한국불교회화사

일러두기

1. 외국 인명, 지명을 한자음으로 표기하고 옆에 한자와 현지음을 함께 병기하였다.

2. 한자나 원어를 병기할 경우 괄호를 생략하였다.

3. 경전의 경우 문헌 표시인 『 』를 생략하고, 일반 도서나, 불교 관련 도서에만 『 』를 넣었다.

4. 작품명에는 기호 〈 〉를 생략하였다.

5. 작품명은 소장처 + 불화의 형식으로 나열하되, 일부에 한하여 문화재 지정명칭을 따랐다.

6. 불화명칭은 통일하는 것을 원칙으로 했지만 때로는 약칭을 쓰기도 했다. (예)영산회상도→영산회도

7. 작품의 규격은 '세로×가로' 순으로 실측단위는 cm이다.

8. 소장처가 사찰인 경우 조선시대 후기부터는 도판에 '소장'이라는 말을 생략하였다.

9. 이 책의 도판은 저자 소장 사진 또는 문화재청에서 받은 이미지임을 밝힌다.

10. 정식 도판은 최소한으로 줄이고 학술연구상 필요한 작은 참고도판을 최대한 활용하고자 했다.

11. 본문에 수록된 도판 설명은 부록의 도판리스트에 정리하였다.

한국불교회화사

· 문명대 지음 ·

다할미디어

목차

IV. 고려의 불화

V. 조선의 불화

VI. 한국불화의 대외교류

1978년에 『한국의 불화』를 펴내면서 독립된 『한국불교회화사』를 따로 출간하기를 약속했으나 43년이 지난 2021년에야 『한국불교회화사』를 겨우 간행하게 되었다.

사실 『한국불교회화사』는 2010년부터 본격적으로 집필하기 시작하여 2015년에 일차로 완성하게 되었으나 한국연구원의 우수학자 연구과제로 선정되어 2020년까지 5년간 전면적인 개조와 보완 그리고 10년 이상 일본 소재 고려, 조선 전반기 불화의 정밀조사(교육부 지원)를 거쳐 2020년 4월에 과제가 끝난 후 2020년 12월 말에 교정을 마치게 되었다. 원고 집필이 시작된 지 장장 10년 만에 완성하게 된 것이다. 이처럼 출간되기까지 무려 10년이나 걸렸지만 아직도 미진한 점이 너무나 많다는 것을 절실히 느끼고 있다. 수천 점이나 되는 방대한 불화 작품을 모두 섭렵하여 일목요연하게 체계화시킨다는 것은 애초부터 무리인 줄 알았지만 꼭 넣어야 되는 작품이나 반드시 반영되어야 하는 연구성과가 소홀히 취급된 예가 상당수 되리라 짐작되므로 이 점 못내 아쉽게 생각하고 있다.

이제 『한국불교회화사』의 집필 원칙이나 특징에 대해서 간략히 언급하여 독자들의 이해를 구하고자 한다.

첫째, 이 『한국불교회화사』는 독립된 최초의 한국불교회화사 저서라는 사실이다. 이른바 유일무이한 한국불교회화사 논저라는 것이다. 즉 작품다운 작품이 오천여 점이나 남아있어서 다른 장르에 비하여 월등하게 방대한 사료이므로 이를 체계화시켜 화론과 함께 형식과 양식의 변천을 일목요연하게 정립한다는 것은 지난한 작업이어서 이제야 최초

로 한국불교회화사가 간신히 출간하게 된 것이다.

둘째, 이 『한국불교회화사』는 이 땅에 불교가 수용된 372년(고구려 소수림왕 2년)부터 조선조가 역사에서 사라진 1910년(실제로 20세기 1/4분기인 1925년 경 전후)까지 한국의 불화를 통사적으로 체계화시키고자 했다. 이른바 우리나라 불화의 도상이나 양식의 변천을 일목요연하게 체계화시키는데 주력하고자 한 것이다.

셋째, 불화의 변천 못지않게 불화론佛畵論 즉 불화의 화론을 중시하여 반드시 각 시대별 불화의 변천 앞에 전재했다는 점이다. 불화론은 불화의 조형사상이나 시대상, 도상특징이나 양식특징 등을 체계화한 이론을 말한다. 각 시대별 불화론은 각 시대의 대표적인 불화이론이나 꼭 필요한 불화이론을 선별한 것이므로 각 시대의 불화 변천을 이해하는데 필수불가결한 요소라 할 수 있다. 그것은 불화가 다른 장르와 달리 사람들의 마음을 움직이는 불교 사상과 신행의 상징이자 표현이기 때문이다.

넷째, 조선조부터는 조성연대를 가진 화기畵記가 있는 불화 작품 위주로 논의를 전개하고자 했다. 조선 초기부터 불화에는 반드시 조성연대, 작가, 시주, 주관자, 주관 사찰이 기재된 화기를 화면 아래쪽에 기록하는 것을 원칙으로 삼았기 때문에 이를 최대한 반영하고자 한 것이다. 따라서 특별한 경우 외에는 조성연대와 작가별로 한국불교회화사를 체계화하고자 했다. 이런 상세한 조성기록이 남아있는 예는 불상과 함께 이 불화가 유일하다는 사실은 어느 미술작품도 따를 수 없는 최고의 장점이기 때문이다.

다섯째, 『한국불교회화사』에서는 화파畫派-流派를 중시하여 집필의 한 기준으로 삼았다. 고려나 조선 전반기의 화파는 불화 작품이 많지 않고 작가인 화원 수도 적어서 화파를 구체적으로 밝히기 곤란한 편이다. 그러나 조선 후반기부터는 작품 수도 다수이고 화원 수도 급속히 많아져 화파의 형성과 변화를 거의 다 파악할 수 있다. 더구나 조선 후반기 후기(18세기)나 특히 말기(19세기)에는 시대가 내려갈수록 작품 수와 화원 수가 점점 불어나 기하급수적으로 증가하게 된다. 18세기 말이나 19세기에는 수많은 작품을 개별적으로 일일이 분석하고 논의하기가 거의 불가능할 정도여서 불화의 흐름을 유파 별로 정리할 수밖에 없게 되었다. 대개 경기, 충청, 전라, 경상남북도 등 크게 도별로 화파를 정리할 수 있어서 이들 화파를 중심으로 불화 변천의 흐름만을 요점적으로 체계화 시킬 수밖에 없었다.

여섯째, 논의된 모든 불화에 대해서는 사진 도판을 모두 게재하는 것을 원칙으로 삼았으나 마지막 단계에서 사정상 제외된 것도 다수 있게 되었다. 사진 도판이 없으면 설명이 거의 불가능하기 때문에 앞으로 보완할 기회가 오리라 다짐한다.

일곱째, 이 최초의 『한국불교회화사』 출간에는 다할미디어 김영애 대표의 전폭적 배려와 윤수미 실장의 갖은 노력, 그리고 원고와 도판 정리에 다년간 수고한 안희숙 연구원의 노고에 깊이 감사드리며 교정본의 수정 보완에 힘써준 김정희 교수와 함께 고승희 교수와 유경희 학예사 그리고 이수예 교수에게도 감사드린다. 끝으로 10여 년간 음으로 양

으로 도와준 집사람과 가족들에게도 여러모로 감사 인사를 전한다.

　또한 내가 불교회화 연구를 시작했던 50여 년 전 연구자가 전무했던 시절에 비하면 이제 많은 후배 연구자들이 배출되어 풍성하고 다대한 성과를 내고 있어서 이 점 동료 연구자들 모두에게 깊이 감사드리며 모든 연구자들의 일체의 성과가 일일이 그리고 모두 다 반영되지 못한 점 특별히 양해 구하는 바이다.

<div align="right">

2020년 세밑에 북촌 가회동 연구실에서
부처님의 가호로 혼탁해진 사바세상이
맑고 평안해지기를 간절히 염원하면서
문명대 삼가 합장

</div>

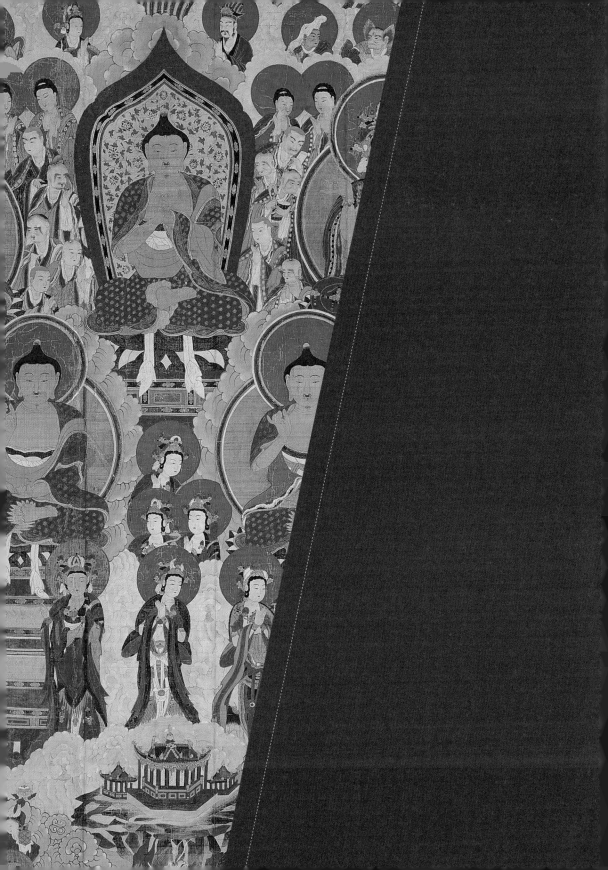

Ⅰ.

한국불화론

1. 한국불화의 성격

대승불교와 종파불교

우리나라 불화의 성격은 우리나라 불교의 성격을 예술적으로 승화해서 표현한 것을 뜻한다고 할 수 있다. 불교는 크게 소승불교小乘佛教, 부파불교部派佛教 또는 정통불교正統佛教와 대승불교大乘佛教로 나누는데 우리나라의 불교는 대승불교이다. 대승불교는 소승불교와 교리면에서는 근본적인 차이는 크게 없다. 하지만 좀 더 철학적이고 진리를 체득하는 수행방법이 정통적인 참선만이 아니라 불상을 관상하거나 예불 또는 염불을 통해서도 진리를 체득할 수 있다고 주장하는 불교를 말한다. 특히 부파불교와 구별하는 방법은 보살상에 예배하거나 대승경전을 수지독송하는 불교를 대승불교라 정의하기로 한다. 대승불교도 중관파와 유가파 등 여러 파로 나눠지지만 동아시아에서는 교종敎宗과 선종禪宗으로 크게 대별되고 있는 것이 통례이다. 밀교도 대승불교에 속한다고 할 수 있지만 차원이 다르다고 말해지기도 한다.

교종도 종파가 많지만, 우리나라에서는 흔히 유가종瑜伽宗 또는 법상종瑜伽 法相宗, 화엄종, 법화종法華 = 天台宗, 신인종神印宗, 총지종摠持宗 등으로 나누고 있고 선종禪宗은 9산 선문禪門으로 분류되기도 한다. 이들 여러 종파들은 불교라는 큰 틀에서는 동일하지만 예배대상, 수행방법 등은 모두 달라지고 있다. 따라서 주±예배 불상이나 후불화後佛畵들의 도상 특징은 서로 약간씩 다를 수밖에 없다.

눈으로 보는 불교사와 불교사상

우리나라 불화의 또 하나의 성격은 눈으로 보는 불교사佛敎史이자 불교사상佛敎思想이라고 말할 수 있다. 유가유식종瑜伽唯識宗 = 法相宗의 상징이자 주 예배대상인 미륵존상화나 그 설법장면 내지 사상내용을 채색 등의 다양한 기법으로 묘사한 그림과 화엄종의 상징이자 주 예배대상인 아미타불이나 비로자나불 내지 설법장면 등을 그린 그림, 또는 법화 천태종의 상징이나 주 예배대상인 석가불이나 그 설법장면을 표현한 불화 등을 뜻한다고 할 수 있다.

또한 이들 불화는 불화조성에 시주한 시주자施主者 내지 화주자化主者, 불화조성을 주관한 담당자(증명, 지전, 주지 등), 그림 작업을 담당한 화사畵師 등을 통해서도 불화를 조성하게 된 사회적, 경제적 또는 사상적 배경과 그 도상적 의미를 밝혀낼 수 있을 것이다.

각 시대별 미양식의 표현

우리나라의 불화는 불교가 정식으로 수용된 서기 372년 이후 지금까지 헤아릴 수 없이 많은 불화가 조성되었지만 현존하고 있는 불화는 시기가 늦을수록 많이 남아있고, 연대가 올라갈수록 적게 남아있다. 즉 삼국시대에는 고분벽화 중 불교관계 벽화나 발굴된 벽화 단편 외에는 현존하지 않으며, 통일신라시대에는 사경변상 등 극히 희귀한 예만 남아있는데 비해 고려시대에는 200여 점 전후로 남아 있는 편이다. 그러나 조선시대에는 전반기에도 수백 점이 현존하고 있지만 후반기인 17, 18, 19세기로 내려 갈수록 그 수가 급격히 많아지고 있어서 수천여 점이 현존하고 있는 셈이다.

이처럼 무수하게 조성된 우리나라 전시기의 불화를 통관해 보면 각 시대별로 도상 내용과 표현기법, 특징이 변하고 있다. 따라서 각 시기별로 독특한 불화의 미양식이 개성있게 표현되고 있는 것을 알 수 있다. 즉 삼국시대는 고졸古拙한 미양식, 통일신라시대에는 사실적인 미양식, 고려시대에는 고상하고 화려한 미양식, 조선시대의 전반기에는 단정 고아古雅하면서도 유려한 미양식, 후반기에는 선명하면서 호화, 다채롭거나 다양하면서 경직된 미양식이 흥미진진하게 나타나고 있는 것이다.

2. 한국불화의 종류

우리나라 불화는 바탕재료에 따른 기법技法과 주제 내용에 따라 종류를 분류할 수 있다. 바탕재료에 따른 기법은 그림을 그리는 기법을 말하는데 벽면에 그림을 그리면 벽화, 종이나 천에 그려 액자나 족자 형태로 걸면 탱화, 각종 불교 경전에 그리면 경화가 된다.[1]

주제 내용별 종류는 불보살 위주로 그린 그림은 불보살화라 할 수 있고 불경의 내용을 해석하여 그린 그림은 경변상도 또는 변상도라 하며, 나한화는 십대제자, 십육나한, 오백나한 등이며, 신중화는 제석 · 범천 · 사천왕 · 팔부중 등 각종 신들을 그린 그림을 말한다.

바탕 재료에 따른 기법별 종류

벽화 : 우리나라 건물의 벽은 대부분 흙벽인데 흙벽 위에 고운 태토나 회를 바른 후 각종 불화를 그리면 흙벽화 또는 토벽화土壁畵라 하며, 석굴처럼 돌벽면에 그리면 돌벽화 또는 석벽화石壁畵라 한다. 토벽화는 벽면 훼손이 심하기 때문에 건물 외벽화는 수명이 짧은 반면에 건물 내벽에 그린 내 벽화인 경우 고려시대까지 올라가기도 한다. 부석사 조사

1 문명대, 『한국의 불화』, (열화당, 1977.6).

당 벽화, 수덕사 대웅전 벽화 등이 가장 오래된 고려 벽화이며, 고려말 조선초에 조성된 안동 봉정사 대웅전 후불영산회도, 강진 무위사 극락전 벽화, 조선 후반기의 양산 신흥사 대광전 벽화, 선운사 대웅전 비로자나 삼불벽화 등이 대표적인 벽화라 할 수 있다.

탱화幀畵 : 종이나 천(비단, 삼베, 광목, 나무 등)에 각종 불화를 그려 족자나 액자 형태로 만들어 불상의 후불벽이나 좌우 벽면에 걸어 예불이나 의식을 행하는 그림을 말한다. 고대로 올라 갈수록 비단이나 삼베 바탕을 많이 사용하는데, 작은 그림은 대부분 비단, 큰 그림은 삼베를 주로 사용하였으며, 19세기부터는 광목도 많이 사용했다. 종이는 작은 그림인 신중도, 칠성도 등 일부에만 쓰였다. 이 탱화는 임진왜란이란 미증유의 전쟁으로 거의 모든 불화들이 훼손·소멸된 후 급증하는 수요를 충당할 대량생산의 필요성에 따라 벽화 대신 화사집단에 의하여 크게 유행했다고 할 수 있다.

경화經畵 : 각종 불교경전 이른바 불경에 그림을 그리는 그림을 말한다. 경화는 경에 직접 그리는 사경화와 목판이나 금속판에 그림을 새겨서 찍어내는 판화 등 두 종류가 있다. 또한 경화는 각종 경의 앞에다 그리는 경우와 부모은중경처럼 각 쪽마다 위에 그림이 있고 아래는 경문이 있는 경우 등이 있다.

특히 우리나라 사경화는 세계에서 가장 아름답다고 정평이 나 있는데 최고급지인 자색 종이 자지紫紙나 감색종이인 감지紺紙에 금이나 은으로 그린 사경변상도寫經變相圖는 천하 제일의 경화라 할 수 있다. 신라 화엄경변상도나 고려 화엄경변상도 등은 세계에서 제일 오래되고 가장 아름다운 사경변상도라 할 수 있다.

주제 내용별 종류

불·보살존상도 : 불상이나 보살상을 독존으로 그리거나, 불·보살상을 주존主尊으로 하여 협시를 그린 삼존, 오존, 칠존, 구존 또는 군도群圖를 그린 그림을 말한다. 석가불, 약사불, 아미타불, 삼세불, 비로자나불, 노사나불, 삼신불, 다보불, 칠불, 천불, 삼천불 등 불상

화와 문수, 보현, 관음 특히 수월관음, 세지, 지장보살 등 보살상화들이다.

경변상도 : 경전의 내용을 시각화 내지 도상화한 그림 이른바 그림으로 변화시킨 그림을 변상도變相圖 또는 경經변상도라 한다. 경변상도는 경전 내용을 벽화나 탱화로 그리는 경우(경변상도 불화)와 불경 자체에 그리는 경우인 사경변상도와 판경변상도板經變相圖 등 두 종류로 나눌 수 있다. 또한 후불벽 등에 그린 경변상도는 예배용이 주主이므로 석가영산 회도나 아미타극락회도, 약사불회도 등과 화엄경변상도 불화, 팔상도 불화, 십육나한도 등 불화와 법화경변상도, 화엄경변상도, 부모은중경변상도 등 각종 경전에 그린 사경 및 판경변상도 등이 있다.

나한도 : 각 나한들을 주존상으로 그린 그림을 나한화 또는 나한도羅漢圖라 한다. 가섭, 아난 등 십대제자도, 십육나한도, 오백나한도 등을 독존이나 3존, 5존, 7존 등으로 그리거나 한 화면에 10대제자나 16나한을 모두 그리는 경우 등 다양한 편이다.

신중도 : 불보살을 외호하고 불교를 지켜주는 신들의 무리를 이른바 신중神衆이라 하고 이를 그림으로 도상화하면 신중도神衆圖라 한다. 신들은 제석帝釋, 범천梵天과 사천왕四天王, 팔부중八部衆, 금강역사는 물론 24위, 28위, 48위, 104위 등 무수한 신들과 일월천日月天 등 다양한 천신들이 있다. 이 천신들을 1존씩 또는 2존, 4존, 8존 또는 무리로 그리면 바로 신중도 또는 신중화라 한다.

이외 토속적인 신중도인 산신도, 조왕도, 칠성도 등 다양한 신중도들이 있다.

3. 한국불화의 시대 구분

우리나라 불교회화사는 서기 372년, 고구려 소수림왕 2년 불교의 수용때부터 조선이 멸망한 때인 1910년 또는 20세기의 1/4분기인 1925년까지 이른바 1542년 내지 1553년 동안의 역사가 전개되고 있다. 1500여 년의 불교회화의 역사를 알기 쉽고 이해하기 쉽게 시기를 나눈다면 왕조별 시기 구분 방법이 어느 정도 합당할 것이다.

이 역시 작품이 희소한 고대는 시기 구분의 기간이 긴데 비해, 작품수가 많은 근대로 내려오면서 그 기간은 짧아져 거의 1세기씩 나눌 수 있다. 이를 표로 만들면 보다 이해하기 쉬울 것이다.[2]

표1에서 보다시피 삼국시대와 통일신라시대까지는 작품이 거의 남아 있지 않아서 시기구분 자체가 무의미하고 고려도 전반기까지는 경전의 변상도 외에는 작품을 알 수 없기 때문에 시기 구분이 거의 불가능한 편이다. 고려 후반기에도 1기에는 나한도 이외에 다른 예가 명확히 알 수 없으므로 거의 모든 고려불화는 후반기 2·3기에 집중되고 있는

2 문명대,「한국미술사의 시대 구분」,『한국미술사 방법론』, (열화당, 2000. 5), pp.148-177 재수록.
　『한국학 연구』 제1집 (단국대 한국학 연구소, 1994.4) 참조) 이 시기 구분을 기본으로 삼아『강좌미술사』에서는 조각 · 불화 · 공예 · 건축 등 각 분야별로 시기 구분을 체계적으로 시도하고 있다.

왕조		시 기	왕 명	서 기	특 징
삼국 시대	고구려	1기	소수림왕 2년 -보장왕	AD372~668	
	백제	1기	침류왕1년 -풍왕(의자왕)	AD384~664	
	고신라	1기	법흥왕14년 -문무왕8년	AD527~668	
통일신라		1기	문무왕9년 -경순왕9년	669~935	
고려시대	전반기		〈1기〉 태조-의종	918~1170	
	후반기		〈1기〉 명종-원종	1170~1270	
			〈2기〉 원종-충렬왕	1271~(1306~1310)	
			〈3기〉 충선왕-공양왕	1310~1391	
조선시대	전반기		〈1기〉 태조-연산군	1392~1506(15세기)	초기
			〈2기〉 중종-선조	1507~1608(16세기)	전기
	후반기		〈1기〉 광해군-경종	1609~1724(17세기)	중기
			〈2기〉 영조-정조	1725~1800(18세기)	후기
			〈3기〉 순조-순종	1801~1910(19세기)	말기

표1. 불교회화 시기 구분

셈이다. 2기는 1기와 3기의 중간 단계로 과도기적 성격을 띄고 있어서 지금까지 2기의 설정을 하지 않았다. 현존 고려불화의 거의 대부분도 3기에 집중되고 있는데 14세기 후반기에는 현존 예가 드문 편이다. 3기의 시작은 충선왕 재 즉위부터이지만 1310년 이후부터 본격화된다. 다만 1기에 해당하는 불화도 있을 가능성은 있지만 앞으로 좀 더 정밀하게 논의되어야 할 것이다.

조선시대는 전반기 불화도 상당수 남아 있지만 후반기의 불화는 후반기 1기 외에 2, 3기의 예는 거의 대부분 현존하고 있는 셈이어서 전반기는 2기로 나눌 수 있고 후반기는 3

기로 세분할 수 있는 편이다. 특히 3기에 해당되는 조선시대 말기의 불화는 부지기수로 남아 있어서 다채롭고 다양한 불화의 세계를 알 수 있고, 후반기 2기(4기: 후기)의 불화 역시 상당히 남아 있는데 비해 후반기 1기(3기: 중기)의 불화의 경우, 일반 불화는 약간만 남아 있으나 괘불도는 대부분 현존하고 있어서 당시의 현란한 채색불화의 세계를 잘 보여주고 있다.[3] 특히 후반기 제1기는 임진왜란 후 활발한 전쟁 복구로 인하여 수많은 사원이 재건, 중창, 신창되면서 불화도 활발히 조성되었다. 양적으로나 질적으로 보아 조선불화의 최절정기라 할 수 있다. 흔히 영·정조시기를 문예의 부흥기 또는 중흥기로 보는 시대 구분이 성행하고 있지만 불교미술에 관한한 그 절정기는 효·숙종기 즉 후반기 제1기라 해야 할 것이다. 이 점은 건축, 공예, 조각도 동일하다고 판단되므로 조선미술사의 절정기는 후반기 제1기(효·숙종기)이며, 영·정조기는 정체기라 보는 것이 타당할 것이다. 앞으로 조선시대 구분은 다시 쓰여야 할 것으로 판단된다.

이런 시기 구분은 작품의 양식 변천을 중심으로 도상형식, 조성사상, 조형의지, 사회변화 등을 종합적으로 고려하여 체계적으로 이루어져야 가장 합리적이라고 할 수 있다. 이런 기준을 준거 삼아 위와 같이 불화의 시대 구분을 시도했다. 작품이 비교적 많이 남아있는 경우는 약 1세기를 전후하여 양식이 변천하며, 큰 변화는 왕조별에 따라 달라지는 것이 보편적으로 확인된다. 특히 우리나라는 왕조에 따라 사회사상의 성격이 확연히 변화했기 때문에 왕조에 따른 시대 구분이 상당한 설득력을 갖고 있다고 판단된다.

3 조선시대 미술사의 시대 구분에 대해서는 다음 글의 표1을 참조할 수 있다. 문명대, 「조선 전반기 불상 조각의 도상해석학적 연구」, 『강좌미술사』 36 (한국미술사연구소·한국불교미술사학회, 2011, 6), p.111.

II.

삼국시대의 불화

1. 삼국시대 불화론

　고구려에 불교가 전해진 소수림왕 2년, 서기 372년 이후 각 불교사원마다 많은 불화가 그려졌다고 생각된다. 당시의 불화는 벽화 형식으로 주로 봉안되었기 때문에 사찰의 소멸로 남아있는 불화는 거의 사라지고 없는 편이다. 사원벽화가 발굴에 의하여 수습收拾된 것은 백제 절터인 부소산사지, 남성산사지, 미륵사지 등 몇 예가 있지만 당초무늬 같은 단순한 무늬 위주일 뿐이어서 본격적인 불화라고는 할 수 없다.

　그러나 고구려에는 고분벽화에 사원벽화寺院壁畵와 거의 흡사한 장천1호분 예불도 벽화 같은 불교벽화가 남아 있고, 통일신라시대에는 사경변상도寫經變相圖 1점이 전하고 있어 고신라 불화의 특징도 어느 정도 추론할 수 있으므로 미흡한 대로 삼국시대의 불교회화를 어느 정도 밝힐 수 있다.[1]

1 　한국불교회화사에 대한 전체적인 흐름은 다음 저자의 저서에서 대체적으로 논의한 바 있다.
　　① 문명대, 「제2부 한국불교회화의 변천」, 『한국의 불화』 (열화당, 1977. 6).
　　　　이 글을 바탕으로 대폭 수정 보완한 글이 『한국불교회화사』이다.
　　② 문명대, 「삼국, 통일신라의 불화」, 『불교회화-한국불교미술대전』 (색채문화사, 1994).

삼국시대 불화의 성격은 첫째, 대승불교를 기본 바탕으로 성립되었다는 사실이다. 근본불교 시대와 불교가 동전東傳되어 서역 · 중국 · 한국으로 전파되었는데, 서역 쿠차까지는 대 · 소승이 함께 수용되었지만 중국이나 한국에는 거의 대부분 대승불교가 들어온다. 중국에 들어온 대승불교는 중관파와 유식학파가 서로 연관되면서 새로운 학파를 형성한다. 지론학파地論學派, 섭론학파, 삼론학파, 열반학파 등이다.

우리나라와 중국에서 성립된 이들 학파들이 수용되어 불교가 크게 융성하게 된다. 따라서 불교미술 특히 불화나 불상들은 이들 학파의 성격에 따라 조성된다.

둘째, 이들 학파에 의하여 조성된 불화들은 그 성격에 따라 미륵경변상도나 아미타변상도, 석가변상도나 본생도(불전도) 등이 조성된다. 불교도들은 이들 그림들을 보고 불교의 진리를 배우고 신앙심을 선양하였던 것이다.

셋째, 이들 그림은 순수하고 청순하며 깔끔한 아름다움을 추구하고 있었다. 초기 불교도들은 신앙심이 깊어 열렬한 구도 정신으로 청순성을 최대한 살린 아름다운 그림을 조성했다고 할 수 있다.

2. 고구려의 불화

372년 고구려에 불교가 수용된 후 375년 국내성에 성문사省門寺 = 肖門寺와 이불란 사伊弗蘭寺 등의 불교사원이 창건되면서 불화가 처음으로 그려졌다고 하겠다.

고구려에는 여러 고분벽화에 불교적인 요소의 벽화와 사원의 불교화에 거의 버금 갈만한 〈장천1호묘벽화長川一號墓壁畵〉가 남아 있어서 고구려 불화의 일면을 어느 정도 밝힐 수 있다. 그러나 불화의 내용이나 형식, 그리고 전시대에 걸친 양식 변천을 이 해한다는 것은 불가능하며, 어느 특정 시기의 특정 불화만 알 수 있을 뿐이다. 즉 불 화의 주제인 석가 · 아미타설법도阿彌陀說法圖나 각 경經의 변상도變相圖를 구체적으로 밝 힐 수 없을 뿐더러, 4세기에서 7세기까지의 양식 변천은 더구나 잘 알 수 없다. 그러 므로 여기서는 장천1호묘의 벽화와 덕흥리고분의 벽화, 쌍영총 불교의식 행렬도 내 지 기타 불교적인 내용의 벽화에 대해서 간략하게 설명하는 정도로 살펴보고자 한다. 장천1호묘 벽화는 고구려의 수도였던 국내성인 현 집안현성에서 45km로 떨어진 언덕 위의 고분에서 1970년에 발굴, 세상에 널리 알려진 400년경 전후의 작품으로 판단되 는 초기불화라 생각된다.

도1. 장천1호분 예불도

장천1호묘 예불도

이 장천1호묘의 전실前室(장천1호묘 예불도(도1)) 3벽에는 주인공 부부의 일상생활상이 그려져 있고, 현실입구는 문지기상을 묘사하고 있어 세속의 현실을 묘사한 일종의 생활풍속화이다. 여기에 비하여 천정은 출세간出世間의 불국세계가 묘사되어 있는데, 1층은 사신도, 2층은 불세계를 찬탄하는 비천飛天들이 그려져 있다.

동벽 천정의 불상벽화는 대좌臺座 위에 앉아 있는 불상과 이를 예배하는 주인공 부부의 예불도禮佛圖이다. 중앙에는 불좌상이 대좌 위에 결가부좌로 앉아 있는데 뒤에는 거신광배擧身光背, 위에는 연화문천개蓮花紋天蓋가 있어서 병령사 석굴 169굴 벽화불상이나 돈황석굴 불상의 천개그림처럼 불상을 장엄하고 있다. 특히 주목되는 점은 대좌 양쪽에 걸터앉아 있는 두 마리의 사자들이다. 이 사자들은 사람과 마찬가지로 불상대좌의 조각으로서가 아니라 실제 살아 있는 사자를 묘사하고 있다. 따라서 사자는 부처님을 지키는 구실을 충실히 이행하고 있다고 믿게끔 한다.

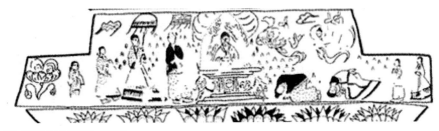

도2. 장천1호분 예배도, 실측도

불상 좌우에는 예불자들이 1열로 배치되어 있다. 모두 불상을 향하고 있는데 왼쪽^{向左}은 행렬도로써 주인공 부부와 두 시녀가 부처님을 향해 걸어가고 있는 모습인데 비해서 오른쪽은 주인공 부부가 불전에 도착해서 엎드려 머리를 조아리고 절을 하는 장면을 묘사한 것이다. 좌우 화면은 대비효과와 함께 대칭효과를 잘 나타내고 있다. 왼쪽 화면의 주인공이 쓰고 있는 일산 대신 오른쪽 화면의 공간은 부처님 예배를 찬탄하는 두 비천으로 채우고 있는 점도 역시 대비효과를 적절히 구사한 것이다. 주인공 부인이 절하고 있는 긴 공간 때문에 왼쪽에 있는 연화생^{蓮花生}장면은 오른쪽에서는 생략되었고 왼쪽 시녀의 앞뒤 배치가 오른쪽에서는 뒤바뀌어 있는 점 등은 필요에 따라 화면 변화를 시도한 점이라 생각된다.

또한 주인공 부부가 크게 그려지고 시녀를 작게 그리는 원근법^{主大從小遠近法}은 다른 고구려벽화와 마찬가지로 여기서도 쓰여지고 있는데 중심에서 멀어질수록 작아지는 중심 원근법이 동시에 구사되고 있다. 대좌에서 보이는 중첩과 전체구도에서 나타낸 원근법은 이 불상의 고졸미를 보다 뚜렷이 나타내고 있다. 불상을 중심으로 한 동벽 천정벽화의 구도는 다른 천정에서도 그대로 적용되고 있다. 2층의 불상예배도 대신 4보살상이 배치된 것이 다를 뿐 모든 구도는 동일하기 때문이다.

2 ① 문명대, 「長川一號墓 佛像禮拜圖壁畵와 佛像의 始源問題」, 『선사와 고대』1 (한국고대학회, 1991), pp.137~154. 다음은 이 글을 수정 보완한 논문이다.
　② 문명대, 「佛像의 受容問題와 長川1號墓 佛像禮佛圖壁畵」, 『강좌미술사』10 (한국미술사연구소·한국불교미술사학회1998).
3 崔松植, 「삼국시대 미륵신앙과 내세의식」, 『강좌한국고대사』8 (가락국사적개발연구원, 2002).
　이 벽화는 도솔천의 미륵상생신앙을 표현하고 있다는 설도 있다.

특히 불상그림을 돈황벽화와 비교해 본다면 당시 사원 본존후불벽화와 동일한 것으로 보아 무방하다. 400년 전후의 뚝섬불상과 거의 흡사한 불상의 형태는 고졸하고 청순한 모습, 높은 육계와 아담하고 고졸한 얼굴, 결가부좌結跏趺坐(두 다리를 두 허벅지 위에 올려놓고 앉은 자세)를 한 다리 등에서 400년 전후의 중국 불상그림의 특징을 계승하면서도 한국적으로 진전된 5세기 전반기의 불상그림 양식을 잘 보여주고 있다. 따라서 뚝섬불상과 함께 초기불상 양식을 알려주는 가장 오래된 불상으로 크게 주목된다.[2]

이 불화는 도솔천에 왕생하기를 기원하는 미륵신앙 그림으로 이해하기는 하지만 존상이 미륵보살이 아니고 연꽃으로 충만하기 때문에 아미타극락정토의 신앙을 바탕으로 한 벽화로 이해하는 것이 더 타당할는지 모른다. 만약 왼쪽 도2처럼 연꽃 그림이 연화생도라면 극락정토 왕생 그림의 일종으로 볼 수 있기 때문이다.[3]

덕흥리 고분벽화 장천1호묘 불교벽화 못지않게 덕흥리德興里 고분의 벽화도 중요시된다. 즉 고구려 초기불화의 실상을 잘 알려주는 작품이 덕흥리 고분벽화의 7보재의식도七寶齋儀式圖(도4)이다. 덕흥리 고분벽화는 유주자사를 지낸 고구려 진鎭의 무덤인데 408년 광개토대왕 때에 조성된 역사적 의의가 큰 중요한 무덤이다. 이 무덤의 동벽은 북쪽과 남북 벽면이 반으로 나누어져 있는데 북면(도3)은 큼직한 연꽃 송이가 아름답게 그려져 있는데 비해 남벽에는 7보재의식도가 그려져 있다. 특히 7보재의식도는 불교적 의식 행사를 실행하고 있는 광경을

도3. 덕흥리 고분벽화 전실북벽, 묘주도

묘사한 것이다(도5).

상단은 거대한 나무를 중심으로 ① 오른쪽向
右에 세 인물이 나무를 향하여 앉거나 서 있고,
② 왼쪽向左에 두 인물이 역시 나무를 향하여
서 있으며, 나무 아래 약간 떨어진 곳에 ③ 승
려 모양의 인물이 나무를 향하여 합장하면서
서 있다.[4]

도4. 덕흥리 고분벽화 동벽, 7보재의식도

① 오른쪽 세 인물 중 제일 앞의 인물은 좌상에 앉아 두 손을 앞으로 내밀고 있는데 담
황색 옷을 입고 각진 책幘을 쓰고 있는 가장 큰 인물로 이 화면의 중심인물인 것을 알 수
있다. 뒤에 서 있는 두 인물은 두건을 쓰고 붉은 저고리와 담황색 바지를 입고 두 손을 소
매 속에 넣고 공손히 서 있는 것으로 보아 시종으로 생각된다.

② 의 인물은 동자로 보기도 하지만 삭발한 승려로 의식을 행하고 있는 모습일 가능성
도 고려해 볼 수 있을 것이다.

③ 의 두 인물은 왕실 종묘의 작식인作食人인데 앞이 저고리와 바지를 입은 남자, 뒤가 저
고리와 치마를 입은 여자로 보인다. 아랫단에도 6인의 인물이 서 있는데, 화면 왼쪽에 서
있는 왜소한 두 여인 외에 4인은 모두 화면 왼쪽을 바라다보고 있고, 오른쪽 2인은 칼을
잡고 있는 호위무사들이며, 중심의 2인은 음식菓 그릇을 받쳐 들고 가는 작식인들이라고
하겠다.[5]

이 그림의 내용은 7보의식이라는 불교의식을 진행하는 내용을 그린 것으로 이해되고
있다. 칠보의식에 대해서는 구구한 해석이 있지만 여기서 보면 거대한 나무가 주대상으

4 각 인물에 대한 설명은 다음과 같다.
 ① 此人爲中裏都督典知」七宝自然音樂自然」飮食有口之燔口…」, ② 此人與七宝」俱生是故」僉若知之」, ③ 此人
 二人大廟作食人也」
5 다각 인물에 대한 설명은 역시 인물 옆에 있는데 왼쪽 두 여인의 명문은 확인되지 않고 있다.
 ① 此二人持刀侍(衛)」七宝(奠)時」, ② 此二人持菓○食時」

도5. 7보재의식의 도면

로 생각되는데 아마도 극락의 칠보수를 나타낸 것 같다. 거대한 나무 아래서 칠보공양, 음악공양, 음식공양을 행하는 불교의 재의식인 것이 분명하다.6 이와 함께 이 그림 왼쪽의 연못 속에 아름답게 핀 연꽃(6송이)과 서쪽 벽면의 연꽃이 핀 연못 등은 극락의 연못으로 생각되므로 무량수경의 극락지로 생각된다.

이 그림의 내용은 무량수경無量壽經의 7보의식 관계 내용과 일치하는 부분이 너무 많아서 무량수경의 극락왕생 재의식으로 보는 것이 합당하다고 판단된다. 이른바 무량수경 7보의식변상도와 극락의 연못 그림이라 할 수 있을 것으로 생각된다.7 따라서 이 그림은 불교의 재의식을 표현한 불화임이 분명하므로 고구려 불화의 일면은 물론 고구려 불교의식을 복원해 볼 수 있는 중요한 자료로 평가된다.

6 ① 김용남, 「새로 알려진 덕흥리 고구려 벽화무덤에 대하여」, 『역사과학』3 (1979), pp.41~45.
　② 조선민주주의인민공화국, 『德興里高句麗壁畫古墳』(講談社, 1979).
　③ 徐永, 「德興里古墳 墨書銘」, 『譯註歷代高僧碑文』1(1992).
　④ 深津行德, 「高句麗古墳壁畫を通して見た宗教と思想の研究」, 『高句麗古墳研究』4 (고구려발해학회, 1997), p. 411.
　⑤ 鄭燦永, 「德興里壁畫古墳の文字じづて」, 『德興里高句麗壁畫古墳』(講談社, 1979).
　⑥ 李文基, 「高句麗 德興里古墳壁畫의 '七寶行事圖'와 墨書銘」, 『역사교육논집』25집 (역사교육학회, 1999. 12), pp.199~242.
7 ① 문명대, 「덕흥리 고구려 고분벽화와 그 불교의식도의 도상의미와 특징에 대한 새로운 해석」, 『고구려고분벽화』 (한국미술사연구소·한국불교미술사학회, 2012.10).
　② 문명대, 「덕흥리 고구려 고분벽화와 그 불교의식도의 도상 의미와 특징에 대한 새로운 해석」, 『강좌미술사』41 (한국미술사연구소·한국불교미술사학회, 2013.12), pp.213~244.

의식행렬도　　　이외에 무용총(춤무덤)
　　　　　의 공양도나 쌍영총^{雙楹}

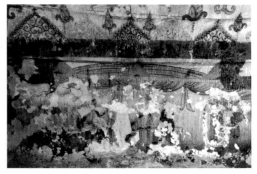

도6. 무용총(춤무덤) 공양의식도

^塚 의식행렬도 같은 벽화도 사원불화
의 일면을 어느 정도 보여주고 있다.
무용총의 공양의식도(도6)는 전도 승
려가 왕실, 귀족들에게 크게 환영받아
공양을 받고 설법하는 그림이다. 사원
벽화에도 비슷한 그림이 있었으리라
생각된다. 장막을 걷어 올린 넓은 거실 안에 음식이 가득 차려진 식탁을 사이에 두고 두
명의 승려와 주인공이 마주 대하고 공양하면서 진지한 대화를 나누고 있는 장면이다. 한
승려는 손을 들어 설명하는 모습이고 앞의 주인공은 이 법문을 진지하게 경청하고 있는
공손한 모습으로 당시 귀족사회의 공양시주의 모습을 생생히 느낄 수 있다.

　　쌍영총 행렬도(도7)는 일반 신도 8인을 인도하면서 행진하는 장면과 가사 입고 석장 짚은
스님 일행을 그린 행렬도이다. 제일 앞에는 향연이 피어오르는 향로^{香爐} 또는 등燈이라는 설를
머리에 이고 가는 시녀가 있고, 이 뒤를 녹색의 긴 장삼 위에 붉은 가사를 무겁게 걸치고
긴 석장을 짚으면서 걸어가는 스님, 이 뒤로 두 손을 소매 속에 집어넣고 걸어가는 시녀,
맨 뒤에 우아한 모습의 귀부인이 늘씬한 자세로 걸어가는 모습을 차례로 나타내고 있다.
두 시녀는 작고, 승려가 보다 크며, 이 보다 주인공 귀부인이 보다 큰 주대종소^{主大從小} 원
근법이 여기서도 적용되고 있다. 이들 인물은 머리는 작고 신체는 장대한 8~10등신의 모
습, 홍색과 녹색의 조화, 갸름하고 예쁜 얼굴 등에서 작가의 기량은 물론 고구려의 미의식

을 잘 알 수 있다.
이 그림은 불교의
탑돌이나 재의식의
행렬을 그린 불화
적인 그림이라고도

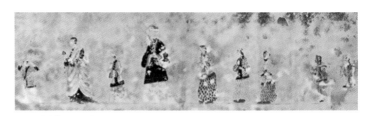

도7. 쌍영총 공양행렬도

도8. 쌍영총 내부 투시도

알려져 있지만 향로를 받쳐들고 걸어가고 있는 선두의 소녀와 의식을 행하면서 걸어가고 있는 스님 일행으로 보아 향로를 들고 향을 나누고 부처님을 돌면서 예를 올리는 행향의식 行香儀式을 그린 행향의식도 또는 행향하면서 재를 올리는 재의식도일 가능성이 짙다고 알려지기도 한다.[8] 이러한 내용은 중국의 돈황석굴이나 병령사 석굴벽화에서도 볼 수 있기 때문에 고구려 사원에도 비슷한 내용의 그림이 있었다고 보는 것이 온당할 것이다. 또한 단석산 마애불군의 병향로를 들고 가는 행렬도 역시 이런 예에 속한다고 할 수 있다.

8 ① 김정희, 「쌍영총 벽화와 인물행렬도」, 『고구려 고분벽화』 (한국미술사연구소·한국불교미술사학회, 2012), pp.39~79.
　② 김정희, 「쌍영총 의식행렬도 벽화의 도상과 성격」, 『강좌미술사』41 (한국미술사연구소·한국불교미술사학회, 2013.12), pp.269~312.

연꽃그림　　환인桓仁의 장군
묘, 안악3호분이

도9. 환인의 장군묘 연화문

나 연화총, 산연화총 같은 벽화
고분에는 불교도상인 연꽃그림
들이 많이 그려져 있어서 당시
사원벽화의 연꽃 그림을 잘 보여
준다고 할 수 있다. 환인의 장군
묘에는 서벽 외에 동·남·북벽
에 1줄에 11연꽃송이 씩 각 5줄
에 그려져 있어서 모두 55개의
연꽃(도9)이며, 천정에도 9꽃잎

의 연꽃이 그려져 있어서 연화장이나 극락세계를 나타내고 있는 것으로 생각된다.[9]

　이와 유사한 무덤이 산연화총散蓮華塚(도10)인데 장군묘에는 '王'자문이 있지만 산연화무
덤에는 오직 연꽃무늬만 그려져 있어서 주목되고 있다. 현실 벽면에는 정면향한 연꽃 17
송이를 세 줄로 배열하였고 천정에는 측면향한 연꽃을 아래위로 엇갈리게 배치한 것으로
연꽃의 화려한 향연을 보여주고 있는 것이어서 주인공이 가야 할 극락세계의 장엄한 분
위기를 잘 보여주고 있다.

　또한 장천2호묘 역시 동·남·북 3벽면에 81송이, 1층 천정 1송이, 2층 천정 5송이, 3
층 천정 8송이, 4층 천정 7송이 등 모두 102송이의 연꽃이 화려하게 장식되어 있어서 매
우 아름다운 극락세계가 펼쳐져 있다.

　그 외 전 동명왕릉(641송이 연꽃), 산성자귀갑총山城子龜甲塚, 환문총環文塚, 천왕지신총 등
에는 연꽃무늬와 연꽃을 상징한다는 동심원문 등이 그려져 있다.

9 ① 정병모, 「高句麗 古墳壁畵의 裝飾文樣圖에 대한 考察」, 『강좌미술사』10 (한국미술사연구소·한국불교미술사학
　　회, 1998), pp.105~155.
　② 武家昌(최무장 역), 「환인 미 창구 장군묘의 벽화에 대한 초보검토」, 『강좌미술사』10 (한국미술사연구소·한국불
　　교미술사학회, 1998), pp.181~188.

도10. 산연화총 묘실 측면 투시도

요동성 불탑도 요동성총(도11)에는 요동성과 불탑 등이 그려져 있다. 고구려 역사에서 매우 중요한 역할을 담당했던 요동성의 전모를 파악할 수 있는 유일한 증거이자 고구려성을 잘 알 수 있는 벽화그림이다.[10] 외성과 내성은 물론 건물들의 배치, 내성의 불탑과 성밖 불탑의 배치로 보아 성 내외의 사찰은 물론 왕궁 내의 왕실 사찰의 존재까지도 이해할 수 있는 역사적 산 증거로서의 의의가 있다.[11]

이처럼 4세기 말에서 5세기 초부터 5세기 말까지의 고구려 고분들에는 불교적인 장식 무늬들로 가득 차 있는 경우가 많아서 당시 불교사원 벽화들의 경향을 잘 이해할 수 있게 한다.

고구려 불화의 특징을 이해할 수 있는 예로 일본에 전해진 고구려 불화들이 있다. 가서일可西溢, 자마려子麻呂, 담징曇徵 등이 일본에 남긴 불화들이 고구려 불화의 세계를 알 수 있게 한다. 가서일은 고구려계 화가로 일본에 건너가 활동한 이로써 중궁사中宮寺에 전하고 있는 천수국만다라수장天壽國曼茶羅繡帳의 자수그림 초草(밑그림)

도11. 요동성총 요동성도

10 문명대, 「고려불탑의 고찰」, 『역사교육논집』 제5집(1983).
11 김선숙, 「『삼국유사』 요동성 육왕탑조에 보이는 聖王에 대한 一考」, 『신라사학보』 창간호(2004).

도12. 법륭사 옥충주자

를 그려 유명하게 되었다. 현재 훼손이 심하여 분명하지는 않지만 연꽃에서 탄생하는 연화생, 악기를 연주하는 주악천인, 스님과 비천 등으로 보아 무량수경이나 아미타경에서 설명하고 있는 극락정토를 묘사한 것으로 생각된다. 또한 늘씬한 체구, 긴 상의와 주름치마 등에서 고구려 그림의 특징이 나타나고 있어서 고구려 불화의 일본 전파 관계를 잘 알려주고 있다. 이 천수국 수장은 성덕태자의 비妃가 남편이 극락왕생하기를 기원하기 위해서 채녀들로 하여금 수를 놓아 시주한 자수그림이다. 이 천수국만다라수장 외에 옥충주자 불화, 법륭사 금당벽화들이 대표적이다.

옥충주자 그림 나라奈良 법륭사法隆寺에 소장되어 있는 비단벌레로 장식한 불감인 옥충주자玉蟲廚子(도12), 이른바 다시무시즈시의 그림도 백제계로도 볼 수 있지만 현재는 고구려계 불화로 더 간주되고 있다. 불상을 봉안한 불감佛龕의 윗부분에 비단벌레玉蟲 날개를 붙여 반짝반짝 빛나게 하는 장식이 특징이다. 이 불감의 표면에 갖가지 내용을 그린 아름답고 고졸한 불화들이 묘사되고 있다.[12]

12 ① 안휘준, 「三國時代美術의 日本傳播」, 『국사관논총』 10 (국사편찬위원회, 1989. 12), pp.206~208.
　② 김정희, 「玉蟲廚子 本生圖의 佛敎繪畵史的 考察」, 『강좌미술사』 16 (한국미술사연구소·한국불교미술사학회, 2001. 3), pp.111~158.

도13. 옥충주자 수미산도 　　　　도14. 옥충주자 사신사호도 　　　　도15. 옥충주자 시신문게도

불감의 구조는 아랫단 하대下台부인 대좌부와 중단의 중대中台인 수미좌부 그리고 상단 불당佛堂인 전각부로 나누어진다. 이 전각부와 중대에는 여러 가지 그림이 그려져 있는데 전각부에는 신장(제석·범천)이 그려져 있다.

수미좌 정면에는 향공양도香供養圖가 그려져 있는데 중심 상하에 수미좌형 향로 2구가 배치되어 있고 이 좌우로 공손히 병향로柄香爐를 들고 꿇어 앉아 있는 두 분의 스님이 묘사되었으며 비천 2구가 향로를 좌우에서 받들어 날리고 있다. 향로의 위가 작고 아래가 큰 상소하대上小下大의 원근법과 위가 가볍게 날고 아래가 중후한 상경하중上輕下重의 구도는 이 그림의 아름다움을 실감나게 하고 있다. 수미좌 뒷면에는 수미산도須彌山圖(도13)와 좌측면에 사신사호捨身飼虎 본생도(도14), 우측면에 시신문게施身聞偈(도15) 본생도가 그려져 있다. 수미산도는 해중海中과 지상地上(수미산)과 천상天上을 극적으로 묘사하고 있어서 섬려하면서도 웅장한 불화의 아름다움을 잘 보여주고 있다.

사신사호본생도는 마하살타본생도라고도 하는데 부처님의 전생 때인 마하살타 왕자 시절에 자기 몸을 호랑이의 먹이로 보시한 얘기를 도상화한 변상도이다. 즉 경의 내용을 다음과 같이 요약할 수 있다.

"부처님의 전생인 마하살타 왕자가 두 형인 왕자들과 함께 나란히 말을 타고 원림園林으로 들어가 수렵하면서 하루를 소일하게 되었다. 그러던 중 대나무 숲속 구덩이 속에서 어미 호랑이와 새끼 호랑이가 굶어 죽어가는 광경을 목격하고는 세 왕자가 고민에 빠지게 된다. 이때 마하살타 왕자가 몸을 던져 호랑이를 구하고자 결심하고 두 왕자에게 먼저 왕궁으로 돌아갈歸宮 것을 권유한 후 곧 옷을 벗고 호랑이에게 몸을 던졌으나 너무 기력이 쇠한 어미 호랑이는 왕자를 먹지 못하자 마른 대나무가지로 목을 찔러 피를 내고 절벽에서 몸을 던져 호랑이가 먹기 쉽도록 했다. 마하살타 왕자가 돌아오지 않자 두 형 왕자는 호랑이들이 있던 자리까지 찾아갔으나 마하살타의 유골만 발견하게 된다. 두 왕자는 놀라고 슬퍼하면서 유골을 수습하여 사리탑을 세워 예배하고는 왕성으로 돌아와 부모인 대왕부부에게 마하살타의 사신捨身 유골을 전하였다."

경의 사신사호본생담 내용을 토대로 그린 그림이 옥충주자 불감 사신사호도이다. 수미좌 왼쪽 측면에 그려진 이 그림은 세 장면으로 나눌 수 있다. 첫째, 화면 상단 돌출한 암반 위에서 옷을 벗어 나뭇가지에 걸어 놓고 있는 마하살타 왕자, 둘째, 암반 위에서 다이빙 자세로 뛰어내리는 왕자, 셋째, 대나무 숲 구덩이에 떨어져 누워있는 왕자를 7마리의 새끼 호랑이가 둘러싸고 있고 어미 호랑이가 뜯어먹고 있는 장면 등이 연속적으로 그려져 있는 것이다. 대나무 숲으로 보아 금광명경金光明經 사신품捨身品의 내용을 도상화한 것으로 보고 있다. 대나무 숲도 없고 새끼 두 마리만 있는 키질 석굴 사신사호도와 달리 돈황 석굴 금광명경 사신사호도와 유사하다고 생각되고 있다. 이 내용은 특히 유가유식학파의 사상을 알려주는 동시에 유가밀교사상의 특징도 나타내고 있어서 중요시 되어야 할 것이다.

시신문게도施身聞偈圖는 수미좌부 오른쪽 측면向左側面에 석가불이 전생의 바라문일 때 자신의 몸을 보시하여 게를 듣는 본생도이다. 대반열반경大般涅槃經 성행품聖行品에 나오는 이 본생담은 이른바 설산동자본생도雪山童子本生圖라고도 한다.

부처님이 전생에 바라문으로 태어나 동자였을 때 설산에 들어가 수행했다. 제석천이 이 바라문 동자를 시험하기 위하여 나찰로 변신하여 과거불이 설한 "제행무상諸行無常 시

생멸법是生滅法(일체의 행위는 영원한 것이 없나니 이것이 나고 없어지는 법이니라)"의 두 구절을 읊으니 바라문 동자는 나머지 두 구절도 더 듣고 싶어서 나찰에게 통사정했다. 이에 나찰은 배가 고파 인육人肉을 먹고 싶은데 그렇게 해주면 다른 두 구절을 마저 들려주겠노라고 했다. 그래서 바라문이 만약 두 구절을 마저 들려준다면 자기 몸을 바치겠노라고 약속하자 나찰이 바라문에게 "생멸멸이生滅滅已 적멸위락寂滅爲樂(나고 죽는 법이 모두 없어지면 적적한 없어짐이 곧 즐거움이 되리라)"이라는 나머지 반쪽 게송을 들려주었다. 이 게송을 다 듣고 감동한 바라문이 약속을 지키기 위하여 나무 위에 올라가 몸을 던지니 이에 감동한 제석천이 원래의 제석천의 모습으로 돌아가 뛰어내리려는 설산동자를 받아 살려내었다는 내용이다.

옥충주자 시신문게도의 화면도 사신사호도와 유사한 편이다. 화면에는 괴석 위에 바라문이 서서 왼손을 내밀고 있는데 대나무를 사이에 두고 나찰로 변한 제석천이 입을 벌리고 다가가고 있다. 중단에는 돌출한 바위 위에 서서 석벽에 나찰에게 들은 게송을 적고 있는 모습이 보인다. 상단에는 산 위 절벽에서 뛰어내리는 바라문과 오른쪽 중단 나찰에서 변신한 제석천이 이를 받는 장면인데 힘있게 휘어지는 절벽과 공중으로 떨어지는 흐름, 그리고 하늘 가득 꽃비가 내려 장엄한 분위기를 나타내고 있다. 이 그림의 바라문은 날씬한 몸매에 점무늬 옷을 입고 허리띠를 두른 모습인데 무용총 동벽의 무용도와 유사하며 고구려계 그림으로 볼 수도 있다.[13]

법륭사 금당 벽화 일본 불화 가운데 가장 저명한 법륭사法隆寺(호류지) 금당벽화金堂壁畵 (도16)는 7세기 전반 고구려의 저명한 화사畵師 담징曇徵(579~631)이 그린 것으로 알려져 있다. 담징은 610년 일본에 건너가 채색, 종이, 먹, 연자방아 등을 전달하는 등 고구려 문화의 일본 전파에 크게 기여했다고 한다. 법륭사는 백제 내지 고구려계가 사찰 창건에 주역을 담당하였고 따라서 고구려 내지 백제의 불교 미술이 크게 영향을 끼친 대표적 사찰로 저명하다.

13 안휘준, 「三國時代 繪畵의 日本傳播」, 『국사관논총』10 (국사편찬위원회, 1989. 12), pp.153~226. 그러나 반소매 차림이어서 고구려계와 다르다고 보기도 하다. 이성미, 「日本初期繪畵에 나타난 韓國의 影響」, pp.9~10.

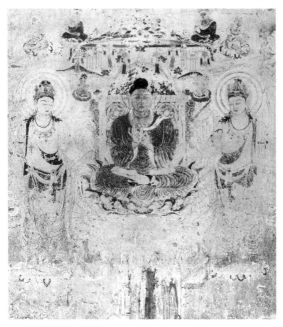

금당벽화는 1949년 화재로 거의 대부분 그을려 채색은 모두 소실되고 윤곽 그림이 전해지는 정도로 처참해진 몰골을 보여주고 있다. 원래 금당 4벽면에 석가, 아미타, 약사, 미륵변상도들이 그려져 있어서 사방의 불세계를 화려하게 묘사하고 있다. 늘씬한 초기 3곡자세의 형태미와 우아하고 역동감 있는 얼굴과 체구, 온화한 채색법과 힘찬 철선묘법 등에서 초당 양식에서 성당 양식으로 넘어가는 과도기적 양식이 잘 보이

도16. 법륭사 금당벽화

고 있는 걸작의 벽화이다. 벽화의 명칭과 편년에 대해서는 구구한 학설들이 있지만 삼국의 벽화와 관련시켜 보는 것이 가장 합리적이 아닌가 한다.[14]

첫째, 법륭사 금당벽화의 배치와 명칭 문제이다. 금당벽화에서 가장 쟁점이 되는 것은 사방불화의 배치와 존명 문제이다. 금당 남벽이 출입문이어서 사방불화는 동·서·북 등 3벽에만 배치되었으므로 북벽에 두 불화가 나란히 있어서 방위별로 배치될 수 없다. 즉 통설은 동벽 석가불정토, 서벽 아미타정토, 북벽의 향왼쪽向左側, 미륵정토, 향오른쪽向右側 약사정토로 비정하고 있지만, 동벽 약사정토, 서벽 석가정토 북벽 향좌 아미타정토, 향우 미륵정토로 비정하는 것이 옳을 것으로 보인다. 그것은 첫째, 아미타불의 아미타수인, 석가불의 초전법륜인, 미륵불의 의자세 등 불상의 형식면에서 옳다고 생각되며 둘째, 방위 배치방법상 정면에서 오른쪽으로 앞의 동의 약사와 뒷 북의 미륵, 왼쪽의 앞 남쪽 석가와

14 문명대, 「법륭사 금당벽화와 불교조각연구의 문제」, 『강좌미술사』16 (한국미술사연구소·한국불교미술사학회, 2001. 3), pp.7~21.

표2. 한국 사방불상四方佛像 배치도 표3. 법륭사 금당벽화 배치도

뒷 아미타불이 배치되고 있는 방법 즉 남의 석가는 서쪽으로, 서의 아미타는 북으로 하나씩 밀리는 배치방법이 옳을 것으로 간주된다. 이렇게 되면 제자리를 지키고 있는 상은 동·북 등 둘이고, 하나씩 이동한 상도 둘이 되는 것이다. 즉 한국의 사천왕상이나 사방불 배치방법과 동일하게 된다.

둘째, 금당벽화의 편년 문제이다. 금당벽화의 제작연대에 대해서는 의견이 분분하다. 늦게는 707~734년(코야마미츠루小山滿)이라는 설도 있고 680~704년(하마다타카시濱田隆)이라는 설, 686~697년(지통조持統朝)이라는 설 등이 있지만 근래는 후자가 통설로 통하고 있다. 그러나 이 당시는 견당사遺唐使들의 왕래가 끊어진 상태였으므로 초당 양식이 일본에 직접 들어올 수 없다. 따라서 불의佛衣에 표현된 금문錦文은 당이 아닌 고구려나 고신라 등 삼국의 영향이 분명하다. 나아가 불화 양식이 돈황 329굴 동벽 북쪽 불설법도나 57굴 남·북벽 불설법도, 322굴 미륵설법도 등과 친연성이 짙기 때문에 이들 벽화와 연관있는 삼국계 화사 또는 이 영향을 받은 화사의 작품으로 보는 것이 순리일 것이다. 따라서 금당벽화는 성당 양식이 시작되는 684년경 이전 또는 신 재건론을 더 진전시키면 적어도 645년 이전에 조성되었을 가능성을 배제할 수는 없을 것이다.[15] 이 점은 법륭사 탑 기둥의 나이테가 측정 결과 594년이므로 7세기 초에는 금당이 창건되었다고 하는 설도 참고할 수 있다.[16] 사실 금당 창건이 645년 이전이라면 담징이 그렸을 가능성이 농후하다고

할 수 있다. 그렇지 않고 684년 이전이라면 담징의 제자 또는 삼국계인 백제 화사 등이 제작했을 것으로 생각된다. 어쨌든 법륭사 금당벽화는 고구려의 담징이 그렸다고 전해지는 사전寺傳은 양식적 특징이나 당과의 관계로 보아 사실일 가능성이 더 많다고 보아야 할 것이다.

도17. 천수국만다라수장

천수국만다라수장도 이들과 함께 나라 중궁사中宮寺(주구지) 소장의 천수국만다라수장天壽國曼陀羅繡帳(도17)이 크게 주목된다. 자수불화인 이 천수국만다라수장은 고구려계 화사인 가서일加西溢과 신라 · 가야계 화사집단이 참여하여 밑그림인 초본을 그리고 채녀들이 수놓은 아름답기 짝이 없는 한국계 일본 자수 불화이다. 중궁사에 현존하는 그림은 88.8×82.7㎝의 아담한 크기이나, 원래는 약 474(16尺)×237㎝나 되는 대형의 후불탱화였다고 생각된다. 이 자수불화는 237×237㎝의 사각형 자수불화 2매를 어떤 형태로든 합본한 것으로 생각되는데 학자에 따라 가로 세로를 달리하고 그림의 구성도 다 다른 편이어서 아직 정설이 없다.

15 법륭사가 재건되었는지 비재건非再建되었는지에 대한 뜨거운 논쟁은 약초가람若草伽藍의 발굴에 의하여 670년 대화재로 약초가람이 불탄 후 현 법륭사 서원가람이 재건되었다는 재건설이 통설이 되었다.(大橋一章,「法隆寺의 創建과 再建」,『강좌미술사』16 (한국미술사연구소·한국불교미술사학회, 2001. 3), pp.23~45) 그렇다 하더라도 약초가람은 완전히 소실되었지만 7세기 전반기에 서원가람 가운데 금당이 이미 있었다면 금당을 제외한 다른 건물들을 건축하여 법륭사를 재건했다고도 할 수 있기 때문에 재건론-비재건론은 무의미하다고 할 수 있을 것이다. 따라서 고식의 금당 건축(村田治郎,『法隆寺伽藍史』,『法隆寺』每日新聞社, 1961)은 물론 우리나라 삼국시대 양식이 650년 이전의 조성으로 보아야 하는 초당 양식의 금당 삼존불상과 초당 양식의 금당벽화에 대한 설명이 궁색해지지 않기 때문이다. (冷木嘉吉,「法隆寺新再建論」,『文化財論叢』II, 同朋舍).

16 李康根,「法隆寺 建築의 研究史와 그 意義」,『강좌미술사』16 (한국미술사연구소·한국불교미술사학회, 2001. 3), p. 191 참조.

최근 안휘준 교수가 신설인 가로가 긴 화면과 상하 구분(천상과 지상)설을 주장하여 실체에 상당히 근접하지 않았나 생각되고 있다.[17]

현존 구도상으로 보면 연꽃대좌 위의 삼존불상, 연화생蓮花生, 나한, 천인, 신남신녀 각종 연화와 연지, 팔작 지붕 건물과 건축물 속의 인물, 상단 모서리의 토끼가 방아 찧는 월상月像(귀갑문) 등을 종합해보면 상당 부분은 일종의 극락정토 변상도일 가능성도 있다고 생각된다.

이 점은 천수국天壽國이라는 수장의 제목에서도 확인된다. 천수국의 천수天壽는 하늘의 수명인 무한 무량한 수명이라는 뜻이어서 무량수無量壽와 같은 뜻이다. 즉 무량수경無量壽經에 극락정토국에는 아미타불도 무량수이고 천인도 무량수로 통일한다고 언급하고 있기 때문이다. 이른바 천수국은 무량수국이고 바로 서방극락인데 무량수경에서 말하는 극락정토라는 뜻이다. 즉 천수국만다라수장은 무량수경에서 언급하고 있는 극락정토수장極樂淨土繡張이므로 이른바 극락정토를 수놓은 수불화라는 뜻이다.

이 수불화는 앞에서 말했다시피 고구려 화사 등 한국계 화사들이 바탕 그림을 그리고 채녀들이 수놓아 중궁사 금당 또는 불전에 후불화로 봉안해서 조석으로 예불했던 '극락정토변상도'로 이해된다.

따라서 이 수불화는 고구려·신라·가야의 법당후불화를 계승한 한국계 수불화로 볼 수 있어서 삼국시대 불화를 이해할 수 있는 중요한 실물이라고 할 수 있으므로 그 중요성은 지대하다고 평가된다.

17 안휘준, 「천수국 만다라수장에 관한 신고찰」, 『미술자료』93 (국립중앙박물관, 2018).

3. 백제의 불화

　　백제에 불교가 수용된 384년 이후 백제 멸망 때까지 약 300년 가까운 세월 동안 수많은 사찰들이 세워져 "사사성장寺寺盛張"이라 찬탄할 정도로 융성을 극하였다고 할 수 있다. 왕흥사王興寺, 정림사定林寺, 미륵사彌勒寺, 오함사烏含寺 같은 대찰들이 경향 각지에서 번성을 누렸던 것으로 알려져 있다. 이들 사찰에는 전각마다 벽화들이 장엄莊嚴되었다. 그러나 현재 모두 일실되어 남아있는 경우는 한 예도 없다. 다만 각 사지의 발굴로 단편적인 벽화 편들이 출토되어 성황을 이루었던 당시의 잔편만 일부 확인될 뿐이다.

　　무령왕릉 왕비의 베개에 주칠한 후 금선으로 그린 연꽃무늬는 부드럽고 우아하여 백제미를 잘 나타내고 있다. 사원 벽화에 그려진 불화의 연꽃과 상당히 비슷한 모양으로 생각되므로 무령왕(501~522) 내지 성왕(523~553) 시기인 6세기 전반기 불화의 일면을 어느 정도 이해할 수 있을 것이다.

　　능산리 고분 벽화(도18)에 표현된 힘차게 비상하는 비운문飛雲文이 연화문을 감싸고 있는 이른바 연화비운문蓮花飛雲文도 보다 힘차지만 한편 유연하고 부드러운 느낌을 주고 있어서 고구려 연화문과도 뚜렷이 구별되고 있다. 능산리사지에서 출토된 불상광배나 소조상의 무늬 및 채색 흔적에서도 능산리사지 벽화의 일면을 어느 정도 이해할 수 있고, 또

도18. 능산리 고분 벽화

한 대금동향로의 산수인물 및 용 등의 동물 표현에서도 극락 등 화려한 불세계의 그림을
잘 보여주고 있다.

　미륵사지에서 출토된 대나무가 그려진 벽화파편(도19)도 고려작이 아
닌 백제작 또는 통일신라 초기 작으로 판단되므로 일단 백제 전통의
벽화로 보아도 좋을 것이다.[18] 아마도 이 그림은 미륵사 금당벽
화, 가령 사신사호도捨身飼虎圖 등의 한 면을 시사해 준다고 생
각된다. 이러한 불전도나 전생설화도前生說話圖=本生圖의 특징
을 알려주는 백제 산수문전山水文塼도 백제 벽화의 일면을 알려
준다고 할 수 있을 것이다. 또한 부소산의 절터, 금성산의 절터
등에서도 벽화 단편들이 출토되어 백제 벽화의 일면을 알 수

도19. 미륵사지 벽화파편

18　양은경, 「미륵사지 출토 벽화편의 제작기법과 제작연대」, 『先史와 古代』41 (한국고대학회, 2014), pp.35~69.

있지만 앞으로 좀 더 크고 확실한 불상 벽화들이 출토되기를 바란다.

부소산사지에서도 백제 불교 벽화들이 발견되었다. 나한상과 새그림으로, 나한상은 머리와 얼굴은 분명하지 않지만 진 회색 가사 장삼을 입고 오른손을 허리에 대고 왼손을 배에 대면서 동적으로 서 있는 자세의 스님 모습이다. 또한 새는 목이 길고 등이 희며 꼬리가 갈라진 날씬한 모양의 산뜻한 형태를 보여주고 있다. 불화의 일부 또는 포벽의 부분 그림으로 생각되지만 당시의 불화 특징을 이해할 수 있는 그림 부분으로 중요시되어야 할 것이다.

이 외에 백제의 화가들이 일본에 가서 활약한 사실도 백제 불화의 한 단면이라 할 수 있다. 인사라아因斯羅我, 아좌태자阿佐太子, 백가白加 등이 일찍부터 일본에서 화가로 활약했다.[19] 인사라아는 463년경의 화사인데 일찍이 일본에 건너가 남용男龍, 진귀辰貴라는 이름으로 활약했던 인물이다. 그의 자손들은 대대로 가업을 이어 받은 저명한 화가집안이 되었다.

아좌태자는 597년경 일본에서 활약한 백제 성왕의 왕자였는데 성덕태자의 초상화를 그려 일세를 풍미했던 대화사였다. 백가는 588년 백제에서 일본으로 파견된 화공이었다. 그는 승려 6명, 사공寺工 2명, 철반공鐵盤工 1명, 와박사瓦博士 4명 등과 함께 화공으로 파견되었는데 탑 상륜인 노반露盤에도 이름이 남아있어서 금속공예에도 조예가 깊었던 예술가로 생각된다.

이렇게 보면 빈약한 자료에도 불구하고 백제불화의 뛰어난 면을 어느정도 이해할 수 있을 것이다.

19 ① 홍사준, 「百濟國의 書畵人考」, 『백제문화』7 · 8합집 (백제문화연구소, 1975), pp.55~59.
　　② 문명대, 「삼국, 통일신라의 불화」, 『한국불교미술대전-불교회화』 (색채문화사, 1994).
　　③ 문명대, 「삼국시대 불화양식」, 『한국의 불화』 (열화당, 1977. 6), pp.133~134.
　　④ 안휘준, 「삼국시대 회화의 일본 전파」, 『한국회화사연구』 (시공사, 2000).

4. 고신라의 불화

544년 흥륜사興輪寺가 창건되면서부터 금당 등에 벽화가 그려졌을 것이므로 이때부터 신라에서는 불화가 본격적으로 조성되었다고 할 수 있다. 흥륜사에는 유가유식계 벽화들이 그려졌다. 7처가람인 황룡사皇龍寺나 영묘사靈妙寺는 물론 법림사 등에도 여러 가지 벽화들이 장엄하게 묘사되었다.

이런 사실은 600년 전후(진평왕, 재위 579~631)에 그려진 안흥사安興寺 벽화들에서 잘 알 수 있다. 『삼국유사』의 기록에 의하면 지혜 비구니의 꿈에 선도산 성모聖母가 안흥사에 53불五十三佛, 육류성중六類聖衆, 제천신諸天神, 오악신군五嶽神君 등의 그림을 그리라는 지시에 따라 그림을 완성했다는 것이다. 이들 그림은 다불多佛과 신들을 체계화한 화엄사상과 신인종사상 등 대승불교사상을 잘 표현한 것이다. 특히 오악신군도는 신라 5악의 신을 숭앙했다는 사실을 잘 알려주고 있어서 신라불교의 토착화를 알 수 있는 귀중한 예이다.[20]

고신라 불화의 특징을 알 수 있는 것은 단편적인 예 밖에 없다. 금관총金冠塚 칠기나 금령총金鈴塚 출토의 칠기漆器에 그려진 연꽃무늬, 천마총天馬塚 칠기에 그려진 연꽃무늬와 불

20 문명대, 「慶州 西岳 佛像 – 선도산 및 두대리 마애삼존불에 대하여–」, 『考古美術』104 (한국미술사학회, 1969. 12).

도20. 순흥 어숙묘 금강역사도　　　　　　　도21. 순흥 읍내리 고분벽화 북벽 연꽃문

꽃무늬, 천마총 채화판彩畵板에 그려진 서조도瑞鳥圖와 천마도天馬圖, 영주 순흥 어숙묘於宿墓
나 읍내리 고분벽화 등에 그려진 금강역사도나 연꽃무늬도 등이 대표적인 예라하겠다.[21]

　　이 가운데 어숙묘의 그림(535년 또는 595년 조성)은 당시의 불화를 복원할 수 있는 대표적
인 예로 생각된다. 특히 금강역사도(도20)는 분황사탑 금강역사상보다 고식의 역사상인데
비교적 힘찬 모습과 안정된 색감 등에서 당시 불화의 금강역사도를 어느 정도 복원해 볼
수 있을 것이다.

　　순흥 읍내리 고분벽화(516년 또는 576년 조성)의 북벽 연꽃(도21)은 매우 자연스러운 구도
로 배치되었는데 연줄기와 연잎, 연꽃과 연밥 등이 아름답게 그려져 극락의 환상적인 장
면을 보는 듯하다. 이 연꽃그림은 어숙묘 연꽃 그림과 함께 덕흥리 벽화고분 연꽃이나 무
용총 등의 연꽃그림들과 친연성이 있어서 고구려 벽화를 계승한 그림인 것을 알 수 있고,
이러한 그림은 사원벽화와 거의 일치했다고 생각된다. 따라서 이 그림들은 불교의 극락
정토를 이미 어느 정도 숙지하고 있던 불교 신자들의 무덤일 가능성이 짙다고 하겠다.

5. 가야의 불화

삼국시대 불화에서 뺄 수 없는 것이 가야의 불화이다. 가야불화도 자료가 없어서 거의 알 수 없지만 고령의 벽화고분 연도 천정의 연화문(도22)에서 볼 수 있듯이 선명한 세련된 연분홍 연꽃의 아름다운 무늬로 미루어 보면 가야불화 역시 고구려불화 수준을 가지고 있었다고 평가된다.[22]

도22. 고령 벽화고분 연화문

21 안휘준 「기미년명 순흥읍 내리 고분벽화의 내용과 의의」, 『순흥읍 내리 고분벽화』(1986).
 전호태 「영주 신라벽화 고분 연구」, 『선사와 고대』64 (한국고대학회,2020.12).
22 필자는 학계 처음으로 김원룡 교수를 모시고 도굴갱으로 들어가 아름다운 연화문을 보게 된 행운을 가질 수 있었다.

Ⅲ.

통일신라시대 및 발해의 불화

1. 통일신라의 불화
2. 발해의 불화

1. 통일신라의 불화

삼국을 통일한 신라는 통일신라제국이라는 말이 적절할 정도로 국제적인 대제국으로 성장 발전했고, 수도 경주(서라벌)를 대제국의 수도답게 큰 서울 즉 '대경大京'(신라 화엄경 발원문)이라 통칭했다. 고구려와 백제를 복속시켜 고구려·백제적 문화를 흡수했고, 중국 당 제국의 침략 전쟁에 맞서 대당군을 한반도에서 몰아내고 성당문화盛唐文化를 수용함과 동시에 인도의 굽타문화까지 받아드려 세계적인 격조 높은 문화를 창조했던 것이다.

이러한 국제적 문화는 불화에도 잘 반영되고 있다. 통일신라의 불화들은 거의 사라지고 없지만 문헌으로는 다수 전해지고 있어서 당시의 성황을 잘 알려주고 있다.

유명한 유가밀교승瑜伽密教僧이었던 밀본법사密本法師는 신이한 일을 많이 하여 저명했는데 선덕여왕에서부터 무열대왕 당시에 "흥륜사興輪寺의 주불인 미륵존상과 좌우보살을 소상으로 만들고 아울러 그 금당에 금색으로 벽화를 그렸다."[1]고 하였으므로 흥륜사 금당에 금색으로 미륵설법도彌勒說法圖를 그렸던 것 같다. 금색으로 미륵후불벽화를 그렸으므로 밝고 화려하고 찬란하기가 비할 바가 없었을 것이다. 이른바 흥륜사 금당 미륵금벽화

1 『三國遺事』卷第5, 密本催邪 條.

라 하겠다.

흥륜사 같은 사찰에 그림을 그리는 화가들은 국가기관인 채전彩典 소속의 화원이나 승려화가인 화승들일 것이다. 통일신라 화가 가운데 가장 유명한 이는 솔거率去이다. 우리나라 역사상 정사에 정식으로 전기가 실려 있는 화가는 솔거 밖에 없다.[2] 8세기 중엽 전후의 화승으로 생각되는 솔거는 분황사의 관음보살과 단속사의 유마상維摩像, 황룡사의 노송도老松圖를 그렸다고 한다.

분황사芬皇寺의 관음보살 그림은 삼국유사에 언급된 분황사 좌전左殿 북쪽 벽의 천수천안관음보살화千手天眼觀音菩薩畵로 생각된다.[3] 이 그림은 경덕왕(742~764) 때 한기리의 희명이라는 여자아이가 다섯살 때 갑자기 눈이 멀자 분황사 좌전 북벽北壁의 천수천안관음보살화 앞에 가서 아이로 하여금 아래와 같은 노래(언찬불가言讚佛歌)를 부르게 했더니 마침내 눈을 뜨게 되었다는 내용이다.

무릎 꿇고 두 손 모아
천수관음 앞에 비옵니다.
천의 손, 천의 눈을 가졌아오니
하나만 내어 주사이다.
아아 나에게 내어주사이다.
나에게 주시오면
크나큰 자비이옵니다.

천수천안관음보살화의 영험이 대단했음을 알 수 있고 그만큼 명화였다고 하겠다. 남항사南巷寺의 11면관음보살상도 솔거의 천수관음에 버금가는 벽화였다고 하겠다. 이 그림들은 석굴암 십일면관음상에서 그 원형을 짐작해 볼 수 있다. 유려하고 세련되고 우아한

2 『三國史記』卷第8.
3 『三國遺事』卷第3, 「塔像」第4, 芬皇寺千手大悲盲兒得眼.

관음의 아름답고 신비로운 자태는 보는 사람들의 마음을 단번에 사로잡았을 것이다.

솔거는 진주 단속사斷俗寺의 유마상 벽화도 그렸다고 한다. 유마상은 비슷한 시기에 만들었던 석굴암 본실 감실에 봉안된 유마상을 평면 채색화로 그렸다고 보면 무난할 것이다. 아마도 중국 돈황석굴 당대 벽화의 유마상과 친연성이 있다고 할 수 있다.

이들 보다 훨씬 이름난 그림이 솔거의 황룡사 노송도이다.

"일찍이 황룡사 벽에 늙은 소나무를 그렸는데 몸뚱이와 굵은 가지의 솔껍질, 잔가지와 굽혀진 솔잎 등이 너무나 흡사해서 이를 본 까마귀, 솔개, 제비, 참새들이 날라들다가 부딪쳐 떨어지곤 했다. 세월이 오래되어 색이 바래자 절 스님이 단청색을 새로 입혔더니 까마귀와 참새가 다시는 찾아오지 않았다."

내용으로 보아 노송도가 얼마나 실제 노송과 흡사했는지 잘 알 수 있다.[4]

솔거의 활약 시기가 8세기 중엽경이어서 사실적 양식의 미술이 절정을 이루던 때였으므로 불화 또한 사실적 양식이 지배적이었을 것이다.[5] 아마도 진파리 4호분 노송도 그림들에서부터 축적해 온 소나무 그림이 솔거에서 활짝 꽃피워 아름답고 웅장한 노송도가 완성되었다고 짐작된다. 이 점은 다음 논의할 화엄경사경변상도에 잘 나타나있다.

8세기 중엽 전후에는 미륵보살벽화들이 성행한다. 경덕왕 19년(760) 4월 2일, 하늘에 해가 둘이 나타나는 천변天變이 일어나자 경덕대왕은 지나가는 월명 스님月明師을 초청해서 향가를 부르게 했더니 천변이 곧 사라졌으므로 차와 염주를 선물했다. 곧 동자가 나타나 이를 가지고 내원內院의 탑 속으로 사라져 버리고, 차와 염주는 남벽 미륵보

4 尹喜淳,「率居-三國時代畵人考」,『朝鮮美術史硏究』(서울신문사출판국, 1940), pp.5~57.
5 노송도의 사실양식에 대해서는 이미 논의된 적이 있다.
　① 문명대,「삼국, 통일신라의 불화-솔거」,『불교미술대전Ⅱ - 불교회화』(한국색채문화사, 1994).
　② 정병모,「솔거와 그 시대」,『경주문화재』5 (경주대학교 경주문화연구소, 2001. 8).
　③ 안휘준,「率居小考」,『美術史學硏究』274 (한국미술사학회 2012. 6).
6 『三國遺事』卷第5,「月明師兜率歌」

살벽화 앞에 놓여있었다고 한다.[6] 이 미륵보
살벽화는 신라 유가종瑜伽宗의 유가유식사상
에 의하여 조성된 벽화로써 당시의 불화경향
을 잘 알려주고 있다. 이 그림은 아마도 그보
다 150~200여 년 이전에 그려졌을 것이다.
이러한 유가유식종파의 미륵보살벽화는 금
산사金山寺 금당 남벽에도 있었다. 이 그림은
766년에 도솔천에서 내려온 미륵보살이 진
표율사眞表律師에게 계법을 전해 주는 모습을
그린 것인데 미륵현신수계도彌勒現身受戒圖인
셈이다. 아마도 기도하고 있는 진표 앞에 구
름을 타고 내려온 미륵보살이 수계를 주는 의
식 장면을 리얼하게 묘사한 것으로 생각된다.
미륵의 모습은 766년작 석남암사 비로자나
불상이나 석굴암 감실 미륵보살상의 형태와
유사한 우아하고 세련된 사실적인 특징을 연
상케 한다.

도1. 신라 대방광불화엄경변상도

9세기에도 불화들은 상당히 그려졌을 것이다. 이를 잘 알려주는 그림이 흥륜사 보현보
살도이다. 흥륜사의 남문과 좌우회랑(낭무廊廡)을 수리할 때 제석천帝釋天이 현신現身하는
기적이 일어난 기념으로 제석의 말에 따라 보현보살을 그렸던 것이다. 그림을 그린 화가
는 정화靖和와 홍계弘繼 등 두 분인데 화승인지는 분명히 밝히지 않았지만 정황으로 보아
화승일 가능성이 높다.

이 시기에 또 하나의 유명한 불화 한 점이 조성되었는데 그림 잘 그리는 원해圓海 비구
니스님이 조성한 아름답고 고상하며 화려하게 수놓은 수繡석가상이다. 원해 비구니스님
은 석가자수상釋迦刺繡像과 헌강대왕상을 조성했는데 하도 이름나서 최치원의 찬문까지

도2. 대방광불화엄경변상도 실측도

짓게 된 명화로 널리 알려져 있었다고 한다.

이처럼 통일신라에는 수많은 불화가 그려졌다. 그러나 이 당시의 그림은 모두 없어지고 다만 백지에 그린 화엄경사경변상도(755년 완성, 도1)만 남아 있어서 당시 불화의 일면을 알려주고 있다. 화엄사석탑에서 출토되었다고 추정되는 이 그림을 당시 중앙일보 문화부장 이종석 기자의 의뢰로 학계 최초로 살펴본 순간의 감격은 아직도 생생하지만 어쨋든 신라불화의 유일한 예로 크게 주목된다.7

이 그림은 80권짜리 화엄경(당역唐譯 혹은 신화엄경新譯華嚴經)을 필사筆寫한 두 축의 경권經卷과 함께 발견된 것으로, 사경寫經의 표지그림으로 그려진 변상도이다. 두 축의 경전 중한 축은 화엄경의 1권부터 필사한 것이고 또 한 축은 43권부터 50권까지 필사한 것으로써, 이 그림이 어느 축의 표지화로 그려졌는지는 확실하지 않지만 삭은 상태로 보아 아마도 처음에는 43~50권의 표지화로 추정되었으나 근래 1권을 펴본 결과 1권의 변상도로 생각되고 있다. 변상도는 안쪽과 바깥쪽에 모두 그림이 그려져 있는데, 안쪽에는 화엄경변상도인 이른바 7처9회도七處九會圖의 한 장면를, 바깥쪽에는 역사상力士像 및 보상화寶相華를 그렸다. 안쪽의 그림(도2)은 7처9회도 가운데 제1회 보리도량회菩提道場會나 제7회 보광명전普光明殿의 장면을 묘사한 것으로 생각되고 있다. 화면의 중심에는 2층의 높은 전각殿閣이 있고 전각 2층은 보수엽寶樹葉들이 감싸고 있으며, 지붕 양끝에는 처마·기왓골·수막새기와 등이 정교하게 묘사되어 있다. 주위에는 구름을 탄 천녀天女들이 날고 있어 1층 앞에서 설법하고 있는 부처님 일행을 찬탄하고 있는 장면이다. 설법장면은 중앙에 사자좌獅子座 위에 앉은 부처님이 보이는데, 손모양이나 팔의 장신구 등으로 미루어 보아 보살형의 비로자나불임을 알 수 있다. 왼쪽에는 머리 부분은 없어졌지만 설법하는 자세로 본존을 향하여 앉아 있는 보살상이 있는데, 이는 이 경을 설하는 보현보살普賢菩薩로 생각된다. 오른쪽 장면向左은 보살들이 퍽 자유스러운 자세로 설법을 듣고 있는데, 이들은 설법을 듣는 대중들로 보인다.

7 ① 문명대, 「國寶 新羅寫經과 그 表裝畵-華嚴變相圖와 作法儀式」, 『박물관신문』 12 (국립중앙박물관, 1978).
 ② 문명대, 「新羅華嚴經寫經과 그 變相圖의 硏究」, 『한국학보』 14 (일지사, 1979).

도3. 신라 화엄경 변상도의 금강역사도

이와 같이 이 그림에서는 중심선을 따라 건물을 배치하고 그 선상에 본존인 비로자나불을, 그리고 왼쪽에는 보현보살을 조금 작게 묘사하고 있는데 오른쪽 장면向左은 보살들이 보다 더 낮고도 작게 그리고 있어서, 배치구도나 크기비례는 존상尊像의 중요도에 따라 순서를 정하는 전통적 인물화법을 적용하고 있는 것이 주목된다. 불·보살들의 형태는 매우 세련되고 우아하며 탄력있는 사실적 수법인데, 이것은 얼굴이나 신체, 또는 손이나 발에서도 마찬가지이다. 이러한 형태는 석굴암 감실보살상과 같은 8세기 중엽의 조각상들과 매우 닮은 이른바 이상주의적 사실주의 양식을 잘 보여준다. 필선에서도 이러한 특징은 그대로 나타나, 건물의 세부선이나 인물의 얼굴 윤곽 또는 신체 세부의 어느 선묘線描를 막론하고 우아하며 유려한 필치를 구사하고 있다.

변상도의 바깥쪽에 그려진 역사상과 보상화문 또한 앞면의 그림과 같이 이상주의적 사실주의 양식이 잘 구사되어 있다. 역사상(도3)은 석굴암 금강역사상과 같은 금강역사상임이 거의 확실하지만, 지나치게 울퉁불퉁한 근육표현, 자유로운 자세, 날카로운 손발 표현 등은 석굴암 금강역사상과는 다소 차이를 보이면서도 매우 풍려하고 활달한 형태인데, 후대에 나타나는 도식적인 보상화 무늬와는 다른, 사실에 가까운 꽃모양을 묘사하고 있다.

이와 같이 탄력적이면서도 유려한 필치를 구사할 수 있는 화사의 신분은 분명히 비범

한 솜씨의 화가였음이 분명하다. 그 수법은 중국의 명화가인 고개지顧愷之나 장승요張僧繇 계통의 그림들과는 다른 수법으로, 새로운 신라서체新羅書體의 전개와 궤를 같이하는 새로운 화법의 등장으로 보인다.

한편 이 변상도가 감싸고 있는 경권의 끝에는 화엄경 사경의 제작과 관련된 여러 가지 중요한 사실들을 기록한 발문跋文이 있다. 발문에 의하면 이 사경은 황룡사皇龍寺의 법사, 연기緣起의 발원에 의하여 754년에 시작하여 755년에 완성한 것으로, 변상도는 의본義本·정득丁得·두오豆烏·광득光得 등 여러 화사들이 그렸다고 한다. 이들은 솔거 화파와 연관성이 있을 가능성이 짙다. 연기 법사는 화엄사를 창건한 신비의 스님으로 인식되어 왔으나 이 사경의 발견으로 8세기 중엽에 화엄사를 창건한 실존했던 화엄종 큰 스님으로 확인되어 그 의의가 매우 크다.

이상에서 보다시피 이 변상도는 8세기 중엽, 불화의 구도, 형태, 선묘 등을 그대로 반영하고 있어서 당시 불화의 양식을 잘 묘사하고 있다고 생각된다. 이런 특징은 불상과 여러모로 궤를 같이하는 이상적 사실주의 양식 특히 750년경에 조성된 석굴암 불상들의 미양식과 일치하는 특징을 나타내고 있는 것으로 크게 주목된다. 이 시기는 경덕대왕(742~764)의 치세기간으로 통일신라의 절정기이므로 수많은 불교미술들이 조성되었는데 석굴암 석굴과 불상들, 755년 화엄경변상도 등 많은 걸작들이 아직도 현존하고 있다.

이러한 특징은 사천왕사 벽화의 예에서도 잘 알 수 있을 것이다. 9세기에는 화엄종과 선종의 불화가 많이 그려졌으리라 짐작되며 일부 초기 밀교의 도상도 다소 있었으리라 생각되지만, 양식은 불상과 비슷하게 현실적 사실주의 양식이 널리 묘사되었을 것이다.

2. 발해의 불화

해동불교성국海東佛敎盛國으로 알려진 발해는 일찍부터 고구려를 계승하여 불교가 성행했다. 발해불교는 법상종, 법화천태종, 화엄종, 선종 등 다양한 종파와 사상이 발달했고 수많은 사원들이 즐비하여 불교문화는 성황을 이루었던 것으로 이해되고 있다.[1]

발해의 불화도 불교의 성황에 따라 많이 그려졌지만 현재 한 점도 남아있지 않다. 다만 발해 고분의 벽화에서 그 자취를 어느 정도 알 수 있을 뿐이다. 발해 제3대 문왕의 넷째 딸인 정효 공주(756~792)의 묘에는 연도와 동·서·북벽에 무사武士, 시위侍衛, 내시內侍, 악사樂師, 시종 등 12인의 인물도(도4)가 있다. 이런 인물도를 유추해보면 발해 벽화의 특징을 어느 정도 이해할 수 있을 것이다.[2] 또한 이 인물도의 복식 무늬에서 불교적 꽃무늬를 찾아볼 수 있어서 불교적 요소의 일면을 다소 찾아볼 수 있다.

상경성上京城 삼릉둔三陵屯 2호묘의 벽화는 인물과 함께 연꽃이 그려져 있어 고구려 고분

1 발해불교에 대해서는 다음 글에서 밝힌 바 있다. 문명대, 「渤海佛敎彫刻의 流派와 樣式硏究-渤海의 佛敎와 그 性格」, 『講座美術史』14 (한국미술사연구소, 한국불교미술사학회, 1999. 12), pp.8~11.
2 정병모, 「渤海 貞孝公主墓壁畵 侍衛圖의 硏究」, 『講座美術史』14 (한국미술사연구소, 한국불교미술사학회, 1999. 12), pp.95~116.

도4. 정효공주묘 시위도　　　　　　　　　　　　　　도5. 삼릉둔 2호묘 벽화 연꽃 부분도

벽화를 계승한 것으로 이해되고 있다. 연도에 문지기 2인, 벽면에 15인 등 17인의 인물도가 있는데 이들 인물도는 고구려 벽화 고분의 인물도를 계승하고 있다. 묘실 천정의 연꽃무늬(도5)는 3겹 6엽의 연꽃무늬를 중심으로 화려 복잡한 연꽃이 천정 가득히 풍성하게 그려져 있어 고구려 5세기 무렵의 연꽃무늬를 계승하고 있는 것을 알 수 있다.[3]

　하남둔河南屯(화룡현和龍縣 팔가자진八家子鎭) 부부합장묘에도 갸름하고 끝이 뾰족한 연꽃봉오리들이 생동감있게 묘사되었는데 역시 고구려 벽화의 연꽃무늬들과 상당히 유사한 것이다.

　이외 용두산龍頭山 벽화 고분의 벽화편, 6정산 6호묘에도 벽화편들이 발견되었지만 벽화의 실물도 불화의 요소도 잘 발견할 수 없는 예들이다. 앞으로 새로운 벽화 자료가 나올 것을 기대해마지 않는다.

3　鄭永振, 「渤海 貞孝公主墓壁畵 三陵墳二號墓壁畵」, 『강좌미술사』 14 (한국미술사연구소·한국불교미술사학회, 1999. 12), pp.79~94.

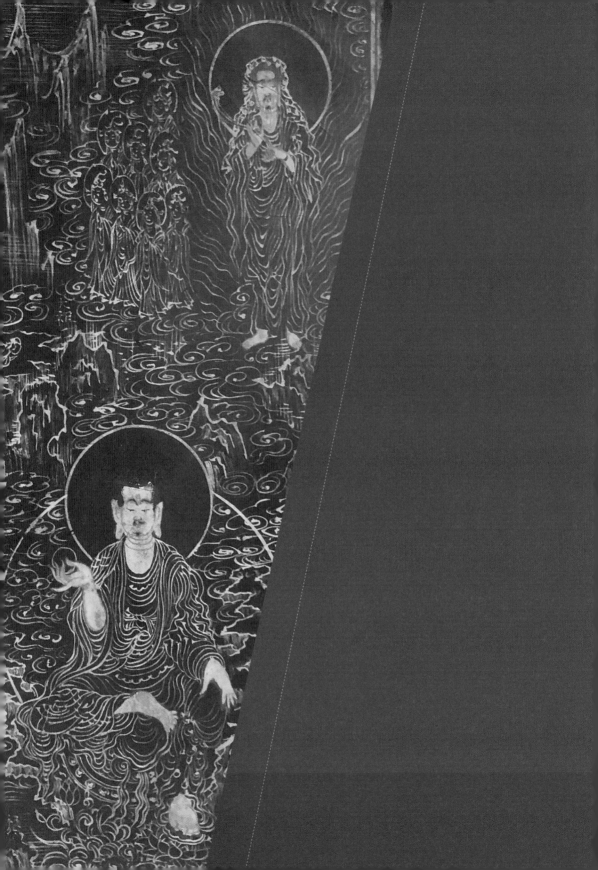

IV.

고려의 불화

1. 고려불화론

고려(A.D.918~1392)의 불화는 최고 수준의 불화로 알려져 있다. 짜임새 있고 장엄한 구도, 단아하고 우아한 형태, 찬란한 채색, 능숙한 필치, 호화로운 무늬 등 독보적인 아름다움을 보여주는 걸작들이기 때문이다. 이처럼 뛰어난 고려불화는 다수 남아 있는 편이다. 현재 국내외에 걸쳐 약 200여 점의 족자그림과 벽화들이 남아 있는데 우리나라나 일본에서 더 발견될 가능성이 많기 때문에 앞으로 뛰어난 작품을 더 많이 볼 수 있을 것 같다.

이 고려불화는 시대에 따라 다른 특징을 나타내고 있는데 현재 이를 시대별로 정밀하게 분석·논의한 글은 거의 없는 편이다. 시대에 따라 양식은 끊임없이 변모되기 때문에 이를 시대별로 상세히 분석하여 그 특징을 분명히 밝히는 것은 무엇보다도 필수적인 일이 아닐 수 없다. 고려불화는 단순히 고려불화로 그치지 않고 다른 나라, 특히 중국 불화 작품들을 복원해 볼 수 있는 근거가 되며, 고려시대 문화를 가늠해 볼 수 있는 잣대로서의 구실을 잘 보여주고 있는 것이다.

현존하는 고려불화는 채색화가 200(현존 150 또는 200여 점)여 점, 경화經畵(사경화寫經畵, 판경화板經畵)가 100여 점 등 300여 점이 남아있어서 고려불화의 세계를 어느 정도 알 수 있지만 고려 전반기 불화가 거의 남아있지 못한 점은 무척 아쉽다.

1) 고려불화의 시기 구분과 조성 배경

고려시대 미술사의 시기 구분은 관점에 따라서 다양할 수 있고, 분야에 따라서도 다를 수 있다. 그러나 지금 남아 있는 작품들을 기준으로 살펴본다면 대체적으로 크게 고려 전반기와 고려 후반기로 나눌 수 있고, 이를 더 세분하여 네 시기로 나누어 볼 수 있다. 네 시기 구분법은 여러 요인에 의해서 확인할 수 있지만 일반사에서도 적용되고 있다. 물론 보는 관점에 따라서 전·후기로 나누고, 전반기에서 다시 1기 2기로, 후반기에서도 1기 2기로 나누는 방법도 무난하지만 최근 필자의 연구로는 후반기를 3기로 나눌 필요성을 절감하게 되어 3기로 나누고자 한다. 따라서 고려시대의 불교회화사도 5시기 구분법을 적용할 수 있다. 그러나 현존하는 작품이 거의 4·5기에 몰려 있어서 현재로서는 다섯 시기로 일정하게 나누기보다는 전·후기로 나누고, 전반기를 1·2기, 후반기를 1·2·3기로 구분하는 것이 보다 타당하리라 본다.

전반기는 고려의 건국(918)에서부터 무신의 난(1170)까지이며, 후반기는 무신의 난부터 고려의 멸망 때(1392)까지인데, 전반기는 1046년경을 전후로 1기(918~1046년경)와 2기(1046년경~1170년경)로 나눌 수 있으며, 후기는 1기(1170년경~1270년경)와 2기(1270년경~1305(6~10년사이))와 제3기(1310~1392)로 구분할 수 있다.[1]

이러한 시기 구분의 기준은 여러 가지가 있을 수 있다. 첫째, 고려사회의 변화를 하나의 기준으로 삼는 방법이다. 고려사회는 귀족사회로 평가되고 있는데, 한편으로는 관료제 사회로 보는 경향도 있어서 일면 관료적 귀족사회로 보기도 한다. 이런 관료 귀족사회가 성립된 시기는 성종대로 볼 수 있지만 현종(1009~1031)을 지나 문종(1046~1082) 이전까지 일단 완성되었다고 볼 수 있다. 문종 때부터는 관료적 귀족사회가 크게 발전되었다고 볼 수 있는데, 이 시기는 관료적 귀족사회의 절정기라 할 수 있다. 이른바 문종 이전을 고려 관료적 귀족사회의 형성기라 한다면 문종 이후 무신의 난(1083~1170)까지는 발전기라 할 수 있다는 것이다.

1 고려시대를 대개 무신난을 전후하여 크게 2기로 나누고 있는 것이 통설이다.

그러나 무신의 난은 이러한 문신 중심의 귀족사회를 일거에 무너뜨리고 무신정권시대를 탄생시켰다. 무신들이 정치, 경제 등 전 사회를 주도하여 명실상부한 무신시대가 도래했다는 뜻이다. 이 무신집권시대도 원元과의 오랜 투쟁으로 무신세력이 약화되어 다시 왕을 중심으로 한 권문세족들이 사회를 이끌어갔으며, 이 당시 성리학자인 선비들이 태동하여 새로운 시대를 개척하고 있었다. 따라서 무신집권시대를 후반기의 제1기, 권문세족 지배시대를 제2·3기로 분류할 수 있는 것이다. 이러한 시기 구분의 기준을 미술사 시기 구분의 한 요인으로 적용할 수 있다는 것이다.[2]

둘째, 사상적인 변화요인을 들 수 있다. 전반기의 제1기는 교종과 선종의 균형시기이며, 여기에 유교가 현실정치이념으로 제도화되기 시작하고 있었던 것이다. 제2기는 교종인 천태종을 중심으로 선교통합을 활발히 추진하여 강력한 중앙집권적 교단을 형성하려던 통합불교시기라 할 수 있으며, 유학의 발전기로 국학國學 및 사학私學이 크게 융성했던 것이다.

후반기의 제1기는 불교의 교종을 누르고 선종이 고려사회를 이끌어간 시기이며, 제2기는 몽고 간섭기로 넘어가는 과도기이다. 제3기는 선종을 중심으로 선교 양종을 통합하려던 시기로, 새로운 유학(신유학新儒學·성리학性理學)이 대두되어 일세를 풍미하고 새로운 사회계층을 형성하여 새 왕조를 건립하는 구실을 담당했던 것이다.

셋째, 전체 미술계의 변화를 들 수 있다. 전반기의 제1기는 새로운 고려미술을 창조하던 시기로 신라적인 사실주의와 신왕조의 웅건하고 자연스러운 사실양식, 그리고 개성미 넘치는 괴량적인 지방양식이 혼합되었던 시기이며, 제2기는 이러한 여러 요소가 고려적인 신이상주의로 정착된 시기라 할 수 있다.

후반기의 제1기는 난숙한 고려미술이 화려하고 찬란하게 다듬어져 무신 중심의 귀족 취향이 고조되었던 시기이며, 2기는 이러한 미술이 새로운 권문세족들의 후원으로 전 사회의 저변까지 확대되어 가던 과도기적 시기이며, 제3기는 고려불화가 완전히 하나의 기

2 문명대, 「고려불화의 배경과 내용」, 『고려불화』 (중앙일보사, 1982).

틀로 정착되어 단아한 양식으로 정형화되었던 시기라고 할 수 있을 것이다.

이러한 여러 변화요인이 종합되어 불화의 변화에 결정적으로 영향을 미쳤고, 특히 미술의 변화와 불화의 변화는 직접적으로 관련되어 있었다고 하겠다. 불교회화의 시기 구분에 대해서는 체계적이고 구체적인 양식 변천을 살펴보아야 그 전모가 파악될 수 있으므로 다음 장에서 양식변화와 관련하여 시기 구분을 살펴보겠다.

2) 고려불교의 특징과 불화의 도상학

첫째, 고려불화를 정확히 이해하기 위해서는 고려불교의 특징을 잘 알아야 한다. 특히 고려불화의 요소 가운데 가장 근간이 되는 불교신앙인 대승불교, 특히 동아시아 불교의 양대산맥인 교종과 선종의 특징을 명쾌히 이해해야 한다. 교종의 유가유식사상, 화엄사상, 천태법화사상의 특징과 상하 관계를 파악할 필요가 있다. 나아가 이 두 사상과 밀접히 연관되면서도 또 다른 면인 밀교密敎도 분명히 파악할 필요가 있다.

둘째, 고려 불교미술에 등장하는 다라니의 밀교적 요소와의 관계 등도 명확히 구분할 수 있어야 할 것이다.

셋째, 이와 함께 고려불화 가운데 가장 많은 불화인 아미타불화의 원천인 아미타신앙과 아미타도상, 그리고 아미타불도상과 관경변상도 등과의 관계도 잘 파악해야 할 것이다.

넷째, 아미타도와 함께 가장 많이 현존하는 아미타계통 불화이면서 단독의 불화인 수월관음도의 신앙과 도상도 잘 이해하지 않으면 안될 것이다.

(1) 대승불교와 밀교의 관계

대승불교 대승불교大乘佛敎는 소승불교小乘佛敎(정통불교正統佛敎)와 대립되는 개념으로 석가부처님 당시의 근본불교에서 분파된 부파불교 가운데 보다 근본적이고 혁신적인 불교 이른바 더 많은 대중들이 함께 불교의 진리를 깨닫고자 전심전력하는(상구보리上求菩提 하화중생下化衆生) 불교를 말하고 있다. 즉 부파불교 가운데 이론도 있으나 대중부 계통의 혁신사상이 더 발전되어 나타난 불교이어서 대승 이외의 부파불교를 소승불교라 비하하고 있

지만 소승불교는 자신들이 부처님의 근본사상을 계승하고 있는 불교라는 뜻으로 정통불교라 자칭하고 있다.

대승불교도 인도에서는 두 파로 나누어진다. 즉 용수龍樹가 창시한 중관파中觀派와 용수보다 1세기 후에 무착無着, Ajanga과 세친世親, Vasuban dhu이 세운 유가파瑜伽派이다.3 중관파는 제법諸法의 진상을 규명하는데 역점을 둠으로써 공空사상을 대성시켰고, 많은 부처님의 존재를 인정했기 때문에 불교미술에 획기적인 변화를 일으키게 되는 계기가 되었다. 유가파는 유가유식파라 하는데 모든 법이 어떻게 연기하느냐 하는 연기설緣起說에 중점을 두면서 유가의 관행을 닦거나 진여眞如를 발전하는데 전심전력한 파이다.

대승불교는 이러한 두 파에 의하여 대립 발전되었는데, 중국이나 우리나라로 넘어오면서 이 두 파는 보다 혼합되고 세분화된다. 유가파는 상종相宗이라 하여 법상종法相宗 또는 유가유식종이 되고, 중관파는 성종性宗이라 하여 유가사상을 혼용하면서 화엄·천태종 등으로 발전하게 된다. 따라서 화엄·법화종 사상은 유가유식사상과 중관사상이 융합되고 혼용되어 성립되고 있다는 사실을 반드시 명심할 필요가 있게 된다. 중국에서는 이들 대승불교의 두 파와 여기서 파생 혼합한 모든 종파를 교종敎宗이라 통칭하게 된다. 이들 교종도 오랜 세월을 거치면서 세부적인 교리에 너무 집착하거나 불교의 근본적 의미를 잃어버리고 도식화되고 권위적이 된다. 여기에 반발하여 보다 근본불교로 돌아가자는 혁신운동이 일어나게 된 것이 선종이다. 교리로 진리를 깨달은 것이 아니라 참선을 통해서 곧바로 깨닫는 원래의 수행방법(직지인심直指人心 견성성불見性成佛)을 택한 것이다.

고려 밀교의 특징 이에 비해 밀교密敎는 대승불교의 한 요소로 일찍부터 자리 잡게 된다. 인도의 민간신앙의 중요한 주술적이고 비의적秘義的인 요소를 받아들이고, 주술의 대상을 자연이나 물상 대신 교조인 부처님상으로 대체하여 예불하는 의식을 수용하여 불교의 수행으로 승화시킨 것이 대승불교의 수행방법이다.

3 平川彰, 이호근 옮김, 『인도불교의 역사』, 上·下 (민족사, 1991.11).

이처럼 주술적이고 비의적인 예불적 수행은 밀교적 수행이라 말하고 있지만 밀교 이전의 대승불교의 필수적인 수행방법인 것이다. 즉 입으로 다라니를 외우고 몸으로 수인을 짓고 예불하며, 뜻으로는 삼매에 드는 신身·구口·의意 삼업三業으로 수행하는 것이다. 그래서 대승불교의 대부분의 경전에는 주술적인 다라니가 반드시 갖추어 있고 예불이 필수적으로 들어있기 마련이다.

이러한 대승불교의 수행방법을 채용하여 좀더 비의적으로 수행하는 것이 초기밀교이다. 이른바 대승불교의 주술적이고 비의적인 면만을 전문적으로 행하는 불교가 바로 초기밀교라 할 수 있다. 여러 가지 초기 작단법을 행하면서 신·구·의 삼업의 수행을 전문적으로 비밀스럽게 행하는 삼밀수행三密修行이 초기밀교라는 것이다. 이런 초기밀교는 밀교의 초기 단계이지만 대승불교와 분리할 수 없는 대승불교의 한 유파로 인정되고 있다. 신라는 이 초기밀교가 주류를 이루고 있다. 신인종神印宗과 총지종摠持宗은 신라의 종파불교이자 초기밀교 종파였던 것이다. 이 종파는 고려에도 성행했고, 조선초 불교 통폐합 때까지 존속하게 된다.[4]

초기밀교 단계를 지나면 중기밀교가 나타난다. 중기밀교 역시 인도에서 일어나는데, 7·8세기에 가장 성황을 이루었고 중국에서는 8세기 초부터 후기까지 '안사의 난' 때 성행한 밀교이다. 유명한 불공不空과 금강지金剛智 등이 중기밀교를 인도에서 가져와 유행시켰는데 9세기에는 중국에서 급속히 쇠퇴했다.

9세기에 일본으로 건너간 중기밀교는 일본에서 최절정기를 맞이한다. 일본에서는 중기밀교를 순밀純密이라 하여 순수하고 순정한 진짜 밀교라 불렀고, 초기밀교는 잡밀 즉 잡스럽고 저급한 밀교로 폄훼하고 있다. 일본에서는 너무나 인기절정이어서 모든 종파가 밀교를 수용하여 진언밀교 즉 진언종眞言宗을 중심으로 화엄밀교, 천태밀교, 정토밀교 등으로 통칭하고 있다. 우리나라의 정토신앙이나 약사신앙처럼 전 불교화되었다고 할

4 ① 문명대, 「新羅 神印宗의 硏究」, 『진단학보』 41집, 『吐含山石窟』 (한·언, 2002) 재수록.
 ② 문명대, 「만다라의 의미와 수용문제」, 『한국미술사 방법론』 (열화당, 2000).

수 있다.5

　이 중기밀교는 대일경大日經과 금강정경金剛頂經을 주 경전으로 삼고, 태장계와 금강계 만다라 작단법을 사용하여 삼밀상응三密相應하는 비의적 주술적인 수행법을 행하는 밀교이다. 이에 비해 후기밀교는 탄트라밀교라 부르고 있는데 이 가운데 좌도밀교左道密敎는 인도에서 힌두교의 주술사상을 중기밀교에 대폭 수용하여 합일사상을 중시하면서 이 몸이 그대로 부처요, 본초불本初佛이라는 것이다. 이것이 극단적으로 진행되면 합일은 남녀합일과 동일시하는 데까지 이르게 된다고 보고 있다. 이런 탄트라밀교는 인도에서 8세기에 절정기를 맞이했으나 회교도들의 대 탄압으로 인도에서 쫓겨 티베트에 정착하게 된다.

　대승불교와 우리나라 밀교와의 관계 우리나라(신라·고려)의 밀교는 앞에서 말했다시피 초기밀교인 신인종과 총지종이 신라, 고려를 거쳐 조선 초기(세종)에 선·교종에 흡수되고 만다. 이들 초기밀교는 시대가 지나면서 중기밀교의 사상과 수행방법도 수용하여 발전했다고 생각된다. 이른바 대승불교의 한 종파로 인정되는 초기밀교가 일본의 중기밀교, 티베트의 후기밀교와 동일하게 조직적 밀교로 크게 부각되었다고 할 수 있다. 따라서 중기밀교가 일부 일시적으로 들어오기도 했으나 조직화된 불교로 정착하지 못하고 초기밀교와 종파불교에 흡수되고 나아가 의식에 수용되어 활용되었던 것이다.

　이렇게 일본불교처럼 우리나라 밀교를 화엄밀교니 천태밀교니 진언밀교니 말한다는 것은 결코 있을 수 없는 것이다. 우리나라 불교는 밀교불교인 일본과는 달리 정토신앙이 밀교를 대신하여 전 불교화되고 있다는 점이 특징이라 말할 수 있다.

5 ① 宮坂宥勝, 「インドの密敎」, 『講座佛敎』3巻 (1959).
　② 「初期佛敎密敎發祥」, 『佛敎の起源』 (山喜房, 1971).
　③ 松長有慶, 『密敎の歴史』 (平樂社, 1969).
　④ 金剛秀友, 『密敎の起源』 (平樂寺書店, 1974).
　⑤ 우리나라는 일본처럼 '華嚴密敎'같은 용어는 사용할 수 없다.
　　(朴享國, 「統一新羅에 있어서의華嚴密敎의造形」 『アジア佛敎美術論集』 (中央公論, 2018)).

밀교의식의 활용 특히 고려불교에 밀교적 요소가 상당히 가미되고 있는 사실은 주목해야 할 것이다. 이 밀교적 요소는 의식儀式, 가령 각종 재의식이나 불교 도상 조성과 복장의식 등에 수용되어 크게 활용되고 있는 점이다. 밀교의 의식화라 할 수 있을 것이다. 이 점을 곧바로 밀교로 오인하는 경우가 종종 일어나고 있다. 특히 일본에서 공부하고 귀국한 전문가들이나 일본 학자들이 이런 함정에 빠지는 경우가 가끔 있는데 극히 주의를 요하고 있다.

(2) 다라니의 대승불교적 요소와 밀교적 요소

밀교의 의식화가 가장 잘 나타난 요소가 바로 다라니이다. 다라니陀羅尼: dhāranī는 총지總持, 주呪, 명明: vidyā, 명주明呪, 진언眞言 등으로 번역되는데 총지는 정신을 집중해서 불법을 얻는 것이란 의미가 있으나 점차 재앙을 없애는(초재구복招災求福) 주呪의 뜻으로 사용되었다.

대승불교에서는 일찍부터 다라니를 수행의 중요한 방편으로 활용했다. 초기에는 교법을 기억하여 잊지 않는 힘(총지總持)으로 이해했으나 점차 주문으로 받아들이게 되었다.

대부분의 대승경전 가령 반야경 계통, 반주삼매경, 대집경, 법화경 등에 다라니를 수행의 방편으로 한 장을 이루고 있듯이 다라니를 입으로 외우고 몸으로 수인을 짓고 예불하여 깨달음을 얻는 신 · 구 · 의 삼업의 수행을 가장 중요시했던 것이다. 여러 가지 수인을 짓고 있는 불상을 조성하여 예불하는 신행身行의 수행이 대승불교에서는 필수적인 일상사가 되었다는 것은 잘 알려진 사실이다.

대승불교 사원에서 불상이 없다는 것은 이미 대승불교가 아니라고 할 수 있다. 불상은 석가 단독의 불상이 아니라 누구나 부처가 될 수 있고 어디에나 부처가 있을 수 있다는 대승의 논리에 따라 수많은 부처님이 언제 어디서나 존재한다는 것이다. 이에 따라 한량없는 불상이 있을 수 있으므로 비로자나, 아미타, 약사, 미륵은 물론 3천불, 53불, 10방불 등 다양한 불상이 있어서 이들 부처님께 예불하는 것이야말로 깨달음의 지름길이라는 것이다.

예불과 함께 경이나 그 핵심인 다라니를 외우는 것은 대승불교 수행의 가장 좋은 방편

이라는 것이다. 이 다라니는 초기밀교에도 똑같이 적용되지만 특히 중기밀교에서는 1권이나 긴 대다라니, 가령 신묘장구대다라니나 대수구다라니 또는 백산개다라니처럼 다라니 자체가 불격화되고 존숭되기에 이르게 된다. 따라서 불상의 봉안 등 불교의식에는 다라니 의식이 보편화되었던 것이다.[6] 이들 다라니는 고려시대에는 불상이나 불화의 복장 속에 납입하는 필수품목이 되고 있다. 이처럼 다라니는 대승불교의 요소로 중요시되었으므로 밀교의 전유물이 아니라는 점을 분명히 이해해야 할 것이다.[7]

(3) 불복장품의 성행

불상 안에 복장품을 납입했던 것은 인도는 팔라시대, 중국은 북송시대, 우리나라는 고려중엽경으로 추정된다.

불상에 복장품을 안치하는 경은 대장일람집 조상품(1157년 한역), 대교왕경(1062~1285년 사이 한역), 대명관상의(980~1000년 사이 한역), 삼실지단석(8세기 선무외역) 등인데, 이들 경전들을 취합하여 불상에 여법하게 복장품을 납입한 것은 1200년 전후로 볼 수 있을 것이다.

특히 대장일람집 조상품을 조상경으로 삼고, 대교왕경, 삼실지단석, 대명관상의 등 세 경전을 취합하여 완전한 조상경을 편찬한 것은 1472년이고 1575년 용천사본이 간행되어 조상경·복장 납입 절차가 거의 정립된다.[8] 따라서 고려에는 1200년경부터 조상 경전대로 법식에 따라 복장품이 불상에 납입되기 시작했다고 판단된다. 현존하는 고려불상에 법식에 따른 복장품이 납입되기 시작한 예는 1200년 전후 불상에서부터 나타나고 있다.

봉림사 목아미타불상(1200년 전후), 수국사 아미타불상(1239년경), 개운사 아미타불상(1200년 전후), 서산 부석사 관음보살상(1330), 국립중앙박물관 소장 아미타삼존상(1333),

6 平川彰·이효근 옮김, 「다라니와 口密」.「인도불교의 역사」 (민족사, 1999.11).
7 ① 문명대, 앞글의 「진단학보」 41.
 ② 고익진, 「初期密敎의 발전과 純密의 수용」, 「한국고대불교사상사」 (동국대학교 출판부, 1989.10).
 ③ 문명대, 「인도·중국 佛腹藏의 기원과 한국 불복장의 전개」, 「강좌미술사」 44 (한국미술사연구소·한국불교미술사학회, 2015.6).
8 문명대, 「인도·중국 佛腹藏의 기원과 한국 불복장의 전개」, 「강좌미술사」 44 (한국미술사연구소·한국불교미술사학회, 2015.6).

1346년 장곡사 약사불상, 문수사 금동 아미타불상(1346) 등 많은 예가 있다.

이들 불상의 배 안에 납입했던 복장품들은 사리, 조선시대 후렴통인 사리합(8엽통: 5보병, 5약, 5곡, 5향), 각종 다라니와 경전류들이다. 이들 복장품에는 조성기가 남아있어서 조성연대, 발원자, 시주자, 조각장彫刻匠 등 조각사 연구의 기본 사실을 모두 알 수 있기 때문에 그 중요성은 이루 말할 수 없다.

이들 불복장은 중기 밀교의 의식을 대거 활용하여 불복장의식과 품목을 조성하였고 이를 기본으로 삼아 불상조성의식을 행하고 있는 것이 특징이다. 이른바 우리나라 불교에서 가장 대표적으로 밀교의식을 수용한 분야가 불복장의식이라 할 수 있다.

불상의 경우 복장에 복장품을 넣는것처럼 불화에는 복장낭과 거울을 불화 상단에 메달고 있는 것이 특징이다.

(4) 고려불화와 교종 및 선종의 융합

우리나라 불교의 가장 큰 특징은 첫째, 불교의 종파성이 다른 나라에 비해서 다소 철저하지 못하다는 것이다. 한 종宗의 사상을 중심으로 다른 사상을 통섭하고자 하는 사상의 융합성은 대승불교 특히 종파불교의 특성이지만 우리나라는 다른 나라에 비해 보다 더 융합적인 불교를 선호했다는 사실이다. 원효元曉나 경흥憬興, 태현太賢이나 표훈表訓 등의 사상에서 보다시피 모든 종파사상을 융섭(원효의 표현)하고 있는 점이 유독 심하다는 것이다. 그래서 종종 유가종 승려가 화엄종 승려로 둔갑하기도 하고, 한 사찰에 여러 종파승려가 거주하기도 하며, 화엄종 승려가 선종 승려로 변신하기도 하는 등 종파를 넘나드는 경향이 인도나 중국, 일본 등에 비해서 보다 심하다고 판단된다.

둘째, 아미타 정토사상淨土思想이나 신라시대는 석가 법화사상이 모든 종파에 융섭되고 있는 경향이 다른 나라에 비해서 강하다는 사실이다. 특히 정토신앙은 법화ㆍ화엄ㆍ유가법상 등 교종과 선종 등 모든 종파에 공통적으로 융섭되고 있다.

셋째, 따라서 화엄종에서는 비로자나와 아미타불 또는 삼신불, 유가유식도 미륵과 아미타 또는 지장보살, 법화 천태도 석가와 아미타ㆍ약사, 선종도 비로자나ㆍ아미타ㆍ약사

불이 주존 또는 부주존으로 봉안되고 신앙되었던 것이다.

이러한 불교사상의 융합은 고려불화에도 특징적으로 나타나고 있는 독특한 특성이라 할 수 있다.

(5) 아미타 정토신앙의 특징과 정토도상의 유형

아미타 정토신앙의 특징 우리나라의 아미타 정토신앙은 동아시아 여러나라인 이른바 중국이나 일본과 다른 독특한 면을 가지고 있다. 바로 정토종이라는 독립된 종파가 없다는 점이다. 삼국말이나 통일신라, 고려 어느 시대도 정토종이 성립된 흔적을 찾을 수 없기 때문이다. 그 대신 모든 종파에 정토신앙이 뿌리를 내리고 있다는 점이다. 유가유식瑜伽唯識宗(법상종法相宗), 화엄종華嚴宗, 천태법화종天台法華宗, 선종禪宗 각파 등 거의 대부분의 종파에서 정토신앙이 크게 부각되고 있으며, 아미타불을 주존불主尊佛 또는 부주존불副主尊佛로 봉안하고 있다. 이런 독립된 정토종파 없이 전 불교화된 정토신앙은 시대나 지역을 불문하고 나타나는 우리나라의 뚜렷한 특징이다. 고려시대 정토신앙은 이 점이 유난히 잘 나타난 시대라 할 수 있다.

도상 유형 고려시대 아미타불화는 크게 세 가지로 나눌 수 있다. 아미타예불존상도阿彌陀禮佛尊圖, 아미타래영도阿彌陀來迎圖, 관경변상도觀經變相圖 등이다.

첫째, 아미타예불존상도는 아미타불을 예배하기 위한 존상도이다. 극락정토에 상주하면서 설법하고 있는 아미타불을 형상화한 불화를 아미타존상도라 말하고 있다. 보통 연화좌 위에 설법자세로 앉아 있거나 연화지池의 연꽃 위에 좌정하고 있는 아미타불도이다. 제1형은 아미타단독상이고, 2형은 아미타삼존도(아미타불·관음·대세지보살 또는 지장보살), 3형은 아미타오존도, 4형은 아미타구존도(아미타팔대보살도阿彌陀八大菩薩圖), 5형은 군도群圖 형식이다.[9]

9 　문명대, 「아미타불화(정토그림)」, 『한국의 불화』(열화당, 1977.6), pp.62~71.

이 가운데 아미타삼존도는 아미타 정토삼부경의 무량수경과 관무량수경觀無量壽經에 언급되고 있는 아미타 · 관음 · 세지보살의 삼존상을 기본으로 하고 있으며, 고려말에는 지장신앙과 결합하여 관음과 지장보살 삼존상도 유행하기 시작했다. 8대보살 또한 고려 특유의 도상 형식으로 크게 중요시되고 있다.

둘째, 아미타래영도 형식이다. 지극 정성으로 아미타명호를 부르거나 48대원을 성취한 분이 돌아가면 아미타불이 지상으로 내려와 맞이해 극락으로 가거나 극락에서 왕생자를 맞이하는 그림을 아미타래영도라 한다. 내영도 역시 단독래영도, 삼존래영도, 구존래영도 등 여러 형식이 있고 협시인 관음보살래영도도 있다.

셋째, 관경변상도이다. 이 변상도는 아미타 정토삼부경인 관무량수경의 내용을 도상화한 불화이다. 이 변상도도 두 종류로 나누어진다. 무량수경의 서분을 도상화한 서분변상도와 본문을 도상화한 본품(분)변상도이다. 서분변상도는 경을 설하게 된 연기를 드라마틱하게 묘사한 것이고, 본품변상도는 극락세계의 여러 장면을 장엄하게 묘사하여 극락으로 가고 싶은 마음을 일으키게 하는 가장 화려한 불화이다.

(6) 아미타8대보살도(구존도)의 성행과 도상 구성

아미타도의 유래 고려의 아미타구존도 이른바 통칭 아미타8대보살도는 고려 특유의 도상으로 규정되는 독특한 도상 형식을 보여주고 있다. 이 형식은 정토삼부경의 무량수경과 관무량수경에서 아미타삼존상으로 규정하고 있는 삼존상을 기본으로 하고 있다는 점이다.[10] 또한 정토삼부경에서 설법대상자로 중요시되는 문수 · 보현 · 미륵보살이 포함되어 있는 점을 감안하면 8대보살 가운데 관음 · 세지 · 문수 · 보현 · 미륵 등 5대보살은 아미타협시보살의 기본이 되므로 3대보살만 확보하면 8대보살이 구성된다. 이 3대보살은 어느 경에서 가져왔을까. 3대보살은 금강장金剛藏 또는 금강수金剛手, 제개장除蓋障 또는 제장애除障碍 · 지장보살인데 이 상들은 어느 경전에서 유래했을까 하는 점이다.

10 ① 『정토삼부경』(『無量壽經』, 『觀無量壽經』) 참조.
　　② 坪井俊映, 이태원역, 『淨土三部經槪說』(운주사, 1992.1).

이런 형식의 도상은 고려 8대보살도의 8대보살 도상을 계승했다고 생각되는 구례 천은사泉隱寺 아미타8대보살의 도상 명칭이 앞의 8대보살 명칭과 동일하다는 점을 주목할 필요가 있다.[11]

이 아미타극락회도의 상 옆의 방제傍題에 "광명보조수명난사光明普照壽命難思 사십팔대원 무량수여래불四十八大願無量壽如來佛 문성구고관세음보살聞聲救苦觀世音菩薩 섭화중생대세지보살攝化衆生大勢至菩薩 문수보살文殊菩薩 보현보살普賢菩薩 금강장보살金剛藏菩薩 제장애보살除障礙菩薩 미륵보살彌勒菩薩 지장보살地藏菩薩……"이라 쓰여 있어서 이 아미타도는 48대원 무량수여래불이라 하였으므로 무량수경을 도상화한 아미타불회도임이 분명하다. 이 무량수불의 협시보살인 8대보살은 앞의 8대보살의 명호와 동일하므로 고려시대 무량수경의 8대보살은 이 8보살의 명칭이라 이해한 것으로 판단된다.

이 8대보살과 유사한 경전의 8대보살은 어느 경전에 있을까(표1).

첫째, 통일신라 때부터 조상경전으로 많이 활용했다고 생각되는 다라니집경의 8대보살과 8대보살만다라경의 8대보살이다. 흔히 아미타8대보살을 8대보살만다라경의 8대보살에 근거를 두고 있다고 추정하지만 그 보다는 다라니집경의 8대보살을 더 활용했다고 판단된다.[12] 이를 쉽게 이해하기 위해서는 천은사 무량수경8대보살과 다라니집경陀羅尼集經 8대보살 그리고 8대보살만다라경의 8대보살을 비교해보는 것이 좋을 것이다.

I의 무량수경8대보살과 두 경의 명호를 비교하면 무량수경 제장애와 다라니집경의 허공장보살만 다를 뿐 7보살은 일치하고 있는데 비하여 8대보살만다라경은 허공장 · 제개장 · 금강수 등 3보살이 다른 것이다. 제장애와 제개장이 동일하다고 보더라도 두보살이 달라 다라니집경이 좀 더 천은사 무량수경8대보살에 근사하다고 판단된다. 특히 금강장보살을 다라니집경에서는 3고저(발절라)로 모든 귀신을 제압하고 부처님을 호위하는 중요한 보살로 강조하는 것에 주목할 필요가 있다.

11 천은사 극락회도에 대해서는 1970년대부터 여러 차례 조사하여 그 중요성에 대해서 여러 차례 논의한 적이 있고, 유마리 선생에게 이에 대해서 논의하도록 권유한 바 있다. 유마리, 「泉隱寺 極樂殿 阿彌陀後佛幀畵의 考察」, 『미술자료』 27 (국립중앙박물관, 1980.12) 참조, 『阿彌陀佛畵 硏究』 (문화재청, 2013.3) 재수록.
12 아지구다 한역, 최윤옥 · 김영덕 옮김, 『陀羅尼集經外, 보살부』 (동국역경원, 1999.8).

	I.천은사 무량수경8대보살	II. 다라니집경8대보살 (보살부)	다른 보살	III. 8대보살만다라경	다른 보살
1	관음보살	관음보살		관음보살	
2	대세지보살	대세지보살		허공장보살	X
3	문수보살	문수보살		문수보살	
4	보현보살	보현보살		보현보살	
5	금강장보살	금강장보살		금강수보살	X
6	제장애보살	허공장보살	X	제개장보살	X
7	미륵보살	미륵보살		미륵보살	
8	지장보살	지장보살		지장보살	

표1. 8대보살

이렇게 보면 고려 아미타8대보살은 무량수경을 기본으로 다라니집경8대보살을 가장 많이 활용하고 8대보살만다라경을 참고하여 고려 아미타8대보살로 창안했다고 생각된다. 그러나 도상의 특징인 지물은 다라니집경과 8대보살만다라경, 존상불정수유가법의 궤 등을 참고하여 고려 8대보살도계인 지물로 활용했다고 판단된다.

아미타8대보살의 사상 아미타8대보살이 60·80화엄경의 입법계품入法界品에 해당하는 40화엄경 보현행원품普賢行願品에 근거한다는 일본학자의 설도 있지만[13] 보현행원품은 어디까지나 보조적인 신앙 사상일 뿐 아미타 정토신앙은 어디까지나 아미타 정토삼부경에 근거하고 있는 것은 부정할 수 없는 진실이다. 앞에서 언급했다시피 천은사 아미타불회도의 아미타8대보살이 무량수경의 무량수불과 그 협시인 8대보살로 묘사하고 있는 것처럼 대부분 무량수경에 근거하거나 아미타경에 근거한다고 보아야 할 것이다.

13 ① 이데 교수는 고려 아미타구존도의 아미타8대보살 명호를 팔대보살만다라경에서만 찾았고, 지물 또한 한 경에서만 의존하고 있으나 불합리한 점이 많아 재고할 필요가 있는 것 같다. 井手誠之輔,「高麗の阿彌陀八大菩薩像」,『アジア佛敎美術論集, 東アジア VI, 朝鮮半島』(中央公論美術出版, 2018.5).
② 문명대,「아미타8대보살도의 도상학 연구」,『강좌미술사』54 (한국미술사연구소·한국불교미술사학회, 2020.6.13.).
③ 양희정「고려시대 아미타8대보살도의 도상 연구」,『미술사학연구』257 (한국미술사학회, 2008).

그러나 정토삼부경에는 아미타협시보살로 2대보살의 명호만 있지 8대보살의 명호는 없다. 아미타불을 봉안하는 극락보전의 후불탱화로 아미타불회도를 안치할 경우 대부분 벽면에 알맞은 그림은 아미타불과 8대보살, 그 외 2대제자 또는 10대제자, 사천왕, 8부중 등을 배치하게 된다. 정토삼부경에는 2대 협시인 관음과 대세지보살 외에 설법의 인도자인 문수·보현·미륵보살 등도 협시보살의 명호를 활용했다고 생각되며, 이 3보살 외에 2보살도 더해진 8대보살을 배치할 경우 8대보살 명호가 있는 다른 경전에서 빌려오는 수밖에 없다.

8세기경에는 아미타불회도를 조성할 경우 조상경에 속하는 불공不空이 번역한 다라니집경이나 8대보살만다라경에서 빌려오는 것이 가장 손쉽고 합리적이었을 것이다. 이들경전에는 8대보살의 명호는 물론 도상의 특징인 지물持物 즉 계인도 있기 때문에 금상첨화였을 것이다.

더구나 정토삼부경의 설법 인도자인 문수·보현·미륵보살도 8대보살에 있어서 금상첨화로 생각되었던 것 같다.

아미타8대보살의 배치 및 도상 특징

고려 아미타8대보살도의 8대보살 배치구성은 대부분 6가지 유형으로 대별된다. 우선 배치구성을 표로 작성하면 표2, 표3과 같다.

이러한 6형식(구존래영도 포함)의 아미타8대보살의 배치구성에서 가장 중요한 특징은 다음과 같다.

첫째, 관음과 대세지보살이 모두 배치되어 있다는 사실이다. 관음과 세지보살은 정토삼부경에서 아미타불의 제1·2보살로 분명히 아미타삼존상의 보살로 인정되기 때문에 모든 8대보살에 반드시 배치되었다고 생각된다.

둘째, 관음과 세지는 대부분의 8대보살 배치에서 제1열에 위치하는 것이 기본이라 하겠지만 열이 바뀐 배치는 크게 문제되지 않는다고 볼 수 있다. 그것은 제1·2보살인 관음과 세지보살이 어느 열에 위치하는지는 아미타불의 협시로, 어느 열에 있는 것이 돋보이

제1형 대화문화관大和文華館 소장 구존도(수인)·광복호국선사廣福護國禪寺 소장 구존도

	向左보살右	수인지물	중앙	向右보살左	수인지물
4열	지장	왼손 보주, 오른손 시무외인	아미타불	미륵	용화봉가지
3열	제장애	두 손 금강저		금강장	금강저
2열	보현	두 손 여의		문수	왼손 경권, 오른손 시무외인
1열	대세지	왼손 경권, 오른손 시무외인		관음	보관 화불, 두 손 정병

제2형 동양미술관 소장·송미사 소장·서원사 소장(수인)·샌프란시스코 아시안 박물관 소장

	向左보살右	수인지물	중앙	向右보살左	수인지물
4열	제장애	금강저	아미타불	금강장	금강저
3열	지장	두건, 왼손 여의주		미륵	보관5불, 오른손 용화꽃
2열	보현	두 손 여의		문수	경권
1열	대세지	보관 정병, 오른손 사각경함		관음	보관 화불, 두손 정병

제3형 ① 덕천미술관 소장(수인) ② 계암사 소장 아미타구존래영도(수인) ③국립중앙박물관 소장(노영 필)

	向左보살(右)	수인지물(持物)	중앙	向右보살(左)	수인지물(持物)
4열	지장	① 보주 ② 보주	아미타불	미륵	① 용화꽃 ② 용화꽃
3열	보현	① 여의 ② 여의		문수	① 묘법연화경 ② 경권
2열	제장애	① 금강저(삼고저) ② 삼고저		금강장	① 금강저 ② 금강저(1고저)
1열	대세지	① 보관 정병, 보주 ② 경함		관음	① 보관 화불, 두 손 정병 ②①과 동일

제4형 천산기가川山崎家 구장 (제4-2형 정교사 소장, 지장 대신 허공장)

	向左보살右	수인지물	중앙	向右보살左	수인지물
4열	지장		아미타불	미륵	
3열	제장애			금강장	
2열	대세지			관음	
1열	보현			문수	

	向左보살右	수인지물	중앙	向右보살左	수인지물
			제5형 동경예술대 소장(수인) · 연력사 소장		
4열	제장애	두 손 금강저(1고저)		금강장	보관 9불, 합장(1고저?)
3열	대세지	보관 정병, 경함	아미타불	관음	보관 화불, 두 손 발우에 버들가지 감쌈
2열	보현	여의		문수	경권
1열	지장	보관 두건 · 보주		미륵	용화꽃

표2. 고려 아미타8대보살의 배치

	向左보살右	수인지물	중앙	向右보살左	수인지물
4열	지장	보주		미륵	용화꽃
3열	보현	여의	아미타불	문수	경권
2열	제장애	금강저(1고저)		금강장	금강저(1고저)
1열	대세지	보관 보주형 정병		관음	보관화불, 정병

표3. 근진미술관 소장 아미타구존래영도의 수인

느냐에 따라 정해지는 중요한 기준이 된다고 판단된다.

셋째, 아미타구존래영도의 경우 대부분 ① 관음 · 세지 ② 금강장 · 제장애 ③ 문수 · 보현 ④ 미륵 · 지장의 순서로 배치되는 것이 보편적이라는 사실은 주목되어야 할 것이다. 근진미술관 소장 아미타구존래영도의 수인(표3)도 다른 예와 거의 동일하다. 이를 제 6형으로 구분할 수 있다.

넷째, 지물이나 수인으로 알 수 있는 보살상의 명호는 보관 화불과 정병 또는 버들가지의 지물을 가진 관음보살과 보관정병의 대세지보살, 발절라인 금강저(삼고저나 독고저) 지물의 금강장보살, 두건 또는 삭발형의 머리와 석장, 보주 지물의 지장보살 등은 거의 변하지 않는 도상특징이지만 경권 지물의 문수보살, 여의든 보현보살, 보관 · 탑과 꽃 든 미

륵보살 등은 불변의 지물이 아니라고 할 수 있는데 이들 보살들은 때때로 경전에 근거하여 지물과 수인이 바뀌어지기도 한다는 점이다.

다섯째, 이들 8대보살이 아미타불과 결합한 것은 무슨 이유일까? 몇 가지 이유가 있지만 먼저 지장보살 이른바 명부에 떨어진 지옥중생을 구제하는 지장보살을 아미타사상에서 수용하게 된 점이다. 원래 유가 법상종에서 지장을 먼저 수용했지만 고려 중기가 되면 명부 지옥 중생까지도 극락으로 인도해야 된다는 아미타사상이 나타나게 되면서 아미타불과 지장보살이 결합하게 된 것이다. 특히 지장보살본원경과 대승대집지장십륜경에 의한 지옥구제사상이 정토신앙에 수용되면서 8대보살만다라경이나 다라니집경 등의 8대보살 가운데 관음·대세지·지장보살이 아미타불과 결합되고, 여기에 8대보살도 자연 수용하게 된 것이다.

아미타구존도의 형식이 크게 유행하면서 아미타의 8대보살을 선정하면서 가장 편리한 예가 다라니집경이나 8대보살만다라경의 8대보살이 손쉽게 결합할 개연성이 성립되었던 것으로 볼 수 있다고 하겠다.

이상의 논의에서 다음과 같은 사실을 밝힐 수 있었다.

첫째, 아미타8대보살은 무량수경 등 정토삼부경과 다라니집경, 8대보살만다라경 등 세 가지 경에서 유래한다는 점이다. 즉 고려 아미타8대보살은 무량수경을 기본으로 다라니집경의 8대 보살을 가장 많이 활용했고 8대보살만다라경을 참고하여 성립했다고 볼 수 있다.

둘째, 아미타8대보살도의 조성 사상은 정토삼부경(무량수경, 관무량수경, 아미타경)과 이 가운데 무량수경의 사상이 그 기본이었다고 보는 것이 가장 타당하다는 것이다. 흔히 화엄경 입법계품에 해당하는 40 화엄경 보현행원품이 그 사상적 근거라고 말하는 경우도 있지만 이것은 어디까지나 보조적인 사상에 불과하다는 점을 간과해서는 안 된다는 것이다.

셋째, 아미타8대보살도의 배치구도는 대부분 6형식으로 분류되는데 이것은 8대보

살이 4열로 배치되는 순서가 앞뒤로 바뀌는데 따른 형식이라는 점을 밝힌 것이다.

(7) 수월관음보살도의 신앙과 도상 특징

200여 점의 고려불화 가운데 가장 많은 수인 40여 점의 불화가 수월관음도이다. 이 형식의 수월관음보살도水月觀音菩薩圖는 고려불화를 대표하는 불화로 크게 각광받고 있다. 수월관음도는 늦어도 8세기 말 9세기 초에는 나타났다고 알려져 있다. 돈황과 중국 그리고 우리나라에서 약간의 시차는 있겠지만 거의 동시에 조성되었다고 생각된다.

수월관음도의 기원은 천수천안 관세음보살광대원만대비심다라니경이나 청관세음경請觀世音經 그리고 수월관음경水月觀音經 등에서 유래한다고 보고 있다. 그러나 수월관음신앙의 성행과 수월관음도의 유행은 화엄경(신(80), 구역(60) 및 40)입법계품入法界品이나 법화경보문품法華經普門品 신앙의 확산에 근거한다고 보고 있다. 화엄경과 법화경은 우리나라 불교의 양대경전으로 가장 많이 신앙되었기 때문에 두 경에 근거한 도상들은 인기 절정을 이루고 있다. 아마도 전 고려시대에 걸쳐 수많은 수월관음도가 조성되었으리라 생각된다.

현존하는 40여 점의 고려 수월관음도는 대부분 명작들이지만 경신사 소장 김우(문) 필 수월관음도(1310), 천옥박고관 소장 서구방 필 수월관음도(1323), 대덕사 소장 수월관음도 같은 걸작들이 고려불화를 대표하고 있다.

이 40여 점의 수월관음도는 몇 가지 형식으로 나눌수 있다.[14]

14 ① 林進, 「高麗時代の水月觀音圖について」, 『美術史』102호 (1977).
 ② 문명대, 「수월관음도」, 『고려불화』한국미8 (중앙일보사, 1981) 및 문명대 「1306년작 계문 발원 근진미술관 소장 아미타독존도의 종합적연구」, 『강좌미술사』51 (한국미술사연구소·한국불교미술사학회, 2018.12).
 ③ 이경희, 「고려 후기 수월관음도 연구」 (홍익대대학원 석사학위논문, 1987).
 ④ 강희정, 「고려수월관음도의 연원에 대한 재검토」, 『미술사연구』8호 (1994).
 ⑤ 황금순, 「高麗水月觀音圖에 보이는 "40華嚴經"영향」, 『美術史研究』17 (미술사연구회, 2003).
 ⑥ 조수연, 「高麗時代水月觀音菩薩圖 圖像 硏究」 (동국대대학원 박사학위논문, 2015).
 ⑦ 문명대 「한국 괘불화의 기원문제와 경산사장 김우(문) 필 수월관음도」, 『강좌미술사』33 (한국미술사연구소·한국불교미술사학회, 2009, 12).
 ⑧ 문명대 「천옥박고관 소장 서구방 필 1323년작 수월관음도 연구」, 『강좌미술사』15 (한국미술사연구소· 한국불교미술사학회, 2015, 12).

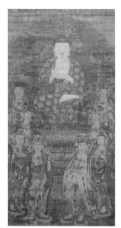
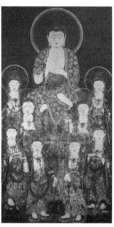
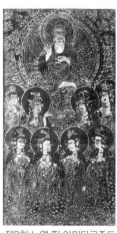
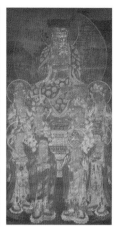

제1형 아미타구존도
(대화문화관 소장)

제2형 아미타구존도
(서원사 소장,
용곡대학박물관 보관)

제3형 노영 필 아미타구존도
(국립중앙박물관 소장)

제5형 아미타구존도
(동경예대 소장)

첫째, 제1유형으로 보타락가산의 수월관음도 형식이다. 화면의 좌우에 반가자세로 기암괴석 위에 앉아 있는 수월관음과 대각선의 선재동자 앞의 정병과 뒤의 쌍죽双竹을 표현한 기본형(김우 필 수월관음도 · 서구방 필 수월관음도 등 대부분의 수월관음도)이다.

둘째, 제2형으로 의상대사의 낙산사 관음굴 관음보살 참배 설화가 도상화된 수월관음도 형식이다.[15] 제1형 수월관음도 하단에 용왕 · 용녀 등 8부중 일행이 수정 · 보주 · 산호 등을 공양하는 상들 상부에 청조靑鳥가 추가된 수월관음도이다. 이 내용은 의상대사가 낙산사 관음굴에 참배하여 관음을 친견하는 장면을 극적으로 도상화한 것으로 추정되고 있다. 대덕사大德寺 소장 수월관음도, 메트로박물관 소장 수월관음도 등이 대표적이다.

셋째, 제3형으로 제1형 수월관음도 하단에 법화경 관세음보살보문품의 온갖 난(화난 · 도둑난 · 감옥난 · 귀신난 · 맹수난 · 독사난 · 해난 등)을 벗어나는 장면이 그려진 수월관음도이다. 담산신사淡山神社 소장 수월관음도, 정가당미술관 소장 수월관음도 등이 대표적이다.

15 林進, 앞논문 『美術史』 102호 (1977) 참조.

3) 고려불화의 형식 및 양식

(1) 형식

고려불화는 여러 종류와 많은 형식의 불화가 있다는 사실을 문헌에서 알 수 있지만 현존하는 예는 그렇게 많이 남아 있지 않다. 고려불화는 재료기법별 종류로는 벽화·탱화·경변상도 등이 있고, 존상尊像:主題 별로는 불상화·보살화·나한화·신중화 등으로 나눌 수 있다.16

첫째, 재료 기법별로 가장 많이 조성되었던 그림은 벽화이지만 현존하는 고려벽화는 극히 드물다. 부석사 조사당 벽화, 수덕사 화조도 벽화 등만 남아있고 여말선초의 봉정사 대웅전 후불영산회도가 있는 편이다. 탱화는 족자형과 액자형이 있는데 현존하는 탱화는 100여 점 남아있는 셈이다. 경변상도는 사경변상도와 판화 등으로 나눌 수 있다. 사경변상도寫經變相圖는 화려하고, 찬란한 금은자사경金銀字寫經에 그려진 변상도는 세계 최고의 격조를 가지고 있는데 법화경변상도와 화엄경변상도가 특히 많이 남아있다. 판화들은 어제비장전판화(성암고서 박물관본 판화)나 보협인다라니경판화(1007)들이 유명하며, 유려한 선묘가 뛰어난 편이다.

둘째, 존상별 형식 중 불상화는 아미타불화가 가장 많은 편인데 아미타불존상도, 아미타래영도, 관경변상도 등 세 형식이며 아미타불화는 독존도·삼존도·오존도·칠존도·구존도·군도 등 다양한 편이다. 약사불화도 몇 점 남아 있어서 당시 약사불화의 내용과 형식을 알 수 있다. 또한 미륵불화도 몇 점 남아있는데 화려하고 고상한 불세계를 잘 보여주고 있다. 다만 석가불화의 확실한 예가 몇 점 남아있지 않아서 이 점은 연구의 대상이다. 보살화 단독 그림은 수월관음도, 지장보살도, 보현보살도, 기룡보살도 등 극히 일부만 남아 있다. 이 가운데 수월관음도는 아미타불화와 함께 가장 많이 남아 있어서 고려 당시의 특징을 잘 알 수 있다. 고려불화 가운데 나한도들이 상당수 남아 있

16 동문선이나 여러 문집을 참고하면 각종 불화들이 골고루 조성되었음을 확인할 수 있다. 문명대, 「고려불화의 내용과 주제」, 『고려불화』 (열화당, 1991. 7), pp.22-49.

다. 십육나한도, 오백나한도 등 여러 가지가 있었겠지만 이 가운데 오백나한도 중 일부가 현존하고 있다.

그러나 동문선, 문집 등 문헌에 의하면 모든 불화가 골고루 조성되었음을 알 수 있는데 유독 아미타불화계가 압도적으로 많이 남아있는 것은 약탈 수요층과 그 하수인인 왜구들의 기호가 많이 작용한 것으로 이해된다.

셋째, 불화형식은 예배도와 경변상도 형식으로 대별할 수 있다.

(2) 양식 특징

고려불화의 양식적 특징은 고려불교의 특징을 시각적으로 분명히 보여주고 있어서 우리의 눈길을 끌고 있다. 고려 불화는 크게 세 양식으로 분류할 수 있다.

첫째, 제1양식인 전형적 고려불화 양식, 이른바 예배도의 경우 본존과 협시의 상하 2단의 엄격한 구도와 정교하고 섬려하며, 화려하고 장식성이 풍부한 형태와 색채 및 문양의 특징이다.

둘째, 제2양식인 본존보다 협시가 현저히 작은 상하2단구도와 적 · 백 대비의 채색 위주의 특징(수호당 서씨공양 아미타구존도)이다.

셋째, 수묵으로 그리는 수묵화 양식으로 아직까지 오백나한도 외에는 거의 밝혀지지 않고 있으나 송, 원대(宋, 元代) 수묵화 가운데 상당수가 이 계통에 속한다고 할 수 있다.

이 가운데 제1양식인 전형적 고려불화 양식은 여러 가지 특징을 보여주고 있다. 먼저 구도의 면부터 살펴보자. 협시들을 거느리고 있는 본격적 예배상일 경우 상하 2단으로 엄격히 나누고 있다.[17] 상단은 본존을 크게 강조하여 전 화폭을 압도한다. 공간적으로는 부감법이 아닌 평면적이고 시각도 평면적이라 할 수 있다. 그래서 하단의 협시들은 이 본

17 상하2단구도법에 대해서는 글쓴이가 일찍이(1977년) 처음으로 언급한 고려불화의 독특한 구도법이다.
　① 문명대, 「고려사대의 불화양식」, 『한국의 불화』 (열화당, 1977. 6), p.154.
　② 문명대, 「高麗佛畵樣式變遷에 대한 考察」, 『考古美術』 184 (한국미술사학회, 1989. 12), pp.3~17.

존을 우러러 모시고 있는 종속적인 관계로 보인다. 더구나 협시들은 본존 무릎 위로는 상승하지 못할 뿐 아니라, 본존으로 모든 시선이 집중되도록 사다리꼴로 배치하거나 협시의 둥근 두광들이 본존을 떠받치게 처리하고 있다.

이러한 구도적 특징이 신라시대부터 존재했는지는 잘 알 수 없지만 중국 당대에는 잘 볼 수 없는 경향이어서 고려 독자적인 양식으로 보여진다. 물론 조선시대로 내려가면 거의 사라지는 구도적 특징이다. 이러한 구도, 즉 본존의 지나친 강조와 상대적으로 축소된 협시나 피시혜자被施惠者의 지나친 거리감은 본존 부처님과 협시들과의 현격한 차이를 알 수 있다. 또한 당시의 귀족 내지 권문세가들과 민중들과의 까마득한 차이, 문신과 무신들과의 격차, 노비들과의 현격한 차등 등 그 시대 사회상의 일 단면이 반영된 표현이라 보아 좋을 것이다. 이러한 위화감이 물론 문신에 대한 무신의 혁명, 노비와 농민들의 끊임없는 쟁투 등을 불러일으킨 본질적인 요소가 되었을 것으로 생각된다.

그러나 경經의 내용을 묘사하고 있는 경변상도, 가령 관경변상도, 미륵경변상도, 화엄경변상도 또는 설법도 등은 상하2단구도上下二段構圖가 아닌 주존을 중심으로 둘러싸는 중심구도법中心構圖法을 쓰고 있다. 이 전통은 삼국시대부터 전해져 조선으로 내려오면 조선불화의 주류적인 구도법으로 정착하게 된다.

둘째로 형태의 특징은 불상이나 지장보살 같은 불화는 당당하고 풍만하며 활달자재한 풍모를 보여주고 있는데, 마치 위풍당당한 왕자나 귀공자의 모습으로 묘사하고 있다. 관음이나 기타 보살들은 복스러운 얼굴, 풍만한 체구, 유려하고 자유로운 자태 등은 물론이고 호화찬란한 장신구나 화사를 극하는 천의天衣 등 실로 당대 왕공귀족 부녀자나 귀공자들의 호사스러운 모습을 재현하고 있다. 말하자면 형태적 특징 역시 당대 상류층들의 모습을 단적으로 재현한 것으로 생각된다.

셋째로 색채의 특징은 밝고 화려하면서도 은은한 색채를 쓰고 있어서 고상한 품격을 보여주고 있으며, 여기에 호화찬란한 금선(먹선 위의 금선묘)들을 배합함으로써 전체적으로 호사스러우면서도 고상한 분위기, 즉 왕실, 귀족적 분위기를 한껏 잘 묘사하고 있다. 이러한 모든 특징들이 잘 조화되어 고려불화의 독특한 양식적 특징을 이루고 있으니, 그

것은 궁정 내지 귀족적 취향이 물씬 풍기는 불화 양식인 것이다.

넷째로 선묘는 초기에는 힘차고 중후한 필선이지만 14세기에는 좀 더 날카로워지거나 옷자락이 바람에 날리는듯한 오대당풍적吳代唐風的이거나 구불구불하는 등 다양해지고 있다.

이러한 특징이 나타난 불화는 당대를 대표할 수 있는 최고 수준의 회화였음이 분명하며, 당대 회화사의 주류를 불화가 차지한다는 것은 이론의 여지가 없을 것이다.

4) 고려불화의 화사계보와 직분

고려시대의 불화를 그린 화사畵師는 현재 20점에 27명에 이른다. 이 숫자는 고려불화 200여 점에 비하면 많은 인원은 아니라 하더라도 화사들의 성격이나 직분을 이해하는 데는 좋은 자료가 되고 있다. 표4에서 보이듯이[18] 국가 화원과 국가 화원인지 불확실한 화공畵工 그리고 화승 등 크게 두 계열로 대별할 수 있다.

첫째 국가 화원畵員계 화사들이다. 문한대조 이성, 반두 노영, 내반종사 김우, 문한화직 대조 이계 · 임순 · 송련, 색원외중랑 최승, 선공사승 전○○, 내반종사 서구방, 내시 서지만 등 10여명이나 된다. 이외 국가화원인지 명확하지 않는 화공 설서, 이○○와 화수畵手 회전이 국가화원이라면 13명이 된다.

화승으로는 자회自回 · 각선 · 운우 · 혜허 외에 청훈 · 백전 · ○ 등이 화승일 가능성이 농후하여 화승은 현재 총 7명이다. 여기서 보면 국가 화원이 화승보다 배나 많아서 현존 고려불화 만으로 보면 국가 화원들이 고려불화의 대부분을 조성했다고 판단된다. 이 통계는 전체 고려불화의 조성 화사와 일치할지 아니면 현존하는 불화에만 해당할지 단정적으로 말할 수 없지만 현존하는 불화가 고려불화를 대변할 수 있다고 판단되므로 크게 어긋나지 않을 가능성이 농후하다고 생각된다.

화원이나 화승의 직분이나 명칭도 다양하다. 국가 화원의 직책이나 직위는 문한대조 ·

18 문명대, 「泉屋博古館 소장 서구방 필 1323년작 수월관음도 연구」, 『강좌미술사』45 (한국미술사연구소·한국불교미술사학회, 2015.12), p.393.

	년대	명칭	원봉안처	소장처	화사	직위와 직책
1	1286년	아미타불도		일본 은행	자회自回	화승畵僧
2	1294년	이성李晟 필 미륵하생변상도		묘만사妙滿寺	이성李晟	문한대조 文翰待詔
3	1306년	아미타불도		근진미술관 根津美術館	자회(?)	화승
4	1307년	노영魯英 필 아미타구존도, 지장도		국립중앙박물관	노영魯英	반두班頭
5	1309년	아미타삼존도		상삼신사上杉神社		
6	1310년	김우金祐(문文) 필 수월관음도		경신사鏡神社	김우金祐(문文) 이계李桂·임순林順 ·송련宋連·최승崔昇 l 색원외중랑色員外中郞	내반종사 內班從事 문한화직대조 文翰畵直待詔
7	1312년	각선覺先 필 관경서품변상도	정광다원 淨光茶院	대은사大恩寺	각선覺先	화승
8	1320년	아미타구존도	안양사 安養寺	송미사松尾寺	운우(?)雲友	화승
9	1320년	지장시왕도		지은원知恩院	김金○○	선공사승 繕工寺丞
10	1323년	설서薛庶 필 관경변상도	정업원 淨業院	지은원	설서薛庶, 이李○○	화공畵工
11	1323년	서구방徐九方 필 수월관음도		천옥박고관 泉屋博古館	서구방徐九方	내반종사
12	1323년	서지만徐智滿 필 관경변상도		인송사隣松寺 구장舊藏	서지만徐智滿	내시內侍
13	1330년	아미타삼존도		법은사法恩寺		
14	1350년	회전悔前 필 미륵하생변상도		친왕사親王寺	회전悔前	화수畵手
15	1235년 ~1236년	나한도羅漢圖 다수 (현 약7점)		국립중앙박물관 등		
16		혜허慧虛 필筆 수월관음보살입상도			혜허慧虛	화승
17		아미타구존도		대염불사大念佛寺	청훈淸訓	화승
18		아미타구존도		정교사淨教寺	백전伯全	화승
19		수월관음도		담산신사談山神社	○간玗	화승
20		아미타삼존도		법은사法恩寺	송백松白, 한수閑守, 조달助達 등	금어金魚
						20점 27명

표4. 고려불화와 화사계보

문한화직대조 · 내반종사 · 내시 · 선공사승 · 화공 등 현재 6개 정도를 알 수 있고, 화승의 명칭은 화수 · 금어 등 두 가지를 알 수 있다. 금어는 좀 더 신중히 검토해야 할 문제이며, 명칭은 앞으로 더 많은 자료가 수집된다면 다시 논의되어야 할 것이다.

2. 고려 전반기^(918~1170)의 불화

고려 태조(918~943)는 건국 때부터 불교를 최우선으로 우대하여 불교국가를 창시했지만, 후삼국을 통일한 이후부터 더욱 적극적으로 불교를 외호外護하여 신라 경주에 있던 모든 수사찰首寺刹을 개경으로 종권宗權만 옮기는 경우와 종권과 사찰 자체까지 옮기는 등 서울에서부터 지방에 이르기까지 수많은 불사佛事를 일으키게 된다. 이 불사에는 불화의 제작이 반드시 필요하기 때문에 당대의 걸작들이 허다히 만들어졌을 것이다. 이후 역대에 걸쳐 수많은 불화들이 제작되어 각 사원에 봉안되었을 것은 당연한 이치이다. 특히 고려의 불교는 태조의 교시에 따라 명실공히 국교의 지위를 누렸으므로 불화의 제작은 공전의 성황을 이루었을 것이다.

그러나 당시의 작품들이 한 점도 남아 있지 않아서 그 실상을 정확히 알 수 없다. 다만 대보적경大寶積經(권32), 사경화寫經畵(1006), 보협인다라니경판화寶篋印陀羅尼經板畵(1007), 어제비장전판화변상도御製秘藏詮板畵變相圖 등 몇 점의 경변상도가 남아 있어서 당시의 불화 경향은 어느 정도 알 수 있다. 물론 경화들은 일반 불화와는 다르기 때문에 일률적으로 논의할 수 없지만, 다만 고려전기 불화의 양식 변천을 이해하는데 하나의 준거로 삼을 수 있어서 이를 잘 분석한다면 당대의 양식 경향은 상당히 복원해 볼 수 있다.¹⁹

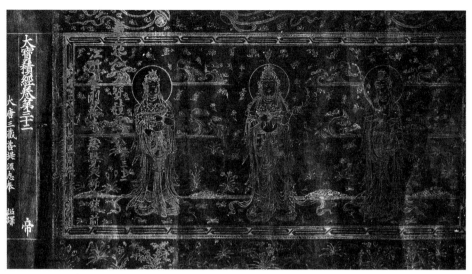

도1. 대보적경 제32권 변상, 1006

대보적경 변상도
　　　　1006년(목종9)에 제작된 대보적경大寶積經의 사경변상도(도1)는 가로로
　　　　긴 사각형 테두리 안에 삼존형식의 천인상天人像을 배치한 그림이
다.[20] 테두리 무늬도 겹선무늬를 촘촘하게 그렸고, 연속 꺽쇠무늬의 반복으로 정교함을
자랑하고 있다. 중심부에는 정면의 입상과 그 좌우에는 본존입상을 향하여 몸을 틀고 있
는 3/4 측면상을 떨어져 배치시키고 있다. 이들 주위에는 기화요초가 만발한 광경을 그
렸지만 일정하게 배치하여 질서정연하게 보이고 있으며, 발목 부분에 땅을, 허리와 머리
부분에 구름무늬雲起文를 삼단으로 배치하고 있다. 따라서 허리 이하는 땅을, 허리 이상은
하늘을 상징하고 있는데, 여기에 따라 땅에는 기화요초가 뿌리내린 모양으로 그려져 있
고, 하늘에서 꽃비가 내리는 형상을 보여주고 있다.

　중앙 본존상은 얼굴이 둥글고 풍만하며 이목구비가 작은데 머리에는 큼직한 화관을 화
려하게 쓰고 있다. 체구 역시 풍만하고 당당한 모습인데 허리를 살짝 비튼 자세여서 엄격

19　문명대, 「고려시대의 불화양식」, 『한국의 불화』(열화당, 1977.6), pp.139~155.
20　문명대, 『고려불화』(열화당, 1981. 7), p.61.

도2. 보협인다라니경 변상도, 1007

함만 강조되지 않은 것 같다. 천의는 사라 모양인데 두 팔을 감아 내린 자락이나 허리와 두 다리로 늘어진 주름들은 모두 선묘로 이루어져 번잡스럽고 화려하게 보이고 있다. 오른손은 화반花盤을 받쳐들고 있으며, 왼손은 밖으로 들어 꽃가지를 잡고 있다.

　왼쪽 상向左像 역시 본존상과 흡사한 자태이지만 본존을 향한 측면관 때문에 날씬하게 보이는데, 왼손은 밖으로 내렸고 오른손은 가슴까지 들고 있다. 오른쪽 상向右像은 왼쪽 상과 마찬가지로 측면관側面觀을 한 날씬한 상인데 왼손으로 화반을 받쳐 들었고 오른손은 배에 대고 있다. 이 상의 천의 자락이 좌우로 날카롭게 뻗치고 있는 점은 다른 상의 천의 자락과 함께 특징적이다. 이처럼 화려하고 풍성한 필치로 그렸지만 꽤 번잡스러울뿐더러 옷자락 등에 다소 경직된 느낌도 표현되고 있는 것은 시대적인 특징으로 생각된다.

　보협인다라니경 변상도　　1007년(목종 10)에 개경 총지사摠持寺에서 간행한 보협인다라니경 목판화 변상도(도2)는 고려 전기 판화 연구에 절대적인 자료로 중요시된다.[21] 옆으로 펼쳐진 이 그림은 넓이가 10cm, 높이 5.4cm의 작은 화면이지만 경의 내용을 세 장면으로 압축 묘사하고 있다. 왼쪽 아랫 부분向右下端에 부처님과 제자 일행이 오른쪽向左便의 무구정광無垢淨光 바라문의 집으로 걸어가고 있는데, 앞에는 바

21　千惠鳳, 「高麗初期刊行의 一切如來心祕密 全身舍利寶篋印陀羅尼經」, 『圖書館學報』 제2집 (중앙대학교, 1973. 6) 참조.

라문 등 두 사람이 환대하고 있는 모습이다. 중앙에는 장면이 바뀌어 부처님 일행이 좀 더 걸어가서 옛 탑 앞에 당도한 모습을 표현했고, 오른쪽向左에는 바라문의 집 앞에 도착한 부처님 일행을 묘사하고 있다. 즉 바라문의 집을 방문하는 모습을 세 장면으로 나누어 묘사함으로써 시작과 본론과 마지막 등, 시始·본本·종終을 극적으로 생동감 있게 구성한 이시동도異時同圖를 그린 것이다. 이 그림의 초점은 어디까지나 중앙 화면으로, 중심 화면에 묘사된 탑과 부처님 일행이다. 탑 주위로 꽃비가 날리고, 오른쪽으로 상서로운 구름이 묘사되고 있어서 대보적경 판화의 분위기와 상통하고 있는데, 이것은 부처님이 무구정광이라는 바라문의 초대를 받아 그의 집으로 가는 도중에 옛 탑을 보고 '그 탑은 본래 칠보로 된 대보탑'이라는 것과 "탑을 만들어 보협인다라니경을 써서 넣으면 모든 부처님의 신통력을 얻을 수 있다"는 이 경의 핵심 내용을 표현한 것이다. 따라서 탑은 보협인다라니경을 안장한 보협인탑이 분명하므로 우리나라 보협인탑의 연구에도 귀중한 사료가 될 것이다.

이처럼 이 그림은 구도에서부터 경의 내용을 생생하게 묘사했으니 부처님 일행이 걸어가는 생동감있는 모습과 산과 구름, 집과 인물 그리고 이 그림의 핵심인 탑과 꽃비를 작은 화면에다 조화로우면서도 극적으로 묘사하였다. 이 그림에 표현된 인물의 형태 또한 비교적 풍만하고 근엄한 특징을 보여주고 있으며 탑이나 꽃, 건물 등이 치밀하고 정성들인 모습일 뿐만 아니라, 필치도 능숙하고 세련된 면을 나타내고 있다.

이러한 특징은 첫째판 대장경初雕大藏經 판화에서 보다 잘 표현되고 있다. 이 판화는 일본 교토 남선사南禪寺(난젠지)에 전하는 『비장전』 권1(6폭), 6(5폭), 7(5폭), 13(4폭), 21(3폭)의 스물세 폭 그림과 서울 성암고서박물관 소장 권6의 네 폭 그림 등 모두 스물일곱 폭 그림이 전해지고 있다. 이 그림들은 미국 하버드대학 포그미술관의 북송본판화(1108) 보다 이른 시기의 작품으로 불교미술 연구는 물론 고려 산수화 연구에 필수적인 자료로 평가되고 있다.

어제비장전(도3)은 북송 태종(976~997)의 어찬으로 불교비법의 심오한 이치深義를 시부詩賦형식으로 전역詮譯해 놓은 것인데, 총 30권으로 구성된 이 책은 20권까지는 천

도3. 어제비장전 변상도, 성암고서박물관 소장

개의 계송偈頌을 오언사구五言四句 형식으로 구성한 것이며, 21권부터 30권까지는 부록이다. 이런 내용을 압축 묘사한 것이 바로 어제비장전 판화인데 북송본(포그미술관 소장) 보다 오래된 고려 초조대장경 판화여서 당대의 불화 양식의 일면을 알 수 있다는 것이다. 고려의 어제비장전은 두 종류로 판별되고 있다. 예부터 알려진 일본 남선사南禪寺 소장 어제비장전과 성암박물관 소장 비장전인데, 두 본은 극소수 부분에서 차이는 있으나[22] 전체 화면에서는 큰 차이는 없고 다만 각선刻線이나 형태의 굵고 가는 데서 어느 정도 차이가 날 뿐이다.

그러므로 여기서는 성암장본 제2도를 중심으로 양식 특징을 간략히 살펴보자. 화면의 크기는 52.6×22.7㎝인데 전면을 꽉 차게 그리고 있지만 테두리에 근접해서 수평선을 겨우 묘사하고 있다. 비경의 산중에서 불교의 비법을 전수하는 장면들이므로 모두

22 남선사장 어제비장전과 성암고서박물관장 비장전은 다른 판본이라는 사실을 천혜봉 교수는 일찍이 주장한 바 있으나 (千惠鳳,「初雕大藏經의 現存本과 그 特性」,『대동문화연구』11 (성균관대학교 대동문화연구원, 1976), pp.167~220). 이성미 교수는 판화에서도 오리의 마리 수나 인물의 유무 등으로 보아 두 본이 구별되는데 남선사본 판화가 약간 앞선다고 보았다 (이성미,「高麗初雕大藏經의 御製祕藏詮 板畫」,『考古美術』169 · 170, (한국미술사학회), pp.14~79). 그러나 이 예만 가지고는 초조대장경이 두 번 조판되었는지 구별한다는 것은 극히 위험한 일이며 오히려 일부 재판했다는 사실을 보다 잘 알려 주는 자료가 될 수도 있다. 뿐만 아니라 앞으로 두 판화를 보다 면밀히 검토해서 이 방면 연구에 기여해야 할 것으로 생각된다. Max Lochr, *Chinese Landscape Woodcuts*, 참조.

산수 속의 인물화가 위주이다. 따라서 강과 산과 구름이 전·중·원경을 이루면서 장관의 산수화를 전개시키고 있는데 이 산수 속에는 선사禪師들이 세 장면으로 크게 강조되고 있다. 그림의 전경에는 강물이 있고 강물이 둘러싼 낮은 언덕에 커다란 나무가 솟아 있다. 강기슭의 들쑥날쑥한 굴곡 있는 처리, 가느다랗게 중첩된 물결선, 풀과 바위의 배치, 이들을 하나로 묶는 거대한 고목의 강조점에서 전경의 산수표현법을 상당히 터득하고 있는 것 같다. 이 뒤 중경으로 가면 나무나 구름이 가리면서 갑자기 산들이 돌출하고 있다. 이 산들은 산덩어리를 반복되게 그리면서 뒤로 물러나게 하여 첩첩한 산을 형성하는데, 다섯 개의 산괴山塊가 구름으로 분산시켰고 산정의 능선에는 나무를 배치하여 완전한 원근법을 방해하고 있다. 이들 구름과 먼 산은 원경을 이루어 화면을 마무리 짓고 있다. 이 산은 곽희郭熙의 조춘도早春圖(1072)와 유사하게 전경이 평원이 되고 산괴가 고원, 왼쪽의 구름과 원산이 심원이 되는 삼원법의 원근법이 구사되어 조춘도와 유사한 면도 많지만, 높은 암산은 오히려 범관范寛의 계산행려도溪山行旅圖(1000~1025, 도4)와 상당히 유사한 것이다. 물론 전면축화법前面縮畫法이 계산행려도에서는 적용되지 않고 있지만 나뭇잎이나 우점준雨點皴 등과 함께 산괴의 형태는 계산행려도에 보다 근접되고 있는 것이다.

산수 속에 자리 잡고 있는 주인공인 승려(거주하는 집 등도 포함)들은 산수의 비례보다 훨씬 크게 강조되어 멀리 있어도 근경처럼 보이는 것이 특징이다. 이것은 예배 대상을 원근법에 관계없이 클로즈업하는 불화 형식을 그대로 적용했다는 것을 뜻한다. 그림 오른쪽의 넓은 골짜기가 전개되고 있는 중경에 초가정자가 있고 정자에는 고승이 정좌하고 있는데 정자 밖에는 수좌 한 분이 정자 위의 고승을 올려다보면서 대화하고 있다. 골짜기 중경에 흐르고 있는 냇물에는 나무다리가 있고 노승 한 분이 석장을 짚고 다리를 막 건너려는 장면이 있으며, 화면 왼쪽 골짜기 다리에도 석장 짚은 노승 한 분이 돌층계 다리를 내려오고 있다. 곧 만행과

도4. 계산행려도, 범관

전법轉法을 상징적으로 나타낸 것으로 이해된다. 이들 승려들은 중국적인 모습이 다소 남아 있지만 탈속한 경지를 보여주는 얼굴이나 건장한 신체 등에서 당시 고려 선사들의 풍모를 엿볼 수도 있다. 이러한 사경화적인 그림 이외에 본격적인 그림도 이 시기에 많이 조성되었고 아직도 남아있는 작품도 어느 정도 되겠지만 당시의 작품으로 정확히 평가할 수 없는 경우도 더러 있다. 최근 세상에 알려진 이 당시의 작품으로 평가되고 있는 대표적인 작품인 만오천불萬五千佛 그림(도5)이 있다. 175.9×87.1㎝나 되는 다소 큼직한 직사각형 화면畫面 상단에 주서朱書로 "만오천불"이 쓰여 있고, 바로 아랫단에 흰색으로 "대평大平"이라 쓰고 있는데, 만오천불은 화제畫題이고 대평은 조성연대로 볼 수도 있다. 이 글씨 안에도 불상이 그려져 있는데 글씨로 이루어진 보탑도와 유사한 의도인 셈이다. 이러한 불상 그림은 본존의 얼굴과 살결외 대의大衣나 둥근광배인 원광 내외의 전 화면 그리고 빗살무늬를 "불佛"자 테두리와 화면 사이 구획대에도 "불"자가 연속적으로 쓰여 있어서 이 역시 불상과 동일하게 표현한 것 같다.

불상군은 얼굴·상반신·대좌와 전신불 그리고 보살·나한 등 다양하며, 주朱색인 대의·문자·원광의 윤곽, 하의下衣의 녹청, 원문 안의 불상을 금니로 그렸고, 광배 등 바탕의 불상에는 먹으로 그렸으며, 대의의 백색부분에는 먹으로 보살을 그리고 있다.

본존 하단에는 보탑이 그려져 있는데, 보탑에는 이불병좌상二佛並坐像이 그려져 있고, 이 좌우에는 불상군을 그렸는데 각 무리에 시방소불十方小佛·육방불六方佛·오대불五台佛·삼신불三身佛·칠세불七世佛·팔세불八世佛·보승칠불宝勝七佛·십구불十九佛·오십삼불五十三佛·오보살五菩薩 등이 묵서로 쓰여 있어서 만오천불을 다양하게 묘사한 셈이다. 이렇게 보면 법화경의 무수불을 상징한다고 볼 수 있다. 본존은 보관에 화불化佛이 있고, 무릎을 두 손으로 감싸면서 얼굴과 상체를 왼쪽으로 돌리면서 위로 쳐다보는 자세로 앉아 하늘의 달을 쳐다보고 있는 모습, 옷주름과 화면 전체에 걸쳐 만오천불이나 되는 많은 불보살상佛菩薩像을 그린 독특한 보관형 존상화이다.[23] 특히 화면 전체에 걸쳐 불보살상을 가득 그린

23 류상수, 「일본 부동원 소장 고려 〈만오천불도〉 연구」, 『불교미술사학』17 (2014).

이 상은 흔히 비로자나법계인중도毘盧舍那法界人中圖라 말해지기도 하지만 이러한 자세는 보관형 비로자나불상이라기 보다는 보관에 화불이 있는 관음보살상으로 보는 것이 올바를 것이다.

이처럼 치밀한 구도, 건장하고 풍만한 얼굴 형태, 유려한 필치, 아름다운 색채감 등은 12세기 중국 불화들과 관련되며, 13~14세기 고려불화들보다는 앞선 작품으로 생각된다. 이것은 화면 윗부분에 있는 화제 '만오천불萬五千佛'과 '대평大平'이라는 기록은 이 불화의 성격과 특징을 잘 알려주고 있다. 대평(1021~1030)은 11세기 전반기의 연호이기 때문에 11세기까지 올라가는 고려 최초의 본격 불화로 평가해도 무방할 것이다. 따라서 고려 최고의 본격적인 불화 작품으로 평가되기 때문에 이 불화의 의의는 너무나 크다 하겠다.

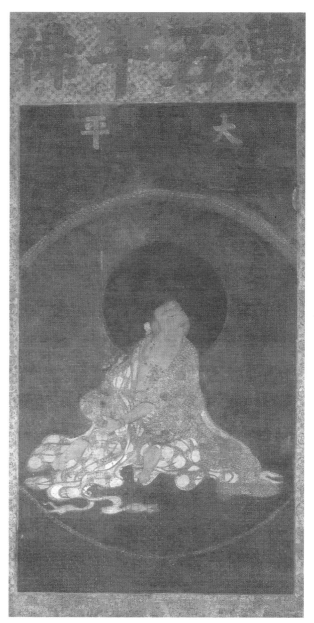

도5. 만오천불도, 부동원 소장

3. 고려 후반기^(1170~1392)의 불화

지나친 문신 위주의 귀족관료사회는 무신들의 혁명(1170)으로 일거에 붕괴되고 무신들의 집권시기로 변모하게 된다. 이와 아울러 교종 위주의 불교는 선종의 비중이 높아지는 시대로 접어들게 되어 사상적으로도 변화가 일어나게 된다. 이에 따라 미술도 화려하고 귀족적인 풍조가 한층 짙게 나타나게 된다.

1) 제1기(1170~1270년경)의 불화

무신들이 주도하던 이 시기는 내란(지방민과 노예반란)과 외환(몽고의 침입)이 끊이지 않던 격동기였다. 이 시기에는 새로운 수도 강화도와 몽고의 피해가 비교적 적었던 남쪽지방에서 주로 불사佛事가 이루어졌으므로 불화는 이러한 지역의 것이 가장 많고 대표적이었을 것이다. 그러나 불행하게도 몽고난과 왜구의 침탈로 거의 남아 있지 못하다. 다만 국립박물관 등에 남아 있는 오백나한도(도6)가 분명한 이 시기의 작품으로 간주되며, 아미타극락회상도阿彌陀極樂會上圖(일본 지은원知恩院 소장)나 수월관음도(일본 대화문화관大和文華館 소장) 등도 이 시기의 작품일 가능성도 제기되고 있어서 앞으로 좀 더 심층 논의해야 할 것이다.

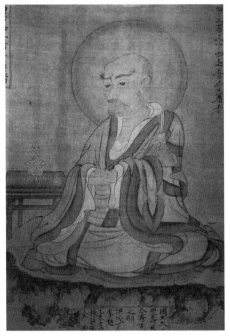

도6. 오백나한도(상음수존자), 국립중앙박물관 소장 도7. 오백나한도(혜군고존자), 국립중앙박물관 소장

앞의 오백나한도는 황해도 신광사神光寺에 봉안되었던 그림으로 추정되는 오백나한도 가운데 일부인데 모두 아홉 점이 알려져 있다.[24] 이 그림은 황해도의 지방 무반호족들에 의하여 몽고 침입과 관련되어 조성되었다고 생각되는 것으로 화기畫記에 의해서 1235년 내지 1236년경에 그려졌다고 하겠다. 이 오백나한도들은 대각선 구도의 특징을 보여주는데 혜군고존자慧軍高尊者(도7)의 예에서 보다시피 화면의 향우상向右像 귀퉁이에서 향좌하向左下 귀퉁이로 향하고 있는 것이다. 이와 더불어 옆으로 시선을 돌리게 하는 평행점을 두는 것이 특징인데, 향로나 병, 인물이나 용 등이 배치되고 있다.

나한상의 형상은 3/4측면관인데 혜군고존자나 상음수존자처럼 비교적 풍만한 모습이 주류를 이루고 있지만 수척한 형태도 더러 표현된다. 이러한 인물은 수묵적인 인물화이

24 柳麻里, 「高麗時代五百羅漢圖의 硏究」, 『韓國佛敎美術史論』 (民族社, 1987), pp.249~288.

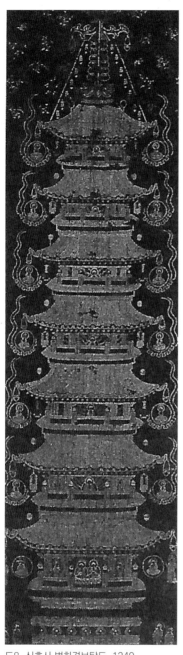

도8. 신효사 법화경보탑도, 1249

기 때문에 거침없는 필치를 구사하고 있으면서도 옷주름 등에는 날카로운 철선묘를 사용하고 있으며, 한편 명암법도 나타내고 있는데 어쨌든 간결한 특징을 잘 살리고 있는 것이 눈에 띈다.

1249년에는 개경開京의 명찰 신효사神孝寺에 법화경사경보탑도法華經寫經寶塔圖(도8)가 조성 봉안된다. 이 특이한 보탑도는 현재 일본 경도京都(교토) 동사東寺(도지)에 소장되어 있다.

"기유년己酉年(1249, 고종 36) 12월 신효사 전향도인典香道人이 전란을 없애어 나라가 태평하며 해마다 풍년이 들고 불교의 신령함이 온누리에 가득하기를 간절히 기원합니다."

이 발원문에 보다시피 전란 없이 나라가 태평하고 해마다 풍년이 들기를 기원해서 법화경사경보탑도를 조성한다는 내용이다. 이 당시 몽고는 고려를 계속 침입하고 있었다. 즉 1235년 몽고 장수 탐구의 몽고군 3차 침입(경주까지 진출), 야별초의 몽고군 격파, 1247년 몽고 아모간 홍복원과 염주의 침입, 1249년 9월 별초군이 침입한 동진국 군대 격퇴, 11월에는 최고 집정관 최우가 죽고 최항이 승계하는 등 연이은 전란과 최고 지도자의 교체로 나라가 어수선한 상황이었다.

이런 긴박한 상황에서 신효사의 전향 스님이 고

려의 태평성세를 기원하면서 이
보탑도를 온 정성을 다하여 조성
하고 있었던 것이다. 이 보탑도는
7층으로 구성되어 있는데 법화경
7권 전권의 모든 글자를 7층탑의
상륜부에서 2층 기단 끝까지, 그
리고 각층 탑신의 불상과 좌우 2
불과 풍경 등은 물론 하늘의 꽃비
와 비운飛雲, 비천飛天, 공양보살 등
에 이르기까지 연속적으로 계속
사경체로 써서 화려한 7층탑을 완
성한 것이다.

이 법화경의 탑은 법화경 7권을
상징하는 7층으로 구성되었고 1
층 탑신의 석가 · 다보 2불 병좌상
등에 이르기까지 법화경 사상과 7
층으로 완성한 법화경 사경공덕을
진솔하게 잘 묘사하고 있다. 기단

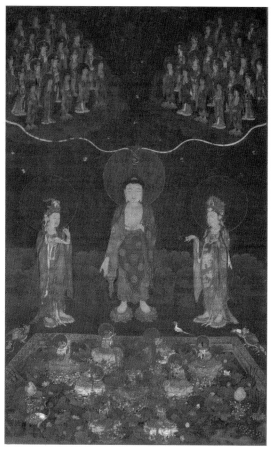

도9. 아미타극락회도, 송 또는 고려, 일본 지은원 소장

부의 짜임새 있는 구성과 탑신과 탑 지붕이 이루는 장중한 형태미, 탑 상륜부의 유려하고
호화찬란한 미와 탑신, 그리고 지붕 좌우의 풍경과 불상이 이루는 대칭미 등까지 이들 전
체가 이루는 고고한 7층 탑의 아름다움이 보탑도의 품격을 잘 보여주고 있다.

이외에 아미타극락도(일본 지은원知恩院 소장, 도9)는 송나라 작품으로 보는 경향이 강하기
때문에 여기서 언급한다는 것은 무리한 일일 수도 있지만, 그러나 비록 중국 작품이라 하
더라도 당시의 고려불화 양식의 경향을 보여준다고 보는 것이 순리가 아닐까 한다. 아미
타극락회도는 근경과 중경과 원경 등 삼단 구도법을 보여주고 있다. 근경은 극락의 연못

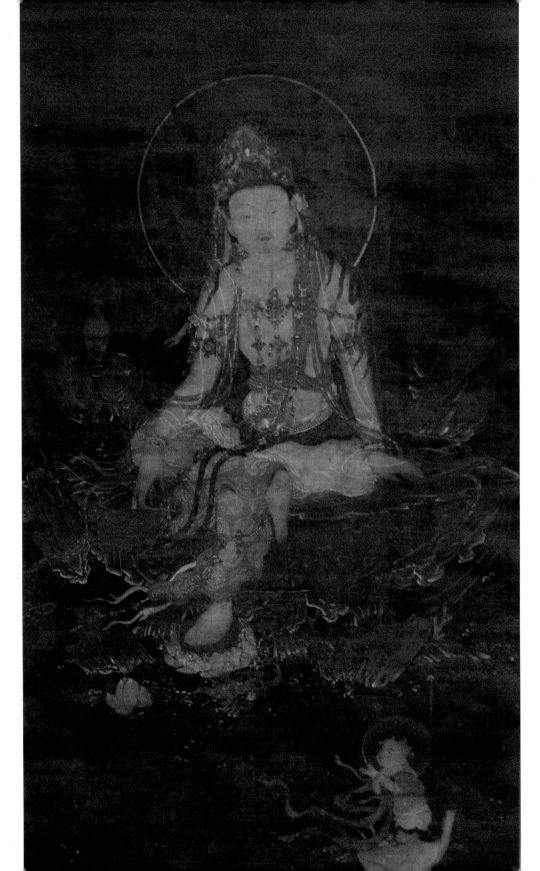

에 환생한 중생들의 모습이며, 중경은 아미타삼존불의 협시들이 중앙 본존을 향하고 있는 모습이고, 원경은 타방세계의 불보살 무리인데 이 가운데 중경의 아미타삼존불이 전화면을 압도하는 불화 일반의 원근법을 그대로 보여주고 있다. 또한 불보살상의 형태는 수척하고 고고한 모습이 역력하게 나타나고 있어서 후기의 풍만한 모습과는 다른 특징이다. 이러한 형태는 녹색과 붉은색을 주조로 흰색과 청색을 조화시켰으며 여기에 금색을 배색하여 은은하고 환상적인 분위기를 보여주고 있다.

이러한 특징은 수월관음도(일본 대화문화관大和文華館 소장, 도10)에서도 그대로 나타나고 있다. 이 보살은 수척하고 단엄하며 가냘픈 형태인데 채색 역시 아미타극락도와 비슷한 것이다.[25]

세장하고 고아한 얼굴, 날씬한 상체와 반가좌한 하체, 왼손은 바위를 짚고 오른손은 무릎 위에 올리면서 몸을 틀면서 왼쪽을 응시하고 있는 날씬한 자태, 붉은 천의자락을 우견편단식으로 두르고 있는 화려한 이 수월관음상은 당대의 미양식을 잘 보여주고 있다.

2) 제2기(1270년~1306년 내지 1310년)의 불화

몽고와의 기나긴 전쟁에 싫증을 느낀 국민들의 염전사상厭戰思想의 파급과 더불어 오랜 무신집권시대가 1270년(원종 11)에 무신 임유무林惟茂가 처형되면서 붕괴되고 1300년경 전후부터 권문세가들이 주도하는 시대로 접어들게 된다. 이들 권문세족들은 대사찰들과 더불어 광대한 장원을 소유하여 부강하게 되었으므로 호화로운 불사들이 크게 이루어지게 되었다. 뿐만 아니라 개인적인 원찰願刹 외의 많은 불사에는 귀족에서 천민에 이르기까지 수백수천의 불교도들이 동참하여 적극적으로 희사하고 있다. 따라서 미술 특히 불교

도10. 수월관음도, 대화문화관 소장

25 문명대, 「고려시대 불교회화」, 『한국미술사』 (藝術院, 1985), p. 290.

미술은 보다 열렬한 신앙심과 풍부한 경제력, 그리고 화려한 귀족불교의 속성으로 인하여 더욱 화려하고 아름다운 작품들이 주류를 형성하고 있다.

불화 역시 상감청자 등 다른 미술작품들과 더불어 화려해지고 호화로워지고 있는데, 이 당시의 불화는 이후 여말선초麗末鮮初에 걸쳐 왜구들의 약탈에 의해서 일본으로 건너가 상당수가 남게 되었다. 그렇지 않았다면 임진왜란 때 없어졌거나 다시 약탈되었을 것이니 역설적이지만 오히려 다행스럽다고 해야 할지 모르겠다. 현재 국내외에 전하는 작품은 200여 점 정도로 알려져 있지만 아직도 계속 발견되고 있어서 앞으로 더 많은 작품들이 발견될 것으로 생각된다.

이 시기는 고려와 원이 화친 관계(부마국)를 유지하게 되어 원나라의 영향이 어느 정도 작용하게 되었으며, 원과 원만한 관계를 맺고 있던 신흥 권문세족들이 충렬왕(1275~1308)에서부터 초기 공민왕(1352~1374)까지 고려사회를 주도했으므로 이들이 불화 제작에 크게 영향을 미치게 된다. 남아 있는 불화는 아미타불, 미륵불, 약사불, 관음보살, 지장보살 관련 불화들이 주류를 이루고 있는데, 기록상으로는 모든 불화가 골고루 조성되었지만 이들만 전하고 있는 이유는 일본으로 약탈해 간 왜구들의 신앙 경향과도 크게 상관있을 것 같고, 일부는 약탈이 자행된 해안지방과도 연관되기도 하며, 또한 이 관계 불화들이 전국적으로 가장 많이 제작되었던 까닭도 있었을 것이다.[26]

아미타래영도 이 시기의 불화로 연대가 확실한 예는 1286년(충렬왕 12)작 아미타래영도 (일본 개인소장, 도11)이다.[27] 화면 가득히 아미타입상이 서 있는데 발은 왼쪽向右으로 향하나 상체는 오른쪽으로 돌려 비튼 자세를 보이며, 오른손은 아래로 내려 뻗

26 ① 李東洲,「高麗佛畵 - 幀畵를 중심으로」,『고려불화』(중앙일보사, 1982).
　② 문명대,「高麗佛畵의 造成背景과 內容」,『고려불화』(중앙일보사, 1981), pp.207~216.
27 ① 문명대. 『고려의 불화』(열화당, 1991) 및 『한국의 불화』(열화당, 1977).
　② 김정희,「高麗佛畵의 發願者 廉承益考」,『미술사학보』20 (미술사학연구회, 2003.8), pp.135~162.
　③ 정우택,「日本銀行藏の 阿彌陀如來圖」,『MUSEUM』453 (東京國立博物館, 1988. 12), pp.17~34.
　④〈畵記〉特爲國王宮主福壽無彊」願我臨欲命終待」盡除一切諸障碍」奉翊大夫左常侍兼承益」兼及己身不逢」
　　難面見彼佛阿彌陀」卽得往生安樂刹」(向左)至元二十三年丙戌五月禪師自回筆.

어 극락왕생자를 맞이하는來迎 자세이고, 왼손은 어깨까지 들어 하품중생인下品中生印을 나타내고 있다.

이러한 두 손의 방향은 대각선적이고 왼발의 향방과 왼발 옆에 놓인 연꽃 한 송이나 머리의 향과 머리를 둘러싼 두광이 역시 대각선적인 구도라는 점을 관자들로 하여금 인식하게 하는 동적인 구성을 나타내었다. 이러한 동감은 오른쪽으로 돌리고 있는 풍만한 얼굴, 비튼 자세의 볼륨 있는 신체, 오른쪽 어깨를 살짝 덮은 대의大衣, 활달한 의문선과 찬란한 금색의 시원시원하고 큼직한 보상화 옷무늬 등에서도 잘 나타나고 있다. 이 불화는 사실 앞시기인 후반기 1기 불화양식이 그대로 남아 있어서 전대 양식의 대표작으로 보아도 무방할 정도라 하겠다.

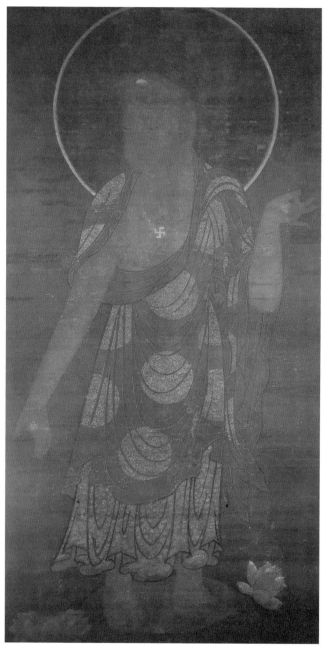

도11. 아미타래영도, 1286

도12. 남계원 7층석탑 법화경 사경신장도,
1283

이 그림은 충렬왕(1274~1308)의 최측근으로 당대의 최고 권문세가權門勢家였던 염승익廉承益이 왕과 왕비(제국대장공주; 1259~1297)의 만수무강과 자신의 왕생극락을 위하여 발원한 것이다. 이 아미타불화는 오른쪽 모서리 연화좌를 내려다 보면서 오른손을 뻗어 모서리에 엉거주춤 서 있는 왕생자를 맞이해 극락으로 데려갈 듯한 모습이다. 원래는 묘사되어 있었을 것으로 생각되는 이 왕생자는 바로 염승익 자신을 그렸을 가능성이 농후하다. 염승익은 의사인 술사術士에서 출발해서 당대 최고위직인 재상까지 올랐으나 퇴직 후 승려가 된 독실한 불교신자였기 때문에 현실의 몸 그대로 바로 극락에 가고자 간절히 염원하였던 것이다.

이 그림을 그리기 3년 전에도 염승익은 법화경 사경 7권을 조성하여 남계원 7층석탑에 봉안하였다. 이 경에는 사경변상도가 묘사되고 있는데 신장도(도12)에서 보다시피 당당하고 활달한 형태와 유려하고 힘찬 필선 등에서 이 당시의 불화 경향을 어느 정도 알 수 있다. 이런 자세의 독특한 아미타불화를 아미타불보살이 왕생자를 극락으로 맞이해 가는 내영도來迎圖라 하는데 내영도로 보지 않으려는 일부 견해도 근래 보이고 있다. 그 가장 큰 이유는 내영자가 보이지 않는다는 것이다. 그러나 내영자는 생략하는 관행이 있으며, 일부는 절단되기도 했을 것이므로 큰 문제는 되지 않는다. 이 그림은 선사 자회自回가 그리고 있다. 당대의 뛰어난 불화의 경우 화승이 그리는 경우가 드문 편인데 당대의 가장 뛰어난 이 그림을 화승이 그리고 있어서 화승 자회의 실력은 국가 왕실 화가에 못지않았다는 사실을 알 수 있다.

혜허 필 수월관음보살도

이 시기에도 많은 그림이 그려졌을 것이지만 지금은 몇 점 남아 있지 않고 있다. 이런 특징이 엿보이는 예가 "해동치선납혜허필海東癡禪衲慧虛筆" 화기가 있는 혜허 필 수월관음도(일본 천초사 소장, 도13)라 할 수 있다. 거

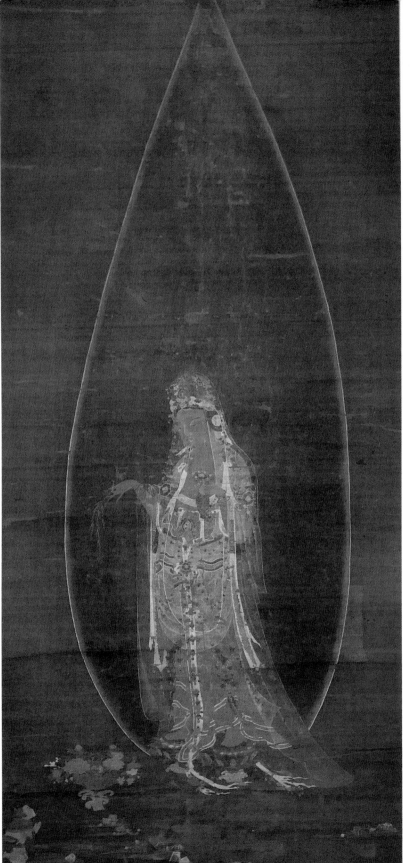

도13.
수월관음도,
천초사 소장

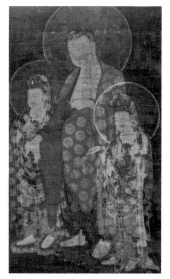

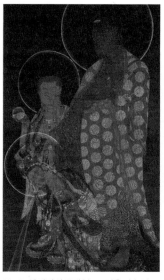

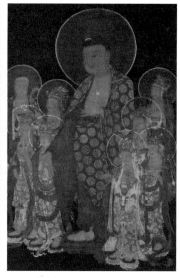

도14. 아미타삼존래영도, 구세열해미　　도15. 아미타삼존래영도, 리움미술관　　도16. 아미타구존래영도, 덕천여명회 소장
술관 소장　　　　　　　　　　　　　　소장

대한 파란 버들잎 속(또는 물방울)에 대각선으로 살포시 서 있는 날씬하고 유연하며 우아한 자태의 관음상이다. 보타락가산의 바닷가에서 선재동자에게 진리를 설법하는 관음보살의 형상을 나타내었다고 보기도 하지만 왕생자를 맞이하는 관음래영도일 가능성도 높은 이 관음상은 화려한 보관, 갸름하고 통통한 얼굴, S라인 삼곡의 유연한 자세, 정갈하고 아름다운 흰 사라 천의天衣 등 최상의 관음보살 그림으로 평가된다. 특히 이 관음상 그림에서 가장 인상적이고 제일 파격적으로 돋보이는 것이 파란 버들잎 한송이다. 날씬하고 우아한 형태, 세련되고 유연하게 휘어진 곡선, 따뜻하고 부드러운 파란 색감의 이 버들잎은 물방울 모양이라고 보기도 하지만 광배이면서도 관음을 감싸고 있는 의미심장한 생명수生命水와 남쪽나라 극락세계를 상징적으로 보여주고 있기 때문이다. 이런 점은 앞의 내영도보다 이른 양식으로 무신집권시대의 양식 특징을 보여 준다고 할 수 있다.

아미타래영도

이 아미타래영도를 계승한 불화가 구세열해미술관救世熱海美術館 소장 아미타삼존래영도, 리움미술관 소장 아미타삼존래영도, 덕천여명회德川黎

^{明會} 소장 아미타구존래영도 등이다.

　구세열해미술관 소장 삼존래영도(도14)는 독존래영도인 1286년 내영도보다는 균제된 삼존, 대각선 구도를 나타내고 있지만 풍만한 얼굴과 넉넉한 자세 등에서 유사하며 특히 당당하고 원만한 자세 등은 오히려 앞선 느낌이 들 정도이다. 물론 화려하고 호화찬란한 채색과 문양 등은 좀 더 정제된 느낌을 준다.

리움미술관 아미타삼존래영도　　　이런 대각선 구도는 리움미술관 삼존래영도(도15)에 그대로 계승되고 있지만 관음보살이 몸을 구부려 왕생자를 연대 위에 올리려는 동감있는 자세는 가히 파격적인 발상이라 해야 할 것이다. 풍만한 얼굴, S자형의 휘어진 자세의 당당하고 풍만한 형태의 측면향 불입상과 오른쪽의 정면향한 지장보살, 허리를 굽혀 왕생자를 맞이하려는 왼쪽 관음보살이 거의 대각선 구도를 보여주며 자유분방한 구도미를 나타내고 있는 걸작의 고려불화이다. 또한 불상 대의의 산뜻하고 부드러운 분홍색 바탕에 찬란한 금빛 꽃무늬, 변색은 되었지만 녹색 바탕의 금무늬 등도 호화스러운 채색의 아름다움을 잘 살리고 있다. 따라서 이 그림은 1286년 내영도보다는 약간의 차이는 있겠지만 늦어도 1300년 전후에 이루어졌다고 생각되는 당대 최고의 고려불화라 하겠다.

　관음보살이 직접 왕생자를 연화대에 올리고자 하는 동감있는 형식은 러시아 에르미타주 박물관에 소장된 서하 아미타삼존래영도 여러점과 유사하다. 서하^{西夏}(1032~1227)는 탕쿠트족이 세운 현 중국의 서북쪽 감숙성 오르도스 지역을 200년간 통치했던 왕국이다. 거란과 티베트와 인접했던 강성한 왕국으로 불교문화가 번창했다고 알려져 있다. 이후 서하는 역사에서 잊혀졌다가 러시아 탐험가 코즐로프(1863~1909)가 카라호토^{khara-khoto:}
^{黑水城}에서 아미타삼존래영도를 포함한 수많은 유물을 상당수 발견하여 에르미타주박물관에 소장하게 되면서 다시 역사의 전면에 등장하게 되었다. 이들 그림은 다소 경직되고 단순한 양식이지만 형식은 고려 아미타래영도들과 유사하여 서로간에 밀접한 관계가 있을 것으로 추정된다. 서로간의 영향관계는 정확히 알 수 없지만 고려불화와 사경화들이

서하에 영향을 미쳤을 가능성도 배제하지 못할 것이다. 또한 당시 거란과 교류했던 고려문화가 서하와의 문화교류에 의하여 서로 영향을 미쳤을 가능성도 있을 것이다.[28]

　　일본 덕천여명회德川黎明會 소장 아미타구존래영도(도16) 역시 존상들이 많아졌지만 현격하게 큰 본존을 둘러싼 협시보살들의 중심구도와 풍만하고 당당한 형태 등은 구세열해미술관 소장 삼존여래도의 대각선 구도, 풍만하고 당당한 형태, 화려한 채색 등과 동일한특징을 나타내고 있다.

이성 필 미륵하생경변상도　　이에 이어 1294년(충선왕 즉위년, 충렬왕 25)에 미륵불화(일본 묘만사妙滿寺 소장, 도17)가 조성된다. 그림의 상단과 하단에 화기가 있어 이 불화의 조성연대와 조성배경을 알 수 있다.[29]

　　따라서 이 그림은 미륵하생경변상도 또는 용화회도라 부를 수 있는데 문한대소 이성李晟이라는 화원이 1294년에 조성한 사실을 분명히 알 수 있다. 충렬왕 25년에 왕은 충선왕에게 자리를 물려주고 태상왕이 되었는데 원의 공주(보탑실린)가 조비를 질투하여 조비와조비의 아버지를 옥에 가두는 등 어수선한 국정이 노출되다가 결국 충렬왕이 복위되는혼란한 정국이 이어지고 있었다. 이런 어지러운 정국에 불국토佛國土를 염원하듯 미륵정토의 세계가 그림으로 조성된다.

　　이 그림의 구도는 지은원知恩院 소장의 미륵하생경변상도나 1350년 해전 필 미륵하생경변상도와 거의 동일한 형식을 보여주고 있다.[30] 이 불화는 상하3단구도로 상중하부가각각 화면의 1/3씩을 차지하는데 상부에는 용화수와 천녀의 찬탄, 중앙부는 미륵삼존불

28　① 박도화, 「高麗佛畵와 西夏佛畵의 圖像的 관련성」, 『古文化』52 (대학박물관협회, 1998.12), pp.65~84.
　　② 문명대, 「高麗佛畵의 國際性과 對外交流關係 」, 『高麗美術의 對外交涉』 (예경, 2004.10), pp.77~106.
29　동경국립박물관, 『日蓮と 法華の 名寶』(平成 21年: 2009, 10月10日), pp.242~243 참조. 동경국립박물관특별실에 일본 법화종 전시에 이 미륵하생경변상도가 걸리어 있어서 널리 알려지게 되었다. 필자도 이 전시회를관람하면서 뜻밖에 이 그림을 자세히 볼 수 있었다.
30　① 문명대, 「彌勒下生變相圖」, 『高麗佛畵』 (중앙일보사, 1981), pp.235~237.
　　② 강인선, 「일본 妙滿寺미륵하생경변상도」, 『불교미술사학』19 (2015).
　　〈화기〉화면상단 : 彌勒如來下生之圖 / 화면하단 : 龍華會圖」施主比丘 慈舩」同願比丘 希忍」
　　畵文翰待詔李晟」至元三十一年甲午」

이 용화나무 아래에서 세 번 설법하는 장면을 크
고 뚜렷하게 묘사하였고, 하부는 두 마리의 소로
밭갈이 하는 춘경春耕 장면과 오른쪽으로 대칭되
는 부분에 추수하는 추경 장면이 그려져 있다. 즉
이 미륵하생경변상도는 중앙에 미륵불의 삼회설
법 장면을 크게 그리고 소주제를 상하로 배치한
치밀하고 짜임새 있는 구도를 나타내고 있다. 화
면의 중단에 미륵삼회설법 중 제1설법 장면(미륵
불·대묘상·법림보살·제석범천·사천왕 8부중) 상단
에 용화수와 시방불, 천녀의 찬탄, 하단 아래서부
터 ① 미륵불이 출세시의 미륵정토 세계인 시두
말성의 각종 태평성대의 생활상(춘경·추수의 일경
칠수一耕七收)과 ② 전륜성왕의 7보(상보·마보·주병
보·신주보·옥녀보·주장신보) ③ 전륜성왕 부부의
삭발 출가장면과 용왕부부의 귀의 장면 등이 아
래서 위로 차례로 올라가면서(수직 상승) 집중과 확
산을 거듭하는 구도를 나타내고 있다.

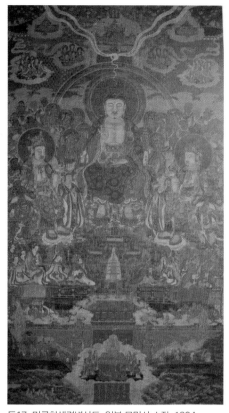

도17. 미륵하생경변상도, 일본 묘만사 소장, 1294

　형태는 당당하고 의젓한 본존미륵불의상倚像과 협시보살상이 1350년 해전 필 미륵불
보다 약간 더 풍만한 편이고 붉은색의 안면선과 양감이 보다 뚜렷한 편인데 이는 최근 보
수시 새로 보색한 부분이다. 삼존불 위에는 1350년 미륵변상도에 보이지 않던 능형무늬
의 문門이 있는 불전佛殿과 삼존불 발아래에 제석천이 봉헌한 황금보탑, 그리고 가장 아랫
단 좌우 각각 배 한 척이 10여 명의 사람을 태우고 중심으로 나아가고 있는 장면 등이 배
치된 것이 특징적이다. 채색은 전체적으로 붉은색이 주조색이고 녹색이 그다음 주조색으
로 1350년 미륵변상도 보다 좀 더 밝고 화사한 화면을 구성하고 있으며 얼굴 등 피부에
는 부피감이 보다 뚜렷하게 묘사되고 있다.

이 미륵하생경변상도는 도솔천의 하늘나라에 있는 미륵존이 이 세상에 출현하여 미륵불로 성불한 후 석가불이 당시까지 못다 구제한 중생들을 용화수 아래에서 세 번의 설법을 통하여 모두 구제한다는 미륵하생경 사상을 정연하게 나타낸 그림이다. 고려 당시의 유가유식종 이른바 유가법상종의 성불구제 사상을 일목요연하게 보여주는 미륵불화라는데 의의가 있다고 하겠다.

이 용화회도를 그리고자 발원한 이는 자선慈船과 희인希忍 등 두 스님인데 이들은 아마도 유명한 유가법상종의 사찰을 주도한 스님들로 생각된다. 이들은 미륵 부처님이 이 사바세계로 내려와 세 번 설법하여 당시의 모든 중생들을 구제한다는 미륵하생사상을 그려 자신들의 절에 봉안함으로써 미륵을 통한 중생제도의 이상을 실현하고자 했던 것이다. 이러한 간절한 바람을 성취하고자 당대 최고의 국가 화원 문한대조로 있던 이성李晟에게 청하여 그리게 되었고, 드디어 1294년에 완성하여 봉안하게 되었으나 1세기도 못 되어 왜구의 약탈로 일본 땅에 유전하게 된 것이다. 그러나 이 불행이 오히려 전화위복이 되어 오늘날 우리 후손들도 배관할 수 있는 행운을 얻게 되었으니 인연의 이치는 돌고 도는 모양이다.

지은원 미륵하생경변상도　　　이를 계승하여 조성한 미륵불화는 일본 지은원知恩院(지온인) 소장 미륵하생경변상도(도18)이다. 이 지은원 소장의 그림은 이성필 미륵하생경변상도(1294)와 거의 유사한 구도를 보여주고 있다. 상단의 용화수와 시방제불과 찬탄하는 천녀, 중단의 도솔천에서 내려와 성불하는 미륵불 및 협시보살인 대묘상과 법림, 제자, 제석·범천, 사천왕, 팔부중, 하단의 용왕, 머리카락을 깎고 있는 왕과 왕비, 시녀, 미륵정토인 시두말성翅頭末城의 평화로운 모습과 생활상을 보여주는 봄갈이인 춘경과 가을갈이 추수장면, 이를 굴속에서 지켜보고 있는 장자, 이동하는 연 등 성 안의 갖가지 정경 등이 상중하단으로 배치된 구도는 앞의 그림과 동일하다. 또한 온화하고 귀족적인 얼굴과 건장하면서도 당당한 모습, 부드럽고 고상한 홍·녹색과 찬란한 금무늬 등도 잘 계승하고 있어서 1310년 전후의 고려불화의 특징을 흥미진진하게 보여주고 있다.[31]

고려 후반기 제2기 아미타도

1294년 미륵하생경변상도를 전후로 조성된 불화는 선림사禪林寺 아미타도, 기메박물관 아미타도, 근진미술관根津美術館 아미타도II, MOA미술관 아미타삼존도, 샌프란시스코 동양미술관 아미타구존도, 정교사淨敎寺 아미타구존도 등이라 할 수 있다.

선림사 소장 아미타불도(도19)는 1286년 아미타래영도를 계승한 대각선 구도의 내영도이지만 건실하고 당당한 체구, 볼록 나온 배, 사각형적인 풍만한 얼굴은 좀 더 진전된 특징으로 1300년 전후의 불화로 생각된다. 이와 거의 유사한 내영도가 프랑스 기메미술관 소장 아미타래영도(도20)이다. 동일한 구도와 자세, 건장한 체구, 사각형적인 풍만한 얼굴 등이 앞의 그림과 거의 유사하므로 비슷한 시기에 조성되었을 것이다. MOA미술관 소장 아미타삼존래영도(도21)나 송미사松尾寺 소장 아미타삼존래영도(도22) 역시 대각선 구도, 건장한 체구, 사각형적 풍만한 얼굴, 정교하며 화려한 금선묘와 채색 등 양식상으로는 1294년 변상도보다 이른 예로 보아야 할 것이다.

그러나 동경국립박물관 소장 삼존래영도(도23)는 앞의 예들과 유사하지만 형

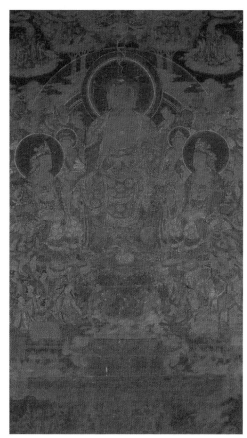

도18. 미륵하생경변상도, 지은원 소장

31 ① 문명대, 「미륵하생경변상도」, 『고려불화』 (중앙일보사, 1981).
　　② 손영문, 「고려시대 미륵하생경변상도」, 『강좌미술사』30 (한국미술사연구소·한국불교미술사학회, 2008.6).
　　③ 白橋明穗, 「高麗彌勒下生經變相圖について」, 『大化文華』66 (1980).

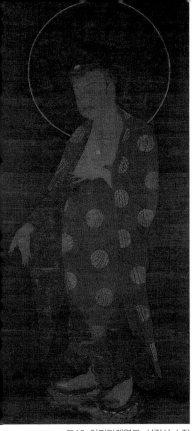

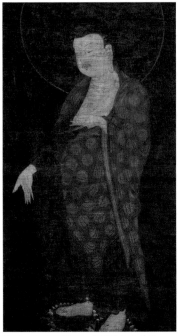

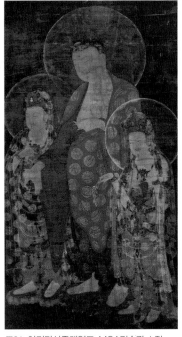

도19. 아미타래영도, 선림사 소장 도20. 아미타래영도, 기메미술관 소장 도21. 아미타삼존래영도, MOA미술관 소장

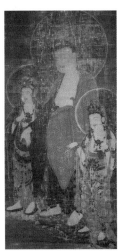

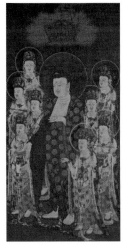

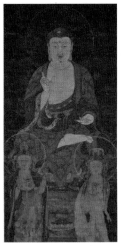

도22. 아미타삼존래영도,
송미사 소장

도23. 아미타삼존래영도,
동경국립박물관 소장

도24. 아미타구존래영도,
정교사 소장

도25. 아미타삼존도(Ⅲ),
근진미술관 소장

태 등은 1294년 변상도와 비슷한 편이라 하겠다. 이 삼존래영도는 MOA미술관 소장 삼
존래영도와 구도 형태 등에서 상당히 유사하다고 판단된다. 오른쪽 대각선 구도로 향하
고 있는 아미타삼존불입상은 귀족적이고 풍려한 얼굴, 활처럼 앞으로 휘어진 풍만하고
장대한 본존의 체구, 호화로운 둥근 꽃무늬, 찬란한 채색, 정교하고 화려한 관음·세지보
살의 장식 등, 구도, 형태, 채색, 무늬 등 여러 점에서 좀 더 일치한다고 하겠다. 그러나 아
랫부분에는 붉은색 옷자락이나 구름무늬들에서 일부 보채의 흔적이 보이고 있어서 주목
된다.

정교사 소장 아미타구존래영도(도24)나 동양미술관 소장 아미타구존도 등은 건장한 체
구, 사각형적인 근엄한 얼굴 등에서 1294년 변상도와 거의 일치하고 있어서 1300년경의
작품으로 평가되어야 할 것이다. 근진미술관 소장 아미타삼존도III(도25)는 사각형 얼굴,
건장한 체구 등에서 1294년 변상도와 흡사하며, 근진미술관 소장 아미타삼존도(1306)와
비슷하거나 보다 이른 편으로 생각되므로 1300년경 전후로 파악된다. 그러나 눈 주위선
이나 턱선 등 붉은 선은 후보後報여서 주의해야 할 것이다.

아미타독존도　　　이들 가운데 가장 대표적인 걸작은 계문 발원, 권 또는 권복수權福壽 시주
　　　　　　　　　의 1306년작 아미타불도(근진미술관 소장, 도26)이다. 이 그림은 둥근 두광
과 전신광을 배경으로 화려한 대좌 위에 결가부좌하고 앉아 있는 아미타상의 모습을 그
린 것이다. 이 불화는 1306년이라는 절대연대를 가지고 있기 때문에 불화 양식사에서 시
대적 특징을 뚜렷이 밝힐 수 있는 기준 작품이라는 사실 외에, 몇 가지 점에서 당대의 가
장 저명한 불화의 하나로 손꼽을 수 있다.[32]

32　① 김정희, 「1306년 阿彌陀如來圖의 施主 '權福壽' 考」, 『강좌미술사』22 (한국미술사연구소·한국불교미술사학
　　　회, 2004).
　　② 김정희, 「고려불화의 발원자와 시주자」, 『강좌미술사』38 (한국미술사연구소·한국불교미술사학회, 2012.6),
　　　pp.251~284.
　　③ 문명대, 「1306년작 계문발원 근진미술관 소장 아미타독존도의 종합적 연구」, 『강좌미술사』51 (한국미술사연
　　　구소·한국불교미술사학회, 2018.12).

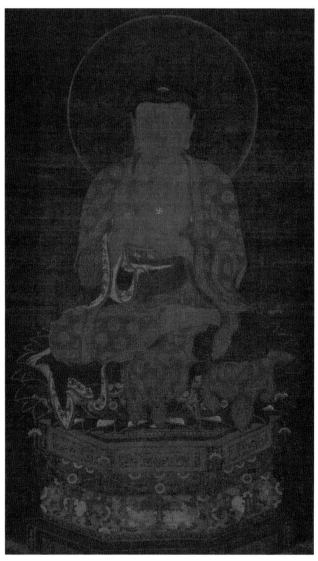

도26. 아미타불도, 근진미술관 소장, 1306

머리 모양은 두 산에 한 산을 겹친 삼산형三山形이며, 한가운데 금선과 붉은색으로 강렬한 악센트를 준 계주髻珠를 표현한 것으로, 이런 머리모양의 기본형으로 평가되고 있다. 얼굴은 사각형으로 넓적한 편이며, 특히 이마의 양쪽 끝이 치켜올라간 모양은 14세기 초까지의 불상 얼굴에 주로 쓰이던 수법으로 시대적 특징을 그대로 가지고 있다. 어깨는 약간 움츠린 듯하게 표현되었지만 넓은 가슴, 당당한 자세 등과 함께 근엄한 얼굴은 위엄있는 불상으로 만들어 주는 요체라 하겠다.

대좌는 화려하고 정교하게 장식된 팔각대좌로, 하대下臺의 각 면은 법륜형 꽃무늬(3송이)를 그렸고, 중대中臺는 연꽃송이와 이를 둘러싼 당초 모양의 도안화된 구름무늬를 새겼다. 상대上臺는 두 단으로, 상단에는 보상당초, 하단에는 도안화된 법륜형 꽃무늬(3송이), 이 모서리에는 고리장식을 하여 꽃무늬가 새겨진 띠를 장식했다. 대좌 위에는 큼직한 연꽃을 묘사했으며 이 바로 위에 불상이 앉아 있다. 이런 불상대좌는 당시의 통례였던 것 같다.

이 불화에 쓰인 색채는 붉은색과 녹색과 금색이 주조색을 이루었는데, 붉은 색과 녹색은 그렇게 밝은 색은 아니지만 흰색과 금색 특히 금색이 많이 쓰여서 호화찬란하면서도 은은한 분위기를 보여주고 있다. 특히 이 불화에서 주목할 점은 장식적인 면이다. 머리의 계주, 가슴의 卍자, 손바닥과 발바닥의 법륜 등은 모두 금색으로 처리하여 고귀한 인상을 주는데, 이런 점은 옷(불의佛衣)의 꽃무늬에서 한결 두드러지고 있다.

이렇게 화려하고 근엄한 불화양식은 이 그림이 왕실과의 밀접한 관련 하에서 조성된 궁정화계 불화인 이유도 있을 것이다. '복위황제만년 삼전행이속환본국지원신화성미타일탱 시주권복수 … 대덕십년伏爲皇帝萬年 三殿行李速還本國之願新畵成彌陀一幀 施主權福壽 … 大德十年'이라는 화기畵記에서, 이 그림이 충렬왕, 충선왕, 충선왕비(원공주元公主) 등 고려 국왕 일행 세 사람이 원나라에서 속히 귀국하기를 간절히 소원하여 조성되었다는 사실을 알 수 있다. 이때는 충렬왕에게 선양받아 개혁정치를 단행하던 충선왕이 원의 의혹을 사 티베트로 유배당하거나 원에 억류당한 지(1298) 8년째였다. 충렬왕도 이 문제로 원에 가 있던 때여서 이 그림은 당시의 고려의 실정, 국제관계의 미묘성을 그대로 보여주는 생생한 증거이다.

즉 이 그림을 발원한 시주자는 고려왕실의 미묘한 상황을 직접 체험하고 있던 권문세가인 안동 권씨가의 권단權旦 또는 그의 아들 권부權溥 또는 권재權宰로 생각되고 있는데[33] 이 그림이야말로 14세기 고려 권문세족들의 생생한 발원 불화로써 당시 고려불화의 수준을 가늠해 볼 수 있는 귀중한 불화인 셈이다.[34] 단, '권복수權福壽'의 '복수'는 복과 장수를 뜻하는 기원의 뜻인데 이를 이름으로 보기보다는 복과 장수를 기원하는 의미로 보아야 보다 타당할 것이다. 이른바 권씨 일문의 복과 수명을 기원한다는 의미로 보아야 한다는 것이다.

33 다음 글을 참조할 수 있는데 김정희 교수의 설이 좀 더 설득력이 있다.
　① 井手誠之輔, 「高麗佛畵의 世界—宮中周邊における 主と信仰」, 『日本美術3』, No418 (至文堂, 2001.3).
　② 김정희, 「1306년 阿彌陀如來圖의 施主 '權福壽' 考」, 『강좌미술사』22 (한국미술사연구소·한국불교미술사학회, 2004.6), pp.45~63.
34 다음 글을 참조할 수 있다.
　① 문명대, 『고려불화』 (열화당, 1991), p.79.
　② 김정희, 「高麗 王室의 佛畵製作과 王室發願 佛畵의 研究」, 『강좌미술사』17 (한국미술사연구소, 2001).

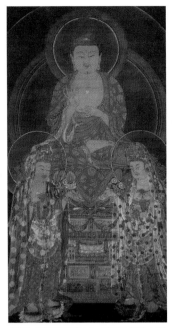

도27. 아미타삼존도Ⅱ, 근진미술관 소장

이 아미타도는 누가 그렸을까. 당당하고 근엄한 양식의 불화 특징이나 화기의 유사성으로 보아 1286년 아미타래영도의 작가인 자회自回가 그렸을 가능성이 농후하다고 판단된다.[35]

이 근진미술관 아미타도와 유사한 그림은 같은 근진미술관 소장 아미타삼존도Ⅱ(도27)인데 서로 상당히 유사한 편이다. 사각형의 근엄한 얼굴, 건장한 체구, 수인과 자세, 착의법 등이 거의 비슷하다고 생각되며, 이를 계승한 그림이 뒤에서 언급할 서원사誓願寺 소장 아미타구존도라 할 수 있을 것이다. 사각형적인 얼굴이지만 다소 부드러워진 얼굴이나 체구는 어느 정도 진전된 양식이기 때문이다. 두 겹의 사다리꼴로 배치된 8대보살, 8개의 원광에 두둥실 떠 있는 듯한 아미타불은 근진미술관 소장 아미타상을 따르고 있다.

3) 제3기(1307년 내지 1310년 ~ 1392년)의 불화

14세기 초인 1310년 전후가 되면 2기보다 한 단계 진전되고 있다. 건실하고 중후한 특징이 거의 사라지고 단아하고 우아한 특징이 정착되어 이른바 완전한 단아 양식의 불화들이 성행하게 된다.

노영 필 아미타구존도

그 대표적인 예가 금선묘로 그려진 노영魯英 필筆 아미타구존도(1307, 도28)이다. 나무판(22.4×13㎝)에 옻칠을 한 후 금선으로 표

35 문명대, 「1306년작 계문발원 근진미술관 소장 아미타독존도의 종합적 연구」, 『강좌미술사』51 (한국미술사연구소·한국불교미술사학회, 2018.12).

면과 뒷면에 사경화 스타일로 그린 그림인데, 표면은 아미타구존도, 뒷면은 태조의 금강산 담무갈보살예배도와 화사 노영의 지장보살예배도가 그려져 있다. 앞면의 아미타구존도는 화면을 상하 이단으로 나눈 당시 예배존상도의 보편적 구도법을 따르고 있지만 상단의 아미타불이 하단의 보살들에 비해서 1/3정도밖에 차지하지 못했기 때문에 아미타불을 완전히 떠받들고 있는 구성미를 보여준다.

비록 작은 화면이지만 이를 감안해서 바라보면 본존불은 단아한 신체 형태를 나타내고 있지만 비교적 장대한 신체, 둥글면서도 팽팽한 어깨, 다소 넓고 당당한 가슴 등에서 보다 귀족적인 분위기를 보여주고 있다. 이런 특징은 갸름한 얼굴에 세련미 있게 처리한 이목구비에서도 마찬가지로 느낄 수 있어서 귀족적인 우아함이 물씬 풍기고 있다. 본존불을 감싸고 있는 광배는 정확히 원형인데, 두가닥 선의 내외 테두리 안에 도안화된 연꽃무늬가 있고 바깥으로 불꽃무늬를 그렸고, 신체 주위로는 빛무늬를 묘사했는데 머리광배도 역시 비슷한 것으

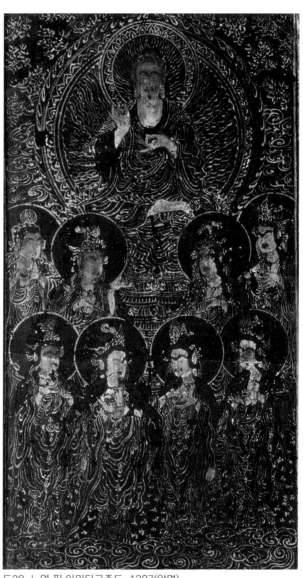

도28. 노영 필 아미타구존도, 1307(앞면)

로, 이런 화려한 광배형식은 아직 발견되지 않고 있는 독특한 형식이다. 이 주위는 구름과 꽃무늬가 아미타불의 극락세계를 보다 장엄하게 꾸며 주고 있어서 이 불화의 고귀한 품위를 시사해 주고 있다.

이 본존불을 떠받치고 있는 하단의 8대보살은 전면 제1열의 중앙에 서로 마주 보고 있는 보살 중, 왼쪽이 손에 버들가지를 들고 있는 관음보살, 오른쪽이 경함經函을 들고 있는 대세지보살, 관음보살의 왼쪽이 금강저를 든 제장애보살, 여의 든 보현보살, 대세지보살, 오른쪽이 금강저(고저)를 든 금강장보살, 뒷줄의 중앙 좌우가 경권 든 문수보살과 그 좌우가 용화 든 미륵보살과 보주 든 지장보살이다. 표5에서 보다시피 아미타구존도는 아미타불과 8대보살들로 구성되는데, 이들은 현존 예로 보면 다섯가지(아미타구존래영도 포함 6형) 유형으로 배치되고 있다.

제1형-대화문화관 소장 구존도(수인), 광복호국선사구존도					
	向左보살右	수인지물	중앙	向左보살左	수인지물
4열	지장	왼손 보주, 오른손 시무외인	아미타불	미륵	용화봉가지
3열	제장애	두 손 금강저		금강장	금강저
2열	보현	두 손 여의		문수	왼손경권, 오른손 시무외인
1열	대세지	왼손 경권, 오른손 시무외인		관음	아미타불상보관 화불, 두 손 정병

제2형-동양미술관 소장, 송미사 소장, 서원사 소장, 샌프란시스코 아시아박물관 소장(수인) 아미타구존도					
	向左보살右	수인지물	중앙	向左보살左	수인지물
4열	제장애	금강저	아미타불	금강장	금강저
3열	지장	두건, 왼손 여의주		미륵	보관5불, 오른손 용화꽃
2열	보현	두 손 여의		문수	경권
1열	대세지	보관 정병, 오른손 사각경함		관음	보관 화불, 두 손 정병

제3형 덕천미술관장(수인), 계암사 소장 아미타구존도(수인), 국립중앙박물관 소장(노영 필)					
	向左보살右	수인지물	중앙	向左보살左	수인지물
4열	지장	①보주 ②보주	아미타불	미륵	① 용화꽃 ②용화꽃
3열	보현	①여의 ②여의		문수	① 묘법연화경 ②경권
2열	제장애	①금강저(삼고저) ②삼고저		금강장	①금강저 ②금강저(1고저)
1열	대세지	①보관 정병, 보주 ②경함		관음	① 보관 화불, 두 손 정병 ② ①과 동일

제4형 천산기川山畜 구장, 4-1형(정교사 소장, 지장 대신 허공장)					
	向左보살右	수인지물	중앙	向左보살左	수인지물
4열	지장(허공장)			미륵	
3열	제장애			금강장	
2열	대세지			관음	
1열	보현			문수	

제5형 동경예술대 소장(수인), 연력사 소장					
	向左보살右	수인지물	중앙	向左보살左	수인지물
4열	제장애	두 손 금강저(1고저)		금강장	보관9불, 합장(1고저?)
3열	대세지	보관 정병, 경함		관음	보관 화불, 두 손 발우에 버들가지 감쌈
2열	보현	여의		문수	경권
1열	지장	보관 두건, 보주		미륵	용화꽃

표5. 고려 아미타구존도 배치법

제1형이 대화문화관 소장 아미타구존도처럼 배치하는 방법이 8대보살 배치의 기본 형식이고, 제2형은 송미사 소장 구존도처럼 미륵과 지장이 제장애와 금강장 앞 3열으로 배치되는 법이다. 제3형은 I 형식에서 제장애와 금강장이 문수와 보현 앞 2열으로 배치한 형식으로 국립중앙박물관 소장 구존도, 계암사 소장 구존래영도 등이 있다. 제5형식은 동경예대 소장 구존도처럼 미륵과 지장이 가장 아래열로 내려오는 법 등이다. 제4형식으로 천산기가川山奇家 구장 아미타구존도가 있는데 1형에서 2열인 문수, 보현보살이 1열의 관음, 세지와 서로 바뀐 형식이다. 이 4형에서 4열의 지장 대신 허공장을 배치하는 형식도 있다. 바로 정교사淨教寺 소장 아미타구존도이다.

1열 관음, 세지 / 2열 금강장, 제장애
3열 문수, 보현 / 4열 미륵(허공장)

이 가운데 대화문화관 소장 구존도처럼 배치하는 법이 가장 보편적이며 나머지 세 방법도 각각 2종류씩이다. 이른바 미륵과 지장보살이 어디에 위치하느냐에 따라 달라지는 배치법이라고 할 수 있다.

노영 필 아미타구존도의 보살은 지물持物만 다를 뿐 거의 유사한 형태인데, 본존과 같은 갸름하면서도 우아한 얼굴, 구불구불한 선묘로 불분명하지만 장대한 신체, 화려한 보관 등에서 세련되고 우아한 아름다움을 느낄 수 있을 것이다. 이들 아미타와 8대보살은 정토삼부경의 무량수경과 관무량수경의 아미타삼존인 아미타 · 관음 · 대세지와 함께 문수 · 보현보살을 기본으로 삼고, 다라니집경陀羅尼集經(아지굽타 한역, 654)의 8대보살(관음 · 대세지 · 문수 · 보현 · 금강장 · 허공장 · 미륵 · 지장)을 활용하면서 8대보살만다라경(불공不空 역)이나 사자장엄왕보살청문경獅子莊嚴王菩薩請問經(나제那提 역, 663), 존승불정수유가법의궤(선무외善無畏 역)의 보살을 참조하고, 40화엄경과 법화경을 보완하여 고려적인 아미타8대보살을 완성했다고 할 수 있다. 이 가운데 아미타8대보살 배치법은 앞에서 말했다시피 제3형식에 속한다고 할 수 있다.

뒷면 그림(도29)은 설화적인 변상
도인데 상하단의 내용이 다르다. 위
의 그림은 금강산에 오른 고려 태조
가 금강산의 담무갈보살에게 엎드
려 예배드리는 장면이며, 아래 그림
은 지장보살에게 예배드리는 이 그
림의 화사畵師 노영魯英의 자화상과
일단의 예배자들을 그린 내용이다.
상하 그림은 운해雲海로 구획했는데,
이 구름바다는 구비지며 위로 올라
가면서 좌우를 가르고 있다. 화면의
오른쪽은 광선에 휩싸인 담무갈보
살들이 서 있고, 왼쪽은 커다랗고 괴
이한 바위 위에 태조太祖라 쓴 인물
이 이들 보살일행을 건너다보면서
엎드려 절하고 있으며, 이 위로 날카
롭게 높이 솟은 뾰족뾰족한 바위산
岩山들이 계속 이어져 정상 비로봉을
이루고 있다.

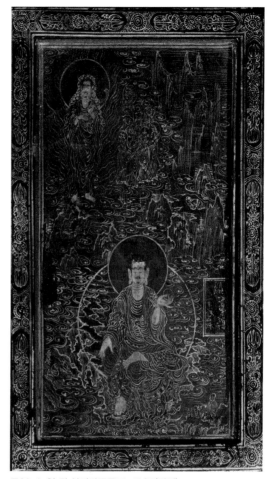

도29. 노영 필 아미타구존도, 1307(뒷면)

태조가 엎드린 괴이한 바위는 배첩拜岾이라는 금강산 입구의 절고개이며 이 위로 뻗친
날카로운 암산들은 금강산 일만 이천 봉우리들이고, 보살들은 일만 이천 담무갈보살이라
생각된다. 이른바 고려 태조가 금강산 절 고개에 올라 방광放光하는 일만 이천 담무갈보살
에게 절했다는 사실을 도상화했다고 추정되는 그림이다.

아래 장면은 중앙 지장보살이 바위 위에 걸터앉아 있고, 오른쪽 모서리에 스님과 속인
등 두 명이 예배하고 있으며 오른쪽 바위 위에 노영이라 쓴 인물이 역시 지장에게 예배하

는 장면이 보인다. 시주자나 발원자 그리고 화사가 지장보살에게 예배하는 특별한 그림이고, 특히 화사인 노영 자신이 화면에 등장하는 최초의 자화상이라는 독특한 그림이어서 우리의 주목을 집중적으로 받고 있다. 이처럼 상부의 태조 예배, 하부의 화사와 두 명 일행의 예배 등 기록적인 내용을 변상적인 수법으로 그린 이 그림이야말로 당대의 시대상, 이른바 몽고에 굴복하게 된 고려의 건국 의지를 잘 반영하고 있는 것으로 생각된다.[36]

어쨌든 앞뒷면의 화면을 통해서 이 그림의 양식적 특징을 살펴보면, 가장 눈에 띄는 것이 상하 2단구도가 엄격히 지켜지고 있다는 점이다. 아미타구존도는 물론 뒷면의 운해로 가른 상하 구분, 그리고 예배대상이 클로즈업된 모습에 비해서 상대적으로 작아진 예배자와의 현격한 대조는 부처님과 예배자, 왕과 신하, 귀족과 서민의 지나친 신분 구분이 그림에까지 반영된 면이라 하지 않을 수 없다. 이러한 상하구도를 효과적으로 살리기 위해서 예배자와 예배대상 사이를 대각선으로 처리했는데, 이러한 배치는 공간활용을 적절하게 살리는 것이다.

또한 이 그림에서 더욱 놀라운 사실은 암산의 준법이다. 붓을 꾹 찍어 그어 내리는 이른바 물줄기가 아래로 내려 뻗치는 듯한 수직 암준岩皴 이른바 부벽준斧劈皴이 사용되고 있다. 이 암준은 당시 금강산에 쓰인 일반적 기법일지는 모르겠지만, 이후 겸재謙齋의 금강산도에까지 나타나고 있어서 겸재 준법의 선구로써 매우 주목되어야 할 것이다. 이러한 형태나 구도의 특징은 색채에서도 잘 나타나고 있다.

당대의 호화찬란한 채색은 쓰지 않았지만 검은 옻칠 바탕에 감청색을 칠한 후 찬란한 금선으로 물 흐르듯이 유려하게 선묘하고, 이목구비 등 피부나 머리칼 등에 약간의 채색을 가함으로써 고귀하고 우아한 분위기를 더욱 살려 주고 있다. 더구나 앞면의 불보살들과 함께 뒷면 보살들에 보이듯이 다소 번잡스러운 구불구불한 선묘의 묘사는 송대의 나한도에서도 일부 나타나지만 고려의 마애불에도 표현된 새로운 고려적 수법이라 하겠다.

이처럼 이 그림은 여러 면에서 중요한 의미를 지니고 있는데, 특히 촉이 달린 밑부분에

36 문명대, 「魯英의 阿彌陀·地藏佛畵에 대한 考察」, 『미술자료』25호 (국립중앙박물관, 1979), 「魯英筆 阿彌陀九尊圖 뒷면 佛畵의 再檢討」, 『古文化』18 (한국대학박물관협회, 1980) 참조.

'대덕십일년정미팔월일근화노영동원복득부금칠화大德十一年丁未八月日謹畵魯英同願福得付金漆畵'
라 쓴 화기畵記는 이 그림의 화사 노영이 강화도 선원사禪源寺 단청벽화를 그린 반두 노영
이라는 사실과 1307년 충렬왕 33년 8월에 금으로 그렸다는 사실을 분명히 알려 주고 있
다. 이해 3월에는 충선왕이 십 년 만에 귀국하여 실제 왕위에 다시 오른 후였으니 원과
의 미묘한 국제 관계가 이 그림의 출현에 무슨 구실을 했다고 보여질 수도 있겠다. 즉 원
의 간섭 때문에 충렬, 충선 부자왕과 충선 왕비 등 세 분이 오랫동안 원에 있을 수밖에 없
었던 기막힌 고난의 현실이 고려 태조 왕건의 고려 건국정신을 되살리고 이를 계승하고
자 했던 고려인들의 간절한 열망을 이 그림에 담고자 했을 것으로 생각된다. 특히 이 그
림 구도의 엄격성, 얼굴이나 신체의 우아한 형태성, 찬란하고 물 흐르는 듯한 유려한 금
선 등 고귀하고 우아한 귀족적 분위기는 물론 고려의 정치적 역경과 해결을 부처님에게
간절히 기원하고자 한 염원을 관자로 하여금 스스로 느끼게 해 준다.

옥림원 아미타독존도 노영 필 아미타구존도(1307)와 유사한 그림이 옥림원玉林院 소장 아
미타독존도(도30)라 할 수 있다. 노영 필 아미타도 본존의 갸름하
고 우아한 얼굴, 단아한 체구 등과 상당히 유사한 특징을 옥림원 소장 아미타도에서 찾을
수 있기 때문이다. 물론 금선묘적인 특징은 없지만 형태나 선, 채색 등이 우아하고 부드
러워 서로 간의 유사성이 많기 때문에 옥림원 아미타도는 1307년 전후 노영같은 뛰어난
화가에 의하여 조성되었다고 판단된다. 특히 갸름하고 세련미 넘치는 얼굴은 정가당 소
장 지장시왕도의 지장상 얼굴과 상당히 유사하면서 좀 더 환미丸美있게 둥글게 표현했고,
단아한 상체는 근진미술관 소장 아미타도(1306)의 상체와 유사하지만 다소 날씬한 편이
다. 이보다 대좌의 다채로운 채색과 불의佛衣의 산뜻한 붉은색과 화사한 금선무늬는 이 불
화를 고려불화의 단아양식 특징을 대변하는 대표작으로 만들고 있어서 1310년 전후 작
으로 생각된다.

이 그림을 필자가 옥림원 선방에 펴 놓고 보고, 걸어 놓고 보면서 세밀히 관찰해 보니
치밀하고 정교한 필치가 더욱 정감나게 느껴졌고 더구나 그 매혹적인 채색에 놀라움을

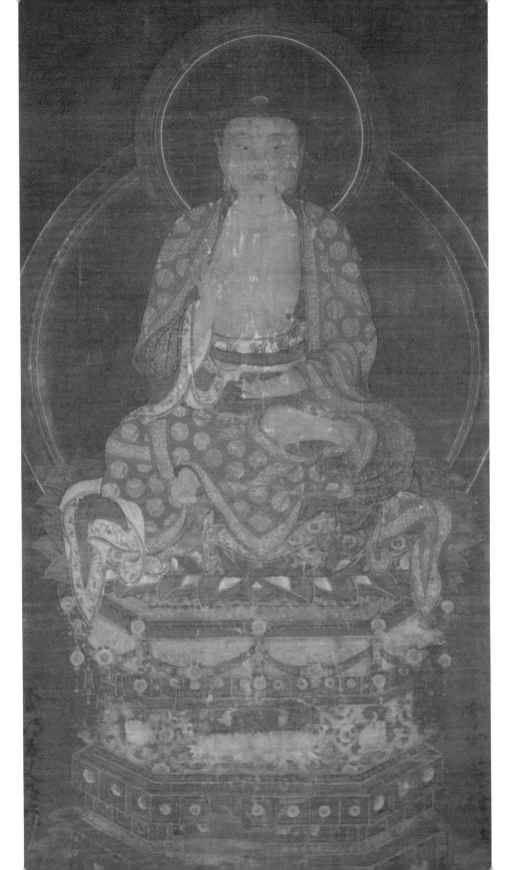

금할 수 없었던 그 감동은 아직도 생생하다.[37]

지장시왕도와 지장보살입상도

정가당문고미술관靜嘉堂文庫美術館
소장 지장시왕도(도31)는 선도사善
導寺 소장 지장보살입상도 등과 함
께 1310년 전후에 조성되었다고
추정된다. 거대한 원광 속에 배치
되어 있다는 사실을 암시하는 대
원광大圓光, 도명과 무독귀왕, 제석
과 범천, 사천왕의 두광 위에 받쳐
있는 듯한 화사하고 단아한 지장
보살, 시왕 및 권속들과 사천왕들
이 이루는 역원근법과 협시들의
사다리꼴 배치구도, 산뜻하고 부

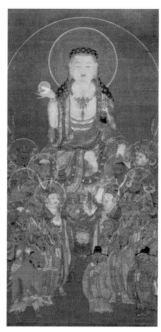 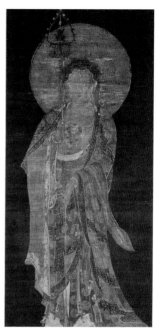

도31. 지장시왕도, 정가당문고 소장 도32. 지장보살입상도, 선도사 소장

드럽게 채색된 지장 등 모든 상이 띠고 있는 온화하고 단아한 얼굴, 은은한 미소 등은 이
그림이 우아하고 세련미 넘치는 뛰어난 걸작임을 잘 보여주고 있다. 옥림원 소장 아미타
도와 놀랍도록 닮아있다는 사실은 가까이서 살펴보면 더욱 실감나게 느낄 수 있다.

선도사 지장보살입상도(도32)는 단아한 특징에서 이 지장시왕도의 지장보살상을 계승
하고 있는 단아한 양식 계열의 그림이라 할 수 있을 것이다. 물론 거대한 석장을 잡고 서

도30. 아미타불도, 옥림원 소장(좌측)

37 옥림원은 대덕사 소속이지만 독자적으로 운영하고 있는 아름다운 고찰로서, 2012년 10월 15일 10시 30분부터 12
시까지 조사한 것이 가장 완전한 조사였다. 주지스님 사모님인 부주지스님의 자상한 배려는 특히 인상적이어서
깊이 감사드린다.

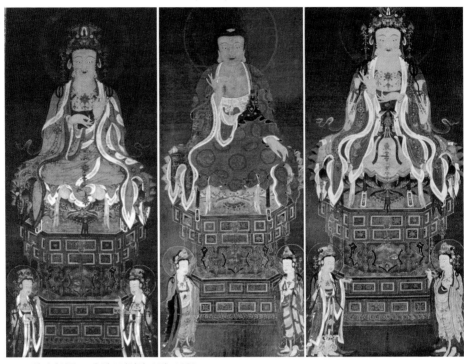

도33. 아미타삼존도, 우에스기신사 소장, 1309

있는 늘씬하고 유연한 자세, 화사한 채색 등에서도 이를 잘 알 수 있을 것이다. 뒤에 언급할 종아사鐘阿寺 소장 아미타구존도는 이 그림을 계승한 예로 이보다 다소 진전된 우아하고 세련되며 부드러운 구존도로 뛰어난 불화의 세계를 보여주고 있다. 이와 함께 서복사西福寺 구장 관경변상도나 서품변상도는 이 그림 전후에 조성되었을 것으로 판단된다.

수호당서씨공양 아미타구존도 그런데 상하의 엄격한 2단구도의 현격한 차별성은 1309년작 수호당서씨공양 아미타구존도(상삼신사上杉神社(우에스기신사 소장, 도33)에서 가장 극명하게 표현되고 있다. 모두 세 폭의 이 아미타불화는 형식이나 양식 등 모든 점에서 다른 불화들과는 판이한 면을 보여주는 독특한 불화로써 흔히 보는 전형적인 고려불화인 고려 제1양식 불화와는 다른 제2양식 불화라 할 수 있다.

이 아미타구존도는 이른바 제2양식의 대표작으로 수호당서씨공양 아미타구존도계 양식으로 분류할 수 있다.

이 그림의 특징을 첫째 형식적인 면에서 보면, 아미타불화와 왼쪽 관음보살, 오른쪽 대세지보살 등 삼존상을 각각 다른 화폭에 그렸는데, 이 삼존상에는 제각기 두 협시보살들을 대좌 옆에 매우 작게 표현하고 있다. 아미타불 화폭에 그려진 두 협시보살은 관음과 세지보살이 아니므로 작은 협시보살 여섯 구와 관음, 그리고 세지보살을 합하면 아미타불과 8대보살인 이른바 아미타구존도라 함이 옳을 것이다. 이들 보살은 문수와 보현, 미륵과 지장, 금강장金剛藏과 제장애除障碍 보살들로 추정된다. 그러나 화기에 서방사성西方四聖이라 했으므로 지장도地藏圖가 더 있었을 가능성이 짙다.

둘째로 양식적인 면에서도 특이한 점이 눈에 띈다. 먼저 구도면에서 삼존상은 서로 비등하게 처리했지만 이들 협시보살들은 본존들과는 현격하게 작은 모습으로, 대좌의 중간 높이밖에 되지 않아 협시로서의 성격보다 시주자적인 성격을 보여주고 있는 점은 본존과 협시의 거리감을 강조하는 당시 불화 구도의 일반적인 흐름에서도 특별한 점이 아닐 수 없다.

삼존불의 얼굴은 이마가 넓고 턱이 좁은 삼각형 모양으로 당시의 다른 불화에서는 볼수 없는 개성적인 표현이며, 손과 손톱이 유난히 가늘고 뾰족한 점, 육각형의 대좌와 여기에 장식한 도식적인 무늬들, 불의에 흰색과 주황색을 다른 불화보다 현저하게 많이 사용한 점, 적赤, 백白 색 대비의 강렬한 채색 위주의 고려 제2양식의 대표적인 불화로 주목해야 할 것이다.

이른바 전형적인 고려 불화 제1양식처럼 정교 섬세하고 화려하며 장식적인 면보다는 강렬한 색채적인 면을 강조하는 특징이며, 당대의 회화 가운데 특이하고 개성있는 면을 잘 보여주고 있다. 이 그림은 수호당서씨일족壽壺堂徐氏一族의 안녕을 위해서 공양한 불화라는 점에서 고려불화 조성의 배경을 이해하는 데 중요한 자료가 되고 있다. 이 그림의 발원자인 서씨 일족은 경북 달성을 본관으로 하지만 아마도 경기도 이천 등을 주 무대로 삼은 호족인 서희 가문의 후예로 생각된다.[38] 충선왕이 다시 왕위에 오른 복위 1년인 1309년에 조성한 이 그림의 발원자는 서희의 현손인 서공徐恭이나 서원徐遠 자신 또는 서인徐諲(1308

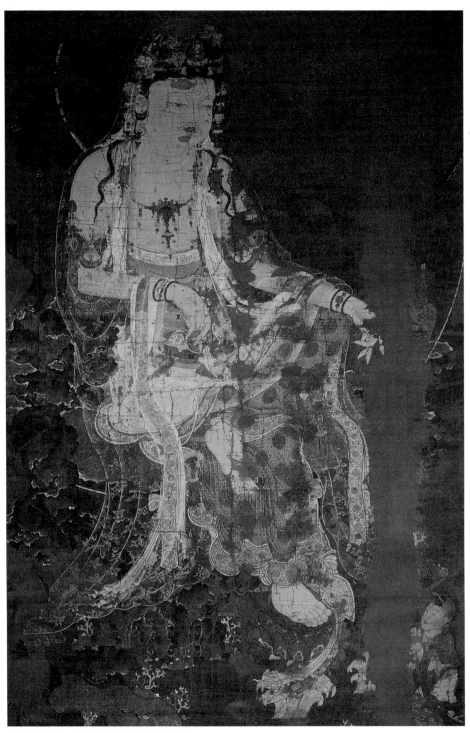

도34. 김우 필 수월관음도, 경신사 소장, 1310

년경 활동) 등 그 친족으로 볼 수 있어서 앞으로 좀 더 검토할 필요가 있을 것이다.[39]

<div style="margin-left: 2em;">김우 필 수월관음보살도</div>

이러한 그림과 비교되면서도 당대 최고 수준의 작품이 김우金祐 또는 金祐文가 그린 수월관음도(일본 경신사鏡神社 소장, 도34)이다. 이 그림은 현재 높이 419㎝(원래 5m)나 되는 거대한 그림으로 괘불화의 원조일 가능성이 있는 단독상이기 때문에 훨씬 크게 느껴진다. 비록 손상은 다소 있지만 제작 연대, 화사畵師, 봉안 연기 등을 알 수 있는 고려 최대 거작이기도 하거니와 뛰어난 기량 때문에 고려불화의 최고 명작이라 할 수 있을 것이다.[40]

이 그림은 구름형태의 괴이한 바위 절벽에 굵고 곧은 쌍죽雙竹을 배경으로 암반 위에 좌정한 4m나 되는 거대한 관음보살의 모습에서 위엄과 자비가 넘치고 있다. 특히 비튼 자세로 대안對岸의 선재동자와의 대각선구도를 보여주는 것은 고려불화 특히 수월관음도의 일반적 경향이라 할 수 있지만 일반 수월관음도와는 반대로 우측면을 향한 파격적 구도미를 보여주고 있다. 그러나 이 보살상은 서구방徐九方이 그린 관음도 등의 형태보다는 훨씬 풍만하며 보다 덕성스러운 점이 눈에 띄어 앞시기인 제2기의 특징도 꽤 남아있는 예로 주목된다. 풍성한 얼굴, 시원한 눈매, 작은 입, 매력적인 코 등은 물론 풍만한 상체, 넓고 당당한 가슴, 둥글고 부드러운 어깨의 모습에서 매력과 자비가 충만한 관음보살의 세계로 우리를 끌어들이고 있다. 또한 사라천의의 정결하고, 깨끗한 흰색, 구갑무늬로 새겨진 군의裙衣 또는 상의裳衣의 밝고 선명한 붉은색, 장신구나 선묘의 찬란한 금색은 서로 조화되어 전 화면의 분위기를 밝고 찬란하게 느끼게 한다. 세계 최고의 명작이라 극찬하고

38 ① 〈畵記〉壽壺堂徐子冬 子滿維申季良」以家財 命工綵繪」西方四聖寶像永鎭家庭」供養所冀 現存獲福 過往超生 法界有情」同霑利樂者 」時至大己酉冬佛誕日焚香謹書
　② 안재홍, 「上杉神社藏 고려 아미타삼존도의 연구」, 『강좌미술사』30 (한국미술사연구소·한국불교미술사학회, 2008.6), pp.11~43.
39 문명대, 「수호당서씨공양 아미타구존도계 본국사장 불독존도의 의의」, 『강좌미술사』47 (한국미술사연구소·한국불교미술사학회, 2016.12.15).
40 문명대, 「韓國 掛佛畵의 기원문제와 경신사장 金祐(文)筆 水月觀音圖」, 『강좌미술사』33 (한국미술사연구소·한국불교미술사학회, 2009. 9), pp.35~56.

있는 모나리자 보다 격조 높은 당대 세계 최고의 걸작으로 평가해도 손색이 없을 것이다.

이 그림은 왜구의 침탈 사실을 단적으로 알려 주는 옛 화기가 일인들에 의해서 다시 쓰인 것이 있는데 충선왕 복위 2년째인 1310년에 왕숙비王叔妃가 발원하고 김우 또는 김우문, 이계李桂, 임순林順 등의 화사에 의해 그려졌다는 것이 알려져 있다.[41] 이 그림이 봉안되었다고 생각되는 곳은 민천사 또는 흥천사興天寺인데. 특히 예성강 입구 해안가에 있었던 흥천사는 충선왕 부부의 영정과 금동반자, 법화경 사경 등을 왜구들이 약탈해 간 절이어서 이 그림은 흥천사 수월관음도일 가능성이 더 농후하다.[42]

수월관음 등의 원주願主인 숙비는 충열 · 충선왕의 왕비였는데 1311년 흥천사에서 공양 올리는 주관자였던 만큼 흥천사 창건의 실제적인 주역이었고 1310년에는 이 수월관음도를 조성하여 흥천사에 봉안했을 가능성이 가장 농후하기 때문이다.

장락사 수월관음도 　　김우 필 수월관음도(1310)를 계승하였다고 생각되는 수월관음도(도 35)가 강산현岡山縣　和氣郡(오까야마)의 장락사長樂寺에 봉안되어 있다. 이 절은 원래 산 정상부 고원지대에 있다가 산 아래의 산기슭으로 이전되었는데, 이 그림은 주지실에 봉안되어 있다.[43] 일반 수월관음도와 반대 방향으로 배치된 우측향의 수월관음도로 김우 필 경신사 소장 수월관음도와 같은 배치구도를 보여주고 있지만 결가부좌한 독특한 자세를 하고 있어서 희귀한 예라 하겠다. 원만한 얼굴, 풍려한 체구, 투명한 흰 사라천의를 입은 화려한 수월관음도로서 여러면에서 중요시되어야 할 것이다. 화면의 왼

41 平田寬,「鏡神寺所藏 楊柳觀音圖像」,『奈良文化財研究所年報』(1968) 참조.
　　〈畵記〉畵成至大三年五月日」願主王叔妃畵師內班從事金祐文翰直待詔」李桂同林順同宋蓮色員外中郞崔昇等四人副書」鏡神社御寶前觀音畵一補」右之本尊者先師良覺廻隨分馳走買留奉安置坊中者也」雖然兩所尊廟官成等正覺次先師以下爲難苦得末生天」得殊兩賢二世悉也地城就圓滿也但此本尊社家御燈」坊可進退也仍寄進旨趣如件」明德二辛未十二月十二日良賢敬白」
42 高麗史 卷39, 世家 공민왕 6년 9월 무술일조. 왜적이 흥천사에 들어가 충선왕과 한국공주(왕비)의 초상화 등을 약탈해 갔다고 한다.
43 주지스님은 한류팬인데 우리말도 배우고 있고 우리 노래도 열심히 부르고 있었다. 주지스님은 기어이 원장락사로 우리를 안내하였는데 산 위 넓은 고산지대에 넓게 자리잡고 있었으나 현재는 폐허로 변하여 법당터 외에 한 동의 건물이 위태롭게 서 있었다(2013년 7월 24일 2시).

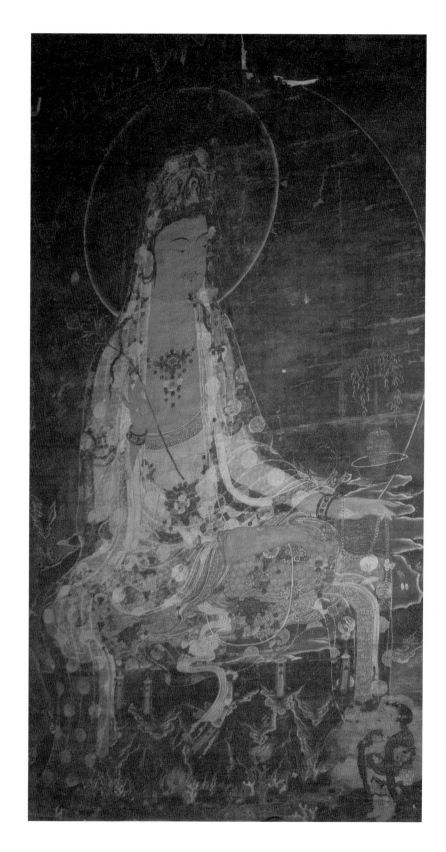

도35. 수월관음도,
장락사 소장

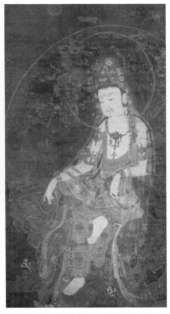

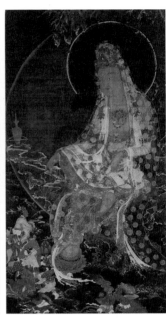

도36. 수월관음도Ⅰ, 대덕사 소장　　도37. 수월관음도, 메트로폴리탄 소장　　도38. 수월관음도, 삼정미술관 소장

쪽向右 모서리에 토끼가 방아찧고 있는 둥근 달이 표현되어 이 또한 자세와 함께 독특한 점이라 하겠다.

특히 이 보살상은 1320년 송미사 소장 아미타구존도 특히 좌우 보살상들과 상당히 유사해서 1310년에서 1320년 사이 또는 이 전후로 조성했다고 판단되어 중요시된다.

대덕사 수월관음도 김우 필 관음도(경신사 소장) 보다 앞서거나 비슷한 시기의 그림은 대덕사大德寺 소장 수월관음도Ⅰ(도36)로 추정된다. 특이하게 좌향한 김우 필 관음도와는 반대로 우향자세의 대각선 구도인 대덕사 소장의 꽤 큼직한 수월관음도는 갸름하고 세련된 자비 충만한 얼굴과 우아한 자태의 부드러운 형태, 살결이 비치는 흰 사라 천의天衣와 붉은 군의의 구갑무늬 등은 서로 상당히 비슷하지만 대덕사 소장 수월관음도는 좀 더 갸름한 얼굴과 늘씬한 몸매, 우아한 자태 등의 부드러운 특징은 물

론, 용왕 등 공양 중(9인)의 대각선 배치가 달라진 특징이라 할 수 있다. 법화경 보문품 사상을 알려주는 이 관음보살상은 아마도 고려 수월관음도 가운데 가장 대표적인 걸작의 하나로 평가될 수 있을 것이다.

특히 용왕 일행(9인)이 관음에게 공양을 받치는 특이한 구도는 낙산 관음굴에서 의상대사가 관음을 친견하는 장면을 도상화했다는 설과 법화경 보문품을 변상했다는 설 등이 있는 드라마틱한 도상이다.

수월관음도의 성행　　이런 도상 특징은 메트로폴리탄박물관 수월관음도(도37)에서도 찾을 수 있는데 공양 중(7인)까지 유사한 구도를 나타내고 있어서 유사한 초를 사용했을 것으로 보인다. 오른쪽 뺨에 살이 붙어 대덕사 소장 수월관음상 얼굴보다 좀더 사각형이고 다소 수척한 면이 보이고 있으며 팔꿈치 등도 각이 져 부드러움이 줄어지고 있어서 1323년작 천옥박물관상보다 내려갈 가능성도 있다.

2014년 새로 출현한 일본 삼정미술관 소장 수월관음도(도38)는 대덕사 수월관음도 I 의 형식을 충실히 따른 천룡팔부계 수월관음도이지만 천이 너무 생생하고 채색이 진해서 여러 가지로 검증이 필요한 그림이다.[44]

김우 필 수월관음도(1310)와 거의 유사한 관음도는 등정제성

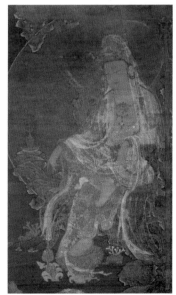

도39. 수월관음도, 등정제성회유린관 소장　　도40. 수월관음도, 여산사 소장

44 삼정미술관 도록 『三井記念美術館, 東山御物の美』, p.74(도54).

회유린관藤井齊成會有鄰館 소장 수월관음도(도39)이다. 근엄한 듯하면서도 보일 듯 말 듯 한 미소 띤 신비한 얼굴, 풍만한 듯하면서도 우아한 몸매, 화려한 천의天衣 등에서 서로 앞서거니 뒤서거니 조성되었을 것으로 생각된다.

경도京都(교토) 여산사廬山寺 관음보살도(도40) 역시 이 계통을 따르고 있다고 판단된다. 머리 위의 달을 배경으로 갸름하고 풍려한 얼굴, 부드럽고 우아한 자태, 밝고 맑은 채색 등에서 수월관음의 묘미를 느낄 수 있다. 특히 화려한 보관과 귀족적인 우아한 모습, 흰 사라천의와 담홍색 군의의 조화, 호화찬란한 장신구 등의 특징에서 최고 수준의 수월관음임을 잘 알 수 있다. 향 왼쪽 모서리에서 달덩이처럼 환한 수월관음의 존안을 아득히 올려다보고 있는 선재동자의 깜찍한 모습에서 우리는 수월관음도의 의미심장한 상징성을 새삼 느낄 수 있을 것이다. 특히 하늘에 떠있는 달과 방아를 찧는 토끼는 장락사 수월관음도와 함께 이 그림의 특징을 잘 살리고 있다고 하겠다. 이 그림은 세 번이나 정밀 조사했는데 조사할 때마다 더 한층 정감이 느껴지는 묘한 수월관음도이다.

원각사 지장삼존도 원각사圓覺寺 소장 지장삼존도(도41)나 근진미술관 지장보살입상도(도42), 그리고 덕천미술관 소장 지장보살입상도(도43) 등도 이 계열에 속할 것이다. 원각사 지장삼존도는 지장보살의 사각형적이면서도 근엄한 얼굴과 건장한 체구, 아랫입술을 꽉 깨물고 눈물을 글썽일 듯한 눈매의 도명존자에 비해 풍만한 듯하면서도 온화한 무독귀왕 등의 모습에서 김우 필 수월관음도의 특징을 찾을 수 있다. 이런 특징은 12세기 후반기 내지 13세기 후반기 불상을 계승한 고려 후반기 2기 불화로 앞당겨 볼 수 있을 가능성이 농후한 것이다.

근진미술관 소장 지장보살입상도 또한 근엄한 듯하면서도 원만한 얼굴, 건장한 체구, 고상하면서도 화사한 보살 등에서 이 원각사 소장 지장보살도와 비교되므로 2기 불화로 올려보아야 할 것이다. 덕천미술관 소장 지장보살입상도는 앞의 지장보살입상도와 같은 초에서 묘사한 것이지만 얼굴이 보다 비만해지고 있어서 이를 계승하고 있는 그림으로 생각된다.

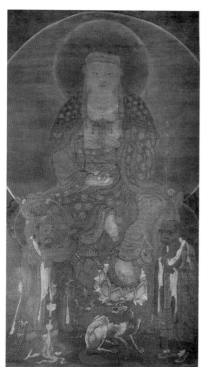
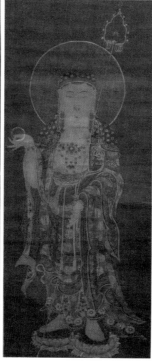
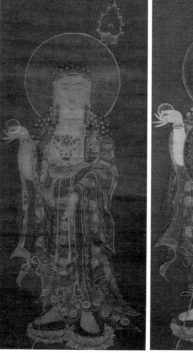

도41. 지장삼존도, 원각사 소장　　도42. 지장보살입상도, 근진미술관　도43. 지장보살입상도, 덕천미술관
　　　　　　　　　　　　　　　　　　　소장　　　　　　　　　　　　　소장

각선 필 관경서품변상도　　1310년대의 확실한 명문불화는 한 점밖에 전하지 않고 있다.
　　　　　　　　　　　　각선이 그린 정광다원 관경서품변상도淨光茶院觀經序品變相圖(대
은사大恩寺 소장, 도44)인데 바로 1312년작이다.[45] 이 그림은 관무량수경觀無量壽經서품의 내
용을 도상화한 서품변상인데 관경을 설하게 된 인연을 세 장면으로 묘사한 내용이다. 화
면의 아랫단에는 아사세태자가 굶어 죽어가는 부왕父王 빈비사라왕에게 음식을 나르는
모후母后를 칼로 위협하고 월광月光과 기파耆婆 등 두 대신이 이를 적극 만류하는 장면이 펼
쳐진다.[46] 즉 왕사성王舍城 궁전 이층 정전正殿이 비스듬히 그려졌는데, 중앙에 아사세태

45　문명대,「高麗觀經變相圖의 研究」,『불교미술』6 (동국대박물관, 1981).

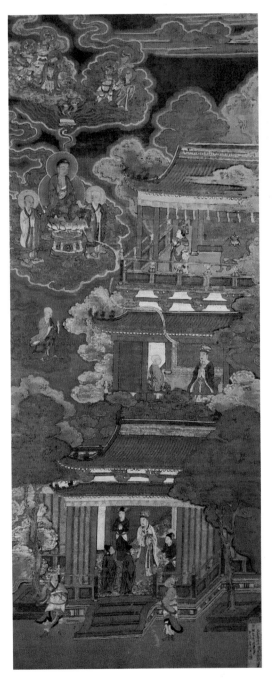

자가 서있고 태자 앞에는 두 신하가 간청하고 있으며, 계단 좌우로는 시위장군이 서있다. 전각은 정전답게 용마루의 화려한 무늬, 치밀한 기와골, 기둥과 벽면의 웅장함, 기단부의 찬란한 치레 등에서 당대 고려 궁전의 면모를 보여주는 것 같다.

화면의 중앙에는 구름 속에 감싸여 있는 건물이 있고 건물의 안에는 빈비사라왕과 부루나존자가 비스듬히 마주 바라보면서 대좌하고 있다. 건물의 오른쪽에는 목건련존자目健連尊者가 구름을 타고 내려오는 모습을 그렸는데, 대왕에게 계戒를 주는 장면을 묘사한 것이다. 화면의 윗부분은, 삼층 누각 위에 앉아 기자굴산祇闍崛山(영취산靈鷲山)의 부처님을 향해서 합장하면서 괴로움에서 벗어나길 간절히 기원하자, 부처님이 날아오고 있는 장면을 묘사한 것이다. 이 누각 속에는 위대희 왕비가 향로가 있는 빨간 탁자를 등지고 누마루 건너 구름 속에 정좌한 석가삼존을 향해서 호소하고 있다.

이처럼 화면은 삼단으로 구성되고 아래에서 위로 전개되는 수직상승 구도법인데, 오른쪽에 지상의 궁전인 현실세계와 왼쪽 불세계

도44. 각선 필 관경서품변상도, 대은사 소장, 1312

佛世界를 대각선으로 구획해서 그린 것으로 작가가 그림 내용을 잘 알고 그린 것이 분명하다. 인물은 원근법을 쓰지 않고 불佛이나 왕 등 주인공은 크게 그렸지만 구름이나 건물은 뒤로 물러날수록 작게 그리는 이중원근법을 구사하고 있다. 이와 더불어 전 화면을 은은한 갈색으로 처리하고 간간이 빨간색으로 시선을 집중토록 한 점도 이 불화의 격조 높은 수준을 알게 해 준다. 단아한 불상이나 화려한 왕과 왕비의 모습은 1307년 아미타구존도의 아미타상과 비슷한 면을 보이고 있는데 이러한 형태는 구도나 색과 함께 세련된 것이다.[47]

이 그림은 아사세 태자가 부왕인 빈비사라왕을 폐위시켜 살해하면서 일어난 부자간의 왕위 쟁탈의 모습을 묘사한 것으로 이른바 골육상쟁의 고통을 벗어나는 고난과 구제를 그린 것이다. 이런 내용은 충렬왕과 충선왕의 왕위 쟁탈의 인과관계를 벗어나고자 한 역사적 사실과도 연관 있었을 것으로 생각된다.[48]

근진미술관 아미타구존래영도

도45. 아미타구존래영도, 근진미술관 소장

위대희 왕비에게 설법하는 석가불의 형태와 비슷한 불화가 근진미술관 아미타구존래영도(도45)이다. 극락의 보수寶樹로 생각되는 화려한 두 그루 나무가 본존 좌우로 배치되어 있고, 그 아래로 중앙에 본존 아미타불이 오른쪽으로 몸을 틀어 대각선 구도로 서 있으며, 이 좌우로 보다 작은 8대 보살이 대칭적으로 서있어서 다른 아미타구존도에서는 볼 수 없는 흥미있는 새로운 구도를 나타내고 있다. 이 두 그루 나무는 무량수경에 극락의 상징수

46 문명대, 「高麗觀經變相圖의 研究」, 『불교미술』 6 (동국대박물관, 1981).
47 문명대, 앞의 글, 1981 참조.
48 이 그림의 〈화기〉에서 이런 문맥을 읽을 수 있다.
 淨光茶院比丘覺先抽己□繪畵」聖相報菩恩者者」皇慶元年二月日題〈승통조형〉

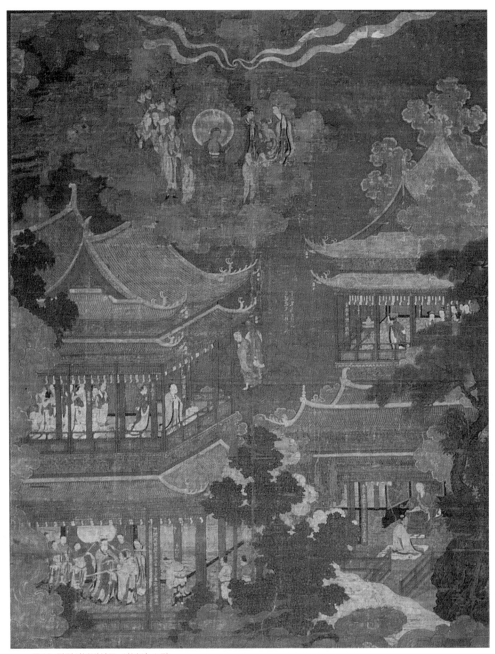

도46. 관경서분변상도, 서복사 소장

樹로서 관경변상도의 보수와 유사한 도상이다. 본존 아미타불의 갸름하고 온화한 얼굴은 근진미술관 내영도 본존 아미타불의 얼굴과 꽤 유사하며 온화한 모습도 마찬가지인데 위대희 왕비의 얼굴은 8대보살의 얼굴과 유사하기 때문이다. 이 그림을 고려말 조선초까지 내려보기도 하지만 여러면에서 1320년대 말로 보는 것이 타당하다고 판단된다.

서복사 관경서분변상도 서복사西福寺 소장 관경서분변상도(도46)는 대은사大恩寺 소장 관경서분변상도보다 좀더 이른 그림으로 생각된다. 석가불의 세장한 체구와 갸름한 얼굴, 제자나 왕과 왕비 그리고 시녀들의 타원형 얼굴 등은 1307년 아미타구존도 등의 그림들과 비교될 수 있기 때문이다.

이러한 특징을 계승한 불화는 샌프란시스코 동양미술관 소장의 아미타구존도(도47)라 하겠다. 아미타불 얼굴의 온화한 모습은 대은사 소장 서품변상도의 설법하는 석가불을 계승한 특징이라 할 수 있으며, 8대보살의 모습은 위대희 왕비의 형태에서 유래한다고 할 수 있을 것이다.

8대보살의 배치는 안양사安養寺 아미타구존도(일본 송미사松尾寺 소장, 도48)와 함께 제일 상단의 미륵과 지장보살이 금강장과 제장애보살 아래下段로 내려간 배치법을 보여주고 있어

도47. 아미타구존도, 샌프란시스코 동양미술관 소장

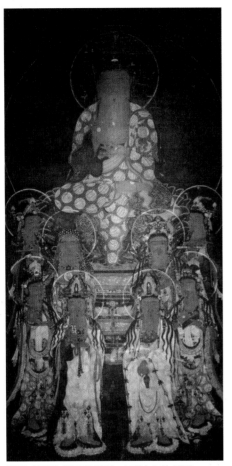

도48. 안양사 아미타구존도, 송미사 소장,1320

서 서로 유사한 형식과 양식을 보여주고 있다고 생각된다.

1320년대 고려불화 1320년대 불화는 1320년작 송미사 소장인 안양사 아미타구존도, 동경예술대학 박물관장 아미타구존도와 연력사延曆寺 아미타구존도, 1323년작 설충薛冲이 그린 관경변상도(일본 지은원知恩院 소장), 1323년 인송사鄰松寺 구장旧藏 관경변상도, 1323년작 서구방徐九方이 그린 수월관음도 등이 있다.

안양사 아미타구존도 1320년작 안양사 아미타구존도(송미사松尾寺 소장, 도48)는 채색 아미타구존도 이른바 아미타8대보살도 가운데 대표적이고 뛰어난 작품이다. 노영이 그린 금선묘 아미타구존도와 구도나 형태면에서 친근한 그림이지만 보다 근엄해진 것이 특징인데, 앞의 동양미술관 아미타구존도와 8대보살 배치구도와 유사하다고 판단된다.

상하단의 2단구도, 상단의 아미타불과 이를 둘러싼 커다란 둥근 신身광배선인 대원광선大圓光線을 따라 미륵, 지장, 금강장, 제장애 등 4대보살이 배치되고, 하단의 실제 선이 없는 외원광선을 따라 관음, 세지, 문수, 보현 등 사대보살이 배치됨으로써 원과 원이 이어지고 합쳐지며 조화되는 원들의 합창이 전 화면을 아름답게 구성하고 있다. 이와 함께 본존에로 시선이 집중되게 하는 8대보살의 배치구도야말로 절묘한 작가의 의도가 극명

하게 드러나고 있는 것이다. 8대보살의 배치법은 보편적인 배치법을 따르지 않고 최상단의 미륵과 지장이 제장애, 금강장 보살 앞으로 배치되고 있다. 이런 구도는 샌프란시스코 동양미술관 아미타구존도와 동일한 배치구도이다.

본존 아미타불은 넓은 이마를 가진 둥근 얼굴, 작은 이목구비와 다소 근엄한 듯하면서도 온화한 표정 등은 1306년 아미타불화의 불상을 계승한 것으로 보이지만, 단정하고 부드러운 모습으로 좀 더 온화한 분위기를 보여주고 있다. 또한 이 불화의 선묘는 불보살상 옷주름들의 구불구불하면서도 유려한 것으로, 화려하고 찬란한 옷무늬와 함께 이 불상의 격을 웅변하고 있다. 색채 역시 흰색과 붉은색, 여기에 금색이 묘사되고 있어서 고귀하고 우아한 특징을 잘 나타내고 있다.[49]

이 그림 왼쪽 모서리에 '연우칠년오월일안양사주지延祐七年五月日安養寺住持'라 쓰고 있는데, 충숙왕 7년인 1320년에 안양사 주지가 그린 것인지 안양사에서 발원, 조성한 것인지 불분명하지만 어쨌든 안양사와 관계된 그림임은 분명한 사실이다. 안양사는 경기도 안양의 안양사일 가능성이 짙어서 유명한 안양사 전탑벽화 양식을 짐작할 수도 있을 것이다.

청훈원성 아미타구존도 안양사(송미사 소장) 아미타구존도와 흡사한 특징을 보여주는 예가 일본 대판大阪 오사카 대염불사大念佛寺 소장 청훈원성清訓願成 아미타구존도(도49)이다. 두광과 대원광의 2중 원광 속의 아미타불과 8대보살의 배치, 관음(관 화불化佛, 두손 정병淨甁), 세지(관 보주형 정병, 화반花盤 위 보주寶珠 광선), 문수(왼손 경책経册), 보현(손 여의如意), 관음·세지 좌우에 금강장(손 금강저), 제장애(손 보검寶劍), 문수·보현 좌우에 미륵(오른손 용화수화반), 지장(손 보주寶珠) 등 8대보살들이 본존을 두 겹 사다리꼴로 떠받들고 있는 구도이다. 또한 다소 넓으면서 갸름한 얼굴, 안온한 체구, 선명한 붉은색 대의와 찬란한 금색 꽃무늬의 독특한 특징, 화려한 장신구의 보살들 등이 송미사 소장과 거의 유사한 특징이다. 다만 본존 얼굴과 보살들이 덜 선명한 것이 약점이라 볼 수 있다.

49 柳麻里, 「高麗 阿彌陀佛畵의 硏究」, 『佛敎美術』6(1981) 참조.

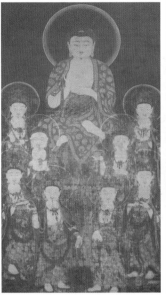

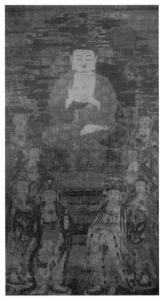

도49. 청훈 필 아미타구존도,
　　　일본 대염불사 소장

도50. 아미타구존도, 서원사 소장

도51. 아미타구존도, 대화문화관 소장

　　특히 오른쪽 모서리에 "청훈淸訓 원성願成"이라는 금니金泥 화기가 있어 청훈이 조성했다는 사실을 알 수 있는데, 대화주化主인지 화승畵僧인지 분명히 알 수는 없지만 화승으로 보는 것이 보다 타당할 것 같다. 따라서 고려 화승 1인을 더 알 수 있는 셈이다.

서원사 아미타구존도
　　이 아미타구존도를 계승한 불화가 서원사誓願寺 소장 아미타구존도(도50)라 하겠다. 배치구도, 얼굴과 체구, 채색 등이 거의 유사하며, 본존의 눈선과 협시들의 덜 넓적한 얼굴과 치켜 올라간 눈꼬리 등 때문에 온화한 것이 덜하다고 할 수 있다. 또한 대화문화관大和文華館 소장 아미타구존도(도51)가 송미사 소장 안양사 아미타구존도와 유사한 편인데 비록 눈의 라인(후보인)은 있으나 온화한 얼굴은 보다 유사하다고 할 수 있다.

		右 협시보살向左	中	左 협시보살向右
4	4열	지장(왼손:보주宝珠, 오른손:시무외인)	아미타	미륵(용화봉가지)
3	3열	제장애(두손:금강저)	아미타	금강장(두손:금강저)
2	2열	보현(두손:여의)	아미타	문수(왼손:경책, 오른손:시무외인)
1	1열	대세지(왼손:경책, 오른손:시무외인)	아미타	관음(두손:정병, 보관:화불)

표6. 대화문화관 아미타구존도 배치-지물

대화문화관 아미타구존도는 8대보살상이 기본형이라 할 수 있는 제1형식의 배치법이어서 주목된다. 아래에서 위로 올라가면서 본존을 떠받드는 수직상승 구도법으로 아미타8대보살상이 배치되어 있다. 이런 배치법은 천은사 아미타구존도의 배치와 일치하고 있고, 아미타불의 협시보살을 고려하면 가장 기본적인 협시보살 배치법(표6)으로 생각된다.

얼굴은 기본적으로 단아하고 온화하지만 다소 넓적하며 송미사 소장 아미타 얼굴과 약간 다른 편이나, 단정한 체구, 붉은 대의大衣와 화려한 꽃무늬, 협시들의 단정한 얼굴, 좀 더 날씬한 체구 등에서 안양사(송미사 소장, 1320) 아미타구존도 보다는 다소 더 진전된 1320년대말에 가까운 아름다운 불화로 생각된다. 본존불 주위로는 원래 바탕인 비단이 반 이상 떨어져 나가 새로운 바탕천으로 배접한 것이 유감이지만 거의 대부분의 고려불화의 상태가 비슷한 편이어서 보존에 특히 유념해야 할 것이다.[50]

동경예술대학 아미타구존도

1320년 안양사 아미타구존도 전후로 동경예술대박물관 소장 아미타구존도(도52)가 조성된다. 이 불화의 구도 배치법이 다른 구존도들과는 다른 특징을 보여주고 있는 것이 가장 눈에 띈다. 8대보살 가운데 보편적인 배치에서 가장 뒤인 제일 상단에 위치한 미륵과 지장보살이 제일 아래인 전면

50 이 아미타구존도에 대해서는 2018년 4월 20일 수월관음도 · 오백나한도와 함께 조사한 때에 가장 세밀하게 관찰 할 수 있었다. 조사에 적극 배려해준 瀧朝子 학예실장께 감사드린다.

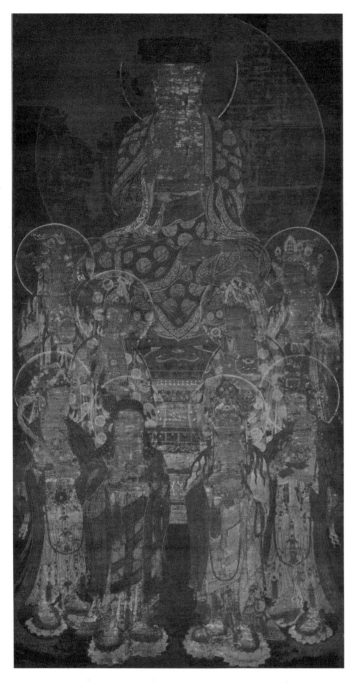

1열에 배치되고 이어 문수
와 보현, 관음과 세지, 제장
애와 금강장으로 바뀌고 있
는 점이다. 전면의 관음, 세
지보살 대신 지옥 구제의
지장보살과 하늘나라 도솔
천의 미륵보살을 전면에 내
세우고 있어서 이 아미타8
대보살 그림이 지향하고 있
는 발원이 어디 있는지를
잘 알 수 있게 하고 있다.

본존 아미타불은 단아한
형태의 불상이다. 얼굴은
머리와 얼굴 일부가 훼손
되어 선명하지 않지만 역시
단아한 편이며, 상체나 하
체가 아담하고 둥근 꽃무늬
가 선명한 담홍색의 아름다
운 채색, 정교하고 세련된
금선과 꽃무늬 등 우아하지
만 다소 느슨해진 단아함이
나타나고 있다. 보살상들도
제각기 개성있는 표정이지

도52. 아미타구존도, 동경예대 소장

		右 협시보살向左	中 아미타불	左 협시보살向右
	4열	지장(보주宝珠, 머리에 두건)	아미타불	미륵(용화龍華)
	3열	보현(여의如意)	아미타불	문수(경전經冊)
	2열	대세지(정병淨甁)	아미타불	관음(발우에 버들가지)
	1열	제장애(두손합장,보관9불)	아미타불	금강장(금강저金剛杵)

표7. 동경예술대 아미타구존도 배치도

만 역시 대부분 느슨한 단아함이 표현되고 있다. 이 8대보살은 화면 하단인 전면에서부터 표7처럼 위로 배치되어 있다.

연력사 아미타구존도　　이러한 배치법을 따르고 있는 아미타구존도가 연력사延歷寺 소장 아미타구존도(도53)이다. 미륵, 지장보살이 하단 전면에 배치되고 그 뒤에 관음, 대세지보살이 배치된 배치법은 서로 일치하고 있고 형태도 단아한 특징을 나타내고 있다. 그러나 흰 발우에 버들가지 꽂은 관음과 대세지보살은 백의白衣를 입고 있어서 눈에 확연히 띄고 있는 것이 동경예대 소장 구존도와는 다른 면이라 할 수 있다.

이 구존도의 두건 쓴 지장보살과 유사한 지장보살이 남법화사 소장 지장보살도이다. 다소 풍만하고 사각형적이지만 전체적으로는 유사하다고 생각된다. 동경예대 구존도의 양식을 잘 따르고 있는 예가 종아사鑁阿寺 소장 아미타구존도이다. 종아사 소장 아미타구존도는 구존도 제Ⅲ형식에 속하는 불화이다. 금강장과 제장애보살이 문수와 보현보살 앞으로 배치된 노영 필 아미타구존도를 계승한 동일한 배치법인 것이다. 본존 아미타불과 8대보살은 단아하고 세련된 특징이지만 다소 느슨해진 단아함이라 할 수 있다.

도53. 아미타구존도, 연력사 소장

1323년에는 여러 점의 불화가 그려지는데 두 점이 관경십육관변상도이다. 고려의 관경십육관변상도는 현재 3점이 남아 있다. 서복사 구장 관경변상도, 인송사 구장 관경변상도, 설총 필 관경변상도 등이다.

서복사 관경변상도 이 가운데 가장 이르고 풍부한 내용을 정연하게 묘사한 그림이 서복사西福寺(니시후쿠지) 구장 관경변상도(도54)이다. 이 관경변상도는 1323년 인송사隣松寺 旧藏 십육관경변상도나 설총 필 관경변상도(지은원知恩院: 지온인 소장)보다 웅장한 극락세계를 더 한층 정연하고 세밀하며 도해적圖解的이고 대칭적으로 묘사되고 있는 것이 특징이다. 즉 화면의 중심부를 상·중·하의 삼품三品인 삼배관三輩觀을 전 화면에 걸쳐 압도적으로 크게 배치하고 일상관日想觀 등 13관을 원형구도에 넣어 화면 상단과 좌우면에 배치하는 독특한 구도를 보여주고 있다(표8 참조).

이 중 삼품은 화면 중앙부에 큼직하게 묘사되고 있다. 상단에는 상품上品이 배치되고 있는데, 정전正殿과 좌우 불전이 品자형으로 구성되고 있고 정전에는 "제십사관상품삼배지관第十四觀上品三輩之觀"이라는 금자 글씨가 쓰여 있다. 이 세 불전 안에는 각각 삼존불이 거의 동일한 형태로 배치되어 있어 상품의 상·중·하생 설법 장면이 연출되고 있다고 하겠다.

이 아래에는 제15관 중품 삼배지관과 이 아래 제16관 하품삼배지관이 거의 동일한 유형으로 그려져 있어서 상·중·하 3품의 설법장면을 명쾌하게 이해할 수 있다. 16관의 하단에는 극락의 연지가 펼쳐져 있는데 연꽃과 기화요초, 학 등이 묘사되어 환상적인 극락의 분위기를 잘 보여주고 있으며 연못 좌우에는 내영장면이 펼쳐지고 있다.

삼품 위이자 일상관 아래에는 영축산에서 관경을 설법하는 부처님과 타방불·보살중·10대제자·십육나한·6대천왕들이 좌우대칭으로 정연하면서도 전체 화면에 활력과 변화를 주고 있다. 이처럼 이 관경변상도는 보다 풍부한 내용(설법·내영) 등을 보다 정연하고 보다 일목요연하

8	1	2
9		3
10	설법	4
11	14 上品	5
12	15 中品	6
13	16 下品	7
내영	연지	내영

표8. 서복사 관경십육관변상도 배치도

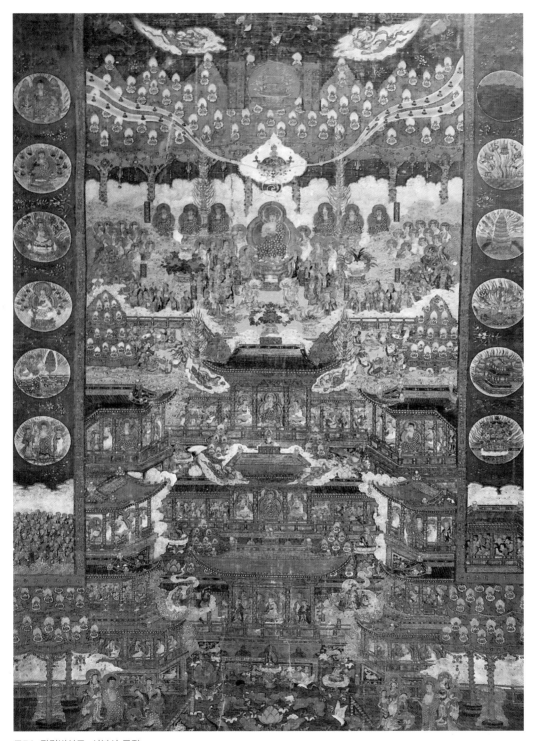

도54. 관경변상도, 서복사 구장

게 배치하였으며, 치밀하고 정교한 형태, 밝고 맑은 채색으로 모든 화면이 극락의 호화로움으로 가득한 듯 보이고 있다.[51]

설충 필 관경변상도 서복사 구장 관경변상도 보다 도상 내용이 줄어진 예가 1323년작 설충薛沖 필의 관경변상도(지은원 소장, 도55)이다. 관경서품에 나타난 인연에 이어 석가부처님이 열여섯가지의 극락세계의 모습을 관상하게 하여 위대희 왕비 일행을 구제하는 내용을 도해한 것이다. 서복사西福寺(니시후꾸지) 소장 관경변상도 등과 더불어 화려하고 장려한 정토세계를 정연하고 치밀한 구도법으로 묘사하고 있다. 즉 전 화면을 삼단으로 크게 구분했는데, 상단 윗부분은 일상관日想觀을 중심으로 화려한 장엄을 옆으로 펼친 것이며, 하단의 아랫 부분은 붉은 바탕에 가로로 전면에 걸쳐 금니화기金泥畵記를 적고 있다. 화면 중심부에는 이 그림의 중심을 이루는 삼관이 삼단으로 묘사되었다. 건물 속에 있는 삼존불과 협시들은 서복사西福寺 소장 관경변상도의 상중하품의 삼품관과 유사하지만 삼품관이 아닌 7~13관까지를 상·중·하단의 3단으로 배치하고 있다. 그러나 이 그림에서는 중앙의 3단 7개 관이 화면을 압도하게 처리하여 시선을 집중시키고 있다. 이러한 여러 가지 구도적 특징은 지은원知恩院(지온인) 소장 관경변상구품도(1465)와 비슷하며 서복사西福寺 소장 변상보다는 간략화 되었다고 하겠다. 즉 표9에서 보다시피 서복사 소장 변상도와는 다른 구도 배치(표8)를 보여준다.

다시 말하면 화면 상단 최상부 중심에는 붉은 해를 배치하여 일몰관日沒觀,日想觀이라 했으며, 이 좌우로 2군의 화불이 구름을 타고 운집하고 있다. 바로 아래쪽에 물결을 길게 배치했고(2관) 잇달아 격자무늬를 그렸는데(3관), 이 부분에 중앙의 나무를 중심으로 대소나무 세 그루씩 대칭적으로 배치되고 있는데, 2관 옆에 6관, 3관 앞에 4관, 4관 아래는 5관, 이 아래인 화면의 중심에 7, 8관이 삼존으로 표현되어 있고, 8관 아래 11, 9, 10관은 좌우 협시들이 운집한 거대 규모의 중심 존상으로 배치되었으며, 이 아래는 12, 13관이 위의

51 문명대,「高麗觀經變相圖의 硏究」,『불교미술』6 (동국대박물관, 1986).

1관 2관 6관　　3관 4관 5관		
⑤ 타방보살 화생지		⑤ 타방보살 화생지
④ 보살성문 화생지	7관 8관(상관) 11관(불관)9관10관 12관(보관) 13관	④ 보살성문 화생지
③16관 하下품지	①14관 상上품지	②15관 중中품지
화기		

표9. 지은원 관경십육변상도 배치도

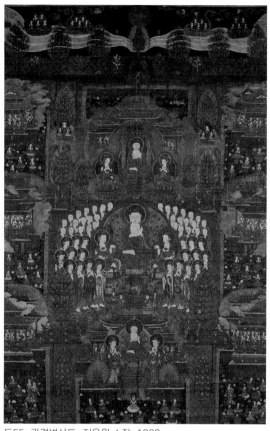

도55. 관경변상도, 지은원 소장, 1323

7, 8관 삼관처럼 차례로 그려져 있다. 13관 아래는 화면의 하단인데 중앙에 14관, 왼쪽에 15관, 오른쪽에 16관 등 삼품 삼배관이 배치되고 있는 것이다. 화면 좌우에는 보살들이 화생하는 극락지인데 화면의 좌우에 각각 상하로 2지二池씩 묘사되고 있다.

중단 9·10·11관은 앞에서도 말했다시피 중앙은 협시를 거느린 삼존불이 좌우 각각 보살과 나한에 둘러싸여 설법하고 있는 모습을 묘사하고 있는데, 상하에는 건물을 배경 으로 역시 삼존불을 배치했고, 하단에는 3품관의 연못이 있는 것이다.

채색은 녹색과 붉은색이 주조를 이루고 있는데, 여기에 금니 등이 섞여 전체적으로 은

은하고 고상한 분위기를 자아내지만 녹색의 주조색으로 명도가 낮아 서복사 소장 변상보다는 상대적으로 덜 호화스럽게 보인다. 더구나 불보살상의 신체나 얼굴은 다소 근엄하며, 필선은 때로 경직된 면도 있어서 14세기 2/4분기 작품 경향이 대두되고 있다.

하단의 화기에는 제작연대가 있는데 1323년 충숙왕 10년에 은퇴한 궁중 비빈들의 원찰인 정업원淨業院에서 승, 속 아홉 사람에 의해서 발원조성된 것으로 속인은 주로 지방 호족인 점이 특히 주목된다. 화원은 설충薛冲과 이○인데 상당히 정성들여 제작하여 뛰어난 격조를 유지하고 있다.[52]

서지만 필 관경변상도

설충 필 관경변상도가 조성된 해인 1323년에는 인송사隣松寺 구장 서지만 필 관경변상도(도56)도 조성된다. 구도는 지은원 소장 관경변상도와 거의 유사하지만 지은원 소장 변상도 보다 6개월 전인 4월에 그려져서 그런지 좀 더 넉넉하고 자연스러운 특징을 보여준다. 형태 또한 비슷하지만 보다 덜 경직되어 다소 부드러운 편이다. 색채는 붉은색이 주조색이어서 보다 밝은 극락세계의 분위기를 나타내고 있다.

이 관경변상도는 지은원知恩院(지온인) 소장 관경변상도보다 6개월 앞선 1323

1관觀 2관 3관 4관		
⑤ 타방보살 화생지	⑥ 5관	⑤ 타방보살 화생지
④ 보살성문 화생지	6관 7관 8관(상관) 11관 9관 10관(불관) 12관(보관) 13관	④ 보살성문 화생지
③16관	① 14관	②15관
화기畵記		

표10. 인송사 관경십육변상도 배치도

52 이 그림의 〈화기〉는 자세한 편이다. 願以此功德 普及於一切 我等與衆生 盡生極樂國」至治三年十月日誌」 幹善道人精」同願道人眞□」同願道人志堅」同願道人戒澄」同願別將 朴永□」同願夫人金氏」同願隊正 金仁□」同願大禪師承□」同願淨業院住持僧統租形」畵工薛冲 畵工李□」

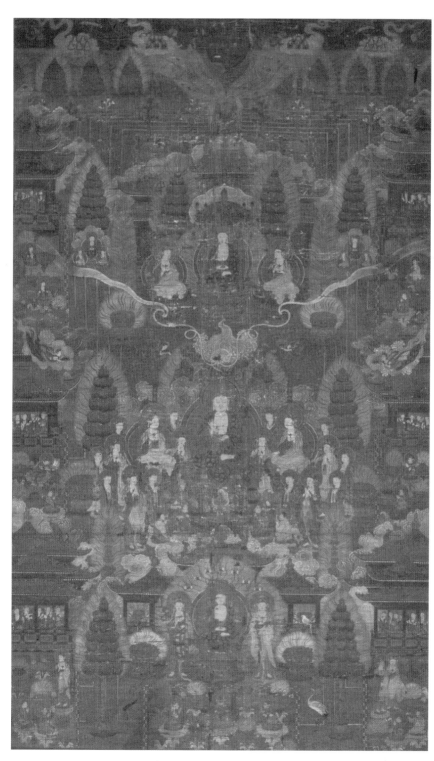

도56.
관경변상도,
인송사 구장,
1323

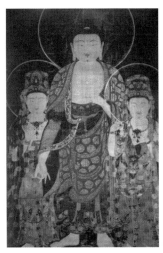
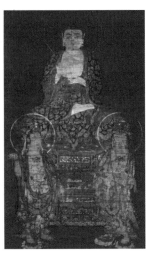

도57. 아미타삼존도, 대천사 소장　　　도58. 아미타삼존도, 전수사 소장　　　도59. 아미타삼존도, 학림사 소장

년 4월에 서지만 내시라는 화사畵師(화기에 내시內侍라 했음)가 그린 관경변상도로써 특히 주목된다.53 이 내시는 고려시대 초부터 나타난 관직으로 왕의 측근 시종 문관이었다.54 고려 말부터 조선시대에 걸쳐 내시는 왕의 시종인 환관으로 대체되었다.55 이 내시 서지만은 왕의 측근 시종 문관의 직책을 수여받은 유력 화원으로 생각된다.

이 그림을 계승한 예로 대천사大泉寺 소장 아미타삼존도(도57) 등을 들 수 있을 것이다. 약간 긴 갸름한 얼굴과 긴 상체의 불상, 약간 휘어진 세장한 협시보살 등에서 서로 간의 유사한 특징을 볼 수 있기 때문이다. 아미타 본존의 경우 전수사專修寺 소장 아미타삼존도(도58)의 본존과 갸름하고 단아한 얼굴에서 상당히 유사한데 이러한 특징은 학림사鶴林寺 소장 아미타삼존도(도59)에도 나타나고 있다.

53　유마리, 「1323년 4月作 觀經十六觀變相圖(日本京都藏)」, 『문화재』28 (국립문화재연구소, 1995).
54　〈화기〉
　　「願以此功德 普及於一切」 我等與衆生 皆共成佛道」 龍朔□三年癸亥四月日」 同願內待徐智滿」 勸善道人心幻」
　　同願道人智鐸 同願林性圓 同願李氏 洛山下人 僧英訓 尼僧某伊」 古火三伊男祿豆女」 善財女福莊女」
　　故明伊女 古火伊女 秀英伊女」 楊州接 延達伊男 仇之伊女」 今寶昔女」 今音宝女 武將伊男」 中道接 戶長朴永堅」
　　鄭奇」 僧石前 縛猊伊女」 加左只伊女 五味伊女」 防守男燕芝女」 十方施主楊州女香徒等」
55　김재명, 「고려시대 내시, 그 별칭과 구성을 중심으로」, 『歷史敎育』81 (역사교육연구회, 2002).

서구방 필 수월관음도

인송사와 지은원 소장 관경변상도와 같은 해인 1323년 6월에 조성된 서구방 필의 수월관음도(천옥박고관泉屋博古館 소장, 도60)가 있다. 이 그림은 화사畫師, 제작연대, 발원자發願者 등이 명확할 뿐만 아니라 작품 자체도 뛰어나서 고려불교회화사 연구에는 다시없는 귀중한 자료라 하겠다.[56] 바닷가 기암奇巖 위에 비스듬히 걸터앉은 관음보살인데, 전 화면을 관음상이 가득 메운 일반적인 수월관음도이며 대덕사大德寺(다이도꾸지, 도61) 소장 수월관음상 I 과 유사한 것이다. 관음상의 어깨 뒤로는 괴이한 절벽이 위태롭게 솟아 있고 여기에 대나무 한 쌍이 서 있으며, 발밑으로는 바다와 연결되었을 것으로 생각되는 연못도 있다. 이 대안對岸에는 관음을 대각선으로 올려다보면서 꿇어앉아 있는 선재동자까지 표현되어 있다.

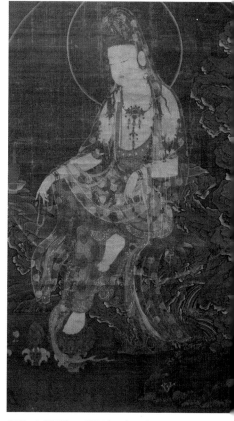

도60. 수월관음도, 천옥박고관 소장, 1323년

이처럼 화면의 중심에 관음보살이 측면관으로 앉아 있고 왼쪽 하단 모서리에 선재동자가 근경을, 오른쪽 상단 모서리에 대나무가 원경을 이루면서 대나무와 절벽이 화면 오른쪽을 무겁게 차지하게 되면서 전 화면이 오른쪽으로 치우친 대각선 구도를 이루고 있다. 공허한 왼쪽에는 둥근 두광과 전신광을 그리고 바위 오른쪽 벼랑 위에는 버들가지를 꽂은 수병水甁 이른바 정병淨甁을 배치하고 그 옆에 다시 화기를 써서 균형을 이루고자 했다.

관음의 머리에는 화려한 화관을 썼는데 화불이 있어서 관음보살의 형식을 반영하고 있다. 얼굴은 단정하고 근엄한 표정이어서 김우가 그린 관음도의 관음상에 비해서 다소 딱딱한 느낌을 주고 있다. 이런 특징은 앞서 말한 관경변상도의 불보살상과 비슷한 것으로 시대양식을 잘 보여주고 있

56 문명대, 「泉屋博古館 소장 서구방 필 1323년작 수월관음도 연구」, 『강좌미술사』49 (한국미술사연구소·한국불교미술사학회, 2015.12), pp.379~394.

다. 이러한 수월관음도는 사십여 점 이상 전해지고 있는데 구도·형태 등이 모두 비슷하며, 앞서 지적했다시피 대덕사大德寺 수월관음도와 흡사하지만 그보다 훌륭하다고 생각된다. 이 수월관음도를 그린 "서구방徐九方"은 내반종사內班從事직에 있던 화원인데 경신사 소장 김우 필 수월관음도의 김우도 내반종사였던 것을 감안하면 화원 직

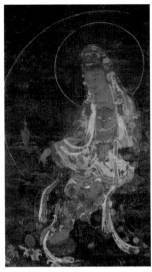
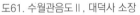

도61. 수월관음도Ⅱ, 대덕사 소장

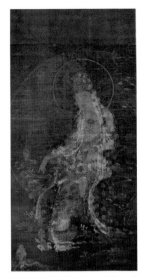

도62. 수월관음도, 보수원 소장

책으로서는 고위직이었다고 하겠다. 이 서구방이 1323년(충숙왕10) 6월에 그렸는데 그림 주관자는 "곽관"이라는 스님이었다고 화기에 적혀있어서 고려불화 특히 40여 점이나 되는 수월관음도 편년 연구에 절대적인 기준작이 되고 있다.

이처럼 1323년에는 화기있는 불화가 3점이나 된다. 이 해에 실제로 화기있는 불화를 많이 조성했는지 아니면 왜구들이 화기 불화를 우연히 많이 약탈하게 되었는지는 잘 알 수 없지만 어쨌든 1323년은 고려회화사 연구에 의미있는 해가 될 것이다.

불화조성과 관계가 많은 당시 상왕上王이던 충선왕이 티베트에 유배(1320. 12) 되었다가 1323년 2월에 타마사로 이주 당한 후 11월에 연경에 소환되었는데 고려에서는 민지와 최성지 등이 이해 3월에 충선왕의 귀국을 원 정부에 요청한 바 있다. 두 관경변상도가 4월과 11월에 조성된 것은 이런 역사적 사실과 일정한 관련이 있을 가능성이 있다.[57]

이 서구방 필 수월관음보살도 그림과 가장 유사한 수월관음도는 대덕사 소장 수월관음

57 글쓴이는 일찍이 고려관경변상도가 충렬, 충선 부자의 왕위 쟁탈전과 일정한 관계가 있을 것으로 추정한 바 있다. 문명대, 「高麗觀經變相圖의 硏究」, 『佛敎美術』6 (동국대박물관, 1981).

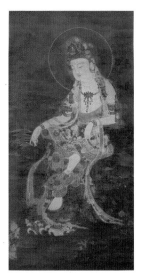

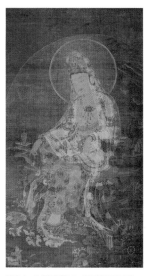

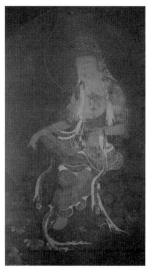

도63. 수월관음도, 예복사 소장 · 도64. 수월관음도, 정가당문고미 · 도65. 수월관음도, 성중래영사 소장
술관 소장

도II(도61), 보수원宝壽院 소장 수월관음도(도62), 예복사睿福寺 소장 수월관음도(도63), 정가
당문고미술관靜嘉堂文庫美術館 소장 수월관음도(도64) 등 많은 예들이 있다.

대덕사 소장 수월관음도II는 서구방 필 수월관음도(1323)와 거의 유사한 통통한 얼굴, 유
연한 자세이면서 좀더 화사하며 흰색천의 자락이 보다 뚜렷한 점 등이 약간 달라진 부분인
데, 이 점은 성중래영사聖衆來迎寺 소장 수월관음도(도65)에 그대로 이어지고 있다.

덕도현德島縣 장락사長樂寺 소장 수월관음도(도66)는 천옥박고
덕도 장락사 수월관음도 I
관 소장 서구방 필 수월관음도와 상당히 유사하지만 얼굴이
좀 더 복스럽고 약간 짧아진 것이 다른 점이라고 할 수 있다. 즉 화면에 대각선으로 암반
위에 왼 다리는 아래로 내리고 오른 다리는 발목을 왼 다리 무릎 위에 놓고 반가자세로
걸터 앉아 오른팔은 오른 무릎 위에 살짝 걸쳐 내렸고, 왼팔은 팔굼치를 암반에 걸쳐 수
평으로 한 체 손을 내린 자세는 천옥박고관 수월관음도나 예복사 수월관음도 관음과 거
의 유사한 편이다. 얼굴은 천옥박고관 수월관음의 얼굴과 유사하게 풍만한 편이지만 약

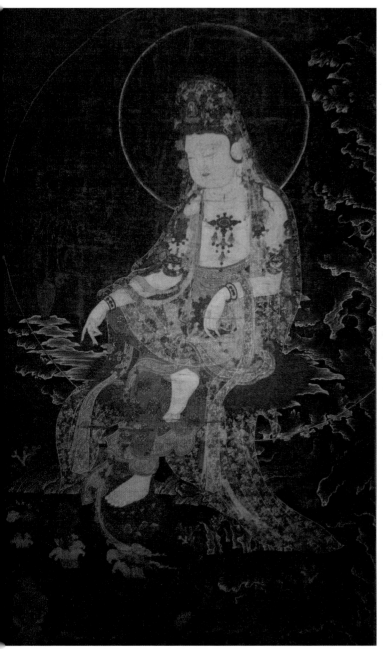

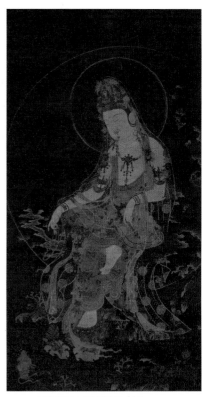

도66. 수월관음도, 덕도현 장락사 소장

도67. 수월관음도, 담산신사 소장

간 짧고 보다 복스러운 편이라고 할 수 있다. 은은한 흰 사라천의 안에 드러난 체구 역시 원만하면서도 단아한 편이어서 천옥박고관상과 보다 유사하다. 대각선 모서리에 엉거주춤 서서 합장한 채 관음보살을 올려다보고 있는 선재동자의 앳되고 복스러운 얼굴 역시 관음상 얼굴 형태와 상통하고 있으며, 몸을 휘감은 붉은 천의 자락은 자연스러운 동감을 주고 있어서 이 불화의 아름다운 품격을 잘 나타내고 있다.[58]

예복사 소장 수월관음도는 얼굴이 약간 더 통통한 점 외에 거의 동일하며, 보수원 소장 수월관음도는 이마가 다소 좁아진 것이 다른 점이라고 할 수 있다.

정가당문고 수월관음도 이런 점은 정가당문고미술관 소장 수월관음도(도64)도 마찬가지인데 얼굴이 약간 길고, 턱이 좀 더 통통해진 것이 다를 뿐이다. 이런 특징은 1330년에 근접하는 상으로 판단된다. 이 수월관음도는 하단 왼쪽에 법화경 보문품普門品의 변상이 묘사되고 있는 점이 가장 중요한 특징이다. 즉 원형을 이루는 13개 북敖 안에 있는 뇌신, 맹수와 독사에 쫓기는 맹수독사난, 불난 집에서 벗어나야 하는 화택난 등이 보이고 있어서 법화경의 관음보살 위난구제를 도상화하고 있는 것을 잘 알 수 있어서 법화경 보문품이 이 수월관음도의 중요한 근거가 된다는 사실을 분명히 알려주는 예로서 중요시되고 있다.

담산신사 수월관음보살도 담산신사談山神寺 소장 수월관음도(도67)도 이 그림과 거의 동일한 특징을 보여주고 있다. 담산신사 소장 수월관음도는 정가당 소장 수월관음도와 거의 유사한 구도일뿐 아니라 온화한 얼굴이나 유연한 체구 등도 거의 유사하다고 할 수 있어서 특히 주목되며, 따라서 1323년작 서구방필 수월관음도와 거의 비슷한 시기에 조성되었을 것으로 보인다. 특히 정가당 소장 수월관음도와 동일하게 법화경 보문품을 도상화한 것이 분명하다. 즉 관음보살인 대사大士가 보문경 자

58 이 수월관음도는 얼굴 주위가 다소 훼손되어 있는 편인데 주지(眞言宗어실파 소속의 瀧本快眞) 스님은 이 수월관음도에 대한 긍지가 대단한 분으로 일본에서는 드문 장대하고 당당한 체구를 가지신 분이다(2017.12.19).

죽림에 있는 모습을 그렸다는 화기에서 이 사실을 잘 알 수 있기 때문이다.[59]

기룡관음보살도 　수월관음도와는 다소 다른 용두관음龍頭觀音의 일종으로 생각되는 기룡관음보살도騎龍觀音菩薩圖(도68)가 새로운 유형의 고려불화로 크게 주목된다. 일본 경도京都(교토) 부근 신사神社에 비장되어 오다가 최근 우리나라로 환수된 그림이다. 이 기룡보살도는 고려오백나한도 제420존자의 용그림과 흡사한 용을 말처럼 타고 바다 위를 비상하고 있는 자세인데 보관에는 큼직한 봉황이 그려져 있다. 오른손에는 금강저金剛杵를 불끈 쥐고 왼손으로 연꽃가지를 잡고 마군의 항복을 받으려고 돌진하는 모습을 리얼하게 잘 묘사하고 있다.[60] 얼굴이 넓적하지만 풍만한 보살형으로 계암사 소장 아미타구존도의

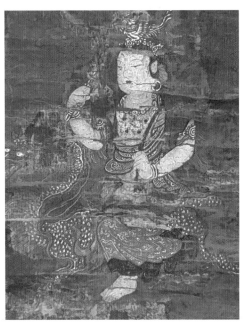

도68. 기룡관음보살도

아미타 금강장 얼굴과 상당히 유사하기 때문이다. 이와 함께 보관의 봉황 장식은 김우 필 수월관음도(1310) 등 수월관음에 많이 보이는 봉황을 확대 강조한 것이며, 보관, 팔찌, 목거리의 겹둥근연주문이나 금선묘의 2중선, 운문이나 당초문 등은 고려불화의 보편적 특징이어서 이 불화가 고려불화임을 명확히 알려주고 있다. 단 우견편단 착의법과 보관, 목걸이 등의 돋움기법高粉法 등은 보편적인 기법은 아니지만 대화문화관 소장 수월관음도나 오백나한도의 제379원상 주존자의 착의법, 호암미술관, 화장원 소장 지장시왕도 등에 부분적으로 나타나고 있는 점은 주목할 필요가 있다.

59 〈화기〉, 大士普門境 遊增紫竹林, 懸尾重平座 童子是知音 比丘○○玕畵
60 　문명대, 「고려기룡보살도의 새로운 연구」, 『고려기룡보살도 연구』(한국미술사연구소·한국불교미술사학회, 2020.8).

관음보살래영도

새로이 출현한 관음보살래영도도 새로운 형식의 고려불화로 주목되어야 할 것이다. 화려한 보관과 목걸이 등 장신구로 치장한 관음보살이 비운문을 타고 오른손은 아래로 내밀어 중생을 맞이하는 수인을 하고 왼손은 들어 연꽃가지를 잡고 있다. 내영도는 아미타독존, 삼존, 구존 등 여러 형식이 있지만 관음보살 독존래영도는 처음 나타난 예이다. 머리 주위나 하체부분이 심하게 손상되어 제대로 복원하지 못하여 이그러진 부분이 많으나 화려하고 찬란한 보살입상의 특징이 잘 보이고 있다. 앞으로 제대로 복원이 이루어지면 이 내영도는 새로이 각광받을 것이다.[61]

도69. 관음보살래영도

석가삼존십육나한도

구름을 타고 하강하는 듯한 석가삼존십육나한도 2점이 나타나 고려불화를 더 한층 풍성하게 하고 있다. 리움미술관 소장 석가삼존십육나한도(도70)와 일본 근진미술관 소장의 석가삼존십육나한도(도71) 등 2점이다.[62]

이 그림은 3/4측면향으로 석가좌불인(문수, 보현입상) 구름 위에 설법자세로 앉아 있고, 그 앞으로 구름 위에 십육나한들이 자유자재로 배치된 구도이다. 엎드려 법을 청하는 제자, 그릇을

도70. 석가삼존십육나한도, 도71. 석가삼존십육나한도,
 리움미술관 소장 일본 근진미술관 소장

61 문명대, 「고려관보살래영도의 새로운 출현과 의의」, 『강좌미술사』48 (한국미술사연구소·한국불교미술사학회, 2017.8).
62 백원유기자白原由起子(시라하라유키코), 「석가삼존십육나한도」, 『강좌미술사』53 (한국미술사연구소·한국불교미술사학회, 2019.12).

든 제자, 금강저를 든 제자, 석장을 든 제자 등 갖가지 자세의 제자들이 마음내키는 대로 설법을 듣고 있는 듯하다.

이 장면은 무엇을 뜻하는 것일까. 관경변상도 서분변상도의 구름을 타고 설법하고 있는 장면과 유사하지 않은가.

서복사 소장 관경서분변상도나 대운사 소장 관경서분변상도(1312)의 석가설법장면을 연상시키는 그림과 상당히 유사하다고 판단된다. 또한 삼성미술관 소장 나한도의 청법제자가 탄 구름은 앞의 관음래영도의 구름과 상당히 유사하여 흥미진진하다고 할 수 있을 것이다.

1330년~1350년대의 불화

1330년대에서 1350년대까지 이른바 14세기 2/4분기에도 고려시대 불화들은 많이 제작되었을 것이지만, 현재 남아 있는 확실한 예는 1330년작 아미타삼존도(협시 제자상 포함 오존도)와 1350년작 회전悔前이 그린 미륵하생경변상도 등이 대표적이다.

1330년 아미타삼존도 1330년 아미타삼존도(법은사法恩寺 소장, 도72)는 불상 무릎 밑으로 관음과 세지보살을 배치했고 불상 좌우로 두 제자(아난, 가섭)를 둔 오존형식이다. 두 제자는 물론 불상 허리 정도까지 배치했으므로 다른 예처럼 이단구도에 가깝지만 엄격한 이단구도라기보다 사경변상도에 가까운 것으로, 예배용 불화의 구도에 변화가 일기 시작했을 가능성이 짙다. 그림 상부는 손상이 심한 편인데 불상의 머리도 탈락 때문에 쉽게 판별할 수 없지만, 1320년작 송미사 소장 아미타구존도의 불상 얼굴과 유사하게 둥글면서도 단정한 이목구비로 근엄한 듯 온화한 인상을 나타내고 있다. 신체 역시 안정된 단정한 모습이어서 아미타구존도 상의 형태미를 따르고 있지만 좀 더 안정된 감을 주고 있다.

그러나 불의佛衣는 구불구불한 선묘가 사라지고 정연한 특징을 나타내고 있다. 그런데 1320년작 구존도의 보살상에만 표현되었던 옷깃에 묘사되었던 굵은 선묘의 특징적 꽃무

도72. 아미타삼존도, 법은사 소장, 1330

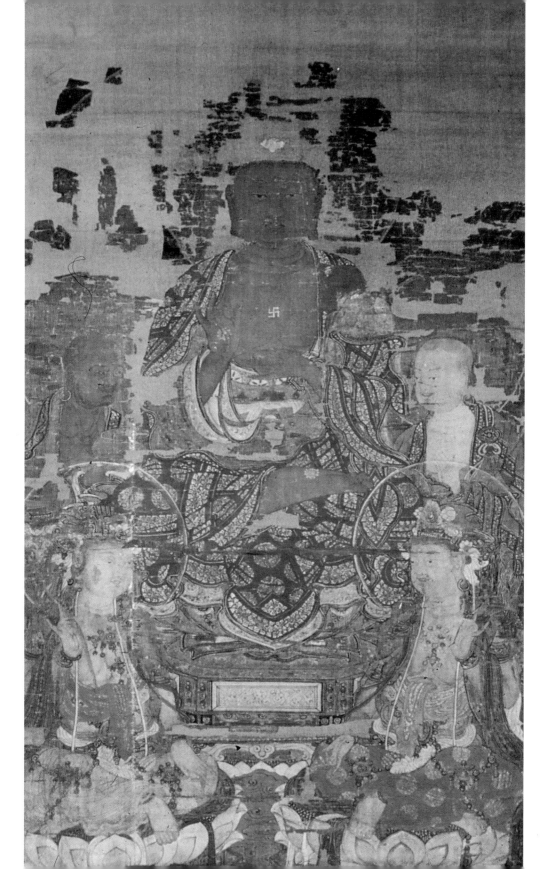

늬장식이 여기서는 불상에까지 묘사되고 있는데, 이것 역시 새로운 변모라 하지 않을 수 없다. 보살상들은 서구방이 그린 수월관음상(1323)보다 유난히 통통하고 복스러운 모습이고 신체도 풍성한 편인데 얼굴이 짧아서 독특한 인상을 주고 있는 얼굴이다. 그러나 이 보살들은 가슴과 배에 둘둘 감은 천의 자락이나 구불구불한 옷주름, 또는 옷깃에 표현된 둥근 꽃무늬가 구불구불한 옷주름선에 의해서 구획되어진 점 등은 1320년 아미타도의 보살 특징을 따르고 있는 것이다.

만약 화기 4번째가 사람 이름이 아니고 '금어金魚'라 읽을 수 있다면 화승인 금어의 첫 예가 될 것이고, 이 그림의 화가도 '송백松百' 등으로 밝힐 수 있을 것이지만 앞으로 좀 더 검토해 보아야 할 과제이다.[63]

이 그림은 신도 조직인 향도 조직에서 발원한 불화라는 점을 주목한다. 이 시기가 되면 향도 조직에서 불사佛事를 많이 하던 신앙 경향이 잘 반영된 불화로 중요시 된다. 이 그림이 그려진 때는 1330년 5월인데 2월에 충숙왕이 충혜왕에게 양위했으므로 고려 국왕이 충숙왕에서 충혜왕으로 교체되던 어수선한 시기라 하겠다. 자발적인 양위가 아니라 충선왕의 귀양 때처럼 원이 2월에 충숙왕을 강제적으로 퇴위시키고 충혜왕을 국왕으로 책봉한 후 3월에는 충혜왕을 원의 덕령공주와 혼인시키고 충숙왕은 원으로 소환된다. 그러나 2년 후인 1332년에는 1330년과 반대로 충숙왕을 복위시키고 충혜왕은 원으로 소환하고 있다. 이 때도 충렬왕과 충선왕의 퇴위와 복위를 반복했던 것과 거의 동일하게 원의 과도한 간섭으로 고려의 주권이 심각하게 침해 받았으니, 이른바 원의 간섭이 절정에 달했던 시기라고 할 수 있다.

종아사 아미타구존래영도 이 그림과 전후하여 조성된 예는 덕천미술관 아미타구존도, 종아사鐵阿寺 소장 아미타구존도(도73) 등이며 이를 계승한 예가 승천사承天寺 소장 수월관음보살도 등이라 할 수 있다.

63 법은사 소장 松百 筆 아미타삼존도 〈화기〉, '香徒等 金恩達 松連 草兼 古火□ 金魚 松百□ 閑守 助達 金呂 所閑 金三□ 金甫 仁界 水□ 尹白 戒明 萬眞 戒山 正延 大□于斤伊 孝□ 永宜 三月 幹善禪□ 天曆三年庚午五月□'

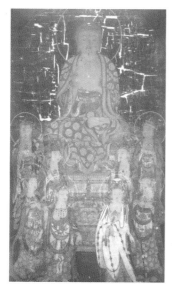
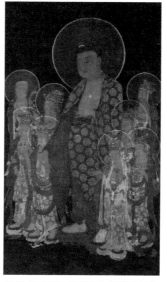
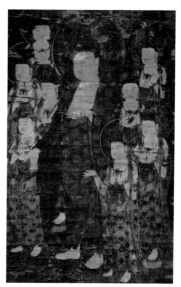

도73. 아미타구존도, 종아사 소장　　도74. 아미타구존래영도, 덕천미술관　　도75. 아미타구존래영도, 계암사 소장
　　　　　　　　　　　　　　　　　　　　 소장

　　종아사 소장 구존도는 법은사 소장 아미타오존도와 거의 동일한 형태로, 본존의 계란형의 다소 온화한 얼굴, 관음·대세지보살의 유난히 짧고 통통한 얼굴 등이 눈에 띄는 특징인데, 법은사 오존도 보다 협시보살의 얼굴이 덜 통통하고 복스러운 것이 약간 다른 편이다. 덕천미술관 소장 아미타구존래영도(도74)는 복스럽고 통통한면에서는 법은사 소장 아미타삼존도에 근접하고 있는데 뺨이 더 통통하다면 거의 동일하게 될 것이다.

계암사 아미타구존래영도　　계암사桂岩寺 소장 아미타구존래영도(도75)의 본존이나 협시보살들이 좀 더 부드럽게 표현된다면 법은사 소장 아미타삼존도에 거의 근사했을 것이다. 그러나 아쉽게도 너무 근엄해져 다른 인상을 주고 있으며 8대보살들이 머리 위까지 진출하고 있어서 화장원장 지장시왕도와 함께 경변상도와 같은 새로운 구도로써 14세기 후반기의 불화 경향을 보여주고 있어서 주목된다. 협시보살의 경우 승천사承天寺 소장 수월관음보살도(도76)가 이와 거의 유사한 편이나 뺨에 복스러움

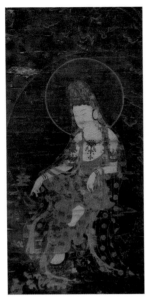
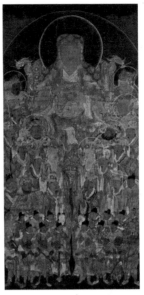
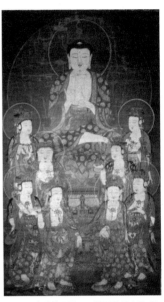

도76. 수월관음도, 승천사 소장 도77. 지장시왕도, 화장원 소장 도78. 아미타구존도, 샌프란시스코 동
양미술관 소장

이 다소 빠져 똑같지는 않아 보이고 있다. 8대보살은 1열 관음(정병, 화불)·세지, 2열 금강
장(금강저 1고)·제장애(금강저), 3열 문수(경책)·보현(여의 정병), 4열 미륵(용화), 지장(보주) 등
으로 배치되고 있어서 노영 필 아미타8대보살, 덕천미술관 소장 아미타8대보살의 배치
와 일치하고 있다. 나고야시 덕천미술관 소장 아미타8대보살도와 이웃한 나고야 서미시
西尾市에 있는 계암사 소장 아미타8대보살도의 배치와 지물이 일치하고 있어서 우연치고
는 묘한 인연을 느끼게 한다.64

화장원 지장시왕도 또한 화장원華藏院 소장 지장시왕도(도77)는 사천왕, 도명, 무독귀왕,
제석·범천, 시왕과 권속(옥졸 포함) 30여 명 등 다수의 대중들이 본

64 계암사는 나고야 옆의 서미시西尾市에 있는 한적한 마을에 위치하고 있는 작은 사찰이다. 잘 거주하지도 않은 한
미한 사찰이어서 서미시에 있는 도서관(岩瀨文庫)에 양수사養壽寺 지장보살도와 함께 잘 보관되어 있다. 시골 어
촌마을의 도서관이지만 시설은 잘되어 있어서 보존 상태는 양호한 편이다. 이곳 문화재 담당관(神尾愛子)은 매우
친절한 분이어서 많은 도움을 받았다(2012. 11. 24. 조사).

존 어깨까지 올라오고 있어서 경변상도와 유사하게 된 파격적인 예불도 구도를 나타내고 있다. 여기에 제석·범천들의 얼굴 특징은 법은사 1330년작 아미타삼존도를 계승한 예로써 14세기 중엽경에서부터 14세기 후반기의 작품으로 추정된다.

어쨌든 앞 시대의 특징도 상당히 남아 있지만 변상도적인 구도, 도식적이고 과장된 불의佛衣 무늬 등 새로운 변모가 눈에 띄게 나타나고 있어서 불화양식의 변천을 실감할 수 있게 한 중요한 작품이라 하겠다. 이러한 경향의 작품으로 아미타구존도(미국 샌프란시스코 동양미술관, 도78) 등이 있다.

회전 필 미륵하생경변상도 이러한 새로운 변모가 확실히 정착되고 있는 작품이 1350년작 회전悔前이 그린 미륵하생경변상도(일본 친왕원親王院 소장, 도79)이다.65 이 그림은 도솔천의 미륵이 하생下生하여 용화수龍華樹 아래에서 성불成佛하고

당시까지 구제되지 못한 모든 대중을 3회 걸쳐 성불시킨다는 미륵하생경의 내용을 도해한 이른바 용화삼회도이다.

이처럼 일종의 교화용 경변상도이지만 본존 미륵불을 크게 클로즈업시켜 화면을 압도하도록 구성했기 때문에 예배용의 존상화적인 성격으로 변모된 그림이다. 화면의 중

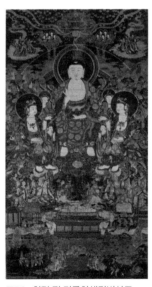 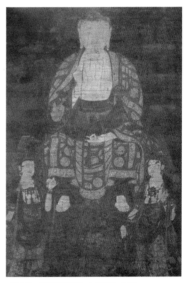

도79. 회전 필 미륵하생경변상도, 도80. 미륵삼존도, 보경사 소장
친왕원 소장, 1350

65 百橋明穗,「高麗の彌勒下生經變相圖について」,『大和文華』66 (1980).

앙에 미륵불이 좌정해 있으며, 좌우로 본존을 향한 두 보살(대묘상大妙相과 법림法琳(림臨=법음륜法音輪 보살)이 꿇어앉아 있고, 본존과 두 보살 사이로 원근법을 적용해서 그린 작은 보살이 그려져 있어서 삼각형으로 배치된 구도를 보여준다. 1330년작 삼존(오존)구도보다 두 보살이 더 상부로 배치되었는데, 많은 대중이 무리 지어 좌우에 배치된 변상도구도에서 이들을 눈에 띄게 표현하여 예배상적인 표현을 시도하고 있어서 1330년 아미타삼존도보다 진전된 형식으로 생각할 수 있다.

불상이나 보살상 역시 당당한 모습이지만 얼굴에서 보이듯이 훨씬 경직되고 도식적이며, 본존의 옷깃이나 이음띠에 굵은 선묘무늬가 있는 것 등은 1330년작 아미타삼존도부터의 변모를 그대로 따르고 있으면서 좀 더 단순화되어 역시 시대적인 변모를 느낄 수 있다. 색채는 물론 찬란한 금니와 금색피부, 호화로운 장신구와 무늬 등은 고려불화의 예를 따르고 있지만 녹색이 많아져 밝고 화려한 면은 다소 줄어들고 있는데 이 역시 새로운 변화로 인식된다. 그러나 본존 얼굴에는 눈 주위의 붉은 선 등 후보된 특징이 나타나고 있다.

이 그림은 현철법사玄哲法師의 발원과 화수畵手 회전悔前에 의해서 1350년(지정至正 10)에 그려진 작품인데, 특히 발원자 현철스님은 1332년 법화경사경 조성을 주도한 분이어서 불사에 대한 남다른 열의를 가지고 있던 분으로 생각된다.[66]

앞의 미륵하생경변상도와 근사한 불화는 보경사宝慶寺 소장 미륵삼존도(도80)라 할 수 있다. 둥근 듯하면서도 각진 얼굴, 건장한 체구의 의자에 앉은 미륵불의상, 사각형적으로 넓적하면서도 힘찬 얼굴은 물론 무늬를 단절시키는 주름선 등이 서로 근사하다. 그러나 협시들이 무릎 아래로 내려가 있어서 구도는 옛 방식을 따르고 있는데, 이것은 과도기적 특징을 보여주고 있다고 하겠다. 물론 의자에 앉아 있는 미륵불화는 희귀하게 남아 있고, 미륵불·미묘상·법림보살의 삼존도 형식도 희귀한 예라 할 수 있다.

66 〈화기〉, 至正十年庚寅四月 日貧道玄哲謹發霞 誠同願法界檀那同 龍華三會恒聞說 法廣度群生耳 同願施主冬排 萬加� 丁玄杲 賢熙戒如黃甫 叔白金守尹字金字 金旦李松李守孫□ 裵同叔守洪文 尹仲任桂叔桂戒洪 畵手悔前

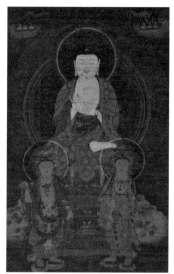

도81. 아미타삼존도 I , 근진미술관 소장

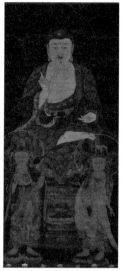

도82. 아미타삼존도 III, 근진미술관 소장

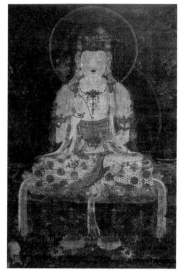

도83. 수월관음도, 공산사 소장

근진미술관 아미타삼존도 I · III

양식상 회전 필 미륵변상도(1350)와 가장 비슷한 예는 근진미술관根津美術館 아미타삼존도 I (도81)이다. 네모난 큰 얼굴, 큰 눈, 건장한 체구, 금색 피부, 여러 겹의 둥근 두신광 등 매우 유사한 편이다. 보살 상들도 비슷하지만 특히 굵은 구슬무늬와 몇가닥으로 드리워진 가슴의 영락장식 등에서 상당히 동일하다. 이처럼 구도, 형태, 필선 등 서로 간에 친연성이 짙다고 하겠다. 근진미술관 아미타삼존도 III(도82)도 마찬가지라 할 수 있을 것이다.

공산사 수월관음도

공산사功山寺 수월관음도(도83) 역시 미륵변상도(1350)를 계승하고 있는데 각진 듯한 둥근 얼굴과 눈의 라인선, 건장한 체구 등이 미륵변상도의 본존 얼굴과 거의 유사하지만 다소 더 경직되어 변상도를 따르고 있는 1360년 전후의 그림으로 생각된다. 그 대신 스미소니안 소장 수월관음도의 경우 사각형적이고 박력있는 얼굴은 비슷하지만 스미소니안 수월관음도가 보다 양감있는 모습이어서 보다 이르다고 생각된다.

도84. 불독존도, 본국사 소장, 1357

4) 고려 말기(1350~1392)의 채색 양식

1350년 이후부터 1392년 고려의 멸망때까지도 상당한 불화가 조성되었다고 생각되지만 이 시기에 연기가 있는 고려불화가 별로 남아 있지도 않고 발견되지도 않아서 불화의 양식적 특징을 명쾌하게 알 수는 없다. 다만 최근 본국사本國寺 소장 아미타도(도84)가 1357년작으로 어느 정도 확정할 수 있어서 이 계통의 불화들을 이 시기의 고려불화로 일단 논의해도 무방하지 않을까 한다.

이런 불화양식은 전통 양식과는 다른 채색적 고려 불화양식이라 할 수 있다.

화려한 문양과 호화로운 금선들이 절제된 선禪적인 채색불화 양식이라 할 수 있다. 이 불화 양식의 특징은 본존에 비해 협시가 너무 현격하게 차이 난다는 점과 적과 백의 대비가 뚜렷한 채색 위주의 불화라는 점이다. 이 불화는 협시가 없어 본존과 협시의 현격한 차별성은 없지만 높은 대좌와 그 위의 불상이 눈에 띄게 높이 보이고 있는 점이 특징이다. 다소 근엄한 듯 원만한 얼굴, 반듯한 듯 건장한 체구, 높은 6각형 3단대좌 등의 형태미와 적, 백색의 강렬한 색채의 대비효과 등 수호당 서씨 공양 아미타구존도계 고려불화 양식이 잘 표현되고 있다.

이 불화에는 대좌 왼쪽 하단에 위패형 화기란이 있는데, 수륙성상水陸聖像을 1357년에 그렸다[67]는 내용이 적혀 있어서 이 불화의 조성연대를 명확히 알 수 있다. 이 화기란이 있는 위패는 종(1010년 천흥사 종, 1058년 청령4년 명동종), 향완(호암박물관의 청동은입사포류수금

67 〈화기〉, 正信奉」佛弟子麗龍尊(普)施收財贈」水陸聖像功德專爲求」福力保祐各房身位平安」至正十七年丁酉七月二日画」

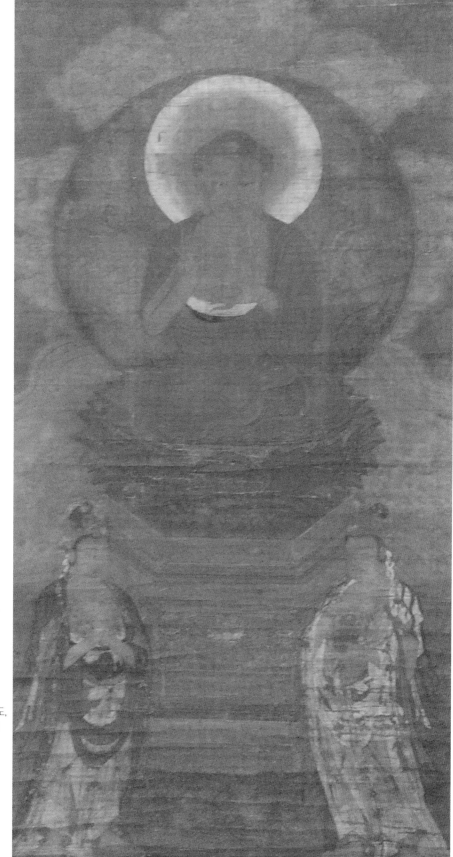

도85.
아미타삼존도,
여산사 소장

향완, 보물778호), 마애불(서울 보타사 마애존상) 등 고려 불교미술에 광범위하게 남아있어서 고려불화에도 충분히 표현되었다고 생각된다.

이와 함께 14세기 고려불상과 불화에 집중적으로 표현된 승각기 치레나 옷깃과 분소의 경계선에 표현된 당초무늬 등도 14세기 고려은입사향완이나 불화에 표현된 특징과 유사해서 이 불화가 1357년 고려불화임을 어느정도 알려준다고 하겠다.[68] 앞으로 깊이 있게 논의되어야 할 대상이라 할 수 있다.

이 그림과 유사한 예는 여산사廬山寺, 京都아미타삼존도(도85)가 있다. 본존보다 현저히 작은 협시보살은 상자체는 전통적 고려불화 양식에 가깝지만 본존은 적·백 대비의 강렬한 채색과 원만하고 건장한 형태 등에서 수호당 서씨공양 아미타도나 1357년 불화와 상당히 유사하여 고려불화로 간주될 가능성도 있지 않을까 한다.

미국 클리블랜드미술관 소장 석가삼존도 역시 현격하게 작은 협시보살, 적, 백의 강렬한 채색의 대비 등에서 수호당 서씨 공양 아미타구존도와 유사하여 이 계통의 불화로 간주되고 있으며, 일본 경도국립박물관京都國立博物館 서씨 발원 아미타도 역시 불상 형태, 채색, 대좌 등이 클리블랜드미술관 소장 석가불도와 유사해서 역시 이 당시의 고려불화로 간주되어야 할 것이다.

이처럼 14세기 후반의 불화는 거의 남아 있지 못하지만 조성연대를 확실히 알 수 있는 사경변상도들이 다소 남아 있어서 이 시기의 불화양식을 복원하는데 도움은 되고 있다.

1350년에 조성된 화엄경 보현행원품변상도(국립중앙박물관 소장, 도86)는 각진 듯 하면서도 둥근 얼굴과 건장한 체구 등에서 미륵변상도의 본존과 유사한 편이다. 1373년작 묘법연화경변상도(국립중앙박물관 소장, 도87)는 해이된 타원형의 본존 얼굴, 4등신적인 보살상 형태 등에서 시대적 특징을 알 수 있을 것이다.

1390년작 빈국삼장반야역경변상도賓國三藏般若譯經變相圖(동국대박물관 소장, 도88)는 고려

68 문명대, 「수호당 서씨 공양 아미타구존도계 1357년 본국사장 수륙재용 불독존도의 의의」, 『강좌미술사』47, (한국미술사연구소·한국불교미술사학회, 2016.12)

도86. 보현행원품변상도, 국립중앙박물관 소장, 1350

도87. 묘법연화경변상도, 국립중앙박물관 소장, 1373

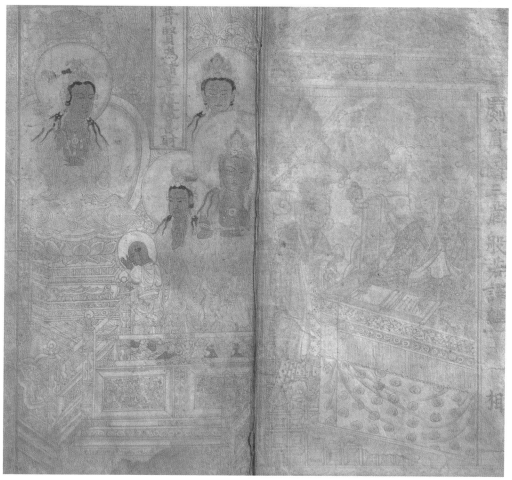

도88. 빈국삼장반야역경변상도, 동국대학교박물관 소장, 1390

최말의 변상도인데 40화엄경을 번역하고 있는 반야삼장법사를 묘사한 모습^{向右}과 보현보살에게 청문하고 있는 선재동자를 그린 변상도이다. 타원형적이면서도 이완된 반야법사의 모습과 사각형에 가까운 보현보살의 경직된 듯한 긴 얼굴 및 장신의 체구, 무릎의 와권형 선묘 등에서 당대 불화양식의 특징을 읽어낼 수 있다.[69]

 우리가 여기서 주목해야 할 불화는 안동 봉정사 대웅전 후불벽화이다. 여말선초로 생각되는 이 벽화는 법화경을 변상한 영산회도靈山會圖이다. 이 그림은 고려말적인 요소도 있고 조선초 특징도 있어서 흔히 여말선초 양식이라고 말해지고 있다. 이른바 1390년 전후의 불화양식을 우리는 이 봉정사 벽화에서 읽어낼 수 있는 것이다.[70] 비록 실제 작성년대는 조선초라 하더라도 고려양식이 거의 그대로 계승되고 있기 때문에 고려 최후의 본격적인 불화의 진면목을 이 그림에서 알아낼 수 있다는 것이다. 이 영산회 벽화는 1973년에 필자가 처음 발견하여 『한국의 불화』(열화당, 1977)에서 두 차례나 언급한 바 있다.[71]

69 문명대, 『高麗佛畵』 (중앙일보사, 1981.6), 도60~68.
70 ① 필자가 이 불화를 처음으로 조사한 것은 1973년 6월이고 첫 논의는 1977년 『한국의 불화』이지만 후속 조사를 하지 않아 주목받지 못하다가 1996년 대웅전 해체 때 널리 알려지게 되었다.
 ② 문명대, 「鳳停寺大雄殿 고려영산회도 후불벽화 약고」, 『불교미술연구소』2~3 (1997).
 ③ 박도화, 「鳳停寺大雄殿 靈山會後佛壁畵」, 『한국의 불화』17 (법주사말사편, 성보문화재 연구원, 2000)
71 문명대, 「韓國佛敎繪畵의 編年-봉정사 대웅전 후불벽화」, 『한국의 불화』 (열화당, 1977.6), p.146 및 벽그림, p.20.

4. 고려불화에서 조선불화로의 변모

———

　현존하고 있는 가장 오래된 불화는 고려불화이고, 가장 많이 남아있는 불화는 조선불화라고 할 수 있다. 고려불화도 시대별로 특징이 있고 조선불화도 마찬가지이지만 크게 보아 고려불화는 고려불화로서의 시대 양식이 있고 조선불화도 조선불화로서의 시대 특징이 있기 마련이다. 여기서는 두 시대의 특징을 어느 정도 이해하기 쉽게 조성 배경, 배치 구도, 형태, 선과 문양, 색채 등으로 나누어 그 특징을 비교해 이해를 돕고자 한다.

　첫째, 조성 배경이다.

　고려불화의 조성 배경은 우선 두 가지를 들 수 있다. 먼저 고려(918~1392)는 건국 때부터 멸망 때까지 시종일관 불교를 국교로 삼았던 우리나라 유일의 국가였다. 그래서 왕실 귀족은 물론 서민이나 천민에 이르기까지 그리고 남녀노소를 불문하고 전 국민이 한결같이 불교를 신앙했던 전 국민적 불교였다. 고려불상의 복장기나 불화의 화기에 보면 왕실 귀족에서부터 천민에 이르기까지 모든 계층의 사람들이 조성 후원자 명단에 골고루 들어 있어서 이를 잘 알려주고 있다.

　그러나 고려는 과거 시험에 의하여 관료를 뽑기도 하지만 귀족의 신분으로 관료가 되기도 하는 관료적 귀족사회였으므로 왕실과 귀족이 고려사회의 주류였다고 할 수 있다.

그래서 왕실 귀족들은 그들의 원당에서 신앙이 이루어지는 왕실 귀족 중심의 불교가 성행했다고 할 수 있다.

이에 비해 조선은 건국 초부터 유교 특히 교조적인 유교인 성리학을 통치이념으로 삼았기 때문에 불교는 처음부터 억불숭유정책으로 인하여 대대적으로 탄압 또는 제약을 받았고, 이에 따라 왕실 양반들은 불교를 배척했던 것이다. 물론 세조·명종 때 등 일시적으로 불교가 부흥되던 때도 있었고, 일부 왕실 양반의 부녀자들에 의하여 제한적으로나마 신앙되기도 했지만 불교는 이미 사회의 주류가 아닌 서민과 천민의 민간종교로 굳어지게 된 것이다. 더구나 조선은 관료가 귀족들에 의하여 세습되던 전통 귀족사회가 아닌 과거 시험에 의하여 거의 관료를 뽑는 관료사회였으므로 불교가 일거에 왕실귀족사회에서 발을 붙일 수 없었던 원인이 되었다고 할 수 있다. 이른바 조선시대 불교의 주류는 서민과 천민이 신앙했던 민간종교의 역할을 시종일관 실천했다고 할 수 있다. 이러한 고려불교와 조선불교의 차이는 불교미술 특히 불화에 심대한 영향을 미치고 있다.

둘째, 양식특징이다.

고려불화 양식은 크게 세종류로 분류할 수 있다. 제1양식은 보편적인 정통 고려불화 양식으로 상하 2단구도로 우아 고귀한 형태, 호화찬란한 채색, 정교 세밀한 무늬, 유려 치밀한 필선 등의 특징을 나타내고 있다. 제2양식은 너무 현격히 차이나는 본존과 협시의 대비, 적과 백의 강렬한 채색의 대비 등 색채 위주의 불화양식, 제3양식은 수묵 위주의 소박한 선화禪畵 양식 등 세 종류인데 현존하는 양식은 제1양식이 압도적 다수를 차지하고 있다. 조선불화는 제1양식의 고려불화 양식이 계승발전된 보다 다채롭고 질박한 특징의 양식이 거의 지배적이며 제2양식인 색채위주 불화나 선화적인 불화 양식은 거의 사라지고 있다.

셋째, 구도이다.

고려불화의 구도는 세 가지 정도로 다양한 편이다. 삼존도나 구존도 등 예배도의 2단구도와 수월관음도나 내영도 같은 신앙도의 대각선 구도, 관경변상도 같은 경변상도의 원형구도 등이다. 고려불화의 가장 특징적인 구도는 상하 2단 구도이다. 즉 삼존도나 구존

도 등 예배용 불화일 경우 거의 예외 없이 상하 2단구도를 쓰고 있는 점이다. 즉 불상 같은 본존은 상단에 배치하고 보살 같은 협시는 하단에 배치하여 상하 2단을 엄격히 지키고 있는 것이 고려불화 중 예배도의 한결같은 특징이다. 본존 무릎 위로 협시들이 올라갈 수 없는 구도는 본존의 권위를 극대화 시켜줄 뿐만 아니라 본존에게 시선을 집중시켜주는 효과를 내고 있다. 특히 협시들은 사다리꼴 등으로 배치하고 머리에 금선으로 된 두광頭光을 그려 본존을 두둥실 띄워주는 배치는 본존의 위상을 극도로 높여주는 장치라 할 수 있다. 비록 여러 시점에서 바라보는데 따라서도 본존에 중점을 두는 시점은 변함이 없다고 하겠다.

이런 특징은 김우(문) 필 수월관음도나 리움미술관 소장 아미타래영도 등에 본존을 대각선으로 배치하고 예배자를 대각선 아래에 지극히 작게 표현하는 구도 또한 마찬가지이다. 이런 본존의 권위를 극대화하는 구도는 고려 왕실귀족 신앙의 특징을 상징적으로 나타내주는 것으로 판단되고 있다. 본존과 협시(예배자 포함)들의 뚜렷한 격차는 왕실귀족과 서민들과의 격차를 느끼게 하는 것이다. 이런 격차는 불교신앙에서도 나타나고 있다는 것을 잘 알려주고 있다.

이에 비해 조선불화는 회암사 약사삼존도 같은 왕실발원의 극히 일부 불화를 제외하면 이런 2단 구도는 거의 사라지고 본존을 중심으로 협시들이 둥글게 둘러싸거나 좌우로 열을 지어 정연하게 배치하는 구도를 나타내고 있다. 이런 구도는 서민들과 친근한 부처님이면서도 부처님의 위엄을 잃지 않는 조선불교의 특징을 나타내고 있으며, 천상에서 지옥 중생, 비구니에서 우바새, 서민에서 왕공귀족에 이르기까지의 모든 중생이 참여하는 부처님의 회상會上 즉 경전의 설법장면을 나타내고 있는 특징이라 볼 수 있다. 이런 구도는 고려시대에는 특수한 경우에만 표현하였으나 조선시대에는 대부분의 불화에까지 확대되어 보편화된 구도라 할 수 있을 것이다.

넷째, 불·보살의 형태적 특징이다.

고려불화의 불·보살 형태는 두 가지 특징을 보여주고 있다. 하나는 불·보살이 덕천여명회 소장 아미타구존래영도나 김우(문) 필(경신사 소장) 수월관음도처럼 우아하고 원만한

얼굴, 풍만하고 당당한 체구 등 왕공 귀족들의 위엄 넘치는 모습을 연상시키는 형태와 옥림원 소장 아미타불처럼 갸름하고 세련된 얼굴, 우아하고 단정한 체구 등 단아한 형태미를 잘 나타내고 있다.

이에 비해 조선불화는 불·보살의 얼굴과 신체가 길어지고 사각형적인 넓적한 얼굴과 각진 신체가 표현되는 등 우아하고 세련된 형태가 아닌 친근하고 각이 진 또는 다소 딱딱하거나 소박한 형태로 변모되고 있는 것이다.

다섯째, 색채와 무늬이다.

고려불화의 색채는 맑고 부드러운 붉은색이 삼존도나 구존도의 옷이나 해전 필 미륵경변상도(친왕원親王院 소장)나 구 서복사장 관경변상도처럼 전 화면에 걸쳐 묘사되었는데 간간이 맑고 부드러운 녹색과 약간의 비췻빛 청색이 변화를 주고 있어서 환하게 밝은 분위기를 보여주고 있다. 이처럼 고려불화는 화려하면서도 부드럽고 호화스러우면서도 고귀하며 밝으면서도 고상한 색의 향연을 연출하고 있는 것이다.

이러한 밝고 맑은 화면에 불·보살·협시 등의 옷에 크고 둥글고 정교 세밀한 꽃무늬나 봉황, 용, 겹 둥근 무늬, 옷깃의 당초무늬 등 다양한 무늬들이 정교하고 치밀하며 유려하고 화려하게 묘사되었다. 그런데 이 무늬들은 찬란한 금선으로 그려져 있어 맑고 밝은 붉은색이나 부드러운 녹색 바탕과 어울려 한결 호화스럽고 찬란하면서도 고귀한 분위기를 나타내고 있다. 이러한 찬란한 금선은 보살이나 천부상의 관이나 장신구 등은 물론 바위나 나무, 구름이나 물결, 옷주름이나 연꽃 등의 결까지 표현되고 있어서 경이로운 불화의 세계를 감동적으로 나타내고 있다.

여기에 비하여 조선불화의 색채는 초기에는 고려불화의 분위기를 상당히 계승했지만 고려불화의 맑고 부드러우면서도 호화스러운 색채에서 다소 떨어진 것이고, 특히 초기의 금선은 다소 찬란하지만 말기의 왕실 발원 불화에 일부 사용된 금선의 옷 무늬가 정교하고 찬란하기 보다는 다소 질박한 특징을 보이고 있다.

17~18세기에는 채색이 밝고 맑으나 오방색과 그 중간색 등 다채로운 채색으로 상당히 호화스러운 분위기를 보여주고 있다. 이런 채색의 옷 무늬는 비록 뛰어나게 유려하다고

볼 수 없지만 칠장사 오불회괘불도나 김룡사 괘불도의 광배무늬와 옷깃의 무늬는 다채롭고 화려하며 유려하고 아름다워 극락의 꽃을 보는 것 같다. 이처럼 이 시기의 불화 채색은 너무나 다채로워 색채의 마법사라 불리고 있을 정도이다. 그러나 밝은 색에 금선의 배합으로 호화찬란하고 고귀한 고려불화의 분위기와는 다른 선명하고 다채로운 점이라고 할 수 있다.

19세기 불화의 채색은 탁하거나 원색에 가까운 연분홍색, 녹색, 진청색, 특히 일부 불화의 경우 국산 청색의 과용으로 화면이 혼란스럽고 어둡기까지 변하고 있다. 이런 채색 옷의 무늬들은 경직되었으나 다만 옷깃이나 광배 등의 무늬들은 정교하게 느껴지기도 하여 이 시대 불화의 격을 어느 정도 끌어올려 주기도 한다.

어쨌든 고려불화는 호화찬란하면서도 고귀한 품격을 나타내고 있는데 비해 조선불화는 보다 다채롭고 선명하거나 친근하면서도 소박한 격을 나타내고 있어서 두 불화 모두 그 나름대로 개성 있는 그림의 세계를 보여주고 있다. 특히 고려불화는 세계에서 가장 아름다운 그림으로 높이 평가되고 있지만 조선불화도 그에 못지않게 다채롭고 친근한 불화의 세계를 유감없이 보여주고 있어서 우리 관상자들을 지극한 즐거움極樂의 세계로 이끌어주고 있다.

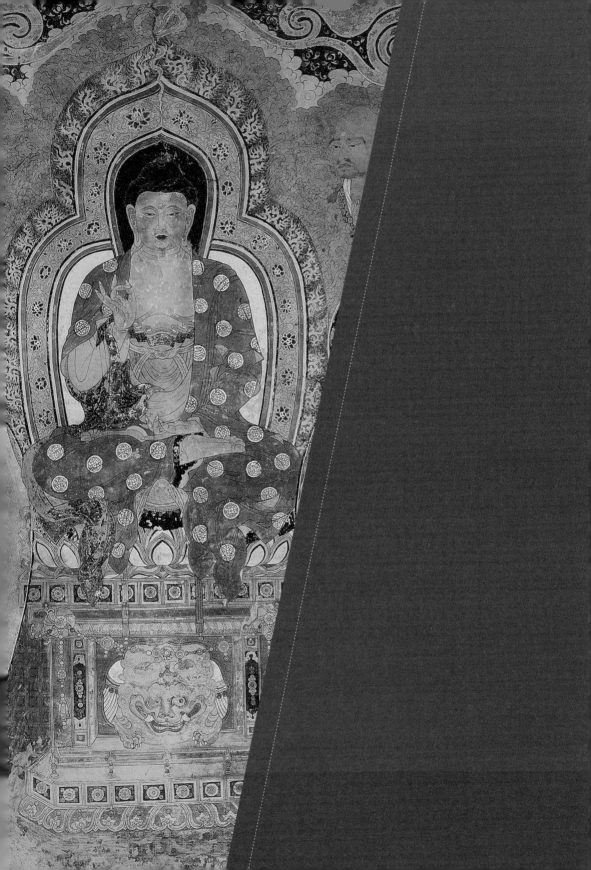

V.

조선의 불화

1. 조선불화론

불교가 국교였던 고려시대를 지나 조선시대가 되면서 새로운 유교인 성리학性理學이 고려시대의 불교를 대신하여 국교적인 지위를 누리게 된다. 불교를 탄압하고 유교를 숭상하는 이른바 억불숭유抑佛崇儒의 시대가 된 것이다. 따라서 조선시대 불교는 독특한 성격을 띠게 되며, 이에 따라 독특한 불화들이 유행하게 된다.

1) 조선불화의 조성 배경과 성격

첫째, 5교9산五敎九山으로 번창하던 불교는 태종과 세종 등 2차에 걸친 폐불로 선교禪敎 양종만 남게 되었으나 그나마 임진왜란을 겪으면서 선종 일색으로 변하게 된다. 800여 년이라는 오랜기간 동안 염원하던 불교를 통폐합하려던 통합불교 이른바 통불교通佛敎시대가 정치적 탄압에 의하여 강제적으로 이루어진 것이다. 그래서 한 사찰에 여러 종파의 불상과 불화들이 함께 봉안되고, 삼신삼세불상·불화나 삼세불상·불화, 원각회다불도 등 다불상·다불화들이 크게 조성된다.

둘째, 이와 함께 통일신라와 고려에 이어 조선시대도 아미타정토신앙은 화엄과 법화, 유가법상과 선종에까지 깊이 영향을 미쳤으므로 조선시대 불교도 아미타신앙적 불교라

고 할 수 있다. 이에 따라 통불교와 같이 통아미타신앙이 모든 불교미술에 표현되었고 또한 모든 아미타정토 미술에도 이들 화엄, 법화, 유가법상, 선종 미술의 도상 특징이 다소간 표현되게 된 것이다. 따라서 우리나라 불교사상과 불교미술에는 아미타사상과 신앙이 독립하지 않고 통불교적으로 융합되고 있는 것이 커다란 특징이라 하겠다.

셋째, 이와 함께 밀교 역시 정토신앙과 마찬가지로 신라의 대승불교적 초기 유가 밀교(신인종·총지종) 사상이 계승되고 있었지만 중기 밀교(순밀교)는 종파 불교의 모든 의식(다라니나 그 도상 및 복장 등)에 크게 활용되었을 뿐 독립적인 사상으로 정립되지 못했고, 중기 밀교 이른바 순수 밀교 미술인 금강계나 태장계 만다라 등은 끝내 조성된 적이 없다.

넷째, 이에 따라 조선의 불교가 유교화 되는 경향이 농후하여 유교적 불교시대가 된다. 그래서 종파불교에서 문파門派 또는 문중門中 불교로 변모된다. 희귀하던 종파의 수장인 조사 스님과 그의 승탑 대신 문파의 수장이 난립하고 따라서 승탑僧塔 = 浮屠이 어느 사찰에나 즐비하게 세워지고, 스님들의 진영이 대대적으로 조성 봉안된다.

다섯째, 유교적 불교의 이념에 따라 충효사상이 집중적으로 대두된다. 그래서 후손 번창을 위하는 칠성각과 산신각, 선조의 명복과 가문의 번창을 기원하는 명부전과 각종 재의식인 수륙재, 영산재, 예수재 등이 성행하며, 이에 따라 재의식 미술 가령 명부전의 지장시왕 불화 및 불상, 삼장도, 감로도, 신중도, 칠성도, 산신도, 괘불화들이 성황을 이루게 된다.

2) 조선불화의 시기 구분

조선시대 불화는 조선시대 미술의 시기 구분에 따라 크게 조선 전반기와 후반기 두 시기로 나눌 수 있고, 이 두 시기도 조선 전반기에 1기·2기, 조선 후반기에 1·2·3기 등 모두 5시기로 세분할 수 있다. 대개 약 100년 전후를 1시기씩 나눌 수 있는 것이다.

조선 전반기(1392~1608)는 조선이 건국한 1392년부터 임진왜란이 끝난 선조 말인 1608년경까지이다. 이 전반기는 2기로 나눌 수 있는데 1기는 건국한 태조(1392~1398) 때부터 연산군(1495~1506) 때까지로 1392년부터 1506년까지이다. 이른바 1기는 '초기'로,

태조부터 연산군(1392~1506) 시기라 할 수 있으며, 15세기 불화시기라고 말할 수 있다. 2기는 '전기'인데 중종(1507~1544) 때부터 선조(1568~1608) 때까지로 중종부터 선조시기 (1507~1608년) 또는 16세기 불화시기라 말할 수 있다.

조선 후반기(1609~1910)는 임진왜란의 후환을 복원하기 시작한 광해군(1609~1623) 때 부터 조선조 말인 순종(1907~1910) 때까지이다. 이 조선 후반기는 3기로 세분할 수 있는 데 1기는 '중기'로 광해군(1609~1623) 때부터 숙종(1675~1720)을 지나 경종(1721~1724) 때까지로 인·숙종기 또는 광해·경종기라 말할 수 있고, 17세기 불화시기라 말해지기도 한다. 2기는 '후기'인데 영조(1725~1776)에서 정조(1777~1800) 때까지인 영·정조기 또는 18세기 불화시기라 말한다. 3기는 '말기'인데 순조(1801~1834)에서부터 고종(1864~1906) 을 지나 순종(1907~1910) 때까지로 순조에서 순종기라 할 수 있으며, 19세기 불화시기이 다.

이처럼 조선조는 미술양식시기로 나누면 통틀어 5기인데 이를 초기(15세기), 전기(16세 기), 중기 또는 중흥기(17세기), 후기(18세기), 말기(19세기)로써 전기, 중(흥)기, 후기에 앞 초 기 끝과 말기 등 두 시기를 첨가하는 식으로 시기를 나눌 수 있을 것이다.[1]

	대분기	5기	세분기	왕조	서기(514년간)
1	전반기	1기	초기	태조(1392~1398) 연산군(1495~1506)	1392~1506(114년간)
		2기	전기	중종(1507~1544) 선조(1506~1608)	1507~1608(101년간)
2	후반기	3기	중기 또는 중흥기	광해군(1509~1623 경종(1721~1724)	1509~1724(115년간)
		4기	후기	영조(1725~1776) 정조(1777~1800)	1725~1800(75년간)
		5기	말기	순조(1801~1834) 순종(1907~1910)	1801~1910(109년간)

표1. 조선시대 514년간 불화시기 구분

3) 조선불화의 형식과 도상 특징

조선불화는 수많은 예들이 남아있어 풍성하기 짝이 없다. 이들은 고려불화와 마찬가지이다.

첫째, 재료별로 탱화, 벽화, 경변상도 등으로 분류할 수 있다. 고려시대까지 벽화 위주의 불화가 주류였으나 조선 초기를 지나 조선 중·후반기에 들어서면 탱화가 주류로 등장한다. 임진왜란 후 일시에 수많은 불화들을 조성하기 위해서는 벽화보다는 불화 공방에서 화사집단이 조직적으로 조성하게 되면 훨씬 쉽게 조성할 수 있었기 때문이다. 벽화는 그 대신 일부 벽면이나 외벽에 조성되어 본격적인 불화로서는 희귀한 예(봉정사 벽화, 무위사 벽화, 선운사 벽화)가 되었다. 경변상도는 사경변상도와 판경변상도가 있는데 조선시대에는 사경변상도가 급격하게 줄어지고 대부분 판경변상도가 많이 조성된다. 법화경 판경변상도가 가장 많고, 그다음 화엄경변상도, 금강경변상도 등 대부분의 경변상도가 조성된다.

둘째, 존상별 불화는 불화, 보살화, 나한조사화, 신중화 등으로 나누어지는데, 이들 다종다양한 불화들은 각기 다른 불전에 봉안된다. 대웅전에는 석가영산회상도, 석가삼세불화釋迦三世佛畵, 극락전에는 아미타불화, 미륵전에는 미륵불화, 약사전에는 약사불화, 대광명전에는 비로자나불화 또는 삼신불화三身佛畵, 삼신삼세불화, 천불전에는 천불화 등 다양한 편이다. 특히 통불교적인 조선불교를 상징하는 삼신삼세불화와 삼장불화같은 종합적인 다불화가 크게 유행하고 있는 것이 주목된다. 보살화는 관음(수월관음)화, 문수와 보현보살화, 지장보살화 등 많은 예가 있으며, 나한조사화는 십육나한도, 오백나한도, 각종 조사도 등이 있다. 신중화는 제석신중화, 108신중화 등 많은 종류가 있다. 유

1 글쓴이는 왕조별 시대구분에 따른 조선시대 미술의 특징을 한국미술사연구소 기획연구로 꾸준히 진행해 오고 있다.
 ① 문명대, 「한국미술사의 시대구분」, 『한국미술사 방법론』 (열화당, 2000.5), pp.148~166.
 ② 문명대, 「조선시대 조각사론」, 『高麗·朝鮮時代 佛敎彫刻史研究』 (예경, 2003).
 ③ 문명대, 「조선 전반기 불상조각의 도상해석학적 연구」, 『강좌미술사』36 (한국미술사연구소·한국불교미술사학회, 2011.6), pp.109~186.
 ④ 문명대, 「조선 후반기 제2·3기 불상조각의 도상해석학적 연구」, 『강좌미술사』40 (한국미술사연구소·한국불교 미술사학회, 2013.6), pp.125~150.

교적 또는 토속적 신중화나 불화로 지장시왕도, 삼장도, 산신도, 십이지신도, 칠성도, 감로도 등이 조선 후반기에 가장 번창했던 유교적 효관계 내지 민간 신앙적 불화로 크게 성행한다.

셋째, 변상도가 점차 줄어들고 설법도 또는 예배도가 크게 유행한다. 불전 내외벽에 각종 경전이나 사상을 강설 또는 해설하는 변상도들이 불교 전래 이후 꾸준히 조성되어 각종 법회나 강설에 다종다양하게 활용되었으나 조선시대부터 점차 변상도들이 줄어들고 그 대신 각 불전에 후불화를 그려 예배와 의식에 활용하는 예불화 또는 설법도들이 크게 유행하게 되는 것이다. 가령 대웅전의 후불화로 부처님이 영축산에서 법화경을 설법하는 서분의 장면을 압축 묘사해서 예배에 활용하고자 하는 영산회상도 또는 아미타극락회도나 약사회도가 불화의 대세를 이루게 되는 것이다. 물론 법화경변상도나 화엄경변상도, 팔상도, 지장시왕도, 십육나한도, 경변상도 등 경의 내용이나 장면들을 서사적으로 묘사하는 변상도적인 그림들이 조성되기도 했지만, 이들도 경이나 사상의 강설을 보조하기 위한 목적으로 그린 그림이기보다는 예배적인 종교활동을 목적으로 그린 예배화적인 불화에 더 가깝다고 할 수 있다.

넷째, 불교재의식에 사용했던 불화들이 크게 유행하는데 그 대표적인 불화가 5미터에서 15미터 내외의 거대하고 장엄한 괘불화掛佛畵들이다. 괘불화는 티베트의 걸개그림 외에는 세계 유일의 야외법회 내지 충효와 관계된 재의식용 초대형 불화로 크게 주목된다. 이외에 감로도, 지장보살도, 삼장도 등도 수륙재와 영산재 등에 사용되면서 크게 유행한다.

다섯째, 이와 함께 왕실 원찰의 성행과 왕실재의식의 유행도 재의식도의 유행에 크게 이바지한다. 조선초부터 역대 왕 부부 능침에 원찰들을 설치하여 제사의식을 봉행하도록 했는데 이에 합당한 감로도, 지장시왕도, 삼장보살도, 오여래도 등을 활발히 조성함으로써 이들 재의식 불화들의 유행에 크게 이바지하게 된다.

여섯째, 불화 조성의식이 발달하여 복장주머니인 복장낭과 거는 거울인 현경 등 불화 조성 의식구들의 조성이 활발히 이루어졌다. 복장낭에는 조성기, 각종 다라니, 후령

통과 의식구 등이 들어 있어서 불상 복장과 함께 불화 조성에 대한 의식이 발달하였음을 알 수 있다.

4) 조선불화의 양식적 특징

조선불화는 고려불화와는 다른 뚜렷한 양식적 특징이 눈에 띈다.

첫째, 구도면에서 예배화들은 거의 사라지고 설법도들이 대부분을 차지하고 있어서 회암사 석가, 아미타, 약사, 미륵불화 등 몇 예를 제외하고는 고려 예배존상화의 특징인 2단구도가 사라지고 고려의 경변상도와 비슷한 본존불을 둘러싸는 중심 구도법이 주류를 이루고 있다. 2단구도 역시 고려와는 다르게 군도에서 다른 협시들을 삭제하면서 나타난 2단구도 현상이라 할 수 있다.

둘째, 형태면에서 전반기에는 타원형의 단아한 얼굴과 늘씬한 체구가 주류이지만 후반기로 갈수록 사각형적으로 넓적하고 친근미 나는 얼굴과 건장한 체구를 나타내고 있으며 19세기로 가면서 위축되는 형태미가 대세를 이루는 것이 특징이다.

셋째, 색채면에서 전반기에는 고려불화의 전통을 이어받아 금선을 사용한 은은하고 고상한 특징이 주류이었지만 후반기로 갈수록 다종다양한 색채들이 묘사되어 색의 마술사라 할 만큼 다채로운 불화들이 유행한다. 특히 17세기의 불화는 가장 다채롭고 가장 밝은 색채미를 보여주고 있으며 19세기로 가면서 원색적이고 요란하며 또는 탁한 색채도 점점 더 많아지고 있다.

넷째, 형태와 색채면에서 15세기 전반기부터 명明 양식 특히 티베트계 명 양식 특징이 궁정불화를 중심으로 나타나고 있는 점이 주목된다. 즉, 머리의 육계가 뾰족해지고 얼굴이 수척하면서 고귀하게 표현되고 있는데 이런 특징은 1435년 법화경변상도, 1555년 개인소장 지장시왕도, 여전사興田寺 소장 지장보살도, 1565년 약사삼존도(국립중앙박물관 소장) 등에 보이며, 불상에서도 상당수 나타나고 있다.

또한 16세기부터는 존상 얼굴의 눈썹, 콧잔등, 턱 아랫부분 등에 흰칠을 하는 것이 유행되는데 이를 삼백기법三白技法이라 부르고 있다. 1546년 미곡사 소장 지장시왕도, 1562

년 광명사光明寺 소장 지장시왕도 등 많은 예가 있는데 이런 특징은 명나라 그림의 사녀인 물화에서 사용되던 기법을 궁중불화에서 주로 수용한 것으로 보고 있다.

다섯째, 18세기 말 19세기에는 다종다양한 존상이 다채롭게 화면을 구성하는 경우가 많아진다.

여섯째, 서양화적인 부조법이 19세기 중엽 전후부터 신중도들에서 나타나다가 1900년 전후부터는 본존에까지 과감하게 표현되는 경향이 서울, 경기 지방을 중심으로 나타나고 있다.

일곱째, 18세기 후반기부터 19세기에 이르면 수많은 불화들이 보존되어 각 지방별, 각 유파별의 화파들의 계맥을 확실히 파악할 수 있는데 이 중 일부는 현재까지도 내려오고 있다.

2. 조선 전반기 [1392~1608] 의 불화

1) 조선 전반기 불화론

조선 전반기는 두 시기로 나눌 수 있는데 제1기(초기)인 15세기와 제2기(전기)인 16세기 불화 등이다.

불교 통폐합과 다불화의 성행

고려시대는 불교가 교종과 선종의 5교9산五教九山 이상으로 나뉘어 번창했으나 조선시대로 들어오면서 극단적인 신유교인 성리학의 원리주의와 신흥국가의 체제정비와 맞물려 불교를 2차에 걸쳐 통폐합하는 초유의 일이 벌어진다. 이른바 악명 높은 조선의 억불숭유정책이다.

태조(1392~1398)는 도첩제를 실시하여 승려 수를 제한했고, 사원의 증가를 일체 금지했다. 태종(1400~1418)은 재위 6년인 1406년 3월에 5교9산의 불교종파를 7종으로 통합하고 사원 수를 242개사만 존속시켜 폐사된 사찰의 노비와 토지를 모두 몰수하고 만다. 세종(1419~1450)은 1424년(세종 6년)에 7종을 다시 선교양종禪教兩宗으로 통폐합하면서 36사만 존속시켰다.

즉, 조계·천태·총남종 등 3종을 합쳐 선종으로 하고, 화엄·자은·중신·시흥종 등 4종을 합쳐 교종敎宗으로 삼는 강제적인 불교 통합을 추진한 것이다. 이와 함께 사찰의 노비를 없애고 승려 수를 제한하는 도첩제를 실시하고 승려들의 도성출입을 엄격히 제한하는 등 불교탄압이 극심하였다.

이처럼 강제적인 불교통폐합으로 원효 스님 이래 불교통합을 강력히 추진했으나 실패한 통불교가 강제적으로나마 마침내 이루어진 셈이다. 이렇게 통합된 선교 양종은 임진왜란을 거치면서 서산·사명·벽암 등 선종 승려들의 적극적인 전쟁 참전으로 재편되어 마침내 조선 후반기의 불교는 선종불교라 해도 무방하게 된 것이다.

통폐합된 사찰은 실제로 36사만 존속된 것이 아니라 이러저러한 사정으로 상당수 사찰이 살아남았던 것이 분명한 것 같다. 그러나 존속된 사찰에 새로운 불사를 시행하게 되면 일종 일파의 건물과 불상·불화만 조성하지 않고, 다양한 종파 사상이 한 사찰에 공존하게 되고 여러 종파에 속했던 스님들이 뒤섞여 살게 된다. 따라서 한 사찰에 석가·약사·아미타 등 삼세불이나 비로자나, 노사나불 등 삼신불은 물론 미륵·다보 등 여러 본존불을 봉안하게 되고, 여기에 맞는 불전佛殿들도 짓게 되는 것이다. 또한 큰 불전일 경우 삼세불과 삼신불이 따로 또는 함께 봉안되거나 한 화면에 함께 그려지기도 했다. 10불·7불·5불·4불·3불 등이 한 화면이나 각 폭으로 그려지기도 하며, 초대형의 괘불도에도 다양한 다불多佛이 즐겨 그려지는 경우도 많게 된다. 이른바 다불화多佛畵의 시대가 도래하게 된 것이다.

왕실불화와 재의식 불화의 성행

조선 전반기는 억불숭유정책으로 불교가 크게 위축되었지만 왕실의 비빈계층과 일시적이나마 불교중흥의 호불군주好佛君主인 세조대왕(1455~1468)과 문정왕후의 활약으로 왕실을 중심으로 어느 정도 불교가 명맥을 유지하게 되었다. 그리고 진관사나 원각사 등 왕실 원찰이나 흥천사, 봉은사와 같은 왕실의 능침 사찰을 중심으로 불교의 기반이 다져져 군주에 의한 불교중흥이 일시적으로 일어나는 등 왕실 중심의 불교로 불교의 위상은

어느 정도 유지할 수 있었다고 하겠다.

특히 왕실의 재와 제, 이른바 수륙재나 영산재, 49재 등이 왕실 원찰을 중심으로 활발히 전개되면서 이런 의식에 필요한 상과 그림이 성행하게 된다. 조선 전반기에는 감로도나 지장·삼장도, 조선 후기에는 괘불도 등이 의식불화의 대표적 예라 할 수 있다.

감로도　　감로도甘露圖는 죽은 영혼을 천도하기 위한 목적으로 그린 그림을 말한다. 즉 죽은 조상의 혼령인 중음신이 된 혼령은 물론 후손이 없는 가여운 영혼(무주고혼)이나 지옥에 빠진 혼령까지 모두 시식施食과 감로甘露를 먹게 하여 천도하고 나아가 아미타의 극락에 왕생하게 하는 이른바 영혼 천도의식을 위하여 그린 그림을 말하는 것이다.[2] 또한 하단인 영단에 봉안한다 해서 하단탱 또는 영단탱이라고도 한다. 조선 초기에는 성반의식이 중심이었으나 조선 후반기로 가면서 감로시식에 중점이 두어져 그림 이름도 우란분경탱이 아닌 감로탱甘露幀 또는 감로왕탱, 현대 용어로는 감로도로 통칭하게 된다.

이른바 영혼 천도재와 우란분경의 우란분재인 조상천도 의식이 합쳐진 그림을 감로탱 즉 감로도라 말할 수 있다. 이 감로도는 삼장보살도와 함께 초기에는 우란분재, 후기에는 수륙재의 성행에 따라 많이 조성되었던 것으로 잘 알려져 있다.

이 감로도는 고려시대에도 그려졌는지 잘 알 수 없지만 적어도 조선 초기부터 수륙재·49재·우란분재 등에 사용된 것으로 파악된다. 성리학적 유교의 효사상을 수용한 유교적 불교의 효사상(우란분경)과 조상천도(수륙재 의식집) 사상이 감로도라는 조선 특유의 불화를 창안해 내었다고 할 수 있다.

감로도는 상·중·하 삼단으로 구성된다. 상단은 7여래불(칠불七佛: 다보·보승·묘색신·광박신·이포외·아미타·감로왕)과 그외 아미타불·관음·지장·인로왕보살引路王菩薩로 구성

2　문명대, 「감로왕 그림」, 『한국의 불화』 (열화당, 1977).
　　김승희, 「감로탱의 도상과 신앙의례」, 『甘露幀』 (예경, 1995).
　　박은경, 「16세기 수륙회 불화, 감로도」, 『조선전기 불화의 연구』 (시공사, 2008).
　　김정희, 「감로도 도상의 기원과 전개-연구현황과 쟁점을 중심으로」, 『강좌미술사』49 (한국미술사연구소·한국불교미술사학회, 2016.12).

되어 있는데 중생구제 즉 천도와 극락왕생을 담당한다. 중단은 성반과 그 아래 아귀, 좌우와 아래 천도재인 작법의식을 행하는 작법승, 참여자(국왕, 장상, 원주, 재주) 일행이 중심을 이루고 있다. 하단은 육도를 윤회하는 중생들의 생노병사와 희노애락을 20 내지 50 전후의 온갖 장면으로 묘사한 그림이다. 이 장면들은 지옥(거열·한빙·화탕·검수) 장면, 싸움(부부·부자·형제·전투·바둑) 장면, 연희(굿·광대놀이·명인·점술·솟대놀이·꼭두각시놀이) 장면, 죽는(벼락·호랑이·익사·추락사·독사·수레·압사·강도·적군) 장면, 자살, 형벌, 생노병사 장면 등 수십 가지 장면이 시대에 따라 달라지고 있다.

조선시대 감로도는 조선 전후반기에 따라 도상이 약간씩 변모한다.

제1기(조선 전반기 제2기, 16세기)는 약선사 소장 감로도(1589), 서교사 소장 감로도(1592) 등 몇 점만 남아있다. 특징은 상단의 불·보살상들이 정비되지 않았고, 중단의 성반과 아귀, 좌우의 작법 장면을 중시했으며, 하단의 육도 중생의 장면들은 지옥장면 위주로 비교적 간명한 편이다.

제2기(조선 후반기 제1기, 17세기~18세기 1/4분기)는 보석사(1649), 청룡사(1682), 남장사(1701), 해인사(1723), 직지사(1724) 감로도 등인데, 상단의 불보살의 중심이 강조되고, 중단의 성반, 아귀, 천도 작법 장면이 크게 강조되었는데, 아귀가 2구인 경우도 있다. 하단은 중생 장면의 지옥이나 전쟁 장면이 돋보이고 있으며, 1기보다 좀 더 복잡해지고 있다.

제3기(조선 후반기 제2기, 18세기)는 쌍계사(1728), 운흥사(1730), 흥국사(1741), 통도사(1786), 용주사(1790), 관룡사(1791), 은해사(1792) 감로도 등 많은 예가 조성된다. 상단은 입불 위주로 아미타삼존이 중심이 되고, 인로왕보살이 동적으로 강조되며, 중단은 승무가 등장하고, 아귀가 2구 이상 나타나고, 뇌신도 등장한다. 하단은 육도 중생상으로 대장간, 상점, 시장 등 풍속 장면이 유행하는 등 복잡다단해지고 있다.

제4기(조선 후반기 제3기, 19세기~20세기 초)는 운대암(1801), 수국사(1832), 흥국사(1868), 경국사(1887), 불암사(1890), 신륵사(1900), 대흥사(1901), 원통암(1903), 청련사(1916), 흥천사(1936) 감로도 등 많은 감로도들이 조성된다. 상단의 불보살이 획일화되는 경향이 나타나고, 아귀 등에 서양화적 음영법이 등장했고, 하단은 시대적 풍속화가 발달하고 있는데

흥천사 감로도가 일본 순경과 만세 장면이 등장하고 있어 가장 리얼한 대표작으로 유명하다.

지장보살시왕도 지장보살地藏菩薩은 죽은 후의 육도윤회六道輪廻나 지옥의 고통을 구제하는 지옥세계의 구세주이자 명부세계의 주재자 이른바 명부冥府의 주존으로 알려져 있다. 그래서 모든 사찰의 명부전에는 지장보살이 주존으로 봉안되고 있다.[3]

지장보살의 기원은 원래 인도의 지신地神에서 유래한다. 이 대지의 신은 씨앗을 키워 잎과 꽃과 열매를 맺게 하는 위대한 힘을 가지고 있듯이 지장보살도 모든 중생을 살려주는 위대한 힘을 갖고 있기 때문에 지옥에 떨어지는 육도의 중생들을 극락정토나 해탈의 길로 인도해 주는 권능을 가진다는 것이다.

중국에서는 6세기 경에 유명한 화가 장승요張僧繇가 선적사 벽 위에 지장보살상을 그렸다는 기록이 있으며 9·10세기의 지장보살도가 돈황석굴에서 50여 점이나 발견되어 이를 뒷받침하고 있다. 우리나라에서는 8세기에 진표율사가 미륵과 지장을 지극히 신앙한다고 『삼국유사』에 기록되어 있는데, 이는 같은 8세기 중엽의 석굴암 석굴 감실에 지장보살상이 안치되어 있는 사실에서도 확인된다.

지장보살의 도상은 두가지 형태가 있다. 민머리에 석장 또는 보주를 들고 있는 형이고 다른 하나는 머리에 두건을 쓴 피모지장형이다.

지장보살도는 몇가지 유형으로 나누어지고 있다. 첫째 지장보살독존도, 둘째 지장보살과 좌우 도명존자道明尊者와 무독귀왕無毒鬼王 삼존도, 셋째 지장삼존과 관음·용수·다라니·금강장 및 10왕과 판관 등 권속들이 다양하게 조합된 지장성중군도(북지장사 지장성중시왕도, 송광사 관음전 지장도, 동화사 대웅전 지장도), 넷째 지장시왕도(정가당문고 지장시왕도, 통도사 지장도) 등이 있다.

3 문명대, 「지장보살 그림」, 「지옥과 시왕 그림」, 『한국의 불화』(열화당, 1977).

	순치 10왕	명칭	성격	담당지옥
1	제1 대왕	진광秦廣대왕	초7일 부동명왕	도산刀山지옥
2	제2 대왕	초강初江대왕	2·7일 석가여래	화탕지옥
3	제3 대왕	송제宋帝대왕	3·7일 문수보살	한빙지옥
4	제4 대왕	오관五官대왕	4·7일 보현보살	검수지옥
5	제5 대왕	염마閻魔대왕	5·7일 지장보살	발설지옥
6	제6 대왕	변성變成대왕	6·7일 미륵보살	독관지옥
7	제7 대왕	태산泰山대왕	7·7일 약사여래	대애지옥
8	제8 대왕	평등平等대왕	10일 관음보살	거해지옥
9	제9 대왕	도시都市대왕	1주기 세지보살	철상지옥
10	제10 대왕	오도전륜五道轉輪대왕	3주기 아미타여래	암흑지옥

표1. 명부전 10대왕

특히 명부전에는 좌우로 시왕이 배치되기 때문에 주존 지장삼존도나 독존도를 주존도로 봉안하고 대웅전 등에는 지장시왕도가 주로 봉안된다.[4] 또한 명부전에서는 지옥의 중생들을 심판하거나 각 지옥을 다스리는 10왕과 판관들이 가장 중시되어 10왕 등 각 상과 10왕도가 단독 또는 2·3왕씩 군도를 이루는 것이 원칙이다. 10왕의 명칭과 역할 등은 다음(표1)과 같다.

이외에 지장보살이 협시로 되는 그림은 아미타삼존도 중 아미타·관음·지장의 삼존도와 아미타와 8대보살 중 미륵보살과 대칭되는 지장보살로 협시하는 그림 등이 있다. 또 고려시대에는 진표계 법상종에서 미륵과 지장이 병존하는 병립도들이 상당히 많이 조성되었던 것 같다. 현존하는 병립도 중 관음·지장 병립도가 있다고 판단된다.

4 김정희, 『조선시대 지장시왕도 연구』 (일지사, 1996).

삼장보살도　　　삼장보살三藏菩薩은 천장天藏 · 지지持地 · 지장地藏보살 등 삼존의 보살을 말한다.[5] 삼장보살은 지장보살이 확대 진전되어 나타난 보살을 말하는데 삼신불三身佛, 삼세불三世佛 등과 동일한 성격을 갖고 있다고 할 것이다. 이 경우 지장은 지하의 명부 세계를 뜻하고, 지지持地는 지상세계를 뜻하며, 천장은 하늘세계를 뜻하므로 삼장보살은 천상과 지상과 지하 중층의 3층 세계를 주관하는 보살이다. 즉 이들 삼장보살은 천상 · 지상 · 지하의 모든 세계를 주재하면서 이 삼계의 모든 중생을 구제한다고 말할 수 있다. 따라서 삼장보살도는 천상 · 지상 · 지하 삼계의 중생들을 구제하는 그림인 것이다.[6]

물론 삼장의 연원은 중국 수륙도에 보이지만 우리의 삼장도처럼 체계화되거나 독립되지 않았으므로 삼장도의 기원과 성행을 조선의 삼장도에서 찾아야 할 것이다. 이 삼장도 역시 감로도 등과 함께 수륙재 또는 49재 등 재의식의 성행과 함께 더욱 확산되었다. 삼장보살도의 구성은 다음 세가지 유형으로 분류된다.

첫째, 천장 · 지지 · 지장보살 각 폭으로 배치되는 경우다.

둘째, 천장 · 지지와 지장의 2폭으로 구성되는 경우이다.

셋째, 3장이 1폭으로 구성되는 경우 등이 있는데 대부분 1폭으로 구성되는 것이 보편적이다. 1폭의 경우 중앙에 천장보살과 그 권속들, 향오른쪽에 지지보살과 그 권속들, 향 왼쪽에 지장보살과 그 권속들이 배치되고 있다.

천장보살과 지지보살 그리고 지장보살과 그 권속들의 배치 형식을 간략히 표로 도시하면 표2와 같다.[7]

5　탁현규, 『조선시대 삼장탱화연구』(신구문화사, 2011) 및 「조선 후기 삼장보살도와 수륙재 의식집」, 『미술자료』 72,73 (국립중앙박물관, 2005).
6　문명대, 「삼장보살도 그림」, 『한국의 불화』 (열화당, 1977), 이런 논의는 이 글에서부터 출발했는데, 그 후 이에 대한 인용은 거의 없다.
7　『천지면양수륙재의 범음 산보집』(1735) 참조. 수륙재와 삼장보살도의 관계에 대해서는 많은 논의들이 있다.(박은경, 「삼장보살도의 사례와 그 상징성」, 『조선 전기 불화의 연구』 (시공사, 2008.10).

	삼장보살	협시	권속
1	천장보살	좌: 진주보살	사공천중 · 18천중 · 육욕천중
		우: 대진주보살	오월천중 · 제성군중 · 5통선중
2	지지보살	좌: 용수보살	제 견뢰신중 · 제 금강신중 · 제 8부신중 · 제 용왕신중 제 아수라신중 · 제 약차신중 · 라찰파중 · 귀자모중
		우: 다라니보살	대하천중
3	지장보살	좌: 도명존자	관세음보살 · 용수보살 · 다라니보살
		우: 무독귀왕	금강장보살 · 허공장보살 · 제10 오도전륜대왕

표2. 권속들의 배치 형식

티베트계 명 양식의 수용

조선시대(1392~1910)는 1392년 조선 태조가 개국하여 1398년까지 7년간 통치한데 비해 중국 명나라는 1368년 명태조가 개국하여 1398년까지 30년간이라는 장기간 동안 통치한 것이 다른 점이다. 조선 태조와 명 태조는 개국은 24년 차이 나지만 통치 끝은 같은 해 1398년이었다는 묘한 인연을 가지고 있다.

명나라는 성조(영락永樂 1403~1424), 선종(선덕宣德 1426~1434)에 걸쳐 티베트의 불교와 불교미술을 집중적으로 수용하여 통치에 이용하고 있다.

이 당시 조선 태종(1401~1418)과 세종(1419~1450), 그리고 명은 사신을 통해 활발한 교류가 이루어졌는데 이 가운데 불교미술도 큰 몫을 차지하고 있다. 이 새로운 양식의 불화 불상은 몇가지 뚜렷한 특징이 있다.

티베트계 명 양식 불상 특징 불교미술 가운데 명에 수용되어 나타난 새로운 티베트계 명 양식의 불교미술(불상·불화)이 조선에도 유입되기 시작한다.[8]

그 대표적인 특징이 불상이다. 이 양식의 불상은 머리의 육계肉髻가 뾰족하며, 그 위에 정상계주頂上髻珠도 보주형으로 뾰족하고, 머리 중앙에도 중앙계주가 표현된다. 얼굴은 갸름한 계란형의 고상한 모습이고 체구가 다소 건장한 형태를 나타내고 있는 등 새로운 두렷한 특징이 나타나고 있는 것이다.[9]

이런 특징은 불화의 경우 견성암간 묘법연화경판화(1459) 등에서부터 나타나며, 현존 최초의 그림은 조원사 소장 영산회도(1562), 운문 필 영산회도(일본 대판大阪사천왕사四天王寺: 시텐노우지 소장, 1587) 등이나 삼신삼세 오불회도(십륜사 소장, 1467) 등이 가장 이른 예이다.

불상의 경우 통도사 금은아미타삼존상(1450), 금강산 은정골 아미타삼존상(1451), 흑서사 목아미타불좌상(1458) 등에 나타나고 있다.[10]

항마촉지인 석가불상 등장

조선 초기가 되면 영축산에서 법화경을 설법하는 영산회도의 석가불이 설법인을 짓지 않고 마군을 항복받아 성도成道하는 항마촉지인을 짓고 있다. 현존하고 있는 그 첫 예가 1459년 견성암 묘법연화경 변상도의 항마촉지인 석가불이다. 석가불은 머리의 뾰족한 육계와 정상계주·중앙계주, 고상한 얼굴, 건장한 체구, 항마촉지인 등 여러 가지 특징이 새로이 나타나고 있다. 특히 법화경을 설법하고 있는 석가불이 설법인이 아닌 항마촉지 인을 짓고 있는 것이 가장 큰 변화라 할 수 있다.

이 변화는 명나라간 명칭가곡名稱歌曲에도 보이고 있는데 이 명칭가곡은 티베트의 영향

8 글쓴이는 시종일관 티베트계 소위 라마계 불상이 명의 영락·선덕년간에 중국에 수용된 후 성행된 티베트계 명 양식인 점을 주장해 왔다.
　① 문명대, 「고려·조선시대의 조각」, 『韓國美術史의 現況』 (예경, 1992.5).
　② 문명대, 「조선조 전반기 조각의 對中國(明)과의 교섭연구」, 『조선 전반기 미술의 대외교섭』 (예경, 2006.6).
9 다음 글에 그 연원과 특징이 잘 정리되어 있다.
　① 문명대, 「고려·조선시대의 조각」, 『韓國美術史의 現況』 (예경, 1992.5).
　② 이은수, 「조선 초기 금동불상에 나타나는 明代 라마 불상양식의 영향」, 『강좌미술사』15 (한국미술사연구소·한국불교미술사학회, 2000.12).
　③ 최성은, 「조선 초기 佛敎彫刻의 對外關係」, 『강좌미술사』19 (한국미술사연구소·한국불교미술사학회, 2002.12).
　④ 문명대, 「조선 전반기 조각의 對 中國(明)과의 교섭연구」, 『조선 전반기 미술의 대외교섭』 (예경, 2006.6), pp.131~151.
　⑤ 박은경 「조선 전반기 불화의 대중교섭」『조선 전반기 불화의 대외교섭』(예경, 2006.6).
　⑥ 문현순, 「명 초기 티베트식 불상의 특징과 영향」, 『미술사연구』13 (1999).
10 문명대, 「조선 전반기 불상조각의 도상해석학적 연구」, 『강좌미술사』36 (한국미술사연구소·한국불교미술사학회, 2011.6), pp.109~186.

으로 제작된 것으로 알려져 있다.[11] 이후 영산회상도에 석가불의 수인인 항마촉지인이 표현된 것은 1463년 법화경 영산회상도나 1470년 정희왕대비발원 법화경 영산회상도 등 판화 법화경변상도에서 부터 보이고 있다.[12] 그러나 영산회도에서는 항마촉지인 석가불이 이 시기에는 보이지 않지만 삼신삼세불도인 십륜사 소장 불화의 석가불에 나타나고 있어서 1467년에 더 많은 예들이 있을 것 같다. 그러나 현재는 단독 영산회도의 항마촉지인 석가불은 1578년 운문 필 영산회도에 처음 나타나고 있다. 따라서 현재로서는 이른바 단독의 영산회도에 항마촉지인 석가불이 나타난 첫 예가 된다고 하겠다.[13]

이처럼 항마촉지인 영산회상도는 조선 전반기 2기에 다소 나타나지만 보편화된 것은 조선 후반기부터라 할 수 있다.

사천왕의 배치와 도상특징의 변화

조선초에는 티베트계 명 양식의 수용에 따라 뾰족한 육계와 정상계주 및 항마촉지인의 영산회 석가불이 나타나고 이와 함께 사천왕의 지물이 변화를 일으키고 있다. 바로 북방 다문천이 탑 대신 비파를 가지고 서방 광목천이 칼 대신 탑을 가지게 된 것이다. 이 변화에 대해서는 일찍 저자가 신라 사천왕상 연구에서 티베트의 경전과 사천왕상 지물(동 비파·남 칼·서 탑·북 당번)에서 찾을 수밖에 없다고 밝힌 바 있다. 사천왕상의 계인은 조선조가 되면 크게 변하고 있다. 즉 동방천은 칼, 남방천은 용과 보주(새끼), 서방천은 보탑과 창, 북방천은 비파를 가지는 것이 보편적인데 이것은 아마도 약사 7불의궤 공양법의 동 비파·남 칼·서 용과 여의주(새끼)·북 탑의 계인이 혼동되어 도상화되었기 때문이 아닌가 싶

11 문명대, 「서래사 소장 1459년 견성암간 묘법연화경 영산회변상도 판화연구」, 『강좌미술사』43 (한국미술사연구소·한국불교미술사학회, 2014.12).

12 ① 천혜봉, 「조선 전기 불화판화」, 『한국서지학연구』 (삼성출판사, 1991).
　② 박도화, 「조선조 묘법연화경판경의 연구」, 『불교미술』12 (동국대박물관, 1994).

13 문명대, 「항마촉지인 석가불 영산회상도의 대두와 1578년작 운문 필 영산회상도의 의미」, 『강좌미술사』37 (한국미술사연구소 · 한국불교미술사학회, 2011.12).

다. 특히 명이나 청을 통해 들어온 라마교의 영향이 상당히 작용했을 것으로 보인다. 라마교의 지물은 보통 동 비파·남 도검·서 불탑·북 당번 등인데 서 광목천이 탑을 든 라마교적인 도상을 보이는 것은 주목할 만하다.[14]

이 변화도상이 티베트 명 양식의 영향으로 제작된 1448년 안평대군 발원 법화경 변상도나 1459년 견성암간 묘법연화경 변상도에 처음 나타나고 있는 점에 유의할 필요가 있다.[15] 특히 견성암간 법화경 변상도는 중앙에 육계가 뾰족한 항마촉지인의 석가불상이 키형 광배를 배경으로 결가부좌로 앉아 있고, 이 좌우로 10대제자·6대보살·제석·범천·용왕용녀·사천왕·8부중·10타방불·10보수가 배치되고 있다. 더구나 왼쪽向右 하단 아래에는 동 지국천왕이 칼을 잡고 있고, 위에는 비파를 든 북 다문천왕이 배치되었으며, 오른쪽 하단에 용 잡은 남 증장천왕과 탑을 든 서 광목천왕이 상하로 배치되고 있어서 신라·고려 사천왕상의 동칼·북탑·남칼과 서칼·금강저를 든 예와는 다른 지물을 나타내고 있는 것이다. 이런 도상 특징의 사천왕상은 앞서 말한 1448년 안평대군 발원 1463년 간경도감 법화경변상도 등 경판화 변상도에서부터 나타나기 시작하다가 점차 영산회도에 유행된 뒤 조선 후반기에는 거의 모든 불회도에 보편화되고 성행하게 된다. 물론 일부 사천왕도에서는 신라 이래의 전통대로 북 다문천이 탑을 든 경우도 있지만 이런 예는 극히 예외적이라 할 수 있다.

이 사천왕 판화 도상의 모본은 앞에서 말했다시피 명에서 전래된『제불여래보살명칭가곡諸佛如來菩薩名稱歌曲』의 판화변상도(1417년간)에서 유래되었다는 사실은 대개 인정되고 있다.[16] 이『명칭가곡』은 태종 때부터 세종 때(1417~1434)까지 국왕 자신이 백성들에게 널리 장려했기 때문에 불교 교단에서도 자연히 수용하여 판화변상도에서부터 시작하여 불

14 문명대, 「신라사천왕상 연구- 한국석탑부조상 연구2」, 『불교미술』5 (동국대박물관, 1980.9). 「신라 사천왕상의 기원과 전개」, 『統一新羅 佛敎彫刻史 硏究』下 (예경, 2003) p.272. 재수록. 賴富本宏, 「라마敎에서의 四天王像의 도상적 의미」, 『宗敎硏究』242.

15 문명대, 「서래사 소장 1459년 견성암간 묘법연화경 영산회변상도 판화 연구」, 『강좌미술사』43 (한국미술사연구소·한국불교미술사학회, 2014.12).

화와 불상에까지 모본으로 삼았다고 이해되는
것이다.17

서西 광목천 탑	북北 다문천 비파
남南 증장천 용	동東 지국천 칼

표3. 사천왕 배치와 지물

조선시대 불화의 사천왕 명칭과 배치는 표 3과 같지만 명칭을 방제旁題로 적어놓은 예는 1673년 청양 장곡사 미륵괘불도나 천은사 아미타극락회도(1776) 등 7예 정도 있고, 조각상도 4·5예 찾을 수 있어서 북방 다문천이 탑에서 비파, 서방 광목천이 칼이나 금강저에서 탑으로 지물이 변화된 것은 예외적인 몇 예 외에는 분명하다고 할 수 있다.

필자는 1980년 이전부터 이 변화는 티베트계 명 양식 사천왕상과 경전의 수용에 따라 변화된 현상으로 논의한 이후 이를 부정하는 견해도 일부 있으나 이제는 티베트계 명 양식·불상 불화의 영향으로 보는 것이 대세라 할 수 있다.18

이 도상 변화는 단순한 명칭가곡 판화 도상의 수용에 따른 모본의 변화로 볼 수 있지만 근본적으로는 경전이나 사상의 변화에 따른 현상이라고 생각된다.

16 조선시대 사천왕상 도상 변화에 대해서는 필자의 「신라 사천왕상 연구」의 사천왕상 형식② 손가짐에서 위에서와 같이 논의한 이후 16년 뒤부터 주목하기 시작한다. 변화의 원인에 대해서는 잘 모른다는 견해가 우세하나 필자의 견해대로 경(經)과 티베트도상의 수용으로 일어난 현상이 분명하다.
 ① 문명대, 앞논문, 1980.
 ② 장충식, 「한국불화 사천왕의 배치형식」, 「미술사학연구」211(1996.9), 『한국불교미술연구』 (시공사, 2004), pp.174~198 재수록.
17 「태조실록」 권3 및 『세종실록』 권2·3등 참조, 이에 대해서는 임영애, 「앞논문」, 『미술사학연구』265 참조.
18 장충식·이대암·이승희 씨 등이 부정적인 견해를 보이고 있다.

2) 조선 초기(전반기 제1기 태조 ~ 성종기: 15세기)의 불화

(1) 조선 초기 불화론

불화의 조성 배경

조선조는 불교를 국가의 근본사상으로 했던 고려와는 달리 유교를 통치의 이념으로 삼은 유교국가로 일관된 사회였다. 즉 새로운 유학인 성리학으로 불교를 철저히 탄압하고 유교적인 새 질서를 세워 이상 사회를 이루어 나가고자 했던 것이다. 조선조를 움직이던 성리학자들은 조선의 건국과 동시에 끈질기게 불교탄압 운동을 벌여 태조 즉위 원년부터 승니불자僧尼佛者를 도태하도록 강력하게 상소하기 시작하였으며[19] 마침내 태종의 오교양종혁파五敎兩宗革罷, 세종의 선교양종통합禪敎兩宗統合 등 사상 유례없는 대불교억압정책을 추진하였다.

이러한 불교탄압정책은 조상활동造像活動까지도 강력하게 규제하였는데, 가령 세종 17년 효령대군이 회암사檜巖寺에 불사를 일으키자 사헌부에서는 이를 계속 저지하려 했으며, 심지어 왕실 내지 개인적인 사대부의 불사나 조상造像까지 엄벌에 처하는 등,[20] 전반적으로 불교를 혹독하게 억압했던 것이다. 그러나 일련의 계획적인 불교정비작업은 국가의 재정과 인적인 자원을 확보하는 한편 왕권을 확립하기 위한 현실적인 요구에서 일어난 면도 있어서 유교주의자들이 생각하는 바와 같이 불교를 완전히 물리치고 사상과 행정의 여러 면에 독점적인 지위를 바라기는 어려운 일이었다.

오히려 왕실을 중심으로 하는 불교는 좀처럼 청산되지 않았다. 태조 이성계만 하더라도 연복사탑演福寺塔의 중수重修, 대장경의 인성印成, 흥천사興天寺의 건립 등 그의 개인생활이나 종교적 신앙으로는 한사람의 불교도佛敎徒로서 시종일관하였다. 더구나 태조는 즉위 2년 전인 1390년에 새로운 국가 건설을 위한 간절한 염원으로 금강산에 사리를 봉안하

19 『태조실록』 원년 7월 20일 司憲府上書陳十條.
20 세종은 하민下民이 숭신崇神하는 것을 금하기 어렵다는 이유를 들면서 이를 듣지 않았다. (『세종실록』권2, 세종 17년조).

는 등 깊은 신앙심의 은덕으로 새로운 국가, 조선의 국왕이 될 수 있었기 때문에 시종일관 독실한 불교신자를 자처했던 것이다. 또한 세종은 초기에는 불교를 선·교 양종으로 통합하고 도첩제度牒制를 엄격히 시행하여 승려수를 제한하는 등 억불책을 강력히 시행하였으나 말년에는 불교에 대하여 호의적인 태도를 보였다.[21]

이러한 조선 초기 국왕들의 불교정책 이외에 역대 왕실의 비빈妃嬪, 왕자, 종척宗戚 등 오랫동안 불교신앙에 젖은 이들을 중심으로 한 왕실불교가 성하고 있었으므로 조선 초기에도 불교미술의 맥은 면면히 이어지고 있었다. 따라서 국가 내지 왕실의 장인匠人이나 화원畵員이 불사佛事를 담당하는 경우가 많았고[22] 이러한 분위기 아래 조성된 당대의 불교미술은 그 수준이 상당히 높았던 것으로 추정된다.

불화 조성만 하더라도 태조 5년(1396)에 왕이 불화를 그리도록 했다든가[23] 태종 17년 (1417)에 왕이 화원 이원해李原海 등 15인으로 하여금 각림사覺林寺에 불화를 그리도록 명령한 예,[24] 세종 11년(1429) 아미타8대보살화阿彌陀八大菩薩畵를 그리도록 한 예[25] 등 왕이 직접 불화를 그리도록 한 경우도 많았으므로 당대 불화의 격조는 고려불화의 전통이 강한 높은 수준을 유지했을 것임은 분명한 일이다. 그러나 조선 전반기 제1기인 15세기 불화 작품의 경우 연대를 알 수 있는 작품이 거의 남아 있지 않아서 정확한 양식을 안다는 것은 어려운 일이지만, 이 시기의 불화는 물론 고려 후기 불화와 15세기 후반기 불화 사이에 양식적인 변화를 통해 간접적으로 유추할 수는 있을 것이다.

21 安啓賢, 「佛敎抑制策과 佛敎界動向」, 『한국사』 11(국사편찬위원회, 1974), pp.149~183.
22 ① 문명대, 「조선 후기 彫刻樣式의 硏究(1)」, 『梨花史學硏究』 13·14(1983), p.50 참조.
 ② 문명대, 「조선 전반기 불상조각의 도상해석학적 연구」, 『강좌미술사』 36 (한국미술사연구소·한국불교미술사학회, 2011.6).
23 『태조실록』 태조 5년 조.
24 『태종실록』 태종 17년 조.
25 『세종실록』 세종 11년 조.

불화의 양식과 특징

조선 초기(15세기 = 전반기 제1기) 불화의 특징을 간략히 요약하면 다음과 같다.

첫째, 조선 전반기 제1기의 불화는 왕실을 중심으로 한 귀족적 취향의 불화가 이어지고 있다. 그것은 물론 왕실발원의 불화이건 일반 서민발원의 불화이건 작품이 많이 현존하지 않기 때문에 조선왕조실록의 기록을 중심으로 고찰한 결과이기도 하지만, 세종대를 포함한 조선의 건국 초기는 "억불숭유"라는 국가적 이념 하에 유교국가로서의 체제 정비에 주력하던 시기인 만큼 서민층에서 공개적인 불사를 일으킨다는 것은 상당히 어려웠기 때문이다. 따라서 고려불화의 귀족적이고 우아한 기품이 담긴 양식이 이 시기에도 적극적으로 펼쳐지고 있다.

둘째, 위의 특징과 연관되는 것이겠지만 의정부 등에서 올린 상소에서 볼 때 사경은 물론 불상의 개금, 불화 조성 등 여러 불사에 여전히 금을 많이 사용한 것을 알 수 있다. 따라서 그 작품들의 왕실 취향의 화려함이나 섬려함은 상상되고도 남음이 있는데, 그것은 가령 함안군 부인 윤씨 발원의 수월관음도나 회암사 소장 약사삼존도와 같은 금선묘 불화를 통해 충분히 짐작할 수 있다.

셋째, 화제畵題면에서 볼 때, 고려시대에 유행하던 아미타8대보살도나 지장시왕도와 같은 불화가 여전히 유행한 것을 알 수 있는데, 고려불화를 통해 알 수 있듯이 현세의 고뇌를 잊고 내세의 극락왕생을 염원하는 아미타정토신앙 등 기복적인 신앙 형태가 여전히 대중적인 불교신앙의 근간이 되었음을 알 수 있다.

넷째, 앞에서도 언급했듯이 이러한 왕실을 중심으로 한 귀족 취향의 불화와 함께 이 시기 불화의 한 특징으로는 서민을 중심으로 한 시왕도의 유행을 들 수 있다. 고려시대에는 아미타나 관음과 함께 지장도도 역시 많이 제작되었었다. 그런데 기록에서 보듯이 조선시대에는 지장신앙이 지장시왕신앙으로 보다 더 확대되어 많은 시왕도의 제작을 낳았고, 그 내용도 주로 지장 및 재판은 물론 지옥에서의 고통스러운 장면까지 묘사한 도상으로 발전한 것을 알 수 있다. 이렇게 볼 때 현존하는 조선 후기 시왕도의 도상은 세종대인 조선 초기에 이미 완성된 것을 알 수 있다. 이와 아울러 일반 백성에게 크게 어필하여 민간

불교신앙으로 발전된 시왕사상은 이미 선초에도 민간 신앙적인 성격을 갖고 있었음을 알수 있다. 이것은 전국 각 사찰에 현존하는 많은 명부전冥府殿과 그 안에 봉안된 수많은 시왕도가 입증해 주는 것이라 하겠다.

다섯째, 이러한 조선 전반기 제1기 불화의 양식적 특징은 『석보상절』 안의 팔상도에서 보다시피 불상의 머리모습 등에는 조선 후기 불상에서 보이는 뾰족한 육계나 정상계주, 갸름한 얼굴, 세장한 신체 등 티베트계 명 양식이 상당히 보이는 반면, 보살상의 모습이나 의습선衣褶線의 표현방식, 구름 등의 장식문양 등 세부 묘사에는 고려불화나 사경화에서 보이던 양식이 전해지고 있는 것을 알 수 있다. 또한 이러한 모습들은 매우 유려하고 생동감 있는 필선으로 묘사되었을 것으로 추정된다.

(2) 조선 초기(1392~1506: 태조~연산군)의 불화

이 시기 불화 중 대표적인 불화는 내소사來蘇寺 묘법연화경변상도(1415), 광덕사 법화경변상도(1422), 일본 매림사梅林寺 소장 수월관음보살도(1427), 일본 지은사知恩寺 소장 관경변상도觀經變相圖(1435), 석보상절 팔상도(1447), 일본 지은원知恩院 소장 관경변상도(1465), 일본 십륜사十輪寺 소장 오불회도(1467), 무위사 아미타불회도阿彌陀佛會圖(1476)와 아미타래영도 및 백의관음후불도, 약사불회도藥師佛會圖(1472), 영평사永平寺 제석천도(1483), 수종사 금동불감 설법도(1459~1493) 등이 있으며, 이외에 조선 전반기 제1기 작품으로 여러 점을 추정할 수 있다.

이 시기의 작품 중 제작연대가 확실한 첫 작품은 내소사(전북)에 전하는(현재 불교중앙박물관 보관) 묘법연화경妙法蓮華經(보물 제278호, 도1)의 변상도를 들 수 있다.[26] 이것은 태종 15년(1415)작으로 법화경 7권 7첩이 완전하게 보존된 완질로 흰종이白紙에 먹글씨墨書로 사경寫經하였고, 변상도는 금니金泥로 그렸다. 권7 끝에는 조성기識記가 있어 이 사경은 태종 15년에

26 이 작품의 도판은 다음을 참조할 것.
 ① 崔淳雨 編著, 『韓國美術全集 12 : 繪畵』(同和出版公社, 1973), 그림 10.
 ② 千惠鳳 編著, 「書藝典籍」, 「國寶」12(藝耕産業社, 1985), 그림 99~100.

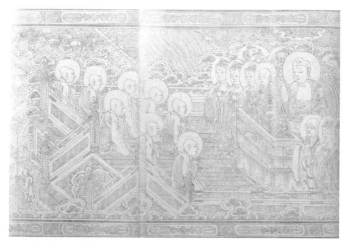

이씨 부인李氏 夫人이 남편 유근柳謹의 명복을 빌기 위해 사성한 공양경供養經임을 알 수 있다.

이 변상도는 왕조가 바뀐 지 20여 년밖에 지나지 않아서 그런지 형식과 양식적인 면에서 고려의

도1. 백지묵서묘법연화경 권3 사경변상도, 1415

사경화들과 별로 뚜렷한 차이는 없는 것 같다. 난간으로 구획한 오른쪽에는 대좌 위에 앉아 설법하고 있는 부처님과 그 주위를 둘러싼 보살 및 제자들의 모습을 그렸고, 왼쪽에는 각 권의 내용을 묘사하였는데 각 존상들의 배치구도는 물론 고려시대 사경화 특유의 세밀함과 번잡한 듯한 옷주름, 부처님의 낮은 육계 및 소용돌이 형태의 장식적인 구름무늬 등 고려의 사경변상도들과 유사하여 양식상의 차이를 거의 느낄 수 없을 정도이다. 그것은 왕조가 바뀌었다 해서 작가가 바뀔 수 없으므로 하루아침에 미술이 획기적으로 변할 수 없기 때문이다. 더구나 1415년은 새 왕조가 건국된 지 23년밖에 되지 않는 매우 이른 시기에 해당되므로 고려말에 활동하던 화가나 사경승들이 제작했을 가능성이 매우 높으므로 그 양식이 그다지 변모되었다고는 생각되지 않는다. 어쨌든 작품 하나만으로 단정할 수는 없지만 이 변상도를 살펴볼 때 조선 초기 불화는 15세기 초반기(1/4분기)까지는 고려불화의 양식에서 크게 벗어나지 않았던 것으로 보인다.

이 점은 앞에서 말한 조선 태조 즉위 직전에 이성계 자신이 손수 새 왕조 건설을 위하여 금강산에 매립했던 태조발원 사리기의 선각 불상에서도 확인 할 수 있다. 금선묘 불화와 동일한 이 그림은 금선묘 법화경 변상도를 연상시키고 있기 때문이다.

이런 점은 본격적인 불화인 봉정사 대웅전 후불 영산회도벽화(도2)에서도 분명히 나타

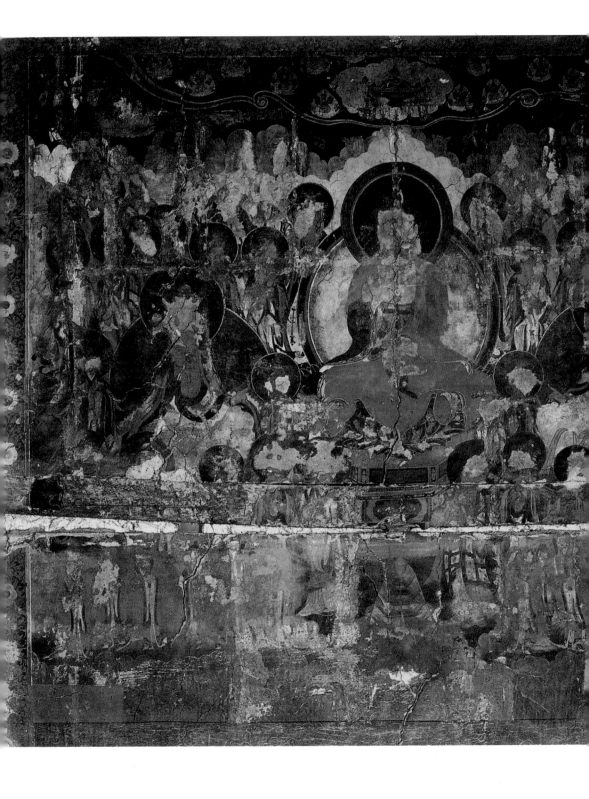

난다. 고려말 조선초에 속하는 확실한 불화는 이미 언급한 봉정사 대웅전 영산회설법도벽화다. 이 벽화는 필자가 이미 1977년도에 발견하여 『한국의 불화』에 두 번이나 고려불화일 가능성을 언급한 적이 있지만[27] 1997년 대웅전 수리과정에서 새롭게 주목된 것으로 14세기 고려불화의 특징을 잘 계승한 벽화로 생각된다.

세로361 × 가로401㎝ 크기의 거대한 후불 벽면에 상·하단으로 나누어 상단에는 본존 석가불과 문수·보현보살 등 삼존불좌상을 중심으로 보살, 10대제자, 제석·범천, 신중과 타방불 등이 배치되었고 하단에는 보탑을 중심으로 시주자들이 두 줄로 배치된 석가설법도이다. 본존 석가불의 얼굴은 다소 훼손되었지만 타원형에 가까운 얼굴은 단아한 편이고 연꽃 대좌 위에 앉은 불상은 다소 장신의 건장한 편이며, 가사 묶는 금구장식, 하의 상단의 둥근 처리, 분홍색에 가까운 붉은 대의가 화려한 편이어서 고려불화의 특징이 잘 계승되고 있는 고려말 조선초의 불화이다. 고려불화에서 아미타변상도, 미륵변상도, 약사변상도 등은 남아있지만 석가영산회변상도는 명확한 예가 없었으나 이 벽화 때문에 고려 석가변상도의 진면목을 이해할 수 있어서 다행스러운 일이다.[28] 이 석가설법도는 법화경 사경변상도의 변형이자 이를 확대한 벽화로서 석가불이 영축산에서 설법한 장면을 극적으로 묘사한 벽화라 하겠다.[29]

도2. 영산회상벽화, 봉정사 소장

27 문명대, 『한국의 불화』 (열화당, 1977), p.20, p.146 참조.
28 문명대, 「鳳停寺 大雄殿 高麗 靈山會上圖 後佛壁畫 略考」, 『불교미술연구』3~4 (동국대 불교미술문화재연구소,1997).

도3. 오백나한도,
일본 지은원 소장

도4. 법화경금니사경변상도, 천안 광덕사 소장, 1422

봉정사 벽화와 비슷한 시기로 보이지만 조선초보다는 고려불화로 생각되는 이른바 여말선초 불화양식인 지은원 소장 오백나한도(도3)가 주목된다. 장엄한 산수를 배경으로 석가삼존과 오백존의 나한이 정교하게 배치된 산수 나한도로 주목된다. 웅장한 산수 속에 개성있고 자유롭게 수행에 전념하고 있는 나한들을 표현한 그림은 고려말, 조선초 산수화의 특징과 성격을 잘 이해할 수 있게 한다. 또한 중앙 삼존도는 봉정사 영산회도의 도상 특징과 매우 흡사하며 당대 불화의 성격을 단적으로 잘 표현하고 있는 것이다. 상단에 연봉들이 연이어 있고, 화면 중심의 상부에 아늑한 산을 배경으로 삼존불이 배치되어 있는데 이 주위를 나한들이 둘러싸고 있다. 이 중심부를 둘러싼 무리와 하단부에도 산수를 배경으로 무리지어 삼삼오오 나한들이 제각기 개성있는 포즈로 앉아있는데 표정들도 제각각이며 자세도 갖가지이다. 이른바 산수 안에 석가부처님과 500 제자들이 수행에 정진하고 있는 모습을 진솔하게 나타낸 그림인데 영축산 수행도로 이해할 수도 있을 것이다.[30]

29 ① 박도화, 「봉정사 대웅전 영산회후불벽화」, 『한국의 불화』17 (성보문화재연구원, 2000).
　　② 김현정, 「안동 봉정사 대웅전 중창과 후불벽화의 조성배경」, 『상명사학』8~9 (상명사학회, 2003).
30 오백나한도는 고려불화에서도 언급했지만 여말선초 양식 불화이기 때문에 여기서도 간략히 언급해두고자 한다.

태조 · 태종시기를 지나 세종대왕(1419~1450)은 치세 초기에 앞 시대와 같은 불교배척 정책으로 일관하였다. 그러나 왕실부녀자나 일부 사대부, 군신君臣들에게는 마치 습관처럼 몸에 배인 숭불崇佛의 성향을 완전히 척결할 수는 없었다. 그들의 숭불이나 출가出家하는 일은 누구도 제지할 수는 없는 실정이었으며 더욱이 왕의 친형인 효령대군의 불교에의 귀의나 그가 일으킨 불사佛事를 왕 자신이 불교숭신자佛敎崇信者라 자처하지는 않았으나 이를 저지할 수 없는 것이었다. 또한 세종조에도 왕실 중심의 기우구병祈雨救病 · 명복冥福을 빌기 위한 재승도불齋僧禱佛의 불사는 의연히 실행되고 있었으며 당시 사대부 사이에도 불교식 제례祭禮를 거행하던 습관은 일반적인 현상이었다.

이 시기의 불화는 내소사 법화경 변상도(1415)에 이어 조성된 광덕사 법화경금니사경 변상도(도4)이다. 1422년(세종 3년)에 조성된 묘법연화경 하권 앞에 그려진 이들 변상도는 세장한 본존불에 비하여 좌우의 보살들은 다소 도식적이어서 고려 법화경변상도와 거의 유사하지만 도식적인 면이 좀 더 많아진 것이 다른 점이라고 할 수 있다.[31]

행호 발원 관경변상도 이보다 12년 후인 1435년에 그려진 지은사 소장 관경변상도(도5)는 세종대 불화의 특징을 잘 알려준다.[32] 제9불색신관佛色身觀의 극락회도만 크게 부각되고 제8상관, 13잡상관의 아미타삼존도가 생략된 구도법은 1323년 지은원 고려관경변상도와 유사한 구도를 보여주고 있다. 중앙의 아미타삼존도는 좌상으로 좌우 보살은 무릎 아래로 내려간 구도법에서 고려 전통을 충실히 따르고 있다. 그러나 불상광배에서 좌우로 삼각형을 이루면서 배치된 빽빽한 나한들은 지은원 소장 고려관

31 문명대 · 박도화, 「廣德寺 妙法蓮華經 寫經變相圖」, 『불교미술연구』1 (동국대불교미술문화재연구소, 1994. 12), pp.45~62.
32 문명대 · 조수연, 「고려 관경변상도의 계승과 1435년 知恩寺藏 觀經變相圖의 연구」, 『강좌미술사』38 (한국미술사연구소·불교미술사학회, 2012.6).
 〈觀經變相圖 畵記〉
 ① 宣德拾年乙卯六月ㅇㅇ正」② 前判天台宗大宗師行乎坤()」③ 益山郡夫人朴氏()加ㅇㅇ本」④ 子司正甲(田)ㅇㅇ設 (啟)」⑤ 前万戶金ㅇㅇ湖…」⑥ 前化朗曹…」⑦ 馬島万戶韓…」⑧ 前大正…」(글쓴이는 2011년부터 4차례 조사하면서 년대와 글자를 대부분 새로 판독했음).

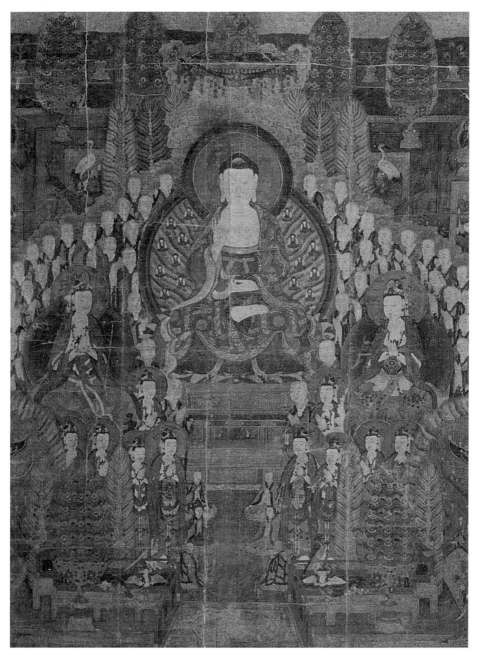

도5. 관경변상도, 일본 지은사 소장, 1435

경변상도의 구도를 어느정도 따르고 있으나 6~13 등 9관이 아미타설법도 1장면으로 압축생략된 것은 다르며, 또한 고려불화의 자연스러운 협시배치와도 다른 점이라 할 수 있다. 중앙계주, 갸름한 얼굴, 단아한 체구, 붉은색 대의와 화사한 금무늬 등의 불상형태는 고려의 전통이 잘 반영되고 있지만 신광의 빛과 화불배치나 늘씬한 보살들의 형태는 새로운 특징이라 할 수 있다. 따라서 이 그림은 고려불화의 특징도 남아있지만 새로운 조선적 수법도 보이는 신·구의 양식이 공존하고 있는 과도기적 불화양식이라 할 수 있다.

이 그림은 특히 왕실발원 불화라는 점에서 크게 주목되고 있다. 즉 태종의 아들, 이정李裎의 부인 익산군 부인 신씨가 발원한 것으로 왕위를 둘러싼 왕실의 환난을 잠재우고 왕실의 화평을 기원하고자 조성한 것으로 생각되고 있다. 여기에는 전前 천태종 판사이자 대종사이던 행호行乎스님이 주관한 불사라는 점에서 당시 왕실과 불교계와의 관계도 알 수 있는 귀중한 관경변상도이다. 행호 스님은 법화결사, 백련사 결사운동의 중심지였던 강진 백련사 출신으로 백련사 및 서울 흥천사를 중창했으며 천태종의 고위직을 수행했던 분이다. 그러나 결국 억불정책의 최초 순교자이자 희생자로 제주도에 유배간 뒤 피살되고 만다. 특히 이 불화 조성에는 강진·여수 일대의 수군 책임자들이 다수 시주에 참여하고 있어서 이 불화는 백련사에서 조성된 관경변상도로 판단되고 있다.[33]

억불정책을 추진하던 세종이 말년에 호불군왕好佛君王으로 돌변한 것은 앞서 설명한 바와 같이 왕으로서도 어쩔 수 없이 오랜 역사를 통해 국민의식 속에 담겨 있는 불교신앙의 맥이 단시일에 불식될 수 없다는 이유도 있었겠으나, 연이은 두 아들과 중궁中宮인 소헌왕후의 서거逝去, 그리고 왕 자신의 병고에서 오는 비탄 등에 기인하는 바도 컸을 것이다.[34]

세종이 효령대군의 불사佛事를 인정한 것이나 흥천사興天寺의 중수, 내불당內佛堂의 중창

33 ① 문명대, 「강진 백련사 대웅전 1762년작 삼세불상의 연구」, 『강진 백련사 학술조사보고서』 (한국미술사연구소, 2015.2).
 ② 문명대, 「강진 백련사 대웅전 1762년작 삼세불상 연구」, 『강좌미술사』48 (한국미술사연구소·한국불교미술사학회, 2017. 6), pp.13~24.
 ③ 문명대·조수연, 「앞논문」(2012.6), 주32 참조.

도6. 『월인석보』 팔상판화, 1459

및 기타 제반 불사 등 많은 호불정책好佛政策을 쓴 것 외에도 미술사적으로 중요한 업적은
왕 29년(1447)에 『석보상절釋譜詳節』을 간행한 일이다. 그것은 석보상절 앞에는 석가팔상
도釋迦八相圖(도6)가 실려 있는데 비록 판화이기는 하지만 세종 말기 불화로서는 유일하게
현존하는 작품이므로 이 팔상도를 통해 세종 말기 불화의 양식을 조금이나마 파악해 볼
수 있으리라 생각되기 때문이다.35

월인석보 팔상도 이 팔상도는 각 장면의 표현방식은 현존하는 조선 후기 팔상도들과 어
느 정도 유사하지만 세부양식은 고려불화에서 볼 수 있는 특징들이 많
이 남아 있는 것을 알 수 있다.36 그러나 조선 전반기의 팔상도는 석보상절의 팔상도를 그
대로 사용한 월인석보 판화에 있는 팔상도 판화를 거의 그대로 그리는 것이 보편적이나 조
선 후반기(18세기)에는 『석씨원류』의 팔상도를 그대로 도입하여 그리고 있음을 참고할 수
있다. 어쨌든 각 장면은 산악이나 수풀 또는 장식적인 구름으로 싸여 있는데, 이것은 장면

34 세종조의 제반 불교 시책에 대해서는 다음 논문을 참고할 것.
　韓㳓劤, 「世宗朝에 있어서의 對佛敎施策」, 『震檀學報』 25 · 26 · 27 합본호(震檀學會, 1964), pp.67~154.
35 沈載完所藏 · 解說, 『釋譜詳節』 第十一, (『語文學資料叢刊』 第一輯, 語文學會, 1959. 8 참조). 여기에 실린
　팔상도는 복각본覆刻本이긴 하지만, 정통본이므로 어느 정도 당시의 양식을 갖추고 있으리라 생각된다.
36 조선조 전반기 팔상도에 대해서는
　① 蔡太順, 「朝鮮朝 後期 八相圖의 硏究」(弘益大學校大學院 美術史學科 碩士學位論文, 1984), p.11 및 p.30 참조.
　② 박도화, 「初刊本 月印釋譜 八相版畵」, 『서지학연구』 24 (서지학회, 2002), pp.241~278.

도7. 석가팔상도, 일본 대덕사 소장

구획의 구실과 동시에 장엄한 분위기를 표출하고 있으며, 누각 등의 표현에는 원근법이 잘 나타나고 있다. 또한 각 존상이나 인물상은 판화가 갖는 경직성을 훌륭히 탈피하여 자연스러움과 생동감을 잘 나타내고 있다.

그것은 특히 수하항마상樹下降魔相에서 마군魔軍의 유혹을 물리치는 장면이나 쌍림열반상雙林涅槃相에서 수많은 제자들이 비통해 하는 다양한 모습 등에서 여실히 느낄 수 있다. 특히 석가일생 장면의 표현에는 종파불교의 교판론教判論인 5시8교설五時八教說의 역사관이 잘 표현되고 있다는 점이 주목된다. 가령 녹원전법상鹿苑轉法相에 화엄경을 설법하는 부처님의 모습 이른바 두손을 모두 설법하고 있는 설법인(시무외인)을 나타내고 있는 모습이어서 처음 설법으로 화엄경을 설법했으나 알아듣지를 못해서 둘째 설법으로 아함경부터 다시 설법했다는 5시8교설의 내용을 표현하고 있는 것 등이다.

세부 표현양식에서 볼 때 이야기의 배경이 되는 곳에 배치되거나 또는 장면구획의 칸막이 역할도 하는 여러 장식 문양 즉, 소용돌이 형태의 구름, 산악의 토파, 수목 등의 빽빽한 묘사로 고려 후기 사경화에서와 같이 여백을 남겨두지 않으려는 변상도 표현방식의 계승인 것 같다. 또한 녹원전법상에서 보이는 불 · 보살상의 원형광배나 설법하거나 연꽃가지를 들고 앉아 있는 자세, 보관의 형태, 여러 겹의 곡선으로 표현한 옷주름과 띠매듭의 표현양식, 그리고 보살이나 사천왕의 천의天衣 양식 등에서도 고려불화에서 볼 수 있는 특징들이 나타나고 있다. 그러나 불상의 경우 육계肉髻가 뾰족해지고 정상계주頂上髻珠와 나발을 표현하는 등 세종 이후 불화에서 보이는 특징도 엿볼 수 있다. 이렇게 볼 때 세종대까지의 불화는 부분적으로 조선시대 불화의 양식적 특징이 나타나기는 해도 대체로 화려 · 정교한 고려불화의 양식적 전통이 강하게 남아 있는 것을 알 수 있다.

이 팔상도를 어느
정도 계승했다고
생각되는 팔상도가
대덕사大德寺(다이도
꾸지) 소장藏 팔상도
(도7) 중 사상도와 금
강봉사 소장 석가
사상도(1535)이다.

도8. 내불당도, 리움미술관 소장, 15세기

대덕사 소장 사상도는 세로로 긴 화폭에 위로부터 도솔래의상兜率來儀相, 비람강생상毘藍
降生相, 사문유관상四門遊觀相, 유성출가상踰城出家相이 차례로 그려진 그림이다. 이런 특징
은 독일 쾰른 동아시아 박물관 유성출가상踰城出家相에서도 분명히 나타난다. 왕궁건물
과 궁내부 구획, 궁내 인물상 등의 분위기는 고려불화 중 관경변상도를 잘 계승한 특징
이라 하겠다.

내불당도　　이러한 궁궐그림과 관련해서 경복궁내에 있던 왕궁사원 내불당도內佛堂圖(도8)
가 주목된다. 고故 김걸 씨가 일본에서 구해 리움미술관으로 들어간 이 그림
은 경복궁과 궁내의 내불당과 법당 안의 불상봉안 장면 등이 그려진 작은 그림인데, 실재
왕궁과 왕궁사원의 전모를 리얼하게 묘사하고 있어서 세종 때의 경복궁 모습은 물론 왕
궁사원의 실상을 어느정도 이해할 수 있다.[37]

이 외에 조선 초기인 세종 때의 불화는 거의 남아 있지 않지만 조선왕조실록의 기록을
통해 세종 당시 불화의 양상이나 종류 등을 어느 정도 찾아볼 수 있다.[38]

37 문명대, 「내불당도에 나타난 내불당 건축고」, 『불교미술』 14 (동국대박물관, 1997).
38 문명대, 『세종시대의 미술-세종대의 불화』 (세종대왕기념사업회, 1986), pp.52~68.

세종기의 불화사료

① **국사화상**國師畵像[권 18, 세종 임인壬寅 4년 11월 기사조己巳條(1422)]

일본 국왕과 그 모후母后가 승려 규주圭籌 등을 보내어 서간書簡을 전하고 방물方物을 바치며 대장경大藏經을 청구하니, 그 글월에 "바닷길이 멀어 오래 소식이 끊어졌습니다. 이때 매우梅雨(음력 6월에서 7월 초순에 내리는 장마)는 개고, 회풍槐風(9, 10월에 부는 바람)이 상쾌하게 불어오는데, 신령이 호위하여 존후尊候가 만복을 받으시기를 삼가 바랍니다. 지난해 귀국貴國 사신이 우리나라에 왔을 때에, 그때 국사國師 지각보명智覺普明이란 이가 있어 관館을 개설하고 그를 후하게 대접하였더니, 그 후에 그의 제자 주당周堂이란 자가 귀국에 유람차로 갔는데, 귀국의 선왕先王께서 화공畵工을 시켜 국사의 화상畵像을 그리고, 문신 이색李穡으로 하여금 찬贊을 짓게 하여, 주당이 돌아오는 편에 부탁하여 부쳐寄贈 보내셨으니, 대개 옛날의 후의를 잊지 않은 것이었습니다.39

② **화불**畵佛 **3축**軸[권 36, 세종 정미丁未 9년 4월 임오조壬午條(1427)]

윤봉은 직금織金 1필, 단자段子 3필, 분색사종粉色沙鍾 하나를, 백언은 직금 1필, 단자 3필, 광견廣絹 4필, 도라면兜羅緜 1필, 자로령紫鷺翎 1봉, 화불畵佛 3축軸을 올렸다.40

③ **아미타8대보살화**阿彌陀八大菩薩畵[권 44, 기유己酉 11년 6월 계미조癸未條(1429)]

창성昌盛은 미타불彌陀佛과 팔대보살八大菩薩을 그릴 금金 1전錢 5푼分을 요구하고, 윤봉尹鳳은 소불小佛을 장식할 채색彩色을 요구하니, 명하여 이를 주게 하다.41

39 日本國王及其母后 遣僧圭籌等 致書獻方物 求大藏經 其書日 海路迢迢 久不嗣音 維時梅雨弄晴 槐風 噓爽 共惟 神衛森嚴 尊候納倍萬之福 往歲貴國使臣之到吾朝也 時有國師號日智覺普明 開館以厚遇之 厥後其徒周棠者 去 遊貴國 貴國先王使工圖國師壽像 命文臣李穡作贄 托於周棠回便以贈之 盖不忘舊 德也.

40 尹鳳進織金一匹 段子三匹, 粉色沙鍾一白彥進織金一匹 段子三匹 廣絹四匹 兜羅緜一匹 紫鷺翎一封 畵 佛三軸.

41 昌盛求金一錢五分 畵彌陀八大菩薩 尹鳳求粧小佛彩色 命與之.

④ 시왕도十王圖[권 88, 경신庚申 22년 정월 무진조戊辰條(1440)]

사간원에서 아뢰기를, "지금 승도僧徒들이 서울 바깥 사찰에서 '시왕도十王圖'라고 칭하고서, 사람의 형상을 괴상한 형용과 이상한 모양에 이르기까지 그리지 않는 바가 없사옵니다. 그 잔인하고 참혹한 형상은 차마 눈뜨고 볼 수가 없사옵니다. 진실로 도道를 터득한 자는 반드시 이러한 짓을 하지는 아니할 것입니다. 후세에 간사한 승도들이 생업을 영위하고자 불설佛說을 가탁假托하여, 이 그림을 만들어 절간에 걸어 두고 어리석은 백성들을 을러메서 많은 재물을 긁어모을 것이오니, 단지 석씨釋氏의 자비스러운 뜻에 어긋날 뿐만 아니라, 어리석은 백성들이 죄과를 겁내고 복락을 얻으려고 생계를 돌보지 아니하고서, 재산을 털어 넣고 생업을 잃어 굶주림과 추위를 면하지 못할 것입니다. 이 때문에 그 부모처자를 내버리고 세상을 도피하여 머리를 깎아 강상을 허물어뜨리오니, 생민生民의 폐해가 실로 이 그림에서 연유됩니다. 청하건대, 서울은 사헌부에서 외방은 각 고을에서 샅샅이 수색하여 불태우거나 헐어 버리게 하고, 그 중에 혹시 감히 숨겨 놓거나 혹은 몰래 숨어서 그림을 그리는 자는 사람들에게 진고陳告케 하는 것을 허락하여 즉시 불태워 없애고서 법에 의하여 죄를 주게 하옵소서." 하였으나, 윤허하지 아니하다.[42]

⑤ 석가화釋迦畵[권 89, 경신庚申 22년 4월 정유조丁酉條(1440)]

공조工曹에 전지하기를, "지금 농사철을 당하여 비가 시기를 어기니 장래가 염려된다. 공사간의 영선을 일체 모두 정지하여 파하라." 하였다. 그러나 흥천사興天寺 사리각舍利閣의 화공畵工 20여 인이 석가의 상을 그리는 것과 동우棟宇와 종루鐘樓에 단청丹靑을 하는 역사役事는 오히려 그치지 않았다.[43]

42 司諫院疏 今僧徒 乃於京外寺社 稱爲十王圖 圖畵人形 至於殊形異狀 無不畵作其殘忍慘酷之狀 目不 忍見 眞得其道者 必不爲此 後世奸僧 欲營生業 假托佛說 乃爲此圖 張掛佛宇 恐嚇愚民 多聚資財 非徒有乖釋氏慈之意愚民畏慕罪福 不顧生理 傾財矢業 未免飢寒 以至棄其父母妻子 逃世剃髮敗毀綱常 生民之害 實由此圖 請令京中司憲府外方各宮 窮搜燒毀 其或敢有藏匿 或潛隱圖畵者 許人陳告 隨卽燒毀按律抵罪 不允.

43 傳旨工曹 今當農月 雨澤愆期 將來可慮 公私營繕 一皆停罷 然興天寺舍利閣 畵工二十餘人 圖畵釋迦像 丹艧棟宇 及鍾樓之役 則猶不輟.

⑥ 금은화金銀畵[권 94, 신유辛酉 23년 12월 갑오조甲午條(1441)]

의정부에서 상서 하기를, "⋯⋯이제 본국 중외中外의 여러 절이 몇 천만이 되는지 알지 못하겠사오나, 큰 절에는 불상이 수백에 이르고 작은 절도 2, 30에 내리지 아니하옵는데, 소상塑像은 순전히 금을 써서 바르고 화상畵像은 사이에만 잡채雜彩를 써서, 하나의 불상이라도 금을 쓰지 아니한 것이 없으니, 또한 그것이 몇 만억이 되는지 알지 못하겠습니다⋯⋯ 지금 새로 불상과 경권經卷을 만드는 자가 날마다 불어 그치지 아니하며, 은으로 소상을 만들고 금으로 바르는 것과, 은으로 경문經文을 쓰고 뒷면에는 금·은으로 그림 그리는 것까지 있사오니, 만약 엄하게 금하지 아니하면 금이 장차 모두 중에게로 돌아가서 남음이 없을 것입니다⋯⋯" 하였으나 윤허하지 아니하다.[44]

⑦ 금사경화金寫經畵[권 114, 병인丙寅 28년 10월 계묘조癸卯條(1446)]

사헌부 집의執義 정창손鄭昌孫 등이 상소하기를, "불교가 괴탄怪誕하고 환망幻妄하여 나라를 미혹시키고 조정을 그릇되게 하는 것은 ⋯⋯ 삼가 듣자옵건데, 불교를 존숭하여 이금泥金으로써 불경을 쓰게 하고 불경의 겉에는 황금으로써 그리고, 번당幡幢은 주옥과 비취로써 장식하여 사치를 할대로 다하고, 의발衣鉢·공장供帳과 여러 가지의 수용需用을 구비하지 않는 것이 없으며, 불사佛事를 크게 일으켜 곡식과 재물을 허비한 것이 이루 기록할 수가 없었습니다."[45]

⑧ 금은사경화金銀寫經畵[권 114, 병인丙寅 28년 10월 기유조己酉條(1446)]

승려들을 대자암大慈菴에 많이 모아서 전경회轉經會를 베풀었다가 7일 만에야 파회罷會하다. 승려들이 대개 천여 명이나 되었는데, 장설 관리掌設官吏가 분주히 접대하면서 밤낮으

44 議政府上書曰 ⋯⋯ 今本國中外諸寺 未知幾千萬也 大寺則佛像至千數百 小寺則亦不下二三十 塑像則 純用金塗 畵像則間用雜彩 無一像不用金者 亦未知幾萬億也 金字經亦未知幾萬卷帙也 ⋯⋯ 今之新造 佛像經卷者 日滋不已 而至有用銀爲塑而塗金者 用銀寫經而背畵金銀者若不痛禁 則金必將盡歸於僧 而無遺矣 ⋯⋯ 不允.

45 司憲府執義鄭昌孫等上疏曰 佛氏之所以怪誕幻妄 迷國誤朝 ⋯⋯ 伏聞尊崇竺敎 泥金寫經 經背畵以黃 金 幡幢飾以珠翠 窮極侈麗衣鉢供帳 凡百所需 無不備具 大作佛事 靡穀費財 不可殫記.

로 쉬지 않았으며, 떡과 과일 등 음식이 산더미처럼 쌓여 있었다. 처음에 임금이 왕비를 위하여 주부注簿 강희안姜希顏과 수찬修撰 이영서李永瑞에게 명하여 금은으로써 불경을 쓰게 하고, 불경의 거죽은 모두 황금을 사용하여 용을 그리게 하고, 또 주옥으로써 등롱燈籠을 만들어 그 정교精巧를 다하였는데, 이때에 이르러 재차 법회法會를 베풀어 전경轉經을 하였다. 소윤少尹 정효강鄭孝康은 평상시에 집에 있으면서 청정淸淨하기를 힘써서 승려나 도인道人과 같았고, 또 안평대군 부인의 종형從兄이 된 이유로써 임금의 지우知遇를 받아 임금의 뜻을 잘 받들어 상시 흥천사興天寺에 있으면서 무릇 불경을 쓰는 여러 가지 일을 모두 주관하였다. 강희안과 이영서도 또한 모두 이마를 드러내놓고 부처에게 절하였는데, 혹 조사朝士가 그들을 보면 부끄럽게 여겨 절하지 아니하였다.[46]

이상과 같은 기록에서 우리는 조선초 특히 세종 당시 불화의 내용을 몇 가지 살펴볼 수 있다. 우선 화제畵題면에서 진영도眞影圖, 아미타8대보살阿彌陀八大菩薩, 시왕도十王圖, 석가상釋迦像, 비취와 주옥의 번당과 등, 그리고 금자사경金銀字寫經 사경화, 용그림 등이 그려졌음을 알 수 있다. 이들의 정확한 양식은 논의할 수 없으나 위 화제畵題의 불화는 모두 고려시대에도 크게 유행했던 것을 현존 작품을 통해서 알 수 있다.[47] 앞의 『석보상절』이나 1435년 관경변상도 또는 내소사 사경변상도 등의 내용을 통해 살펴보았듯이 이들의 양식도 고려불화의 양식적 전통에서 크게 벗어나지 않았으리라 추정된다. 더구나 왕실에서 발원한 작품들이므로 그 격과 질적인 면에서 당시 불화를 대표할 수 있는 우수한 작품들이었을 것으로 믿어진다.

그런데 사료 ④ 시왕도의 경우 고려시대에는 대부분 지장보살과 그 권속으로서의 시왕十王을 거느린 지장시왕도의 형식이 많고[48] 지옥 장면을 묘사한 그림은 별로 많지 않은 반

46 大會僧徒于大慈菴 設轉經會 七日乃罷 僧凡千餘人 掌設官吏 奔走供辨 畫夜不息 餠餌果食 積如山丘 初上爲王妃 命注簿姜希顏 修撰李永瑞以金銀寫經 經衣皆用黃金畵龍 又以珠玉爲燈籠 極其精巧 至是 再設法會 以轉之 少尹鄭孝康常居家務爲淸淨如僧道 且以安平大君夫人從兄 人蒙上知 承候旨意 常在 興天寺 凡寫經諸事 悉皆主之 希顏永瑞 亦皆露頂拜佛或朝士見之 則赧然不拜.
47 문명대, 「불화」,『세종시대의 미술』(세종대왕 기념사업회, 1986.12).

면, 조선시대 후기 지장시왕도나 시왕도에서는 보다 더 교화적이고 설명적인 내용으로
발전하여 시왕 각각의 재판광경이나 지옥에서 형벌을 받는 고통스런 장면을 그리고 있다.
그러므로 위의 기록에서 볼 때 조선 후기 시왕도는 조선 초기에 이미 그 도상이 갖추어졌
던 것으로 보인다. 기록에서도 밝혔듯이 이들 시왕도들은 왕실발원 불화만이 아니라 서울
근교 사찰 등 곳곳에 다수 봉안된 것을 보면 당시의 불교신앙 형태의 일단을 알 수 있지 않
을까 생각된다. 즉 죽은 이亡者의 명복冥福이나 천도薦度를 빌고 죽은 후 무서운 지옥에 떨어
지는 고통을 면하고자 하는 지장보살 사상이나 지장시왕 사상이 일반 백성들에게 크게 어
필하여 민간 불교신앙으로 굳혀져 가고 있음을 알 수 있다. 이러한 민간 불교신앙의 형태
는 세종 이후뿐만 아니라 조선 후기에도 지속적으로 번성하여간 성격이며 현존하는 많은
수의 조선 지장시왕도 또는 시왕도를 제작하게 된 근간이 되었던 것이다.49

　　고려시대 불사佛事에서 금·은 등의 남용이 심한 재정적인 낭비로 지적되어 조선시대
억불정책의 한 요인이 되었음에도 불구하고, 사료 ③·④·⑤·⑥ 등의 기록에서 보듯이
세종 당시의 조선 초기에도 금은자사경金銀字寫經의 조성과 불상의 개금改金이나 불화 조성
등 여전히 불사에 금의 사용이 두드러지고 있음을 알 수 있다. 이렇게 볼 때 고려불화의
화려한 성격은 조선 초기 불화에도 여전히 이어지고 있었을 것으로 생각된다. 또한 1441
년에 다소 과장적인 점은 있다 하더라도 사료 ⑥에서 보다시피 불교가 통폐합되어 공식
적으로는 36사만 잔존한다고 하였지만 실제로 수천이 넘는 절과 수많은 불상과 불화, 불
구佛具들이 금과 은으로 장식되고 있었던 상황을 잘 알 수 있다.

　　앞서 본 바와 같이 말년에 호불적인 태도로 변한 세종대왕 이후, 문종·단종을 지나 7
대 임금으로 오른 세조는 유명한 숭불 군왕이다. 그는 원각사를 건립하는 등 불교중흥에
힘쓴 국왕이었다. 이후 성종때부터 왕조의 유교적 기틀이 잡히고 중국의 문화도 적극 수

48 문명대, 『高麗佛畵』 (중앙일보사, 1981. 6), 그림 42~44 및 해설 참조.
49 조선시대의 지장도 내지 지장시왕도에 대하여는 다음을 참조할 것.
　　金廷禧, 「朝鮮 後期 地藏菩薩畵의 研究-18世紀의 作品을 中心으로-」, 『韓國美術史論文集』제1집 (한국정신문
　　화연구원, 1984).

용되기 시작하는데 불교미술도 이때를 전후해서 전반적으로 새로운 경향이 성행하기 시작하며 이와 아울러 조선적인 성격이 완전히 자리잡기 시작한다.

제1기의 불화 가운데 15세기 후반에 속하는 이른바 세조(1455~1468) 전후의 문종(1451~1452년)에서 성종(1469~1494), 연산군(1495~1505) 때까지의 불화를 살펴보자. 이 시기의 작품은 일본 교토京都 지은원知恩院에 소장된 관경변상도觀經變相圖(세조11, 1465), 석가영산회도 판화(1459), 수종사水鍾寺 금동불감에 그려진 아미타극락회상도阿彌陀極樂會上圖(세조 5~성종 24, 1459~1493), 무위사無爲寺 극락전의 아미타후불벽화阿彌陀後佛壁畵(성종 7, 1476), 약사불회도(1477), 그리고 화기는 없지만 연광원 불회도, 보스턴 미술관 불회도 등이 유명하며 양식상 이 시기로 추정되는 일본 서복사西福寺 소장의 수월관음도와 일본 서방사西方寺 소장 지장보살도 등 여러 예가 전해온다.

지은원 관경변상도 지은원 소장의 관경변상도(1465, 도9)는 경의 본론인 정종분正宗分을 그린 16관경변상도로 역시 지은원에 소장된 1323년작의 고려관경변상도(도10)와 비교하여 형태와 필선이 다소 경직되고 단순화되는 경향을 보이지만, 간결하고 힘 있는 필선으로 정리된 단아한 형태, 밝은 채색 등 조선 초기 불화의 특징이 뚜렷이 보이고 있다. 즉 화면의 세로 중심축에 상上 제8상관, 중中 제9불색신관, 하下에 제13잡상관 등 극락불회도 3존상이 각각 배치된 것은 1323년 인송사나 지은원 고려 관경변상도와 유사하지만 다소 간략화된 점, 좀 더 세장한 불상, 녹색 위주의 좀 더 부드러워진 채색 등에서 고려 관경변상도를 어느정도 계승한 조선 관경변상도의 특징을 보여주는 그림이라 하겠다.

이 그림은 독실한 불교신자인 세조의 불교중흥정책으로 인한 왕실발원의 격조 높은 그림으로 조선불교의 극성기라 할 수 있는 세조 때의 불화를 대표하는 걸작 중의 하나이다.[50] 또한 이 관경변상도는 왕위계승 문제를 안고 있던 효령대군(태종 둘째 아들), 영응

50 김정희, 「1465年作 觀經變相圖와 朝鮮初期 王室의 佛事」, 『강좌미술사』 19 (한국미술사연구소·한국불교미술사학회 2002, 12), pp.83~91.

도9. 관경변상도, 일본 지은원 소장, 1465 도10. 관경변상도, 일본 지은원 소장, 1323

군(세종 여덟째 아들) 부인 송씨, 월산대군(세조 손자, 성종 형), 김제군부인 조씨, 대구군부인 진씨 등 왕실발원으로 조성되었기 때문에 당시 복잡한 왕위계승문제와 깊은 연관이 있다고 보아야 하며 이 점은 1435년 지은사 관경변상도와 그 궤를 같이 한다고 생각된다.

견성암 법화경변상도 1459년 법화경 판화인 견성암간見性庵刊 석가영산회도는 석가불이 인도 마가다왕국의 수도 왕사성의 영축산에서 법화경을 설법하는 장면을 도상화한 법화경설법도이다. 설법도이지만 본존 석가가 봉정사 영산회벽화처럼 설법인을 짓지 않고 항마촉지인을 짓고 있는데 이는 석가불의 영원절대성이 강조되어야 하는 시대상황과 석가의 영원절대성을 강조하는 사상이 결합되어 일어난 현상이라 할 수 있다. 이후 조선의 석가영산회 불화는 점차 설법인 대신 항마촉지인으로 변하게 된다. 육

도11. 견성암간 법화경변상도, 일본 서래사 소장, 1459

계가 뾰족하고 정상계주가 나타나며, 좁고 넓은 대좌에 앉아있는 불상은 얼굴의 이마가 넓고 턱으로 내려오면서 점차 좁아지는 다소 역삼각형으로 표현되고 있다. 우견편단의 어깨는 넓고 건장한 상체와 넓은 무릎 등이 특징이다. 불상 좌우 횡으로 넓게 십대제자, 팔대보살, 2천신(제석·범천), 사천왕, 팔부중, 용왕·용녀, 타방불 등이 배치되고 있다.

특히 항마촉지인 및 뾰족한 육계와 함께 북방 다문천이 탑 대신 악기, 비파를 들고 있는 새로운 티베트계 명나라 불상 및 불화의 특징이 나타나고 있어서 이를 반영한 조선적 불상의 변혁이 등장하고 있는 점이 가장 주목된다.

이 법화경(도11)은 서울 또는 개성 근교 견성암에서 간행한 것으로 현재 일본 서래사西來寺에 소장되어 있다. 김수온이 찬한 간기가 있는데, 경의 발원자는 세종대왕의 5남 광평대군의 부인 신씨 발원으로 남편 광평대군이 19세에 요절한지 15년만인 1459년 4월에 학열 대사의 고증을 거쳐 간행한 것이다.

법화경의 앞에 배치된 변상도는 항마촉지인의 수인, 팽이형의 높고 뾰족한 육계, 넓은 이마 등의 본존불상 형태, 사천왕 배치와 지물도상의 변화 등 조선의 새로운 도상 특징이 나타나고 있는 획기적인 변상도로 크게 중요시되고 있다. 이런 특징은 티베트계 명나라 불상형식으로 판화에는 1417년작 제불세존여래보살 명칭가곡名稱歌曲 이나 1420년 제

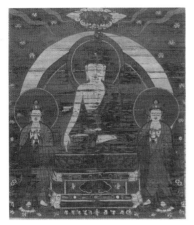
도12. 금직천불도, 서원사 소장, 1463

불보살존자 신승명경神僧名經 등의 판화변상도 등에서부터 나타나고 있는 것으로 알려져 있다.51 이같은 도상은 티베트 미술 영향이 명나라에 수용되어 나타난 새로운 변화로 조선은 태종·세종 때 영락·선덕 년간의 명과 활발히 교류하면서 이런 변화된 새로운 특징, 이른바 티베트계 명 양식을 수용하여 새로운 조선양식의 하나로 정립한 것이다. 즉 전통양식·티베트계 명 양식·절충양식 등이 조선 초기에 정립된 불교미술의 큰 흐름인 것이다. 이 티베트계 명 양식의 첫 사례가 바로 1459년 법화경 변상도이며, 따라서 이 변상도는 역사적 의의가 지대한 불교판화로 크게 중요시된다.

불교 중흥의 시대 세조(1455~1468) 때는 수많은 불사들이 이루어졌고 불화 또한 유난히 많이 조성되었지만 현존하는 작품은 거의 남아 있지 않다. 이 당시 불화의 성황을 알려주는 국가 왕실 불화 한 점이 새롭게 발견되어 크게 주목되고 있다. 일본 경도 서원사京都 誓願寺(교토 세이간지) 소장 금직천불도金織千佛圖다.52 정의공주, 의빈 권씨, 효령대군, 상당부원군 한명회 등 당시 왕실 귀족들이 거의 모두 합심 원력으로 조성된 석가삼존 천불도 자수 불화이다. 세조 7년인 1463년에 조성된 이 금직천불도(248.5x76.4, 도12)는 상단에 항

51 1459년 견성암간묘법연화경인데 현재 일본 서래사에 남아 있다. 〈한국미술사연구소〉에서 2012년 7월 6일에 서래사에서 원각회도와 함께 법화경 1질을 우여곡절 끝에 서래사측의 친절한 추적으로 자세히 조사할 수 있었다. 문명대「西來寺소장 1459년 견성암간 묘법연화경 영산회변상도 판화연구」,『강좌미술사』43 (한국미술사연구소·한국불교미술사학회, 2014.12), pp.359~368.
〈법화경 간기〉法華-經 有單有註我國所行」率皆戒環疏」而單法華則此於」大藏之餘爾也」廣平大君夫人甲氏得」內出唐本無註字畫甚楷大」小適宜於是」主上殿下萬萬歲」中宮殿下萬萬歲」世子邸下千千春之顯開刊於見」性庵以天順三年有日肇」功其年六月告註嗚呼三周處」法記蒭人天乃大乘最上之敎」也特一句念一偈上尙且獲福無」邊況雕造全部模印之廣平盖」聖壽於無疆又欲」世宗大王」昭憲王后仙駕證佛知見成無上果」其立願之弘盆有以見其無窮」矣至若諸本考異則資於大禪」師學悅云是年秋七月五日」嘉靖大夫司知中樞院事臣金」守溫奉」敎撰」
52 ① 이용운,「세이간지 소장 금직천불도를 통해 본 천불신앙과 조성」,『일본 교토 세이간지 소장 한국문화재』(국외소재문화재단, 2017).
② 이선용,「일본 교토 세이간지 소장 금직천불도의 진언 연구」,『불교미술사학』27 (2019. 3).

마촉지인의 석가불과 좌우 문수, 보현 등 삼
존불이 있고 그중 하단에는 8행 13열 95구
의 불화상이 정연하고 화려한 금직으로 짠
아름다운 자수 불화이다. 뾰족한 육계, 우아
한 얼굴, 건장한 체구 등 15세기 신양식 조
선 불상·불화의 특징, 가령 앞의 견성암 법화
경 변상도의 석가불의 특징이나 약사불회도
(1477)의 특징 등을 잘 보여주는 대표적 양식
의 천불도로 크게 주목된다.

도13. 금동불감 석가설법도, 수종사 소장

수종사 불감 아미타구존도　　수종사 석탑 출토 불감의 설법회상도(도13)는 불감의 동판銅板
　　　　　　　　　　　　　에 붉은 바탕칠(옻칠)을 한 후 그 위에 부처님이 양협시보살
을 비롯한 보살과 성중에 둘러싸여 설법하고 있는 장면을 그린 것이다. 상단에는 8각연
화좌 위에 결가부좌로 앉아 있는 본존 좌우를 두 보살이 본존을 향하여 앉아 있는 삼존상
이며 하단에는 아난·가섭과 4보살이 좌우로 배치되어 있는 아미타구존도이다. 갸름한
얼굴, 세장한 체구, 붉은 대의의 호화찬란한 금무늬 등은 고려불화를 계승한 조선 초기
불화양식의 특징이 잘 나타나고 있다.

　수종사는 세조에 의해 창건된 사찰인데, 이 불화는 불감과 함께 태종의 후궁인 명빈
김씨와 성종의 후궁들이 발원한 왕실 발원의 중요한 작품이다. 따라서 불감불상과 같이
1459~1493년 사이의 불화로 크게 주목된다.[53]

무위사 후불벽화　　이를 전후하여 조성된 강진 무위사의 아미타삼존 후불벽화(도14)는
　　　　　　　　아미타삼존 불상 뒤의 후불벽에 아미타불과 관음·지장보살의 삼존

53　① 유마리,「水鍾寺 金銅佛龕 佛畵의 考察」,『미술자료』30 (국립중앙박물관, 1982).
　　② 박아연,「1493년 수종사 석탑 봉안 왕실발원 불상 연구」,『미술사학연구』269 (한국미술사학회, 2011).

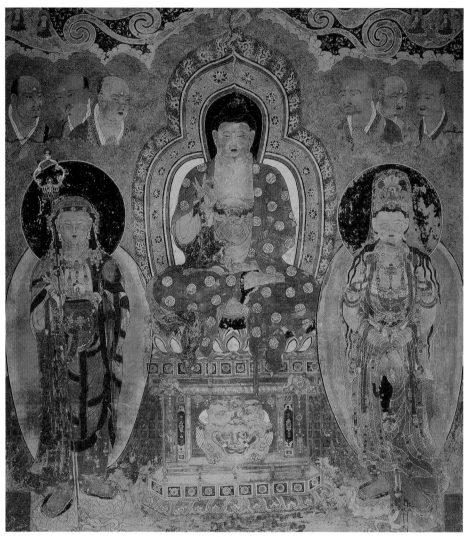

도14. 무위사 아미타후불벽화, 1476

과 6비구를 그린 간결한 구도의 아미타도인데 조선시대 연도가 있는 현존하는 최고의 벽

화로 주목되는 작품이다. 이 벽화는 또한 화기에서 밝힌 대로 아산현감 강노지^{姜老至}와 강

진군부인 조씨^{康津郡夫人趙氏} 등 왕실 귀족층 외에 수십명의 서민이 시주하여 1476년에 그

린 벽화이다. 일부 왕실이나 귀족은 물론 서민층도 참여하여 불화를 조성한 것을 보면 억불정책 하에서도 얼마나 불교가 대중화되었는가를 알 수 있을 것이다.

무위사 벽화의 본존 아미타불은 삼단 연화대좌 위에 결가부좌로 앉아 있는데 거대한 키형광배를 배경으로 한 둥글고 단정한 얼굴, 꽤 당당하고 건장한 체구의 아미타불의 모습이다. 좌우의 관음과 지장보살은 서 있는 입상인데 관음상은 화불이 있는 높은 보관, 갸름하면서도 단아한 얼굴, 두 손을 앞에 모아 정병을 살짝 쥐고 사라천의를 걸친 화려한 모습 등에서 고려 관음상을 계승하고 있다는 사실을 알 수 있다. 지장보살 역시 큰 육환장을 오른손으로 살짝 쥐고 왼손으로 보주를 들고 있는 입상으로 두건을 쓴 얼굴은 단정한 편이다. 전체적으로 밝은색의 구름을 배경으로 부드럽고 은은한 붉은색 불의와 퇴색되었지만 아름다운 녹색의 배색과 두광 등으로 밝고 맑은 극락의 설법 장면을 잘 보여주고 있다. 아미타불 머리 좌우로 배치된 육나한과 어깨까지 올라온 관음·지장의 배치구도는 상·하 2단구도를 엄격히 지키던 고려불화의 구도와는 다른 조선 초기 예배도의 새로운 특징으로 주목되고 있다.

이와 함께 좌우 벽의 상단에는 아미타래영도와 삼존도가 배치되어 있는데 역시 다소의 후보는 있으나 후불벽화와 동일한 특징을 잘 보여주고 있는 걸작의 벽화이다. 배경의 병풍처럼 둘러있는 웅장한 암산巖山은 무위사 뒷산인 명산, 월출산月出山을 모델로 하고 있어서 의미가 깊다고 하겠다. 역시 후벽 뒷면의 백의 수월관음입상 또한 후보된 흔적은 있으나 푸른 파도 위에 서 있는 아름다운 모습의 관음을 잘 나타내고 있어서 일품의 벽화를 생생하게 볼 수 있다.[54] 이런 관음보살입상 벽화는 조선 후반기의 창녕 관룡사 대웅전 후벽 뒷면 벽화 등에 계승되고 있다.

54 ① 문명대, 「無爲寺 極樂殿 阿彌陀後佛 壁畵試考」, 『고고미술』129·130, 한국미술사학회, 1977.
 ② 문명대, 「장엄한 정토 아미타불의 세계 -무위사 극락전 벽화의 내용-」, 『계간미술』14 (중앙일보, 1980).
 ③ 문명대 편, 『무위사 극락보전 벽화모사 보고서』, 한국미술사연구소, 2007.
55 李東柱, 「麗末·鮮初 佛畵의 特性-主夜神圖의 製作年代에 대하여-」, 『계간미술』16 (중앙일보사, 1980), pp.
 173~186.

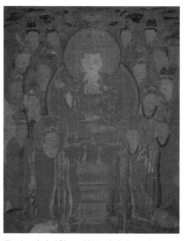
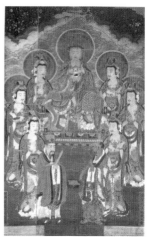

도15. 수월관음도, 일본 서복사 소장 도16. 지장시왕도, 일본 서방사 소장 도17. 지장보살도, 일본 여전사 소장, 15세기경

서복사 수월관음도

서복사西福寺 소장 수월관음도(170.9×90.9㎝, 도15)는 화기에 「공덕주 함안군부인 윤씨功德主咸安郡夫人尹氏」라 되어 있는데 함안 윤씨는 태종의 손자인 옥산군玉山君(1429~1490) 이제李躋의 부인으로 추정되고 있어[55] 이 역시 왕실 발원의 불화로 볼 수 있다. 단아한 비단 바탕에 금니金泥로 그린 이 수월관음도는 고려시대 관음도의 화려하고 귀족적인 분위기가 잘 이어지고 있는 호화찬란한 금니 선묘화의 새로운 등장이며 장엄한 산수를 배경으로 정면을 향하고 단아하게 앉아 있는데, 상하로 아미타불과 선재동자가 작게 그려진 새로운 구도법을 보여주고 있어서 조선시대 15세기 후반기(1450~1492년경) 불화 이른바 수월관음도의 신선한 일면을 나타내고 있다.

지장시왕도

이를 전후하여 제작된 서방사의 지장시왕도(도16)는 중앙의 지장보살을 중심으로 도명道明·무독귀왕無毒鬼王 및 시왕十王, 판관判官 등이 배치된 그림이다. 화기는 없지만 정제되고 평온한 분위기에 온화하고 약간 수척해진 듯한 인물의 형태, 능숙한 필선, 정교한 장식성 등으로 볼 때 궁중의 불교 옹호로 불교가 귀족적인 성

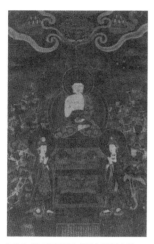

도18. 약사불회도, 일본 개인소장, 1477

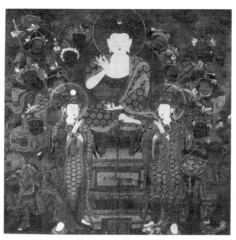

도19. 약사십이신장도, 미국 보스턴미술관 소장

도20. 약사불회도, 일본 연광원 소장, 16세기

격을 띠게 되는 15세기 중엽부터 16세기 중엽 사이에 제작된 것으로 추정되는 귀족적이고 격조 높은 작품이라 하겠다.

고려불화의 특징을 잘 간직하면서도 새로운 구도적 특징을 보여주는 대표작이 여전사與田寺(요다지) 소장의 지장보살도(128.7×76.3㎝, 도17)이다. 꽃비가 내리는 창공과 밝은 뭉게구름이 피어오르는 하늘을 배경으로 본존 지장보살을 정점으로 협시들이 둥글게 배치된 화면은 본존에게 시선을 집중케 하는 새로운 시도의 구도법으로 주목된다. 맨 앞의 도명존자道明尊者와 무독귀왕無毒鬼王이 좌우로 서 있고, 이어 좌우로 6보살이 본존 쪽으로 배치되는데 중앙보살이 옆으로 나오는 구도로 본존을 향하여 원형을 이루고 있는 독특한 화면이다. 밝은 녹색의 두광과 보살의 천의, 밝은 붉은색 착의 등으로 화면이 선명하고 밝은 특징을 보여주고 있다. 길고 풍만한 얼굴은 고려불화의 불보살 얼굴에 보이던 귀족적인 풍려한 모습이어서 다소 딱딱한 면도 보이지만 고려불화를 잘 계승하고 있다는 것을 알 수 있다. 그러나 본존 지장보살의 두건 쓰고 긴 육환장을 잡고 반가좌를 한 단정한 모습은 무위사 후불벽화 본존 아미타삼존불상의 우협시인 지장보살상 모습과 유사하며 새로운 모습의 조선식 지장보살상을 새롭게 보여주고 있다.

약사불회도의 성행 　　　무위사 아미타불화를 그린 다음 해인 1477년에 그려진 약사불회도 (일본 개인소장, 도18)는 연광원장蓮光院藏 약사불회도와 미국 보스턴 박물관 약사불회도(도19)와 거의 유사한 특징을 보여주고 있는데 약사불회도로써 회암사 약사불회도의 선구가 되는 그림으로 제1기 불화의 특징을 잘 나타내고 있을 뿐만 아니라, 이 시기 불화 양식을 대표한다고 할 수 있다.

왕, 왕비, 왕자 등 왕실 제위의 잦은 발병이나 사망에 대비한 무병장수를 위하여 약사불 또는 불회도 조성이 성행하기 시작했는데, 이런 분위기는 양반이나 서민 대중에게도 마찬가지였다고 하겠다. 따라서 이 1477년 약사불회도는 무병장수를 기원하는 왕실발원의 불화로 호화찬란한 고려 불화의 특징을 잘 계승하고 있다. 높은 연화좌 위에 앉아 있는 약사불 무릎 아래 일광日光, 월광月光 보살입상立像이 좌우로 배치되어 있어 고려불화의 2단구도 형식을 따르고 있으나 이 삼존을 둘러싸고 약사 12신장이 배치되었고, 천공의 천개天蓋 좌우로 타방불들이 구름을 타고 내려오고 있는 구도는 고려불화의 2단구도를 벗어난 조선불화의 원형구도를 나타내고 있다. 불상도 뾰족한 정상계주, 갸름한 얼굴, 세장한 우견편단한 불상형태, 늘씬한 보살입상 등에서 역시 제1기 양식을 잘 보여주고 있으며, 무엇보다도 불의에 수놓아진 화려한 금무늬들은 고려와는 또 다른 호화찬란한 특징을 잘 보여주고 있다.

이 그림과 거의 비슷한 약사불회도 한 점이 미국 보스턴미술관에 보관되어 있다. 상하 2단구도의 삼존불과 이를 12신장이 둘러싼 구도, 늘씬한 보살상, 호화찬란한 불의의 금무늬 등에서 1477년 약사불회도와 거의 흡사하나 얼굴이 보다 둥글고 체구가 건장하여 다소 다른 점이 눈에 띄지만 전체적으로 동일한 수법이다.

이 그림과 거의 동일한 특징의 불화가 연광원蓮光院 약사불회도(도20)이다. 이 그림은 훼손이 심하지만 건장한 불상체구, 호화찬란한 금무늬 흔적 등이 눈에 띈다.

56　십륜사 소장 삼신삼세불회도 〈화기〉 (문명대 외, 『조선시대 기록문화재 자료집』 III (한국미술사연구소, 2013.7).
　　「○治云○○◖」王妃殿下下○○○願聲捐」○○帑○○◖」○○○○萬歲光○寶」○千年 彩○○敬畵工」○佛○
　　與諸大菩薩龍」王龍女形○○幀敬○」淨侶朝焚夕點○○○」液之壽伏以○所爲我」○成妙相福愈對○○」
　　○德○易揆測○○」○○無彊儲○○○如」○○○板當副◖」大願矣○眞至哉」成化三年十月日◖」◖」

십륜사 오불회도 이러한 불화 특징을 잘 반영한 불화가 일본 십륜사十輪寺 소장 오불회
도(도21)와 서래사西來寺(1488~1505) 소장 삼신삼세三身三世불보살육존
불회도(원각회도) 등이다. 십륜사장 오불회도(삼신삼세불회도)는 희미한 화기에 의하여 1467
년작일 가능성이 많은데 이 점은 1477년작 약사불회도의 양식과 비교해서도 알 수 있다.
대판大阪(오사카)시립미술관에 오랫동안 보관되어 오고 있는 이 불화를 여러 차례 조사하면

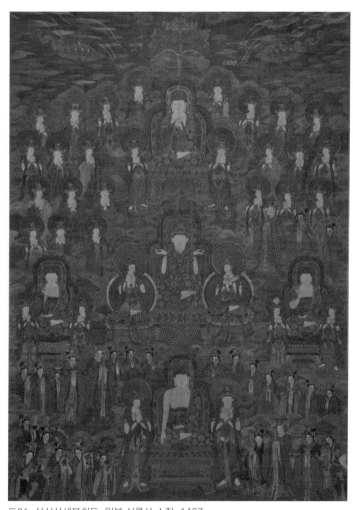

서 특히 2011년도 조사
에서 마지막 줄의 "삼년
십월일三年十月日" 앞자가
"화化"자임을 읽고 "성화
삼년십월일成化三年十月日"
로 추정하게 되었다. 이
그림은 1467년 10월에
그린 것으로 추정할 수
있어 다행스러운 일이지
만 봉안 사찰을 알 수 없
는 것이 무척 아쉽다.[56] 2
단구도의 삼존도와 주위
로 배치된 협시존상들의
구도, 가로 3불, 세로 삼
존불씩 다섯삼존불이 중
앙 노사나불을 중심으로
동서와 남북 등 '십十'자
로 배치된 질서정연한 전
체 화면구도, 뾰족한 정
상계주와 둥근 얼굴, 긴

도21. 삼신삼세불회도, 일본 십륜사 소장, 1467

	비로자나불	
아미타불	노사나불	약사불
	석가불	

표4. '십'자형 구도

상체의 불상과 늘씬하고 세장한 협시들의 형태, 불상의 붉은 대의大衣와 협시들의 천의에 그려진 금빛 찬란한 금무늬 등이 1477년 약사불회도 등 15세기 후반기 불화들의 특징과 일치한다. 이 5불의 '십'자형 배치(표4)는 다른 예와 달리 비로자나불 대신 노사나불이 중심에 배치되어 세로 비로자나·노사나·석가, 가로 약사·노사나·아미타 등 삼신불과 삼세불을 종합한 삼신삼세불 구도로 구성된 이른바 '십'자형의 파격적 구도를 보여주고 있는 것이다.

조선 후반기 괘불화에 주로 나타나던 삼신삼세불화의 선구가 되는 불화라고 할 수 있을 것이다. 왜 이런 구도를 택했는지 정확히 알 수 없지만 끊임없이 설법하고 있는 노사나불을 법신 비로자나를 대신하여 주인공인 이른바 설법주說法主로 내세웠을 가능성과 60화엄경의 본존인 경우도 고려되어야 할 것이다. 따라서 이 화면의 경우 화엄사상이 중심이 되어 법화사상을 아울렀을 것으로 볼 수도 있으며, 아마도 세종때 선禪과 교敎, 양종兩宗으로 통폐합된 이후의 화엄·법화 통합사상에 이런 특이한 불화를 창안했을 가능성이 있다고 생각된다. 즉 중심에 삼신삼세불 중 겹치는 석가불을 안치하는 대신 화엄설주 노사나불을 배치하므로써 이 그림은 화엄을 중심으로 융합되었다고 할 수 있을 것이다. 특히 하단의 항마촉지인 석가불은 단독 영산회도는 아니지만 항마촉지인 석가불의 첫 사례로서 크게 중시된다.

세조13년인 1467년은 불교미술사에서는 획기적인 해이다. 세조는 오랜 숙원사업인 원각사 10층 석탑을 1467년 4월에 드디어 완성하였기 때문이다. 태종과 세종 때 불교 통폐합의 극심한 불교탄압을 이겨내고 도성 중심에 불교중흥의 대 기념탑이 완성되어 모든 불이 총합되고 일체 제불이 운집하는 상스러운 기운이 온누리에 가득한 그런 획을 긋는 날을 맞이한 것이다. 대원각사탑과 함께 이런 성격을 잘 보여주는 불화가 십륜사 소장 오불도에 이어 조성된 서래사 소장 육불회도 이른바 원각회도이다.

서래사 육존불회도

도22. 육존불회도, 일본 서래사 소장, 1488~1505

서래사 소장 육존도(1488~1505)는 육존불회도六尊佛會圖(도22)라 할 수 있다. 삼세불三世佛인 석가 · 약사 · 아미타불이 상단, 미륵 · 치성광불 · 지장보살이 하단에 배치하는 2단구도로 구성되고 있다. 각 불상은 무릎 아래로 좌우협시보살이 배치된 2단 3존도를 나타내고 있어서 이 시기의 불화 구도를 보여주고 있다. 뾰족한 정상계주, 둥근 얼굴, 건장하면서도 긴 체구, 세장한 협시, 붉은 대의에 호화찬란한 금무늬 등 밝은 불세계를 잘 보여주고 있다. 이 그림은 사바세계, 동방약사유리광세계, 서방정토세계 등 공간적 3세계와 과거 · 현재 · 미래 등 시간적 3세계 등 시공간의 3세계와 미래 미륵의 용화세계, 미래 탄생의 치성광불세계, 미래에 탈출해야하는 지장보살의 지옥세계 등 미래의 3세불세계 등 6불세계가 한 회상에서 상승효과를 내고 있는 것이다. 이 불화는 원각경사상에 의한 원각불회도를 나타낸 도상으로 생각된다. 이 역시 불교의 통폐합사상에서 나타난 원각회상적 구도 현상으로 생각된다.[57]

조선 초기(16세기) 불화의 특징

이들 1기 불화의 양식적 특징을 살펴본다면, 우선 구도면에서 가장 두드러진 점은 본존 3존만 2단구도의 전통이 살아 있을뿐 본존과 권속들의 상하구분이 거의 사라지고 본존을 중심으로 둘러싸고 있는 원형에 가까운 구도 또는 여전사 소장 지장도처럼 원형 구도를 보여주고 있다. 이러한 특징은 무위사 아미타후불벽화와 수종사 불화에서도 찾아볼 수 있다.

형태면에 있어서는 무위사 벽화의 경우 본존불이 근엄하고 건장한 형태로 변하는가 하

57 현 불화의 뒷면에 원각회圓覺會라는 후대의 화기에서도 그 원 모습의 원류를 알 수 있다.

면 수종사 불화에서는 얼굴이 수척하고 신체가 세장해지기 시작하는 티베트계 명 양식이 나타나는 경우도 있다. 이러한 특징은 고려말 불화에서 본존상의 근엄함과 16세기 불화의 세장함 사이의 과도기적인 양식적 특징인 것을 알 수 있다.

이외에도 승각기의 주름 잡힌 모습, 승각기의 화문장식花紋裝飾이 사라진 점, 뾰족한 육계의 계주가 머리 정상부로 이동된 점, 대좌가 점차 단순화되는 점 등 여러 가지 형태면의 특징이 나타나기 시작한다. 필선은 일정한 선이 형태마다 거의 같은 톤으로 분명하게 표현되고 있는데 이것은 먹선의 애용과도 연관이 깊다고 생각된다. 그러나 이러한 필선에 비해 얼굴표현은 더 가늘고 부드럽게 묘사되어 있는데 이는 무위사, 서복사 수월관음도 등에서도 볼 수 있다.

이외에도 색채면에서 홍색이나 노란색 내지 갈색을 사용하여 화면이 밝아졌으나 금색의 제한으로 고려불화의 호화로우면서도 고귀한 면은 다소 줄었지만, 왕실 발원 불화는 여전히 호화로운 편이다. 이외 불의에 보이던 각종 장식문양이 사라지거나 작아져서 화려함이 다소 줄어진 점도 이 시기 불화의 양식적 특색의 하나이다. 반면 광배는 키형광배에 복잡한 무늬를 묘사하는 새로운 특징이 유행하기도 한다.

3) 조선 전기(전반기 제2기 중종~선조기: 16세기)의 불화

(1) 조선 전기 불화론
불화의 조성 배경

제2기(1506~1608)의 불화들은 고려불화양식이 남아있던 조선 전반기 제1기인 조선 초기 불화양식에서 탈피하여 중국 명明 양식의 특징도 다소 수용하면서 조선조 불화양식을 상당히 정립하였던 것으로 생각된다. 중종(1506~1544)을 지나 인종(1545)·명종(1546~1567)이 즉위하면서 섭정 문정왕후에 의한 불교부흥에 힘입어 왕실의 비호아래 수많은 불화들이 제작되는데, 이 시기를 전후(선조, 1568~1608)해서 격조 높은 불화들이 많이 나타났고 현재도 상당수 보존되고 있어서 크게 주목되고 있다.[58]

다시 말하면 연산군(1495~1506)에 이어 중종 역시 불교를 탄압하는데 일관하였으나 독실한 불교신자였던 왕의 부인인 문정왕후는 물심양면으로 불교를 지극정성 지원하므로써 그나마 어느정도의 법맥은 유지할 수 있었다.

단명한 인종(1544~1545)에 이어 문정왕후의 왕자, 명종이 즉위하자 왕대비가 된 문정대비는 세조에 이어 제2차 불교중흥운동을 일으킨다. 보우대사普雨大師와 수진대사守眞大師를 선교양종의 판선교종사로 삼아 선교양종을 부활하고(1550), 1551년(명종7)에는 승과를 복구하여 불교교단을 활기 넘치게 하였다. 불교의 중흥은 15년간 계속되었으나 명종과 문정대비의 사후에는 배불의 시대로 다시 돌아가고 만다.

그러나 이때 뿌려진 씨앗이 원인이 되어 불교계는 임진왜란 기간에 조선을 병란에서

58 ① 崔淳雨,「嘉靖乙丑年作 藥師如來三尊佛幀」,『佛教美術』1 (동국대박물관, 1973).
　② 문명대,「조선 전기의 불화」,『한국의 불화』(열화당, 1980).
　③ 문명대,「朝鮮明宗代地藏十王圖의 盛行과 가정34년(1555)지장시왕도의 연구」,『강좌미술사』7 (한국미술사연구소·한국불교미술사학회, 1995).
　④ 박은경,『조선 전기 불화의 연구』(시공사, 2008.9).
　⑤ 熊谷宣夫,「龍乘院藏藥師三尊佛について」,『佛教藝』69 (每日新聞社, 1968.12).
　⑥ 山本泰一,「文定王后所藏の 佛畵について」,『金鯱叢書』第2輯 (1972).
　⑦ 김정희,「朝鮮明宗代의 불화연구」,『역사학보』110 (역사학회, 1989).
　⑧ 김정희,「문정왕후의 中興佛事와 王室發願佛畵」,『미술사학연구』231 (2001).

구하는 위대한 업적을 이룩하게 된다. 명종의 불교부흥시기에 승과에 합격하였던 서산·사명 대사가 중심이 되어 벌떼같이 일어난 승병들의 맹활약으로 나라를 구원하고 불교를 일정한 한도 내에서 유지할 수 있게 된다. 전쟁을 주도한 서산·사명계 선종은 전쟁 후의 불교 부흥불사도 주도함으로써 조선 후반기 조선의 불교는 선종 위주로 흘러가게 되는 것이다.

불화의 양식과 특징

2기 불화들의 양식적 특징을 간단히 요약하면 다음과 같다.

첫째, 구도면에서 고려시대부터 조선조 1기까지 유행한 2단구도에서 탈피하여 협시상들이 많을 경우 본존 주위로 배치되는 원형구도법이 거의 정착하게 된다. 이러한 것은 김상궁 발원 아미타불화(연력사延曆寺소장, 1532)나 청평사 지장보살도, 문정왕후 발원 약사불화(원통사圓通寺소장, 1561) 등에서 볼 수 있다. 물론 삼존도의 경우 본존 무릎 아래로 협시가 배치되는 2단구도가 여전히 계승되고 있지만 이 삼존도들은 많은 협시군들이 배치된 군도형식에서 대량 배포용 불화의 필요성 때문에 일단의 2보살과 본존만 남기고 다른 상들은 모두 삭제한 간략화, 단순화 과정에서 부득이 나타난 현상이다 따라서 단순화된 삼존도 이상의 군도에서 2단구도가 사라진 것은 지극히 당연한 일이다. 또한 이러한 불화에서 본존과 협시의 비례는 고려시대 불화에서처럼 본존이 현저히 크게 표현된 것이 아니라 협시보다 다소 큰 편일뿐이며 본존과 협시는 본존의 광배로써 경계짓도록 구성되어 있는 특징을 갖는다. 또한 이자실李自實 필 32관음응신도나 앞 시대의 오백나한도(지은원知恩院 소장)에서처럼 산수를 배경으로 상을 배치하는 산수화의 구도를 이용한 점도 눈에 띄는 점이라 하겠다.

둘째, 형태의 특징은 대체로 얼굴이 세장해지는 경향을 보이는데(특히 보살상의 경우), 이렇게 수척한 얼굴에 가는 눈, 치켜 올라간 눈꼬리, 작은 입 등의 얼굴에 비해 체구는 훨씬 길고 큰 편이다. 그리고 불상의 머리에는 반드시 큼직한 정상 계주가 표현되고 이것을 받치는 육계는 뾰족하고 높아 둥글고 넓적하던 앞 시대 불상의 얼굴과는 크게 달라진 모습

을 보인다. 이런 특징은 티베트계 명 양식을 수용한 궁중문화에서부터 나타나 점차 보편화되고 있다. 광배의 형태는 원형과 키형舟形 두 가지인데, 원형 광배는 얼굴을 중심으로 한 두광과 신체를 중심으로 한 신광이 각기 따로 그려져 중간에서 겹쳐지는 모습이고, 키형광배는 연판蓮瓣 모양인데 그 안에는 화려한 꽃무늬를 빽빽하게 묘사하고 있다. 대좌는 거의가 단순화되어 4각형의 방형대좌가 주류를 이룬다.

셋째, 이 시기 불화의 필선은 선묘화를 제외하고는 대체로 채색과 작고 복잡한 무늬들에 가리워져 묘선의 효과를 얻지 못하고 있다. 반면에 회암사 약사삼존도와 같은 금선金線으로 그려진 불화에는 선묘화의 특징을 살려 활달하고 굵은 윤곽선이 거침없이 구사되고 있다. 또 하나의 중요한 특징은 불상의 발목 주위에 표현된 풀잎같은 날카로운 톱니형의 옷자락과 보살상의 천의와 하의 앞으로 길게 표현된 뾰족한 톱니바퀴 모양의 옷깃이다. 이 모양은 이 시기의 모든 불화에 공통적으로 묘사된 독특하고도 새로운 특징으로, 이러한 기법은 이후 조선 후기 불화를 통해 잘 계승되고 있는 특징이다.

넷째, 색채면에서 볼 때 적색과 녹색 위주에서 하늘색, 공작색, 쪽빛색, 자주색, 분홍색, 주홍색 등의 색조를 사용하여 현란하고 다양한 색조 위주의 불화로 발전하기 시작한다. 더구나 주로 왕실발원의 금선묘金線描 불화를 제외하고는 금을 거의 사용하지 않아 전대의 화려하면서도 귀족적인 우아함을 간직하던 불화는 높은 채도와 현란해지는 색조로 인해 그 기품이 점차 떨어지는 이른바 고귀성이 떨어지는 경향을 보인다. 이러한 경향은 조선 후기에 더욱 심화되어 불화가 다양화 또는 평준화 되어가는 하나의 요인이 되고 있다. 특히 1550년 전후의 상당수 불화들의 채색이 독특한 분홍색이어서 이 시기 채색의 한 특징을 잘 보여주고 있다. 이와 함께 16세기에는 얼굴이 눈썹, 콧잔등, 턱아래 부분 등에 흰색을 칠하여 명암효과를 나타내고 있는데, 명나라 인물화의 기법을 수용한 것으로 이 삼백법三白法의 기법은 16세기에만 주로 사용된 후에 거의 자취를 감추고 만다.

다섯째, 문양면에서는 동심원문이나 나선문 또는 옷깃 등에 국화문과 같은 작은 꽃무늬가 많이 표현되고 옷무늬로는 뇌문雷紋이나 줄무늬 그리고 날카로운 풀잎 같은 기하학적이고 도식적인 무늬들도 크게 나타난다.

(2) 조선 전기(1506~1608: 중종~선조)의 불화

현존하는 당대 불화 가운데 연대있는 작품이나 비록 연대는 없더라도 현저히 중요한 작품만 열거하면 다음(표5)과 같다. 이 외에도 연대 불명의 불화 수십 점이 더 있다.

이 가운데 대표적인 작품들 위주로 이 시기 불화의 흐름을 살펴보기로 하자. 16세기인

	소장처	불화명	조성연대	화사	주발원자	원봉안사
1	지광사持光寺	천수관음보살도	1532년			
2	경도사찰京都寺刹	아미타구존도	1532년			
3	서울 개인소장	명천사 극락전 제석천룡신중도	1534년			
4	금강봉사金剛峰寺	석가팔상도	1535년			
5	다문사多聞寺	천장보살도	1541년			
6	미곡사彌谷寺	지장보살도	1546년			
7	지은원知恩院藏	32관음응신도	1550년			도갑사
8	신 장곡사新長谷寺	삼장보살도	1550년			
9	지장사地藏寺	약사불회도	1551년			
10	장수원사長壽院寺	석가설법도	1553년			
11	한국 개인소장	지장시왕도	1555년			
12	칠사七寺	지장시왕도	1558년			
13	원통사圓通寺	약사불회도	1561년			
14	조원사曹源寺	석가설법도	1562년			
15	국립중앙박물관	사불회도	1562년			
16	광명사光明寺	지장시왕도	1562년			청평사
17	지복사持福寺	석가설법도	1563년			
18	석수사石手寺	지장시왕도	1564년			
19	버크컬렉션	석가삼존도	1565년			
20	강선사江善寺	석가삼존도	1565년			
21	국립중앙박물관	약사삼존도	1565년			
22	덕천미술관	약사삼존도	1565년			

23	용승원龍乘院·보수원	약사삼존도	1565년		
24	정각사正覺寺	아미타삼존도	1565년		
25	서울 개인소장	아미타회도	1565년		화주지준化主智峻
26	선도사善導寺	지장시왕도	1568년		
27	여의사如意寺	삼장천장지지도	1568년		
28	화가산현사찰和歌山縣寺刹	용화회도			
29	보광사寶光寺	석가설법도	1569년		
30	고려미술관高麗美術館	치성광불회도	1569년		
31	장곡사長谷寺	아미타불회도	1570년		
32	금계광명사金戒光明寺	삼불회도	1573년		
33	청산문고靑山文庫	안락국태자경安樂國太子經 변상도	1576년		
34	청량사淸凉寺	석가불회도	1581년		
35	금강사金剛寺	삼장보살도	1583년		
36	안국사安國寺	천장보살도	1583년		
37	장안사長安寺	아미타오존도	1586년		
38	국분사國分寺	지장시왕도	1586년		
39	사천왕사四天王寺	석가설법도	1587년		
40	지복사持福寺	지장시왕도	1587년		
41	보도사寶島寺	삼장보살도	1588년		
42	선광사善光寺	지장시왕도	1589년		
43	약선사藥仙寺	감로도	1589년		
44	서교사西敎寺	감로도	1590년		
45	대창집고관大倉集古館	아미타불회도	1591년		
46	연명사延命寺	삼장보살도	1591년		
47	조전사朝田寺	감로도	1591년		
48	서울 개인소장	영산회도	1592년		

표5. 조선 전반기 제2기 불화 목록

제2기(중종~선조기)의 불화는 연산군에 이어 등극한 중종도 불교탄압을 지속했는데 그래서 그런지 1400년대 말에서 16세기 1/4분기의 연대있는 작품은 현존하지 않고, 2/4분기인 1532년 불화부터 보이기 시작한다.

지광사 천수천안 관음보살도

그 첫 불화가 11면 천수천안千手千眼 관음도(지광사持光寺 소장, 도22)이다. 거대한 둥근 광배 안 바위대좌 위에 결가부좌로 앉아 있는 이 천수천안관음보살은 도갑사 32관음응신도의 본존관음보살처럼 다소 세장하고 단아한 체구, 타원형에 가까운 둥근 얼굴, 붉은 천의와 푸른 천의자락 등 당대 보살화의 형태와 유사한 편이다. 관음의 배경이 되는 거대한 둥근 광배는 금빛 바탕에 이어서 화면 전체를 금빛찬란하게 만들고 있는 것이 특징이다. 관음의 머리에는 뒷면의 얼굴 외에 10면(정면 8, 좌우 2)의 얼굴, 이른바 11면이 표현되었고, 지물持物을 가진 42수手

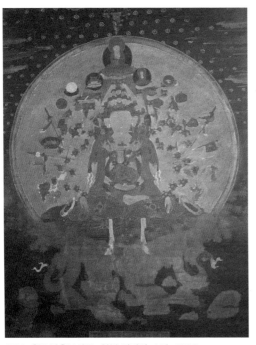

도23. 천수관음보살도, 일본 지광사 소장, 1532

와, 여기서 뻗어나간 무수한 소수小手, 이들은 각각 눈을 가져 천안天眼을 상징하고 있어서 11면천수천안관세음보살도十一面千手千眼觀音菩薩圖라 할 수 있다.

이 관음상에는 금분이 군데군데 남아 있고 군청바탕의 하늘에는 금빛의 작은 꽃들이 상서로운 꽃비를 내리고 있어서 원래는 금빛 찬란한 불화였음을 알 수 있다. 하단 중앙에는 이 불화의 유래가 적혀 있는데 비구니 스님과 신도 몇 사람(8인)이 정토왕생과 윤회, 고해에서의 영탈과 무병장수 그리고 마침내 정각正覺을 이루기를 간절히 기원하면서 1532년 여름에 이 그림을 그렸다는 사실을 알 수 있다.[59]

이 불화는 인근 박물관에 잘 수장되어 있어서 보관상태는 양호하나 한적한 어촌에 있어서 접근성이 쉽지 않은 것이 흠이라고 할 수 있다.

도24. 제석천룡도, 명천사 구장, 1534

명천사 제석천룡도　　이 천수관음의 금빛 광배 배경과 같은 효과를 내는 구름이 바탕이 되는 불화가 1534년에 조성된다. 경북 영천 신령의 명천사 극락암에 봉안되었던 이 제석천룡도(도24)는 현재로서는 가장 이른 제석천룡 신중도라 할 수 있다. 화면의 오른쪽_{向左} 에 제석천이 합장한 채 오른쪽을 3/4 측면관으로 바라보고 있고, 보통 중앙에 있는 조익관을 쓴 천_天이 화면 왼쪽_{向右} 상단에 동자를 위에 두고 구름에 싸여 있어서 초기 제석천룡도의 구도를 알 수 있다. 화면 중앙 가까이에 면류관을 쓴 두 용왕이 서로 마주 바라보고 있고 그 왼쪽 옆이자 천의 아래쪽에 왕방울 눈과 구레나룻 수염을 가진 두 8부중(가루다 등)이 짝을 이루고 오른쪽을 향해 서 있다. 7구의 제석 천룡 8부중들은 1구 외에 모두 오른쪽을 향해 3/4 측면관으로 서 있는 것이 독특한 자세라 하겠다. 황금색 구름 바탕에 홍·청·녹색의 제석 8부중들의 색은 부드럽고 온화하며 화면을 차분하게 만들고 있다. 더구나 갸름한 타원형 얼굴과 늘씬한 체구의 제석천과 두 용왕, 여기에 비해 왕방울 눈과 짙은 구렛나루 수염의 성난 얼굴과 작달막한 체구의 8부중은 서로 대칭되어 다소의 변화를 주고 있는 것도 흥미로운 구성이라 하겠다.

이 그림을 그리는데 시주한 16인의 시주자(大시주9, 시주6)들은 비구 1인 이외에 15인이 모두 재가자_{在家者}들이어서 절대 다수의 재가자들의 시주에 의해서 이루어졌다는 점

59　千手觀音菩薩圖〈화기〉, 比丘尼普雲伏爲」李氏壽石氏位靈駕崔」氏車南氏靈駕往生淨界」常聞無上至眞妙法永脫」輪廻之苦海亦爲李氏壽」康氏兩位保體比丘尼學」眞保體無病長壽之願」敬成彩畵(画)千手觀音一幀」粧比卑(早)愹安邀鸞宮非徒」存亡利盆亦乃巳身世々」生々不退菩提之心無災」無障福壽增長歸依三」寶當成正覺之勝緣何」可言哉佛鑑廣密慈悲」照此丹誠」嘉靖十一年壬辰夏 跋」(화면 하단 중앙, 金書)
※ 2013년 4월 25일 조사 때 9자를 새로 찾거나 수정할 수 있었다.

이 주목할 만하다. 또한 그림 작가를 화사畫師라 하지 않고 상사像師라 한 것도 주목된다. 화사 계관戒管 비구는 처음 알려진 이름인데 아마도 경북 일대에서 활약했던 화사로 생각된다.

이처럼 이 제석천룡도는 현존 예로서는 가장 이른 신중도이어서 제석천도 이외의 신중도의 원조로서 크게 중요시되며 1534년(중종 29)에 조성된 이 불화는 조선 전기에 속하는 (1550년 이전) 몇 안되는(10번째) 불화로서 희귀한 예로 중요시되며 채색과 형태 등에서 차분한 분위기를 나타내고 있는 16세기 초의 양식을 대표하는 수작으로써 중요시되고 있다.[60]

지종 필 석가팔상도
16세기 전반기 불상화의 특징을 알 수 있으면서 당시 석가팔상도의 도상을 이해할 수 있는 팔상도가 금강봉사金剛峰寺 소장 지종志宗 등 필 석가팔상도(1535, 도25)이다. 상하로 긴 화면에 위에서 차례대로 설산수도상, 수하항마상, 녹원전법상, 쌍림열반상 등 사상四相 장면만 남아 있고 앞의 사상은 없는데, 같은 본으로 생각되는 대덕사大德寺 소장 사상도(도26)와 합치면 모두 팔상도가 완성된다.

최상단에 설산들이 늘어서 있고 그 전면에 설산에서 수도하고 있는 석가의 모습이 몇 장면으로 묘사되고 있으며, 그 아래 항마촉지인을 짓고 결가부좌하고 있는 수하항마樹下降魔의 석가불이 2구나 있다. 뾰족한 정상계주, 타원형의 수척한 얼굴, 세장한 상체 등 항마촉지인 불상의 특징은 당대 불상화와 상당히 유사한 것이다.

60 명천사 극락암 제석천룡신중도 〈화기〉(계관 작 1534년, 크기: 90.5×114cm)
嘉靖十三年甲午二月日新寧」縣北嶺花山明泉寺極樂庵」帝釋天龍合軸奉安于本庵」大施主 池聖佰 兩主」大施主 比丘 在清」大施主 金慶彩 兩主」大施主 李稅突 兩主」大施主 朴允彩 兩主」大施主 金尙守兩主」大施主魯遠突兩主」大施主 楊武三 兩主」大施主 金江牙之兩主」緣化秩」證明 松月鵬式」像師比丘 戒管」誦呪比丘 殷添」比丘信行」供養主比丘 最澄」持殿比丘 偉澄」淨桶比丘 花性」別座比丘 善文」化主比丘 嚴添」金昌文」施主韓道愈兩主」施主韓文稍兩主」施主韓福孫兩主」施主朴春震兩主」施主朴春倍兩主」施主金重召兩主」施主金有淡兩主」以此」勝緣」同生」極樂」國皆」以成」佛道」

以此」勝緣」同生」極樂」國皆」以成」佛道」
(연화질 하단에 별도로 있음)

* 이 그림은 일본에서 가져온 그림으로 2016년도에 처음 조사하였음.

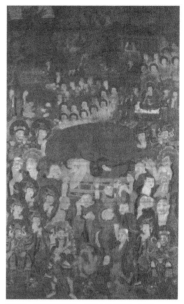

도25. 석가팔상도,
　　　일본 금강봉사 소장, 1535

도26. 석가팔상도, 대덕사 소장

도27. 석가열반도, 일본 천광사 소장,
　　　1569

　이 아래에는 다섯비구에게 처음으로 설법하는 녹원전법상鹿園轉法相이 전개되는데 보살형 석가불이 보관을 쓰고 두 손을 들어 설법인을 짓고 있는 모습은 조선 후반기로 넘어가서 녹원전법상 설법상의 전형적 도상형식으로 정착된다. 앞에서 말했다시피 석가불이 첫 설법으로 화엄경을 설법하고 있는 모습을 리얼하게 묘사하고 있다. 두손을 모두 올려 설법인을 지으면서 부처님 생애 최초의 열정적으로 설법하고 있는 장면으로 화엄교판론에 의거한 화엄설법인데 중생들이 알아듣지 못하여 다시 아함을 설법했다는 장면이다. 조선 후기의 보살인 노사나불이 이 중품중생인의 모습을 계승하고 있다. 이 아래에는 많은 사부대중에게 둘러싸여 있는 부처님의 열반 모습이 그려져 있는데 오른팔을 배고 누워 있는 모습이 꽤 긴장감 넘치게 묘사되고 있어서 주목된다.

　그림의 화기에 보면 "1535년인 중종 30년에 석가팔상 두 탱화를 왕·왕비·세자의 수명장수를 기원하여 조성한다. 대시주는 족친族親 이씨 양위 외 41쌍이다. … 화원은 지종志宗, 영운靈云, 보명宝命, 도봉道峯이다." 라는 화기가 있어 이 그림은 왕실 종친이 국왕과 왕

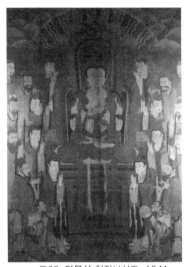

도28. 다문사 천장보살도, 1541

실 어른의 수명장수를 기원해서 조성한 왕실발원 불화임을 알 수 있다.[61]

대덕사 소장 사상도는 금강봉사 사상도와 짝을 이루어 도솔래의상, 비람강생상, 사문유관상, 유성출가상이 차례로 그려진 팔상도이다. 건물의 형태, 많아진 인물, 세장한 인물의 형태, 차분한 색조 등은 금강봉사 소장 사상도와 거의 일치하고 있다.

이와 비슷한 구도의 팔상도 중 둘째 폭 사상도인 설산수도, 항마성도, 초전법륜, 열반상을 그린 그림이 대판시립미술관에 소장되어 있다. 이들 장면들은 위의 예처럼 산과 나무와 구름으로 구획짓고, 윤곽선들은 먹선 위에 금선으로 그리고 존상들은 금분으로 칠해 고상하고 화려한 분위기를 잘 보여주고 있다.

이 금강봉사 소장 팔상도 보다 34년 후에 조성된 1569년의 천광사千光寺 소장 팔상도(쌍림열반상, 도27)는 보다 양감이 있고 채색이 부드러워 밝은 분위기가 강조되고 있는 것이 눈에 띤다. 이러한 팔상도는 조선 초기 불교의 부흥을 바라마지 않던 세조 등 왕실의 염원이 석가의 일대기를 통하여 구현하고자 했기 때문으로 생각된다.

다문사 천장보살도

금강봉사 석가팔상도(1535)보다 6년 후에 조성된 다문사 소장 삼장보살도 중 주主 보살그림인 천장보살도(1541, 도28)는 보다 맑고 밝은 붉은 색조, 삼각형에 가까운 얼굴, 보다 건장하고 엄숙한 체구 등에서 16세기 중후반기의

61 석가팔상도 〈화기〉
「嘉靖十四年乙未六月」日釋相兩幀願成」王妃殿下壽濟年」主上殿下壽萬歲」世子邸下壽千秋」大施主金○○兩主」族親 李氏兩位」朱漠文兩主」忠順○○○安崔氏保体」忠順○○○○保体」崔貴山兩主」○鶴凡兩主」朴目蓮兩主」崔允元兩主」衍非兩主」柵非兩主」金世兩主」申貞同兩主」伊」徐卜連兩主」卜成兩主」崔亥山兩主」朴自永 奉今」族音德 伐其里」甘音德 金毛訥主」文浩 崔好○」奉德 金希」介 甘音德」用 終西非」萬非 德」張凡山 吉乙德」羅信介 玉晶兩主」莫德 朴○兩主」戒千兩主」畵員志宗 靈云」宝命 道峯」供養主 雪素 戒岑」別坐 道一」雪義」法禪」幹善人淸信女」

특징이 나타나고 있다. 이러한 삼장보살도가 이 시기에 출현한 것은 주목되어야 할 것이다. 지장보살이 천지인으로 확대되어 나타난 삼장보살은 조선사회가 가장 강조한 효사상의 극치로 이 시기에 조선에서 나타나 조선 후반기에 크게 유행한 것으로 주목되어야 할 그림이라 하겠다.[62]

문정왕후의 불교중흥과 지장시왕도의 성행

이 시기에는 여전히 지장보살 또는 지장시왕도가 유행한다. 미곡사彌谷寺 소장 지장시왕도 (1546)는 4각대좌 위에 결가부좌로 앉아있는 지장보살을 중심으로 도명존자道明尊者와 무독귀왕 그리고 시왕들이 이중으로 둘러싼 구도를 나타낸다. 본존은 타원형의 작은 얼굴, 대괄호형 이마, 길고 단정한 체구, 찬란한 장신구와 영락장식, 화려한 천의天衣 등은 고려불화의 전통을 이은 귀족적인 고상한 모습이며, 녹색과 붉은색과 흰색이 대비를 이루는 고상한 색조와 화려한 무늬들은 이 불화의 격을 잘 알려주고 있다. 도명존자와 무독귀왕의 콧잔등 등에 칠한 흰색 하이라이트는 이 시기 불화의 특색을 잘 보여주고 있다.[63]

이런 특징은 1555년(가정嘉靖 34) 지장시왕도(도29)에 계승되고 있다. 거의 정사각형 (103.5×97.5㎝)의 화면중심에 반가좌 자세로 앉아 있고 좌우로 시왕이 각각 오존씩 대칭적이면서 둥글게 둘러싸는 배치구도를 나타내고 있다. 이 시왕상 위로 동자동녀, 사자, 천녀, 판관 등 많은 권속들이 16상씩 대칭적으로 그려져 있다. 지장상은 왼손으로 석장을 잡고 있는 점, 녹색이 더 많아진 점 등이 미곡사 소장 지장시왕도와 달라지고 있지만 지장보살의 대괄호형 이마, 동그랗게 팽창된 얼굴, 오른손을 든 수인, 흰 하이라이트 수법三白法,

 奉祝」王妃殿下壽齊年」主上殿下壽萬歲」世子邸下壽千秋」天下大平法輪轉」

 嘉靖二十年ㄷ」辛丑六月二ㄷ」畵繪願成ㄷ」施主記」大施主曺萬ㄷ」大施主權謁ㄷ」李子山ㄷ」美孝ㄷ」能非ㄷ」孫同ㄷ」惠確ㄷ」李仁ㄷ」小今ㄷ」金星ㄷ」朴有ㄷ」崔止金ㄷ」陳有ㄷ」李富ㄷ」金」李春」開城府接部ㄷ」主趙世榮兩ㄷ」判事車禹ㄷ」畵員山人希ㄷ」梵殿衲子ㄷ」供養主靑ㄷ」目ㄷ」別座靈允ㄷ」幹善衲寶ㄷ」

63 ① 金廷禧,「朝鮮前期의 地藏菩薩圖」,『講座美術史』4 (한국미술사연구소·한국불교미술사학회, 1992), pp.91~93.

 ② 김정희,「朝鮮朝 明宗代의 佛畵研究」,『역사학보』110 (역사학회, 1986).

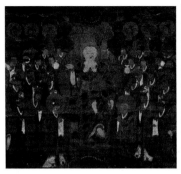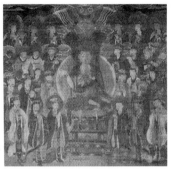

도29. 지장시왕도, 일본 미곡사 소장, 1555 도30. 지장시왕도. 칠사 소장, 1558

작고 둥근 얼굴에 팽창된 체구의 시왕상 형태미 등 본질적으로는 유사한 양식을 보여주고 있다.[64] 이 그림은 상장군上將軍이라는 고위층 장군부부가 발원하고 있어서 명종대 불교 중흥기의 분위기를 잘 알려주고 있다. 이와 함께 일본 칠사七寺 소장 행희幸熙 필 지장시왕도(1558, 도30)도 거의 동일한 양식이지만 지장 등의 얼굴이 단아해지고 화면이 보다 밝아진 점 등이 다를 뿐이다.

청평사 지장시왕도

광명사光明寺 소장 청평사 지장시왕도(1562, 도31)는 불교중흥에 혼신의 힘을 쏟던 보우대사가 문정왕후와 왕실의 안녕을 기원해서 발원한 왕실불화이다. 1546년 미곡사 소장 지장시왕도(도32)와 1555년 지장시왕도 형식을 계승한 명종대의 지장시왕도로써 10왕의 권속들이 제외된 단출한 구도, 둥글고 앳띤 고귀한 본존 얼굴 특히 대 괄호형 이마, 동안의 얼굴, 눈·코·귀·입이 얼굴 중심에 몰려있는 특징과 단아한 체구와 이를 둥글게 둘러싼 도명, 무독귀왕, 시왕들의 원형구도 및 콧잔등의 흰색 하이라이트 등에서 고상하고 품위있는 왕실불화의 격조를 잘 볼 수 있으며, 밝은 화면은 칠사 소장 지장시왕도의 분위기를 따르고 있다. 특히 금선묘의 필선과 금선무늬는 고려불화 이상의 찬란한 품격을 가지고 있어서 최상의 금불화라 할 수 있다.

이들 지장시왕도(1567)는 명종대에 상당수가 왕실을 중심으로 집중 조성된 지장시왕도로써 국왕, 왕실의 무병장수와 지옥에 빠진 선조先祖도 구제할 것을 기원한 유교적 불교이념

64 문명대,「朝鮮明宗代 地藏十王圖의 盛行과 嘉靖 34(1555)年 지장시왕도의 연구」,『강좌미술사』7 (한국미술사
연구소·한국불교미술사학회, 1995. 12), pp.7~19.
〈화기〉嘉靖 三十四年」夫人姜氏」大施主上(將)(軍)」

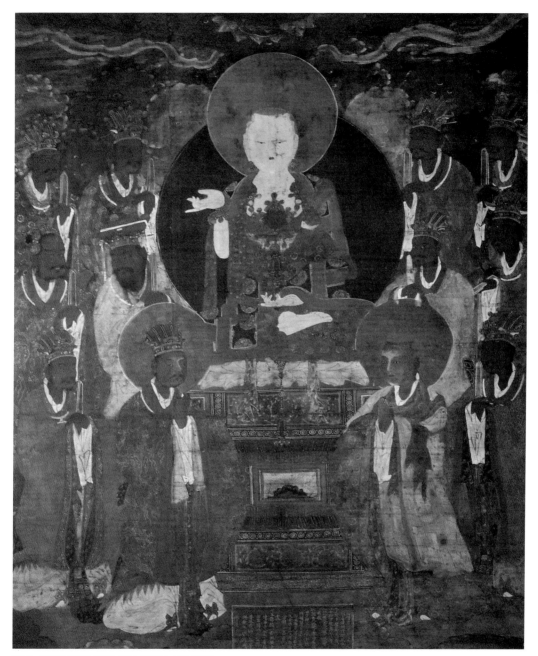

도31. 청평사 지장시왕도, 일본 광명사 소장,1562

도32. 지장시왕도, 일본 미곡사 소장, 1546

의 능동적 확산이 크게 작용했을 것으로 믿어진다. 특히 이 지장시왕도는 보우대사가 국왕(명종) 일가인 왕비(인순왕후 심씨), 대왕대비(문정왕후 윤씨), 왕대비(인종왕비 인성왕후 박씨), 세자(순회세자), 덕빈(세자비)등 왕실의 만수부강을 빌고 국태민안과 불교의 영원함을 빌고자 청평사에 봉안한 것으로 역사적 의미가 깊은 불화라 할 수 있다.[65] 이 그림 양식은 자수궁정사 지장지옥변상도로(1575)로 이어진다.

불교중흥을 적극 지원한 왕실 일가의 안녕과 국태민안을 빌고자 조성했던 이 지장도는 현재 광도廣島(히로시마) 미도시尾道市의 작은 어촌마을의 언덕에 위치한 광명사光明寺(코묘지)에 어쩌다 유전하게 되었는지 못내 아쉽다. 그나마 아름다운 바다가 내려다보이고 주지실(어등량기御勝良基) 옆 다실 앞의 일품의 노송나무가 정정히 서 있는 그림같은 풍광의 선사禪寺에 잘 봉안되고 있어서 퍽 다행스럽다.

이 시기(명종; 1546~1567년 재위)에는 문정대왕대비의 간절한 지원에 따라 불교가 중흥되면서 신앙의 다양화가 이루어진다. 다시 말하면 명종은 중종의 둘째 계비 문정왕후의

65 일본 광도(히로시마)현 광명사 〈지장시왕도〉(1562) 〈화기〉
嘉靖壬戌六月日淸平山人」懶庵謹竭丹悰伏爲」主上殿下聖壽萬歲」
王妃殿下聖壽齊年」聖烈仁明大王大妃殿下聖壽」萬歲」恭懿王大妃殿下聖壽萬歲」世子邸下壽命千秋」德嬪邸下壽命千秋」抑又海晏河淸國泰」民安佛日增輝法輪」常轉求善畫士彩」畫」十王都幀一面敬安于」淸平寺以奉香火」云尒」願以此功德」普及於一切我等」與衆生皆共成」佛道」

소생으로 첫째 왕비의 소생인 인종을 이어 왕위에 올랐으나 나이가 어렸던 관계로 문정왕후가 섭정하게 되는데, 문정왕후는 보우普雨를 선종 도대선사와 봉은사 주지로 등용하고 선·교 양종을 부활시키는 등 강력한 불교중흥 정책을 펼치게 된다. 15년 동안의 불교중흥으로 불교문화가 발달하고 불교미술이 속속 조성되는 등 불교가 크게 흥기하게 된 것이다. 이 시기를 전후하여 왕실의 왕비·대비 등 비빈이 주축이 된 왕실일가들의 지원과 발원으로 수많은 불사가 이루어진다. 세종 때 효령대군에 이어 정희왕후, 인수대비, 문정왕후 등 왕실일가 특히 왕실비빈들이 불상, 불화, 불구, 불교건축 등 수십 건에서 백여건 이상의 불사를 직접 발원하고 있는 것이다.

이자실 필 관음32응신도 이들 가운데 하나이자 그 대표적인 예가 1550년 이자실李自室 필 관음32응신도觀音三十二應身圖(도33)이다.[66] 이 그림은 묘법연화경妙法蓮華經(法華經) 제25, 관세음보살 보문품을 변상變相으로 도상화한 것이다. 특히 32응신은 계환해戒環解 묘법연화경요해妙法蓮華經要解의 내용에 근거한 도상이므로 우리나라의 독특한 변상이어서 주목되고 있다.[67] 이 그림은 1545년에 돌아간 인종의 극락왕생을 위하여 당대 최고의 화가 이자실에게 32관음응신도를 그려 영암 도갑사 금당에 봉안하게 한 왕실발원 불화 그림이다.

군청색의 웅장한 주봉을 배경으로 높은 암반 위에 홍녹색으로 이루어진 단아한 관음보살이 자유스럽게 유희좌로 앉아 있고 주봉 좌우로 기암괴석으로 이루어진 엷은 군청색의 기묘한 산봉들이 좌우로 병풍처럼 늘어서 있어 월출산을 모델로 했을 가능성이 농후하다. 이 산을 배경으로 전면에 걸쳐 장면과 장면 사이에 산수를 배치하고 이 사이마다 관음이 32장면으로 변신한 갖가지 응신 장면이 이를 도해한 금으로 쓴 게송과 함께 하나씩 그려져 있다. 즉 관음 응신 장면 20장면과 재난구제災難救濟 20장면, 방제없는 1장면 등

66 ① 金廷禧, 「朝鮮朝明宗代의 佛畫研究 : 淸平寺 地藏十王圖를 中心으로」, 『역사학보』110 (역사학회, 1986).
 ② 유경희, 「道岬寺 觀世音菩薩三十二應身圖의 圖像研究」, 『미술사학연구』240 (한국미술사학회, 2003.12).
67 유경희, 앞논문 『미술사학연구』240(2003.12) 및 동국대대학원 석사학위논문(2000).

총 41장면이 묘사되고 있다. 응신 장면은 제1불신득도자佛身得度者나 제2집금강신득도자, 제20천룡8부득도자 등 불·천(제석·범천·자재천·사천왕·집금강신 등)·재상·부녀자·동남동녀·거사·비구니 등 20장면으로 변신하고 있으며, 재난구제 장면도 화火·수水·풍風·음陰·애碍·치癡·난難과 함께 소원을 들어주는 시응복示應福 등 20장면이 산수 속에서 행해지고 있는 변상인 것이다.

산수 표현은 이곽파李郭派 화풍에서 유래한 안견파安堅派 화풍의 영향이 뚜렷한 편인데 조선 초기 불화는 장대한 산수화를 배경으로 그려지는 경향이 짙다. 이 장엄한 산수는 바로 앞의 월출산일 가능성도 짙어 특히 주목되며 따라서 당대 최고의 산수화로 주목되어야 할 것이다.

이 그림을 그린 이자실은 유명한 화원, 이흥효李興孝(1537~1593)의 아버지이고 이자실의 아버지는 이배련李培連이어서 이배련 → 이자실 → 이흥효 → 이계·이정으로 이어지는 조선 전반기의 가장 저명한 화원 가계의 중심적인 화원임이 분명하다(하버드대 소장 『잡과雜科 방목榜目』). 그러나 『패관잡기』에는 이흥효의 아버지가 이상좌李上左로 되어 있어 이자실이 이상좌임이 분명한 것 같다. 상좌는 소불小佛 이배련의 상좌인 것을 상징한 호로 생각되기 때문이다. 현재 이자실이라는 이름으로 된 그림은 32관음응신도 외에 1565년작 문정왕후 발원 400점의 석가·약사·아미타·미륵 4불도 등과 함께 이상좌 필 나한도 묵필이 여러 점 현존하고 있는 등 많은 예가 있으므로 당대 최고의 화원으로 생각된다. 어쨌든 이 그림은 명종대 문정황후 당시의 융성했던 불교문화를 대표하는 당대 최고의 화원이 그린 걸작의 왕실발원 불화라 할 수 있다.

1551년에는 지장사 소장 약사불회도가 조성된다. 거대한 키형광배, 약사12신장 등 수많은 권속들(8구의 나한)에 둘러싸인 큼직한 약사불좌상, 손에 든 연화에 일·월이 그려진 일광·월광의 독특한 보살, 밝은 붉은색과 은은한 녹색으로 인한 환한 화면 등 약사불의

도33. 이자실 필 도갑사 관음32응신도, 1550

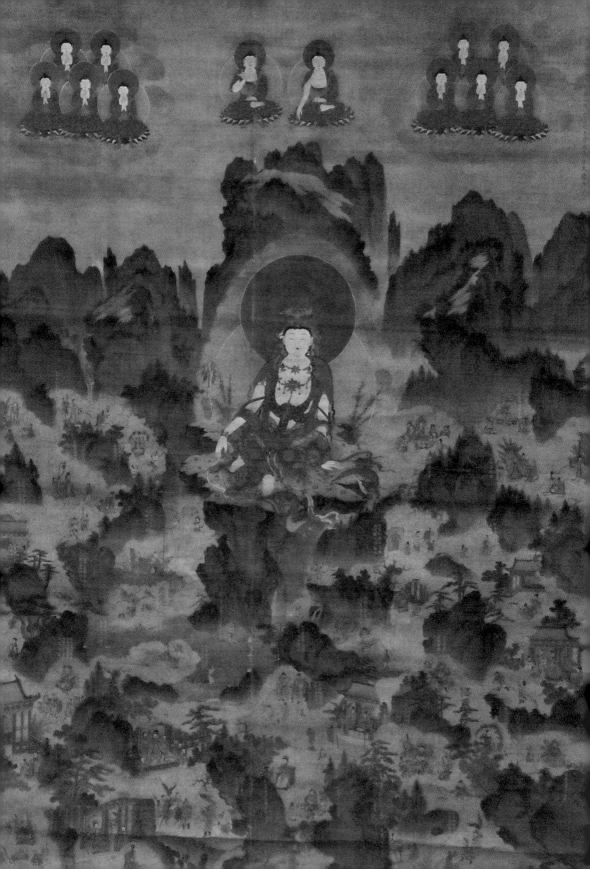

약사유리광세계의 찬란한 정토세계가 전개되고 있다. 이러한 약사유리광세계의 불국토에서 12지신상 등 많은 권속들에 둘러싸인 약사불이 화면의 중심을 이루고 있어서 조선 전반기 약사불의 화려한 세계를 잘 그려내고 있다. 뒤에 언급할 1561년작 원통사장 약사불회도는 이러한 1551년(지장사地藏寺 소장) 약사불회도의 구도를 계승했지만 금선묘식 선묘그림이 오히려 찬란한 유리광세계를 더 돋보이게 하고 있는데, 문정왕후가 병약한 아들 명종의 수명장수를 기원해서 특별히 약사불도를 다수 조성한 분위기를 반영하고 있다고 생각된다.

상원사 사불회도 1467년작 대판시립미술관大阪市立美術館 보관 삼신삼세불도(십륜사장 오불회도)에 이어 천하대도 임꺽정이 처형당한 1562년에는 함창(경북 상주와 문경사이 고령古寧) 상원사上院寺 사불회도四佛會圖(국립중앙박물관 소장, 도34)가 조성된다. 상하 2단에 약사·아미타는 상단上段, 미륵·석가는 하단에 배치된 특이한 구도다. 이런 구도는 사불국토의 주불인 사바세계의 석가불, 동방유리광의 약사불, 극락의 아미타불, 도솔의 미래 용화세계의 미륵불인데 불국토인 상단에 약사와 아미타불, 하단에 이불병좌의 다보와 석가불일 가능성도 있으나 어쨌든 2짝을 이루는 불상으로 이불병좌의 구도로 배치한 것으로 보인다. 이런 불회도는 서래사 소장 육존불회도인 원각회도와 같은 성격의 불회도로 생각된다. 즉 원각사탑에 표현된 십육불회도를 보다 축소한 것으로 원각회불도의 성격인 통합적인 불교사상을 표현한 당시의 불교 상황들을 잘 알려주고 있다고 판단된다. 즉 사바세계의 석가, 유리광세계의 약사, 극락세계의 아미타 등 3세계의 삼세불에 용화세계의 미륵불을 더한 4대 불국정토佛國淨土(사방불국정토가 아님)에 왕생하기를 기원하는 염원을 간절하게 담고 있는 사불국세계의 사불회도라고 할 수 있다. 따라서 이 불화로 세조의 유지가 반영되고 있다고 볼 수 있을 것이다.[68] 이 사불회도에 표현된 동그란 얼굴과 건장한 체구, 늘씬한 협시보살, 금빛 찬란한 불의佛衣 무늬 등이 명종대 왕실 발원 불화의 격을 잘 알려주고 있다.

중종(1506~1544)의 손자(중종과 숙원이씨의 아들 덕양군의 장자)인 이종린(1536~1611)의 발원

으로 할머니 숙원 이씨, 이씨의 친정아버지 권찬, 목사 박간부부 영가와 함께 아버지 덕양군 부부, 정경부인 윤씨 등을 기리고자 조성한 왕실발원 불화답게 진짜 황금으로 그렸다는 사불회도이다. 금빛 찬란한 불화를 금화金畵라 부르고 있는데 조선 전반기에는 왕실발원불화에 집중적으로 쓰이고 있다. 십륜사 소장현 大阪市立美術館 보관불회도(1467년)나 서래사西來寺 소장 사자암 육불회도(1488~1505) 등과 함께 이 사불회도는 금빛 찬란한 금화金畵로 당대 왕실의 존숭을 받았던 고귀한 불화였던 셈이다.

장수원長壽院 소장 설법도(도35)는 1553년(계축년癸丑年)으로 추정되는데 수종사 금동불감(1459~1493)의 설법도와 거의 유사한 시무외인적 설법인을 짓고 있는 본존 석가불의 도상특징을 보여주고 있고 관음 · 세지 · 지장과 같은 아미타불 도상이 아니어서 석가

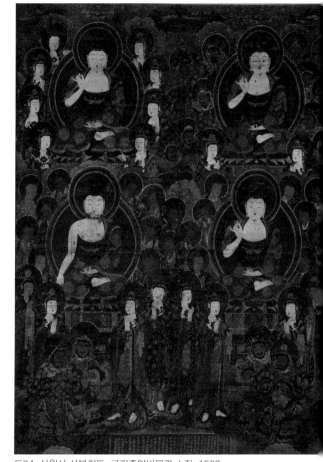

도34. 상원사 사불회도, 국립중앙박물관 소장, 1562

68 ① 김정희, 「文定王后의 中興佛事와 16세기의 王室發願 佛畵」, 『미술사학연구』231(2001), pp.5~39.
 ② 박은경, 「조선 전기의 기념비적 四方四佛畵」, 『미술사논단』(한국미술연구소, 1998), pp.111~139.
 ③ 이외에 석사학위논문 2편 등이 있다.
 국립중앙박물관 소장, 사불회도, 1562 〈화기〉
 嘉靖壬戌六月日豊山正李氏謹竭哀懇伏爲」先考同知權贊靈駕淑媛李氏靈駕牧使朴諫兩位靈駕女億春靈駕男李氏
 靈」駕共脫生前積衆愆之因同證死後修九品之果現存祖母貞敬夫人尹氏保体德」陽君兩位保体成詢兩位保体小主
 朴氏保体李氏伯春保体李氏敬春保体李氏」連春保体各離灾殃俱崇福壽亦爲己身時無百害之灾日有千祥之慶壽不
 中大」黃耆無彊以眞黃金新畵成」西方阿弥陁佛一幀 彩畵四會幀一面 彩畵中壇幀一面 送安咸昌地上院」寺以奉
 香火云尔」願以此功德普及於一切我等與衆生皆共成佛道」

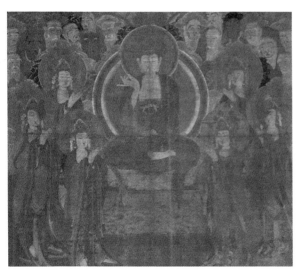

도35. 석가설법도, 일본 장수원 소장, 1553

불의 영산회상도일 가능성이 농후한 편이다. 이른바 여말선초의 봉정사 대웅전 석가영산회도의 설법수인과 동일한 석가의 영산회도로 판단되는데 장신의 늘씬한 본존불은 물론 늘씬한 협시보살들의 형태 등 16세기 불화의 특징이 보이고 있다.

계축년 이월이십일이라는 연대는 양식상 1553년이 가장 적합하다고 판단된다. 그 전후 계축년인 1493년과 1613년은 양식상 맞지 않기 때문이다. 화원은 언해彦海와 법선法禪으로 2인이 합동으로 그리고 있어서 주목된다.

원통사 약사불회도 앞에서 언급했다시피 지장사地藏寺 약사불회도(1551)를 계승한 약사불회도는 1561년작 금선묘로 된 원통사興通寺 소장 약사불회도(도36)이다. 약사 · 일광 · 월광보살은 문정왕후 발원 약사삼존도와 동일한 2단배치구도를 보여주고 있지만 이 삼존 좌우로 약사 12신장과 8대보살들이 자유분방하게 배치되어 있어서 지장사 약사불회도와 거의 일치하는 구도이다. 그러나 이 그림은 채색이 아닌 자유자재롭고 호화찬란한 선묘로 된 것이 다르고 좀 더 건장한 것이 특징이라 하겠다. 보스턴 박물관 소장 화기 없는 약사불회도 역시 이런 구도를 보여주는데 권속은 축소되었으나 중심의 약사삼존은 훨씬 찬란한 편이다.

항마촉지인 석가영산불회도 이런 장신의 특징을 계승하면서 길고 양감있는 얼굴, 반듯한 상체, 항마촉지인의 불상이 거대한 대좌 위에 결가부좌로 앉아 있고, 6대보살과 가섭 · 아난 등 8존이 본존을 중심으로 2단으로 배치된 구도를

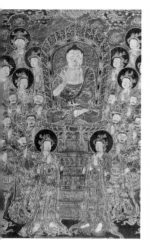
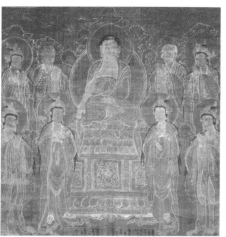
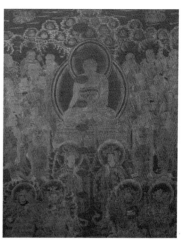

도36. 약사불회도, 일본 도37. 석가설법도, 일본 지복사 소장, 1563 도38. 수인 필 석가영산회도,
　　원통사 소장, 1561 　조원사 소장, 1562

나타내고 있는 불화가 지복사持福寺 소장 석가불도(도37)다. 능숙한 필치의 선묘로 그린 불화로 홍인문의 종과 숭례문의 종을 원래 있었던 절에 되돌려 보낸 1563년에 조성된 선묘화의 고상하고 찬란한 불佛 세계를 잘 보여주고 있다.

이처럼 영산회의 석가불화가 항마촉지인의 모습으로 유행되기 시작한 그림이 바로 이 불화인데 법화경변상도의 예로 보면 15세기 중엽부터 채색불화에도 적용되었겠지만 현존하는 예로서는 첫 작품이어서 의의가 크다. 화원 성전性全과 공의供儀가 바탕그림과 존상을 함께 일시에 그렸다고 화기에 적고 있어서 주목된다.

이 항마촉지인 채색 석가불화보다 더 복잡하고 더 화려한 영산회선묘불화(조원사 소장, 도38)가 이보다 1년 전인 1562년에 조성된다. 항마촉지인을 한 본존불이 대좌 위 상단 중앙에 결가부좌하고 있는데, 이 좌우로 7나한씩 14나한과 합장한 문수·보현보살이 각각 배치되었고 본존 무릎 아래에는 합장한 제석·범천이 서 있으며 이 아래로 난쟁이형 단신의 사천왕상이 일렬로 늘어서 있다.[69] 본존 석가불은 둥근 두신광을 배경으로 항마촉

69 조원사는 강산시岡山市(Okayama) 남쪽 교외지대에 위치하고 있는데(2013.7 등 두차례 조사한 바 있다), 선종 사찰이어서 적막하고 간혹 보이는 스님들은 모두 서양 스님인 것이 인상적이다.

지인을 짓고 있는데 곱슬 머리카락, 편단우견의 불의와 함께 북방다문천 관의 화불과 비파, 서방광목천의 작은 보탑 등의 특징은 새로운 형식의 영산회상도인 것이다. 또한 본존과 모든 협시들의 옷에는 원·칠보·해·국화·격자·잎무늬 등이 흰색선으로 정교하게 시문되어 있고 이보다 굵고 유려한 옷주름선은 금선묘로 흰색바탕에 희미하게 남아있는 등 뚜렷한 특징을 보이고 있다. 특히 굵은 흰 옷주름선에는 자세히 보면 금선이 뚜렷이 덧그려져 있어서 원래는 찬란했던 금선묘 불화였음을 알 수 있다.[69] 금선을 돋보이게 하고, 금을 아끼고자 흰 호분으로 먼저 흰 선을 그리고 그 위에 금선을 긋는 고분법高粉法은 고려 불화에도 꽤 많이 보이고 있지만 여기서는 매우 뚜렷한 편이다. 현재 금선은 잘 관찰해야 보일 정도로 거의 퇴색되고 말았다. 불화승은 수인守仁이고 화주는 영묵靈默인데, 이 영묵은 20년 후인 1582년에 조성된 탄생사 소장 지장시왕도에서는 불화승으로 등장하고 있어서 영묵은 수인의 제자일 가능성이 짙다.

문정왕후 발원 회암사 400탱 삼존도

1565년 문정왕후 발원 석가삼존도에는 설법인이 아닌 항마촉지인 영산회도를 반영하고 있다. 이들 가운데 강선사江善寺 소장 석가삼존도(도39)는 고려시대 아미타삼존도 형식과 유사한 2단구도의 작은 불화들인데 군도 가운데 다른 협시상이 삭제된 채 상단 항마촉지인의 석가불상, 하단인 본존 무릎 아래로 문수·보현보살이 좌우로 배치된 석가삼존도이다.

석가·미륵·약사·아미타 등 4불을 채색화 50매, 금선화 50매씩 총 400탱을 문정왕후가 돌아가시기 직전 아들 명종의 수명장수를 기원하기 위하여 회암사 중수 때 점안했는데 이 석가삼존도가 그 불화 가운데 한 점임이 화기에 의하여 밝혀졌다. 따라

70 이 그림의 선묘 가운데 굵고 뚜렷한 선들은 금선묘가 분명하나 지금까지 백선묘로 간주하고 있어서 수정되어야 할 것이다. 화기 또한 일부 정정되어야 한다. (신광희, 「조선 전기 민간 발원 불화의 일례 – 일본 曹源寺 소장 釋迦說法圖」, 『불교미술사학』13 (불교미술사학회, 2012), pp.41-64).
 〈화기〉嘉靖四十一年壬(戌)」十月日施主(學)」願以此功德」普及於一切」我等与衆生」皆共成佛道」佛象大施主丹ㄷ」施主金全兩主」施主古普星保ㄷ」施主車毋邑伊ㄷ」施主由介」畵士守仁比丘」化主靈默比丘」供養主思能ㄷ」

서 이 그림들도 통합 불교사상의 전통
이 계승된 불화들로 보아도 무방할 것
이다.

이 강선사 소장 석가삼존도 역시 명종
대 왕실발원 채색불화들과 함께 동그란
얼굴, 장신의 다소 건장한 체구, 홍색 가
사에 큼직하고 찬란한 금선 꽃무늬, 장신
의 협시보살 등 고려불화의 특징을 계승
하고 있는 것을 잘 알 수 있다. 강선사가
있는 곳은 오와지 섬이다. 섬이지만 긴 다

도39. 석가삼존도,
강선사 소장, 1565

도40 석가삼존도,
미국 버크컬렉션
소장,1565

리로 연결되어 있는데 다리 건너면 바로 관광 휴게소이고 이를 지나 산을 내려가면 오와
지시가 된다. 산길 좌우에는 온통 꽃이 만발하여 극락을 연상시킨다. 시 외곽지대 오와지
시 기념관에 삼존도가 보관되어 있는데 기념사진 밖에 찍을 수 없다. 강선사는 일광사日光
寺 말사이어서 일광사 주지森田俊寬가 관할하는데 까다롭기 짝이 없다.

이 불화와 동일한 석가삼존도로서 미국 버크컬렉션 소장 석가삼존도(1565, 도40)가 있
다. 화면의 왼쪽과 하단에 걸쳐 화기가 있는데 앞 그림의 화기가 다소 손상된데 비해 이
화기는 완전히 남아있어서 그 뜻을 명확히 알 수 있다. 구도, 형태 등은 앞그림과 동일하
지만 금선묘가 아닌 채색 그림이어서 보다 화려하게 보인다. 특히 홍색이 많아 화면이 무
척 밝아진 것이 특징이다. 그러나 이 그림이 완성된 후 문정왕후가 돌아갔고, 보우대사가
순교하고 문정왕후의 동생 윤원형이 사망하는 등 일대 격변이 일어나 불교는 다시 탄압
의 분위기로 들어가게 된다.

보수원 약사삼존도 이들 석가삼존도와 거의 동일한 구도와 채색으로 그려진 약사삼존
 도가 보수원寶壽院 약사삼존도(1565, 도41)이다. 계란형의 양감있는
얼굴, 높은 방형 대좌 위의 얼굴과 가슴 등의 금색, 장신의 건장한 체구, 붉은 가사에 그려

도41. 약사삼존도, 일본 보수원 소장, 1565

진 크고 화려한 금무늬, 삼족오의 일광보살, 방아 찧는 토끼의 월광보살 등 좌우 협시보살들, 찬란한 금선무늬 등이 대표적인 예다. 이는 강선사 소장 석가삼존도와 버크컬렉션 석가삼존도의 화기와 꼭 같이 문정왕후가 아들 명종을 위하여 발원한 석가 · 미륵 · 약사 · 아미타 등 사불회도 400점 가운데 하나인 약사채화도이다.[71] JR배로 광도廣島(히로시마)에 있는 궁도宮島 선착장에서 내려 10분 거리에 있는 산록에 위치한 보수원에 약사삼존도가 전래되고 있는데 이 그림은 일본에서 제작된 불감 속에 잘 보관되고 있다. 군데군데 떨어진 곳이 많지만 현재는 잘 보관되고 있는 편이다. 그림 좌우로 금니 화기가 종서로 쓰여 있는데 덕천미술관 용승원 약사삼존도 등에는 '가정을축년嘉靖乙丑年'이라 했는데 이 화기에서는 '가정사십년嘉靖四十四年'이라 쓰여 있다. 이에 비해 말미에 '청평산인라암근발淸平山人懶庵謹跋'이 절단되어 없다.

이 약사삼존도와 꼭 같은 그림이 용승원龍乘院 약사삼존도(1565, 도42)이다. 높은 4각대좌 위에 결가부좌한 약사불, 둥근 두광 속의 계란형 얼굴, 신광 속의 장신의 체형, 가사에 찬란한 금무늬, 늘씬한 일광 · 월광보살 등 동일한 약사삼존도이다. 하단 중앙에 있는 화기 끝부분 한 글자씩 절단되어 없어진 것이 다른 점이다.

이들과 동일한 특징이지만 화기에 금화金畵라 한 금선묘金線描로 그린 국립중앙박물관 약사삼존도(1565, 도43)가 주목된다. 이 역시 보수원 · 용승원 소장 채색 약사삼존도(1565)와 동일한 화기, 삼존구도, 형태를 나타내고 있지만 채색이 아닌 금선묘로 그린 것이 다를 뿐이다. 이른바 금화金畵 각 50이라 했듯이 석가 · 미륵 · 아미타와 함께 약사도 50매가 그려졌을 것이지만 현존 예는 드문 편이어서 덕천미술관德川美術館 소장 약사삼존도(1565, 도44)와 함께 희귀하게 현존하고 있는 편이다. 상하 2단구도로 약사불 무릎 아래에 일광

71 보수원 소장 약사삼존도〈화기〉

嘉靖四十四年正月 日惟我 聖烈仁明大王大妃殿下爲 主上殿下聖躬萬歲ㄷ」網治踵結繩螽羽蟄々麟趾振々王妃殿下頂娠生知脇誕天縱恭捐帑」寶爰 命良工釋迦弥勒藥師弥陀皆補處俱各金畵五十」(화면 향우측, 金畵)

彩畵五十幷四百幀粧(庄)嚴畢 俗謹當桧岩重修慶席依」法點眼 須諸道人使之禮敬於朝夕常以華封之祝 堯爲山家務」免墮不忘之抗其 聖德化海可朦蠡測於戱至歟」(淸平山人懶庵謹跋) (화면 향좌측, 金畵).

(이 보수원 주지스님은 보존에 적극적이고 매우 친절한 스님임).

 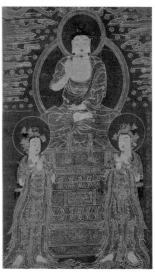 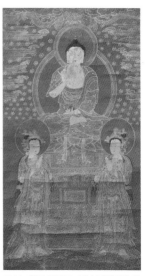

도42. 약사삼존도, 일본 용승원 소장, 1565 | 도43. 약사삼존도, 국립중앙박물관 소장, 1565 | 도44. 약사삼존도, 일본 덕천미술관 소장, 1565

· 월광보살이 좌우로 배치되어 있는데 계란형 얼굴, 다소 건장한 체구, 높은 사각형 대좌, 늘씬한 보살 등은 문정왕후 발원의 다른 예와 동일하지만 금선묘 불화에만 있는 불상 광배 주위로 서운瑞雲과 꽃비가 하늘 가득히 표현되고 있는 것은 채색 삼존도와는 다른 점이다. 용승원 소장 약사삼존도(1565)보다 다소 늘씬한 점이 눈에 띄고 있다.

이 국립중앙박물관 소장 금선묘 약사삼존도불화와 동일한 금화 50폭 중 하나의 예가 덕천미술관 소장 약사삼존도이다. 나고야 성내에 자리잡고 있는 아담하고 알찬 박물관이어서 보관상태가 매우 양호한 편이다. 국립중앙박물관 금선묘 약사삼존도와 거의 구별할 수 없을 정도의 동일크기, 동일형식, 동일양식의 약사삼존도이지만 덕천미술관 소장 삼존도의 삼존상 얼굴과 신체가 흰색白描 호분으로 칠해진 것이 뚜렷이 구별된다. 그러나 둥근 두·신광을 배경으로 3단 대좌 위에 결가부좌로 앉아 왼손 위에 구슬을 들고 있는 약사불과 무릎 아래, 대좌 좌우로 세장한 일광·월광 보살이 안쪽으로 3/4 측면관으로 서있는 삼존상, 광배 주위로 꽃비와 채운彩雲이 하늘 가득히 채워져 있는 화면은 국립중앙박물관 소장 약사삼존도와 거의 일치한다.

이들 삼존도는 원통사 소장 약사불회도 가운데 약사, 일광, 월광보살만 남기고 다른 협
시상들을 제거하면 2단의 삼존만 남게 되므로 이들 삼존은 약사불회도나 영산회도를 간
략화시킨 구도로 볼 수 있다. 화기는 하단 중앙에 있는데 국립박물관 약사삼존도와 거의
유사한 내용으로 회암사 금채 50구 가운데 하나임을 분명히 알 수 있다.[72]

1565년 문정왕후 발원 석가 · 약사삼존도 특히 금선묘 약사삼존도와 거의 동일한 아미
타삼존도가 서명사西明寺 소장 아미타삼존도(도45)이다. 서운과 꽃비를 배경으로 아미타
불 · 관음 · 지장의 삼존구도로 그려진 이 금선묘 아미타삼존도는 국립중앙박물관 금선묘
약사삼존도(1565)와 거의 일치하고 있어서 문정왕후 발원 아미타삼존일 가능성이 농후하
다. 다만 화면 왼쪽에 '이자실경시李自室敬施'라는 화기가 있어서 당대 최고의 화가 이자실
이 그린 것이 분명하므로 도갑사 32관음응신도(1550)와 함께 이자실이 그린 '400탱'이라
는 많은 그림을 찾아낼 수 있어서 주목된다. 특히 이 불화는 문정왕후 발원 회암사 아미
타삼존도일 가능성이 농후하며, 따라서 문정왕후 발원 400탱은 '양공良工' 이자실이 주관
하여 그린 것이 거의 확실하다고 판단된다.[73] 이 그림과 함께 그려진 동아대 소장 금선묘
석가불화(1565, 도46)는 설법인의 석가불, 탑을 든 서방광목천 등으로 신구 형식이 공존하
지만 활달한 금선묘의 특징을 잘 살려내고 있어서 주목된다.

이 해(1565) 4월에 조성된 아미타회도(서울 개인소장)는 아미타불을 중심으로 8대보살
이 좌우로 배치된 아미타구존도이다. 육계의 표식이 거의 없고, 얼굴이 단아하며 고동색
에 가까운 가사의 독특한 붉은색 등 16세기 3/4분기 불화의 특징이 살아있는 독특한 불

72 덕천미술관 소장, 약사삼존도 〈화기〉
　　嘉靖乙丑正月」日惟我「聖烈仁明大王」大妃殿下爲」主上殿下聖躬萬」歲仁踰解綱」治踵結繩蚕羽」蟄々撐趾振々」
　　王妃殿下頂娠生」知脇誕天縱恭捐」帑宝爱」命良工釋迦弥勒藥」師弥陀皆補処俱各」金畵 五十彩画五十」幷四百幀
　　莊叩畢愽」謹當檜岩重修慶」度依法點眼」須諸道人使之札敬」於朝夕常以華封之」祝」堯爲山家務免墮」不忠之抗
　　其」聖德化海河」勝蠡測於」戱至賬」淸平山人懶」庵謹跋」
73 명종대 불화에 대해서는 다음 글을 참조할 수 있다.
　　① 김정희, 「朝鮮朝 明宗代의 佛畵 硏究」, 『역사학보』110 (역사학회, 1986).
　　② 박은경, 「회암사 중수 경축불사 400탱」, 『회암사』 (경기도박물관, 2003).
　　③ 문명대, 「朝鮮 明宗代 地藏十王圖의 성행과 嘉靖34(1555)년 지장시왕도의 연구」, 『강좌미술사』7 (한국미술
　　　사연구소 · 한국불교미술사학회, 1995.12).

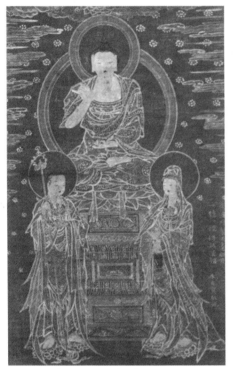
도45. 아미타삼존도, 일본 서명사 소장, 1565

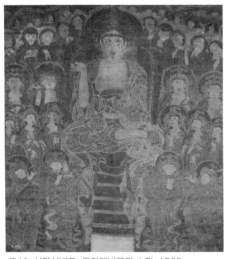
도46. 석가설법도, 동아대박물관 소장, 1565

화이다.[74]

명종은 1567년 8월 승하했다. 이를 애도해서 왕대비(문정왕후)가 소상小祥때(6월) 왕의 극락왕생을 기원하면서 순금으로 용화회도 1점을 조성했다는데 이는 왕대비 발원의 기념비적 불화이다.[75]

명종을 지나 선조(1568~1608) 때가 되면서 불교는 다시 어려운 시기로 접어든다. 사림정치의 발달로 문치주의가 절정을 이루고 붕당朋黨의 확립으로 동인, 서인의 분당과 다시 세분화가 더해지는 등 조선의 독특한 성리학적 유교문화가 거의 자리잡게 된다. 이러한 유교문화의 확립과 성행으로 불교는 명종대에 비하면 상대적으로 상당히 위축되게 된다. 그러나 다행스럽게도 문정왕후와 보우대사가 주도한 봉은사 승과시험 출신자들인 서산대사나 사명대사 등은 묘향산과 금강산 등 전국에 흩어져 불교 중흥에 매진하면서 각종 불사에도 적극적이어서 불교문화가 크게 진작되었다고 할 수 있다. 이때 뿌려진 불교중흥의 씨는 임진왜란 때 구국의 열매로 보답된다.

그러나 임란(1592~1597) 때까지 불사는 끊임없이 이루어졌고 따라서 불화도 수없이 제작된다. 선조 2년(1569)에 조성된 보

광사^{普光寺} 소장 석가영산회도(도47)는 고식을 따르고 있는 대표적인 불화이다. 화면의 중심에 오른손을 들어 설법인을 짓고 있는 석가불이 거대한 키형광배를 배경으로 결가부좌로 앉아있는데 뾰족한 육계, 동그란 얼굴, 장신의 체구, 연한 홍색의 가사 등이 특징으로 좌우에 사천왕, 보살상, 제석, 범천, 가섭과 아난, 8부중, 역사, 사방불 등이 배치되어 있다. 특히 칼을 든 동 지국천왕, 보탑 든 북 다문천, 남 증장천의 용과 여의주, 비파든 서 광목천의 사천왕은 구식이어서 이 시기는 신구 사천왕형식이 공존했던 것으로 추정된다.

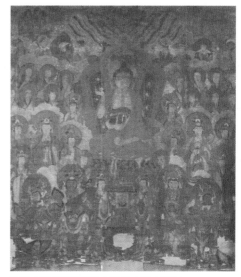

도47. 석가설법도, 일본 보광사 소장, 1569

이 그림은 1565년 홍탱선묘 석가설법도(동아대 박물관장)의 예에서 보다시피 중앙에 석가설법상, 좌우 많은 권속들이 배치된 구도에 따라 제작된 것으로 보인다.

사천왕사 운문 필 영산불회도

이런 설법인 석가불회상도 대신 항마촉지인 석가불회상도가 조성되는데 그 대표적인 예가 사천왕사 소장 1587년 석가불영산회상도(도48)이다. 화원 운문^{雲門}·운묵^{雲默}·성순^{性淳} 등이 그린 이 석가불영산회도는 보광사 소장 석가회상도(1569)의 구도나 채색의 화면 등과 유사하여 이를 계승했다고 생각되지만 다소 단정하고 건장한 형태나 항마촉지인의 신형^{新形} 영산회상도 등에서 새로운 특징을 감지할 수 있다. 본존이 육계가 뾰족한 예도 많지만 이 불화의 본존

74 〈화기〉嘉靖四十四年乙丑四月日」願造阿彌陀會圖」幀布大施主令之保」化主智俊」
75 〈和歌山縣藏 龍華會圖 畵記〉
　　維隆慶二年歲在戊辰」六月日恭懿王大妃殿」下敬」明宗恭 大王仙駕往生」之之晨」…畵成 龍華會圖」…

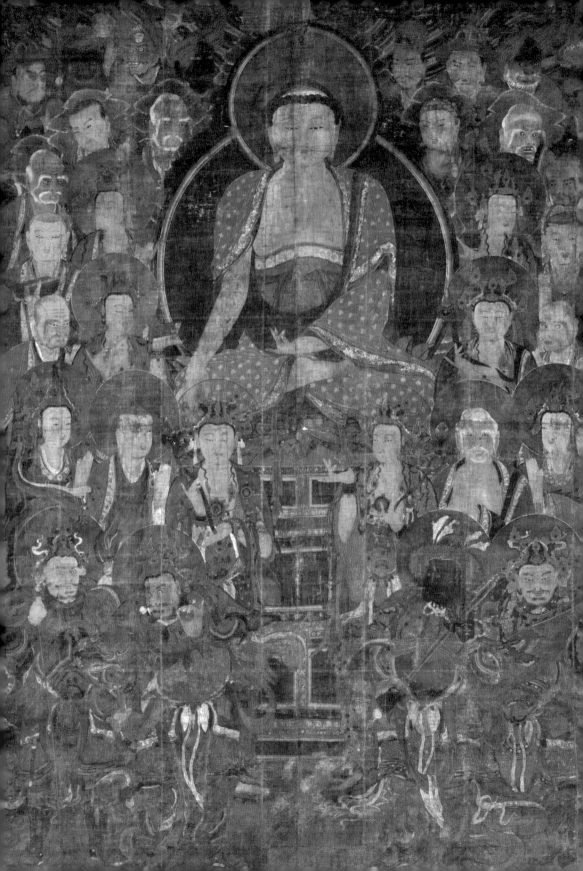

처럼 육계가 낮고 나계형 나발도 나타나기도 하는데 이 당시의 불상의 특징과도 상통하는 것으로 매우 주목된다.[76]

본존 좌우의 정연한 협시의 배치구도, 화사한 채색, 건장하고 온화한 형태 등에서 고격스러운 특징을 나타낸 수작임을 알 수 있다. 이를 봉안한 사찰 이름은 알 수 없지만 증명이 중신종 이른바 신인종의 중덕中德이자 쌍봉사의 주지이던 신옹이라는 화기의 내용으로 보아 이때까지도 실제로 종파불교가 암암리에 통용되고 있었다는 사실을 알 수 있어 흥미로운 불화라 할 수 있다.

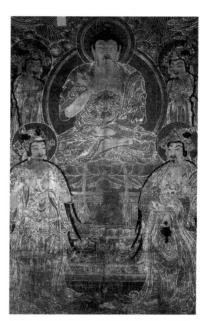

도49. 아미타오존도, 일본 장안사 소장, 1586

장안사 아미타오존도 이보다 활달하고 거침없는 필선으로 그려진 선묘불화가 1586년 아미타오존도(장안사長安寺 소장, 도49)이다. 무릎 위까지 올라온 관음·세지보살 위로 합장한 두 보살(또는 제석·범천)이 배치된 간략한 구도, 높고 뾰족한 본존의 육계, 시원스런 얼굴, 어깨가 넓은 건장한 체구 등에서 아미타구존도(선묘사善妙寺 소장) 등과 함께 1565년 금불화의 틀을 깬 새로운 스타일의 그림을 나타내고 있다. 이렇게 시원하고 활달한 필치의 불화는 선묘그림의 높은 수준을 웅변하고 있는 당대의 대표작이라 할 수 있다. 화승 수담秀曇이나 학조學造는 대단한 필력을 가진 최고의 화승이었던 것으로 생각되며 이들의 제자들이 17세기 불화의 격을 높여주었을 것이다.

도48. 석가불회상도, 일본 사천왕사 소장, 1587(좌)

76 문명대, 「항마촉지인 석가불 영산회도의 대두와 1578년작 운문필 영산회도의 의미」, 『강좌미술사』37 (한국미술사연구소·한국불교미술사학회, 2011).

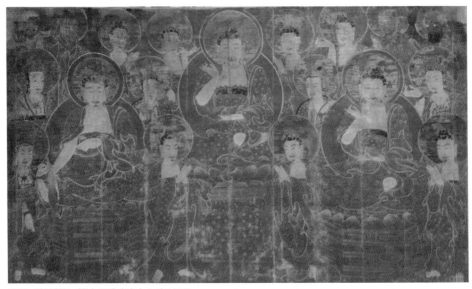

도50. 다불회도, 일본 금계광명사 소장,1573

금계광명사 다불도　이러한 스타일의 변화는 1573년작 삼불회적三佛會的 다불도多佛圖(금계광명사金戒光明寺, 도50)에서도 나타난다. 가로로 긴 화면에 아미타 · 약사 · 석가의 3세불을 두고 그 사이사이 상단에 4불, 4나한, 중단의 삼세불三世佛과 불佛 사이 4보살, 하단에 3불, 지장보살 등이 정면향으로 배치된 파격적 구도를 보여주고 있다. 중앙 아미타 본존을 위로 올리고 약사와 석가 등 좌우 불상은 약간 내려 삼각형으로 배치하여 시각적 효과를 나타내고자 했다. 화기의 발원 내용으로 보아 아미타구품 연화생을 꿈꾸어 조성했기 때문에 아미타가 중심이 된 삼세불좌상과 7불입상이 되었던 것 같다. 석가불이 중심이 된 후기의 삼세불과는 달리 극락왕생의 미타신앙의 영원함과 함께 7불 등을 조성한 그림이기 때문에 새로운 파격적인 삼세불화적 다불화多佛畵 이른바 원각회를 나타낸 것으로 이해된다.

　또한 녹색의 광배, 검은 머리카락 등을 제외하면 홍색바탕에 황백선묘로 그린 부분적 채색화이면서 선묘불화라는 16세기의 독특한 선묘불화로 중요시된다. 시원시원하고 큼직한 얼굴, 건장한 체구, 유려한 필선, 대의의 정교한 무늬 등 당대의 수준작임을 잘 보여

주고 있다. 따라서 천순天純이
라는 화승은 상당한 기량을 가
진 당대 최고의 화승 가운데
한 분이었을 것이다. 이 불화
는 화기에 있듯이 승당僧堂의
후불화였을 가능성이 높다고
생각되는데 승당 후불화의 기
능이 어떤 것인지 정확하지 않
지만 금당 등 불전처럼 높지
않은 건물이었던 듯 가로로 긴
불화가 소용되었을 듯하다.[77]

도51. 안락국태자경변상도,
일본 청산문고 소장,
1576

도52. 지장시왕도, 대원사 소장, 1580

안락국태자도

이 시기 아미타극락회도를 대표할 수 있는 그림이 1576년에 조성된다.
안락국태자도安樂國太子圖(도51) 또는 사라수탱이라고도 하는 아미타 그림
(세이잔분코青山文庫)이다. 안락국의 태자가 겪은 이야기를 서사적으로 풀어 그린 그림인데
산수화로 이루어진 산수화적 특징과 한글해설이 크게 돋보이는 그림으로 기념비적 작품
으로 유명하다.[78]

1580년에 조성된 대원사 지장시왕도(도52)는 2013년에 일본에서 들어온 귀중한 불화
이다. 연대가 확실한 조선 전기의 시왕도는 8점 정도 현존하고 있어서 이 지장시왕도는
주목되어야 할 것이다. 반가하고 긴 주장자를 잡고 있는 늘씬한 지장보살상을 중심으로
좌우로 시왕과 그 권속들이 본존을 향하여 배치되고 있는 구도를 보여주고 있다. 갸름한

77 필자는 2013~2014년에 걸쳐 여러 차례 조사하면서 화기를 새로 읽어 많은 내용을 더 알 수 있었다.
〈화기〉萬曆元年癸酉四月初日始作」五月終筆僧堂後佛幀十王幀」者使五路幀造畵此諸幀」隨喜柵那助化諸人者
(願)我」後世視親阿弥陀佛次九品」蓮華化生也」主上殿下壽萬歲」王妃殿下壽齊年」畵員 天純比丘」持殿 性一比
丘」供養主惠子比丘」(화면 하단 향우측).

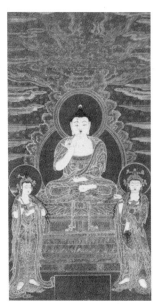

도53. 아미타삼존도, 개인소장, 1581

얼굴, 늘씬한 장신형 체구, 연분홍색의 옷, 녹색 광배 등은 전형적인 16세기 후반기의 불화 특징을 잘 나타내고 있다.

그러나 1580년(선조 13)을 전후하여 조선 제1의 성리학자 이이李珥의 활약이 눈에 띄게 두드러지는데, 일본 왜적의 침략을 경계하는 등 10만 양병 건의 등으로 임란의 참상을 사전에 방지하고자 무던히 노력하기도 했다. 이와 함께 문예활동도 활발해지고 있었는데 1580년에는 정철鄭澈이 그 유명한 『관동별곡』과 『훈민가』를 저술하였고, 이이는 『경연일기』를 저술하기도 했으며 1581년에는 황해도에 심한 기근으로 규휼미를 풀기도 했다.

이 해(1581)에 아미타삼존도(개인소장, 도53)가 조성되는데, 이 그림은 여전히 1565년 금불화의 전통을 잇고 있다. 다만 보살이 무릎 위로 약간 올라간 점이 다르지만 삼존불의 간략한 구도일 때는 2단 구도 고려불화의 전통이 조선 전반기까지 일부 계속 이어지고 있음을 확인할 수 있다. 다만 광배, 얼굴, 필치 등에서 규격화된 특징을 발견할 수 있는 점은 주의해야 할 것이다.

용선접인도의 등장

1582년 아미타정토변상도(도54) 이른바 서방구품용선접인회도西方九品龍船接引會圖(일본 내영사來迎寺 라이꼬지)는 비구니 학명學明이 혜빈정

footnote

78 다음 글을 참조할 수 있다.
　① 김정교, 「朝鮮初期 變文式 佛畵-安樂國太子經變相圖」, 『공간』208, 공간사, 1984, pp.86-94.
　〈화기〉 萬曆四年丙子六月日比丘」尼慧圓慧月等見沙羅」樹舊幀多歷炎冷塵昏」蠹食丹䐃漫滅形像隱隱」不可識矣
　觀者病焉於是」普勤 禁中得若于財」卽倩良画改成新畵卦」諸金壁之上形容森嚴光」彩百倍於前使人人一見」便知
　而能發普提之心」普與含生同樹善根」其願力之弘深誠意」之恩至嗚呼至哉憑」此良因」
　主上殿下聖壽萬歲」王妃殿下聖壽齊年速」誕天縱」恭懿王大妃殿下聖壽萬歲」慈心海闊濟世如願度生」如心」德嬪
　邸下壽命無盡福」德無量」惠嬪鄭氏實体無灾無障」壽命無窮金氏業加氏保体」灾如春雪福似夏雲權氏」墨石氏保体
　壽基益固」福海增淸各各隨喜同」緣等俱崇福慧共亨」安穩必無疑矣吁其盛」欽是歲秋七月上浣對松」居士謹誌」
　② 정재영, 「안락국태자전 변상도」, 『문헌과 해석』2 (태학사, 1998).

268　V. 조선의 불화

도54. 아미타정토변상도, 일본 내영사 소장, 1582

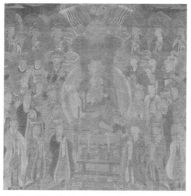

도55. 지장시왕도, 일본 칠사 소장, 1558

氏惠嬪鄭氏의 만수무강과 극락왕생, 그리고 인종(1544년 11월 즉위~1545.7 사망)과 인종비 인성 왕후 영가 및 선조 3전하의 보리증득을 위해 그린 아미타변상도로써 이른바 왕실불화에 속한다. 상단에는 정면향의 아미타본존과 이를 타원형으로 둘러싼 관음, 세지보살과 제자들이 배치된 극락에서의 설법장면이고, 하단에는 보살에 둘러싸인 아미타불이 용선을 타고 오는 중생들을 극락으로 맞이하는 측면향 장면이 묘사된 금선묘 불화의 아미타래영도인데 두 장면은 구름으로 둘러싸고 있어서 연관되면서도 분리된 아미타극락의 장면을 극적으로 묘사하고 있다.

지장시왕도의 성행 선조조에는 1546년 미곡사 지장시왕도 등 전형적인 지장시왕도에서 진전되어 더 많은 권속들 이른바 육광보살, 판관, 사자, 선악동자, 귀졸 등이 추가되어 군도를 이루는 것이 유행된다. 칠사七寺 소장 지장시왕도(1558, 도55)는 이를 대표하는 초기의 작품인데 이미 언급했다시피 명종 때부터 나타난다. 붉은색이 주조를 이루어 밝은 화면을 이룬 점이나 둥근 얼굴에 온화한 모습의 본존, 지장보살상, 흰색 하이라이트, 옷깃의 무늬 등은 군도적 구도와 함께 16세기 후반기의 특징을 잘 보여주고 있다.

1582년 탄생사誕生寺 소장 지장시왕도(도56)는 군도형식이지만 판관 등 권속들이 시왕상 전면으로 이동되어 매우 작아진 것이 특징이다. 이런 앞 열의 현저히 축소된 짤막한 상은 1562년작 조원사 석가영산회도의 앞 열 사천왕상과 동일한 특징으로 불화승 수인守仁의 제자로 생각되는 영묵이 화주로 참여했는데, 1682년 지장시왕도 조성에서는 불화승으로

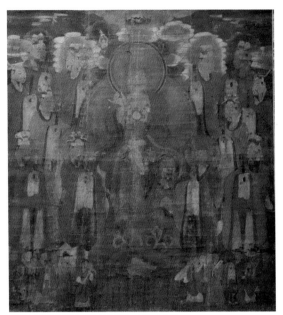

도56. 지장시왕도, 일본 탄생사 소장, 1582

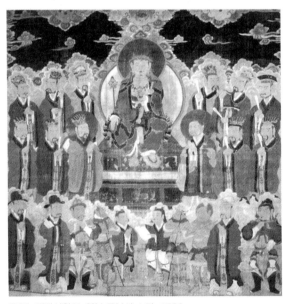

도57. 지장시왕도, 일본 국분사 소장, 1586

단독 주관했기 때문으로 생각된다. 영묵靈默 불화승이 단독으로 그린 이 지장시왕도는 본존 지장을 중심으로 시왕들이 둥글게 배치되어 있고 이 하단에 현저히 작은 판관 등 권속들이 일렬로 배치된 구도를 보여주고 있다. 본존은 갸름하고 단아한 얼굴, 다소 건장한 체구, 화려하고 큼직한 영락 장식 등이 특징이며, 시왕들은 금빛 찬란한 보관, 개성 있는 얼굴 등이 인상적이다. 주월산 중련사에 1582년 4월에 봉안되었던 이 지장시왕도는 원 봉안처인 중련사에 대해서는 잘 알 수는 없지만 그래도 우리의 마음을 어루만져 주는 흥미진진한 그림으로 평가된다.

1586년작 국분사國分寺 소장 지장시왕(도57) 역시 군도형식에 판관, 사자 등 권속들이 전면의 구름에 가려 있는데 지장시왕상들과는 구름으로 구획되어 있으며 푸른 창공에도 도식화된 5색 구름이 묘사되어 있다. 두건 쓴 의자상의 지장보살, 2열의 10왕상과 1열의 권속 등 3단으로 이루어진 화면은 정연한 구도를 보여주고 있는데 종아리를 걷어붙이고 마주보고 있는 두 동자상

이 무척 흥미를 끌
고 있다.

　1589년에도 선
묘로 그린 지장시
왕도(선광사善光寺 소
장, 도58)가 조성되
는데 화승 영○靈○
비구 한 분이 정교

도58. 지장시왕도, 일본 선광사 소장, 1589

도59. 지장시왕지옥변상도, 일본 지은원 소장, 1575

하게 그린 것으로 화승은 영묵靈黙 또는 영공靈共과 관련있을 것으로 생각된다. 단아한 형
태, 정교한 선묘, 세밀한 무늬로 보아 칠사(1559)나 탄생사(1582) 소장 지장시왕도와 친근
성이 강한 편이다.

　지장시왕도에 지옥도가 첨가된 지장시왕지옥변상도라 할 수 있는 그림들도 지장시왕
도와 함께 나타난다. 조선 후반기에 지장보살도나 10왕도가 각 폭으로 그려져 10왕도 각
폭에 각 지옥도가 첨가된 그림을 한 폭에 모두 그린 셈이다. 이런 그림 가운데 자수궁정
사慈壽宮淨社 지장시왕지옥변상도(지은원知恩院 소장, 1575, 도59)가 대표작이라 할 수 있다.[79]
화면의 상단은 지장시왕도이고 하단은 갖가지 지옥장면(18)을 그린 독특한 그림이다. 가
로로 넓게 펼쳐진 상단의 지장시왕도는 중심에 지장보살이 방형 대좌 위에 결가부좌로
앉아 있고, 도명존자와 무독귀왕, 10왕들이 2열로 배치되고, 그 위로 판관·사자·동녀·
동자가 있고 그 위로 구름에 쌓인 6광보살이 배치되어 발달된 지장시왕도의 구도를 보여
주고 있다. 동그란 얼굴, 단아한 체구, 화려한 채색과 무늬, 유연한 협시들의 자세, 밝은
화면 등은 물론 전체적으로 다채로운 채색과 유려한 선묘, 화려 정교한 무늬들이 왕실발
원의 고상하고 품격 높은 불화의 세계를 잘 보여주고 있다.

　선조 8년에 돌아간 인순왕후(명종왕비)의 명복을 빌고자 숙빈 윤씨가 명부지옥의 고통

79 백은정, 「지은원 소장 조선전기 〈지장시왕 18지옥도〉 연구」, 『미술사학』27 (한국미술사교육학회, 2013).

을 여의고자 발원하고 이 해 1월에 돌아가신 명종의 왕비 인순 왕후의 명복과 왕실의 수명장수를 빌기 위해 그림을 만든다는 화기의 내용은 당대 왕실 불화의 의미를 잘 알 수 있다. 특히 18지옥의 참상을 그린 하단의 지옥도는 조선 초기부터 유행했던 지옥도가 좀 더 업그레이드되어 나타난 당대 최고의 지옥도로 생각된다. 침수針樹지옥, 몸을 방아 찧는 지옥, 화탕 지옥, 혀에 밭가는 설경 지옥 등 고통의 극치를 보여주는 지옥 장면 그림은 억불숭유의 지독한 탄압을 견디고 참아야 하는 불교계의 참상을 반영하고 있고, 나아가 왕실 귀족이나 서민대중들도 불교의 진리를 이탈하면 지옥과 같은 세계가 펼쳐질 것이라는 섬뜩한 경고이기도 한 것이다. 조선 초기에 이런 지옥 그림의 유행을 경계한 유학자들의 상소가 조선왕조실록에 심심치 않게 보이고 있다는 사실은 이를 잘 알려주고 있다.

삼장보살도의 성행　　　이상의 불화들은 모두 죽은 사후의 세계를 그린 그림들로서 자신도 포함되지만 조상의 사후에 지옥에 떨어지지 않고 극락왕생 하기를 바라는 효심의 발로를 이들 그림을 통해 이루려는 자손들의 간절한 염원에서 이루어지고 있으며, 이는 조선조 유교의 효와 결합되어 유난히 유행하게 된다. 그 절정이 삼장보살도三藏菩薩圖의 유행이다. 삼장은 천장天藏, 지지持地, 지장地藏 보살인데 지장보살도가 발전 확대되어 나타난 것이 삼장보살도이다. 천장은 하늘의 지장보살격이고 지지는 땅의 지장보살격이며 지장은 지하 명부를 관장하는 지장보살이므로 하늘·땅·지하세계 모두를 관장하여 3세계의 중생들을 모두 극락왕생하도록 하는 보살이며, 삼장보살도는 이를 이루게 하는 그림인 것이다.

삼장보살도는 조선의 효와 결합되어 나타난 조선적인 지장보살상을 도상화한 것으로 고려시대까지는 나타나지 않았던 조선 특유의 불교도상으로 이해된다. 현존하는 가장 이른 완본의 삼장보살도는 1550년작 신新 장곡사藏谷寺 소장 삼장보살도(도60)이지만 이러한 그림은 이미 1541년에 나타난다.

다문사多聞寺 소장 천장보살도(도61)는 1폭에 그리지 않고 3폭에 나누어 삼장보살을 그린 것 중의 하나이어서 이미 중종 36년(1541)에 조성된 사실을 알 수 있다. 산인포○山人

布○가 그린 이 그림은 세로가 200㎝나 되는 큼직한 화면 (200.5×163.1㎝)으로 안정된 화면 구성을 보이고 있어서 벌써 1500년 전후에 이런 형식의 삼장보살도가 조성되었을 것으로 추정되며, 조선 초기부터 크게 유행한 수륙재에 사용되었다고 할 수 있다. 국

도60. 삼장보살도, 일본 신장곡사 소장 , 1550

도61. 천장보살도, 다문사 소장, 1541

가를 위하여 희생한 사람들을 위로하고 하늘과 땅, 지하의 모든 중생들을 제도하고자 천장天藏 · 지지地持 · 지장地藏 등 삼장보살의 가피력을 염원하는 국가적인 제사의식을 통하여 국가왕실을 수호하고자 하는 염원에 의해 삼장도가 크게 유행했던 것이다. 이와 함께 감로의 시식을 통하여 극락왕생을 기원하는 감로도를 특별히 조성한 것으로 생각된다.

이 다문사 천장보살도는 이미 앞에서 언급했다시피 거대한 키형광배를 배경으로 사각형 대좌 위에 결가부좌한 천장보살은 이마가 넓고 상체가 장신으로 건장한 편이며, 이를 둘러싸고 권속들이 배치되어 있는데 얼굴들이 풍만하고 밝은 붉은색이 주조색이어서 화면은 무척 밝은 편이다.

그러나 삼장보살이 한 폭에 그려진 삼장보살도는 1550년작 신장곡사 소장 삼장보살도가 현재로서는 가장 이른 그림이다. 중앙의 천장보살은 진주 · 대진주보살이 협시하고 주위로 천부중이 배치된다. 화면 왼쪽向右 지지보살은 용수와 다라니보살이 협시하고 주위로 지상의 신중들이 배치되며, 오른쪽 지장보살은 도명존자, 무독귀왕이 협시하고 지하의 10왕들과 그 권속들이 배치되는 것이 일반적인 구도이다. 그러나 조선 전반기에는 이런 구도는 정착되지 않고 많은 천중 · 지상 · 지하의 권속들이 점차 자리를 잡아가는 중이었다고 생각된다.

도62. 천장지지보살도, 여의사 소장, 1568

1583년 금강사 소장 삼장도나 1541년 다문사 소장 천장보살도에 쓰인 명칭에 18천중, 사공천중, 제용왕중, 유현신중 등 천상·지상·지옥 권속들이 등장하고 있기 때문이다. 이 신장곡사 삼장도는 천지·명부 등 3계 육도의 모든 중생들을 제도하는 수륙재의식에 사용되었던 것으로 생각되므로 수륙재가 유행하기 시작한 태조 이래 제작되었을 것이다.[80] 이 그림의 화면은 상단과 하단으로 구분되고 있는데 상단은 삼장보살, 하단은 대좌아래 권속들이 배치되어 세로로 긴 화면으로 구성된 삼장보살들은 화면에 비해서 작은 편이다. 천장보살 위의 5색 후광, 둥근 두광배, 넓은 이마, 큰 얼굴, 단정한 체구, 화려한 장신구가 특징이며, 삼장 모두 거의 같은 모습이어서 지장보살의 특징이 나타나지 않고 있다. 화면이 밝고 화사하여 극락의 정경을 상징적으로 나타내는 것 같다. 화승 성운性云의 기량이 잘 나타나고 있다.

1568년 여의사如意寺 소장 삼장도(도62)는 천장, 지지보살과 지장보살 등 두폭으로 그려진 것이나 현재 지장보살도는 없고 천장, 지지보살도 한 점만 여의사에 전해지고 있다. 이 절은 일본 병고현兵庫縣(효고현 : 神戶市)의 첩첩산중에 위치한 산사이지만 현존하는 대형의 금당지(7칸×7칸)와 대형 목탑으로 보아 원래 대찰大刹이었음이 분명하나 현재는 2, 3동의 건물만 남아 있어 작은 산사로 간신히 유존하고 있을 뿐이다. 이 삼장도는 근래 급격히 손상되어 걸어 놓을 수 없어서 바닥에 펼쳐놓고 조사할 수밖에 없을 정도이다. 주존 천장보살과 향 오른쪽의 지지보살은 높은 대좌 위에 결가부좌로 앉아 있고 이 주위를 8구와 10구의 천중과 지상의 권속들이 합장하고 서있는 자세로 둘러싸고 있는 구도를 보여주고 있다. 이들 권속에는 진주, 대진주보살 등은 보이지 않고 있다. 다문사 천장보살

80 수륙재와 삼장도가 직접적으로 관련된 천장, 지지, 지장이 언급되고 있는 사실은 다음 의식집에서 확인된다.
　① 『天地冥陽水陸雜文』(1561, 송광사판), 『한국불교의례자료총서』1집.
　② 『法界聖凡水陸齋會修陸儀軌』(1573, 공림사판), 『한국불교의례자료총서』1집.
　③ 『天地冥陽水陸齋儀纂要』(1661, 신흥사판) (한국미술사연구소 刊).

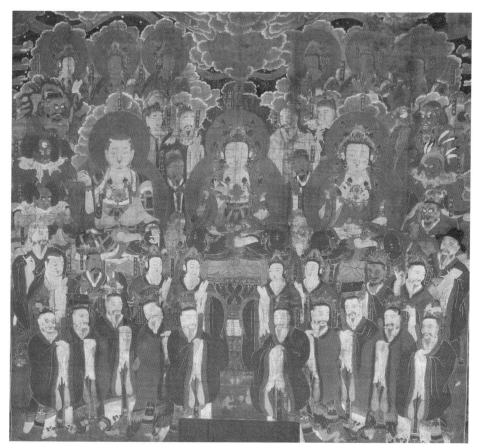

도63. 삼장보살도, 일본 금강사 소장, 1583

도 보다 좀 더 단순화된 구도이지만 원형구도는 이 시기의 공통적인 특징이다. 녹색 광배나 분홍색 복장 등은 엷은 수채화적인 맑은 채색의 분위기를 나타내고 있어서 금강사장 삼장보살도 등과 유사한 편이다.

여기에 비해서 1583년 금강사金剛寺(효고현兵庫縣) 소장 삼장보살도(도63)는 상단의 삼장보살이 큼직하고 하단의 10왕 등 권속들이 2열로 배치되고 있다. 삼장은 둥글고 온화한 얼굴, 단정한 체구, 화려한 장신구 등은 물론 권속들의 다소 양감있는 얼굴과 체구 등이 특징이며, 이와 함께 밝은 화면으로 극락의 밝고 화려한 이미지가 잘 보이고 있어서 화승

도64. 천장보살도, 안국사 소장,
1583

도65. 삼장보살도, 일본 보도사 소장, 1588

혜훈蕙熏의 기량을 알 수 있다.

특히 경북 상주 서산사西山寺 중단탱으로 봉안된 이 삼장도에는 각 상마다 이름이 기록되어 있어서 삼장도 연구에 크게 기여하고 있다. 왜군들이 임진왜란 때 상주를 지나면서 약탈해 간 이 삼장도의 염원이 우리에게 직접 전해질 날을 고대해 마지 않는다. 현재 이 삼장도를 봉안하고 있는 금강사는 경치가 일품인 계곡 속에 있는 아름다운 절인데 정원이 잘 가꾸어져 있어서 극락의 한 부분으로 느껴진다. 특히 사원묘역이 잘 조성되어 있어서 이 삼장도가 이들 이국의 고혼들을 극락으로 인도해 주는 듯하여 그나마 위로가 된다. 같은 해(1583)에 안국사 소장 천장보살도(도64)가 조성된다.

화승 원옥元玉이 1588년에 조성해서 염불암念佛庵에 봉안했던 강산 보도사宝島寺 소장 삼장보살도(도65)는 천장보살 부분이 다소 훼손되었지만 그래도 전체적으로는 잘 보존되고 있는 편이다. 본존 천장보살은 높고, 지지보살과 지장보살은 낮아 삼각형 구도를 보여주고 있으며 대좌 아래와 광배 주위로 협시된 권속들이 배치되어 있지만 삼장보살이 화면의 중심을 이루고 있다. 삼베에 분홍색과 녹색이 주조색이지만 이 시기의 특징인 분홍색이 더 많아 밝은 화면을 이루고 있어서 신 장곡사 소장 삼장보살도와 유사한 화면이라 할 수 있다. 둥근 얼굴 단아한 형태, 화려한 장신구의 삼장보살은 물론 권속들의 형태나 배치, 색채 등은 서로 유사한 편이며, 밝은 화면도 유사한 편이다. 화면의 세로 길이나 지장보살의 형태 등이 다른 정도의 차이가 있을 뿐이다.[81]

원 봉안처인 염불암은 대구 팔공산 동화사의 염불암일 가능성이 농후하다. 이것이 사실이라면 현존하는 극락구품도와 연관되고 있어서 주목된다.

연명사 삼장보살도

보도사 소장 삼장보살도와는 달리 녹색이 많아지고 앞 열에 지장시왕도가 배치된 것이 다른 1591년작 연명사延命寺 소장 삼장보살도(도66)는 1583년작 금강사장 삼장보살도가 다소 진전된 그림이라 할 수 있다. 화승 태영太英이 그린 이 삼장도는 금강사장 삼장보살도처럼 입이 작고 둥근 얼굴, 단아한 체구, 삼장보살의 녹색 광배, 홍녹색 천의 등 맑고 선명한 색채, 전면의 시왕상이 배

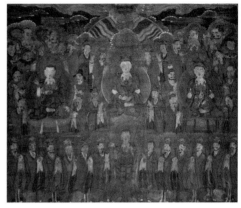

도66. 삼장보살도, 일본 연명사 소장, 1591

치된 구도 등이 거의 동일하지만 시왕의 중심에 지장삼존이 별도로 배치된 진전된 구도, 천장보살 머리 위의 5색 서광 등은 다른 점이라고 할 수 있다. 이런 사소한 변화가 있다 하더라도 금강사장 삼장보살도를 그린 혜훈과 이 삼장보살도의 화승 태영은 같은 유파일 가능성이 많지 않을까 한다.

"萬曆十九年」辛卯五月日」中壇都幀」造成」大施主金敏孫」施主雲信」畵員太英」化主學崇」供養主俊」"의 화기가 있는 이 삼장도는 깊은 산중 꽃이 만발하고 숲이 그윽하게 우거져 고요하고 한적하고 고즈넉하기 짝이 없는 절경의 산사인 연명사에 그리고 전지현의 광팬으로 자처하는 한류 스님이 주지로 있는 산사에 잘 봉안되고 있어서 그나마 이 그림은 복받고 있다고 생각된다. 공양주 석준은 유명한 화원(조각승) 석준일 가능성도 고려해 볼 수 있다.[82]

감로도의 확산

선조 때 그린 그림 가운데 감로도甘露圖가 몇 점 전하고 있다. 감로도가 언제부터 조성되기 시작했는지는 잘 알 수 없지만 재의식에 사용된 재의식용 불화라 할 수 있으므로 조선 초기에 조성되기 시작했을 가능성이 많다. 즉 태조

81 문명대, 「在日 韓國佛畵 調査硏究」, 『강좌미술사』4 (한국미술사연구소·한국불교미술사학회, 1992).
82 문명대, 「석준·원오파의 성립과 논산 쌍계사 삼세불상(1605) 및 복장의 연구」, 『강좌미술사』36 (한국미술사연구소·불교미술사학회, 2011.6).

때부터 수륙재水陸齋를 국가적으로 행했기國行 때문에 이 국행수륙재에 삼장보살도와 함께 감로도가 사용되었을 가능성이 있기 때문이다.

감로도는 허공에 떠도는 아귀들에게 하늘의 맛인 천상묘미天上妙味 감로甘露를 베풀어 그들을 극락 정토세계로 인도하고자(시감로도아귀施甘露道餓鬼)하는 그림이다. 이 그림을 일명 우란분경변상도盂蘭盆經變相圖라 하듯이 우란분경의 내용을 형상화한데서 유래한다.

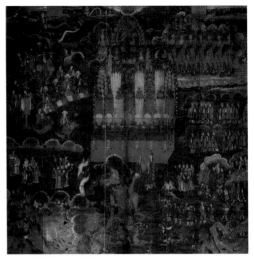

도67. 감로도, 일본 약선사 소장, 1589

우란분경의 내용은 부처님의 10대제자의 한 분인 목련존자의 어머니가 아귀도에 빠지자 신통력으로 허기진 어머니에게 음식을 대접했으나 숯으로 변하여 먹지 못하자 존자가 부처님에게 하소연하게 되고 부처님은 구제 방법으로 7월 15일에 성찬을 마련하여 사문들에게 공양하면 모든 위난에서 벗어날 수 있다고 가르친데서 유래하는 것으로 이 내용과 극락왕생사상이 합해져 감로탱 즉 감로도가 출연하게 된 것이다. 이 내용에서 보다시피 지극한 효사상으로 이루어진 것이므로 억불숭유시대에 불교에서 효사상을 대중적으로 널리 내세우는데는 가장 알맞은 방편이어서 돌아가신 조상들을 구제하는 재의식용으로는 가장 안성맞춤의 내용이고 그림인 것이다.

감로도는 조선 초기부터 조성되었을 것으로 추정되지만 현존작품은 1589년작 약선사藥仙寺 소장 감로도(도67)가 가장 이르다. 이 감로도는 다른 예와 마찬가지로 상중하 3단으로 구성되어 있다. 화면의 상단上段에는 영혼을 극락세계로 인도하는 인로왕보살이 있고 이 왼쪽向右인 상단 중앙에는 아미타삼존불이 자리잡고 있으며 이 왼쪽으로向右 칠여래가 강림하고 있는 모습이 보이고 있다.

중단의 중앙에는 5열의 성찬이 차려진 시식대인 재단齋壇이 놓여있고 재단의 오른쪽向左

에는 시련의식을 행하고 있는 광경인데 불보
살을 의식도량으로 봉안하거나 영혼을 불러
오는 의식절차이다. 재단 왼쪽向右에는 의식
에 참여하는 국왕과 그 권속 또는 대중과 천
중大衆들이 보이고 있다. 시식대(재단) 아래쪽
에는 거대한 몸에 가는 목을 가진 괴이한 아
귀가 입으로 불을 뿜고 있고 이 주위를 작은
아귀 10구가 앉아 있는 광경이 연출되고 있
다. 국왕이 참석한 의식으로 보아 국행수륙
재로 볼 수 있는데 국왕이 참석한 국행수륙
재는 조선왕조를 위한 유일한 국행수륙재인

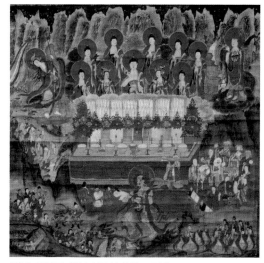

도68. 감로도, 일본 서교사 소장, 1590

진관사 국행수륙재뿐이므로 이 장면은 진관사 국행수륙재에 국왕이 참석한 장면을 표현
한 감로도일 가능성이 농후하다고 판단된다.[83]

　하단이 되는 아귀 아래쪽에는 중생들의 갖가지 생활상이 풍속화적으로 펼쳐져 있다.
중생들의 갖가지 업인 무사들이 때리는 장면, 한 손에 칼, 다른 손으로 목 베는 장면, 달리
는 말에 짓밟혀 죽는 장면 등 전쟁장면, 목을 메달아 죽는 장면, 강물에 익사하는 장면 등
갖가지 재난상과 승·속의 풍속도 등이 파노라마처럼 펼쳐져 있어서 여러 가지 인간상을
만날 수 있다. 의조儀造·일업日業·성휘性輝 등 5인의 화승과 최간지 등 6인이 그린 이 그
림은 분홍색의 환상적인 분위기를 나타내고 있고 감로도의 형식을 완전히 갖추고 있어서
수준작의 감로도로 평가된다.

　1590년에는 서교사西敎寺 소장 감로도(도68)가 조성된다. 화면은 상·중·하단으로 구성
되어 있다. 상단은 중앙에 중품중생인을 한 아미타삼존이 좌정해 있고 이를 둘러싸고 7여
래가 빙 둘러져 있는데 이들 위로는 높은 산수가 병풍처럼 둘러싸고 있지만 일부 보채되

83　문명대, 「祖文 필 1591년작 朝田寺藏 국행국행수륙재 감로도의 특징」, 『강좌미술사』39 (한국미술사연구소
　　·불교미술사학회, 2012.12).

어 능숙한 필치는 아니다. 이들 좌우에는 인로왕보살과 지장보살이 서 있는데 오른쪽의 인로왕보살은 몸을 휘어지게 하면서 긴 번을 들고 있고, 왼쪽의 지장보살은 측면관으로 서 있다. 중단의 중앙에는 재단 위에 성반이 차려져 있고 이 좌우로 시련의식을 행하고 있는 승려들向右과 참여하고 있는 신남신녀向左들이 있으며 재단 앞에는 상주 4인과 아귀가 엉거주춤한 자세로 있다. 이 아귀는 발우에서 흰 알갱이 감로를 중생들에게 뿌리고 있다.

이들 아래는 하단으로 중생들의 생활상이 펼쳐지고 있는데 불타는 장면, 바위에 깔려 죽은 장면, 말발굽에 밟혀 죽는 장면 등 재난상과 왕들을 위시한 속인 중생들의 모습이 보이고 있는데 다소 축소된 장면들이다. 이 감로도는 광배나 불의佛衣 등에 녹색이 많고 형태가 단정한 점 등이 금강사 소장 삼장보살도(1583)와 유사한 특징을 보여주는데 두 불화는 같은 화승인 혜훈蕙熏이 그렸기 때문으로 생각된다. 아마도 혜훈과 그 유파는 16세기 말에 활발히 활동한 화승 집단으로 생각되며, 그의 유파는 17세기에도 불화 조성활동을 계속했던 것으로 생각된다.

그러나 이 그림은 후보한 흔적이 다소 보이고 있어서 주의할 필요가 있다. 특히 상단의 산수와 구름 부분 등에 보채한 흔적이 눈에 띄게 보이고 있다. 이 그림은 현재 경도京都(교토) 근교의 대진시립박물관大津市立博物館에 보관되고 있지만 원소장처는 서교사인데 박물관에서 그리 멀지 않은 외곽지대의 한적한 산록에 위치하고 있다.

조전사 소장 감로도 1591년에 조문祖文과 사정師程 등 두 화승에 의하여 그려진 조전사朝田寺(일본 삼중현三重縣) 소장 감로도(도69)는 대형화면의 상단에 아미타불상과 7여래 외 권속들도 많아졌고, 중단의 성반과 좌우의 시연 의식 집행자와 참여자도 많아졌다. 특히 제단 아래쪽의 수륙재의식이 행해지고 있는 장면의 향 왼쪽 언덕에 합장한 국왕과 왕비 일행이 자리잡아 의식을 바라보고 있고 국왕 파견 고관이 재의식을 주관하고 있는 국행수륙재의 광경이 묘사되고 있는 장면은 약선사장 감로도(도67)와 함께 진관사의 국행수륙재의식에 참여하고 있는 태조나 역대 왕(세종, 문종 등)들을 상징적으로 그린 감로도일 가능성이 높아 주목되고 있다. 하단의 중생들 생활상이 상당히 증가

되어 다양한 장면들이 펼쳐지고 있다. 하단의 윗부분에 머리를 풀어헤친 반나의 사자死者, 형리에게 태장을 맞고 있는 죄수, 호랑이에게 잡아먹히는 호난상, 자신의 목을 베는 장면, 갖가지 묘기를 펼치고 있는 곡예인들, 불에 타 죽는 화난 장면, 목매죽는 장면, 물에 빠져 죽는 장면 등 온갖 재난 장면들이 리얼하게 펼쳐지고 있다. 아마도 조선시대 후반기의 복잡한 감로도들과 비교될 수 있어서 우리나라 감로도 연구에 크게 기여할 귀중한 예로 평가될 수 있다.[84]

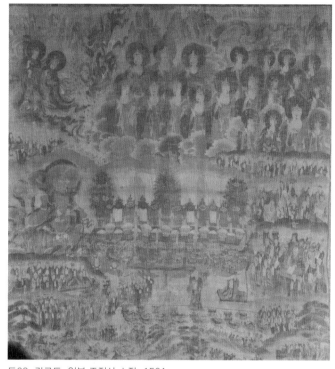

도69. 감로도, 일본 조전사 소장, 1591

조전사는 일본 삼중현(송판시松板市)의 한적한 마을에 있는 아담한 절인데 이 그림을 특별히 소중하게 모시고 있다. 다소 간략하지만 1835년작 모사도까지 그려 봉안하고 있는데, 필자는 17자의 화기를 더 읽게 되어 상당히 주목되고 있다.

84 문명대, 「祖文 필 1591년작 朝田寺藏 국행수륙재 감로도의 특징」, 『강좌미술사』39 (한국미술사연구소·한국불교미술사학회, 2012.12), pp.213~219.
〈화기〉 万歷拾九年辛卯四月」日」 布施主」基貞 兩主」基 (內隱)孫兩」李廻兩主」供養大施主 金失□」供養施主 古溫伊兩」去 保体」莫德 保体」布施大施主 朴斤心 兩主」趙孫 兩主」金虛晢 兩□」天元世 兩主」梁金 兩主」洼 去伊 保体」崔豆之 兩」 宋文眞兩」惠明□」ヨ(雪)後」 金象同」金順介」欣終保」斤之保」 金尹 (國)」 韓巳兩」 後排大施主 崔莫之」洞伊兩」 印壽比丘」 天林比」 寬惠 比」 玉比」 宝云比」 金白連」 畵員 祖文」師程 供養主 仁五」行者孫 □」J□□化士」

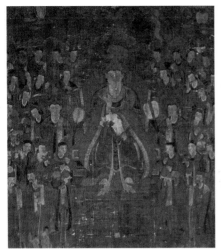
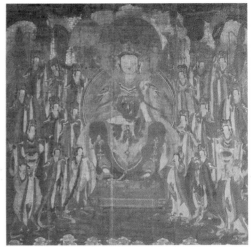

도70. 제석천도, 일본 선각사 소장, 1583 도71. 제석천도, 일본 서대사 소장, 16세기

<div style="text-align:right">제석천도의 유행</div>

16세기 말에도 독특한 제석천도帝釋天圖들이 계속 조성된다. 1583년 부여 망월산 경룡사敬(鷲)龍寺 좌우 제석탱으로 조성된 선각사善覺寺 소장 제석도(도70)는 그 유명한 일본 법륭사 금당 벽화를 그린 화사 담징과 유사한 이름인 담징淡澄과 천운天雲 등 두 화승(외 단청화원 4인)이 조성한 것이다. 화면 중심의 거대한 보좌 위에 좌정한 의좌세의 제석천이 큼직하게 앉아 있고 좌우로 8대왕, 일월천자, 주악천인상, 동자 동녀상 등 많은 권속들이 5열 정도로 배치되어 있다. 둥근 얼굴, 건장한 체구, 늘씬한 협시 등 상들의 형태는 장대형이며 채색은 분홍색 위주여서 16세기 후반기의 특징과 동일한 밝은 분위기를 나타내고 있다.

이보다 더 늘씬한 형태의 제석천도(도71)는 서대사西大寺 소장 그림인데 거대한 본존의 형태는 같지만 협시들은 지나치게 세장한 것이 특징이며, 색감도 수채화적인 것이 독특한 편이다. 경룡사는 부여 망월산에 있었던 사찰이었는데[85] 조선말에 폐사된 후 현재까지 부활하지 못하고 있다.[86]

85 新增東國輿地勝覽 扶餘條.
86 權相老,『韓國寺刹事典』上 (이화문화출판사, 1994.3).

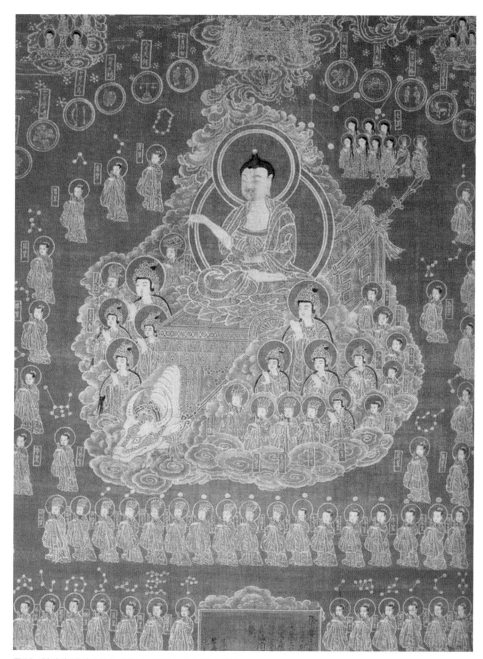

도72. 치성광 여래강림도, 일본 고려미술관 소장, 1569

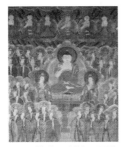

도73. 칠성도, 일본 보주원
소장, 16세기

칠성도의 조성

선조 때는 제석도의 유행과 함께 칠성도도 조성된다. 1569년작 치성광불강림도(일본 고려미술관高麗美術館 소장, 도72)는 홍색 바탕에 금선으로 그린 순금불화인데 우마차를 탄 측면관의 치성광불삼존 일행이 구름을 타고 사바세계로 내려오는 장면을 묘사한 칠성도이므로 일반 칠성설법도와는 다른 면이 있다. 그러나 이 주위로 칠원성군과 내영하는 7여래, 11요, 3태육성三台六星, 12궁 28숙 등 여러 권속들이 측면관으로 배치되고 있어서 단순한 소재, 연명延命신앙을 넘어선 동참 시주자들의 정각正覺을 이루고자 하는 염원이 잘 간직된 칠성도의 성격을 알 수 있게 한다. 따라서 화원 영원靈源의 기량을 잘 알 수 있게 한다.[87]

보주원宝珠院 소장 칠성도(도73)는 이와는 달리 전형적인 칠성도이다. 치성광삼존불(치성광불, 일광보살, 월광보살)을 중심으로 상단 7여래, 칠성, 좌우 보필성, 삼태육성三台六星, 28수二十八宿 등이 질서정연하게 배치되어 조선 후기 칠성도의 연원을 보여주고 있다.

석남사 영산회도

임진왜란이 일어난 해인 1592년 1월에 조성된 불화가 최근 발견되었다.[88] 이 그림은 이천 장호원 백족산의 석남사石楠寺에 1592년 1월 봉안되었다가 3개월 후인 4월, 임진왜란이 일어난 직후 왜군에 의하여 약탈되어 일본으로 건너간 석가영산회상도(도74)인데 421년만에 귀국하게 된 셈이다.

화면의 크기는 작은 편(104.5×90㎝)이지만 대좌 위에 항마촉지인을 한 본존을 중심으로 팔대보살, 십대제자, 제석과 범천, 사천왕, 팔부중(2구) 등이 빈틈없이 둘러싸고 있어서 대형 영산회도와 유사한 편이다. 본존은 갸름하고 우아한 얼굴, 긴 장신의 건장한 체구, 연

87 김현정, 「일본 고려미술관 소장 1569년작 치성광여래강림도의 도상해석학적 연구」, 『문화재』 46-2 (국립문화재연구소, 2013).
〈화기〉 隆慶三年己巳」三月日誌」大施主崔氏徒(道?)令」波湯大施主丁永水」諸隨喜等同於」良緣同成正」覺」畵士靈源」供養主敏宇」化主守正」
88 이 영산회도는 2013년 2월 경에 일본에서 들어와 서울 옥션에서 경매되었다.

한 홍색과 연청색 그리고 금색의 살색 등 고상한 채색으로 우아하고 고아한 당대의 양식 특징을 잘 보여주고 있다. 이와 아울러 도상형식이 본존 항마촉지인을 한 신형식의 수인과 북방다문천의 보탑을 든 구형식의 수인이 공존하고 있어서 1562년 조원사 소장 영산회상도의 신형식과는 달리 과도기적인 도상 특징을 나타내고 있는 16세기 후반기의 영산회상도임을 잘 알 수 있다.

이 불화는 천욱天旭이라

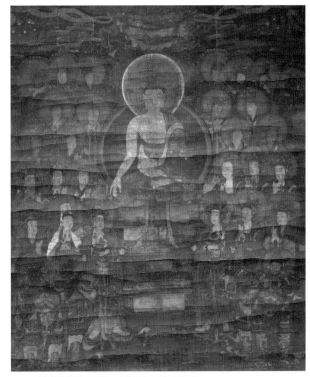

도74. 석가영산회도, 원原 석남사 소장, 1592

는 화승이 단독으로 그리고 있는데 임란 이후에도 활동을 했는지는 앞으로 좀 더 추적할 필요가 있을 것이다. 또한 시주자는 왕실의 상궁尙宮이어서 일종의 왕실 발원 불화로써 중요시되는 작품이라 하겠다.[89] 이 불화는 현재까지 임진왜란 이전 그림으로는 마지막 작품으로 생각되는데 이 이후 임진왜란이 끝난 후까지 상당기간 불화가 많이 조성되지 못한 것 같다.

89 문명대, 「1592년작 장호원 석남사 왕실발원 석가영산회도의 연구」, 『강좌미술사』40 (한국미술사연구소·한국불교미술사학회, 2013.6), pp.363~372.

3. 조선 후반기^{1609~1910}의 불화

전국에 산재한 수많은 사원에는 무수한 불화들이 봉안되어 있다. 아마도 단일 분야 작품으로는 최고로 많은 양이라 생각되며, 질 또한 양 못지 않게 뛰어난 작품들이 무수히 많다. 첫째 이들 불화의 대부분이 한 시대인 조선조 후반기에 집중되어 있다. 임란 전인 조선조 전반기 이전의 작품은 일본이나 박물관 이외의 사찰에는 거의 찾아볼 수 없는 셈이어서 우리나라 불교회화 연구는 이들 작품들이 아니면 거의 불가능하다. 따라서 이들 후반기 불화들의 중요성은 절대적이라고 말할 수 있을 것이다.

1) 조선 후반기 불화론

문중불교의 성행과 불사

왜란(1592~1597)과 호란(1627~1636)을 거치면서 조선 사회는 서서히 변모되어갔다. 흔히 현군賢君으로 새로이 부각되고 있는 광해군 때부터 점차 임란의 후유증이 가라앉으면서 전란의 피해를 복구하기 시작한다. 이후 조선 사회는 인조(1623~1649)를 거치면서 서서히 안정되기 시작하며, 청나라에 인질로 잡혀 있다가 즉위한 효종(1650~1659) 때부터는

본격적으로 여러 가지 새로운 면모를 보이기 시작한다.

국가 부흥에 대한 강한 의지가 넘치게 일어났으며, 소수 가문에 의한 집권세력의 안정과 이에 소외된 재야 세력들인 서원을 중심으로 형성된 사림士林들의 학문 내지 사회 활동, 그리고 양대 전란을 치르지 않을 수 없었던 조선 사회의 병폐와 모순을 개혁하려는 실학자들의 대두 등 부흥과 안정, 그리고 개혁을 동시에 추구하려는 부산한 움직임으로 조선 문화는 새로운 활력을 얻었고 따라서 새로운 문예부흥기를 맞이하게 되었다.

사회의 전반적인 발전과 더불어 예술의 난숙한 전개와 발맞추어 불교미술도 공전의 성황을 이루게 된다. 이것은 불교의 새로운 부흥에 따른 불사佛事의 성행 때문이다. 왜란과 호란을 겪으면서 휴정선사休靜禪師와 그 문하의 유정惟政, 언기彦機, 일선一禪, 태능太能과 약간 다른 휴정의 법형제인 부휴浮休계 등 선종禪宗이 완전히 전 불교계를 장악하여 교종教宗의 교리와 염불念佛의 신앙을 조계종에 통합하는 새로운 불교를 일으키게 된다. 이른바 모든 종파들은 거의 사라지고 선종 중심으로 재편되어 불교계가 명실상부 단일 종단으로 거의 통합하게 된다. 따라서 불교계의 오랜 숙원이던 통불교가 일단 자의 반, 타의 반으로 나마 이루어진 셈이다.

이와 아울러 전대부터 등장한 유교적 문중門中불교가 더욱 유행한다. 종파불교에서는 조사祖師 스님을 중심으로 종단차원에서 운영되었는데 통불교가 되면서 많은 문중으로 세분되어 다소 규모가 큰 사찰 단위로 운영된다. 이처럼 조선 후반기의 불교는 서산西山 휴정休靜과 부휴浮休 선수善修 문중의 활동과 직접적으로 관련되고 있다. 서산과 부휴는 부용芙蓉 영관靈觀(1485~1610)의 동문 제자로 이른바 사형사제 관계인데 부용은 원래 나옹懶翁 혜근惠勤(1320~1376)으로 법맥이 이어진다고 보는 것이 순리적이다. 태고太古 보우普愚 (1301~1382)에 이어진다고 보는 견해도 있어서 양대 조사로 인정하는 등 복잡한 계보가 얽혀 있어서 섣불리 단정할 수 없는 문제이지만 이 점은 중국 유학 또는 중국 선종과의 법맥이 얽혀 일어난 혼란이므로 서로의 관계에는 다소의 융통성을 인정할 필요는 있다. 어쨌든 임진왜란 이후에는 전쟁에 기여한 공로와 전쟁 및 그 복구에 기여한 공로로 불교 교단은 크게는 서산과 부휴의 두 문중으로 정립된다.

서산 문중은 그 다음 제2대로 넘어가면 사명문파가 적통을 이어 사명^{四溟} 유정^{惟政}(1544 ~1610), 정관^{靜觀} 일선^{一禪}(1533~1608), 소요^{逍遙} 태능^{太能}(1562~1649), 편양^{鞭羊} 언기^{彦機} (1581~1644) 등 4대 계파가 가장 활발히 활동했으며 해일·경헌·인오·일옥 등도 저명하다. 3대 때는 각 문파에서 여러 파가 다시 갈라지고 있으며, 이후 4대가 되면 편양파가 가장 번성하게 되고 다른 파들은 소강상태를 유지한다. 사명계는 송월·응상, 다음 4대는 허백, 정관계는 임성·명곡, 소요계는 3대 해운·침굉파, 편양계는 3대 풍담 의심, 4대 상봉 정원, 월담 설제, 월저 도안 등으로 분파되고 있어서 복잡하게 얽히고 있다.

부휴 문중은 벽암^{碧巖} 각성^{覺性}(1575~1660)으로 이어지고 벽암은 취미 수초(성총·무용·해란·설파), 백곡 처능(구암·식영·해연·사순), 모운 진언 외에 고운·혜원·정현·율계·인욱·응준 등 많은 제자들이 대를 잇고 있다.[1]

이처럼 서산과 부휴 등 양대 문중이 조선 후반기 불교계를 완전히 석권하였으며 이후 이 문중에서 퍼져나간 수많은 문파가 완전히 불교계를 통합하여 명실상부하게 통불교가 이루어지게 된 것이다. 이들 문파의 수장들은 각 지방인 경상, 전라, 충청, 경기, 강원 지역에 주석하면서 전쟁으로 폐허된 사찰들을 중창하거나 새로운 사찰과 암자를 창건하면서 불화, 불상, 범종들을 수없이 조성한다. 즉 이 새로운 불교는 양대 전란^{戰亂} 때에 구국 의병활동을 일으킨 대가로 전란동안 파괴당한 수많은 사원을 새로이 중건하는 것은 물론 불교억압정책 때 혁파된 사원터 또는 산성 같은 군사요충지에 사찰을 재창건하는 경우들이 많아지게 된다. 따라서 수많은 불사가 끊임없이 이어져 불교미술의 조성이 일시에 성행하게 되는데 이런 일은 처음있는 일, 이른바 그때까지 한 번도 겪어 보지 못한 새로운 현상이 아닌가 한다. 많은 신축 불전^{佛殿} 건물의 벽에는 단청과 벽화들로 장식하거나 탱화들을 걸어 예배할 수 있게 하였으며 많은 불상을 봉안하고, 종이나 북을 만들었기 때문에 격조 높은 어마어마한 양의 불교미술들이 양산되게 된 것이다.

1 ① 문명대, 「벽암각성 조형 활동과 불상조성」, 『벽암각성과 불교미술 문화재 조성』 (한국미술사연구소, 2018.3).
　② 문명대, 「벽암각성 조형 활동과 불상조성」, 『강좌미술사』52 (한국미술사연구소·한국불교미술사학회, 2019.6).
　③ 고영섭, 「벽암각성의 생애와 사상」, 『벽암각성과 불교미술 문화재 조성』 (한국미술사연구소, 2018.3).

조선 후반기 불화의 도상 특징

이처럼 전란복구와 불사의 성행은 불화의 수요가 급격히 증대되어 이전까지 유행하던 후불벽화 등은 그 수요를 도저히 감당할 수 없어 공급이 빠른 탱화로 바뀌게 되는데 이는 조선 후반기 불화의 커다란 변혁이라 할 수 있을 것이다. 이른바 벽화의 시대는 가고 탱화의 시대가 만개했다고 할 수 있다. 이런 불사들은 실제적인 주관자들이 주도하게 되는데 이들 가운데 17세기 중엽 전후에는 각성이 대표적인 불사 주관자라 할 수 있다.[2]

이러한 양산에 따라 불화들도 크게 조성되게 되는데 불화들의 급격한 제작은 한꺼번에 대량 생산해야 하는 당시의 증대된 수요를 충당하기 위해서 더욱 성행된 것으로 보아 좋을 것이다. 그러나 이 시기에는 1·2기에 보이던 궁정화가 내지 고려의 전통적인 화원들이 모두 사라지고 순전히 승려화사僧侶畵師 이른바 화승들이 집단을 이루어 불화제작을 전담함으로써 일시에 중앙의 격 높은 화단畵壇과는 교류가 전혀 없어지고 지방화사地方畵師들의 작품으로 점차 격이 변모되는데 이들은 집단을 형성하여 불화제작을 담당하게 된다. 이들은 여러 유파를 이루어 교류하게 되는데 유파 아래 문파를 이루는 등 다양한 파들이 복잡하게 교차하기도 한다. 이러한 점이 이 시대 불화 양식이 바뀌게 된 가장 큰 이유가 아닐까 한다. 또한 집중적인 불화 수요를 감당하기 위해서는 대량 생산 체제인 벽화 대신 탱화로 불화소에서 집단적으로 조성하게 된다. 벽화가 아닌 탱화의 전성시대가 열린 것이다.

영·정조 시대를 지나 순조(1800~1834)가 11세라는 어린 나이로 즉위하면서부터 외척 세도정치와 이로 인한 삼정三政의 문란 등으로 사회가 혼란해지고 농민항거운동이 연이어지면서 사회신분의 변동이 눈에 띄게 증대되어 갔던 것이다. 이를 계기로 사상의 다양화와 개화운동의 전개, 동학운동의 폭발, 천주교의 득세 등 종교사상의 변화가 급격히 진행되었는데 이러한 추세는 불교계를 자극하게 된다. 김정희金正喜 등 문인·사대부들의 불교교리에 대한 새로운 주목과 이동인李東仁 같은 승려들의 개화운동 등에서 불교는 서서히

2 문명대 외, 「벽암각성 조형 활동과 불상조성」, 『벽암각성과 불교미술 문화재 조성』 (한국미술사연구소, 2018.3).

새로운 탈출구를 찾아가기 시작하게 되는 것이다.

이 시대의 불화들은 앞시대보다 수요가 그렇게 많은 것은 아니었지만 다양한 구도와 다채로운 채색, 다양한 존상이나 갖가지 새로운 신상神像들의 도상 특징의 시도와 새로운 서양화 기법의 자극으로 얼굴이나 맨살 등에 오랫동안 잊혀졌던 음영법이 점차 시도되기 시작하는데 이것은 불교의 새로운 탈출구와 무관하지 않은 것 같다. 그러나 불화에 대한 새로운 자각 위에서 출발한 것이 아니어서 결국 새로운 불화의 전개는 성공적으로 이루어지지 못한 상태에서 나라의 운명이 끝나고 말게 된다.

조선 후반기 불화의 형식과 양식 특징

조선조 후반기 불화의 양식적 특징도 앞에서 말한 것처럼 제 I 기인 중기와 제II기인 후기 그리고 제III기인 말기로 나누어 살펴볼 수 있지만, 여기서는 1기인 중기를 중심으로 후기와 말기까지도 아울러 그 핵심적 특징만 살펴보도록 하겠다.

이 기간에 조성된 불화들은 현재 각 사원에 가장 많이 남아 있고 작품자체도 이 시대 나름대로의 특징과 우수함을 갖고 있기 때문에 당대의 민심을 이끌어 나갔던 것이다.[3]

구도 　이 시대에는 매우 다양한 구도를 보여주기 때문에 한마디로 거론할 수는 없다. 그러나 2단구도가 완전히 사라진 점이 가장 눈에 띄는 특징이라 하겠다.

3 이 시대 불화의 자료는 다음 책을 참고할 수 있다.
　① 문명대, 『한국의 불화』(悅話堂, 1977).
　② 崔淳雨 · 鄭良謨 編, 『韓國의 佛敎繪畵 松廣寺』(국립중앙박물관, 1973).
　③ 金玲珠, 「李朝佛畵의 硏究 幀畵篇」, 『古文化』 8-10호.
　④ 洪潤植, 『韓國佛畵의 硏究』(원광대 출판부, 1980).
　⑤ 이 외에 柳麻理, 金廷禧 등을 위시한 각 대학원 학위논문들이 많이 있다.
　⑥ 문명대 책임감수, 『조선불화』(중앙일보사, 1984).
　⑦ 문명대 책임감수, 『韓國佛敎美術大典』 2 (한국색채문화사, 1994).
　⑧ 성보문화재연구원, 『한국의 불화』 전집.
　⑨ 문명대 외, 『朝鮮時代 記錄文化財資料輯』 I · II · III (한국미술사연구소, 2011~2014)
　⑩ 김정희, 『불화, 찬란한 불교미술의 세계』, (돌베개, 2009).
　⑪ 불교문화재 연구소, 문화재청, 『한국의 사찰문화재』 전권.

두 번째로 제 I 기에 유행되기 시작한 본존불을 중심으로 수많은 협시군脇侍群을 배치하는 이른바 군도식구도법群圖式構圖法이 완전히 정착하게 된 점이다. 가령 1653년의 화엄사 괘불화처럼 본존과 좌우협시보살을 부각시킬 경우 협시군들의 수가 상대적으로 줄어들고 크기도 작아지는 경향이 있는데, 물론 좌우의 협시상들은 엄격한 좌우대칭을 이루면서 광배에 따라 배치되는 것이 원칙이다.

이러한 삼존불 위주의 불화와는 약간 다르지만 여전히 본존불이 강조되면서 6 내지 8 보살과 아울러 사천왕, 10대제자, 8부중, 타방불보살을 좌우로 정연하게 배치하는 것이 당시의 보편적인 구도법이었다. 1672년작인 영국사寧國寺 영산회상도에서는 이러한 원칙이 잘 적용되었으며 1687년의 쌍계사 팔상전 영산회상도나 1693년의 흥국사 영산회도도 역시 마찬가지이다. 이러한 특징은 후반기 2기에 완전히 정착된다. 특히 천은사 극락전 아미타후불도는 각 존상의 명칭을 명확히 밝히면서 정연하게 배치하고 있어서 당시의 이런 구도를 이해하는데 기준작품이 되고 있다.4 그런데 협시군들의 정연한 배열은 1777년의 용연사 영산회도처럼 □꼴의 겹 산형山形이나 반대의 □꼴, 또는 쌍계사 대웅전 삼신회도처럼 본존불을 중심으로 4각형 형태로 배치하는 것 등 모두 본존불로 시선을 집중하는 효과를 나타내는 것이 원칙이다.5

셋째, 1729년의 해인사 영산회도처럼 급격히 불어난 대군의 협시군은 화면의 아래에서 위로 올라갈수록 각 존상의 크기는 축소되지만 각 무리가 점차 더 증가하는가 하면, 최상부에는 반원형 안에 타방불他方佛을 군집한 이른바 상승효과를 최대한 살린 구도도 나타나고 있다.

넷째, 조선시대의 대형불전大形佛殿인 대웅전이나 대광명전大光明殿 등에는 반드시 세 폭의 불화를 배치하는 것 또한 중요한 특징이다. 원형은 퇴락해서 18세기에 중창했지만 기림사 대적광전이나 쌍계사 대웅전 또는 직지사 대웅전, 해인사 대적광전 등의 후불화 등

4 문명대, 『한국의 불화』(열화당, 1981), p. 43 참조 ; 유마리, 「泉隱寺 極樂殿 阿彌陀後佛幀畵의 考察」, 『美術資料』 27 (국립중앙박물관, 1980).

5 이러한 구도는 2기에 이어 地藏十王圖에도 잘 나타나고 있다. 김정희, 「朝鮮朝 後期 地藏菩薩畵硏究」, 『韓國美術史論文集』 1집 (韓國精神文化硏究院刊, 1984).

이 대표적이다.

다섯째, 대웅전의 석가삼세불이나 대적광전의 비로자나삼신불화 3폭일 경우 석가·약사·아미타불 또는 비로자나·약사·아미타불(선운사 대웅전, 기림사 대적광전) 같은 삼신불과 삼세불이 최소화된 삼불화도 표현되고 있어서 괘불화의 삼신·삼세불화의 오불도를 축약한 3불도가 나타나게 된다.

여섯째, 동화사 아미타불화(국립중앙박물관 소장)처럼 본존을 중심으로, 협시상이 빙 둘러싸는 이른바 원형구도가 이 시대에도 등장하고 있는 것을 볼 수 있다. 이의 시원은 고려불화 가운데 경변상도에서부터라고 할 수 있지만 지장시왕도(여전사與田寺 소장)의 원형구도 등에서 본격적으로 등장한다. 이러한 둥근 배치법은 다음 시기인 후반기 2기에도 나타나고 있는데, 1775년작 통도사 응진전 영산도로 오면 각 1보살이 좌·우로 돌출하여 약간의 변형을 일으키기도 하는데 본존불과 협시보살의 역학관계를 특별히 강조한 구도법이라고 볼 수 있을 것이다. 이 점은 앞 불화의 경우 청문중聽聞衆을 밑에 배치하여 구름으로 분리한 점이나 외호중을 좌우 상단 모서리에 몰아 배치함으로써 비록 군도형식의 불화이지만 불·보살군을 위주로 한 여전사 소장 지장시왕도와 동일한 효과를 나타낸 점에서도 잘 보여지고 있는 것이다.

일곱째, 삼존불형식三尊佛形式이라 하더라도 앞 시대의 회암사 약사삼존불과는 달리 본존의 좌우로 협시보살을 배치하여 2단 구도를 완전히 배제하였는데 1683년작 도림사 괘불도의 예처럼 좌불상 좌우에 있는 보살상을 거의 대등한 위치에 배치하고 있는 것이다. 그러나 흥국사, 영국사 영산회도들은 본존 밑에 문수, 보현 2보살을 크게 그려 삼존불화의 2단 구도의 잔영을 남기기도 한다.

여덟째, III기인 19세기에는 세로면보다 가로면이 넓은 화면이 애용되는데, 특히 서울 경기지역에서부터 크게 확산되고 있는 점이 주목된다.

이처럼 이 시대가 되면 적어도 불상과 보살상은 보살무리가 많은 경우를 제외하면 거의 대등한 격으로 대접하였으니 본존의 어떤 성격 즉 일면의 불격佛格을 대변하는 대변자 내지 이를 보완해주는 진정한 협시자脇侍者로서의 지위를 확보한 셈이다. 말하자면 이 그

림들은 본존 부처님과 협시보살은 절대로 단절된 신분계층이 아니라 언젠가는 보살들도 모두 불佛이 될 수 있는 상관관계라는 점을 단적으로 나타내주고 있는 것이다.

형태 이 시기 불화의 가장 큰 변화는 바로 형태상의 변화일 것이다.

첫째, 4각형, 이른바 방형方形의 형태가 지배적으로 나타나고 있는 점이다. 앞 시대의 세장한 형태는 물론 보살상 등에 그대로 나타나고 있지만, 본존불을 위시한 전체적인 형태는 사각형이 주류를 형성한다. 가령 1649년 보살사 괘불도나 1687년의 쌍계사 팔상전 영산후불도에서 보다시피 상체는 거의 4각형에 가까우며 얼굴 역시 4각형이어서 묵중한 느낌을 물씬 풍기고 있다. 일종의 괴량감이라 할까, 묵중함이라할까, 어쨌든 중후한 느낌이 이 시대 불화에서 가장 두드러진 특징이라 할 수 있는데 그것은 바로 이러한 사각형적인 형태에서 나오고 있는 것이다. 그러나 이 당시의 불상 조각보다는 훨씬 덜 한 편인데, 특히 얼굴이나 하체 등에는 사각형적인 형태가 얼른 눈에 띄지 않도록 처리되었다. 이것은 아마도 그림은 조각과는 달리 능숙한 필치로 그리는 것이기 때문에 조각보다는 더 세련된 필치를 구사할 수 있었기 때문이 아닌가 한다.

사각형적인 형태와 함께 불화를 더욱 묵중하게 보이도록 하는 요소가 바로 비현실적인 옷과 옷깃의 요란한 장식 무늬(문양紋樣)이다. 특히 굵은 띠모양 옷깃과 갖가지 뚜렷한 모양의 크고 요란한 색채로 그린 화려한 무늬들은 중후한 형태를 더욱 무겁게 만들고 있으며, 배관자拜觀者의 시선을 현란하게 분산시키고 있는 것이다. 고려시대의 옷깃 꽃무늬들의 섬세하고 잔잔하며 차분한 분위기와는 상당히 많이 달라졌음을 알 수 있다.

둘째, 신체 각부의 묘사가 비현실성이 강한 점이 눈에 띄게 나타나고 있다. 가령 오른쪽 어깨나 팔이 완전히 노출된 우견편단右肩偏袒 불상의 경우 가슴 · 어깨 · 팔 등은 극히 일부를 제외하면 묘사력 이른바 데생력이 현저히 떨어지고 있다. 죽림사 괘불도(1622)나 도림사 괘불도 또는 1709년의 영국사 영산도에서 나타나듯이 각진 어깨, 넓은 어깨에 비해서 불균형스럽게 가는 팔, 비현실적인 겨드랑이나 가슴 등은 인체의 묘사와는 거리가 멀고 이를 이상화시킨 불상으로서의 이미지와도 많이 달라진 모습인 것이다. 이 점은 1673년

작 천은사 괘불도나 1715년의 천은사 영산도 또는 1693년의 흥국사 대웅전 영산도나 쌍계사 팔상전 영산도와 같은 뛰어난 작품에서까지 지나친 둥근 형태를 과장되게 표현하고 있는 것이다.

이런 점이 극명하게 나타난 곳은 특히 얼굴이다. 얼굴의 크기에 비해서 턱없이 큰 눈이나 귀, 현격하게 작은 입의 불균형한 비례는 물론, 1673년의 천은사 괘불도나 도림사 괘불도 등에서 보다시피 구불구불하면서 너무 길어진 귀나 두 줄의 기다란 선 끝에 2중으로 묘사한 코끝과 콧구멍, 돼지 꼬리 같은 두 줄의 콧수염과 나선형의 턱수염 등 기하학적이면서 도식적인 표현이 많이 구사되고 있다. 이런 비현실적인 형태미는 데생력의 부족이라기보다는 현실적 인체와는 차별화 되어야 한다는 불·보살의 성스러움에 대한 미의식의 새로운 변화에서 오는 결과로 보아야 할 것이다.

셋째, 조선 전반기 제2기에 유행한 세부형태가 더욱 정착되고 확대된 것이 많은 점이다. 머리 정상부의 큼직한 계주髻珠나 옷의 날카로운 풀잎모양의 장식 등은 이 시대에는 완전히 보편화된다.

광배의 형태는 앞 시대에 나타난 키형광배가 주류를 이루고, 여기에 둥근 두·신광도 다소 유행한다. 보주형寶珠形, 삼중보주형三重寶珠形 사다리꼴, 4각형 등 가지각색이지만 여기에 나타난 공통적인 특색은 복잡하고 현란한 광선문光線紋이나 지나치게 요란하고 현란한 갖가지 꽃무늬들이 장식되어 너무 묵중하게 보인다는 것이다. 이런 점은 일일이 예를 들 수 없을 정도로 거의 대부분의 불화에 나타난 특징이다.

색채와 명암　　조선 전반기부터 색채가 다양해지기 시작하지만 후반기 1기의 불화에는 1673년 천은사 괘불도에서처럼 가사나 군의裙衣, 승각기 그리고 이들도 제각기 등분되어 녹색, 붉은색, 하늘색, 분홍색, 감청색 등을 설채하였으며, 옷깃의 꽃무늬나 광배에 수십 가지의 요란한 색채를 칠하여 우리의 눈을 현란하게 만들고 있어서 이제 완전히 색채가 불화를 지배하게 된다. 그러나 1653년의 화엄사 괘불도나 1683년의 도림사 괘불도와 같은 17세기 후반기의 불화에서 보다시피 이러한 색채는 무척 밝고 명

랑하여 장엄한 극락세계를 연상시켜 주는 경우도 많은데, 이것은 고려불화와는 또 다른 의미의 아름다움이라 하겠다.

또한 19세기에는 청색 이른바 코발트색이 화면을 지배하게 되는데 토종 코발트의 양산과 밀접한 관련을 갖고 있지만 너무 화면을 탁하게 보이는 흠이 있다. 이와 함께 옷깃에는 흰바탕에 당초무늬를 그린 다소 현란한 채색을 나타내고 있어서 독특한 특색을 보이고 있다. 이는 고려불화(수월관음도 등)의 특징이 재해석 또는 변형되어 나타난 현상으로 볼 수도 있다. 특히 19세기 후반기부터는 서양식 명암법이 신상神像에서부터 나타나기 시작하여 점차 확대되다가 1900년 전후부터는 불·보살상에까지 나타나고 있다. 1905년작 범어사 괘불도, 전등사 대웅전 후불도, 용주사 대웅전 신중도(1913)와 후불탱화(1920년경) 등 많은 예가 있다.

필선 현란한 무늬나 두꺼운 채색에 가리워진 옷의 필선은 잘 보이지 않지만 채색이 벗겨진 곳이나 엷게 칠해진 채색에 나타난 필선筆線들은 대개 능숙하기 마련이다. 그러나 의도적으로 꺾거나 마무리한 곳의 붓질은 꺽쇠나 삼각형 같은 기하학 무늬를 만들고 코, 귀, 수염, 손톱 그리고 갖가지 무늬나 날카로운 풀잎같은 옷자락 등에는 기하학적이고 도식적인 선이 눈에 띄게 나타나고 있다. 특히 꽃무늬나 옷무늬, 그리고 배경의 구름들까지 거의 도안화된 무늬들이어서 기하학적 선묘가 이 시대 불화를 지배하였다고 할 수 있다. 아마도 하나의 무늬나 부분을 완벽하게 그리도록 수백 번씩 반복해서 그리게 했던 화사畵師들의 장인적인 교육 때문에 이런 도안적인 경향이 더욱 짙어진 듯하고 이것은 단청丹靑도안의 성행과도 상통하는 점이기도 하다.

문양 첫째로 단청丹靑무늬에서 볼 수 있는 다양한 무늬들이 옷·광배·대좌·배경에 이르기까지 표현되고 있다. 특히 옷깃에는 지그재그무늬나 겹둥근무늬 같은 기하학적 무늬는 물론이고, 국화 변형무늬나 연꽃 변형무늬 같은 도안적인 꽃무늬들을 요란하게 묘사한 것이 가장 특징적이다. 또한 구슬이나 점무늬까지도 그려 번잡하게 보이

는 경향이 짙어진다. 옷깃무늬와 함께 광배 무늬들도 요란한 점에서는 쌍벽을 이루며 한층 더 복잡하고 다양하기까지 한다. 가령 부석사 괘불도나 신원사 괘불도에서처럼 불상의 신광 주위로 복잡하고 현란한 당초무늬를 그리고 그 다음 영락장식과 5색의 광선무늬를 묘사하거나, 도림사 괘불도나 쌍계사 팔상전 영산도, 흥국사 대웅전 영산도처럼 5색 광선과 영락, 불꽃무늬 등을 그리거나, 기하학무늬들을 배치하는 경우 등 다양하기 짝이 없다.6

특히 19세기 중엽경부터는 문양에 금니가 아닌 금박을 붙이는 새로운 기법이 유행하는데 서양식 명암법과 짝을 이루는 특징이라 하겠다. 이런 기법은 일본에서 일부 수용된 것으로 이해되고 있다. 어쨌든 선과 함께 이 시대 문양들은 기하학적이고 도안적이며 현란할 정도로 화려한 것이 특징이라 할 수 있을 것이다.

6 고승희, 『한국의 불화 문양』 (지식산업사, 2017.11).

2) 조선 중기(후반기 제1기, 광해군 ~ 경종기: 17세기)의 불화

(1) 조선 중기 불화론

조선 후반기의 불화 양식 변천은 3기로 나누어 볼 수 있다.[7] 제1기는 임란 이후인 광해군(1609~1623) 때인 1609년에서부터 1724년까지 이른바 광해군 · 경종기와, 제2기는 1725년부터 1800년까지인 이른바 영 · 정조기이며, 제3기는 1801년부터 1910년까지인 순조 · 순종기이다. 여기서는 제1기를 조선 중기 또는 융성기, 제2기를 후기, 제3기를 말기로 명명하며 이 3기는 공통점과 다른 점이 있지만 여기서는 1기인 중흥기의 변천과정을 간략히 정리해 보고자 한다.[8]

이 제1기인 중흥기는 임진왜란이 끝나고 어수선한 혼란기가 다소 가라앉기 시작하는 광해군의 즉위 이후부터 새로운 시기가 전개된다고 볼 수 있다. 앞에서 말했다시피 전국

7 시기 구분에 대해서는 다음 글을 참조하기 바란다.
　① 金元龍 교수는 朝鮮朝를 전기와 후기로 구분하고 있는데 임진왜란을 분기점으로 잡고 있는 통설에 근거하고 있다. 김원룡, 『韓國美術史』 (汎文社, 1969).
　② 대표적인 예로는 李東柱 선생의 『韓國繪畵小史』인데 조선조를 전기 · 중기 · 후기로 구분하고 있다.
　③ 글쓴이는 여러 글에서 지적했지만 다음 글에서 조선조 불교회화사의 시대구분을 시도한 것이 있다.
　　문명대, 「朝鮮朝의 佛畵樣式」, 『한국의 불화』 (悅話堂, 1978), p.157.
　　문명대, 「한국미술사의 시대구분」, 『한국미술사방법론』 (열화당, 2000.5), pp.148~166.
　④ 안휘준 교수도 조선조 회화사를 초기·중기·후기·말기 등 4期로 구분하고 있다.
　　안휘준, 『韓國繪畵史』 (一志社, 1980).
　⑤ 근래 필자는 조선조 미술의 시대구분을 전반기와 후반기로 나누고 전반기는 1기와 2기, 후반기는 1기, 2기, 3기로 나누고 있다.
　　문명대, 「조선시대 불교조각사론-조선 조각사의 편년문제와 시기구분」, 『高麗 · 朝鮮 彫刻史 硏究』 (예경, 2003. 9), pp.265~267.
　　문명대, 「조선 전반기 불상조각의 도상해석학적 연구」, 『강좌미술사』36 (한국미술사연구소·한국불교미술사학회, 2011.6), p.111.
8 본격적인 양식변천에 대해서는 필자의 논문 「朝鮮朝佛畵의 양식적 특징과 변천」, 『朝鮮佛畵』 (중앙일보사, 1984), pp.172~187을 참조하기 바라며, 이후 몇 가지 논의가 있었다.
　① 金廷禧, 「조선 후기 불교회화」, 『韓國美術大典』2 (한국색채문화사, 1994), pp.248~257.
　② 김창균, 「조선 후반기 제1기(광해군-경종) 불화의 도상해석학적 연구」, 『강좌미술사』38 (한국미술사연구소 · 한국불교미술사학회, 2012.6), pp.89~118.
　③ 김현정, 「조선 후반기 제1기 불화의 화기를 통해 본 조성배경 연구」, 『강좌미술사』38 (한국미술사연구소 · 한국불교미술사학회, 2012.6), pp.119~148.

토가 왜란으로 초토화된 조선이 서서히 전쟁의 피해를 복구하는 분위기가 무르익어가기 시작했다는 것이다. 왕궁의 복구와 사찰의 복원이 활발히 이루어지면서 불상·불화·불구들의 조성이 속도감 있게 이루어졌다고 하겠다. 호란으로 일시적 타격은 있었지만 극히 제한적이었고 1650년 전후에는 불교미술의 조성이 절정을 이루었다고 볼 수 있다. 이처럼 왕성한 조형활동과 넘치는 활력으로 이 시기 미술과 문화는 18세기보다 한층 더 융성했다고 볼 수 있을 것이다.

이른바 조선 문화의 새로운 융성이 모든 면에서 넘쳐나 활력 넘치는 시대가 되었다는 것이다. 특히 불교미술(건축·조각·회화·공예)이 새로운 절정기를 맞이했다고 할 수 있다.

탱화의 성행 탱화幀畵는 벽화壁畵나 경화經畵와 함께 불화의 한 종류이다. 벽화는 벽면에 직접 그린 그림을 말하는데 비해 그림을 족자나 액자 형태로 만들어 벽 등에 거는 그림 이른바 불화를 탱화라 말한다. '정幀', 즉 영정 등 초상화를 말하지만 걸어놓는 그림을 말할 때는 '정'이라 하지 않고 '탱'이라 하여, 탱화라 부르고 있다.[9] 탱화인 액자나 족자형 불화는 일찍부터 있었지만 고려시대까지는 특별한 경우 외에는 주로 벽화가 보편적이었다. 특히 예배도인 후불화일 경우에는 주로 후불벽화가 봉안되는 것이 원칙이었다.

그러나 걸어놓기 적당한 장소에는 족자형 불화가 조성되기도 하며, 한 장소에서 조성하여 전국적으로 배포하는 경우 또는 원당에 봉안하는 원불화 등을 국가 장인(화원畵員)이 그린 족자형 불화를 주로 걸었던 것으로 볼 수 있다.

이런 비주류라 할 수 있는 불화가 사찰의 주류 불화로 등장하게 된 것은 폭발적인 수요 때문으로 파악된다. 임진왜란으로 전국이 초토화되면서 거의 모든 사찰이 파괴되어 전쟁 복구 작업이 시작되면서 파괴된 사찰들도 일시에 복원되기 시작하고 또한 산성이나 불교

9 幀을 정이라 하지 않고 탱이라 하는 것은 티베트어의 불화를 탱그라라 말한데서 유래한다고 말하기도 한다. 그러나 도장道場을 도장이 아닌 도량, 靈鷲山을 영취산이 아닌 영축산이라 발음하는 등 불교용어 발음에서 유래한다고 보고 있다.

통폐합으로 파괴된 사찰이나 승병의 전쟁 참전 반대 급부로 인한 신설 사찰이 크게 증가하게 된다. 이들 복구 또는 신설된 수많은 사원에 봉안하게 된 불화의 급증으로 불화 수요가 폭발적으로 일어나게 된다. 이들 수요를 충족하기 위해서는 제약이 심한 현지 작업 위주인 벽화보다는 한 제작소(불화소佛畫所)에서 거의 제약없이 분업을 통한 집중적인 작업을 할 수 있는 탱화가 제격일 수 밖에 없었던 것이다. 즉 많은 수요에 원활하게 공급할 수 있는 탱화가 폭발적인 인기를 얻을 수 밖에 없었을 것이다. 본존 후불탱화는 물론 좌우 벽면 등 건물 외벽이나 천정 외의 대부분의 건물 내부 벽면에 탱화들이 걸리게 된 것이다. 이제 벽화 대신 탱화가 불교의 주류 불화로 완전 정착하게 되었다고 할 수 있다.

괘불화의 시대　　이 시기 불화의 가장 중요한 특징은 일반 불화들이 벽면에 걸어 봉안하기 때문에 대부분 훼손되어 남아있는 예가 거의 없지만 괘불함 속에 보관되어 있는 괘불도들은 상당수 남아 있어서 당대를 대표하는 거의 유일한 불화로 각광받고 있다는 사실이다. 따라서 이 시대 불화는 괘불화 시대라 할 수 있을 것이다.

괘불화掛佛畫는 주로 법당 앞이나 야외에서 수많은 대중들에게 설법하거나 의식을 행할 때 걸어놓고 예불의식을 했던 불화를 말하고 있다. 따라서 괘불화는 몇가지 성격을 뚜렷이 나타내고 있다. 첫째 법당 앞 같은 야외나 뜰의 괘불대에 높이 걸어 놓고 설법이나 의식을 행하던 야외 행사용 불화이다. 둘째 규모(5~15m사이)를 자랑하는 초대형 불화로서 세계 최대의 회화작들이며 구도 · 형태 · 채색 · 무늬 등 질적으로도 세계적으로 비견할 수 없는 현란무비한 세계 최고의 걸작이라는 점이 높이 평가된다.

이 괘불화는 의식이 발달했고 특히 수륙재가 성행했던 고려시대에 나타났다고 볼 수 있다. 5m가 넘는 경신사 소장 김우(文) 필 수월관음도가 현존하는 최고의 괘불화일 가능성이 있다고 할 수 있다. 그러나 확실한 괘불화의 첫 예는 나주 죽림사 괘불도(1622)이다. 이를 기점으로 많은 괘불도가 조성 봉안되고 있으며, 120여 점 이상의 많은 예들이 현존하고 있다. 괘불화는 수륙재나 영산재靈山齋, 예수재나 기우제祈雨祭, 초파일이나 팔관회 등 대규모 집회 때 수많은 신도들이 함께 법회를 지낼 수 있게 법당 앞 뜰의 괘불대에 걸어

주불主佛로 봉안했던 대형 불화이다.

괘불화는 영산재나 수륙재 때 가장 많이 사용했기 때문에 영산회상도가 가장 많고, 아미타불화, 미륵불화, 비로자나법신불화, 노사나불화, 관음·지장·문수 불화 등도 조성되고 있다. 조선 말기에는 관음·지장 같은 독특한 괘불화들이 서울 근교를 중심으로 새로이 조성되고 있다.

삼신삼세불화의 선행과
항마촉지인 석가영산회상도의 유행

괘불화의 성행은 불화계에 여러 가지 변화를 일으키고 있다.

첫째, 화면의 거대화로 한 화면에 삼신불과 삼세불을 동시에 표현하여 조선시대 불교의 성격인 통불교의 이념을 가장 잘 표현하게 되었다는 점이다. 첫째 삼신불三身佛은 법신法身 비로자나, 보신報身 노사나, 화신化身 석가불인데, 이들 삼신불과 삼세불을 한 화면에 다 표현한 예로 상단에 삼신불, 중단에 삼세불, 하단에 삼정토 보살을 표현한 안성 칠장사 오불 3정토 괘불도(1628)와 세로 삼신불 가로 삼세불 등 오불을 표현한 일본 십륜사 소장 오불회도(16세기) 및 세로 비로자나 삼신불(비로자나불·석가·노사나), 가로 약사, 아미타의 오불도를 나타낸 부석사 괘불도(1745) 등이 대표적이다.

둘째, 제 1유형에 노사나불이 빠진 사불 형식으로 국립중앙박물관 소장 부석사 괘불도(1684)는 중앙에 항마촉지인의 석가불과 상단에 비로자나, 약사, 아미타의 삼신 삼세불의 축소판인 비로자나삼불이 그려진 예도 있다. 이 사불도에는 국립박물관 소장 사불회도처럼 삼신삼세불 개념과는 다소 다른 삼세불인 석가·약사·아미타와 미륵의 4불정토도 있고, 이를 보다 확대한 육불회도 등 다불도多佛圖들이 조선초기부터 조성된다.

셋째, 법신法身 비로자나, 약사, 아미타, 삼불회도로 삼신불의 법신 비로자나와 삼세불의 약사, 아미타가 조합된 최소화된 삼신삼세불회도들이 많이 조성되는데, 3폭으로 된 경우(기림사 대적광전, 선운사 대웅전)와 1폭으로 된 경우도 있다.

또한 삼세불의 석가와 아미타, 또 약사와 삼신불의 노사나가 조합된 예(안성 칠장사 괘불도

		제1형	제2형	제3형	제4형
1	오불회도	칠장사 오불삼정토회도: 비로자나·노사나·석가·약사·아미타정토 미륵, 관음, 지장	비로자나·노사나·석가·약사·아미타 (십륜사 오불도)	석가·비로자나·노사나·약사·아미타(부석사 괘불도,1745)	
2	사불회도	부석사 괘불도(1684) 석가, 비로자나, 약사, 아미타	석가·약사·아미타·미륵		
3	삼불회도	삼신불: 비로자나·노사나·석가 삼세불: 석가·약사·아미타	비로자나·약사·아미타(기림사, 선운사대웅전)	석가·아미타·노사나(안성 칠장사 괘불도, 1710)	석가·다보·아미타 (청곡사 괘불도)

표1. 오불회도의 유형

(1710)) 등도 있으며, 17세기말 18세기초에는 『오종범음집』에 의한 의겸 작 괘불도(청곡사 괘불도(1722), 안국사 · 운흥사 · 개암사 괘불도)처럼 석가, 다보, 아미타가 조합되는 예들도 있다. 이른바 시대와 사상에 따라 다종 다양한 다불 들의 조합(표1)이 이루어지고 있는 것이다.

넷째, 항마촉지인 영산회상도가 성행한다. 조선 후반기에는 통불교가 되면서 법화경 사상이 크게 중시되고 재의식 불교가 성행하면서 영산작법이나 예수재, 수륙재 등에 법화경 사상이 주류를 이루게 된다. 이런 다층적 영향으로 대웅전이 크게 번창하고 영산회상도가 폭발적으로 조성된다. 더구나 영산재나 각종 재의식에 영산회 괘불도를 사용해야 한다는 『오종범음집』 같은 의식집들의 성행으로 영산회 괘불도가 크게 조성된 것이다.

(2) 조선 중기(후반기 제1기)의 불화

1609년부터 실제적으로 후반기의 1기가 시작되지만 초기의 불화들은 모두 사라지고 없는데 현존하는 가장 이른 불화는 1622년 죽림사 괘불도이다. 이후 무량사 괘불도(1627), 칠장사 괘불도(1628), 보살사 괘불도(1649), 청룡사 괘불도(1658), 신원사 노사나괘불도(1664) 등이 이 시기 초기를 장식하는 대표적 수작이다. 괘불함 속에 잘 보관된 괘불화들만 남아 있어서 이 당시 불화의 특징은 괘불화를 통해서만 그 실상을 알 수 있다.

도1.
죽림사 괘불도, 1622

죽림사 괘불도 죽림사 괘불도(1622, 도1)는 원 봉안사찰을 지우고 죽림사를 덧붙였기 때문에 원 봉안사찰은 잘 알 수 없지만 아마도 인근 어느 사찰로 생각 된다. 광해군 말년기에 조성되어 앞시기의 특징도 남아 있겠지만 새로운 특징이 나타나 고 있는 일종의 과도기적 양식이라 하겠다. 죽림사 괘불도 이전의 불화가 거의 남아 있지 않아 괘불함에 비장한 괘불도가 아니고서는 17세기 초기의 불전에 봉안된 불화가 전해 진다는 것은 거의 힘들지 않았나 생각되며, 괘불도도 임란 후의 배경에서는 작은 규모의 그림이 유행했을 가능성이 짙을 것이다.

죽림사 괘불도는 5미터의 화면에 항마촉지인의 석가불 한 분만 큼직하게 봉안하고 있 을 뿐이어서 실제로 불상은 4미터에 육박하는 매우 장대한 편이라 할 수 있다. 이런 규 모는 고려 제일의 걸작인 경신사 소장 김우(文) 필 수월관음도와 거의 일치하고 있어서 의미가 깊다고 할 수 있다. 삼각형의 높은 육계와 큰 나발螺髮, 갸름하고 단아한 얼굴, 촉 지인을 한 가는 팔과 이에 비해서 너무 큼직한 오른손, 붉은 홍색 통견 대의大衣의 옷깃에 그려진 큼직한 화문띠花紋帶, 큰 풀잎형 무늬, 단정한 체구, 청·황의 연화대좌 등은 새로 운 특징이다. 그러나 거대한 녹색바탕에 붉은 색, 키형광배, 두 광배 주위의 5색 광선무 늬, 발목 주위의 풀잎형 장식 등은 16세기에 나타난 특징들이어서 전대부터 계승된 양 식임을 알 수 있다. 따라서 이 불화를 그린 화승 수인首印과 신헌信軒은 앞 시대 화승의 제 자였을 것이다.

이 해(1622)에는 서울 왕실 사찰인 자인수양사에 본존 삼신불과 함께 비로자나삼신불, 영산회탱(2), 용화회탱(2), 53불탱, 중단탱, 하단탱 등 9점의 불화가 조성되지만 모두 사라 지고 비로자나, 석가불 2점만 현존하고 있다.[10]

이 그림이 그려진 다음 해인 1623년에 김류, 이귀 등이 반란을 일으켜 광해군을 폐하고

10 문명대, 「17세기 전반기 조각승 玄眞派의 성립과 지장암 목비로자나좌상의 연구」, 『강좌미술사』29 (한국미술사 연구소·한국불교미술사학회, 2007.12).
문명대, 「칠보사 대웅전 1622년 왕실발원 목석가불좌상과 복장품의 연구」, 『강좌미술사』43 (한국미술사연구소·한국불교미술사학회, 2014.12).

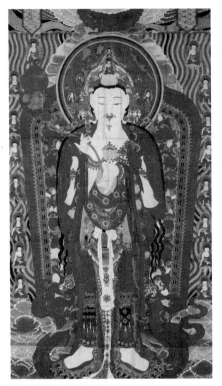

도2. 무량사 괘불도, 1627

인조를 세웠으나 1624년에는 이괄이 난을 일으켜 인조가 공주로 피난을 가는 등 혼란이 계속되었다. 이해에는 불사를 총감독하고 있었던 각성 스님이 남한산성을 쌓는 등 승군의 활약상이 돋보이고 있었다. 1627년 후금이 3만의 병력으로 침입하자 인조가 강화도로 피난을 가는 정묘호란이 일어난다. 이러한 어수선한 해에도 부여 무량사에서는 재의식용 불화를 그려 재난을 피하고자 했다.

무량사 괘불도(1627, 도2)는 거대한 크기인 단독입상의 미륵괘불도이다. 화기에 "1627년 6월에 완성된 무량사 미륵괘불도彌勒掛佛圖로서 길이 45척 5촌, 폭 25척이다." 라고 되어 있어 무량사 미륵괘불도임을 알 수 있다. 두광배는 둥근 두광이고 신광배는 키형광배여서 특이한 형태이며 두광 뒤에는 5색 광선이 올라가고 있어서 전대부터 이어진 특징인데 이런 5색 광선이 광배 주위 전체에 배경으로 덮고 있다.

두광배 안은 화려한 보관寶冠을 쓴 긴 본존의 얼굴이 다소 풍만하면서도 근엄하며, 어깨는 당당하고 둥글고, 오른손은 들어 용화수 가지를 잡고 왼손은 가슴에서 가지 끝을 살짝 받치고 있어서 멋을 내고 있다. 두 다리로 당당하게 서서 두 발은 좌우로 살짝 벌려 연꽃 족대를 밟고 있는데 상체에 걸쳐 내린 녹색 천의 자락과 붉은색 군의에서 흘러내린 흰 천의와 노리개 장식, 그리고 목걸이, 팔찌 등이 화려하고 과장되게 표현되고 있다. 화려한

도3. 칠장사 괘불도, 1628

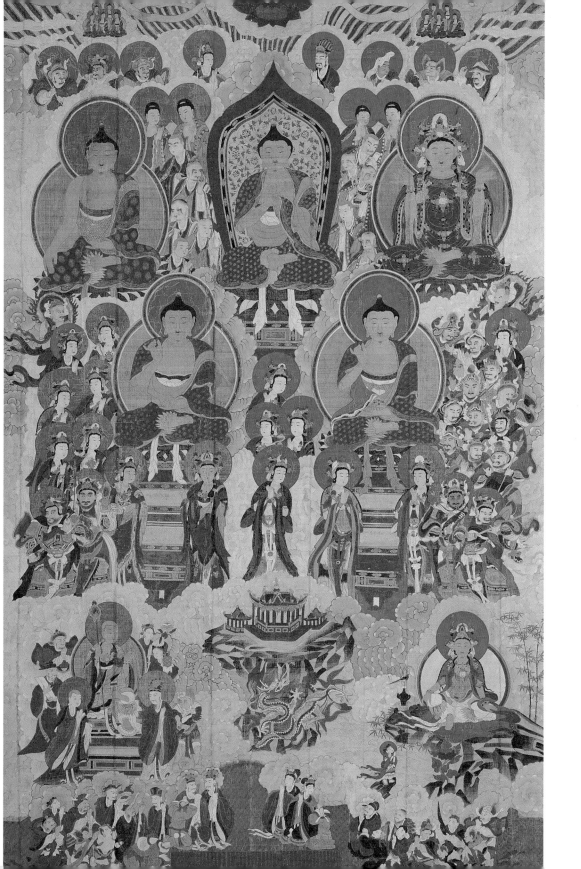

보관(천관天冠)에는 큰 중앙화불과 5화불, 46보살 등이 표현되었고 광배 주위로 16화불이 열을 지어 배치되어 있는데 불설관미륵보살상생도솔천경 이른바 미륵상생경(권14)의 미륵보살 천관 설명에 "천관에는 무량한 백천화불과 모든 변화보살이 시자가 되었다"는 내용이 있는 것으로 보아 보관의 다수의 화불과 화보살은 미륵보살존尊의 특징을 상징해주고 있다는 것을 알 수 있다.[11]

수화승 법경法冏과 혜운慧允 · 인학仁學 · 희상熙尙 등이 그린 이 괘불도는 초기 괘불화를 대표한다고 할 수 있으며, 이 당시의 불화경향을 잘 보여주고 있다.[12] 무량사 괘불도의 수화승 법경 또는 다른 화승으로 보기도 하는 법형法澗은 이 그림보다 한 해 후인 1628년에 칠장사 오불회도를 단독으로 조성한다.

칠장사 오불회도(도3)는 엄격히 말해서 오불삼보살회도라 할 수 있어서 조선 후반기 불교사상의 특징이 집약되어 있는 조선적인 "통합불화"라 할 만한 독특한 불화이다. 6.56×4.04m의 큼직한 화면에 상단 삼불, 중단 이불, 하단 삼보살이 배치된 오불 · 보살회도로 구성되어 있다. 상단의 삼불은 지권인의 비로자나, 보관 노사나, 석가의 삼신불이고, 중단은 좌 약사 · 우向左 아미타불인데 중앙 석가불은 상단에 있기 때문에 뺀, 이른바 삼세불三世佛로 삼신불과 삼세불을 나타낸 오불회도이다.

화엄사상의 삼신불과 법화사상의 삼세불이 한 화면에 있는 것은 본질적으로는 불교의 통불교사상에서 나왔지만 조선불교가 강제적으로 통합된 것과 더 밀접한 관계가 있을 것이다. 조선초부터 이런 삼신삼세불과 다多불화들이 집중적으로 조성되고 있는 것은 조선불교인 통불교와 뗄 수 없는 관계가 있기 때문이다.

11 『佛說觀彌勒菩薩上生兜率天經』(大正新修大藏經 經集部 14卷), '時兜率陁天七寶臺內摩尼殿上師子牀座 忽然化生 於蓮花上結加趺坐 身如閻淨檀金色 長十六由旬 三十二相 八十種好 皆悉具足 頂上肉髻紺琉璃色釋迦毘楞伽摩尼 百千萬億甄叔迦寶 以 嚴天冠 其俱天寶冠 有百萬億色 色中 有無量百千化佛 諸化菩薩以爲侍者 復有他方諸大菩薩 作十八變隨意 自在 住天冠中'

12 여기에 대해서는 다음 글을 참조할 수 있다.
 ① 김수영, 「無量後掛佛幀」, 『扶餘無量寺掛佛幀』(통도사성보박물관, 2010. 4), pp.7~23.
 ② 박선영, 「朝鮮後半期 彌勒佛掛佛圖 硏究」, 『강좌미술사』39 (한국미술사연구소·한국불교미술사학회, 2012), pp.139~162.

또한 이 불화는 하단에 중앙 수미산 위의 도솔천궁(미륵존상)과 좌우 관음 · 지장보살도를 배치한 점은 미륵의 도솔정토와 관음 · 지장의 미타극락정토에 왕생하는 염원을 상징하는 것으로 특히 미륵의 도솔정토 세계가 중심이 된다는 것을 의미한다. 즉 화엄과 법화사상의 오불도 미륵 · 관음 · 지장의 정토세계 등 모든 불보살도 미래의 미륵정토왕생에 초점이 있다는 것을 상징하는 그림이라는 것을 알려준다. 이야말로 화기에 "당래용화회중수희등진동수기자야當來龍華會中隨喜等盡同受記者也"라는 "당래할 미륵의 용화회 가운데 모든 수기자(일체 모든)가 다같이 기뻐한다"는 뜻이 비로소 이해될 것이다.[13] 따라서 화엄 · 법화 · 아미타 · 미륵사상이 융화되어 있으면서 미래 미륵의 회상에서 수기하여 성불成佛할 것을 강조하고 있는 조선조 통불교사상의 상징성을 잘 나타낸 불화로써 원각사탑 조성의 배경이 된 원각불회사상에서 유래한다는 것에 의의가 있다.

본존의 키형광배, 다른 불보살상의 둥근광배, 광배의 넝쿨꽃무늬, 대의大衣 꽃무늬, 불상의 뾰족한 육계, 둥근 얼굴, 다른 상들의 경직된 얼굴과 체구 등에서 전대의 궁정 양식을 계승하면서도 새로운 스타일이 분명한 특징을 보여주고 있다. 특히 붉은 색과 녹색의 주조색에 다채로운 색의 향연이 선명하면서도 맑아서 밝은 화면을 나타내고 있고 수미산 정상 미륵의 도솔천을 중심으로 화엄 · 법화 · 미타 · 미륵정토 세계가 원각회적으로 통합되어 정연하면서도 조화롭게 배치되어 있는 이 시기 불화 중 가장 아름다운 조선 후반기 최고의 걸작임을 잘 알려주고 있다.[14]

1636년 병자호란으로 치욕적인 국난을 겪었으나 일시적인 전란이어서 왜란처럼 심각한 피해는 입지 않았다고 할 수 있다. 그러나 이 10여년 전후의 불화들은 아직 나타나지 않고 있다. 안전하게 보존되기 쉬운 괘불도 아닌 일반 불화들이 모두 훼손되었기 때문도 있

13 이승희씨는 화엄 정토왕생사상으로 보고 있지만 통합불교사상의 관점을 간과해서는 안될 것이다. 이보다는 사상적으로 하단은 미륵상생사상과 법화경의 미륵수기사상 그리고 아미타정토사상의 융합에 의하여 조성된 것이 분명하다고 보아야 할 것이다. 더구나 이 그림은 미륵괘불도 이어서 미륵수기사상을 중심으로 모두 성불하는 것이 주제임을 분명히 알 필요가 있다. 이승희, 「1628년 칠장사 〈오불회괘불도〉 연구」, 『미술사논단』23 (한국미술연구소, 2006), pp.171~204.

14 ① 이정아, 「칠장사 오불회괘불화의 연구」 (동국대대학원 석사학위논문), 2006.2.
② 박은경, 「1628년 法洞 作 오불회괘불」, 『조선시대 칠장사의 역사와 문화』 (칠장사, 2012.5), pp.105~153.

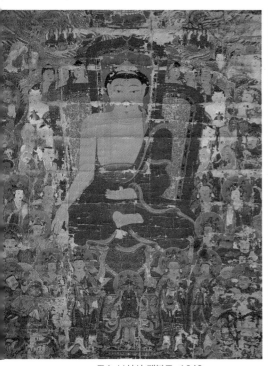

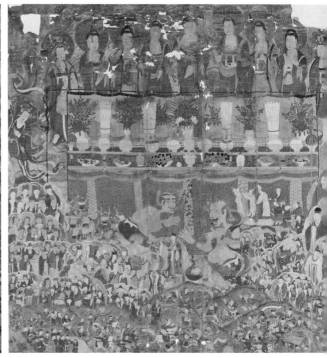

도4. 보살사 괘불도, 1649 도5. 보석사 감로도, 국립중앙박물관 소장, 1649

지만 기본적으로 이 혼란한 시기에 많은 괘불화들이 조성되지 못한 이유도 있을 것이다.

호란 후 13년 만인 1649년에 그린 그림이 보살사 괘불화(도4)이다. 이 해에 문제의 인조가 사망하고 효종이 즉위하여 북벌의 시대가 전개되었다.

김명국의 달마도 예배용 불화와는 색다른 그림들도 임진왜란 이후에는 등장한다. 달마도 등이 대표적이다. 고려시대부터 크게 유행하던 수묵적인 선화 계통을 계승한 이른바 달마도 같은 선화들이 나한도들과 함께 상당히 유행했다고 판단된다. 그 대표적인 예가 김명국의 달마도이다. 부리부리한 눈, 높은 코, 짙은 구레나룻 수염의 묵직한 얼굴에 굵고 힘찬 먹선의 두건과 옷깃 등 파격적인 달마의 모습은 사람들의 심금을 울리고도 남음이 있다. 그가 비록 1636과 1643년 두 차례의 일본 통신사행에서 그린 그림이기도 하지만 오랜 전통의 의미는 부여해야 할 것이다. 임란 후의 새로운 문화의 물결을 보여주는 같은 예라 할 수 있다.

	불화명	소장처	연대	수화원	화원
1	보살사 영산회괘불도	청주 보살사	1649	신겸	지변, 유열, 덕희, 인보, 경윤
2	안심사 영산회괘불도	청주 안심사	1652	신겸	덕희, 지언, 진성, 신률, 삼인, 명계, 혜일
3	비암사 영산회괘불도	연기 비암사	1657	신겸	응상, 응열, 덕희, 진성, 혜일, 처원, 회담, 승해, 지안, 옥령

표2. 신겸파 화원

신겸 작 괘불도 충청일대에서 활약한 화사 신겸信謙이 1649년에 그린 보살사 괘불도는 중앙 본존 석가불을 중심으로 보살과 제자(청문중聽聞衆), 사천왕, 팔부중을 둥글게 배치하였지만 좌우대칭되게 구성하는 화면구도를 정형화시킨 영산회상도이다. 이런 특징은 조선 후반기의 일반적 특징으로 시종일관 유행했던 가장 대표적인 구도 형식이다. 불상형태도 화면을 압도하게 본존 석가불을 표현하였는데 근엄하고 당당한 모습, 사각형적인 체구 등 중후한 형태미를 나타내고 있다. 또한 채색도 칠장사 오불회도처럼 맑고 현란무비하면서 선명한 특징이 완전히 정착되어 당시의 불화를 새롭고 신선한 화면으로 재창조하게 된 것이다.[15]

화사 신겸은 보살사 괘불도(1649), 안심사 괘불도(1652), 비암사 괘불도(1657)를 그린 수화승首畵僧으로 당대 최고의 화승이자 총섭과 승장僧將을 지낸 고승이기도 했다. 많은 제자를 거느리고 법경法炯·경잠敬岑과 함께 충청도 최대의 화파畵派를 형성하여 많은 불화를 그렸다고 하겠다(표2 참조). 그러나 현재는 앞서 언급한 보관이 잘된 세 점의 괘불화만 남기고, 대부분의 불화들은 사라지고 없다.

같은 해에는 여러 점의 불화들이 조성되었지만 보석사 감로왕도(도5)가 보살사 괘불도와 다른 면에서 신선한 느낌을 주고 있다. 이 감로도는 약선사나 서래사 감로도와 달리 상·중·하단 3단 동일크기 구도 중 하단이 현저히 작아 1:5정도로 축소되었고, 상단 칠

15 김수영, 「淸州 菩薩寺 掛佛幀」, 『淸州 菩薩寺 掛佛幀』 (통도사박물관, 2011).

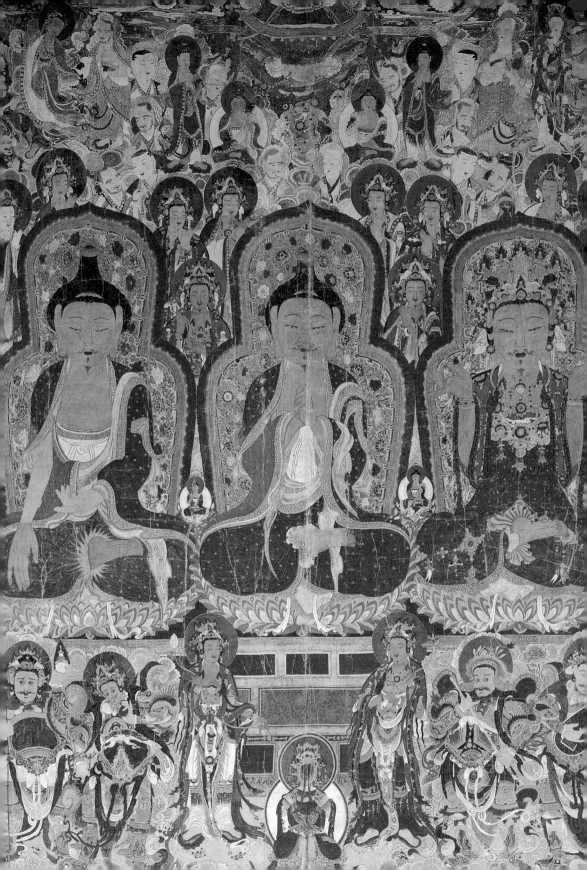

여래 중 중앙 아미타여래가 유난히 큼직하고 정면향한 점, 하단의 중생 장면에 임진, 병자 양 난의 후유증인 듯 거의 대부분이 전쟁 장면인 점 등이 독특한 특징이라 할 수 있다.

이런 특징은 17세기 후반기인 1650년의 갑사 삼신불괘불도三身佛掛佛圖, 1652년 안심사 영산회상괘불도靈山會上掛佛圖, 1653년의 화엄사 괘불도掛佛圖, 1653년 영수암靈水庵 괘불도, 1657년 비암사碑巖寺 괘불도, 1658년의 청룡사靑龍寺 괘불도 등에 그대로 이어지고 있다. 이 괘불도들은 1649년 보석사 감로도에 이어 조성된 것이다. 이 시기의 감로도들은 다른 불화들과 함께 상당히 많이 조성되었을 것이지만 괘불함에 보관된 괘불화 이외 일반 불화들은 훼손되면 새로 불화를 조성하고 구작舊作은 태우는 우리의 전통 때문에 보존되는 예가 거의 없어서 대부분 전해지지 못하고 오직 보석사 감로도가 전해지고 있어 큰 다행으로 생각된다.

갑사 괘불도　　1650년에는 화엄사가 선종 대가람으로 지정되어 불교의 중심 사찰로 주목되는 시대가 전개된다. 이 해에 갑사 삼신삼세불괘불도(1650, 도6)가 그려진다. 거대한 화면(124.7×94.6m)에 비로자나·노사나·석가 등 삼신불과 약사·아미타 등 삼세불 및 그 권속으로 이루어진 초대형 괘불화이다.[16] 삼신불이 화면 중심에 크게 배치되었고 권속들은 상하로 작게 묘사되어 있다. 그런데 본존 비로자나불 좌우 노사나와 석가의 사이에 작은 불상인 약사불과 아미타불 2구가 배치되어 오불도를 형성하고 있어서 일종의 삼신삼세불이라 하겠다. 칠장사 오불회도의 약사·아미타불이 비로자나불 좌우로 들어가면 갑사 괘불도의 구도가 될 것이므로 칠장사 오불회도가 비로자나 삼신불신 앙에 중점을 둘 때 나타나는 특징이라 할 수 있다.

이 괘불도는 화엄적인 비로자나 삼신불이 강조된 최초의 불화로서 중요시되어야 할 걸 작이라 하겠다. 신체에 비해서 얼굴이 큼직하고, 삼신 모두 키형광배에 화문들이 화사하

도6. 갑사 삼신삼세불괘불도,1650

16　김창균, 「甲寺 三身佛掛佛畵 및 三世佛掛佛圖 硏究」, 『한국불교문화연구』2 (한국불교문화학회, 2003).

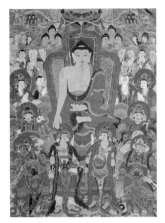

도7. 안심사 괘불도, 1652

게 묘사되었고 모든 불상과 권속들이 좀 더 온화해진 점, 그리고 화면도 보다 맑고 밝아진 점 등이 칠장사 괘불도(1528)에서 진전되었다고 할 수 있다. 그러나 전체적으로 얼굴과 신체, 보살과 신장, 맑고 밝은 색채 등 많은 점이 칠장사 괘불도를 계승한 것으로 생각된다.

화승 경잠敬岑 · 화운華雲 · 응열應悅 · 해명海明 · 학능學能 · 도원道元 · 응천應天 등은 충청도 일대에서 활약했던 화승으로 생각되는데 경잠은 직지사 비로자나불을 조성한 조각승과 같은 화사일 가능성은 높지만 응열은 비암사 · 신원사 괘불도를 그린 당대 최고의 화승이어서 중요시 된다. 경잠은 신겸파에 속하지 않는 독자적인 화파이지만 신겸과 사형제 관계였을 가능성이 있다. 응열이 1657년에 신겸작 비암사 괘불도에 참여하고 있는 점도 참고할 만 하다. 또한 보조화원 학능은 1688에 상주 북장사 괘불을 그리고 있다.

안심사 영산괘불도

이보다 2년 후에는 청원 안심사 영산괘불도(1652, 도7)가 조성된다. 보살사 괘불도를 그린 신겸信謙이 수화승이 되어 그린 이 영산괘불도는 4년 전 1649년에 그린 보살사 괘불도처럼 화면의 중심을 압도적으로 차지하고 있는 항마촉지인의 석가불이 가장 눈에 띄는 특징이라 하겠다.[17] 키형의 거대한 광배를 배경으로 삼각형 육계, 이마가 넓은 큼직한 얼굴과 커다란 눈, 각진 어깨와 당당한 상체 등 위엄 넘치는 석가상이다. 무릎 아래의 문수 · 보현보살도 당당하며, 옆의 사천왕, 제석 · 범천상, 나한, 타방불 등이 좌우로 배치된 비교적 단순한 구도이다. 키형 광배 중 신광의 화려한 꽃무늬, 붉은색 대의와 광배 등 붉은색이 주조이어서 밝은 화면을 나타내고 있는 것은 당시의 특징이다.

17 김창균, 「화승 信謙派 불화의 연구」, 『강좌미술사』 26 (한국미술사연구소·한국불교미술사학회, 2006).

영수사 괘불도 안심사 괘불도(1652) 보다 1년 후에 조성된 진

천군 영수사 영산회괘불도(1653, 도8)는 보살

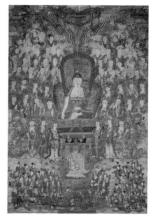

도8. 영수사 괘불도, 1653

사 괘불도와 동일한 영산괘불도이지만 중앙의 석가불이 작아진
반면 화면 좌우로 보살사 괘불도의 대중보다 훨씬 많은 권속들
이 열을 지어 정연하게 배치되어 있다. 3단으로 구성된 화면의
중단은 석가불과 보살, 사천왕, 가섭과 아난, 범천, 제석천 등이
3열로 배치되었고, 상단은 광배와 5색 광선 좌우로 나한, 8부
중, 천왕과 천녀, 타방불 등이 구름까지 닿아 있으며, 하단은 구
름으로 구별되어 청문하는 사리불 좌우 아래로 청문중들이 무
더기로 배치되어 있어서 복잡한 구도를 보여준다.

거대한 키형광배, 굵고 높은 육계, 각진 어깨와 긴 항마촉지인, 건장한 협시보살, 붉은
색 주조의 밝은 화면들은 앞서 본 보살사나 안심사 영산괘불도와 거의 일치하며, 좀 덜
근엄하고 좀 더 복잡한 구도 등이 차이나고 있을 뿐이다. 수화승 명옥明玉이나 현욱 등은
신겸 유파와 어떤 관련성이 있는지 좀 더 찾아보아야 할 것이다.

화엄사 괘불도 영수암 괘불도와 같은 해인 1653년, 9개월 차이도 나지 않는 거의 비

숫한 날인 5월 29일에 구례 화엄사에 영산회괘불도(1653, 도9)가 조성
된다. 그래서 그런지 본존불의 특징은 상당히 유사하다. 거대한 키형광배, 녹색 두광. 5
색 광선의 신광, 무릎 아래로 길게 내린 촉지인, 삼각형의 육계, 타원형의 맑은 얼굴, 꽤
길고 단아한 직사각형의 상체, 꽃무늬가 그려진 분소의의 옷깃, 붉은색 대의에 작고 흰
둥근 무늬 등 상당히 일치하지만, 영수암 괘불도보다는 훨씬 생략된 권속들의 단출한
구성은 다른 면인데 상하 네 모서리에 하나씩 배치된 사천왕과 석가, 문수 · 보현보살의
단출한 삼존 배치, 10대제자, 두광 좌우의 두 불상, 구름을 타고 내려오는 좌우 오존씩
의 타방불 등 전체적으로도 단출하게 묘사되고 있다.

얼굴은 타원형이지만 상당히 부드러운데 협시보살이나 10대제자승들도 상당히 자

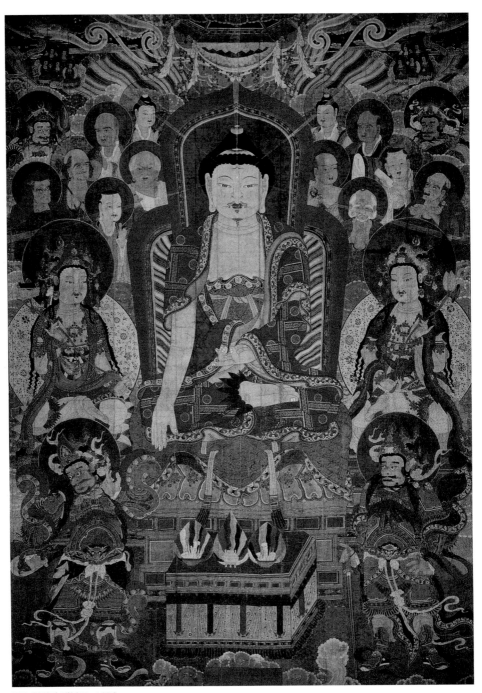

도9. 화엄사 괘불도, 1653

연스러운 편이다. 붉은색 대의나 녹색 천의와 녹색 두광 등은 물론 5색 광선들이나 각
종 무늬들까지 맑고 밝은 채색이어서 이 불화의 격을 잘 말해주고 있으며 이러한 특징
은 17세기 전반기 불화에서 즐겨 사용되던 수법이다. 그러나 이 불화는 붉은색 주조색
과 녹색 두광, 본존 신광의 5색선과 옷깃의 다채로운 꽃무늬, 보살 신광의 꽃무늬 등에
서 한없이 맑고 밝은 채색 분위기와 불보살의 고귀하고 부드러운 얼굴과 단정한 체구가
이루는 고상한 특징이 당대 최고의 걸작임을 잘 말해주고 있다. 이 시기의 특징인 본존
신광의 5색 광선과 광배에서 창공으로 뻗쳐 올라가는 5색 광선은 이 불화가 지향하고
있는 부처님 나라 "불국토佛國土"의 세계를 한결 돋보이게 하고 있다. 당대 불사를 총 지
휘했던 각성覺性의 결연한 의지와 수화승 지영智英과의 관계, 도우 · 사순 등 화원들의 뛰
어난 기량과 정성이 만들어낸 당대 최고의 화음和音이 아닐 수 없다.[18] 수화승 지영은 42
년 후인 1695년에 적천사 영산회 괘불도를 그리고 있는데, 동명이인일 가능성이 농후
한 것 같다.

비암사 괘불도　　　　이들 보다 4년 후인 1657년에 연기 비암사 영산괘불도(658×459㎝, 도
　　　　　　　　　10)가 조성되는데 신겸信謙 · 응열應悅 · 덕희德熙 등이 그리고 있다.
1652년작 안심사 영산괘불도(631×461.3㎝)도 신겸과 덕희가 그렸으므로 비암사 괘불
도는 안심사 괘불도와 거의 유사한 것으로 파악된다. 특히 덕희는 신잠의 수제자급이
고 혜일도 덕희에 준한 직제자로 생각된다. 화면 크기, 본존불의 두광의 녹색과 신광의
5색 광선의 키형광배, 우견편단의 촉지인 석가불, 뾰족한 육계, 타원형 얼굴, 각진 어깨
와 단정한 신체 등의 화면 구도, 문수 · 보현보살, 사천왕, 제석, 범천, 10대제자, 분신
불과 타방불이 이루는 비교적 단순한 구도, 밝고 화려한 채색 등은 안심사 괘불도와 동
일하다 하겠다. 아마도 수화승 신겸과 그의 직제자 덕희, 혜일 등이 신겸을 도와 안심

18　① 김정희, 「벽암각성의 불화조성-1653년작 화엄사 영산회괘불도-」, 『벽암각성과 불교미술 문화재 조성』
　　　(한국미술사연구소, 2018.3).
　　② 김정희, 「벽암각성과 화엄사영산회괘불도」, 『강좌미술사』52 (한국미술사연구소·한국불교미술사학회, 2019.6).

도10. 비암사 영산괘불도, 1657 도11. 청룡사 괘불도,1658

사 괘불도와 거의 유사한 영산회 석가괘불도를 같은 충청도 연기 비암사에서 조성한 것으로 생각된다. 여기에 더하여 신원사 괘불도(1657)와 수덕사 괘불도(1658)의 수화 승이 되는 응열應悅까지 참여하고 있어서 이 불화의 격을 알 수 있다.

청룡사 괘불도 이 그림보다 1년 후인 1658년에 안성 청룡사에서도 영산괘불도(도11) 가 조성된다.[19] 안심사나 비암사 영산괘불도와 거의 유사한 구도이지만 본존 대좌 앞에 사리불이 청문자로 등장하고 본존 석가불이 항마촉지인이 아니라 여원인 의 설법인이고, 우견편단이 아니라 통견인 것 등 옛 전통을 계승하고 있는 것은 다른 면 이라 할 수 있다. 이 점은 두 불화의 화승 명옥明玉, 법능法能 등과 관계가 있는 것 같다. 영

수암 영산괘불도의 경우, 권속들이 많은 것은 이 청룡사 괘불도와 다르지만 청문자 사리불이 등장하고 본존이 통견의를 입고 있는 것 등은 비슷하기 때문에 화승들의 작품 경향과 관련이 있다고 생각된다. 이마가 넓은 타원형 얼굴, 단정한 체구가 유사한 특징이 서로 닮은 점이며, 밝고 맑은 채색 역시 서로 동일한 것으로 생각된다.

현종의 불교탄압

이 다음 해인 1659년에는 효종이 돌아가고 현종(1660~1674)이 즉위하였는데 10여년 동안 불교의 탄압이 가시적으로 나타나게 된다. 1661년 왕실 비구니 사찰인 자인수양사를 폐사시킨 점은 그 절정이라 할 수 있다.

신원사 노사나괘불도

이런 와중에도 1664년(현종 5)에는 계룡산 신원사新元寺에서 노사나괘불도盧舍那掛佛圖(도12)가 그려진다.[20] 1650년 갑사 괘불도를 조성할 때 경잠敬岑 아래서 화승으로 참여했고 1657년 비암사 괘불도 조성때 신겸信謙 아래에서 화승으로 참여했던 응열應悅이 화승 학전學全·석능釋能 등을 거느리고 수화승이 되어 그린 그림이다. 따라서 응열은 누구의 제자인지 불분명해진다. 경잠의 제자이거나 이 보다는 신겸과 경잠과 같은 법형제일 가능성이 더 높지 않을까.

거대한 화면(1118×688㎝) 가득히 장대한 노사나불이 입상으로 서 있는데 두 손 다 설법인을 하고 보관에 법신 비로자나불을 봉안하고 있는 전형적인 보살형 보관 노사나불을 나타내고 있어서 한 눈에 노사나불인 것을 알 수 있지만 녹색 두광 안을 시계 반대 방향으로 돌면서 "원만보신圓滿報身 노사나불盧舍那佛"이라 쓴 금서金書로 인하여 노사나불임을 확인할 수 있다. 노사나불만 재의식용 괘불화로 그린 예는 이례적으로 드물지만 수화승 응열은 수덕사 괘불도와 함께 이를 그린 것은 분명한 의도가 있었을 것이다. 화엄 사상에 의한 보신불을 영산재의식에 적극적으로 활용한 점에 주목해야 할 것이다.

19 이종수, 「安城 靑龍寺 掛佛幀」, 『통도사 성보박물관 괘불탱 특별전』 (통도사 성보박물관, 2006), pp.8~18.
20 박은경, 「신원사 괘불탱」, 『공주 신원사 괘불탱』 (통도사 박물관, 2005.4), pp.5~19.

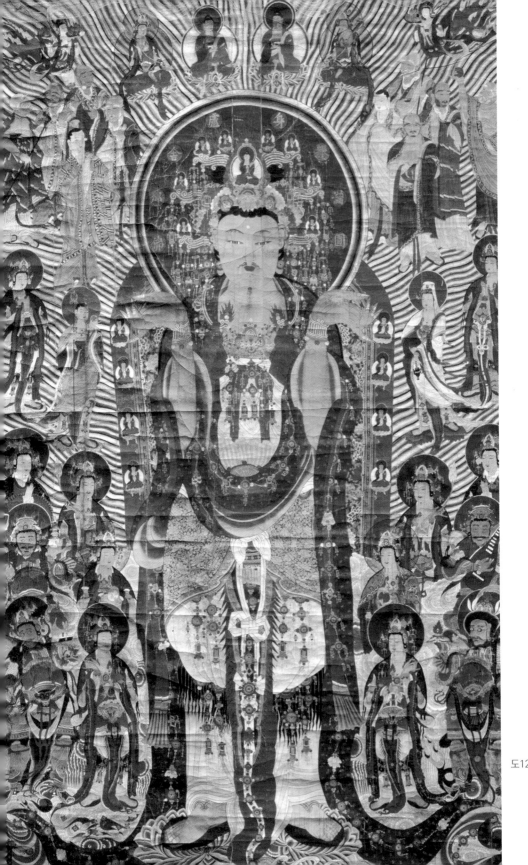

도12. 신원사
　　　노사나괘불도
　　　1664

많은 영락장식과 8분신불分身佛이 달린 화려한 보관, 양감있는 근엄한 타원형 얼굴, 장대하고 당당하게 서 있는 위엄 넘치는 체구, 녹색 천의에 온갖 영락장식과 붉은 하군의 무늬 비단 천의와 함께 전신에서 뻗치는 5색 광선으로 특유의 밝고 화려한 화면을 보여주고 있다. 이 주위로 8대 보살, 사천왕, 제석, 범천, 10대제자, 타방불, 비천 등이 상대적으로 작게 묘사되어 압도하는 노사나불의 장엄함을 돋보이게 하고 있다.

수덕사 노사나괘불도 수화승 응열과 그의 제자들은 신원사 괘불을 그린지 9년 만에 수덕사 노사나괘불도(1673, 도13)를 그린다. 신원사 노사나괘불도초草를 가지고 보살의 배열을 1열로 했던 것을 2열로 바꾸고, 최상단 타방불 6불을 더 첨가하는 선에서 수덕사 노사나괘불도를 그리고 있다. 장대하고 당당한 노사나불, 좌우에 상대적으로 작게 표현한 권속들을 배치한 구도, 밝고 맑은 채색, "원만보신 노사나불"의 금서金書 등 신원사 노사나괘불도를 그대로 모사하고 있다. 화기에 "수덕사修德寺 영산괘불탱靈山掛佛幀"이라 한

도13. 수덕사 노사나괘불도, 1673

것은 노사나괘불도를 영산재에 사용했다는 사실을 분명히 하고 있어서 괘불화 연구에 크게 기여할 수 있으며 또한 1767년부터 1788년까지 4번이나 중수한 기록을 남기고 있어서 이 역시 괘불화 연구에 좋은 자료가 되고 있다.

장곡사 미륵괘불도 1673년에 그린 그림은 이 외에 2점이 더 현존하고 있다. 청양 장곡사 미륵괘불도와 천은사 괘불도 등이다. 장곡사 미륵괘불도(도14)는 신원사나 수덕사 노사나괘불도 등과 비슷한 이른바 본존을 압도적으로 크게 묘사하고 타존상은 상대적으로 왜소한 크기로 묘사하고 있지만 보다 복잡해지고 보다 풍만해진 것이 다르다고 할 수 있다. 삼각형 보관을 쓴 미륵존의 얼굴은 둥글고 풍만하며 눈, 입이 작은 편이고, 키에 비해서 어깨가 넓고 상체와 하체가 굵어서 비만하게 보이고 있다. 이런 비만한 체구는

도14. 장곡사 미륵괘불도, 1673

수화승 철학哲學의 취향인지는 잘 알 수 없지만 당대에는 희귀한 예인데 18세기의 최고 화승 의겸義謙 작 청곡사 괘불도 등에 이어지고 다시 1767년 통도사 괘불, 1792년 통도사 괘불 등의 불화에 계승되고 있어서 주목된다.21

미륵보살 좌우로 6단에 걸쳐 상대적으로 왜소한 존상들이 배치되고 있다. 이 모든 존상들은 존상명이 쓰여 있어서 마곡사 괘불도, 천은사 아미타후불도 등의 존명과 함께 존상 배치 연구에 기본이 되고 있다. 상단부터 다보와 석가, 약사와 아미타, 노사나와 비로자나 대묘상大妙相과 법림보살法林菩薩, 문수와 보현, 관음과 세지 등이 존명과 함께 배치되어 있다. 법화(이불병좌, 삼세불신앙)·화엄·아미타신앙을 아우르면서 미래의 미륵 신앙으로 승화시키는 조선의 통불교사상을 여기서도 잘 이해할 수 있다.

존상들은 붉은색이 주조색이어서 밝은 화면을 이루고 있는데 미륵존 신광의 화려한 꽃무늬, 두·신광에서 뻗어나간 5색 광선 등이 이를 더 분명하게 보여준다. 이 괘불도는 "영산대회괘불탱靈山大會掛佛幀"이라는 화기에 의하여 영산재 등에 사용되었던 괘불화였음을 알 수 있는데 미륵보살괘불도를 영산재에 사용한 것은 17세기까지는 노사나불도의 예처럼 존명과 관계없이 영산재에 사용되었던 것을 알 수 있게 한다. 또한 괘불함 안에 괘불도를 감싼 것은 비로자나, 석가, 노사나 삼신불 명호를 쓴 붓글씨인데, 괘불보존 방법과 의식을 이해하는데 크게 기여하고 있다.

천은사 괘불도　　풍만한 장곡사 괘불도와 반대로 얼굴이나 신체가 세장한 특징을 보여주는 예도 있다. 그 대표적인 예가 장곡사 괘불도와 같은 해인 1673년

21　① 박선영, 「朝鮮後半期 彌勒佛掛佛圖 研究」, 『강좌미술사』39 (한국미술사연구소·한국불교미술사학회, 2012), pp.139~162.
　　② 정명희, 「1673년 靑陽 長谷寺 掛佛 研究」, 『靑陽 長谷寺 掛佛幀』 (통도사 성보박물관), 2012.

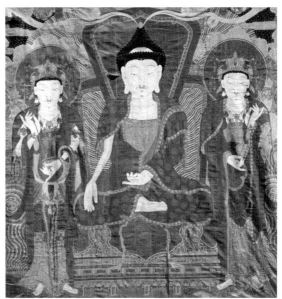

도15. 천은사 괘불도, 1673 도16. 도림사 괘불도, 1683

에 조성된 천은사 괘불도(도15)이다. 대영산교주존상^{大靈山敎主尊像}으로 천은사의 옛 명칭인 지리산 감로사^{甘露寺}에 봉안되었던 이 괘불도는 특히 "전쟁이 영원히 종식되기를" 기원해서 조성된 석가불 단독 불화이다.

화면 가득히 그려진 거대한 광배를 배경으로 석가불이 항마촉지인 수인을 지으면서 단독 입상으로 서 있는 모습이다. 갸름한 얼굴에 비해서 큼직한 육계와 머리, 유난히 큼직한 귀와 눈, 코, 입의 표현으로 무척 인상적인 얼굴이며, 장신의 체구는 비교적 늘씬한 편인데 어깨가 각지고 너무 가늘고 긴 팔에 촉지인의 큼직한 오른손과 배 부근에 놓인 선정인의 왼손으로 인해 이 불상이 입상이지만 항마촉지인을 짓고 있다는 것을 알 수 있다. 가늘고 긴 팔에 큼직한 손인 이 수인은 죽림사 항마촉지인에서부터 유래하는 수인의 손이다. 우견편단으로 입고 있는 붉은색 긴 대의와 녹색 안감이 대조적이다. 녹색 광배, 광배 주위에 배치된 청·녹·노란색의 구름무늬 등으로 화면이 차분해서 이 시기의 다른 괘불에서 보는 맑고 밝은 화면과는 다른 중후한 느낌을 받는다. 수화승 경심^{敬心}의 독특한 감각에서 우러난 수법일 가능성이 짙다.

도림사 괘불도　　　이보다 1년 후인 1674년에 현종이 돌아가고 숙종(1675~1724)이 즉위하
　　　　　　　　　　게 된다. 10년 후인 1683년에는 서인이 노론과 소론으로 나뉘게 되는
등 당쟁이 격화된다.

　이 해인 1683년에는 도림사道林寺 괘불도(도16)가 조성된다. 도림사 괘불도는 죽림사
괘불도(1622)에서 유래되었다고 생각될 만큼 상당히 유사한 편이다. 그러나 죽림사 괘불
도의 단독 불상과는 달리 이 괘불도는 거대한 키형 광배를 배경으로 항마촉지인을 짓고
결가부좌로 앉아 있는 석가불좌상과 미륵左과 제화갈라 협시보살 2구 등 석가수기삼존
불을 그린 괘불도이다. 화기에 "강희이십이년사월일곡성동락산도림사괘불탱康熙二十二年
四月日谷城東樂山道林寺掛佛幀"이라고만 되어 있어 명칭이 불명확하지만 항마촉지인의 불상
은 통례대로 석가불이고, 좌보처의 보관에 화불이 있어서 관음 아니면 미륵보살이 분
명하므로 이 상은 석가삼존의 협시인 미륵보살이 확실하다고 생각된다. 따라서 우보처
는 미륵과 짝을 이루어 수기삼존불을 이루는 제화갈라보살이 틀림없을 것이다.[22]

　화승은 수화승 계오戒悟와 삼안三眼, 신균信均 등으로 이들은 죽림사 괘불도를 그린 화승
수인과 신헌에 연결된 유파소속의 화승들로 생각된다. 그러나 죽림사 괘불도의 육계보다
더 과장적으로 뾰족하고 두 눈이 유난히 치켜 올라가고 귀가 매우 큼직하며 촉지인을 한
팔은 훨씬 가늘고 촉지한 손은 상대적으로 지나치게 커진 점 등으로 죽림사 괘불보다 도
식화가 뚜렷해진 점은 다르다고 할 수 있다. 이런 도상은 항마촉지인을 유난히 강조하고
자 한 의욕의 표현으로 보면 무난할 것이다. 붉은색 대의의 둥근 화문, 옷깃의 굵고 밝은
화문, 군의의 비단 화문, 신광의 5색 광선과 광배에서 뻗친 5색 광선 등은 죽림사 괘불도
이래 계승된 특징이라 하겠다.

부석사 괘불도　　　도림사 괘불도(1683)가 조성된 다음 해인 1684년에는 부석사浮石寺 괘불도,
　　　　　　　　　　용흥사龍興寺 괘불도, 율곡사栗谷寺 괘불도 등 3점의 괘불도가 만들어진다.

────────

22　문명대, 「谷城 道林寺 掛佛幀畵」, 『한국미술사논문집』 1 (한국정신문화연구원, 1984).

특히 부석사 괘불도(도17)는 칠장사 오불괘불도를 계승하여 조성된 이른바 삼신삼세괘불도이다. 조선적 통불교사상에서 유래하는 이 형식의 괘불도는 조선 후반기에 가장 유행하는데 임란 이후 서산·사명계의 선종이 전 불교를 대표하게 되면서 선종을 중심으로 화엄, 법화 등 통합 사상에서 삼신삼세불화들이 상당히 유행하게 된 것이다.

대형화면(925×577.5㎝) 상하 2단에 걸쳐 상단에는 비로자나·약사·아미타불을 배치하고 하단의 중앙에 본존 석가불을 압도적으로 크게 배치하면서 주위를 둥글게 협시들을 두·세겹으로 둘러싸게 한 것이다. 항마촉지인의 석가불과 협시들을 화면의 중심으로 배치하여 영산회상 장면을

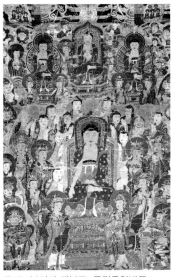

도17. 부석사 괘불도, 국립중앙박물관 소장, 1684

중심되게 함으로써 이른바 영산재를 위한 영산회상도의 성격을 분명히 하고있다. 그러면서도 상단에 삼신불의 비로자나 법신과 삼세불의 좌우인 약사와 아미타불을 비로자나불의 좌우에 배치함으로써 통합적인 석가불과 함께 삼신삼세불의 성격을 분명히 하고 있다. 노사나불만 있으면 십륜사 소장 오존불화처럼 삼신삼세불이 완벽하게 갖추어진 삼신삼세괘불도가 되었을 것이다. 1745년에 이 괘불도를 신륵사에 기증하고 새로운 부석사 괘불도(도18)를 조성하는데 구도 배치는 이 괘불도를 그대로 따르고 있지만 석가불 아래에 이 괘불도에 아마도 실수로 빠지게 된 노사나불입상을 새로 배치하고 있어서 새 괘불도를 조성한 결정적인 요

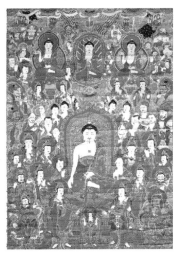

도18. 부석사 괘불도, 1745

인은 흔히 말하는 괘불도의 훼손 때문이 아닌 완전한 삼신삼세괘불도를 조성하고자 의도했던 것으로 파악된다.

이 불상들의 얼굴은 계란형의 갸름하면서도 통통하고 체구는 세장하고 촉지인의 본존

석가불의 팔은 가늘고 길지만 손은 크지 않아 시대적 특징을 알려주고 있다. 밝은 색 바탕에 불보살상의 대의와 천의 등은 밝은 붉은색이고 두광들은 녹색으로 대비를 이루면서 전체적으로 밝은 분위기를 연출하고 있지만 5색 광선 같은 맑고 밝은 다채로운 색채감들은 보이지 않고 있어서 다소의 변화를 읽을 수 있다.[23]

용흥사 삼세괘불도

같은 해인 1684년에는 상주 용흥사에서도 삼세괘불도 (1008×532㎝, 도19)를 조성한다. 화면은 삼단구도로 이루어져 있는데 중단에는 화면을 압도하는 석가 · 약사 · 아미타불의 삼세불三世佛만 배치되었고, 하단에는 4대보살, 제석, 범천, 그리고 사천왕중, 동 · 남천왕이 배치되었으며, 상단에는 10대제자, 북 · 서방천왕, 8부중, 천제, 천녀, 2분신불, 타방불 등이 배치되었다. 뾰족한 육계, 갸름하면서도 통통한 얼굴, 다소 세장해진 체구, 약간 흐려진 붉은색 대의와 천의는 물론 좌우 불광배의 광선무늬와 축소된 상부 광선무늬 등의 구불구불해지고 녹 ·

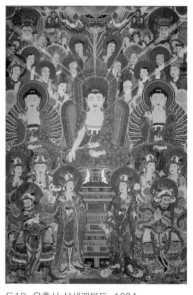

도19. 용흥사 삼세괘불도, 1684

청색의 무거운 색감 등은 다소의 변화를 나타내고 있는 점이 특징이다.

율곡사 석가괘불도

1684년에는 또 하나의 괘불화가 조성된다. 경남 산청 율곡사의 석가괘불도(900×476㎝, 도20)이다. "율곡사 괘불탱"으로만 기록되어 있지만 청량산 괘불도(1725)나 통도사 괘불도(1767) 처럼 화기에 기록된 석가괘불도로 생

23 ① 문명대, 「부석사 괘불탱화의 고찰」, 『황수영 고희 기념 미술사학논총』 (민족사, 1988).
 ② 유마리, 「부석사 괘불탱」, 『미술자료』36 (국립중앙박물관, 1985).
 ③ 김선희, 「부석사 삼신삼세괘불도 연구」, 『강좌미술사』39 (한국미술사연구소·한국불교미술사학회, 2012.12).

각된다. 꽃을 든 보관석가불이어서 "염화미소" 즉 "영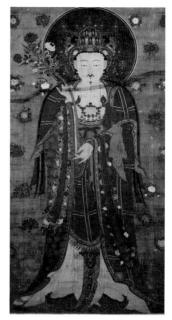
산회상에서 꽃을 들어 보이자 오직 가섭만이 그 의미를
알고 미소 지었다"라는 석가불의 모습을 그렸다고 율곡
사 괘불도의 화기에서 분명히 언급하고 있는 예에서[24]
보다시피 영축산에서 "염화미소"의 꽃을 든 석가불이
라 할 수 있으며,[25] 그 성격은 화기에 있는 대로 화신化身
석가불로 생각된다. 거대한 화면을 꽉 차게 그려진 석
가불은 화려한 보관에 오화불(중앙비로자나)이 있고, 오
른쪽 어깨 뒤로 홍·백 연꽃가지를 두 손으로 들고 있으
며 불상 주위로 홍·적·백·자색 연꽃들이 분분히 날
리는 독특한 보관 석가불의 형식이 잘 표현되고 있는
것이다. 얼굴은 갸름하면서도 단아하지만 신체는 얼굴
에 비해서 보다 굵고 큼직한 편이어서 이런 특징은 적
천사磧川寺 석가괘불도(1695)로 계승되고 있다.

도20. 율곡사 괘불도, 1684

마곡사 석가괘불도 이러한 보관 석가불화의 성격을 분명히 알려주는 불화가 마곡사 석
가괘불도(1687, 도21)이다.[26] 두광 오른쪽에 "천백억화신석가모니불
千百億化身釋迦牟尼佛"이라 하여 삼신불 중 화신 석가불임을 분명히 말해주고 있기 때문인데
이때의 화신은 염화미소의 석가불의 성격을 가지고 있다는 사실을 이미 율곡사 보관 석
가괘불도에서 알게 되었다. 좌우 보처로는 법신 비로자나. 보신 노사나, 미륵, 제화갈라
보살, 문수와 보현보살, 10대제자, 사천왕, 8부중 등이 좌우로 현저히 작게 배치되어 있
는데, 모든 상에는 명칭이 적혀 있어서 불화 연구에 크게 기여하고 있다. 어디까지나 석

24 楓溪 明察, 「丹城栗谷寺掛佛帳記」, 『楓溪集』下.
25 이영숙, 「율곡사 괘불의 고찰」, 『동악미술사학』3 (동악미술사학회, 2002), pp.217~233.
26 김정희, 「마곡사 괘불-도상 및 조성배경을 중심으로」, 『미술사의 정립과 확산』2권 (사회평론, 2006).

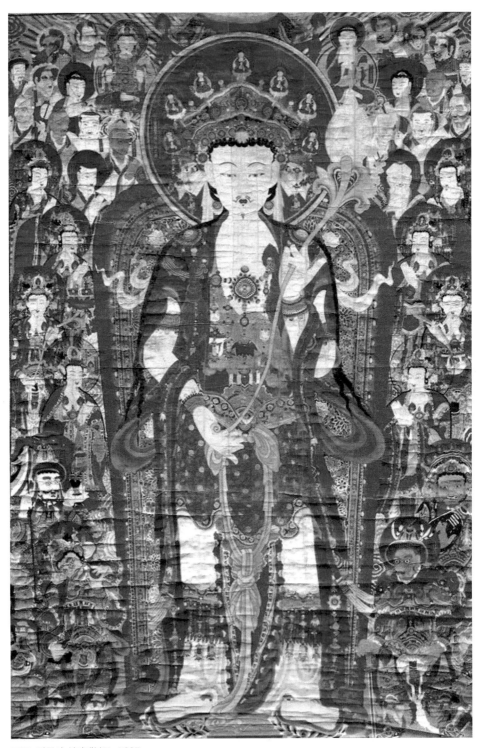

도21. 마곡사 석가괘불도, 1687

가불 위주의 화면임을 잘 보여주고 있다. 화신 석가불이면서 미륵, 제화갈라보살이 협시하고 있어서 누구나 다 부처가 된다는 법화경의 수기불授記佛임을 잘 알려주고 있다.

삼각형의 2중 보관에 역 삼각형의 수척한 얼굴, 늘씬한 체구, 왼쪽으로 잡고 있는 큼직한 흰 연꽃가지, 두광에서 뻗친 5색 광선 등에서 17세기 불화 특징이 그대로 남아있음을 알 수 있다. 녹색 천의와 붉은색과 청색의 간색, 본존 신광의 화려하고 정교한 꽃무늬 등에서 17세기 말의 특징이 대두되고 있는 것을 알 수 있다.

북장사 괘불도　　마곡사 괘불이 조성된 다음 해인 1688년에는 상주 북장사北長寺에 괘불이 그려진다. 수화승 학능學能일파가 조성한 이 괘불도(1337×807㎝, 도22)는 초대형 괘불도여서 장대한 규모에 우선 압도된다. 수화승 학능은 1650년 갑사 괘불의 보조화승 학능으로 판단되며, 차화사 탁휘卓輝는 남장사 감로도(1701)의 수화사로 활약한 화승이어서 이들 불화의 특징과 친연성도 고려할 수 있다.[27]

도22. 북장사 괘불도, 1688

갑사 괘불의 날씬한 상체, 두 · 신광이 하나로 연결된 통通 키형광배, 녹색 두광과 녹색 대의 안감 등이 북장사 괘불에 계승되고 있는 것을 알 수 있다. 이 거대한 괘불은 "영산괘불일회조성靈山掛佛一會造成"이라는 화기의 내용처럼 항마촉지인을 짓고 있는 영산괘불도인데 화면을 꽉차게 표현된 키형 광배 속 날씬한 입상의 석가불, 좌우의 상대적으로 작은 협시군, 8대보살, 제석, 범천, 10대제자, 사천왕, 8부중 등이 꽉 차게 배치된 괘불도인 것이다. 그러나 이 그림

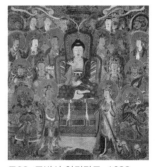

도23. 고방사 아미타도, 1688

27 한정호, 「북장사 괘불탱에 대한 고찰」, 『尙州 北長寺 掛佛幀』(통도사 성보박물관, 2000.10).

에서는 5색 광선이 나타나지 않고 맑고 밝은 화면이 줄어든 것은 새로운 변화의 물결이라 할 수 있다. 북장사 괘불도와 같은 해에 조성된 김천 고방사 아미타불화(1688, 도23)는 북장사 괘불도의 특징과 친연성이 짙다.

이러한 1680년대 말 내지 1700년대부터 1724년경 까지는 17세기 전형 양식과 18세기적인 양식이 혼재한 과도기적 양식이 서로 엇갈리며 나타나고 있는 이른바 과도기라 할 수 있다.

쌍계사 영산회도 이들과 같은 해인 1688년에 조성된 하동 쌍계사 영산전 영산회도(1688, 도24)는 풍만하면서도 중후한 형태미가 일품이라 하겠다. 쌍계사에는 옛 금당인 팔상전이 유명하다. 이 전각의 후불화인 영산회상도는 1688년에 당대

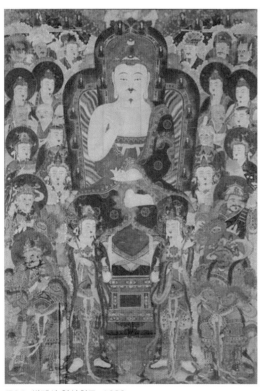

도24. 쌍계사 영산회도, 1688

최고의 화승 천신天信이 그린 걸작이다. 거대한 입상의 괘불화처럼 높은 대좌 위에 결가부좌로 앉아 있는 석가불은 화면을 압도하는 크기로 표현되고 있고 좌우로 작아진 협시들이 촘촘하게 배치되고 있다. 키형광배를 배경으로 설법인을 지으면서 결가부좌로 앉아 있는 불좌상은 풍만한 얼굴, 우견편단한 당당하고 넉넉한 체구, 진홍색 본존불 대의, 신광 안의 짙은 색 광선 등에서 이전의 맑고 밝은 다채로운 화면이 다소 중후한 화면으로 변한 점을 알 수 있다.

따라서 천신의 화풍은 당대의 가장 탁월한 걸작품을 보여주고 있다고 하겠다. 이 그림은 수화사 천신이 일행, 처징과 함께 쌍계사 고법당, 이른바 원금당에 봉안했던 영산

	불화명	소장처	연대	수화원	화원
1	쌍계사 팔상전 영산회도	하동 쌍계사 팔상전 (고법당)	1688	천신	일행, 처징
2	흥국사 대웅전 영산회도	여수 흥국사 대웅전	1693	천신	의천, 처징
3	내소사 영산회 괘불도	부안 내소사	1700	천신	승선, 각융, 새형, 난익, 해안

표3. 천신파 화원

도였다고 화기는 알려주고 있다. 천신은 경남과 전남 일대에서 활약했던 저명한 화사였다고 생각된다. 천신 작으로 현존하는 3불화 모두 영산회도인 것은 눈여겨 볼 포인트가 아닌가 한다.

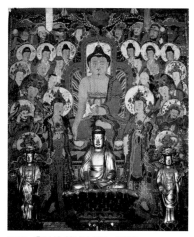

도25. 흥국사 영산불회도, 1693

이 영산회도를 계승하여 수화승, 천신이 이보다 5년 후(1693) 새롭게 그린 그림이 여수 흥국사 대웅전 영산회상도(도25)이다. 좌우 협시들이 본존보다 상대적으로 커지고 두광배 등에 진녹색 대신 독특한 양록을 사용했으며 화면이 좀 더 커졌고, 설법인 대신 항마촉지인을 한 점 등이 다르지만 본질적으로 큼직한 본존과 좌우 협시들의 배치구도나 풍만한 형태, 다소 진하지만 맑은 색채감 등이 유사하다고 할 수 있다.

용봉사 괘불도 1690년에는 수화승 해숙海淑 등이 홍성 용봉사龍鳳寺에 영산회괘불도(도26)를 조성한다. 용봉사에는 799년작 신라 마애불이 입구에 새겨진 역사 오랜 고찰이어서 역사와 문화가 살아 숨쉬는 명찰이다. 필자가 마애불을 조사하면서 이 괘불도도 함께 처음 펴 보게 되었는데, 이 때 낡았지만 선명한 화면에서

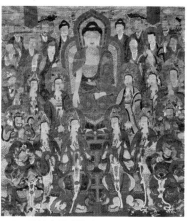

도26. 용봉사 영산회괘불도, 1690

강렬한 인상을 받은 기억이 아직도 생생하다.

　　그동안 수리하여 화면이 깨끗해졌는데 전체 화면(8대 보살, 10대제자, 제석, 범천, 사천왕 등)에 비해서 화면 상단 중앙에 배치된 본존 석가불은 작은 편이어서 흥국사 영산회도와 유사한 특징을 보여주고 있다. 붉은색이 주조색인 키형광배와 본존불 대의를 제외하면 전체 화면은 녹색이 주조색인데 적색은 약간 탁한 진홍색이고 녹색도 동일하며 5색 광선 대신 진청색 하늘의 산화散花 등 약간의 변화가 눈에 띈다. 이런 화면은 화승 원각圓覺이 1725년 중수 때 개체해서 되었을 가능성도 배제하지 못하지만 처음부터 의도된 것은 사실일 것이다.

금당사 미륵괘불도

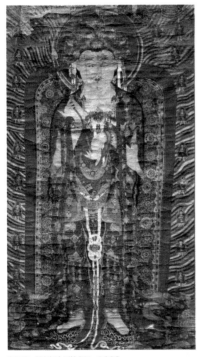

도27. 금당사 괘불도, 1692

이보다 2년 후인 1692년에는 진안 금당사金塘寺 미륵괘불도(도27)가 그려진다. 이 '금당사'는 화기에 '용출산聳出山 금당사'라 한 것을 보면 절의 '금당', '강당' 하는 그 "금당金堂"이 확실한 것 같다. 이 괘불도는 수화승 명원明遠 등이 심혈을 기울여 그린 정교하기 짝이 없는 걸작이다. 화면은 전체적으로 녹색이 주조색을 띠고 있지만 화려한 꽃무늬와 두신광에서 뻗친 광선 무늬가 17세기의 전통을 상당히 계승한 찬연한 광선 무늬여서 호화로운 화면을 구성하고 있다. 화면을 꽉 채운 두신광은 두광이 원형이고 신광이 키형인 독특한 구조이며, 이 안에 꽉 차게 보관형 입상이 배치되었다. 녹색 보관 안에는 화려한 보관에 꽃무늬와 봉황새, 12면의 보살두가 그려졌고, 신광에서 뻗친 광선에 좌우 10구씩 20구의 화불이 배치되고 있어서 장곡사 미륵존괘불도처럼 무수한 불보살, 화불과 꽃가지를 든 보관보살형 미륵존상을 나타내고 있다고 판단된다.[28] 얼굴은 둥글고 이목구비는 비교적 작으며, 신체는 적당하

게 늘씬한 셈이어서 비례가 좋은 편이다. 화려 무비한 영락장식, 정교 찬란한 신광의 꽃무늬 등은 이 미륵존상이 도솔천에서 하강하는 미륵존을 형상화한 당대의 걸작임을 잘 보여주고 있다.

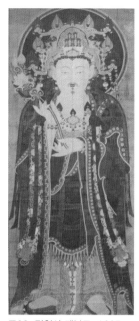

흥국사 대웅전 영산회도(1693)에 이어 1695년에는 청도 적천사鎭川寺 괘불도(도28)가 조성된다. 1692년작 금당사 괘불도와 보관을 쓰고 꽃을 든 보관보살형불입상의 괘불도라는 점은 같지만 보관의 오불과 꽃을 받든 형식에서 불보살이 많은 금당사 미륵존괘불도와 달리 석가괘불도의 특징을 잘 나타내고 있다. 이와 더불어 찬란한 영락장식과 화려하고 정교한 꽃무늬와는 달리 보관 일부의 꽃무늬나 봉황무늬와 옷깃의 일부 꽃무늬 외에는 비교적 소박한 장엄을 나타내고 있어서 상당한 차이가 나고 있다. 특히 무거운 진홍색의 대의와 두꺼운 분소의 가사 띠무늬 등은 1680년대에 새롭게 대두되는 일련의 불화 계통을 따르고 있다.

도28. 적천사 괘불도, 1695

불화의 얼굴은 다소 갸름하지만 원만한 편이며, 신체는 다소 건장하지만 비례는 비교적 적절한 것 같다. 이 괘불도는 수화승 상린尙璘이 해웅海雄, 지영智英 등과 함께 수륙재용으로 조성한 것으로 생각된다. 즉 화기에 "괘불인권겸수륙화주掛佛引勸兼水陸化主", "낙성수륙재대시주질落成水陸齋大施主秩", "수륙대시주水陸大施主" 등이 기록되어 있어 수륙재水陸齋에 사용할 목적으로 조성한 것이 분명하다. 화승 지영은 화엄사 괘불도(1653)의 수화승 지영과 동일 화승일 가능성도 있지만, 40년 전에 수화승이 고령의 노화승이 되어 이 불화에서 3번째 화승으로 등장하는 것은 면밀히 검토해 보아야 할 미심쩍은 일이며, 이보다 같은 경북인 동화사 아미타불화(1699)의 세 번째 화승인 지영과는 동일인으로 보는 것은 당연할 것이다.

28 ① 배영일, 「금당사 괘불」, 『금당사괘불』 (국립중앙박물관, 2010.5), pp.19~30.
　② 李英淑, 「鎭安 金塘寺 掛佛의 고찰」, 『鎭安金塘寺掛佛幀』 (통도사, 2007).

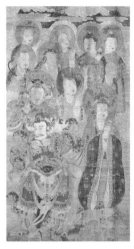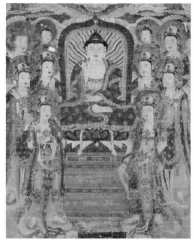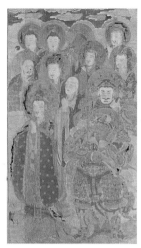

도29. 동화사 극락전 아미타극락불회후불도, 1699

동화사 아미타불회도　　청도 적천사 괘불도에 차화사로 참여했던 지영과 상명尙明 등이
역시 차화사로 참여하여 의균義均을 수화승으로 모시고 대구 동
화사 금당암 극락전 아미타불화(도29)를 1699년에 그리고 있다.[29]

　　청도와 대구는 매우 가까운 거리이므로 이들은 같은 화파로 생각되는데 동화사 금당암
극락전 아미타극락회도는 수화승이 달라서 그런지 적천사 괘불도보다 화려한 편이다. 세
폭으로 이루어진 극락회도는 중앙 아미타본존과 8대보살의 중앙폭과 좌우폭의 제석, 범
천, 사천왕, 10대제자 등으로 구성되고 있어서 상당히 정성들여 조성했다는 사실을 알 수
있다. 5색 광선이 그려진 거신광배를 배경으로 결가부좌로 앉아있는 아미타불은 하품중
생인을 지으면서 붉은색 대의와 조화되어 밝은 화면을 나타내고 있는데 다른 협시들도
마찬가지이다. 또한 불상의 얼굴은 원만한 편이며 신체는 다소 건장하여 비례가 알맞은
편인데 모든 상들도 본존을 따르고 있다.

　　이런 특징은 1703년에 같은 수화승 의균이 그린 동일한 사찰 동화사의 아미타도(280.5

29 유경희, 「동화사 아미타불회도를 통해 본 18세기 팔공산지역 아미타불화의 조성배경」, 『열린정신 인문학 연구』 15-1,
　　(원광대 인문학연구소, 2014).

×235㎝, 도30)에도 잘 계승되고 있다. 건장한 형태나 다소 진해지긴 했으나 얇게 채색한 부드러운 색감은 극락전 후불도와 거의 동일하지만 구도는 조선 초기에 유행했던 본존을 빙 둘러싸고 6보살이 배치된 원형구도를 보여주고 있어서 당시의 그림으로는 신선한 느낌을 주고 있다. 아미타8대보살 중 지장과 미륵이 빠진 아미타6보살(관음·세지·문수·보현·금강장·제장애)의 아미타육존도(칠존도)는 희귀한 예이며, 특히 지장보살이 제외된 예는 극히 드문 편이어서 원형구도와 함께 독특한 아미타불회도로서 의의가 있다고 판단된다.

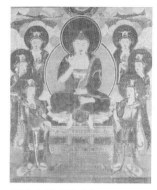

도30. 동화사 아미타도, 국립중앙박물관장 소장, 1703

미타사 지장시왕도
의균은 1703년에 동화사 아미타회도를 조성한 후 1706년에 덕유산 자락의 함양 미타사에 진출하여 지장시왕도(도31)를 조성하고 있다. 이 지장시왕도에서는 다른 지장시왕도에 표현되지 않았던 지장시왕 권속들이 거의 모두 한 화면에 나타내고 있어서 이런 형식의 첫 사례로써 중요시된다. 즉, 지장보살, 도명존자, 무독귀왕 삼존, 육광보살, 좌우 사자, 판관, 장군, 선악동자 각 2위, 옥졸(마두1, 우두1, 양발2) 4위 등 21위의 상들이 좌우로 정연하게 배치되고 있는 것이다.[30]

형태도 본존 등 단아한 체구, 둥글고 통통한 얼굴, 10왕들의 타원형의 얼굴, 단정한 체구 등은 유려한 필치와 어울려 16세기 지장시왕도(1555)과 1616년 지장보살본원경 판화(빙발암간)의 전통을 계승하고 있다.[31]

이 불화승 의균義均은 스승인 해웅이나 상린 등과 함께 동화사를 중심으로 17세기말 18세기초까지 크게 활약한 대화승(표4)이다. 이들은 해인사, 동화사 등을 근거지로 한 사명계 문중과 밀접히 연관된 불화승으로 사명계 문파의 승려들로 이해되고 있다.[32]

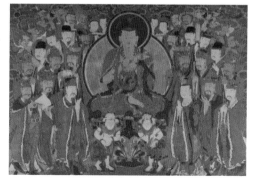

도31. 함양 미타사 지장시왕도, 1706

	불화명	소장처	연대	수화원	화원
1	청도 대비사 영산회상도		1686	해웅	의균, 경선, 상명
2	대구 동화사 극락전 아미타극락회도 3폭	대구 동화사 금당암 극락전	1699	의균	묘해, 지영, 상명
3	동화사 아미타불회도	국립중앙박물관	1703	의균	조일, ○일, 졸묵拙默
4	함양 덕유산 미타사 지장시왕도		1706	의균	신기, 석민
5	대구 파계사 영산회도	대구 파계사	1707	의균	성익, 체환, 석민, 회징, 삼학
6	대구 파계사 삼장보살도	대구 파계사 원통전 분실	1707	의균	
7	포항 보경사 괘불도	포항 보경사	1708	의균	석민碩敏, 성익, 지명, 체환, 쾌민, 삼학

표4. 의균파 화원

불영사 감로도

동화사 의균 화파와[33] 넓은 의미에서 같은 화파로 생각되는 철현哲玄 · 영현靈現 · 탁진卓眞 등은 불영사佛影寺, 오어사吾魚寺 등 경북 동해안 일대에서 불상 · 불화 · 불패 등을 조성하고 있다.[34] 특히 불영사 감로도(현 우학문화재단, 도32)는 이들의 거의 유일한 현존 불화이다. 3단으로 구성된 감로도는 상단 아미타삼존과 칠여래, 이 좌우 관음, 지장과 인로왕보살, 중단 시식단과 두 아귀, 재의식 장면, 하단에 세상만사와 지옥장면들이 파노라마처럼 펼쳐져 있다. 특히 머리나 얼굴, 체구 등은 갑사 괘불도(1650)나 1673년작 천은사 괘불도 등에 보이는 특징이며, 수채화적인 채색 등도 17세기 불화에 자주 보이는 특징이라 할 수 있고, 철현 작 10왕도(제1, 2, 3, 5, 6, 9) 등은 갑사 삼

30 ① 함돈호, 「畵僧義均의 미타사 지장시왕도 연구」 (동국대대학원 석사학위논문, 2018).
　② 정명희, 「17세기 후반 동화사 불화승 의균 연구」, 『미술사학지』4 (한국고고미술연구소, 2007).
31 ① 문명대, 「조선 명종대 지장시왕도의 성행과 가정34년(1555) 지장시왕도의 연구」, 『강좌미술사』7 (한국미술사연구소 · 한국불교미술사학회, 1995).
　② 박도화, 「조선시대 간행 지장보살본원경 판화의 도상」, 『고문화』53 (한국대학박물관협회, 1999).
32 이용운, 「조선 후기 영남의 불화와 승려 문중 연구」 (홍익대대학원 석사학위논문, 2014).

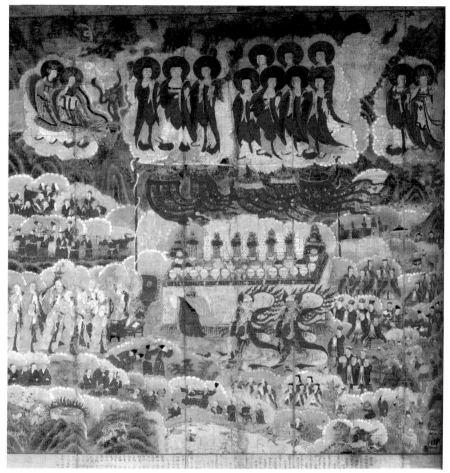

도32. 불영사 감로도, 우학문화재단 소장

신괘불도(1650)나 대비사 영산회도(해웅 작 1688) 등과 관련성이 짙다고 할 수 있다. 해웅은
표4에서 보시다시피 의균의 스승이기 때문이다.

33　동화사 일대의 불화 화파를 일찍이 1980년대부터 동화사 화파, 팔공산 화파라고도 했지만, 이들 불화의 분포가
　　경상도 일대로 널리 퍼져 있어서 경상도 화파라 부르는 것이 더 타당하지 않을까 한다.
34　불영사 불패는 철현 영현, 탁진이 조성했으며, 오어사 불패는 영현이 조성하고 있는데, 단아한 형태, 선명한 각법,
　　세련된 색감 등에서 수작의 불패이다.

18세기 초, 과도기의 불화 양식

1700년 전후부터 1724년경까지 약 30여년간의 불화는 17세기인 조선 후반기 1기(중기) 양식이 남아 있으면서도 18세기 영정조 양식에 가까운 새로운 불화 형식과 양식이 대두된다. 특히 이 시기에 당대 최고의 화승 의겸이 출현했고, 『오종범음집』 같은 의식집들이 성행해서 새로운 특징들이 나타나기 시작하고 있다.

내소사 영산회불괘도

숙종 26년째인 1700년에는 부안 내소사來蘇寺에 영산괘불도(도33)가 조성된다. 이 괘불도에는 존상마다 명칭이 있어서 그 성격을 잘 이해할 수 있다. 본존 입상 좌우로 각각 1불 2보살이 둥글게 배치되어 있는데, 본존불은 "영산교주석가모니불靈山敎主釋迦牟尼佛", 좌우로 "증청묘법다보여래불證聽妙法多寶如來佛", "극락도사아미타여래불極樂道師 阿彌陀如來佛", "문수文殊 · 보현普賢"과 "관음대세지보살觀音 大勢至菩薩"이 각각 쓰여 있다.

둥근 두광과 키형 신광 안에 대형의 불입상이 서 있는데, 얼굴은 둥글고 원만하며, 입은 유난히 작은데, 귀는 아주 긴 것이 눈에 띈다. 육계는 팽이형이고, 나발의 머리칼은 연한 청색이어서 부드럽게 보인다. 체구도 다소 건장하지만 단아하게 보이고 있어서 원만하고 부드러운 얼굴과 조화되고 있는데 이런 특징은 좌우불상이나 보살상의 얼굴이 길고 원만하며 체구도 본존을 닮고 있어서 분위기는 모두 비슷한 편이다. 대의가 밝은 적색이고, 분소의 연결 깃에 밝은 꽃무늬와 군의의 부드러운 청색 등에서 너무 화려하지 않으면서도 밝은 분위기를 나타내고 있어서 17세기의 맑고 밝은 전형적인 불화의 분위기를 어느 정도 계승하고 있는 것이다. 이런 특징은 좌우상에도 나타나고 있어서 이 괘불화의 특징이라 할 수 있다.

이것은 이 불화를 그린 수화승 천신天信과 그 유파의 화승들이 혼신을 다해 회심의 작품으로 조성한 걸작이라 할 수 있다. 천신은 1688년 하동 쌍계사 영산전 영산회도라는 당대의 걸작을 조성했는데, 이 불화는 이를 한층 심화시킨 걸작이라 할 수 있다.

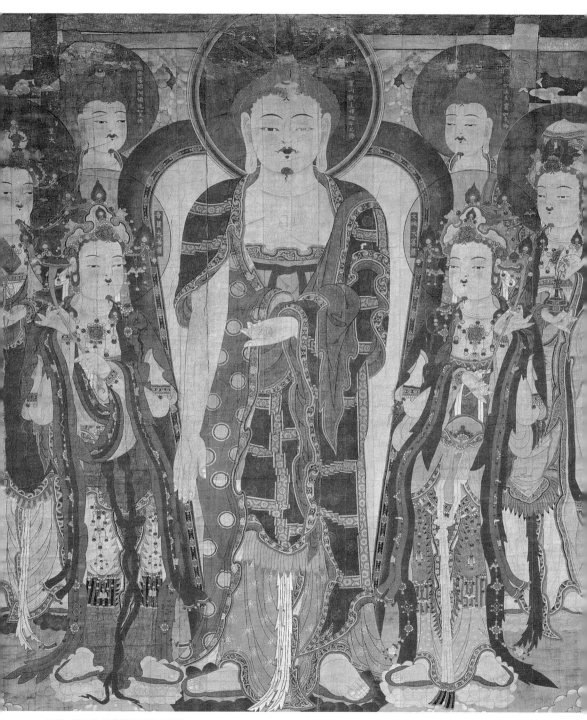

도33. 내소사 영산회괘불도, 1700

의식집 도상의 유행

이 괘불화는 존상의 명칭에서 재의식용 괘불화의 성격을 잘 알 수 있게 한다. 즉 1661년에 편찬된 『오종범음집五種梵音集』에 "영산교주석가모니불靈山教主釋迦牟尼佛. 증청묘법다보여래 아미타불證聽妙法多寶如來 阿彌陀佛. 문수보현대보살文殊普賢大菩薩. 관음세지대보살觀音勢至大菩薩. 영산회상불보살靈山會上佛菩薩" 이라는 영산회상불보살을 지목한 것과 동일하여 이 괘불화가 영산회의식집인 『오종범음집』의 존상명칭과 일치한다는 사실을 알 수 있다.[35]

이 의식집에 의하여 조성되는 불화들이 1700년 전후로 속속 등장하는데 이 괘불도를 위시하여 청곡사 괘불도(1722), 안국사 괘불도(1728), 운흥사 괘불도(1730), 개암사 괘불도(1749)들이 대화승 의겸에 의하여 연이어 조성되는 것은 주목되어야 할 것이다. 특히 이 의식집을 계기로 미륵존괘불도, 삼신괘불도들을 제외하고 영산재의 재의식에 영산회불화가 반드시 사용되어야 한다는 단호한 메시지를 담고 있는 것이어서 1700년경부터 영산회도가 주로 영산재에 쓰여졌던 것으로 이해되고 있다. 따라서 이를 계기로 다보불이 등장하는 새로운 도상이 보편화되는 획기적 계기가 마련되었다고 할 수 있다.

남장사 감로도

이보다 1년 후에는 상주 남장사에서 감로도(1701, 도34)를 봉안한다. 경상북도 서북부인 상주·김천·성주·예천 등 일대에서 대구일대와는 다른 화파가 활약하기도 한다. 이 그림을 그린 수화승 탁휘卓輝와 성징性澄 일파가 이 지역에서 많은 불화를 그리고 있는데 이 그림은 1701년에 그려진 대표작이라 할 수 있다. 즉 조선 후반기에 보석사 감로도(1649), 청룡사 감로도(1682)에 이어 세 번째로 남아있는 이 감로도는 화면의 구도나 특징으로 보아 조선 후반기를 대표하는 걸작이라 하겠다. 화면은 3단으로 질서정연하고 짜임새 있게 구성되는데 상단은 칠여래와 관음·지장·인로왕

35 ① 정명희, 「擧佛절차와 降臨의 시각화-내소사 괘불과 화승 天信」, 『扶安 來蘇寺 掛佛幀』 (통도사 박물관, 2010).
　② 배영일, 『來蘇寺 괘불』 (국립중앙박물관, 2011).
　③ 윤은희, 「의식집을 중심으로 본 괘불화의 조성 사상」, 『강좌미술사』33 (한국미술사연구소·한국불교미술사학회, 2009).

보살이 배치되었고, 중단에는 성반, 작법장면, 아귀 등이 있고, 하단에는 세속장면이 전개되는데 중심부의 전쟁장면이 일품이다.

약간 풍만한 칠여래나 불보살, 불보살의 얼굴과 성반 그릇에 칠한 찬란한 금니, 상단에 뻗친 5색 광선 등은 앞시대의 밝은 화면을 계승하고 있으나 대의나 복색의 탁해진

도34. 남장사 감로도, 1701

적색과 녹색, 화면을 분리하는 도식적 구름 무늬, 화면 4모서리에 묘사된 수묵산수화 등에서 18세기 불화가 빠진 매너리즘의 특징을 일부 보여주고 있어서 이 역시 과도기적 불화임을 말해주고 있다. 이 감로도는 수륙재 등 재의식에 사용하기 위하여 조성한 불화로써 당시 고뇌하는 일체중생들을 구제하기 위한 그림이라 할 수 있다. 이해에 장희빈이 인현왕후를 비방하다 화를 당했는데 이런 재난을 막아주고자 발원한 그림이라고도 볼 수 있다.

이보다 1년 후인 1702년에는 안정사 영산괘불도, 선석사 괘불도가 조성되었고 선암사 불조전 오십삼불도 등 대표적 작품들이 그려진다.

안정사 괘불도 　　통영 안정사安靜寺 괘불도(1702, 도35)는 화기에 "안정사 영산회靈山會"라 기록되어 있듯이 내소사나 개암사 괘불도처럼 『오종범음집』에 의한 영산회도로써 석가삼존을 주존으로 가섭·아난과 다보·아미타불을 상단에 작게 배치하는 영산회도인 것이다. 석가·약사·아미타불인 3세불이 아닌 석가·다보·아미타불의 재의식 3불상이 핵심 구도를 이루는 이 영산회도는 법화경의 일체사상과 구제신앙을 잘 나타내고 있다.

갸름한 얼굴에 비해서 유난히 각지고 건장한 체구, 아직 둔중까지 진행되지 않은 형태미, 옷깃과 안감, 본존 광배의 큼직한 백·적 꽃무늬, 상단의 5색 광선 무늬, 우견편단 대의의 분소의 무늬 같은 녹·적색 등의 맑고 밝은 화면에서 다소의 변모가 나타난 적천사

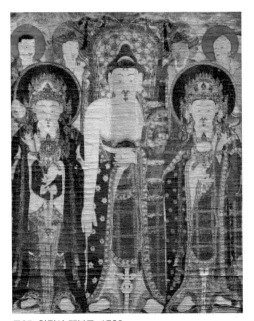

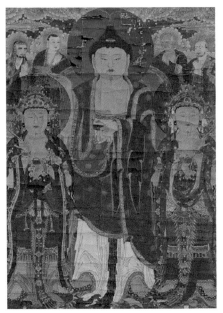

도35. 안정사 괘불도, 1702 도36. 선석사 괘불도, 1702

(1695)와 봉정사 괘불도(1710) 등과 궤를 같이하는 전형적인 1700년 전후의 양식 특징을 보여주고 있다. 수화승 광흠廣欽 등은 경상남도 일대에서 활약했던 격조 높은 화승으로 생각된다.

1700년 전후로 경상북도 서북부 일대에서 활약했던 수화승 탁휘(성징, 설잠, 처현) 유파가 남장사 감로도(1701)에 이어 그 다음 해 성주 선석사禪石寺 괘불도(1702, 도36)를 조성한다. 석가삼존불에 4대제자가 상단에 작게 그려진 일종의 염화불회도이다. 뾰족한 청색 육계, 4각형에 가까운 도식적 얼굴, 작달막한 체구, 오른손을 올려 연꽃가지를 들어 보이는 장면, 보살의 삼각형 보관, 꽃비가 내린 청색하늘과 엷은 연두, 노랑, 분홍 등이 섞인 5색의 기하학적 구름, 진홍색 대의, 진청색 안감과 문수·보현보살의 진녹색·진청색 천의, 도식적 필선 등 진적색眞赤色과 청색과 진녹색의 화면은 과도기적 새로운 특징이며, 삼존의 노란색 살색은 화려한 금니를 대신한 지방적 특징을 보여주고 있다.

이들 유파는 직지사에서 불화와 단청을 대대적으로 조성한다. 천불전 단청(1702, 탁휘·

	불화명	소장처	연대	수화원	화원
1	상주 남장사 감로도		1701	탁휘	성징, 설잠, 처현
2	성주 선석사 괘불도	성주 선석사	1702	탁휘	법해, 설잠, 성징
3	김천 직지사 천불전 단청	김천 직지사 천불전	1702	탁휘	선각, 법해, 장원, 성징, 효안, 채휘
4	김천 직지사 천불전 단청개체	김천 직지사 천불전	1707	탁휘	성징, 효안,치원, 심준, 도익
5	김천 직지사 대웅전 단청	김천 직지사 대웅전	1714		설잠, 성징, 도익

표5. 탁휘파 화원

선각 · 법해 · 장원 · 성징 · 효안 · 채휘), 천불전 불상개금(1707, 성징 · 효안 · 치원 · 심준 · 도익), 대웅전 단청(1714, 설잠 · 성징 · 도익) 등을 주도하고 있는 것이다(표5 참조).

선암사 오십삼불도 선암사 불조전에도 오십삼불도(1702, 도37)가 수화승 사신思信 등에 의하여 체계적으로 그려진다. 약간 진해진 화면, 세장한 형태, 다소 도식적인 필선 등에서 역시 이 시기 불화의 특징이 엿보이고 있다. 이들 중 일부는 유출되어서 퍽 유감스럽다.

이 직지사 일대에서 해인사 등지에 이르기까지 17세기에서 18세기에는 사명문중(계주 · 각민 · 숭헌)과 편양파(월담 · 농산 · 영파)와 벽암문중(모운 · 추담 · 퇴은 · 영월 · 호봉)들이 주석하면서 중창불사에 참여하고 있다. 이들 문중과 탁휘 문파(성징, 세관)는 밀접한 연관성을 가지면서 불사를 일으키고 있었다고 할 수 있다.

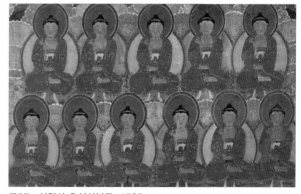

도37. 선암사 오십삼불도, 1702

김룡사 괘불도　　다음 해인 1703년에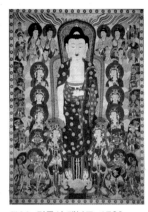
는 원형구도의 동화사 아미
타불화에 이어 김룡사金龍寺
괘불도(도38)가 조성된다.36
17세기 불화를 계승한 것으
로 특히 1673년 장곡사 괘
불을 조형으로 이 김룡사 영
산괘불도가 조성된 것으로

도38. 김룡사 괘불도, 1703　　　　도39. 수도암 칠성도, 1704

생각된다. 수화승 수원守源일파(탄주·혜찰·인혜·민행·극윤)가 조성한 이 그림은 맑고 밝고
정교한 화면, 호화찬란하고 치밀한 키형광배의 꽃무늬, 세로 7열의 정교한 배치구도, 상
단으로 뻗친 5색 광선 등은 17세기 괘불도들 특히 장곡사 괘불도와 거의 유사한 친연성
을 보여주고 있다. 그러나 큰 육계와 갸름한 얼굴에 비해서 날씬한 체구는 풍만한 장곡사
괘불의 형태와는 다르며 큼직한 대의의 꽃무늬도 새로이 나타난 특징이고 너무 강렬한
채도 등도 이 괘불에 새롭게 등장하는 특징이라 하겠다. 더구나 사천왕의 배치가 다른
예 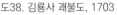 와는 달리 으로 배치되었고, 8금강이 모두 좌우 일렬로 배치되었으며, 상
단에 4불(다보·아미타·약사·미륵추정)이 배열되는 등 이 괘불에서 새롭게 등장하고 있어
서 당대를 대표할 수작이면서 새로운 도상의 특징이 나타나고 있다. 특히 향오른쪽의 동
·북방 대신 비파든 북방, 탑든 서방, 향왼쪽의 남서방 대신 용과 보주 잡은 남방, 칼든 동
방이 배치되고 있어서 달라진 도상은 주목되어야 할 것이다.

수도암 칠성도　　1704년작으로 추정되는 칠성도(치성광불강림도, 도39)가 조성된다. 고려
미술관 강림도보다 다소 달라진 특징인 7성으로 의불화된 7불과 칠원

36 한정호, 「김룡사 괘불탱에 대한 고찰」, 『聞慶 金龍寺掛佛幀』 (통도사성보박물관, 2000.4), pp.6~23.

성군이 상단에 배치되고, 하단에 28수宿가 배치되며, 중단에 설법인을 한 치성광 여래삼
존이 측면좌상으로 앉아 있고, 9요나 삼태육성 등이 대좌 좌우로 배치되는 등 1569년 치
성광여래 강림도와 유사하면서도 더욱 복잡한 구성을 보이고 있다. 이후 18세기는 더욱
복잡한 구성을 보이며 정면 향한 강림도들이 등장하고 있는 것이다. 강림도는 화사 설한雪
閑이 지리산 남원 수도암에 봉안한 그림이다.[37] 이에 이어 1704년에는 의균 작 지장시왕
도가 조성된다.

<div>
수도사 석가괘불도 이보다 1년 후인 1704
년에는 영천에 수도사
</div>

修道寺 석가괘불도(도40)가 수화승 인문印文 등
에 의하여 조성된다. 화려한 보관에 7화불이
배치되고 두 손으로 연꽃가지를 잡고 있는
염화미소의 보관석가세존을 그린 괘불도이
다. 화려한 보관이나 광배에서 뻗친 찬란한 5
색 광선은 17세기의 전형양식의 특징이 남
아있으나 좀 더 짜임새가 없고, 밝고 화려한
색감이 감소되는 특징과 상대적으로 큼직한
체구에 비해서 작고 둥근 얼굴, 다소 탁해진
붉은 색, 대의나 녹색 두광과 안감의 채색 등
에서 18세기 전반기의 과도기적 특징이 나타
나고 있는 것을 알 수 있다.

도40. 수도사 괘불도, 1704

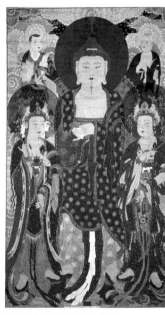

도41. 용문사 괘불도, 1705

37 이동은, 「수도암 치성광강림도의 연구」, 『불교미술사학』13(통도사 불교미술사학회, 2012), 여기서 주목해야 할
 점이 있다. 즉 본존 좌우의 군상들은 죽은 자나 발원자로 보고 있는 것은 예배대상인 중단에 예배자 군상은 배치
 할 수 없는 점을 간과한 것으로 판단된다.
38 김미경, 「龍門寺 靈山會 掛佛幀」, 『醴泉 龍門寺 掛佛幀』(통도사 성보박물관, 2002).

불화명	소장처	연대	수화원	화원
예천 용문사 괘불도	예천 용문사	1705	성징	신정, 효안, 석기, 원인, 심일, 쌍회

표6. 탁휘파 성징문도

영천 수도사에서 과히 멀지 않은 예천 용문사에 석가오존 영산회괘불도(1705, 도41)가 조성된다.[38] 이 괘불도는 선석사 괘불도와 거의 동일한 그림인데 2대 제자가 줄어들었고, 보살 얼굴이 측면관으로 풍만한 점이 다를 뿐 오른손을 들어 연꽃을 든 석가불의 염화미소, 석가삼존상과 가섭·아난상의 화면배치, 둥근 녹색 두광과 키형신광, 석가입상의 뾰족한 육계와 청색 머리칼, 둥근 얼굴과 큼직한 장신의 체구, 들어 올린 팔로 올라간 통견 대의자락의 독특한 착의법, 붉은 대의에 수놓은 금색 둥근 무늬, 5색 구름에 둘러싸인 청색 하늘과 꽃비 등은 유사한 점이라 할 수 있다. 이런 이동異同은 선석사 괘불도 수화승 탁휘 밑에서 차화승으로 참여했던 그의 제자 성징이 수화승이 되어 그린 괘불도였기 때문이라 생각된다(표6 참조). 특히 측면 향한 보살 자세나, 연두·노랑·분홍색 구름 등은 그대로 계승한 특징이라 하겠다.

파계사 영산회도 1699년에 동화사 아미타불화를 그렸던 수화승 의균義均 일파는 바로 지근거리에 있는 파계사에서 1707년에 영산회도(도42)를 조성한다. 3미터나 되는 큼직한 화면에 중앙 석가불을 중심으로 좌우에 세로 3줄 정도의 협시군(6대 보살, 제석, 범천, 10대제자, 사천왕, 4불)들이 자연스럽게 배치되어 있다. 거대한 키형광배를 배경으로 높은 대좌위에 결가부좌한 본존 석가불은 긴 팔에 큼직한 오른손의 항마촉지인을 짓고 있는데 4각에 가까운 얼굴, 다소 건장한 체구와 함께 측면관의 원만한 보살 형태, 다소 탁해진 대의의 붉은색과 두신광배의 녹색 등은 이 불화의 화면을 18세기의 새로운 수법이 정착되어가는 과정을 잘 보여준다.

영산후불도와 함께 파계사 원통전에 봉안되었던 삼장보살도(1707, 도43) 역시 같은 수화승인 의균에 의하여 제작되었다. 1991년에 도난당한 이 그림은 전형적인 삼장보살도

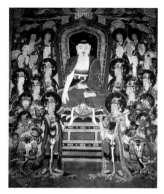

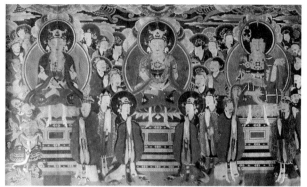

도42. 파계사 영산회상도, 1707　　　도43. 파계사 삼장보살도, 1707

의 구도를 따르고 있다. 높은 대좌와 협시보살로 이루어진 하단과 이 위의 삼장보살과 협시들로 이루어진 상단 등으로 구성되어 비교적 활기찬 구도를 나타내고 있다. 보살들의 원만한 형태, 다소 탁해진 적·녹색 특히 적색이 주조색을 이루어 18세기의 전형적이고 특징있는 조형으로 새롭게 변모되고 있는 그림이라 할 것이다.

보경사 석가괘불도　　　1695년 적천사 괘불도와 동일한 도상형식을 보여주는 포항 보경사 보관석가괘불도(978×403㎝, 도44)가 의균파인 수화승 석민碩敏과 성익·지명·체환·쾌민·삼학 등에 의하여 1708년에 조성된다. 파계사 영산회도와 삼장도를 그린 직후인 이듬해에 석민은 스승 의균 외에 파계사 불화 조성에 참여했던 의균파 화승들과 함께 포항 보경사 불사를 한 것이다.

3단의 화려한 보관, 보관의 5화불, 4각형적인 갸름한 얼굴과 다소 건장한 체구, 오른쪽 어깨로 올라간 연꽃가지를 두 손으로 잡은 수인, 붉은색 대의의 찬란한 무늬, 분소의 띠 등은 동일한 도상이며, 적천사 괘불도 보다는 맑고 밝고 찬란한 특징을 보여준다. 다만 17세기의 5색 광선이 사라지고, 분소의 띠의 크고 선명하고, 찬란한 갖가지 무늬가 잘 표현되고 있으며, 붉은색 대의도 다소 더 선명한 것 같다. 또한 5색 광선 무늬가 없고, 띠 무늬가 좀 더 크고 좀 더 진하며, 청색이 좀 더 많고, 적·녹색이 좀 더 진한 점 등이 다

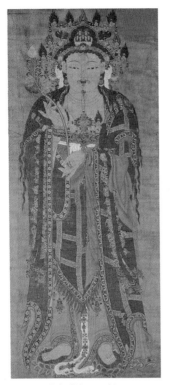

도44. 보경사 괘불도, 1708

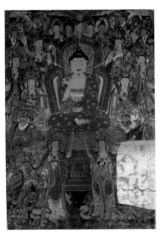

도45. 장곡사 아미타불도, 1708

른 점이라고나 할까. 이 괘불도는 적천사 괘불도, 청량산 괘불도, 통도사 괘불도 등과 함께 꽃을 든 보관석가 괘불도로서 염화미소를 짓고 있는 의미심장한 석가불이라 할 수 있을 것이다.

장곡사 아미타불회도 이 보경사 괘불도와 같은 해 (1708)에 장곡사 아미타불도(373 ×263㎝, 도45)가 하대웅전에 봉안된다. 저자는 1969년에 훼손되어 마루 밑에 방치되어 있는 것을 소달구지에 싣고 청양 읍내까지 이동한 후 동국대박물관으로 이안했는데 이때 이미 화면 우하단 일부(동지국천東持國天)가 절단되어 있었으므로 원래의 모습은 완전 복원할 수는 없었지만 그 외에는 생각보다 보존이 양호한 편이어서 불화의 가치는 잘 알 수 있다.

화면의 중심에 키형광배를 배경으로 하품중생인의 아미타불이 결가부좌로 앉아 있으며 본존을 중심으로 협시(6대보살, 10대제자, 제석, 범천, 사천왕, 4불)들이 빙둘러 싸는 구도를 나타낸다. 본존의 갸름하고 원만한 얼굴과 안정된 체구, 키형 광배 두광의 5색 광선, 밝은 적색 대의와 녹색 위주의 원만한 보살 등에서 17세기 전통 양식이 계승되고 있는 것을 알 수 있다.

영국사 영산회도 1709년에는 영동 영국사에 영산회도(도46)가 봉안된다. 1년 전에 장곡사 아미타도를 조성한 수화승 인문印文일파가 그렸기 때

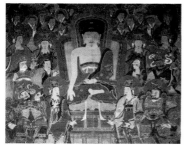

도46. 영동 영국사 영산회도, 1709　　　도47. 용문사 천불도, 1709

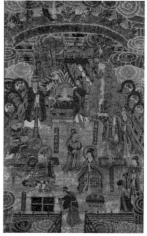

도48. 용문사 팔상도(비람강생상),
1709

문인지 전체적인 화면구도가 비슷하지만 본존이 아미타불이
아니라 우견편단의 석가불이고 둥근 얼굴과 긴 항마촉지인, 각
진 어깨, 건장한 체구, 키형 두신광, 늘씬한 협시보살 등의 특징
에서 1652년작 청원 안심사 영산괘불도와 상당히 유사하다는
것을 알 수 있다.

용문사 천불도·팔상도　　　1710년 전후에는 안동 등 경상북도 북부지역에도 불사가 활
　　　　　　　　　　　발히 이루어진다. 그 일환으로 예천 용문사에 천불도千佛圖
(1709, 도47)와 팔상도八相圖(1709, 도48)가 조성된다. 천불도는 현존 그림을 한 화폭에 1012
존을 그린 것처럼 보이지만 4존이 표현되지 않아 1008존이 현존하고 있는 셈인데 팔존
이 더 있어서 후보된 것인지 앞으로 검증이 필요한 부분이다. 목까지만 표현된 두상으로
붉은 바탕에 뾰족한 육계, 둥근 얼굴이 표현된 천불도로 선운사 천불도와 비교된다.
　팔상도는 4폭에 각 2상相씩 배치되어 팔상도가 된 셈이다. 천불도와 함께 수화승 도문
道文과 설잠雪岑, 계순戒淳 등이 그린 이 팔상도는 조선 전반기 특히 조선 초기 팔상도를 조
형으로 삼아 요점적으로 그린 팔상도이다. 도솔래의상, 비람강생상, 사문유관상, 유성출
가상, 설산수도상, 수하항마상, 녹원전법상, 쌍림열반상 등 각상에는 2~3장면씩 간명하
게 그린 부처님 일생도로서 각 장면은 구름으로 구획하고 있다. 불상들은 단정하고 다소
원만한 셈이며, 비교적 극적인 장면을 강조하고 있는데 화면은 꽤 밝은 편이다.

	불화명	소장처	연대	수화원	화원
1	예천 용문사 천불도	예천 용문사	1709	도문	설잠, 계순, 해영
2	예천 용문사 팔상도	예천 용문사 팔상전	1709	도문	설잠, 계순, 해영
3	안동 봉정사 괘불도	안동 봉정사	1710	도문	설잠, 승순, 계순, 해영, 종열, 성잠

표7. 도문파 화원

봉정사 영산괘불도 수화승 도문과 설잠 등은 그 이듬해인 1710년에 같은 지역인 안동 봉정사에서 영산괘불도(도49)를 조성한다. 거대한 키형광배를 배경으로 설법자세로 당당하게 서있는 석가불입상은 삼각형 육계, 원만한 얼굴, 건장한 체구, 통견대의大衣 깃의 큰 꽃무늬, 대의의 붉은색과 키형광배의 붉은색과 불꽃무늬의 특징을 잘 나타내고 있다. 이와 더불어 풍만한 보살입상의 붉은색 천의 등에서 상당히 밝은 화면을 보여주고 있어서 원만한 존상들과 함께 이 괘불이 17세기 전형양식을 계승하고 있는

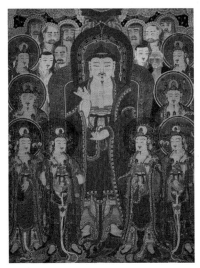

도49. 봉정사 괘불도, 1710

당대의 걸작으로 평가된다. 수인 때문에 아미타불로 보는 경우도 있지만 문수·보현보살을 으뜸보살로 한 관음·세지보살 등 6대보살·제석·범천과 10대제자 등의 배치나 "영산회일부靈山會一部" 라고한 화기, 아미타의 하품중생인이 아닌 석가의 설법인인 점을 감안하면 석가의 영산회 설법장면임을 분명히 알 수 있다. 이들은 경북 서북부에서 활약한 탁휘화파로 판단되므로 주목되어야 할 것이다.

칠장사 삼불회괘불도 이 해에는 안성 칠장사
七長寺에서도 삼불회괘
불도(1710, 도50)가 조성된다. 3단으로 구성된 화
면(628×454㎝)의 상단에는 창공에 타방불들이
내려오는 장면이고 중단에는 좌우에 노사나불
과 아미타불 중앙에 다보탑과 좌우 나무寶樹가
배치되었으며, 하단의 중심에 항마촉지인의 석
가불이 높은 대좌위에 결가부좌로 앉아 있고 주
위로 협시들이 둘러싸고 있는 이른바 삼신삼세
불적 영산회도라 할 수 있다. 세 불상의 붉은색
대의, 녹색두광과 천의, 대좌의 녹색 등 화면이
꽤 밝은 편이며, 얼굴에 비하여 신체가 세장한

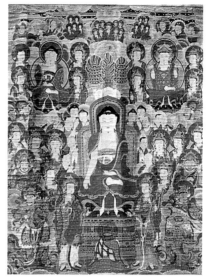

도50. 칠장사 삼불회 괘불도, 1710

점, 본존신광의 5색 구름무늬, 탑, 보수 5색 광선 등에서 17세기의 전형 양식을 계승한 특
징있는 괘불도라 하겠다.

봉정사 영산회도 1713년에는 안동 봉정사
대웅전에 영산회도(도51)가
봉안된다. 이보다 3년 전에 그려진 봉정사괘불
도와 유사한 구도를 보여주고 있지만 그보다 화
면이 가로가 더 넓어(336×404㎝) 약간 더 많은
협시들이 배치된다. 8대보살 대신 10대보살,
10대제자, 제석, 범천, 사천왕, 팔부중, 벽지불
등이 화면 좌우로 4~5열(세로)정도로 넓게 배열

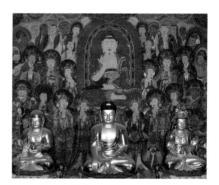

도51. 봉정사 영산회도, 1713

되고 있다. 중앙 본존불은 키형거신광배를 배경으로 왼손은 무릎 위에 올려놓고, 오른손
은 들어 설법인을 짓고 있는데 갸름하면서도 둥근 얼굴, 다소 세장한 상체, 광배와 대의

의 탁한 검붉은색이 특색이며, 이와 함께 협시들의 다소 탁해진 붉은색 천의, 탁해진 녹색두광 등에서 화면이 어느 정도 차분해진 점이 눈에 띈다. 이 그림을 그린 화승은 수화승 도익道益일파인데, 여청·완심 등만 참여하고 있어서 화면 크기에 비해 단출한 편이다. 이 불화를 들쳐보면 고려말 조선초의 벽화가 나타난다. 1713년까지는 벽화가 후불화의 기능을 했겠지만 많이 낡아 탱화로 대체한 것으로 생각된다. 앞장에서 이미 언급했지만 글쓴이는 1973년에 이 탱화를 들쳐내어 석가 영산회 벽화를 발견하고 화기까지 확인하여 고려말의 벽화로 추정한 바 있다. 현재 이 벽화는 별도로 떼어내어 보존처리 후 보관하고 있는 상태이다.[39]

조선 후반기 최고의 화승 의겸파의 등장

이 해(1713)에는 18세기 최고의 화승 의겸義謙이 등장하는데 보림사 팔상전 영산회도에 처음으로 나타나고 있다. 수화승 봉각奉覺에 이어 차화사로 등장하지만 실물은 일찍이 없어져 알 수 없고, 실물로는 1719년작 운흥사雲興寺 영산전 영산회도와 팔상도八相圖(도52)에 등장한 것이 처음이다. 그러나 영산회상도는 1991년도에 도난당해서 행방이 묘연하며, 미해결의 불화로 남아 있다. 영산회도는 본존 항마촉지인의 석가불이 유난히 크고 당당하고 건장하며 화면을 압도하고, 협시들은 영산회도의 통상 배치법을 따르고 있다. 팔상도는 녹색이나 청색이 유난히 퇴색되었지만 전체적으로 화면이 고상한 편이며, 구름으로 구획된 장면들이 많아진 것이 특징이다.

도52. 운흥사 팔상도(도솔래의상), 1719 (좌)
운흥사 팔상도(수하항마상), 1719 (우)

39 문명대, 『한국의 불화』 (열화당, 1977.6).

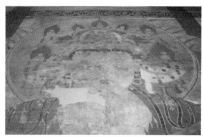
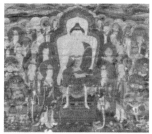

도53. 군위 법주사 보관석가괘불도, 1714 도54. 천은사 팔상전 영산회도, 1715 도55. 천은사 팔상전 팔상도, 1715

법주사 괘불도
1714년에는 군위 법주사法住寺 보관석가괘불도(도53)가 조성되는데 화려한 보관의 5화불, 연꽃 든 두 손, 방형의 얼굴과 장대하고 건장한 체구 등에서 청량산 보관석가괘불도나 통도사 보관석가괘불도와 동일한 도상 특징을 보여주고 있다. 그러나 좌우 상단의 초소형 약사불과 일광보살 · 화불 · 아미타불과 관음보살 · 화불, 하단의 일월천자와 천주천녀 등의 배치는 석가 · 약사 · 아미타불의 삼세불적인 독특한 구도이며, 밝은 화면은 17세기 전형양식을 계승한 과도기의 특징적 양식으로 크게 주목된다. 수화승 두세杜世는 아직 다른 예가 없지만 익삼益三 · 봉안 등은 송광사 영산회도(1725) 등 여러 불화의 화승으로 등장하고 있어서 이 불화의 위치를 잘 알 수 있다.[40]

천은사 영산회도 · 팔상도
1715년에 조성된 천은사 팔상전 영산회도(도54)와 팔상전 팔상도(도55)들 역시 운흥사처럼 둘 다 도난당하고 만다. 천은사 팔상도는 용문사 팔상도보다 진전된 것으로 화면구성이 좀 더 복잡해지고 적색이나 녹색 등의 화면은 운흥사 팔상도보다 덜 도식적이어서 다소 자연스러운 편이다. 이를 그린 화승들은 자기의 기량을 한껏 발휘하지 않았나 생각된다.

이 그림과 함께 팔상전의 영산회도는 비교적 작은 크기(184×162㎝)에 속하지만 협시

40 문명대, 「군위 법주사 1714년작 보관석가괘불도」, 『강좌미술사』32 (한국미술사연구소, 2009.6), pp.327~348.

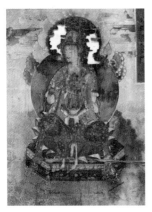
도56. 파계사 소재보살도, 1717

들은 다른 예와 마찬가지이다. 8대보살, 10대제자, 제석, 범천, 사천왕 등이 본존 좌우로 본존을 둘러싸고 있는 구도이다. 본존은 대좌위에 결가부좌로 앉아있는 우견편단으로 착의하고 항마촉지인을 짓고 있는 석가불인데 뾰족한 육계, 갸름한 얼굴, 다소 세장한 체구, 적색 대의 등은 이 시기의 새로운 특징이며, 이 점은 협시들에서도 느낄 수 있다.

1717년에는 대구 파계사에서 소재보살도(도56)와 치성광여래도(칠성도)가 그려진다. 단독의 화폭으로 그려진 세로 그림이었으나 현재는 1폭씩만 전하고 있다. 소재보살도는 두신광을 배경으로 측면관 자세로 앉아 있는데 현재는 퇴색되어 화려하지 않지만 원래는 상당히 화려했던 것 같고 갸름한 얼굴, 건장한 체구 등이 인상적이다. 광배, 대좌는 물론 정면관의 불상이지만 갸름한 얼굴의 미소, 건장한 체구, 흰 꽃무늬가 수놓여진 붉은색 대의, 본존을 감싸고 있는 구름무늬 등은 화승 체준體浚 작의 특징을 알 수 있다.

기림사 삼신삼세불회도

1718년에는 경주 기림사祇林寺에서 삼신삼세불화와 현왕도現王圖가 그려진다. 삼신삼세불화(도57)는 대적광전 비로자나불·약사불·아미타불 등 삼신삼세불상(비로자나 삼불)의 후불탱화로 그려진 3폭의 그림이다. 16세기 불상 뒷벽의 불화로 벽화대신 1718년에 새로이 조성된 것으로 판단된다.[41]

비로자나불회도(425×316.5㎝)는 거대한 화면으로 본존 비로자나불은 화면상단에 자리잡고 있는데 화면에 비해서 작은 편이어서 3~4열을 이루는 8대보살·10대제자·사천왕·8부중·2불 등 협시들이 상대적으로 크게 보이며, 특히 앞 열의 문수·보현보살

41 문명대, 「毘盧遮那三身佛圖像의 形式과 祇林寺 三身佛像 및 佛畫의 硏究」, 『불교미술』15 (동국대학교박물관, 1998), pp.77~100.

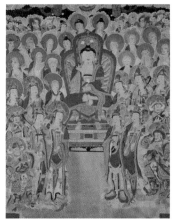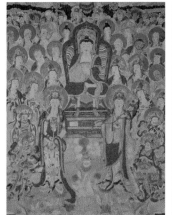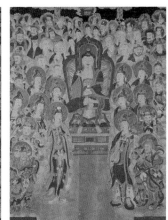

도57. 기림사 삼신삼세불회도, 1718

은 늘씬한 장신으로 본존에 비해서 오히려 큰 편이다.

이런 특징은 앞의 불상이 너무 장대하기 때문에 이를 피하기 위해서 불상그림을 상단으로 올리지 않을 수 없어서 이런 구도를 나타내었다고 생각된다. 본존의 뾰족한 육계, 둥근 얼굴, 다소 건장한 체구, 키형광배의 5색 광선, 협시들의 붉은색 옷과 녹색 두광의 비교적 밝은 분위기 등은 전형적인 17세기 양식이 계승되었지만 다소 변형된 특징을 나타내고 있는 과도기적 불화이다. 좌우의 약사 · 아미타불회도는 본존보다 약간 작지만(415×313㎝) 거의 유사한 구도와 형태, 그리고 색채를 나타내고 있어서 동일한 작가에 의하여 조성된 것이 확실하지만 약사수인과 아미타수인, 화불이 3 · 4불로 증가된점 등이 다른 면이다. 수화승 천오天悟나 지순智淳 · 임한任閑 등은 경상도 일원에서 가장 저명했던 화승으로 알려져 있다.

의겸 화파의 활약

청곡사 괘불도 　　1722년에는 진주 청곡사에서 18세기 최고의 화가인 의겸義謙이 석가삼존괘불도(도58)를 그리고 있다. 뾰족한 육계, 사각형적인 둥글고 넓적한 힘이 넘치는 얼굴, 넓고 사각형적인 각진 체구, 상단의 다보와 아미타, 가섭과 아

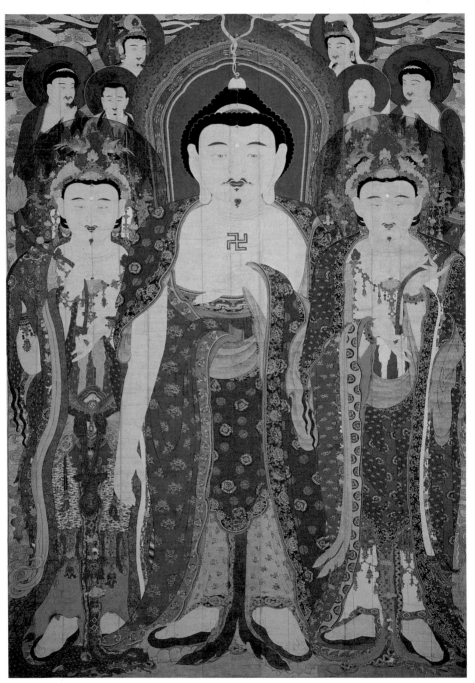

도58. 청곡사 석가괘불도, 1722

난, 관음과 세지의 배치, 밝고 화려한 꽃무
늬의 대의를 걸친 당당한 삼존 군도 등에서
그 후의 안국사 괘불(1728), 운흥사 괘불
(1730), 개암사 괘불(1749) 등의 선구적 괘불
화로 자리 잡게 되며, 『오종범음집』을 활용
한 영산재의식 불화의 시원을 잘 알려주고
있다.[42]

도59. 흥국사 응진전 석가불도, 1723

흥국사 석가불회도　　　1723년에는 여수 흥국사 응진전에 석가불도(도59)가 조성된다. 누구
나 다 부처님이 될 수 있다는 사실을 알려주는 곳이 응진전 또는 십
육나한전이다. 과거·현재·미래에 걸쳐 모두 성불할 수 있다는 것을 상징하고 있는 이 그
림은 현재의 석가불과 과거 제화갈라, 미래 미륵불의 삼존불과 그 권속들이 가로로 긴 화
면에 그려져 있어서 수기삼존불의 후불도인 수기 삼존후불도라 할 수 있다. 본존 석가불은
두 손을 다리 위에 올려 놓고 있는 독특한 수인을 짓고 있으며, 둥근 얼굴과 적혈색에 가까
운 붉은색 가사, 진한 청색의 옷깃 등 독특한 분위기를 연출하고 있다. 현재는 서울 자비정
사에 이안되어 있고 훼손도 상당히 진행되었다.

송광사 석가삼존도　　　1년 후인 1724년에는 송광사 응진당應眞堂에도 석가삼존도(도60)가
봉안된다. 둥근 얼굴, 긴 체구, 적혈색의 가사, 진한 청색의 옷깃 등
1723 흥국사 수기석가불도와 유사한 그림이지만 구도는 석가·미륵·제화갈라 수기
삼존과 가섭·아난 등 오존으로 구성되어 단출한 특징을 나타내고 있으며, 옷깃에 표
현된 굵고 뚜렷한 꽃무늬도 다른 점이라 할 수 있다. 좌우 벽에 배치된 십육나한도는

42　이 괘불에 대해서 글쓴이는 국보지정 이전에도 조사한 바 있지만, 지정 조사 때 보다 상세히 조사할 수 있었다.
　　당대 최고의 화승 의겸이 수화승이 된 후 최초로 조성한 걸작이어서 그의 독특한 기량을 알 수 있는 대작이라 할
　　수 있다. 정명희, 『국보302호 청곡사 괘불』, 국립중앙박물관, 2006 참조.

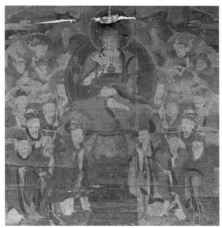

도60. 송광사 영산전 석가삼존도, 1724　　　　　도61. 한산사 지장시왕도, 1724

보다 자유분방하고 개성있는 모습을 보여주고 있어서 당대의 최고 화승 의겸과 그의 유파의 화풍을 잘 알 수 있게 한다. 이보다 1년 후인 1725년에도 의겸과 그의 문파들은 송광사에서 계속해서 영산전 영산회도를 그리고 있다.[43]

한산사 불화　　　같은 해인 1724년에 여수 흥국사에서 가까운 한산사에서도 지장시왕도 (도61), 시왕도가 조성된다. 긴 상체, 적혈색, 진한 청색의 옷깃 등 불화의 분위기는 흥국사 수기석가불회도와 송광사 석가삼존도와 거의 유사하여 같은 유파에서 조성된 그림임을 알 수 있다.

감로도의 변천

조선 후반기 중기(과도기)에도 파격적인 감로도들이 출현한다. 앞에서도 이미 언급하기도 했지만 과도기의 감로도들을 묶어 순서대로 그 변화를 살펴보도록 하겠다.

43　① 이승주, 「송광사 응진당 16나한도 연구」(동국대대학원 석사학위논문, 2007).
　　② 國立博物館, 『韓國의 佛敎繪畵 松廣寺』, 平和堂, 1970. 12.

이 시기에도 수륙재 등 재의식에 사용하던 감로도들이 전쟁의 휴유증과 함께 소빙기에 닥친 갖가지 재난으로부터 벗어나고자 활발히 조성된다.[44] 현존하는 감로도는 1649년(인조 27)작 보석사 감로도(국립중앙박물관 소장)가 시초이다. 조선 전반기의 감로도와는 달리 중단의 모란병풍을 배경으로 한 시식단의 성반부분과 그 뒤의 7불, 그

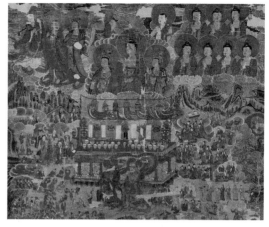

도62. 청룡사 감로도, 1682

앞의 아귀 부분이 화면의 2/3를 차지하고 있는 구도이며, 재齋주관자主管者나 참여자들은 좌우로 밀려나고 하단의 중생계는 양대 전란의 후유증을 알려주듯이 전쟁 장면이 압도하는 형태를 보여주고 있다.

이후 1682년에 안성 청룡사의 감로도(도62)가 조성된다. 보석사 감로도보다 진전되어 상단의 불·보살 부분이 반을 차지하고 시식단과 아귀가 하단까지 내려가는 파격적인 구도를 보여주고 있다. 상단의 불·보살 중심은 아미타삼존이고 왼쪽向右에 2단의 칠여래, 양옆으로 보살(관음, 지장, 인로왕보살)들이 꽉차게 묘사되고 있어서 이들이 화면을 압도하는 특이한 구도를 보여주고 있다.

44 감로도에 대한 도록이나 연구논문들은 다수 있다.
　① 강우방, 김승희, 「甘露幀」(예경, 1995.7).
　② 김승희, 「조선 후기 감로도의 도상 연구」, 『미술사학연구』196 (한국미술사학회, 1992).
　③ 이경화, 「조선시대 甘露幀畵 下段의 풍속장면 고찰」, 『미술사학연구』220 (한국미술사학회, 1998).
　④ 윤은희, 「감로왕도 도상의 형성문제와 16, 17세기 감로왕도 연구」 (동국대대학원 석사학위논문, 2003).
　⑤ 박은경, 「16세기 수륙회 불화, 감로도」, 『조선전기 불화 연구』 (시공사, 2008), pp.318~384.
　⑥ 문명대, 「조문 필 1591년작 朝田寺 국행수륙재 감로도의 특징」, 『강좌미술사』38 (한국미술사연구소·한국불교미술사학회, 2012), pp.213~219.
　⑦ 김정희, 「감로도 도상의 기원과 전개-연구현황과 쟁점을 중심으로-」, 『강좌미술사』49 (한국미술사연구소·한국불교미술사학회, 2012).

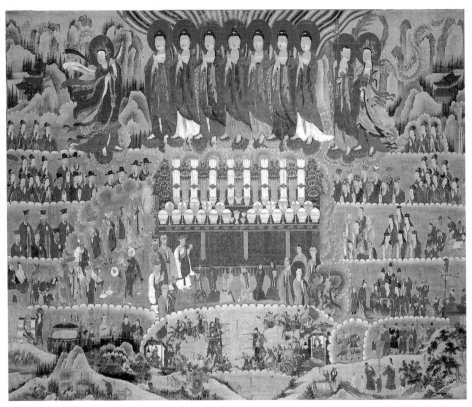

도63. 남장사 감로도, 1701

이보다 19년 후인 1701년에 상주 남장사 감로도(화승 탁휘, 도63)가 조성된다. 이미 앞에서 언급되었지만 감로도 맥락상 여기서도 논의하겠다. 상단의 불·보살 부분은 7불이 중심이고 좌우로 관음·지장보살과 인로왕보살이 금강산 같은 암산을 배경으로 배치되고 있으며, 중단의 중심에 시식단이 있으나 그 아래 아귀가 좌우 옆으로 축소되어 밀려나 있는 특이한 구도를 보여주고 있다. 이 좌우로 4단의 구름 띠로 구획되어 2단은 의식 주관자와 참여자들이 배치되었으며, 하단(2단)의 중생계는 중단의 좌우로 구획되어 중생들의 생활상이 펼쳐지는 흥미진진한 구도를 보여주고 있다.

남장사 감로도(1701)를 탁휘 밑에서 그렸던 성징은 1705년에 용문사 괘불도를 그리면

서 수화승이 된 후 계속 그림을 그렸다고 생각
되지만 1724년에 수화승으로 직지사 감로도(개
인소장)를 조성하고 있다. '징澄'자가 '증證'으로
보기도 하지만 '징澄'으로 볼 수 있으므로 같은
화승으로 생각된다. 가로로 길게 열을 짓고 있
는 인물구도는 남장사 감로도를 따르고 있지만
성반을 대폭 생략하면서 칠여래를 좀 더 클로즈
업하고 향우쪽에 연못을 배치했으며 전쟁장면
을 해전으로 하는 등 과감한 변신이 눈에 띈다.

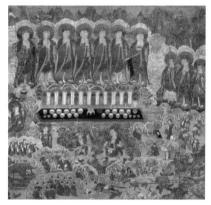

도64. 해인사 감로도, 1723

 이보다 1년 앞서 1723년에 해인사에도 감로도(도64)를 조성한다. 화면이 3단으로 구성
되었는데 상단은 원경으로 청록산수가 신비감을 나타내고 있고 칠여래와 삼존이 중단으
로 내려왔고, 성반과 아귀가 하단에 가깝게 내려갔으며, 그 아래 중생계의 인물군상들이
최하단으로 배치되고 있다. 이러한 장면들은 모두 붉은 서운으로 각기 구별 짓고 있어서
전체적으로 화면이 밝은 셈이다. 상단의 청록산수화는 이상 세계인 극락을 상징하는 신
비로운 경관으로 수준 높은 산수화를 보여주고 있어서 수화승 심감의 기량이 대단함을
알 수 있고 당대 산수화의 일면을 알 수 있게 한다. 칠여래는 직지사 감로도처럼 활력이
넘치지는 않지만 원만하고 단아한 형태이며, 각 장면들은 짜임새 있는 구도와 형태를 보
여주고 있어서 수준 높은 감로도임을 알 수 있다.

3) 조선 후기(후반기 제2기 영조~정조기: 18세기)의 불화

(1) 조선 후기 불화론

영조(1724~1776)는 경종에 이어 1724년 8월에 즉위(실제 통치년은 1725년)한다. 이 해부터 1800년까지는 영조·정조의 치세기간으로 흔히 문예부흥기로 일컬을 정도로 조선 후반기 문화의 융성기로 알려져 있다. 시, 소설 같은 문학의 발전과 우리의 산수와 인물과 풍속을 그리는 진경산수 내지 풍속화의 등장 등 새로운 미술운동의 전개, 그리고 다양한 음악의 발전 등 조선 문화가 난숙하게 꽃피웠던 것이다.

그러나 이 시기는 역동적인 17세기 문화에 비하면 난숙한 단계인 일종의 매너리즘에 접어들었다고 할 수 있다.[1] 특히 18세기의 불교미술은 17세기에 비하면 생동감이 떨어지는데 불상이나 불화 특히 불화는 그 대표적인 예라 하겠다. 18세기인 영·정조기의 불화는 주제가 다양해졌지만 일정하게 형식화되고 있기 때문이다.[2]

화승 유파의 성행 화승畵僧들의 유파는 조선 전반기에도 있었고, 후반기 1기인 17세기에도 있었지만 현존 불화들이 많지 않아서 화파를 뚜렷이 파악하기는 어려운 일이다. 그러나 후반기 제2기인 18세기가 되면 남아있는 불화들이 부쩍 증가하여 지역별로 화파들의 활동을 상당히 파악할 수 있다. 이 화파들은 전국적으로 활동하는 경우도 있지만 대개 한 지역을 기반으로 활동하는 경우가 대부분이어서 불화의 지역적 양식과 특징 그리고 유파별 양식이나 특징을 파악할 수 있기 때문에 화승 유파에 대한 연구는 매우 중요한 과제라 할 수 있다.

이 당시 가장 주목되는 유파들은 지역별로 크게 몇 유파로 나눌 수 있다. 그러나 이들

1 문명대, 「17세기 인·숙종기 미술의 성격」, 『강좌미술사』31 (한국미술사연구소, 2008.12), pp.11~16.
 김현정, 「화기를 통해 본 조선 후기 제2기 불화의 도상 해석학적 연구」, 『강좌미술사』40 (한국미술사연구소·한국불교미술사학회, 2013.6).
2 문명대, 「조선 후반기 불화양식의 고찰」, 『불교미술』12 (동국대박물관, 1994).

유파들은 각 지역을 주 기반으로 하고 있지만 여러 지역을 넘나들면서 활동하는 경우가 많아 명확히 판단할 수 없는 점도 있다는 사실을 명심할 필요가 있다.

첫째, 전라도와 경상도 서남부 일부에서 활약한 의겸과 그 일파들이 주목된다. 선암사, 송광사, 화엄사 등 지리산 일대에서부터 쌍계사, 해인사에까지 활약하고 있는 가장 큰 대문파를 이루었다고 하겠다. 회안回眼·자민·양운良云·일민日敏·행종幸宗·붕안·영현·즉심·긍척·굉척·취한·평삼評三·승윤·함식·화연·비현非賢·복찬·쾌윤快允·색민色敏·회밀會密·채인彩仁·신감·민희·각천·신암 등이 그 대표적인 화승이다.

둘째, 경남북 동남부일대에서 활약한 의균義均과 그의 제자 석민碩敏과 그 일파도 주목된다. 쾌민快敏·체준体俊·덕종·저총·취중·도한 등이 주로 동화사·파계사·불영사·보경사·은해사 일대에서 활약하고 있다.

셋째, 경북 북부 내지 서부 일대에서 활약한 세관世冠·밀기密機 유파는 그들의 유파와 함께 활발히 활동하고 있다. 신각·남옥·서증·성찬·순간·존혜·월인·우평·천주·응잠·유향·인욱·철안·총원·명준 외에 서기·조현·추안·부일 등이 18세기에 활동하고 있다.

넷째, 경남 일대(동남부) 및 경북 동해안 일대에서는 천오天悟 아래의 임한任閑, 혜식 유파가 활약한다. 처일·성철·성징·유성·지연指演·대일·민홍·영수·연홍·행각·경잠·포관 등 쟁쟁한 화승들이 포진하고 있다.

다섯째, 충청도, 경북 일대 법주사 등에서는 두훈파와 상겸파(충청, 강원, 경북, 경남)인 신겸, 영린, 계관, 유홍有弘 등이다. 이들은 충청도와 경북 남부 일대까지 활약하고 있다.

여섯째, 서울 근교, 경기도, 강원도 일원에서는 각총覺聰 일파가 활약하고 있다. 칠혜, 두계, 태운, 설훈雪訓, 민관(용주사) 등 쟁쟁한 화승들이 포진하고 있는데 이들도 경상도 지역까지 활동범위가 넓다. 여기서 보다시피 한 유파는 한 지역에서만 활약하지 않고 충청, 강원, 경상도 등을 넘나들고 있으며 전라도와 경남 일부, 충청도까지 서로 교류하면서 복잡다단한 관계를 형성하고 있다.

선종 일색과 석가영산회상도의 시대 　18세기 들어 눈에 두드러지게 띄는 불화계의 특징
은 석가영산회도(석가삼세불화 포함)의 성행이다. 조
선 후반기에 접어들면 사찰의 주법당으로 대웅전(응진전 포함)이 대세를 이룬다. 전대부터
종파불교가 사라지고 통합불교인 선종이 불교계의 주도권을 완전히 장악하게 된다. 통합
불교에는 불교의 교주인 석가불이 불교의 주존主尊으로 자연히 자리잡게 되는 것이 대세
이고, 이와 함께 법화경이 모든 의식의 중심에 서게된다. 이에 따라 대부분의 사찰에서
대웅전 또는 대웅보전大雄寶殿을 주불전主佛殿으로 삼았고 주존으로 석가불을 모시고 주존
후불탱으로 영산회도를 봉안하게 되었던 것이다. 대웅전이 큰 경우에는 석가 삼세불(석가
·약사·아미타불상)과 삼세후불탱을 모시고, 작은 경우에는 석가후불탱을 봉안하게 된다.
여기에 십육나한전인 응진전이나 팔상전 또는 오백나한전에 주존으로 석가불을 모시게
된다. 용주사·법주사·수덕사·동화사·통도사·범어사·송광사·쌍계사·선운사 등 대부
분의 사찰이 대웅전과 석가불화를 봉안한다. 즉 일부 해인사 같은 화엄종이나 금산사 같
은 법상종의 전통이 강한 소수 사찰을 제외하고 대부분의 사찰에 영산회도가 주불전의
주존 후불화로 봉안되었던 것이다.

　특히 당대 최고 문파의 하나인 벽암 각성과 당대의 최고 화승 의겸 일파가 영산회상도
를 의식집의 의궤와 연관시켜 새롭게 해석하면서 즐겨 조성하고 있는 예에서 당시의 화
가들 사이에 영산회상도를 일순위로 조성했다는 사실을 잘 알 수 있다.

　또한 나한전(십육 또는 오백나한)과 본존 수기 삼존불과 십육나한상의 도상이 성행하면서
수기석가삼존불화도 십육나한도와 함께 크게 유행한다. 조선 후반기가 되면서 선교양종
이 병존하던 불교계는 선종 중심의 임진왜란 공적으로 완전히 변하게 된다. 당시의 선종
계도 나한도 수기를 받으면 부처님이 된다는 법화경의 수기사상을 수용하여 참선염불을
통한 나한 성불成佛을 크게 강조하게 되었고 나한신앙이 성행하게 된다. 따라서 십육나한
도와 석가수기삼존불도도 크게 성행하여 석가영산회상도의 시대에 큰 역할을 하게 된 것
이다.

화보류 판화의 수용과 중국불화의 교섭 조선시대는 화보畫譜류 판화를 기본으로 설화도를 그리는 것이 크게 유행한다. 그 대표적인 예가 팔상도와 십육나한도 등이다.

조선 전반기 팔상도는 세종 때 세조에 의하여 그의 모후의 명복을 빌고자 한글본으로 간행된 『석보상절』(1447)과 『월인석보』의 팔상도 판화를 기본 초로 하여 그린 것이다. 그러나 조선 후반기에는 월인석보 도상을 기본으로 하되 『석씨원류응화사적釋氏源流應化事蹟』의 도상을 조화시켜 새로운 팔상도 도상을 창안하고 있다. 『석씨원류응화사적』은 1486년경 중국 명나라에서 간행된 석가불의 일대기로 알려져 있다. 이 『응화사적』은 조선에 수용되어 성행한 판화로 된 석가불의 전기이다. 이 응화사적 판화(52매 104판) 전기는 우리나라에는 두 판이 간행된다. 하나는 불암사판(1673)이고 다른 하나는 선운사판(1648)이다. 이 판화의 팔상도는 조선 후반기 팔상도의 기본 초草로 널리 활용되고 있어서 크게 중요시되고 있다.

십육나한도는 7세기 당에서 번역된 『대아라한난제밀다라소설법주기大阿羅漢難堤密多羅所說法住記』의 나한신앙에서 유래된 것이다. 특히 나한 신앙은 법화경 수기품 등 법화신앙과 조화되어 우리나라에서 크게 성행했고, 조선 후기에는 선종의 조사신앙과 어울려 더욱 성행하게 된다. 이 가운데 십육나한 신앙은 석가불이 열반한 후 미륵불이 출현하기 전까지 불법을 수호하도록 위임받은 16인의 나한을 신앙하는 법화경 수기신앙에서 유래한 것인데, 이 십육나한을 도상화한 그림이 십육나한도이다.

십육나한도는 조선 후반기에 새롭게 도상화되고 있다. 이 도상은 명나라 만력万曆년간(1673~1615) 왕기王圻가 편찬한 일종의 백과사전인 『삼재도회三才圖會』라는 도상집 중 권19 인물편의 나한 판화에서 도상 특징을 다수 활용하고 있다. 이와 함께 명 만력 30년(1602)에 편찬된 『홍씨선불기종洪氏仙佛奇蹤』 불가지부의 나한판화에서도 일부 차용하여 십육나한도의 도상특징을 나타내고 있다. 이들 화보류의 나한도상 특징이 나타난 최초의 예는 흥국사 십육나한도(1723)와 송광사 십육나한도(1725)이다.

팔상도의 유행　　　　팔상도는 앞장에서도 말했다시피 석가불의 일생을 8장면으로 나타낸 석가불 전기도(표1)이다.[3] 8장면의 이름各稱은 『석보상절釋譜詳節』에서 유래하여 현재까지 통용되고 있다. 1. 도솔래의상, 2. 비람강생상, 3. 사문유관상, 4. 유성출가상, 5. 설산수도상, 6. 수하항마상, 7. 녹원전법상, 8. 쌍림열반상 등인데, 『석보상절』 이래 우리나라에 완전히 정착하였다.

이 그림은 조선 전반기에는 『석보상절』, 『월인석보』의 판화도상에서 유래한 팔상도상이 기본이 되었다. 이 월인석보 도상을 기본으로 한 팔상도는 일본 본악사本岳寺 소장 탄생도, 독일 퀠른 동아시아박물관 소장 유성출가도, 1535년 금강봉사소장 석가팔상도, 예천 용문사 팔상도(1709) 등이 대표적이다. 그러나, 조선 후반기에는 불암사판이나 선운사판 『석씨원류응화사적』의 팔상도상을 주(初) 도상초로 삼았기 때문에 좀 더 복잡한 구도를 나타내고 있다.

『월인석보』에 기초하고 『석씨원류응화사적』의 도상을 많이 차용한 조선 후반기의 팔

1	도솔래의상 兜率來儀相	석가불이 도솔천에서 호명보살로 백상을 타고 내려와 마야부인에게 입태하는 장면	5	설산수도상 雪山修道相	고행림에서 삭발하고 설산에서 수도하는 7장면
2	비람강생상 毘藍降生相	룸비니 동산에서 무우수 나뭇가지를 잡은 마야부인의 겨드랑이로 태어난 탄생불 장면	6	수하항마상 樹下降魔相	보리수 아래서 마왕을 항복받고 득도하는 5장면
3	사문유관상 四門遊觀相	실달타태자가 4문을 나가 노인, 병자, 시신, 사문을 보고, 출가 결심하는 장면	7	녹원전법상 鹿苑轉法相	득도한 석가불이 녹야원에서 교진여 등 5제자를 화엄경으로 제도하는 장면
4	유성출가상 逾城出家相	태자가 부왕의 허락을 못받자 사천왕의 도움 받아 말을 타고 성문을 넘는 장면	8	쌍림열반상 雙林涅槃相	사라쌍수 아래서 열반에 든 6장면

표1. 조선 후반기의 팔상도

3 ① 문명대, 「팔상전과 팔상도(八相殿과 八相圖)」, 『한국의 불화』 (열화당, 1977).
　② 김정희, 「팔상도」, 『불화』 (돌베개, 2009).
　③ 박수연, 「조선 후기 팔상도의 특징」, 『불교미술사학』4 (통도사, 불교미술사학회, 2006).

상도는 운흥사 팔상도(의겸·광흡·취안, 1719), 송광사 팔상도(1725), 쌍계사 팔상도(1728), 통도사 팔상도(1740, 포관·유성·정관·지언), 선암사 팔상도(1780) 등이 대표적이며, 19세기 에는 법주사 팔상도 등 많은 예들이 있다.

십육나한도의 유행 십육나한도는 나한신앙 중 16인의 나한들을 도상화한 그림이다. 나한은 10대제자, 십육나한, 오백나한 등 부처님의 직제자나 최고의 고승으로 아라한과를 얻은 수많은 나한들 중 석가입멸후부터 미륵불 출세 때까지 석가불로부터 불법을 수호하도록 위임받은 16인의 나한을 십육나한이라 부르고 있다. 이 십육나한을 그린 그림이 십육나한도이다.

응진전이나 십육나한전에 십육나한도를 봉안하고 있는데, 본존은 법화경 수기품의 석가불과 미륵, 제화갈라보살 등 과거불·현재불·미래불로 계승된다는 수기삼존을 봉안하고 좌우로 십육나한상과 십육나한도를 배치하고 있다. 따라서 법화경 사상에 의한 신앙이자 이에 의한 나한도가 바로 십육나한도라 할 수 있다.[4]

선종에서는 이를 확대하여 석가불을 사자상승으로 계승한 역대 조사를 그린 33조사도가 유행하며, 더 올라가면 고려시대에부터 오백나한도가 보편화되었다. 앞에서 말했다시피 십육나한도는 『삼재도회』와 『홍씨선불기종』의 나한도상을 채용하여 십육나한도상을 그리고 있어서 이들 화보류 판화 도상이 십육나한도상의 초로 많이 활용되고 있는 것이다.

현존 십육나한도 중 최초의 예는 1723년 흥국사 십육나한도와 1725년 송광사 십육나한도인데 후반기 제3기에도 25점 이상이나 남아있다.

십육나한도 또는 십육나한도 1폭에 모두 묘사한 구도, 2폭, 4폭, 5폭, 6폭, 8폭에 그리는 경우 등 극히 다양한 유형(표2)을 보이고 있다.

4 ① 문명대, 「응진전과 석가불화, 십육나한도」, 『한국의 불화』 (열화당, 1977).
　② 조은정, 「조선 후기 십육나한상에 대한 연구」 이화여대대학원 석사학위논문 (1993).
　③ 신은미, 「조선 후기 십육나한도 연구」, 『강좌미술사』27 (한국미술사연구소·한국불교미술사학회, 2006.12).

형식	폭수	조선후반기 십육나한도	존자수x폭수		16나한 존칭
1형식	1폭	1-①유형: 화엄사(1858),천관사(1891)		1존자	빈도라바라다바쟈
		1-②유형: 불암사(1897), 수국사(1907)	구획	2존자	가나가바챠
2형식	2폭	2-①유형: 다보사(1890)	8존×2폭	3존자	가나카바티챠
		2-②유형: 해인사 길상암(1893)	구획	4존자	소빈다蘇頻陀
3형식	4폭	3-①유형: 파계사(1867), 진관사(1884), 상원사(1888), 흥국사(1892), 봉은사 (1895), 백흥암(1897), 보광사(1898), 대흥사(1901), 동화사(1905), 마하사 (1910), 해인사(19세기말); 십칠나한	4존×4폭	5존자	나쿠라諾距羅
				6존자	바다라跋陀羅
				7존자	카리카迦理迦
		3-②유형: 남장사(1790), 보현사(1882), 용문사(1884), 김룡사(1888), 선암사(1918)	5존×2폭, 3존×2폭	8존자	바자라푸트라
				9존자	지바카戌博迦
4형식	5폭	법주사(1896)	3존×4폭, 4존×1폭	10존자	판다카半託迦
5형식	6폭	5-①유형: 송광사(1725),봉정사(1888), 범어사(1905), 대둔사(1920)	3존×4폭, 2존×2폭	11존자	라후라羅睺羅

표2. 조선 후반기 십육나한도의 형식(신은미, 「조선 후기 십육나한도 연구」 참조)

화엄7처9회도의 새로운 등장 화엄경을 설한 내용을 도상화한 그림을 '화엄경변상도華
嚴經變相圖' 또는 '화엄 7처9회도華嚴七處九會圖'라 부르고 있
다. 60화엄경인 구역 화엄경의 내용을 도상화해도 화엄경변상도라 할 수 있지만 우리나
라의 화엄경변상도는 80화엄인 신역 화엄경변상도 즉 7처9회도만 남아있기 때문에 화엄
7처9회도를 화엄경변상도라 규정하고 있다.

법회수	법회명	장소	세계
제1회	적멸도량회	마가다국 적멸도량장	땅地上
2회	보광법당회	보광명전	땅(지상)
3회	도리천궁회	도리천궁	하늘天
4회	야마천궁회	야마천궁	하늘
5회	도솔천공회	도솔천궁	하늘
6회	타화자재천궁회	타화자재천궁	땅(지상)
7회	보광법당회 2회	보광명전	땅(지상)
8회	보광법당회 3회	보광명전	땅(지상)
9회	서다림회		

표3. 화엄경 설법

설법장소

80화엄경은 7곳에서 9번 설법하고 있는데, 하늘은 4곳(도리천궁·야마천궁·도솔천궁·타화자재천궁)에서 4번, 지상에서는 3곳(적멸도량·보광명전(3회)·서다림)에서 다섯 번 설법한다는 것(표3)이다.

설법회 구도

조선시대 7처9회도는 커다란 1폭의 화면에 3단으로 7처9회도를 배치하고 있다. 제일 하단에는 연화장 세계가 배치되었고, 이 위의 중단에는 지장의 설법장면인 9·1·2·7·8회가 배치되며, 아래쪽에는 33선지식과 화엄성중이 있는데, 2위 3단에는 하늘의 장면인 3·4회와 5·6회가 상하로 배치되는 구도인 것이다(표4, 5 참조).

9회의 내용

1회의 적멸도량에서 9회인 열반처 서다림회까지 주불인 비로자나불과 설주인 보현보살, 시방제불, 제보살, 사천왕, 화엄성중, 오백동녀, 오백동자들이 화면의 아래에서 위로,

오른쪽에서 왼쪽으로 배치되고 있는 것이다.[5] 각회의 설법 내용과 장면은 다음(표6)과 같으므로 참조하면, 설법회 장면과 도상 배치 내용을 상세히 알 수 있을 것이다.

제4 야마천궁회		제6 타화자재천궁회		
제3 도리천궁회		제5 도솔천궁회		
제9 서다림회본회	제1 적멸도량회	제7 보광명전회	제2 보광명전회	제8 보광명전회
53선지식		화엄성중		
연화장 세계				

표4. 송광사 화엄변상도 7처9회 배치

제4 야마천궁회		제6 타화자재천궁회		
제3 도리천궁회		제5 도솔천궁회		
제9 서다림회본회	제1 적멸도량회	제2 보광명전회	제7 보광명전회	제8 보광명전회
53선지식		화엄성중		
연화장 세계				

표5. 선암사 화엄변상도 7처9회 배치(쌍계사 동일)

설법회명	장면 배치	설법회 중 배치내용	설 주	본 존
제1회 적멸도량회	1.세주묘엄 4.세계성취 2.여래현상 5.화장세계 3.보현삼매 6.비로자나	1.중앙 비로자나불 2.주위 화불, 시방제불, 보살중, 천왕 3.비로자나불 왼쪽, 보현보살 배치	보현보살	비로자나
제2회 보광명회	1.여래명호 4.보살문명 2.사성제 5.정행 3.광명각 6.현수	1.중앙 비로자나불 2.주위 제불과 보살중 3.비로자나불 아래 문수보살 배치	문수보살	비로자나
제3회 도리천궁회	1.승수미산 4.범행 2.게 찬 5.발심공덕 3.십주 6.명법	1.상단 천궁 누각, 천개 2.중앙 비로자나불 3.주위 시방제불, 보살중, 천왕 4.왼쪽 법혜보살 배치	법혜法慧보살	비로자나
제4회 야마천궁회	1.승야마천 3.십행 2.야마게찬 4.10무진장	1.상단 야마천궁 2.3회와 동일구도	공덕림보살	비로자나

5 ① 문명대, 「화엄전과 화엄변상도」, 『한국의 불화』 (열화당, 1977).
　② 문명대, 「신라화엄사경과 그 변상도의 연구」, 『한국학보』14 (일지사, 1979).
　③ 이용운, 「조선 후기 화엄탱화의 구성과 상징」, 『한국의 불화』20 (성보문화재연구원, 2000).
　④ 김선희, 「조선 후기 화엄 7처9회도의 양식 연구」, 『강좌미술사』48 (한국미술사연구소 · 한국미술사학회, 2017.6).

제5회 도솔천궁회	1.승도솔천 2.도솔게찬 3.십회향	1.상단 도솔천궁 2.중앙 비로자나불 3.동서·시방 제불 4.옆 금강당보살 배치	금강장보살	비로자나
제6회 타화자재 천궁회	십지품이 한 장면	1.상단 타화자재천궁 2.중앙 비로자나불 3.주위 불·보살·천중 4.비로자나 오른쪽 금강장 보살 배치	금강장보살	비로자나
제7회 보광명전 2회	11품의 11장면 십정·십 통·십인·아승지·수량·보 살주처·불불사·10자상해	1.중앙 비로자나불 2.주위 시방제불·보살중 3.보현보살 배치	보현보살	비로자나
제8회 보광명전 3회	이 세간의 한 장면	1.중앙 비로자나불·보현보살 2.주위 시방제불·보살중 배치	보현보살	비로자나
제9회 서다림회	입법계의 한 장면	1.중앙 비로자나불·왼쪽 보현보살 2.주위 시방제불·500보살 배치	보현보살	비로자나

표6. 각회의 설법 내용과 장면

(2) 조선 후기(후반기 제2기)의 불화

보관석가불의 확대와 청량사 괘불도 이 시기 초기에는 광해·숙종기 말기 양식이 남아 있었으면서 아직 새로운 양식이 정착되지 못하고 있다. 이를 잘 알려주는 첫 대표작이 영조 1년인 1725년작 청량산 보관석가 괘불도(도 1)이다. 이 괘불화는 전 화면에 꽉 차게 보관석가불이 입상으로 서 있는 괘불화이다.[6] 이전의 괘불화는 단독 입상이라하더라도 작은 협시들이 상하로 배치되는 것이 일반적인 배치방법이었지만 18세기의 2/4분기부터는 협시들이 사라지고 단독 입상이 화면을 가득 채우는 배치구도를 나타내기 시작하는데 그 첫 예가 이 불화이다. 5화불이 그려진 보관은 9개의 불꽃무늬가 화려하며 얼굴은 갸름하면서도 원만하고 체구는 건장하고 당당한 편인데 꽃줄기를 오른쪽으로 잡고 있다. 붉은색 가사에 녹색 안감과 무늬,

6 문명대, 「불교미술박물관 소장 청량사(清涼寺) 1725년작 보관 석가불 괘불도」, 『강좌미술사』32 (한국미술사연구소·한국불교미술사학회, 2009. 6), pp.327~336.

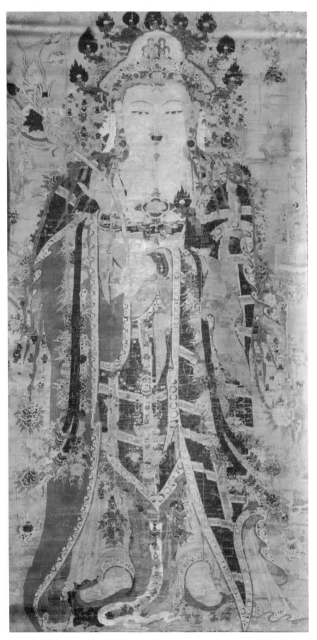

청색의 하의 등으로 화려하면서도 선명한 색조를 나타내고 있어서 상당히 역량있는 화원이 심혈을 기우려 조성했음을 알 수 있다.

"1725년에 사바교주 석가여래존釋迦如來尊을 안동 청량사에 봉안한다"는 화기의 내용으로 이 괘불화는 석가불임을 분명히 알 수 있는데 1684년 율곡사 석가괘불도, 1687년 통도사 석가괘불도 등과 함께 보관을 쓰고 꽃을 든 독특한 형태의 석가불의 모습을 화기를 통해 알 수 있다. 이런 모습은 석가부처님이 대중들에게 연꽃을 들어보이자 가섭만이 미소를 지었다는 설화(염화미소)에서 유래하는 독특한 불화로 알려져 있다.

도1. 청량산 괘불도, 1725

당대 최고 화승 의겸파 화풍의 완성 18세기의 최고 화승으로 손꼽히는 의겸義謙은 18세기 1/4분기 1713년에 등장하여 1760년경까지 50여 년이라는 장구한 세월에 걸쳐 왕성하게 화업 활동을 하였다. 의겸 작 최초의 불화는 장흥 보림사의 후불노와 팔상도이지만 현재 문헌으로만 남아있고 최초의 현존했던 불화는 고성 운흥사 영산회상도(1719)와 팔상도(1719)이다. 이 두 점은 도난당해 없어졌지만 1960~70년대 조사 자료를 근거로 앞장에서 논의한 바 있다.

현존하는 가장 이른 불화가 1722년 진주 청곡사 괘불도이고, 그 다음이 1723년작 여수 흥국사의 영산회상도, 수월관음도, 십육나한도이며, 1724년도 순천 송광사 응진당 영산회상도이다. 여기에 대해서는 이미 앞장에서 논의했는데 의겸의 불화가 의겸의 특색있는 불화 양식이 완성도 있게 수립된 것은 1722년에서 1725년경이라 할 수 있다.

특히 송광사에서 1724년 응진당 영산회상도에 이어 1725년의 영산전 영산회도와 33조사도를 조성하면서 의겸 화풍은 거의 완성 단계에 접어들었다고 할 수 있을 것이다. 여기서 현존하는 의겸 불화의 전체 목록을 살펴보겠다(표7).

1725년에는 순천 송광사에서 당대의 최고 화승 의겸 일파에 의하여 불화 7종이 집단적으로 조성된다.[7] 영산전 영산회도, 조사전 33조사도, 불조전 오십삼불도, 영산전 팔상도, 응진당 십육나한도, 응진당 제석도와 범천도 등이다. 영산전 영산회도(221×187.5㎝, 도2)는 1년 전에 봉안한 응진당 영산회도(1724)와 함께 의겸의 영산회도에 대한 나름대로의 해석을 보여주고 있다.

7 의겸 유파에 대해서는 필자가 『한국의 불화』(열화당, 1977, pp.165~167)에서 논의한 후 논의가 활발해졌다. 문명대, 『한국의 불화』(열화당, 1977.6).
 ① 안귀숙, 「조선 후기 불화승의 系譜와 義謙비구에 관한 연구」上·下, 『美術史硏究』8·9 (한국미술사학회, 1994 ·1995).
 ② 이은희, 「雲興寺와 畵師 義謙에 관한 考察」, 『文化財』24 (문화재관리국, 1991).
 ③ 유지원, 「조선 후기 畵師 義謙의 불화 연구」, 동국대대학원 석사학위논문.
 ④ 박서영, 「불화승 義謙作 靈山會掛佛圖 연구」, 동국대대학원 석사학위논문, 2018.

연대	지역, 사찰명	작품명		참여 화사	소장처
1713	전남 장흥 보림사	팔상도		화원 봉각奉覺, 의겸義兼, 처영處英 등 7인	미상
1713	전남 장흥 보림사	후불도		화원 봉각, 의겸 처영 등 7인	미상
1719	경남 고성 운흥사	영산회상도		화원 광구廣口, 편수 의겸義謙	도난
1719	경남 고성 운흥사	팔상도		화원 의겸, 광흠廣欽, 취안就眼	도난
1722	경남 진주 청곡사	괘불도		화원 의겸, 체일体一, 즉심卽心, 화원 흥신興信, 향민向敏, 양운良運, 민희敏熙, 채인採仁, 화원 일민日敏, 대은大隱	청곡사
1723	전남 여수 흥국사	수월관음도		화원 의겸, 향오香悟, 신감信甘, 적희寂熙, 즉심, 긍척亘陟, 회안回眼, 향민, 양운, 민희, 채인, 일민, 계심戒心	흥국사
1723	전남 여수 흥국사	영산회상도		화원 의겸, 양운, 향민, 회안, 긍척, 즉심, 적희, 신감, 향오	미상
1723	전남 여수 흥국사	십육나한도	가섭,1,3,5존자	화원 의겸, 신감, 적만寂晩, 즉심, 긍척	흥국사
			아난,2,4,6존자	화원 향오香悟, 긍척, 채인, 회안, 일민, 적희, 양심卽心	흥국사
			제7,9,11,13존자	화원 의겸, 향오, 적희, 양심, 긍척	흥국사
			제8,10,12,14존자	화원 의겸, 향오, 긍척	흥국사
			제15존자,호법신중	화원 의겸, 향오, 적희, 양심, 민희, 향민	흥국사
			제16존자,호법신중	화원 의겸, 향오, 적희, 향민	흥국사
1724	전남 순천 송광사 응진당	영산회상도		금어 의겸, 신감, 즉심, 회안懷眼, 흥신興信, 양운, 향민, 채인, 민희, 일민, 각천覺天	송광사
1725	전남 순천 송광사 영산전	영산회상도		금어 의겸, 회안, 양운, 채인, 일민, 긍척宏陟, 해종海宗, 취한就閑, 민희, 자민自旻, 영현穎賢, 지운智雲	송광사
1725	전남 순천 송광사	삼십삼조사도		금어 의겸, 처증處證, 혜밀慧密, 명습明習, 신감信鑑, 명안明眼, 양오良悟, 즉심卽心, 최우最祐, 신종辛宗, 긍척亘陟, 회안, 향민, 양운, 민희, 채인, 일민, 자민, 영현永玄, 지운, 만연萬連, 긍척, 해종解宗	미상
1726	전북 남원 실상사	지장보살도		화원 의겸, 신감, 회안, 향민, 영안穎眼, 민희, 일민, 대현大玄, 도현道玄	동국대
1728	전북 무주 안국사	괘불도		화원 의겸, 혜찰惠察, 의윤義允, 민휘敏輝, 천신天信, 양찬良贊	안국사
1729	경남 합천 해인사	영산회상도		호선 의겸, 여성汝性, 행종幸宗, 회안, 민희, 채인, 일민, 만연, 숙연叔演, 지원智元, 초안楚眼, 도현	해인사
1729	경남 합천 해인사	삼신불도			미상
1729	경남 합천 해인사	지장보살도			미상

1730	경남 고성 운흥사	석가삼세불회도	석가영산회상도		
			약사불회도	화원 의겸, 편수 석연釋演, 즉심, 각천, 효관晶寬, 지원	운흥사
			아미타극락회도	화원 의겸, 편수 행종幸宗, 도윤道允, 담징曇澄, 취상就祥, 처상處尙	운흥사
1730	경남 고성 운흥사	괘불도		금어 의겸, 진행眞行, 양심, 행종, 채인, 일민, 도윤, 최인最仁, 각천, 담징, 영활榮活, 효관晶寬, 취상, 석연, 지원, 강상康祥, 명선明善	운흥사
1730	경남 고성 운흥사	수월관음도		금어 의겸, 행종, 채인	운흥사
1730	경남 고성 운흥사	감로왕도		화원 의겸, 행종, 채인, 진행眞行, 양심, 일민, 각천, 담징, 효관, 취상, 책활策活, 지원, 처상, 명선	운흥사
1730	경남 고성 운흥사	삼장보살도		화원 의겸, 신감信鑑, 즉심, 양찬良贊, 혜경慧警, 양운, 향민, 여신興信	운흥사
1730	충남 공주 갑사	삼세불도	약사불	화원 의겸, 채인, 취상, 책활冊活, 석연碩演	도난
			석가모니불	화원 의겸, 행종, 채인, 덕민德敏, 효관, 지원	갑사
			아미타불	화원 의겸, 행종, 일민, 각천, 덕민, 책활	갑사
1730	충남 공주 갑사	아미타회상도		화원 의겸, 석연	미상
1730		수월관음도		의겸, 진행陳行, 행종, 채인, 석인釋仁	국립중앙박물관
1730	충남 공주 갑사	제석천도		화원 의겸	미상
1736	전남 순천 선암사 서부도암	감로왕도		화원 의겸, 신감信鑑, 양심, 일민日旻, 민희, □□, 지智□, 명선明善, 체붕體鵬, 성우聖祐	선암사
1740	전남 순천 송광사	아미타회상도		제자弟子 의겸義兼	미상
1745	전남 나주 다보사	괘불도		화원 의겸, 처기處己, 영안穎案, 일민, 영원靈源, 회밀廻密, 인영印英, 태총泰總, 색민色敏, 각혜覺惠	다보사
1749	전남 구례 천은사	칠성도		금어 의겸, 색민, 완인完印, 호영好英	미상
1749	전북 남원 실상사	아미타회상도		화사 의겸, 회밀會密, 색민, 송정誦淨, 완인完仁, 우祐□	미상
1749	전북 남원 실상사	천룡도		화원 의겸, 향오, 적조寂照, 긍척亘陟	미상
1749	전남 부안 개암사	괘불도		금어金魚 존숙尊宿 의겸, 영안, 민희, 호밀好密, 인영, 관성冠性, 태총太聰, 색민, 각잠覺岑, 봉령奉靈, 정인定仁, 호령好靈, 우은宇恩	개암사
1757	전남 구례 화엄사	삼신불도	비로자나불	대정경大正經 의겸, 편수片手회밀回蜜, 재훈再訓, 채운彩雲, 계안戒眼	화엄사
			아미타불	만우曼宇, 집록集錄, 『해동호남도지리산대화엄사사적海東湖南道智異山大華嚴寺事蹟』	
			노사나불	금어 의겸, 색민, 회밀會密, 정인, 도환道環	

표7. 현존하는 의겸 불화 목록

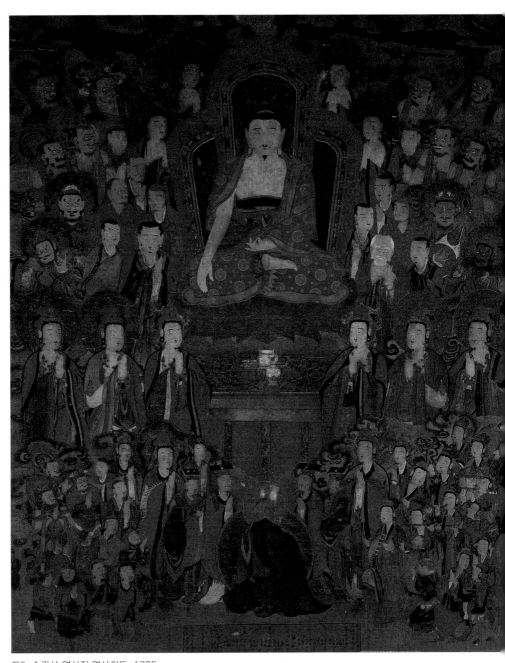

도2. 송광사 영산전 영산회도, 1725

영산전 영산회도　이 영산전 영산회도는 수많은 협시군들이 등장하고 화면도 3단으로 구성되어 있다. 상단은 본존석가불과 10대제자, 사천왕, 팔부중, 사불 등이 배치되어 있고, 중단은 불단을 사이에 두고 좌우 3구씩의 보살이 안쪽을 향하여 합장하고 서 있다. 하단은 본존을 향하여 꿇어앉아 법을 청하는 청색 가사의 사리불이 있는데 사리불 앞에 두 신광배가 배치되어 있어서 흥미진진한 편이며, 이 좌우로 다양한 청문 중들이 사리자를 향하여 합장하고 있다. 청문중의 대표로 사리불이 등장하는 것은 18세기의 새로운 구도변화라 하겠다.

채색은 분홍색에 가까운 붉은색이 주조색인데 본존의 경우 키형 광배와 대의가 모두 이러한 독특한 붉은색이며 대부분의 상들도 동일한 색이고 옷깃이 연한 청색, 두광이 녹색이어서 밝은 화면을 보여주고 있다. 본존과 협시들은 갸름하고 온화한 얼굴, 긴 목과 다소 늘씬한 체구 등 이 시기 의겸파의 도상특징을 잘 나타내고 있다.

사리불이 청문자로 등장하는 것은 언제부터인지는 분명하지 않지만 현존 예로는 이 그림이 가장 이른 예가 아닌가 한다. 법화경 제2방편품이나 제3비유품의 설법을 청하는 표현으로 생각되는데 법화경의 구체적인 내용을 나타내는 것은 도상해석에 대한 당대 불교도들의 새로운 시도로 보여 매우 신선한 느낌을 주고 있다. 후불화에 대한 신앙과 교화의 효과를 상당히 인정하고 있었다고 생각되기 때문이다.

팔상도　이 영산회도의 좌우로 팔상도들이 배치되어 있는데 이 팔상도는 황토색 바탕에 담채에 가까운 녹색과 청색이 주조색을 이루고 있어서 진채와는 다른 환상적인 분위기를 나타내고 있다. 석가불이 도솔천에서 사바세계로 내려오는 장면에서부터 탄생, 네 문으로 나가는 장면, 유성, 수도, 항마, 전법, 열반에 이르는 여덟 장면은 산수와 건물 인물들이 유기적으로 이야기를 전개하고 있는데 다소 딱딱해졌지만 온화한 화면을 보여주고 있다.

특히 초전법륜상初轉法輪相에 첫 설법을 설하는 석가는 보살 모습인데 좌우로 손을 높이 들어 설법하는 수인의 보살형으로 삼신불의 보살형 보신 노사나불의 모습과 수인을 그

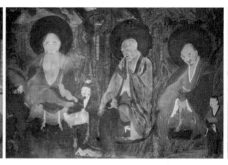

도3. 송광사 영산전 팔상도(도솔래의상),
1725

대로 차용하고 있어서 조선 후반기 팔상도가 화엄사상과 깊이 연관되고 있음을 잘 알 수 있다. 나아가 이 설법은 부처님의 첫 설법이 법화경이나 다른 경이 아니라 화엄경이었다는 사실을 잘 알려주고 있는 것이다. 이 송광사 팔상도(도3)는 『석씨원류응화사적』의 도상 내용을 차용하였기 때문에 『월인석보』 팔상도 도상을 차용한 용문사 팔상도보다 풍성한 내용을 담고 있다. 이런 도상이 언제부터 나타났는지 알 수 없지만 현존 예로서는 가장 이르기 때문에 이후의 조선 후반기 팔상도의 원조로서 크게 중요시 되고 있다.

이런 특징은 의겸 일파가 정성들여 조성한 걸작임을 잘 알려주고 있다. 전라도 일대에서 주로 활약한 의겸 화파인 회안回眼·양운良運·일민日敏·굉척宏陟·채인彩仁 등이 의겸을 도와 이 불화 조성에 참여하고 있다. 의겸은 송광사에서 많은 제자 화승들을 거느리고 1724년에 이어 1725년에는 이 불화와 함께 33조사도, 오십삼불도, 십육나한도, 제석·범천도 등 다양한 불화들을 제작하고 있어서 18세기 전반기(2/4분기)에 의겸 화파들은 선종의 승보사찰 송광사의 불화들을 집중적으로 조성하였던 것이다.

십육나한도 1725년작 십육나한도(도4)는 좌우 3폭씩 6폭 십육나한도가 그려진 것인데 1·3·5존자나 8·10존자의 예에서 보다시피 영산전 영산회도의 10대제

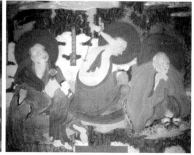

도4. 송광사 응진당 십육나한도, 1725

자상과 형태, 채색 등이 거의 유사하여 같은 작가에 의한 동일한 양식의 작품임을 잘 보여주고 있다.

　이 송광사 십육나한도는 이보다 2년전에 그린 같은 의겸 작 흥국사 십육나한도(1723)와 같은 초본을 쓰고 있어서 거의 동일한 구도와 형태, 채색 및 필선을 구사하고 있다. 절경의 담채화면의 산수 속에서 갖가지 모습으로 수도하고 있는 십육나한들을 표현하고 있어서 당시 유행하든 신선도들과 흡사한 도상을 보여주고 있다. 이것은 중국에서 들어와 유행하기 시작한 『삼재도회三才圖會』와 『홍씨선불기종洪氏仙佛奇踪』의 도상을 차용하여 그렸다고도 볼 수 있지만 고려말 조선초의 오백나한도에 연원을 둔 오랜 전통에 뿌리를 두고 있다고 보아야할 것이다.8

오십삼불도　　불조전의 오십삼불도(도5) 또한 영산회도의 본존불과 유사한 타원형의 갸름한 얼굴, 반듯한 장신, 연한 홍색 가사와 연한 청색 옷깃의 색조 등 거의 동일한 도상 특징이며, 특히 이 불화는 광배나 대좌에까지 연한 청색인 먼 하늘색이 전면적 색조를 이루고 있는 환상적인 독특한 분위기를 보여주고 있다. 이런 먼 하늘색 분위기는 화엄전 화엄회도華嚴會圖(1770)에까지 계승되고 있다. 제석·범천도 역시 영산전 영산회도의 신중들, 특히 팔부중과 제석

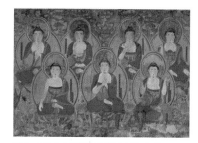

도5. 송광사 불조전 오십삼불도, 1725

· 범천도와 일맥상통하지만 제석 · 범천의 얼굴은 보다 둥글어졌고 펼쳐진 천의도 좀 더 과장적인 것이 다르다고나 할까.

지장시왕도 의겸은 송광사에서 집중적으로 불화를 그린 다음 해(1726)에 남원 실상사로 내려가 신감, 회안, 일민 등을 거느리고 지장시왕도를 그린다. 이 시기 의겸의 특징인 갸름한 얼굴, 장신, 옷깃의 연한 청색 등이 잘 표현되어 있고 지장보살의 화려한 장식, 각 상의 깃에 화려한 꽃무늬들이 이 불화의 화면을 돋보이게 하지만 표구 전의 탈락으로 광배 등 일부가 일그러져 있는 것이 흠이라 할 수 있다. 이 실상사 지장시왕도(도6)는 북지

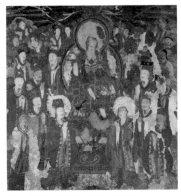

도6. 실상사 지장시왕도, 1726

장사 지장시왕도 보다는 약간 간략화되었지만 기본구도는 동일한 편이다.

감로도 이와 함께 실상사 불화제작에 참여한 일민日敏과 참여하지 않은 채인彩仁 등 의겸 화파 일부는 함양 금대암에 가서 감로도를 그려 이웃의 안국암(현 해인사 소장, 도7)에 봉안하고 있다. 채인 · 일민 · 태현太玄 등 세 화원은 특유한 밝은 화면에 상단 불보살, 중단 재의식, 하단 인간 만상 등으로 나누어 그리고 있다. 즉 상단의 칠불과 좌우 관음 · 지장보살과, 인로왕보살을 오른쪽과 왼쪽으로 옷자락이 휘날리게 하는 동감과 온화한 모습을 인

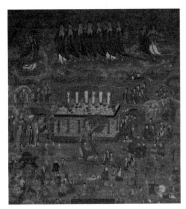

도7. 해인사 금대암 감로도, 1726

8 신광희, 「여수 흥국사 십육나한도 연구」, 『미술사학연구』255 (한국미술사학회, 2007.9), pp.67~106.

상 깊게 그리고 있는데 바로 망자와 중생, 아귀들의 구제를 묘사하고 있다. 중단은 성반盛飯을 중심으로 좌우 승속僧俗이 재의식(수륙재, 영산재)을 행하는 장면, 하단은 온갖 세상의 고락상을 천태만상인 구제받아야 하는 망자, 수륙고혼, 갖가지 인생살이와 온갖 죽음장면을 실감나게 그려내고 있어서 범상하지 않은 의겸 유파의 솜씨를 보여주고 있다.

미황사 괘불도　　다음 해인 1727년에는 남쪽 바닷가 절경의 사찰인 미황사美黃寺에 괘불도(도8)를 봉안하고 있다. 화사 탁행琢行·설심雪心·희심喜心·임한任閑·민휘敏輝·취상就詳 등이 참여하고 있는데 경남 일대 특히 통도사에서 활약하고 있던 임한과 의겸파의 민휘 등이 함께 참여하고 있어서 무척 주목된다. 따라서 의겸파와 임한파의 관계를 면밀히 주시할 필요가 있다. 경상도 동남부 일대를 기반으로 하는 임한파와 전라도와 경상도 서남부 일대까지 진출한 의겸파가 쌍

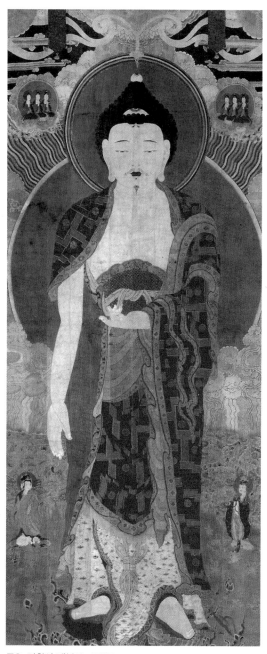

도8. 미황사 괘불도, 1727

계사, 해인사 등지에서 서로 연관을 맺었기 때문이 아닌가 한다.

이 괘불도는 장대한 화면(10.65×4.43m)에 꽉 차게 거대한 불입상이 서 있는데 의겸 계통의 우람한 체구와는 달리 비교적 날씬한 모습을 보여주고 있다. 이는 임한 등의 솜씨가 가미되어 나타난 현상인지도 모르겠다. 녹색과 연록색 두신광배를 배경으로 서 있는 불입상은 뾰족한 육계와 큼직한 나발의 머리칼, 미소 없는 갸름한 얼굴, 둥근 어깨와 승각기 없는 맨살의 가슴과 긴팔, 세장한 하체 등이 특징이다. 우견편단식이 가미된 통견식 착의법, 붉은색 분소의, 부채살 군의와 띠 매듭, 꽃무늬 있는 군의 하단 등에서 이 시기의 화려한 특징이 나타나고 있다. 왼손을 배에 대고 오른 손을 내린 좌상의 항마촉지인 수인과 동일한 수인을 짓고 있는 이 불상은 무릎 좌우의 너무 작은 용왕과 용녀, 두광 좌우의 삼불씩의 타방불의 배치와 함께 석가불임을 분명히 알려주고 있다.

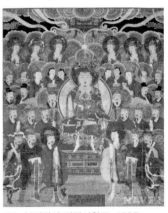

도9. 북지장사 지장시왕도, 1725

북지장사 지장시왕도　　이와 함께 1725년에는 대구 팔공산 북지장사에서도 수화승 석민碩敏과 풍연, 추원 등에 의해서 지장시왕도(국립중앙박물관 소장, 도9)가 조성된다. 정연한 5단의 배치구도, 화사한 연붉은색을 주조색으로 한 밝은 화면, 통통한 본존의 얼굴과 풍만한 협시들의 얼굴 등이 잘 표현되고 있다. 조선 후반기 제2기(18세기) 지장시왕도로써, 지장 삼존 육광보살, 10왕, 판관, 사자, 옥졸 등의 첫 등장으로 큰 의미가 있으며, 명부전이 아닌 주불전 영단에 봉안되었던 점에서 중요시된다고 할 수 있다.

화승 체준의 활약　　원주 치악산 구룡사에서도 감로도(도10)가 1727년 5월 4일에 조성된다. 전화면(221×160.5㎝)에 걸쳐 성반을 중심으로 상단 칠불과 좌 관음·지장보살과 우 인로왕보살, 중단 두 아귀, 좌우의 의식승들과 하단의 왕후장상

을 위시한 인간 만태가 산과 구름으로 구획화되면서 작은 모습들이 꽉 차게 묘사되고 있다. 적색 화면에 녹색이 적절하게 채색된 이 감로도는 밝고 현란한 화면을 보여주고 있다. 이 그림은 구룡사에서 수륙재 때 하단의식에 사용되다가 주불전의 영단에 봉안되어 작은 천도의식이나 예불의식 때 사용되었던 의식도라 할 수 있다. 이 그림을 그린 체준体俊과 수탄秀坦의 기량을 알게 해주는 특색있는 감로도이다.

강원도에서 감로도를 그렸던 체준은 그 다음 해인 1728년에 대구 동화사로 내려가 지장시왕도(도11)와 삼장도(도12) 등을 그린다. 지장시왕도는 둥근 두신광을 배경으로 높은 대좌 위에 앉아 있는 본존 지장보살이 화면의 중심을 이루고 있고 이 주위를 시왕과 권속, 나한들이 본존을 향하여 합장하면서 좌우 4겹으로 둥글게 배치되어 지장을 강조하는 원형의 호화로운 배치 구도를 보여주고 있다. 지장시왕도는 지장과 시왕 및 그 권속인 판관, 사자, 옥졸들이 배치되는데 이런 구도는 시왕도가 별도로 있는 명부전에도 걸리지만 주로 명부전이 아닌 대웅전 같은 사찰 주불전의 영단에 삼장도, 감로도 등과 동일하게 봉안하여 간단한 영단의 천도의식에 사용하였다. 이 지장과 권속들은 갸름하고 온화한 얼굴과 체구, 화사한 붉은 색과 차분하고 고아한 채색, 하늘에서 느끼는 깊이감 등은 이 불화가 새로운 변화를 보여주고 있는 것을 알 수 있다.

같은 해에 동일한 화원들이 그린 삼장도는 지장도를 천장, 지지보살 등 삼보살도로 확대한 그림인데 조선 전반기의 삼장도를 계승하여 보다 새롭게 구성한 삼장도라 할 수 있다. 삼보살을 중심으로 한 둥근 구도, 온화한 형태, 차분한 색체 등은 물론 오행감 등도 앞의

도10. 구룡사 감로도, 1727

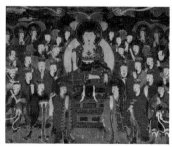
도11. 동화사 지장시왕도, 1728

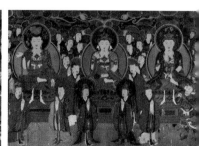
도12. 동화사 삼장보살도, 1728

지장시왕도와 유사한 것이다. 불교의식 가운데 가장 중요시 되었던 수륙재 의식 때 상, 중, 하단 중 중단 의식용으로 사용되었던 것으로 이후 천도 의식 때 중시되었던 의식도이다. 같이 조성된 신중도(1728)는 지장도를 그린 화원 가운데 제3화원인 체준이 수화원이 되어 그린 그림이다. 구룡사 감로도도 그의 작품이기 때문에 같은 계열의 그림이라 할 수 있다.

이들을 그린 화파는 보경사 괘불도를 그린 석민碩敏 일파, 봉림사 영산회도를 그린 석민의 제자 쾌민快敏 일파의 체준인데, 이들이 속한 동화사 대화승 의균 화파는 대구·영천·포항 등 경북 동남부 일대에서 활약한 당대 최대 화파의 하나라 할 수 있다.

명정 화파 하동 쌍계사에도 1728년에 몇 점의 불화가 그려진다. 감로도와 팔상도 등이다. 감로도는 명정明淨과 최우最祐, 원민元敏 등이 그린 가로로 긴(281× 224.5cm, 도13) 그림이다. 상단의 불상들은 7불뿐만 아니라 5불과 보살들까지 그려지고 있어서 7불만 그려진 일반 감로도들과는 판연히 구별된다. 5불상 5보살군의 중심에는 보다 큼직한 항마촉지인 석가불이 서 있어서 수륙재, 수륙사 하단의식용이나 영산재용 성격을 시사하고 있는 독특한 성격을 알려주고 있다. 이와 함께 왼쪽向右의 관음·지장보살도 1보살, 2나한이 더 있는 등 상단이 화면을 압도하고 있어서 개성 있는 감로도를 보여주고 있다. 금빛 찬란한 순금발우가 놓여있는 성반과 이 주위의 재의식승이나 하단의 두 아귀와 온갖 인간 군상 등이 둘러싸고 있는데, 대부분 단정한 상들이 주류를 이루고 있으며 이들은 비록 형식화의 경향이 다소 보이지만 맑고 밝은 화면을 유지하고 있다.

이 그림과 같이 쌍계사 팔상도(1728, 도14)도 동일한 화원들인 명정과 최우, 원민과 함께 수화원 일선一禪과 후경 등이 주관해서 그리고 있다.[9] 부처님의 생애를 8장면으로 압축 묘사한 이 팔상도는 송광사 팔상도, 선암사 팔상도 등과 함께 조선 후반기의 전형적인 대표적 팔상도라 할 수 있다. 갈색계의 붉은색 구름무늬 바탕에 극적인 몇 장면을 분할적으로

9 팔상도에 대해서 다음을 참조할 수 있다.
 정성화, 「조선 후기 쌍계사 불화의 연구」, 동국대대학원 석사학위논문, 1996.

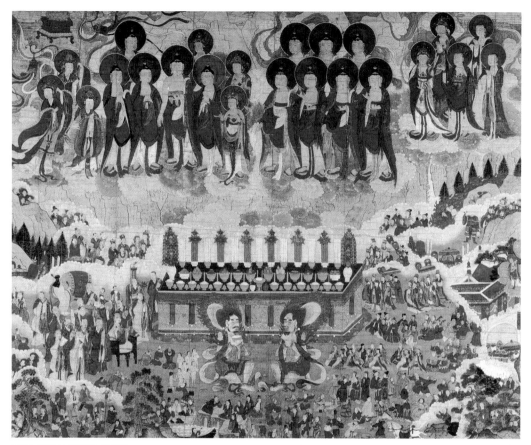

도13. 쌍계사 감로도, 1728

그린 8폭의 팔상도인데 형식적인 얼굴과 체구 등 형태, 녹색과 붉은색 주조색의 단순형의 화면을 나타내고 있는 것이다. 또한 녹원전법상의 석가불도 삼신불의 보살형 노사나불과 동일한 석가불이어서 송광사 팔상도와 거의 유사하다고 할 수 있다. 이 팔상도의 도상은 용문사 팔상도보다 풍부한 내용의 도상을 융화 또는 덧붙여 그리고 있는 것이다. 의겸은 이러한 팔상 도상을 시도하여 『오종범음집五種梵音集』 의식집 도상의 창안과 함께 조선 후반기에 크게 유행시키고 있다.

도14. 쌍계사 팔상도, 1728

의겸의 과장적 형태 1728년에도 의겸과 그의 화파들은 여전히 불화들을 그린다. 심심
산골인 무주 구천동 안국사安國寺의 괘불도掛佛圖(도15)가 그 대표적
인 예라 하겠다. 이 괘불도는 의겸이 1722년에 그린 청곡사 괘불도를 계승하면서도 더욱
과감하게 과장된 체구를 나타내고 있다. 청곡사 괘불 본존불의 얼굴이 좀 더 둥글고 박력
있는데 비해 안국사 괘불 본존의 얼굴은 다소 각지고 눈도 큼직한 편이며, 체구도 청곡사
괘불 본존보다 훨씬 굵고 풍만하면서 어깨가 완전히 각져 거의 직사각형을 이루고 있어
서 가장 독특하게 보이고 있다. 이 점은 협시상들을 현격하게 줄이고, 그 대신 본존 석가
불을 화면 가득히 채운 데에서 유래되었다고 할 수 있을 것이다. 이 본존불은 석가불이고
좌우 협시는 다보와 아미타불, 문수와 보현, 관음과 대세지보살 등인데 이런 배치는 이미
언급했다시피 『오종범음집』에서 유래한 것으로[10] 영산재나 수륙재 등 의식용 불화에서
사용되고 있다. 조선 후반기의 민중사회에 열렬하게 신앙되었던 각종 재의식의 유행이
이런 유형의 괘불화를 양산했는데 의겸은 이런 의식집 영산괘불화를 유행시키는데 크게
기여하고 있다.

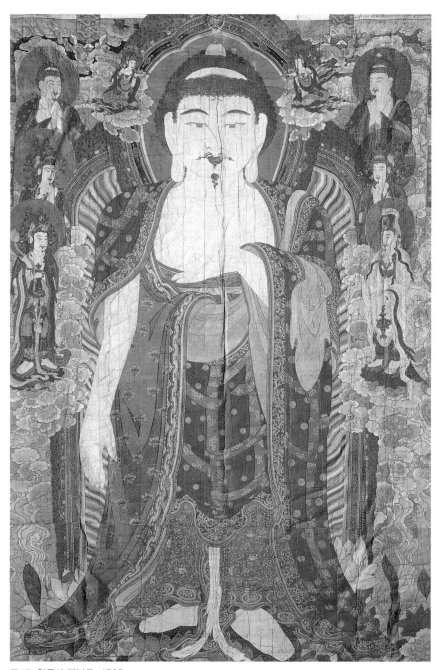

도15. 안국사 괘불도, 1728

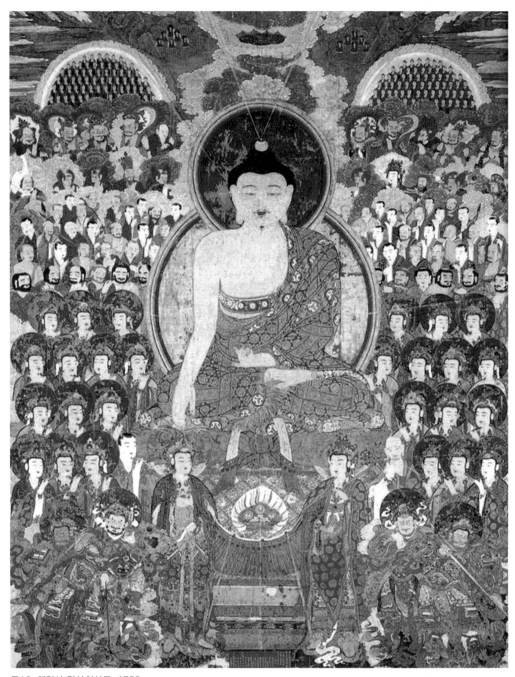

도16. 해인사 영산회상도, 1729

의겸의 완성도 높은 불화 다음 해인 1729년에 의겸과 여성汝性 · 행종幸宗 · 민휘敏輝 등
11명의 그의 유파들은 해인사에서 붉은색 주조의 밝은 화면
에 정교한 해인사 영산회도(도16)를 그린다. 이 그림은 우리나라 불화 중 가장 많은 253구
나 되는 권속들이 엄격하게 좌우 대칭적으로 배치되고 가로로 질서정연하게 열을 맞춘
구도를 보여주고 있어서 당대 최고의 거장 의겸의 또 다른 역량을 잘 알려주고 있다. 이
런 특징은 1653년 진천 영수사 영산회 괘불도에서 유래하였지만 좀 더 정밀한 구도로 진
전되었고, 송광사 영산전 영산회도(1725), 통도사 삼신불회도(1759) , 용연사 영산회도
(1777) 등에도 이어지지만 이 불화만큼 수많은 상들이 화면 가득히 치밀하고 질서정연하
게 배치된 예는 없는 것 같다.[11]

그런데 의겸파들은 1730년에 가장 활발한 화업활동을 진행하고 있었다. 남쪽 바닷가
에 가까운 운흥사雲興寺에서 주로 불화를 그린 것이 눈에 띄고 있다.[12] 괘불도, 삼세불도,
감로도, 수월관음도, 삼장도 등 5점 모두 의겸이 수화원이 되어 그의 문파를 지휘하여 조
성하고 있다.

1730년작 운흥사 괘불도(도17)는 청곡사 괘불도의 구도, 형태, 색채 등 거의 그대로 따르
고 있지만 가섭 · 아난상이 없는 점, 우견편단, 사각형 어깨, 분소의, 약간 더 갸름한 얼굴
등은 달라진 점이라고 할 수 있다. 석가불과 문수 · 보현의 삼존불입상이 화면 가득히 서
있고 본존 광배 좌우로 다보 · 아미타불과 관음 · 세지보살이 작게 배치되었는데『오종범음
집』등 영산재의식집에서 유래한 배치구도가 계승된 것이다.[13] 1700년의 내소사 천신 작
괘불보다는 다소 도식화되고 약간 더 녹색이 많아졌지만 아직도 같은 의겸 작 1722년 청
곡사 괘불도처럼 화면이 밝고, 보다 화려해지고 있다. 여기서 주목되는 점은 신광의 5색광

10 『오종범음집』은 1661년 지선이 편찬한 영산회의식집으로 당대의 최고 승려였던 벽암 각성(1575~1660)이 교
 정보고, 서문을 쓴 책으로 1700년 전후에 크게 유행했던 것이다. 이른바 임진, 병자 전란 후의 최고 불사 주관자
 였던 각성대선사의 불사의식에 관한 사상을 잘 집약하고 있는 것이다. 윤은희, 「의식집을 통해 본 괘불화의 조성
 사상」, 『강좌미술사』33 (한국미술사연구소·한국불교미술사학회, 2009.6).
11 장미애, 「해인사 영산회상도(1729)의 연구」, 『강좌미술사』32 (한국미술사연구소·한국불교미술사학회, 2009.6).
12 이은희, 「雲興寺와 畵師 義謙에 관한 考察」, 『문화재』24 (문화재관리국, 1991), pp.179~195.
13 정명희, 『법당 밖에서 나온 큰 불화 – 청곡사 괘불』 (국립중앙박물관, 2006. 4).

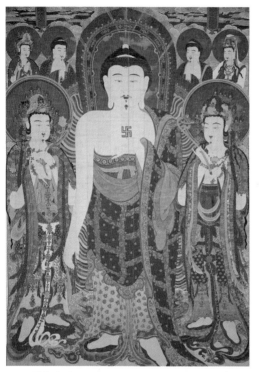

도17. 운흥사 괘불도, 1730

선이 1728년작 안국사 괘불에 이어 나타나고 다시 1749년 개암사 괘불로 이어지고 있는 점이다. 이와 함께 삼존의 옷에 전면적으로 표현된 화려한 꽃무늬들을 묘사한 것은 의겸파의 특색으로 보인다.

운흥사 삼세불회도(도18)의 경우 본존 석가영산회도는 없어지고 좌우 약사불회도와 아미타불회도만 남아 있는데 세로로 좁고 긴 화면을 구성하고 있어서 3폭의 삼세불화를 의겸이 작심하고 그려 직지사 등 삼세불화 구도의 독특한 주불전 공간구성인 3폭 삼세불화 구도의 원류로써 중요시되어야 할 것이다. 타원형의 갸름한 얼굴,

단정한 체구 등은 운흥사 수월관음도와 동일하며, 홍녹색의 주조색은 협시들의 녹색 두광과 녹색 천의와 연꽃무늬 때문에 싱그러운 푸른 화면을 보여주지만 채색이 지나치게 차분해지고 진해져 생동감이 줄어들고 밝은 화면이 사라지고 있다.

이 시기에는 유난히 대웅전과 이 대웅전에 삼세불상과 후불벽화에 석가 영산회산도가 주존인 삼세불화가 많이 봉안되고 있다. 임란 직후부터 이런 형식이 유행되었다고 생각되지만 불화는 자연 파손되어 17세기 제4/4분기 이후 작품부터 남아 있기 때문으로 보아야할 것이다. 따라서 운흥사 삼세불화는 현존하는 가장 오래된 최고의 3폭 삼세불화로써 이 해에 조성된 갑사 삼세불회도와 함께 이후에 조성된 광덕사 삼세불회도(17세기), 직지사 삼세불회도(1744), 쌍계사 삼세불회도(1781) 등 이후의 삼세불회도의 선구가 되고 있다. 삼폭삼신불회도와 함께 임란, 병자호란 이후 대형 대웅전의 건립 유행붐에 따른 건축

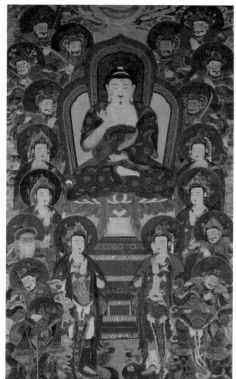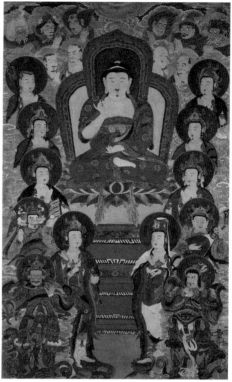

도18. 운흥사 삼세불도 (약사불회도, 아미타불회도), 1730

공간의 활용을 신앙생활에 적절히 잘 맞춘 예로써 중요시 된다.

　운흥사 감로도(1730, 도19)는 상당히 큼직한 화면(253.5×241㎝)에 작은 군상들이 화면 가득히 배치된 독특한 특징을 보여주고 있다. 이 감로도는 선암사 감로도와 함께 당대의 명장 의겸이 그린 그림이다. 중심의 화려 찬란한 성반을 중심으로 상단의 칠여래 등이 정연하지만 다양한 도상형식을 보여주고 있으며, 성반 아래 두 아귀 역시 작고 승단의 의식 중 하단의 인간 군상들은 구름으로 구획되었지만 거의 같은 크기와 톤으로 묘사되고 있다. 이 감로도는 주로 수륙재 의식이나 수륙사의 상·중·하단 중 하단에 봉안하여 천도 의식을 진행하는 천도 의식도儀式圖로 주목된다.

　이 해에 의겸파가 조성한 또 하나의 불화인 운흥사 삼장보살도(도20) 역시 의겸 특유의

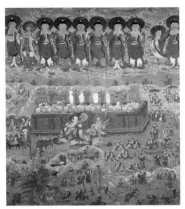

도19. 운흥사 감로도, 1730 도20. 운흥사 삼장보살도, 1730

의식집(범음산보집) 중시에 따른 도상특징이 잘 살려진 그림이다. 2년 전인 1728년작 동화사 삼장보살도 보다 녹색이 짙어져 다소 중후하게 보이면서 지지보살 삼존 중 좌우 협시존(제1열)이 동화사 삼장도의 무장, 제왕존과 달리 둥근 두광배가 있는 천인존상이 본존 협시상과 동일하게 배치된 특징인데 바로 앞에 든 의식집의 도상 특징은 이후 삼장도의 규범이 되어 계속 계승되고 있는 점은 그 다음 세대에는 계승되지 못한 석가, 다보, 아미타 의식집 삼존도와는 달리 주목된다.

의겸의 독특한 작품인 수월관음도

같은 해에 그려진 운흥사 수월관음도(도21) 역시 의겸 화사가 조성한 것으로 그가 1723년에 그린 흥국사 수월관음도와 세부 형식만 약간 다를 뿐 거의 같은 양식으로 그린 수월관음도이다. 향向 왼쪽에 있는 암반과 버들가지를 꽂은 정병, 청조 등이 오른쪽으로 옮겨지고, 향向 왼쪽 동자의 반대편인 용왕龍王과 용녀龍女가 대칭적으로 표현되었으며, 얼굴이나 체구가 좀 더 단아해졌고, 상의上衣인 천의가 청색 대신 녹색이 되고, 무릎의 화려한 장식 대신 목걸이 등이 복잡하고 화려해진것 등이 다른 편이다.

또 하나의 의겸 작 수월관음도(전 불교미술박물관 소장, 현 국립중앙박물관, 도22)가 같은 해인 1730년에 조성된다. 조성·봉안사찰이 어느 절인지 화기에는 없지만 1970년대부터

차명호 씨 등 수장가 사이로 전전하였으므로 사찰을 떠난 것은 적어도 1960년대로 올라갈 가능성이 있다. 의겸 작 수월관음도 3폭 중 화면이 가장 작은 이 그림(143.7×105.5㎝)은 작은 그림치고 보살의 체구가 최고로 건장한 편에 속한다고 할 수 있다. 얼굴은 제일 갸름하지만

도21. 운흥사 수월관음도, 1730

도22. 수월관음도, 국립중앙박물관 소장, 1730

당당한 상체, 잘록한 허리, 넓고 높은 하체 등과 함께 오른손으로 바위를 짚지 않고 무릎 아래로 내린 촉지변형인을 하였고, 영락장식이 줄었으며, 동자가 무릎 높이로 올라가 정병에 꽂은 버들가지에 앉은 청조를 가리키는 등 독특한 도상 특징을 보여주고 있다. 같은 해에 만들어진 운흥사 수월관음도와는 도상배치나 분위기 등에서 서로 상이하게 표현한 것은 의도적인 것 같다.

의겸과 그의 유파들은 같은 해에(1730) 충남 공주 갑사甲寺에서도 불화를 조성한다. 대웅전 3폭 삼세불회도三世佛會圖(도23)인데 석가영산회도와 아미타극락회도만 남아 있고 약사불회도는 망실되었다. 두 불화는 모두 동일한 특징을 보여주지만 영산회도의 경우 본존 석가불 무릎을 경계로 엄격한 상하 2단구도를 나타내었는데 좁고 긴화면에 하단은 문수·보현 2대보살과 사천왕으로 구성되었고, 상단은 석가불과 이보살, 2대천신, 10대제자, 팔부중 등으로 구성된다. 본존 석가불은 얼굴이 갸름하지만 늘씬한 장신과 우견편단의 각진 어깨와 건장한 체구 등이 특징이며, 홍녹의 주조색이나 녹색 분위기가 좀 더 짙은 화면을 보여주고 있다. 아미타불회도 역시 동일한 특징을 나타내고 있는데, 본존 아미타불의 통견이나 하품중생인의 수인이 다를 뿐이다. 이 불화에는 화기 외에 복장원문이 발견되었는데 화기보다 원문이 좀 더 자세하지만 화원의 경우 화기가 의겸·채인·덕민

도23. 갑사 삼세불 회도 중 석가영산회상도(좌), 아미타회상도(우), 1730

· 창관 · 지원 등인데 비해 원문은 의겸 · 행종 · 덕민 등 3인 뿐이며, 없어진 약사불회도의 복장이 남아 있는 등 복장일괄품이 중요시되고 있다.

도익의 불화 1731년에는 구미 수다사水多寺에도 영산회도, 지장도, 삼장도 등 3점의 불화가 도익道益 · 혜학慧學 · 신초信初 · 처한處閑 등에 의하여 조성된다. 영산회상도(도24)는 상하 2단구도이지만 그 전해(1730)에 조성된 의겸의 갑사 대웅전 영산회도보다는 덜 엄격한 원형 구도인데, 북 · 서천왕의 머리가 본존의 무릎까지 올라가고 있기 때문이다. 그러나 8대보살과 제석 · 범천이 신광좌우 중단에 배치되고, 2불, 10대제자,

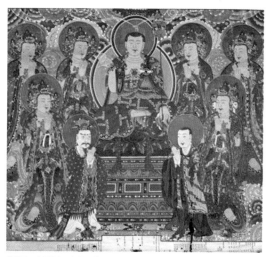

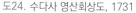
도24. 수다사 영산회상도, 1731 도25. 수다사 지장보살도, 1731

팔부중 가운데 4부중이 두광頭光 주위의 상단에 몰리게 배치한 것은 재치있는 구도라 하겠다. 얼굴이 갸름하고 체구가 건장한 갑사 영산회도 본존보다는 다소 덜 건장한 편인 석가불의 체구에 비해 보살들은 얼굴과 체구가 보다 풍만한 편이어서 대조적이다. 적녹색의 주조색은 둘 다 짙은 색이어서 화면이 다소 무겁게 보이는데 이것은 같이 조성된 지장보살도와 대조적이다.

이 지장보살도(도25)는 시왕도가 빠지고 도명과 무독귀왕, 6대보살이 가로가 긴 화면에 배치되었는데 관음, 용수, 상비, 다리니, 금강장, 허공장 보살 등 육광보살六光菩薩이 본존 지장을 빙 둘러싸는 구도와 함께 밝은 화면이 인상적이다. 이것은 밝은 적색과 녹색의 색 효과뿐만 아니라 흰 백색 선묘와 무늬들의 두드러진 효과 때문에 나타난 현상이라 할 수 있을 것이다. 이와 함께 원형구도와 비교적 풍만하고 건장한 형태는 백선묘와 함께 화사 도익道益일파(혜학·신초·처한)들이 즐겨 그린 특징이라 하겠다. 홍익대학교 박물관이 소장하고 있는 삼장도는 도익이 빠진 3인의 화승이 그리고 있는데 지장보살도를 더 확대한 그림이라 할 수 있다.

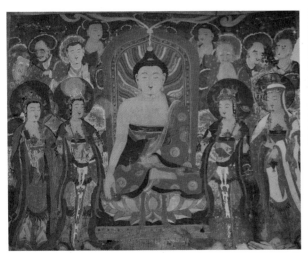

도26. 정수사 영산회상도,1731

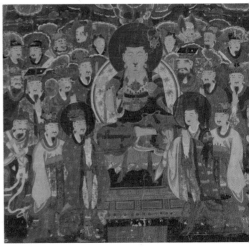

도27. 정수사 지장시왕도,1731

경상북부 화원 밀기의 화풍

의성 고운사 말사인 정수사淨水寺에도 1731년에 영산회도 (도26)와 지장시왕도(도27) 등 2점의 불화가 조성된다. 경북 북부 지역의 사불산 화파의 화승들인 밀기密機·인욱仁旭·철안哲眼 등에 의하여 조성된 영 산회도는 가로가 긴 화면의 중앙에 항마촉지인의 석가불이 결가부좌로 앉아 있고, 이 좌 우를 문수·보현, 관음·세지의 4대보살과 6대제자, 2불이 엄격한 좌우대칭으로 배치된 간략한 구도를 보여주고 있다. 두신광 없는 키형광배를 배경으로 앉아 있는 석가불은 높 고 뾰족한 육계, 계란형의 온화한 얼굴, 단아한 체구, 우견편단의 불의 등이 특징이다. 다 른 상들도 모두 온화한 편이어서 화사 밀기 유파의 경향을 잘 보여주며, 황토색에 가까운 따뜻한 적색이 주조색을 이루고 있는 점과 함께 흰색이 눈에 띄는 화면도 독특한 편이다. 온화한 형태, 따뜻한 적색 화면과 흰색의 보조색 등의 특징은 지장시왕도에도 그대로 나 타나고 있다. 다만 10왕 등을 모두 표현하느라 권속들이 상대적으로 작아진 것이 다른 면 이라 할 수 있다. 이 다음 해인 1732년에는 건봉사에서 지장시왕도가 조성되어 앞의 지 장시왕도와 비견되는데 현재는 경북대학교 박물관에 소장되어 있다.

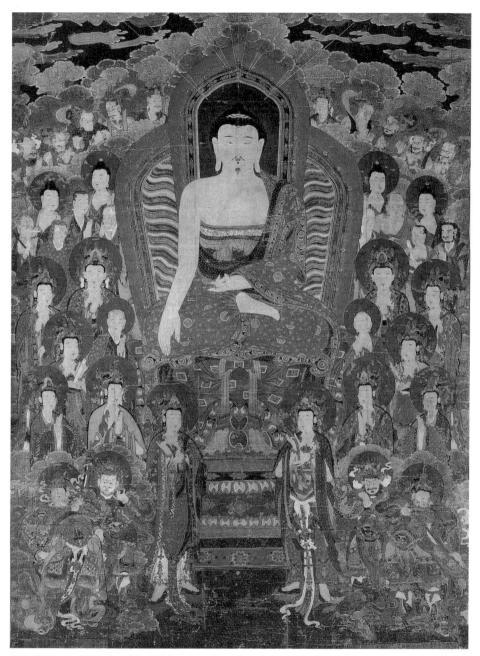

도28. 통도사 영산전 영산회상도, 1734

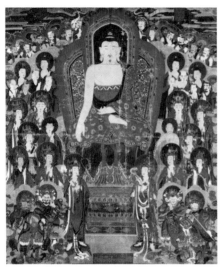 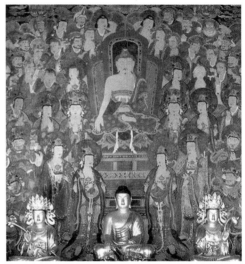

도29. 용연사 영산회도, 1777 도30. 불영사 대웅전 영산회도, 1735

안정된 영조 치세

이보다 2년 후인 1734년은 영조 즉위 11년 째가 되는 해인데 영조의 치세가 어느 정도 정착되었다고 볼 수 있으며 조선 후반기 문화도 융성기를 지나 난숙의 경지에 이르렀다고 할 수 있다. 따라서 겸재 정선이 금강전도金剛全圖를 그리고 있고 이인상도 한거도를 그리는 등 미술계도 절정기를 지나고 있다.

경상도 동남부 화파 임한의 등장

이 해에 통도사 영산전에 영산회상도(도28)가 봉안된다. 통도사에서 기림사에 이르는 동해 남부해안가에서 주로 활동하던 당대 최고의 화승인 임한任閒이 수화승이 된 후 같이 활동하던 일파(희심 · 민휘 · 순백)와 처음으로 제작한 그림이어서 의미가 깊은 작품이다. 세로로 긴 화면(339×233㎝)에 본존 무릎 밑을 경계로 2단 구도를 나타내고 있으며, 하단은 평행과 사다리꼴을, 상단은 4단의 사다리꼴과 엄격한 좌우대칭 구도를 나타내고 있어서 질서정연한 구도를 보여주고 있다. 이러한 특징은 1777년 용연사 영산회도(동국대박물관 소장, 도29)에 그대로 계

승된다. 거대한 키형광배를 배경으로 계란형 얼굴, 세장하면서도 다소 건장한 체구, 각진 우견편단의 상체 등 본존 석가불의 형태는 물론 세장한 보살 등의 온화한 형태와 상단 사다리꼴, 하단 평행구도 등은 통도사 영산회도(1734) 및 1736년 석남사 영산회도와 거의 일치하며, 적·녹색의 밝은 채색 화면은 임한과 그 유파가 추구했던 특징을 대표하고 있다.

임한은 1718년에 수화승 천오天悟가 경주 기림사의 삼신불회도와 삼장보살도를 조성했을 때, 말단 화승으로 참가한 이래 1727년 수화승 탁행의 미황사 괘불도 조성의 화승으로 참가하는 등 16년 이상의 오랜 수행 기간을 거쳐 이 불화 조성에 처음으로 수화승이 된 것이다.

밀기 총원파와 불영사 불화　　　임한 계통과는 다소 다른 화승 사불산파인 밀기파 총원家遠·명준明俊·철안哲眼유파가 경북 북부지역에서 활동했는데 이들은 1735년에 울진 불영사 대웅전의 영산회도(도30)를 조성한다. 1731년 의성 고운사 말사 정수사에서 영산회도와 지장도를 그렸던 밀기파의 철안이 이 그림의 화원으로 참여하고 있어서 서로 밀접한 관계에 있던 큰 테두리에서의 동일유파라 할 수 있다. 따라서 불영사는 경북의 북부지역에 속한다는 사실을 이 그림에서도 알 수 있다. 앞의 통도사 영산전 영산회도보다 권속이 많아져 큰 화면(396×372㎝) 가득히 사천왕, 10대보살, 10대제자, 제석·범천, 팔부중, 이불, 천자천녀 등이 석가본존불을 중심으로 줄 맞추어 배치되고 있다. 중·하단의 사천왕, 10대보살, 제석·범천, 가섭, 아난 등은 가로와 세로를 대개 3열씩 줄 맞추었고, 상단의 10대제자, 팔부중 등도 2열로 사다리꼴을 형성한 구도를 나타내고 있는데 1729년 해인사 영산회도처럼 빈틈없이 질서 정연하지는 않지만 상당히 가지런하여 해인사 영산회도의 계승적인 불화로 평가할 수 있을 것이다. 본존불의 온화한 얼굴, 우견편단의 다소 건장한 체구, 권속 보살들의 늘씬하면서도 온화한 형태, 가라앉은 적·녹색의 채색 등은 정수사(1734)의 영산회도 등과 유사하여 같은 계열임을 알 수 있다.

각총과 봉선사 삼신괘불도

이 해에는 양주 봉선사奉先寺에서도 흥미진진한 불화 한 점이 봉안된다. 유명한 봉선사 삼신불괘불도(도31)이다. 각총覺聰 · 칠혜七惠 · 두계斗溪 · 태운太雲 · 갈빈葛彬 등이 그린 이 그림은 상궁尙宮이 씨가 숙종의 후비인 영빈寧嬪김 씨의 득도得道를 기원해서 그린 일종의 왕실발원 불화이다.[14] 거대한 화면(785×458cm)에 가득히 삼신불三身佛이 서 있는 이 괘불도는 이후 경기도 일대에 유행한 삼신불형식의 조형작품으로 크게 중요시되고 있다.

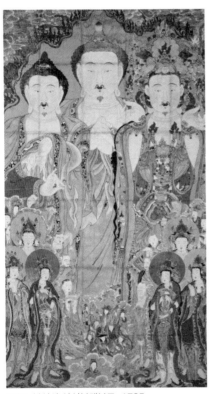

도31. 봉선사 삼신불괘불도, 1735

첫째, 녹색 바탕의 불꽃 자연광배를 배경으로 법신 비로자나불과 좌우 보신노사나, 화신 석가불이 특유의 원근법으로 배치되어 있다. 즉 본존 비로자나불은 좌左 노사나, 우右 석가불보다 한 발 뒤로 물러나 좌우불에 가려져 있다. 둘째, 6대 보살, 10대 제자, 천왕, 천녀, 용왕, 용녀, 주악천 등 모든 권속들은 삼신불 앞에 배치되어, 권속들인 문수 · 보현보살에서부터 8부중에 이르기까지 점점 뒤쪽으로 물러나 결국 좌우불과 마지막으로 비로자나불에 이르는 원근법으로 배치되고 있다. 폭이 좁은 화면에 많은 권속들을 배치해야 하는데 따른 이러한 독특한 배치구도는 이후 서울과 서울 근교 괘불화에 널리 애용되었다. 또한 4각형 얼굴, 각진 어깨, 장대한 체구의 삼신불과 늘씬한 보살과 단정한 제자상 등의 형태는 황금색에 가까운 대의나 구름 등의 색상과 함께 새로운 불화 세계를 지향하고 있는 것 같다.

14 고승희, 「남양주 봉선사 삼신불괘불도 도상 연구」, 『강좌미술사』38 (한국미술사연구소, 2012.6), pp.309~324.

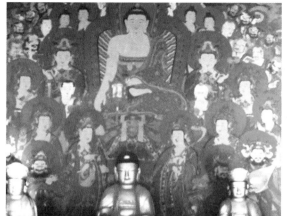

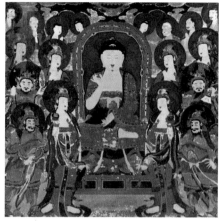

도32. 석남사 영산회도, 1736 도33. 군위 법주사 아미타불회도, 1736

석남사 영산회도 이 해에는 1734년 통도사 영산전 영산회도를 그린 임한과 그 유파(민휘·포근·순백·성오·하윤)는 얼마 떨어지지 않는 울산 언양 석남사石南寺 대웅전에 영산회도(1736, 도32)를 그려 봉안한다.

1990년대에 잃어버린 이 그림은 통도사 영산전 영산회도와 거의 유사하지만 정사각형에 가까운 화면(455×467㎝)과 크기만 약간 다를 뿐 거의 유사한 특징을 보여주고 있다. 상단의 본존불, 좌우 권속들의 사다리꼴 구도에 의한 5열 사선斜線 배치, 단아한 얼굴과 각진 어깨지만 세장한 체구의 형태, 붉은 옷과 녹색 두광이 이루는 밝은 화면 등의 특징 역시 통도사 영산전 영산회도와 상당히 유사하다.[15] 이와 함께 금강번도 함께 조성되는데 아마도 더 많은 불사가 함께 이루어진 것 같다.

이 임한 일파(처일·성청·성징·붕연·취우·만징·유성·우찰·탁오·국현·태일/하윤·두영·옥상·보관·병인·벽봉·맹학·태준·수일·성익·수성·계징·상심)는 운문사 삼신불회도(1755), 운문사 삼장보살도(1755), 통도사 삼신불회도(1759) 등을 조성한다(이 불화들은 뒤에서 다시 논의함). 따라서 임한 일파는 1730~1760년 사이에 가장 왕성하게 활동한 대화승이라 하

15 정희선, 「화승 任閑 불화연구」, 『강좌미술사』 26 (한국미술사연구소·한국불교미술사학회, 2006).

화파	임한파 화승
임한 화파 任閑畵派	민휘, 포근, 순백, 성오, 하윤, 처일, 성청, 성징, 붕연, 취우, 만징, 유성, 우찰, 탁오, 국현, 태일, 하윤, 두영, 옥상, 보관, 병인, 벽붕, 맹학, 태준, 수일, 성익, 수성, 계징, 상심

표8. 임한 화파 화승

겠다.

임한은 통도사, 운문사, 기림사 등지에서 활발하게 활동하였으나 전라도까지 진출하여 의겸파와 교류하고 있어서 특히 주목되고 있다. 그것은 통도사, 표충사, 해인사, 동화사 일대에는 사명문중이 주석하고 있는 사명문중 주관 지역이지만 부휴문중의 각성문파가 불사를 지원하면서 각성문도인 인담·계천 등이 주석과 함께 의겸파 불화승 천오 등과 연관되고 또한 쌍계사까지 진출한 의겸파와 교류하면서 맺어진 인연도 작용하여 서로 간의 교류가 이루어진 것으로 생각되고 있다. 이에 더하여 편양계도 이 일대에서 사명계와 공존하게 되면서 서로간에 때때로 장인(화승이나 조각승, 건축승)들도 자연히 왕래가 이루어진 것으로 생각된다.

군위 법주사 아미타불회도

군위 법주사에서도 아미타불회도(1736, 도33)가 조성된다. 거의 사각형에 가까운 큰 화면(346×335cm)에 중앙 아미타불과 이 좌우로 사천왕, 사대보살, 제석, 범천, 6제자, 2불의 권속이 대칭적으로 배치되고 있다. 사다리꼴 배치구도, 두·신광 구별 없는 키형광배, 갸름한 얼굴과 장신형 체구, 옅은 적색 옷과 진녹색 두광 등 채색은 이 시기 불화의 특징이지만 키형광배나 상의 형태 등은 1731년 정수사(고운사 말사) 영산회도와 유사하여 두 그림을 만든 작가는 같은 지역에서 활약한 광범위한 의미의 동일 유파에 속한 화원들이었다고 생각된다. 이 그림을 그린 관오貫悟·묘청妙淸 등의 화원들은 1714년에 그린 이 절 법주사 보관석가괘불도 화원들인 두세杜世·익삼益三·붕안鵬眼 등과 연계 되어 있는 화원일 가능성도 있을 것이다.[16]

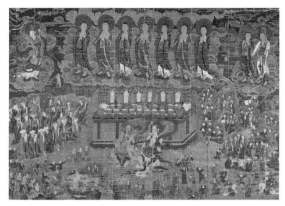

도34. 선암사 감로도, 1736 도35. 백천사 도솔암 지장시왕도, 1737

　화승 의겸과 그 일파는 5~6년 동안 작품 활동이 보이지 않지만 1736년에는 선암사에서 감로도(도34)를 그린다. 그 다음 해인 1737년에는 백천사 도솔암에 지장시왕도(도35)가 봉안된다. 고성 옥천사 연대암 소장이었던 이 지장시왕도(1717)는 2단 구도로 상단 본존 지장보살의 얼굴은 작고 둥근 편이지만 체구는 건장하고 장대한 편이며, 이를 둘러싸고 시왕과 그 권속들이 빙 둘러싼 구도인데 붉은색과 녹색의 주조색은 물론 상단의 5색 빛이 뻗어 올라간 채색 등으로 밝은 화면을 보여주고 있다.

　1739년이 되면 불국사 삼장도, 태안사 성기암 지장시왕도(호암미술관 소장), 태안사 성기암 칠성도, 해인사 명부전 지장시왕도 등 3점의 지장·칠성계 불화가 조성된 것이 눈에 띈다.

불국사 삼장도　불국사 삼장도(189.5×222.7㎝, 도36)는 가로가 긴 화면에 상·중·하단으로 천장·지지·지장 등 3보살상과 권속들을 빽빽하게 배치하고 있다. 황토 내지 황토에 가까운 적색의 주조색을 이루는 화면 중단에 나란히 삼장보살상이 배치되었는데 상은 화면(189.5×222.7㎝)에 비해서 작은 편이며, 상들은 다소 건장하지만 단

16 문명대, 「군위 법주사 1714년작 보관석가불괘불도」, 『강좌미술사』 32 (한국미술사연구소, 2009.6).

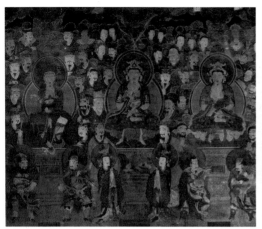

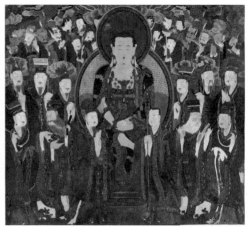

도36. 불국사 삼장보살도, 1739 도37. 해인사 명부전 지장시왕도, 1739

정한 모습이다. 삼보살과 앞 열의 권속 외에는 모두 얼굴이나 상체만 보일 뿐인데 형태나 시선들이 제각기 다른 개성있는 면면들이어서 이 시기의 특징을 잘 보여주고 있다. 이 그림을 그린 수화원 밀기密機는 고운사 소장 정수사 불화를 1731년에 그린 화원이어서 경북 북부 일대에서 1730년대에 활약한 사불산파의 대화승이었는데 경주까지 내려와 화업 활동을 하고 있어서 상당히 넓은 지역에서 활동했던 것으로 이해된다.

해인사 명부전 지장시왕도 해인사 명부전 지장시왕도(150×180㎝, 1739, 도37)는 중앙에 본존 지장보살이 큼직하게 앉아 있고 권속들도 상·하단에 배치된 가로로 긴 구도인데 하단은 도명존자와 무독귀왕, 10대왕이 꽤 큼직하게 묘사되었으나 상단은 판관判官, 사자使者 등 10왕의 권속들이 훨씬 작게 배치된 이른바 지장시왕과 권속들이 상·하단으로 뚜렷이 구별되는 구도배치를 보여주고 있다. 지장보살은 갸름한 얼굴, 각진 어깨와 건장한 상체, 화려한 장식 등이 눈에 띄고, 시왕들은 풍만한 편이며, 옷의 검붉은 적색과 주황색 구름의 주조색이 이루는 특색은 가로 화면과 함께 새로운 특징으로 자리잡은 불화의 면모를 잘 알 수 있다.

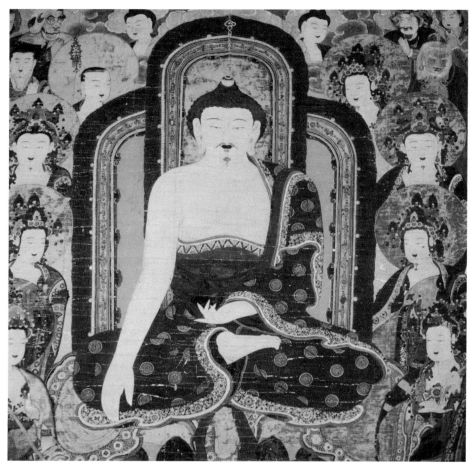

도38. 흥국사 팔상전 영산회도, 1741

흥국사 팔상전 영산불회도 　　1740년에도 임한은 통도사에서 선묘 아미타극락회도를 그
　　　　　　　　　　　　　　　렸고 의겸도 창평昌平 서봉사瑞鳳寺에 아미타극락회도를 그리
고 있다. 1741년에는 많은 불화가 전국적으로 그려진다. 먼저 의겸파들의 활동부터 살펴
보자. 1723년 흥국사 십육나한도 제작에 참여했던 의겸의 제자인 긍척亘陟은 1739년 태
안사 성기암 칠성도를 수화원이 되어 그린 후 1741년 흥국사에서 팔상전 영산회도, 감로
도, 삼장도, 제석도, 천룡도 등 5점의 불화를 그리고 있다. 그 대표적인 작품이 팔상전 영

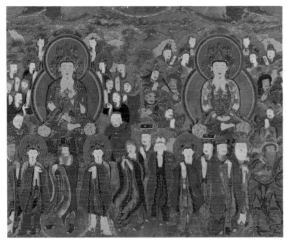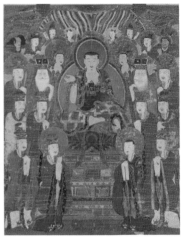

도39. 흥국사 삼장도 (천장, 지지, 지장), 1741

산회도(도38)이다. 통상 세로가 긴 화면이 유행하다가 1730년 전후에는 거의 정방형에 가까운 화면이 유행하며 1740년 전후에는 가로가 긴 횡축橫軸의 불화가 나타나기 시작하는데 이 그림은 초기 횡축橫軸 예배도 그림의 대표작이라 할 수 있다. 거대한 키형광배를 배경으로 장신長身에 속하는 석가불이 화면 중심에 압도적으로 큼직하게 묘사되어 있고 이 좌우로 세로 2열의 협시들이 배치되어 있다. 10대보살, 사천왕, 제석, 범천, 10대제자, 팔부중, 천왕, 천녀, 동자, 2불 등 석가 권속들이 대부분 취합된 대규모 석가불군群 구도를 보여주고 있다. 특히 긍척 유파의 불화는 장신의 체구 및 두신광의 양록색과 옷과 테두리의 적혈색이 가장 중요한 특징이라 할 수 있다. 이와 함께 방형의 얼굴, 장신의 건장한 체구, 풍만하고 늘씬한 보살상의 형태와 옷깃의 지그재그 무늬와 복잡 화려한 꽃무늬 등은 이 불화의 독특한 특징으로 크게 주목된다.

삼장도는 상하 2단으로 구성된 화면(215×292㎝, 도39)(지장시왕도만 별폭)인데 하단의 큼직한 시왕도 등과 상단의 세 보살과 이를 둥글게 둘러싼 작은 권속들로 구성된다. 삼장보살의 각진 얼굴, 건장한 체구, 시왕들의 풍만한 모습 등은 팔상전 영산회도와 유사하지만 옷깃의 꽃무늬가 거의 없고 천장보살의나 하늘 등에 청색을 사용한 점, 양록색 계통 대신 진녹색을 선호하고 있는 점 등은 다른 면이라 하겠다. 동일한 긍척파가 그린 그림에 다른

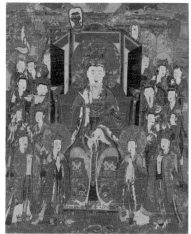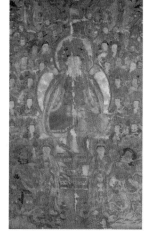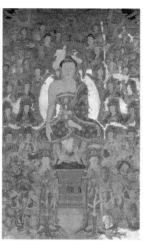

도40. 흥국사 제석도, 1741 도41. 진주 청곡사 삼신불회도, 1741

채색을 사용하고 있는 것은 채색 담당 화원이 달라졌기 때문일 가능성이 높다. 이 삼장도
는 천장과 지지보살 1폭과 지장보살 1폭 등 2폭으로 구성되어 있는데, 1폭·2폭·3폭 형
식 중 2폭 형식도 더러 보이고 있다.

　이런 특징은 같은 화원인 긍척파가 조성한 제석도(1741, 도40)에도 잘 묘사되어 있다. 건
장하고 풍만한 형태, 진녹색과 청색의 사용 등에서 유사한 특징이 잘 나타나고 있다.

진주 청곡사 삼신불회도
　동국대학교 박물관 소장 진주 청곡사^{靑谷寺} 삼신불회도(도41)는
1741년에 제작된 불화이다.[17] 삼신불회도 가운데 법신 비로자
나불화만 없고, 보신 노사나불화와 화신 석가불화가 남아 있는데 두 본존의 광배부분이
많이 손상된 상태이나 전체적으로는 불화의 특징을 그대로 보여주고 있다. 녹색의 탈락
이 심하여 적색이 주조색을 이루지만 노사나 등 대부분의 협시들의 옷에 청색이 채색되
어 맑은 홍청의 화면을 나타내고 있는 것이 눈에 띄는 특징이다. 이처럼 청색 계통이 대

17 『한국의 불화 ; 東國大』에서는 청곡사靑谷寺를 청양 장곡사長谷寺로 잘못 기재되어 있지만 원래 진주 청곡사靑谷
　寺에서 심히 훼손되어 폐기한 삼신불화 중 노사나불화, 석가불화를 동국대 박물관에 본인이 직접 이안해 온 것이
　므로 바로 잡아야 한다.

형 불화에 사용되는 것도 1740년 전후부터 이지만, 19세기처럼 탁하지 않고 맑은 청색이어서 잘 조화되고 있다.

이와 함께 타원형의 갸름한 얼굴, 장신의 건장한 체구, 협시의 경직된 장방형의 얼굴, 장신의 협시상 형태 등도 도화원都畵員인 도현道玄이나 혜관慧寬 등의 독특한 경향을 알려주고 있다.

1741년 영산불회도 1741년작 불교미술박물관 구장 영산회도(도42)는 이 1741년 전후 시기를 대표할 수 있는 후불도後佛圖라 할 수 있다. 가로가 긴 횡축이 아니라 세로가 긴 종축의 전통식 후불화인데 3단으로 화면을 분할할 수 있다. 하단은 사천왕, 4보살(문수, 보현, 관음, 세지) 등 2열과 중단 6대보살, 제석, 범천, 가섭, 아난 등 2열, 상단은 보다 작은 8대제자, 팔부중, 천왕, 천녀의 2열 등 3단 6열로 구성된 이른바 해인사 영산회도에서 극치를 보여준 층단식 화면구성이라 하겠다.

여기에 큼직한 석가불이 테두리가 굵고 붉은 키형의 거대한 광배를 배경으로 중단의 중앙에 배치되어 화면을 압도하고 있다. 이 본존은 상대적으로 낮은 육계, 타원형의 단아하면서도 통통한 얼굴, 각진 건장한 체구, 우견편단 옷깃의 화려한 꽃무늬 등은 흥국사 팔상전 영산회도 등과 연관성이 짙으며, 붉은색 옷과 녹색 두광의 주조색이 이루는 화면은 상당히 밝은 편이다. 이처럼 당대 불화의 특색을 골고루 잘 살린 이 영산회도는 화사와 봉안사찰 등 당대를 대표할 수 있는 대표작의 하나로 평가될 수 있을 것이다.

광덕사 삼세불회도 광덕사 대웅전의 삼세불회도(도43)도 이 해에 조성된다. 붕우鵬友가 수화원이 되어 그린 이 삼세불화는 역시 상당한 기량을 보여주는 당대의 대표작이지만 좌左 약사불화는 근래에 도난되어 새로 조성한 것이어서 석가영산회도와 아미타극락회도만 남아 있다. 중앙 영산회도(336×269㎝)는 본존을 둘러싼 협시들이 세로 2열로 배치되었지만 오른쪽의 아미타극락회도는 세로 1열만 배치된 보다 작은 화면(316.5×194㎝)이어서 차별화되고 있다.

타원형의 얼굴과 세장하고 늘씬한 체구, 두광의 양록색 등은 흥국사 팔상전 영산회도와 상당히 유사하며, 특히 양록색은 동일한 계열의 특징을 보여주고 있어서 유파의 특징인지 시

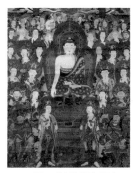 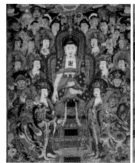 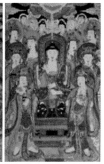

도42. 불교미술박물관 구장 영산회상도, 1741

도43. 광덕사 삼세불도(영산회도(좌), 아미타회도(우)), 1741

대적인 특징인지에 대해서는 좀 더 밝힐 필요가 있을 것이다.

통도사 신중도 1·2, 도림사 신중도(선암사 소장), 상주 남장사 삼장도 등도 이 해에 조성되고 있어서 주목된다. 1742년에는 포항 보경사 적광전寂光殿의 비로자나 후불화(도44)가 봉안되었는데 홍색 바탕에 백선묘白線描로 그린 이른바 선묘화이다. 사천왕·사대보살·제석·범천·가섭·아난 등이 본존 비로자나불을 둘러싸고 있는 구도인데 본존은 얼굴 등의 살색(살구색)과 머리카락만 청색일 뿐 모두 선묘로 그려졌고, 다른 상들도 얼굴 등 피부살색(살구색)과 머리카락이나 수염, 악기 등만 채색했을 뿐이다. 본존 비로자나불은 육계가 뾰족하고 타원형의 온화한 얼굴, 건장한 체구, 수인 등 상당한 기량을 보여주는 불화로 1731년 정수사 영산회도, 1739년 불국사 삼장도 등을 그린 밀기가 부화원으로 참여하고 있으며, 설현雪現이 수화원이다. 범어사 지장시왕도, 해인사 명부전 지장시왕도 등이 이 해에 조성되어 지장도의 성행을 알 수 있다. 이 해(1742, 영조 18) 4월에는 전국에 걸쳐 전염병이 창궐하여 나라가 뒤숭숭해진다. 불화의 조성도 이와 관계가 있는 것 같다.

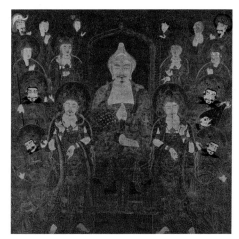

도44. 보경사 적광전 비로자나불회도, 1742

수화원	화원	
혜식파	위순, 성청, 여영, 성수, 양찬	덕유산 영축사 영산회도 (국립박물관 소장)(1742)
	윤탄, 진철	해인사 지장시왕도(1739)
임한 화파, 임한	혜식화파와 겹치는 화원 성청性清	서산 개심사 괘불도(1772)
임한, 유성	성청	운문사 삼신불회도(1755)
		선석사 괘불도(1702) 안국사 괘불도(1728)

표9. 혜식과 임한 화파

혜식 화파와 영축사 영산회상도 4월에 경남 함양 지리산 동쪽 덕유산 자락의 영축사靈鷲寺에 대불사를 하면서 대영산회탱(국립박물관 소장, 도45) 과 감로, 제석천룡탱 등을 조성한다. 영조대왕과 왕비, 사도세자 등 3인의 장수를 기원하고 모든 백성들의 극락왕생을 기원해서 1740년에 완성된 대법당 대웅전에 봉안한 것이다. 이 불화의 조성으로 전염병이 주춤했는지는 알 수 없지만 사부대중들이 정성을 다하여 간절한 마음으로 조성에 동참했던 것 같다.

거대한 화면(364×242.5㎝)의 중앙에 녹색 두광과 5색광선 신광을 배경으로 항마촉지인의 석가불이 배치되고 10대보살, 10대 제자, 제석범천, 사천왕下, 팔부중上, 시방불上中 등 대협시군들이 둘러싸는 구도를 나타내고 있다. 우견편단의 건장한 체구의 석가불은 얼굴이 둥글고 단정하며, 이 불상과 함께 얼굴들이 갸름한 보살과 10대제자들은 모두 미소를 띠고 있어서 작가 혜식慧式과 그의 일파들의 뛰어난 기량과 화풍을 잘 알 수 있다. 특히 불단 위에 안치된 성반위의 석류·복숭아·가지 등 공양물과 불단 앞의 "주상삼전하수만세 主上三殿下壽萬歲"가 적힌 목패와 10방제불 제일상단의 육계의 머리에 나체 동자형 탄생불이 왼손을 높이 든 기발한 표현은 대화승(비수존불산정안毗首尊佛山靜眼) 혜식의 진면목을 잘 알려주는 안목이라 할 수 있다. 그런만큼 혜식은 자존감이 충만했던 듯 인도 최고의 공교신 비수천이라고 스스로 불렀던 것 같다. 특히 그의 일파인 성청·성징·양찬 등은 운문사 삼신탱, 선석사 괘불도, 안국사 괘불도 등에 참여한 당대의 유명 화승들이어서 이 불

화의 질을 가늠할 수 있게 한다.[18]

이 화승 혜식은 1739년에 해인사 명부전 지장시왕도, 1749년 묘원진영도, 같은 해(1749) 환적당 의천진영도 등을 그리고 있다. 이들도 묘하게 이마가 넓고 턱이 가는 삼각형의 긴 얼굴을 보여주고 있어서 혜식의 화풍을 읽을 수 있으며, 그의 고매한 취향과 능숙한 필체를 느낄 수 있다. 이 혜식 화파는 임한파와 겹치고 있어서 같은 화파로 볼 수 있는데, 임한은 혜식의 제자 또는 후배로 볼 수 있을 것이다.

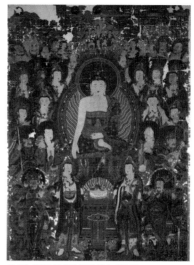

도45. 영축사 영산회상도, 1742

세관 화파와 직지사 삼세불회도

1744년에는 김천 직지사에 대웅전의 삼세불화와 시왕도 등이 조성된다. 삼세불회도(도46)는 대웅전의 정벽면 3칸에 중앙~석가영산회도, 좌칸~약사불회도, 우칸~아미타불화도를 봉안하고 있다. 석가영산회도는 세로가 가로보다 배나 좁고 긴 화면(644×298㎝)인데 본존 석가불을 중심으로 협시들을 둥글게 둘러싸면서, 좌우로는 사다리꼴 6열로 배치한 구도적 특징을 보여주고 있다. 사천왕, 10대보살, 제석, 범천, 10대제자, 이불, 팔부중 등의 비교적 정연한 구도인 것이 주목된다. 우견편단의 본존불은 단아한 형태이고, 협시들도 단정한 모습이며, 색채는 녹색 두광이 주조를 이루면서 옷의 붉은 색이 조화를 이루고 있어서, 차분하면서도 안정적인 분위기를 나타내고 있다. 이런 특징은 약사회도와 아미타극락회도도 거의 같은 특징을 보여주고 있지만 영산회도가 세로로 2열의 협시가 배치된데 비해 두 불화는 좁은 공간 때문에 세로 1열로 변하고 있으며, 따라서 협시들이 훨씬 줄어져 단순한 타원

18 ① 정명희, 「靈鷲寺 靈山會上圖, 현실에 펼쳐진 여래의 세계」, 『영혼의 여정』 (국립중앙박물관, 2003.8).
　② 김창균, 「불화승 혜식의 화적과 표현기법에 대한 고찰」, 『강좌미술사』 41 (한국미술사연구소 · 한국불교미술사학회, 2013.12).

도46. 직지사 삼세불회도,
1744

도47. 직지사 시왕도
(1, 3, 5대왕),
1744

도48. 직지사 시왕도
(2, 4, 6대 왕),
1744

도46-1. 직지사 삼세불화 중 석가영산회도 확대본(우측)

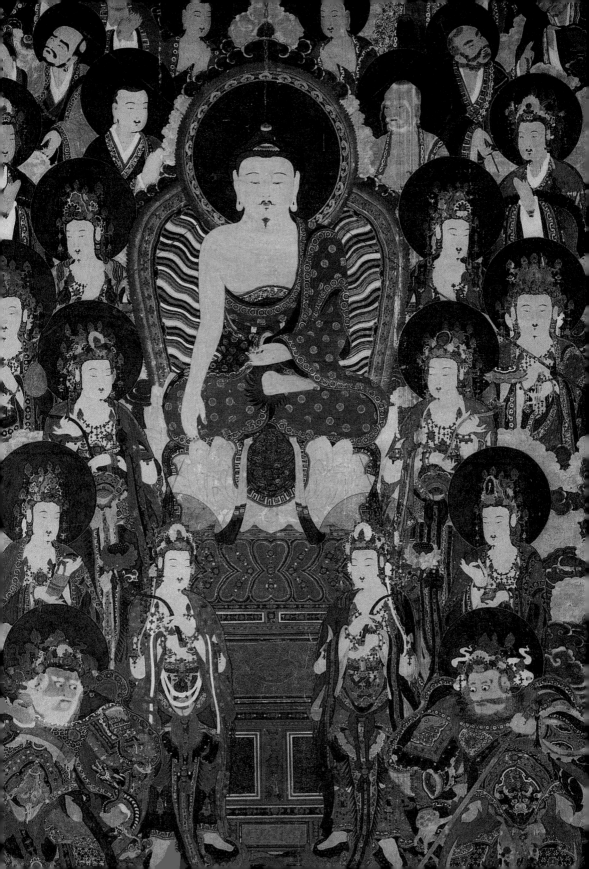

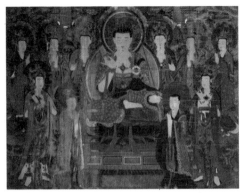

도49. 옥천사 영산회도, 1744 도50. 옥천사 지장보살도, 1744

형 구도를 나타내고 있다.

 이 직지사 삼세불화를 그린 수화원(용안龍眼으로 기록)은 세관世冠인데 당시 경상도 서북부에서 활약했던 대 화승이었던 것으로 알려져 있고 그의 유파는 상당히 번성했던 것 같다.

 세관 일파는 이 삼세불화와 함께 시왕도(1744, 도47, 도48)를 그리고 있다. 한 폭에 3대왕(1, 3, 5 / 2, 4, 6)씩 2폭이 남아 있는데 각 대왕은 병풍을 배경으로 대왕 모습으로 좌정하고 주위에는 권속, 아래에 구름을 배경으로 심판받는 장면이 배치되고 있다. 대왕들의 당당한 모습과 권속들의 단정한 형태는 물론 가라앉은 적색과 녹색의 주조색이 이루는 안정적인 화면은 18세기 중엽 시왕도 양식을 잘 반영하고 있다.

등계 화파와 옥천사 불화　　　경남 고성 옥천사에도 영산회도와 지장시왕도가 이 해에 조성된다. 영산회도(소장처 미상, 도49)는 석가불을 중심으로 협시들이 빙둘러싼 원형구도를 나타내고 있는데 석가불은 거대한 키형광배를 배경으로 항마촉지인에 결가부좌로 앉아 있다. 우견편단右肩偏袒의 착의법을 한 건장한 석가불은 둥근 얼굴, 각진 어깨, 당당한 체구 등을 나타내고 있다. 단정한 협시들(사천왕, 10대보살, 제석, 범천, 10대제자, 팔부중), 적혈색 광배 테두리와 옷, 녹색 두신광 등 이 불화의 특징은 1730년 갑사 대웅전 삼세불화, 1741년 천은사 팔상전 영산회도, 광덕사 삼세불화 등과 유사한 편이다.

이 그림과 함께 경남 서남 일대의 화승이었던 등계登階일파는 지장보살도와 함께 시왕도를 조성한다. 지장보살도(1744, 도50)는 가로가 긴 횡폭의 화면 중앙에 지장보살, 좌우로 도명과 무독귀왕, 8대보살이 사다리꼴로 둘러싼 정연한 구도, 단아한 보살들, 주황색 계통의 적색과 녹색 두광이 이루는 비교적 밝고 안정된 색채는 등계 일파가 이루어낸 이 시기 불화의 한 특징을 잘 보여주고 있다.

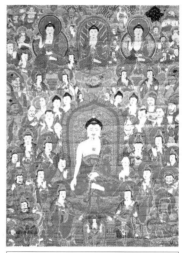

서기 화파와 부석사 삼신삼세 괘불도 1745년에는 영주 부석사에서 괘불도 한 점이 조성된다. 삼신삼세괘불도이다. 이 괘불도는 이미 언급한 바 있는 1684년작 부석사 삼신삼세괘불도(현재 국립중앙박물관 소장, 도51)의 배치구도를 거의 그대로 모사한 것으로 이 그림을 새로이 조성한 후 옛 그림을 중수한 후 충청도 청풍 신륵사로 이안하고 있어서 불화의 교류관계나 양식변천을 알 수 있는 결정적 자료로 중요시되고 있다. 이와 함께 부석사 괘불도에서 가장 중요시되는 점은 배치구도이다.[19] 상단에 중앙, 비로자나불, 좌 약사불좌상, 우 아미타불좌상이 나란히 배치되어 있고, 중 비로자나불에서 세로로 화면 중앙에 석가불좌상, 그 아래 하단에 입상의 노사나불이 'ㅜ'자구도로 배치되어 있다. 석가, 약사, 아미타 삼세불과 법신 비로자나, 보신 노사나, 화신 석가 등을 배치하면서 겹치는 석가 한 분은 빼고 석가를 본존 주불主佛로 중심에 둘 때 비로자나와 석가의 배치를 대체하여 배치하는 구도를 나타낸다고 할 수 있다. 이런 구도를 삼신삼세불 구도 또는 오불회도 구도라 부를 수 있다.[20] 또한 타원형의 갸름한 얼굴, 장신의 불상

도51. 부석사 삼신삼세오불회괘불도, 1745,
(아래) 배치도

등의 형태는 온화한 편이며, 석가불의 꽃무늬 광배나 비로자나불의 빛 무늬, 불보살들의 선명한 적색 등은 밝고 화사한 화면을 보여주고 있어서 이 불화는 17세기 괘불의 계보를 잘 계승하고 있는 것을 알 수 있다. 이 그림을 그린 수화원 서기瑞氣와 화원 조현祖玄 · 추안湫眼 · 자인 등 서기 일파가 조성한 대표적 작품으로 평가할 수 있다. 이들 화원은 새 괘불을 그리면서 이전의 괘불도를 중수하여 충청도 신륵사로 보내고 있는 사실을 중수 화기에서 확인할 수 있다.

의겸 화파의 다보사 괘불도

당대의 최고 화승 의겸은 이 해(1745)에도 괘불도 1점을 조성한다. 원래 금성산 보흥사普興寺에 봉안한 것인데 현재 나주 다보사 괘불(도52)이 된 것이다. 이 괘불화는 전체구도가 천신天信 작 내소사 괘불도(1700)와 같이 석가불 위주에 문수 · 보현 · 관음 · 세지보살과 다보 · 아미타불이 배치되어 의식

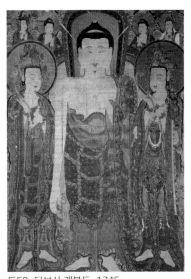

도52. 다보사 괘불도, 1745

집 구도를 나타내고 있지만 석가 · 문수 · 보현의 삼존도 위주식 구도에 관음세지와 다보 아미타불이 상단에 첨부식으로 표현된 독특한 배치구도를 보여주고 있다. 이러한 구도는 같은 의겸 작 개암사 괘불(1749)에 그대로 계승되고 있어서 의겸 말년의 의식집 영산괘불도의 특징을 나타내고 있다. 의겸이 천신 스님을 모시고 그린 안국사 괘불도(1728)의 협시보다는 문수 · 보현이 더 확대된 영산회 삼존구도식이라 하겠다. 본존과 협시의 얼굴은 갸름하지만 어깨가 각지고 오른팔이 곧고 길게 내려져 직사각형 체구를 나타내고 있다. 4등신적인 안국사 불상의 단신형의 굵은 체구보다는 다소 긴 편이지만 기본적으로

19 문명대, 「浮石寺 掛佛幀畫의 考察」, 『초우 황수영 박사 고희 기념 미술사학 논총』 (통문관, 1988).
20 문명대, 「三身佛의 圖像特徵과 조선시대 三身佛會圖의 硏究」, 『한국의 불화』 12-선암사편 (성보문화재연구원, 1998).

방형의 형태를 보여주고 있다. 불상의 불의나 보살의 천의 두광배 등에 표현된 적색·녹색·청색은 진한 편이어서 내소사나 안국사 괘불도의 화면보다는 덜 화사하고 덜 밝은 편이다. 이보다 4년 후에 조성한 개암사 괘불도(1749)는 다보사 괘불도(1745) 본本을 그대로 써서 동일한 구도와 형태를 보여주고 있어서 주목된다.

의겸파 회밀과 무량사 극락전 아미타회상도

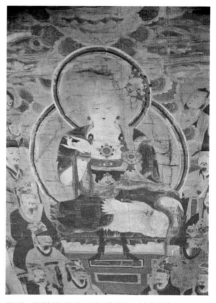

도53. 무량사 삼장보살도(지장보살 부분), 1747

무량사 극락전의 주존불 아미타불상의 후불도인 아미타삼존도는 1747년에 봉안된 3폭의 그림이다. 각 폭은 매우 좁고 긴 화면(① 756×440㎝, ② 692×293㎝)인데 중앙의 아미타불화는 본존 아미타불과 좌우의 협시들이 세로 한 줄로 서 있는 배치구도로, 이러한 특징은 관음보살도와 대세지보살도 등 두 폭도 동일한 구도를 보여주고 있다. 결가부좌로 앉아 있는 각 폭의 주존들 특히 아미타불은 얼굴이 둥글고 복스러운 편이며, 신체도 건장한 형태인데 협시들도 마찬가지이다. 세 폭 모두 비슷한 특징인데, 적혈색이 주조색을 이루고 있어서 특색있는 표현이다. 수화승 회밀會密과 일군, 색민 등은 의겸 밑에서 활약한 의겸파로서 1745년 다보사 괘불도를 그릴 때 의겸의 보조화승으로 참여하였던 화승들인데 이들은 같은 무량사 극락전에 삼장보살도(도53)를 그려 봉안하고 있다. 은은한 청색이 많아진 이 삼장보살도는 차분한 화면을 잘 살리고 있다.

장곡사 영산회도 청양 장곡사長谷寺(동국대박물관 소장, 도54)에는 1748년에 1폭 3장면 형식의 영산회도가 봉안된다. 1708년 장곡사 아미타극락회도를 계승하여 제작되었을 것이므로 몇 가지 변화를 일으키고 있다. 첫째, 한 폭의 구도가 아니라 3폭

| 사
천
왕 | 팔
부
중 | 불
보
살
군 | 사
천
왕 | 팔
부
중 |

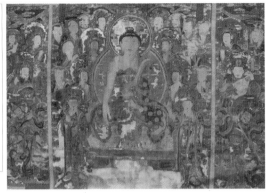

도54. 장곡사 영산회도, 1748

형식을 나타내고 있는데 1708년 장곡사 아미타도처럼 한 폭에 그려지던 신중神衆들을 따로 떼어 별폭別幅, 팔부중(2신장2神將)을 좌우 별폭형의 화면에 배치함으로써 불보살을 외호하는 신중과 불보살의 성중聖衆을 차별화하고자 한 것으로 이해된다. 둘째, 가로가 넓은 횡폭 형식의 구도를 의도적으로 나타내어 영·정조불화의 경향을 읽을 수 있다.[21]

이 해에는 한천사 시왕도와 국립중앙박물관 신중도 등이 그려져 불화의 풍성을 더해주고 있다.

화승 사혜와 광덕사 노사나괘불도 1749년에는 의겸 필 개암사 괘불도와 사혜思慧 필 광덕사 괘불도 등 당대 최고의 괘불화들이 제작되고 있어 주목된다. 광덕사廣德寺 괘불도(도55)는 신원사 괘불도를 모본으로 그린 노사나괘불도이다. 녹색 두광배를 배경으로 두 손을 좌우로 어깨 높이까지 들어 외장外掌하면서 서 있는 중품인中品印의 보관보살형 입상이다. 8화불이 그려져 있고 큼직한 보관을 쓴 타원형 얼굴, 장대한 체구, 옷깃의 지그재그와 꽃무늬, 밝은 적색의 주조색과 녹·청색의 배색 등은 신원사 노사나괘불도(1644년 또는 1664년)와 수덕사 노사나괘불도(1673)를 잘 계승하고

21 장곡사 아미타회도는 필자가 1970년대에 당시의 관습대로 마루 밑에 방치되어 거의 훼손 직전에 놓여 있던 것을 소 달구지에 실어 청양까지 운반, 동국대 박물관으로 이안하여 그림을 살려낸 바 있으나 이 영산회도는 별도로 이안한 것이다.

있다. 특히 사천왕, 2대보살, 가섭, 아난, 상단 좌우 모서리의 구름을 타고 내려오는 오불 등의 간략한 배치구도와 아난, 가섭의 신선도적인 얼굴 등이 인상적이다.

개암사 괘불도(1749, 도56)는 의식집에 의한 영산회괘불도이다. 화승 의겸이 다보사 괘 불도(1745)를 바탕으로 그린 것으로 이 괘불도는 의겸 말년의 괘불도답게 좀 더 심혈을 기 우려 완성도 높게 조성한 대표작이라 할 만하다. 정면 향한 본존 석가불과 측면을 향하던 좌우의 문수ㆍ보현보살이 정면을 향하여 석가삼존상을 이루었고, 두 보살의 두광이 녹색 에서 투명광배로 바뀌었으며, 보현보살에서 보이듯이 꽃무늬들도 더 정교하고 화려해졌 는가 하면 무엇보다도 화면이 부드럽고 환해져 수륙영산회의 분위기가 한층 더 축제분위 기로 무르익은 것을 알 수 있다. 의겸에게 '존숙尊宿'이라는 칭호를 붙여 최대의 존경을 나 타내고 있는 것이 어색하지 않은 것 같다. 이 그림의 바탕이 된 초본이 아직도 전해지고 있어서 특히 주목되고 있다.

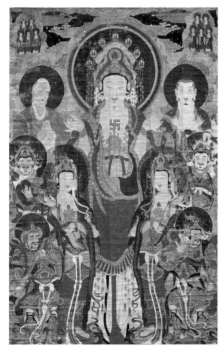

도55. 광덕사 괘불도, 1749

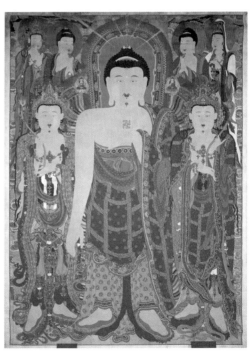

도56. 개암사 괘불도, 1749

도57. 천은사 치성광여래강림도, 1749

화승 의겸은 이 해에 실상사에서 조선 후반기를 대표할 만한 선묘화線描畵를 그리고 있다. 홍색 바탕에 아미타극락회를 가로가 넓게 그린 횡폭형식의 이 아미타후불 선묘화(1749)는 머리카락이나 얼굴 등 살색을 제외하고는 흰 선묘로 능숙하게 그린 것이다. 둥근 얼굴, 건장한 체구의 하생중품인의 아미타불과 단아한 협시들이 이루는 능숙한 필치는 의겸 불화의 또 다른 묘미를 느낄 수 있다.

이와 함께 의겸은 천은사 치성광여래강림도(도57)도 그리고 있다. 3단의 층단을 이루는 횡폭의 이 칠성도는 한 폭에 치성광불과 칠성의 불, 칠원성군과 협시들의 군상이 3단으로 그려지고 있어서 당대를 대표할 수 있는 수작이라 하겠다.

처일 · 보총의 은해사 괘불도와 구품회도 1750년(영조26)에는 영천 은해사에 괘불도(도58)와 대웅전 아미타불회도가 봉안된다. 처일處一과 보총普摠이 수화사가 되어 그린 그림이다. 괘불도는 세로가 12m나 되는 거대한 화면에 불입상만 꽉 차게 그린 그림이다. 머리 위에는 천개의 영락장식들이 화려하게 드리웠고 좌우로 6마리의 봉황새가 날고 있으며, 불상 좌우로는 큼직한 꽃비가 내리고 발 주위로는 연꽃이 솟아 있어 화려한 꽃과 찬란한 장식으로 둘러싸인 염화시중을 상징하는 것 같다. 녹색 두광 속의 육계는 뾰족하고, 둥근 얼굴은 단아하며, 두 발을 좌우로 벌리고 서 있는 체구는 꽤 우아한 편이다. 밝은 적색 대의大衣와 녹색 군의, 황금색 분소의의 띠, 옷깃의 꽃무늬들은 밝고 온화한 화면을 이루고 있어서 호화찬란한 배경과 잘 어울리고 있다. 보총과 처일이 합심해서 그린 당대의 수작으로 평가된다.

대웅전 아미타불도(도59)는 아미타삼존입상인데 중앙 본존불입상은 괘불도와 유사하

			인물
1722	청곡사 영산회괘불도	구존도	석가모니불, 문수보살, 보현보살, 다보불, 아미타불, 관음보살, 세지보살, 가섭존자, 아난존자
1728	안국사 영산회괘불도	칠존도	석가모니불, 문수보살, 보현보살, 다보불, 아미타불, 관음보살, 세지보살
1730	운흥사 영산회괘불도	칠존도	석가모니불, 문수보살, 보현보살, 다보불, 아미타불, 관음보살, 세지보살
1745	다보사 영산회괘불도	칠존도	석가모니불, 문수보살, 보현보살, 다보불, 아미타불, 관음보살, 세지보살
1749	개암사 영산회괘불도	칠존도	석가모니불, 문수보살, 보현보살, 다보불, 아미타불, 관음보살, 세지보살

표10. 의겸 작 영산회괘불도의 형식(박서영 논문표 참조)

게 오른손은 내리고 왼손은 가슴 아래쪽에서 상장上掌하고 있어서 괘불도와 함께 석가의
항마촉지인을 무의식적으로 번안하고 있다. 또한 육계, 얼굴, 체구 등도 괘불도와 거의
유사한 편이지만 대의의 채색이 밝고 온화하지 않고 가라앉은 채색이어서 화면이 탁하게
보이고 있다. 좌우의 관음과 세지보살은 본존을 바라보면서 서 있는데 다소 긴 얼굴 외에는 본존과 유사한 편이다.

이 아미타불화와 함께 염불왕생도念佛往生圖(도60) 이른바 염불왕생첩경도 또는 구품회탱이라는 극락에 왕생하는 장면을 그린 그림이 수화사 보총에 의하여 1750년(영조26)에

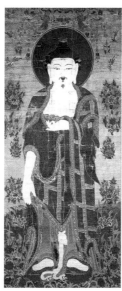
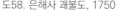
도58. 은해사 괘불도, 1750

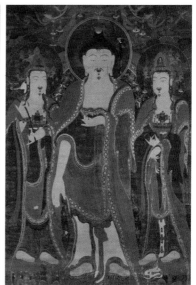
도59. 은해사 대웅전 아미타삼존불도, 1750

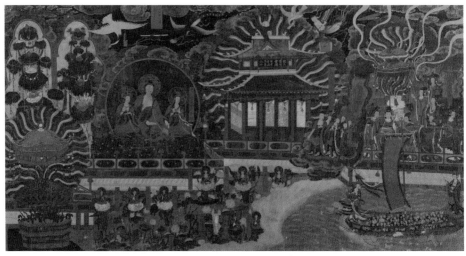

도60. 은해사 염불왕생첩경도, 1750

조성된다. 화면도 상하 2단으로 구분되는데 상단인 칠보누각을 중심으로 좌우로 염불왕
생자를 맞이하는 아미타불일행과 둥근 원안에서 극락왕생자들에게 설법하는 아미타삼
존불이 배치되고, 하단에는 왼쪽 큰 연못에 연화로 왕생하는 모습과 오른쪽에 거대한 돛
단배에 한배 가득 타고 있는 왕생자를 앞뒤로 관음, 세지보살이 인도해오는 광경이 묘사
되고 있다.

칠보누각과 칠보들에서 5색 광선이 찬란하게 비치고 커다란 극락조들이 하늘에서 비
상하고 있는 등 밝고 찬란한 극락의 광경이 펼쳐지고 있는 왕생도라 하겠다. 지극 정성으
로 나무아미타불 염불만 하면 7보가 가득한 극락에 태어날 수 있다는 것은 놀라운 일이
아닐 수 없다.

현존하는 염불왕생도로서는 가장 이른 예인 이 그림은 30여 년 전 은해사에서 도난당
해 대전 모 골동상에 있었는데 이 사실을 알게 된 필자가 이를 주지스님께 알려 회수할
수 있었던 것은 큰 다행이다. 이 불화를 필자는 1967년 8월 18일에 은해사(당시 주지 석주
昔珠 큰스님)에서 상세히 조사하고, 조사일지에 화기 상당 부분을 적어놓았기 때문에 도난
때 화기를 없앴지만 은해사 염불왕생도라는 사실을 알 수 있어서 회수가 가능했다.

현재 화기가 절단되었으나 당시 화기 일부를 적어 놓았기 때문에 조성연대, 화원 등을 잘 알 수 있다.[22]

이에 비해서 은해사 소장 부귀사 아미타극락회도(도61)는 1754년에 조성되었는데 작은 화면(244.7×233.5㎝)인데도, 중앙의 아미타좌상을 중심으로 많은 소형의 협시들이 둘러싸고 있는 구도의 그림이다. 단정한 형태, 적혈색의 옷과 녹색 두광이 화면을 가라앉게 하고 있다.

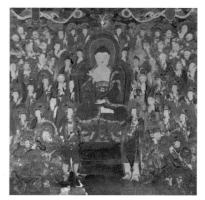
도61. 부귀사 아미타극락회도, 1754

영조의 중농주의와 문화의 매너리즘화

이 시기(영조28)를 전후하여 영조는 사치를 지나치게 금하고 근검절약을 지독히 장려하면서 상공업까지도 상당히 제한하거나 엄금함으로써 역동적이고 자극적인 사회와는 거리가 멀어져 매너리즘에 접어들게 된다. 물론 영정조시대를 문예부흥기로 보는 견해가 우세하지만 앞시대(17세기)의 격동적이고 상공업 중시 시대(1752, 영조28)와는 달라진 문예부흥기의 절정을 지난 난숙기라는 표현이 적절하지 않을까 한다. 이 점은 1752년(영조28)에 무늬비단과 금사金絲직조를 엄금함으로써 삼국시대부터 발달해온 격조 높던 직조산업의 맥이 끊어져 버렸다든가 일본과의 인삼무역을 엄금한다든가 중국의 비단 청포靑布 수입도 금하고 연경무역을 제한하며(1771), 안변의 동광을 폐쇄(1729)하는 등 상공업을 홀대하고 중농주의 위주의 정책을 지나치게 선호함으로써 사회의 생동감이 크게 위축된 것에서도 알 수 있다.

의겸파 화승(비현·즉민·치한)과 선암사 불화 1751년에는 의겸파의 비현丕賢이 계탄戒坦과 쾌윤快允을 거느리고 선암사에서 아미타극락회도(도62)를 완성한다. 상단이 훼손된 작은 선묘화(79×89㎝)이지만 아미타삼존과 아

22 은해사 염불왕생지도 〈화기〉 乾隆十五年庚午四月日」九品會幀今畝畢功奉」安八公山銀海寺」普聰」性淸」玉蓮」膳閑」이 불화의 이름과 화승을 잘못 추정하고 있는 경우가 많다.

도62. 선암사 아미타극락회도, 1751

난·가섭 등 오존입상으로 구성된 간략한 구도, 단정한 형태, 홍색 바탕에 유려한 필치 등 의겸파의 흐름을 알 수 있는 작품이다.

선암사의 극락회도를 조성한 2년 후인 1753년에는 같은 선암사에서 괘불도·석가삼존 및 33조사도·제석도 등이 조성된다. 치한·은기·즉민 등 의겸파 화사들이 연로한 의겸을 대신해서 그린 불화들이다. 괘불도(도63)는 큰 화면(1260.5×678㎝) 전면에 걸쳐 불입상을 가득히 묘사했는데 좌우상단에 불상 그린 탑과 10화불이 작게 배치되어 이 불화의 성격과 치한 화승의 개성을 알려주고 있다. 타원형의 온화한 얼굴, 각진 어깨와 굵은 체구, 적·녹색의 밝은 채색 등은 전형적인 의겸파 괘불도의 특징에 속한다고 할 수 있다.[23]

팔상전의 석가삼존도와 33조사도(도64)는 십육나한도와 유사한 자유스러운 구도와 형태, 일반화와 유사한 담채적 맑은 채색, 또한 중심의 삼존도는 선정인을 짓고 결가부좌로 앉아 있는 석가불, 길고 커다란 지팡이에 기댄 구부린 노가섭과 여의를 쥔 젊은 아난으로 이루어진 삼존 구도, 백자에 꽂힌 버들가지와 전면의 암석 등은 동양화적이고 중국

	의겸파 수화승	화원	
1	즉민卽珉	월계, 봉찰, 책화, 은기, 치환, 태순, 모영, 지연	선암사 33조사도(1753) 제석도(1753)
2	비현조賢	계탄, 쾌윤	선암사 아미타도(1751)
3	비현	즉민, 태관, 막령, 연민, 어현, 쾌윤, 대한, 자문, 유준, 강학, 본해, 천심	흥국사 노사나괘불도(1759)

표11. 선암사·흥국사의 의겸파 화승

23 이종수, 「조선 후기 畵僧 快允에 관한 고찰」, 『順天 仙巖寺 掛佛幀』 (통도사박물관, 2002).

청대 회화의 분위기를 보여
주고 있어서 특이하고 흥미
진진한 불화임을 알 수 있
다. 제석도(도65)는 5색 구
름을 배경으로 꽃가지를 든
제석과 이를 둘러싼 협시들
이 독특한 구도적 특징을
보여주고 있다. 이 역시 의
겸파인 화승(즉민卽玟: 수화首
畵), 은기, 치한 등이 조성하
고 있다.

이 팔상전의 33조사도는
불교의 33조사도를 그린 그
림이다. 석가부처님을 계승
한 가섭존자를 제1조로 하
고 제2조 아난존자와 27조
반야다라존자를 끝으로 이
를 계승한 28조 달마존자가
동전東傳하여 제28조가 동
방 제1조가 되고, 29조 혜가
가 제2조, 30조 승찬이 제3
조, 31조 도산이 제4조, 32
조 홍인이 제5조, 33조 혜능
대사가 제6조가 되는 계보
를 체계화한 것이 33조사이

도63. 선암사 괘불도, 1753

도64. 선암사 팔상전 33조사도(본존 석가삼존도(左) 17,19,21조사(右)), 1753

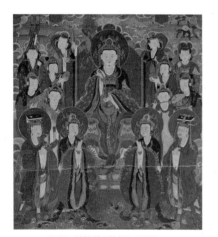

도65. 선암사 제석도, 1753

며, 이를 그린 것이 바로 33조사도인 것이다. 현존하는 제대로 된 33조사도는 선암사 조사도가 유일한 예로서 선종 계보도를 흥미진진하게 그리고 있어서 크게 중시되고 있다.

선운사 천불도　　　1754년에는 고창 선운사禪雲寺에 5폭의 천불도(도66)를 봉안한다. 설심雪心이 도화승이 되어 그려서 선운사 천불전에 봉안했던 이 그림은 현재 주폭主幅은 선운사 동운암에 봉안되어 있고 나머지 4폭은 동국대학교 박물관에 이안되어 있지만 1천불 모두 완존하고 있어서 다행이다. 주폭은 석가, 약사, 아미타 삼세불이 주불이 되고 이 뒤에 과거 7불이 배치되어 있으며 차례로 둥근 광배 안에 좌상과 입상

수화원	화원
성옥性玉, 설심, 사인	설심, 성옥, 체일, 도경, 돈영

표12. 천불도 화승 계보

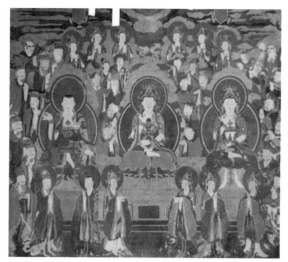

도66. 선운사 천불도, 1754 도67. 은해사 대웅전 삼장보살도, 1755

으로 무리지어 배치되어 있다. 따라서 화엄경사상이 아니라 법화경사상에 의한 천불도 임을 알 수 있다.

타원형의 온화한 얼굴, 단정한 자세, 녹색 광배와 구름, 적혈색 옷색 등으로 화면이 비교적 안정감을 주고 있지만 녹색의 탈락이 심하고, 군데군데 훼손되어 주폭의 상태는 열악한 편이다. 그러나 4폭의 천불도는 주폭 보다는 다소 양호하여 밝은 화면을 보여주는데 각 폭마다 빽빽이 묘사된 불상(210~225위)들은 제각기 개성있는 표정을 짓고 있어서 이 그림을 그린 화승들은 상당한 기량을 갖고 있었다고 생각되며, 다불도多佛圖 가운데 대표적인 예로 주목되어야 할 것이다.

1755년에 조성된 은해사 삼장보살도(도67)는 은해사 대웅전 아미타삼존도의 양식을 계승하여 가라앉은 채색과 단정한 형태, 전형적인 삼장보살도의 삼단구도 등이 눈에 띈다. 1755년에 조성된 청도 운문사 삼장보살도(온양민속박물관 소장)도 이 시기 삼장보살도의 전형적 특징을 보여주는 예로 중요시 되고 있다. 기본적으로 3보살을 중심으로 둥근 원형구도를 나타내고 있는데 단아한 형태, 차분한 색조가 특색이다.

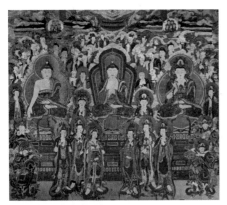

운문사 삼신불회도

도68. 운문사 삼신불회도, 1755

이와 함께 1755년에는 당대 최고의 불화인 청도 운문사 보광명전에 비로자나 삼신불회도(도68)가 수화승 임한과 그 일파에 의하여 조성된다. 1폭의 거대한 화면(466×522㎝)에 비로자나·노사나·석가 등 삼신불이 높은 대좌 위에 앉아 있어 대좌부와 2단 구도를 나타내는 독특한 구도를 보여주고 있다. 하단은 늘씬한 6대보살과 상대적으로 작은 사천왕이 배치되고, 상단은 삼신불 키형광배를 배경으로 한 비로자나불과 원형광배를 배경으로 한 보살형 노사나불과 석가불이 나란히 앉아 있고 이들 주위로 나한, 타방불, 팔부중, 천왕, 천녀 군상이 배치되었으며, 최상단에는 구름 속의 10방불이 원 속에 있어서 광대한 한 폭의 파노라마가 펼쳐져 있다.

특히 둥글고 단아한 얼굴과 건장한 체구의 불상과 갸름한 얼굴과 늘씬하고 세장한 체구의 보살은 서로 대비를 이루면서 화면을 긴장시키는 효과를 나타내고 있다. 또한 노사나불은 두 손을 들어 양손 설법인(中品中生印)을 한 통상의 수인이 아니라 수덕사 노사나괘불도(1704)나 통도사 노사나 괘불도(1792) 등 괘불도 노사나에 보이는 꽃을 든 지연화(持蓮華) 수인을 짓고 있어서 의식화의 성격을 강하게 보여주고 있는 것 같다. 또한 적혈색과 녹색이 조화된 화면이면서 얼굴과 구름 등이 밝은 베이지색이어서 화면을 부드럽고 환하게 밝혀주고 있는 점도 주목되고 있다.

아마도 이 그림을 그린 당대 최고의 화승 임한(任閒)과 쟁쟁한 그의 일파(처일處一·성청性淸·성징性澄·유성有性)들이 최상의 기량을 발휘한 걸작이기 때문이 아닌가 한다.[24]

운문사 대웅전(현 비로전) 후불벽 뒷면에 그려진 수월관음보살과 달마대사 병좌상 그림도 주목되고 있다. 15세기부터 유행한 후불벽 뒷면 수월관음도에 달마대사가 첨가된 이른바 수월관음·달마대사 병좌도(도69)는 현존 예로는 유일한 편이어서 보물로 지

정되어 있다. 수월관음도는
높은 보관, 아담한 얼굴, 건
장한 체구에 좌우의 대나무
와 손잡이형 정병, 바람에 나
부끼는 옷자락의 선재동자의
모습인데, 한국적인 서역인
의 얼굴, 건장한 체구, 매듭
진 붉은색 옷주름의 승의를

도69. 운문사 관음보살, 달마대사 벽화, 1755

걸친 달마대사가 향좌의 혜가를 위시한 역대 조사들과 사슴 등 동물이 노니는 배경을 보
여주는 장면이다. 여기서 보면 이 그림은 불 타 중건한 1753년경에 조성되었다고 보여
지고 있어 18세기 후불벽 수월관음도 계통을 잇는 예로 보아야 할 것이다.[25] 아마도 조
선 후반기 불교계에 가장 인기있던 운문종 벽암록의 "달마대사가 관음보살의 화신"이라
는 사상에서 유래한 수월관음 · 달마병좌도 그림이라 생각된다.

화엄사 삼신불회도　　이 보다 2년 후인 1757년(영조33)에는 노장 의겸 화승이 개암사 괘
　　　　　　　　　　불화 때(1749)의 존숙尊宿이라는 존칭에 이어 "대정경大正経"이라는
최고 권위의 직책으로 모처럼(1749년 개암사 괘불도 이후 처음) 직접 현장을 지휘하여 화엄
사 대웅전의 삼신불도三身佛圖(도70)를 그리고 있다. 즉 의겸은 회밀回密 · 색민嗇旻 · 정인定
印 등을 거느리고 비로자나 · 노사나 · 석가 등 3폭의 삼신후불도를 그렸는데 삼신불화로

24　이들 가운데 성청, 성징 등은 1742년에는 함양 영축사 영산회도에 혜식의 보조화승으로 등장하고 있고, 불화 조성
　　에도 참여하고 있어서 경상도 동남부 일대의 화파에 속하는 것은 분명하며 혜식과 임한과의 관계도 같은 유파임이
　　분명하지만 서로간의 관계는 좀 더 정립될 필요가 있다.
　　① 김미경, 「雲門寺 비로전 三身佛幀畵에 대한 고찰」, 『실학사상연구』14 (모악실학회, 2000).
　　② 김정희, 「조선 후기 운문사의 佛事와 佛畵」, 『강좌미술사』50 (한국미술사연구소 · 한국불교미술사학회,
　　　2018.6).
25　김정희, 「觀音과 達磨 · 운문사 대웅보전 관음보살 · 달마대사벽화 도상의 연원」, 『미술사학』34 (한국미술사교육
　　학회, 2017.8).

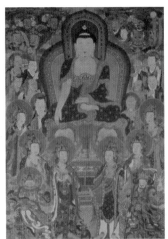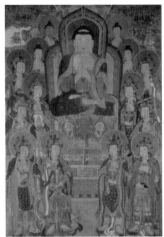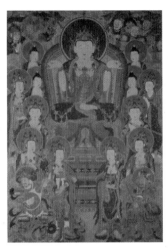

도70. 화엄사 대웅전 삼신불도(左:석가모니불도, 中:비로자나불도, 右:노사나불도), 1757

서는 통도사 삼신불화와 함께 가장 대표적인 예로 저명하다. 의겸파인 긍척이 그린
1741년작 흥국사 팔상전 영산회도와 유사하게 양록색 광배에 적혈색 옷색과 청색이 간
색으로 된 독특한 채색은 인상적이다. 타원형 얼굴은 유사하지만 장신의 건장한 흥국사
상에 비해서 단정한 형태, 좀 더 단출한 구도 등이 다소 달라진 면이라 할 수 있을 것이
다. 여기서 우리는 당대의 최고 화승 의겸의 최후 걸작을 마주하게 되는 감격을 느낄 수
있다.[26]

18세기 후반의 감로도 　　이 시기에 그린 프랑스 기메박물관 소장 국청사 감로도(1755, 도
71)와 안국사 감로도(1758), 봉서암 감로도(1759, 도72) 등은
1750년대를 장식하는 감로도들이다.

도70-1. 화엄사 비로자나불회도, 1757

26 김성희, 「화엄사 대웅전 삼신불회도의 연구」, 『강좌미술사』34 (한국미술사연구소, 2010).

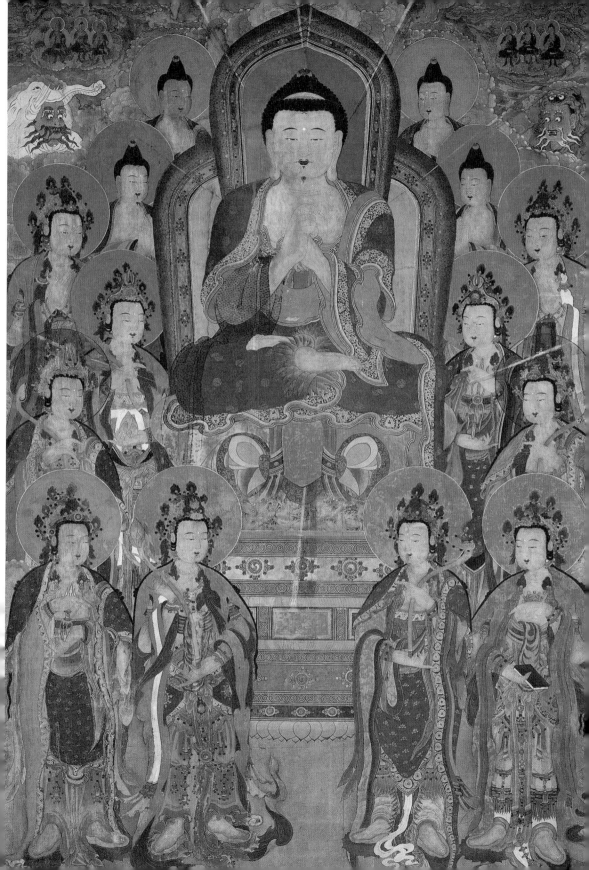

도71. 국청사 감로도, 1755

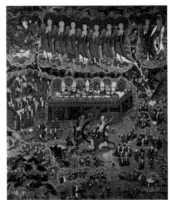
도72. 봉서암 감로도,1759

도73. 흥국사 노사나괘불도,
1759

의겸파 비현과 흥국사 노사나괘불도

의겸파 비현과 흥국사 노사나괘불도(도73)는 1759년에 의겸 화파인 비현杏賢이 금어金魚가 되고 즉민 · 쾌윤快允 · 천심天心 등 13명의 화승이 그린 대작(1282×790㎝) 그림이다. 수화원 의겸 작 안국사 괘불도(1728)의 도상특징을 계승한 괘불도로 둥글고 큼직한 얼굴, 뚜렷한 눈과 코, 굵고 당당한 체구, 밝고 현란한 채색과 무늬 등이 안국사 괘불도를 그대로 따르고 있다. 그러나 이 상은 화려한 보관, 두 손 설법인인 중품중생인, 안국사 괘불도 보다 더 밝고 더 선명하며, 상단의 협시들이 없어진 반면 네 모서리에 법화경적인 두 백탑과 두 전각이 상하로 배치된 것 등이 다르다고 할 수 있다.

통도사 삼신불회도와 임한파

이 1759년에는 통도사 대광명전 삼신불회도(도74)가 임한파에 의하여 그려지는데 이보다 2년 전에 조성된 의겸파의 화엄사 삼신불도 및 청곡사 삼신불회도와 함께 당대는 물론이고 우리나라 삼신불회도를 대표할 수 있는 대작이다. 통도사를 중심으로 한 경상도 동남쪽 지역 일대에서 활약했던 임한任閑과 그 유파 하운夏閨(도편수) 등의 역작力作으로 평가된다.[27]

본존 법신 비로자나불화의 화폭은 넓고(423×299.5㎝), 좌우 노사나와 석가불화의 화폭

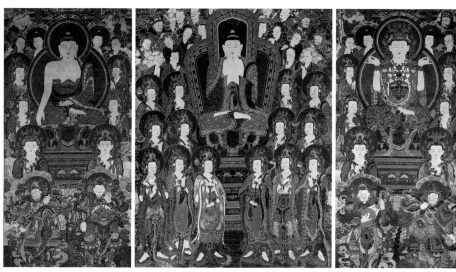

도74. 통도사 대광명전 삼신불도, 1759

은 좁은 편(386.5×178㎝)이며, 사천왕은 좌우 폭에 각각 2구씩 배치했고, 각 폭은 협시들을 층단식으로 열을 맞추어 가지런히 배치하는 해인사 대웅전 영산회도 계통을 따르고 있다. 불형佛形 비로자나, 보살형 노사나, 불형 석가불 등 본존불들은 얼굴은 둥글고 단아한 편이지만 체구는 어깨가 각지고 건장한 편이어서 규격화된 느낌을 주고 있다. 채색도 가라앉은 색이어서 안정되면서도 틀에 짜인듯 한 화면을 보여주고 있지만 협시보살들의 앳된 표정과 정교한 꽃무늬 등의 표현과 함께 전체적으로 당대의 수작으로 평가하기에 충분한 것 같다.

강원, 경기 중부 화파 1759년에는 수화승 오관悟寬과 혜관, 민오 등이 그린 월정사 비로자나불회도와 가평 현등사 아미타극락회도도 주목된다. 이 월정

27 다음 글을 참조할 수 있다.
 ① 鄭喜先, 「朝鮮後期 畵師 任閑에 대한 硏究」 (동국대대학원 석사학위논문, 2003).
 ② 정희선, 「화승 任閑派 불화의 연구」, 『강좌미술사』26 (한국미술사연구소·한국불교미술사학회, 2006).

	수화원	화원	불화명
1	천오天悟	금명, 최훈, 적조, 지순, 조한, 임한	경주 기림사 삼신불회도 삼장보살도(동국대 소장)(1718)
2	탁행琢行	설심, 희심, 임한, 민휘, 취상	해남 미황사 괘불도(1727)
3	임한任閑 공덕화원, 수두	희심, 민휘, 순백, 포근	통도사 영산회도(1734)
		하윤, 성오, 민휘, 포근, 순백	석남사 영산회도(1736)
		희심, 새정, 홍원, 하윤, 채현, 두영	통도사 아미타극락회도(1740)
		처일, 성청, 성징, 붕연, 취우, 만징, 유성, 우찰, 최윤, 채정, 의전, 수운, 보(포)관, 성찬, 탁오, 약붕, 치행, 국현, 태일	운문사 삼장보살도(지지보살 화기)(1755) (온양민속박물관 소장)
		위와 동일(포관은 보관으로 됨)	청도 운문사 삼신불회도(1755)
		도편수 하윤夏閏, 옥상, 수성, 보관, 성익, 상심, 약붕, 평인, 태일, 계징, 흥오, 맹학, 태준, 이활, 수일, 두영(영산회도)	통도사 삼신불회도(1759)

표13. 임한 화파의 성행

사 비로자나불회도(도75)는 상단의 비로자나불을 좌우의 8대보살, 사천왕 등이 둘러싸고 있는데 퇴색과 탈락이 진행되었지만 타원형 얼굴과 다소 건장한 체구 등 앞서 언급한 통도사 삼신불화와 유사한 특징을 보여주고 있다.

진찰震刹이 수화승이 되어 1762년에 강원도 수타사에서 영산회도(도76)를 조성한다. 삼각형적인 얼굴, 긴 체구와 가는 팔 등 특이한 형태, 본존 석가불을 중심으로 삼단의 사다리꼴로 배치된 협시들, 녹색 두광과 홍색 옷 등은 옷이나 광배 무늬와 함께 규격화되었지만 안정된 화면을 보여주고 있다.

새로운 입상의 치성광강림도의 출현 1761년에는 1749년 천은사 치성광여래강림도를 계승하여 입상의 치성광여래강림도(서울 보광사 소장, 도77)가 수화승 치성致性에 의하여 조성된다. 이 그림은 첫째, 정사각형(117×117㎝) 화면에 치성광삼존과 그 권속 46존이 상·중·하 3단으로 배치되고 있는 칠성도의 일종이다. 즉

도75. 월정사 비로자나불도, 1759 도76. 수타사 영산회도, 1762 도77. 보광사 치성광여래강림도, 1761

화면의 중단에는 손에 보주를 잡은 치성광삼존상과 이 좌우로 5성9요(3태6성)가 배치되어 있고, 하단에는 홀을 잡고 면류관을 쓴 7원성군과 좌보성, 우필성이 배치되었다. 상단에는 각성角星·두성斗星 등 28수宿가 배치되어, 우주 공간에 이들 성군들이 질서정연하게 펼쳐져 있는 구도를 나타내고 있다.

둘째, 중앙의 치성광삼존상(일광·월광보살)은 화면의 중심에서 정면관으로 서서 위풍당당하게 화면을 압도하는 모습을 나타내고 있다. 이들 상들은 모두 구름에 싸여 본존 삼존을 옹위하면서 강림하고 있는 모습을 보여주고 있다.

셋째, 중심의 건장한 치성광삼존상은 치성광여래가 정면향이고, 좌우 일광·월광보살이 본존을 향한 측면관으로 서있는 모습이어서 측면 좌상의 치성광여래가 아닌 서있는 입상의 치성광여래삼존상 도상은 1749년 천은사 치성광강림도에 이어 두 번째라는 점에서 중요시된다. 이처럼 구도와 형태가 새로운 치성광강림도의 이런 특징은 18세기에 처음 등장하고 있는데, 작가나 제작자의 의도인지 그 유래가 어디에 있는지 밝혀져야 할 것이다.[28]

입상의 치성광삼존여래강림도의 첫 예는 1749년 천은사 강림도이지만 이 칠성도(강림도)보다 본존이 작고 상하단이 바뀌고, 칠성불이 있는 점 등은 이 1761년 본과 다른 점이다. 그러나 천은사 칠성 그림은 현재 망실되고 없어서 이 그림이 현존 유일본 입상 강림도이

28 문명대, 「1761년 보광사 치성광여래강림도의 연구」, 『강좌미술사』50 (한국미술사연구소·한국불교미술사학회, 2018.6).

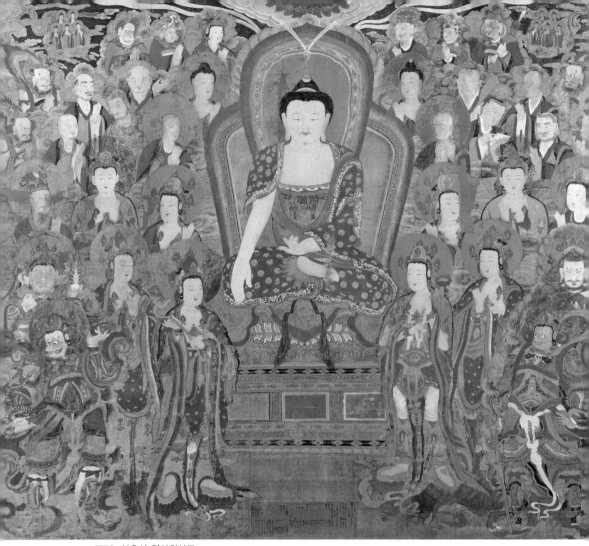

도78. 신흥사 영산회상도

므로 특히 중요시되어야 할 것이다.

　이 시기(조선 후반기 제2기)의 칠성관계 그림은 이 두 강림도 외에 1739년 태안사 칠성도와 1790년 용주사 치성광여래 설법도(현망실)만 있을 뿐이어서 매우 희귀한 편이라고 할 수 있다. 따라서 이 그림의 중요성은 더욱 중요하다고 판단된다.[29]

신흥사 영산불회도 　　　　경기 화파인 태전·칠혜七惠와 경상 화파인 두훈·성총 등은 설악

산 신흥사 대웅전에 영산회도(도78)를 그린다. 이 그림은 6 · 25전란 때 미국으로 건너가 LA카운티미술관에 소장되었다가 2020년 9월에 신흥사로 무사히 환수된 기념비적 불화이다. 이 영산회도(1775, 335*406㎝)는 큼직한 항마촉지인의 석가불이 단아하게 앉아 있고
[30] 위로 올라갈수록 작아지는 원근법의 협시들이 좌우로 6열로 배치되었지만 자세나 열은 다소 자유분방한 편이다. 이런 구도와 함께 단아하고 온화한 형태나 밝은 적 · 녹색의 채색 등은 관룡사 영산회도(1765)나 장육사 영산회도(1764) 등과 유사한 편이다. 이것은 차화승들인 두훈과 성총 등과도 연관이 있다고 판단된다. 칠혜 등은 남양주 봉선사 괘불도, 학림사 괘불도 등을 그린 화원 유파들이어서 계승 관계를 알 수 있다.

은선묘 아미타삼존도

이 1762년에는 홍색 바탕(167×150㎝)에 은선묘로 그린 아미타삼존도(서울 도안사 소장, 도79)가 정화定和에 의하여 그려진다. 은선묘로 그렸기 때문에 선묘가 뚜렷하지 않지만 자세히 보면 필력이 힘차고 유려하고 뛰어나다는 것을 잘 알 수 있다.

중앙에 아미타본존이 앉아 있고 좌우 관음 · 지장보살이 협시하고 있으며, 이 위로 가섭 · 아난이 반신으로 배치된 정연한 구도를 나타내고 있다. 본존은 뾰족한 정상계주, 타원형의 자비스러운 얼굴, 비교적 건장한 체구를 보여주고 있으며, 좌우 협시는 단아한 편이다. 특히 은선묘의 활달하고 유려한 필선의 묘는 이 그림이 당시 유

도79. 도안사 아미타 삼존도, 1762

29 ① 문명대, 앞의 글, 『강좌미술사』50 (2018.6).
　② 정진희, 「한국치성광여래신앙과 그 도상 연구」 (동국대대학원 박사학위논문, 2017).
30 유경희, 「LA카운티미술관 신흥사 영산회상도」, 『강좌미술사』45 (한국미술사연구소·한국불교미술사학회, 2015. 12).

행하기 시작하던 선묘 홍탱 가운데 수준 높은 수작임을 잘 알게 한다.

이 그림은 통도사 지장시왕도(1798), 통도사 괘불(1792), 삼장보살도(1792)에 참여한 정화가 수화승이 되어 학성(종언·일신·혜원·영훈·순잠) 등과 함께 구룡사에서 조성한 아미타삼존도임을 화기에서 확인할 수 있다. 여기서 보다시피 정화는 지연 화파에서 상당한 위치를 차지한 화승임을 잘 알 수 있는데, 동명이인인지는 좀 더 확인할 필요는 있다. 지연 화파의 작품답게 이 아미타삼존도는 수준 높은 은선묘의 수작이며, 화기는 은선묘로 쓰여 있어서 불빛에 기술적으로 비추어 보아야 읽을 수 있다는 점에 유의할 필요가 있다.[31]

잃어버린 강진 백련사 삼세불회도 같은 해(1762)에 머나먼 남쪽 바닷가 강진 백련사 대웅전에 삼세불회도(도80)가 봉안된다. 그러나 이 불화는 1994년도에 삼장보살도와 함께 도난당하여 행방이 묘연하다. 도난 직전에 필자가 조사하여 특징과 년대 등은 알 수 있는데, 한 폭에 삼세불이 모두 묘사된 그림으로는 이른 예가 되므로 중요시 되어야 할 것이다. 화면은 상하 2단으로 구분되는데 상단은 삼불 위주이며 하단은 삼불대좌와 협시보살, 사천왕 등으로 구성된다. 석가·약사·아미타 삼세불상들은

도80. 백련사 삼세불도, 1762

뾰족한 육계, 둥근 얼굴, 각진 어깨와 비교적 건장한 체구 등과 함께 청색 안감이 보이는 다소 탁한 진홍색 대의의 특징 등에서 새로운 불화기법이 등장하던 당시의 양식적 특징을 보여주고 있다. 이 삼세불이 하루빨리 제자리를 찾아 돌아와 많은 중생들의 찬탄을 받았으면 하는 생각이 간절하다.

31 정화 작 도안사 아미타삼존도 〈화기〉(필자는 2주 이상 읽은 바 있다)
　乾隆二十年四月日」○○○九龍寺」○」阿彌陀殿」祐靈駕」證明法師○○堂慕弘」○○堂大徹」持殿比丘敬和」誦呪良珍」畵員定和」學成」琮彦」日信」慧寮」道古」永訓」純岑」

대흥사 괘불도 1764년에는 의겸파의 색민色旻이 수화승이 되어 24명의 화승과 함께 영산괘불도(도81)를 그려 대흥사(옛 대둔사大芚寺)에 봉안하고 있다. 의식집 영산회도를 극도로 생략한 석가삼존도에 소형의 아미타불과 관음보살을 배치한 구도이다. 즉 의겸 작 개암사 괘불을 거의 그대로 계승하고 있지만 상단의 다보 · 아미타불과 관음 · 세지보살, 극소형의 비로자나 · 노사나불을 아미타불과 관음보살만 남겨두고 나머

도81. 대흥사 영산회괘불도, 1764

지는 생략해버린 구도인 것이다. 타원형의 온화한 얼굴, 각진 어깨, 비대한 체구, 선명한 주홍색과 밝은 녹색 · 청색, 화려하기 짝이 없는 꽃무늬들도 거의 계승하고 있는데 가령 오른팔이 다소 굵어지고 살색(살구색)이 희게 된 것 등이 약간 달라졌을 뿐이다.

청곡사 극락회도 청곡사 극락회도(동국대박물관 소장, 도82) 역시 맹찬孟贊과 보심普心이 1759년에 그린 홍색 바탕의 선묘화인데 횡폭의 아미타도로서 상단의 아미타불과 좌우 협시들이 비교적 정연하게 배치되었다. 세밀한 필치로 그려진 단정

도82. 청곡사 아미타극락회도, 1759 도83. 통도사 이포외여래번, 1760

한 형태의 불보살들은 유려한 선묘, 치밀한 무늬들로 선묘화의 극치를 보여주는 뛰어난 수작이다.

1760년에 해천海天 등이 그린 통도사 이포외여래번離怖畏如來幡(도83)은 조선 후기 의식용 불상번의 유행을 알려주는 의의있는 그림이다. 번 형식에 단독 불입상을 규격적으로 표현한 것으로 동일한 형식으로 많은 작품을 남기고 있어서 주목된다.

관룡사, 선암사 대웅전의 석가영산회도들 관룡사 대웅전의 삼세후불화로 봉안된 영산회도(도84)는 1765년에 조성된다. 테두리 적혈색과 녹색 두신광의 전형적 키형광배를 배경으로 앉아 있는 우견편단의 석가불을 중심으로 좌우로 정연하게 배치된 협시들, 타원형의 온화한 얼굴에 각진 어깨의 건장한 체구, 녹색 두광과 적혈색 옷 등의 특징 등은 이 시기 영산후불화의 전형적인 양식을 대변하고 있다.

관룡사 영산회도와 함께 당대의 불화를 대표하는 1765년작 영산회도(도85)가 선암사

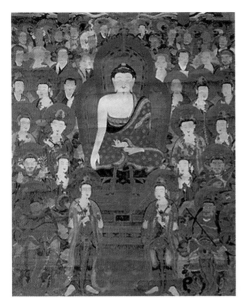

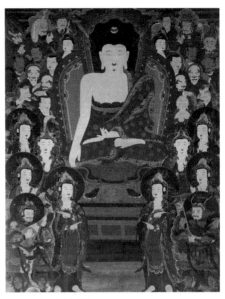

도84. 관룡사 대웅전 영산회도, 1765 도85. 선암사 영산회도, 1765

대웅전 후불탱화로 봉안된다. 본존 석가불이 전 화면을 압도하도록 큼직하게 묘사되었고 좌우로 협시상들이 배치되어 있다. 우견편단에 항마촉지인을 한 본존은 방형의 힘찬 얼굴, 사각형적인 장대한 체구와 각진 어깨, 적혈색의 채색 등 독특한 분위기로 대웅전의 대중들을 압도해 왔지만 근래 도난되어 당분간 볼 수 없는 것이 유감이다.

두훈 화파의 활약 1764년에는 영덕 장육사에서 수화승 두훈斗薰 등이 가로가 넓은 횡폭의 영산회도(도86)를 대웅전의 후불화로 봉안하고 있어서 장육사 건칠보살상(1395)과 함께 이 절의 역사적 성격을 잘 알려주고 있다. 화려한 꽃무늬의 둥근 신광을 배경으로 결가부좌한 석가불을 중심으로 둥글면서도 절도있게 협시들이 배치되어 주불을 돋보이게 하는 보기 드문 영산회도이다. 다소 선명한 채색과 무늬들로 밝은 화면을 보여주고 있으며, 둥글면서도 온화한 얼굴, 다소 건장한 체구 등에서 이 불화의 격을 알 수 있어서 수화승 두훈의 역량을 보여주고 있다. 수화승 전수가 두훈과 함께 조

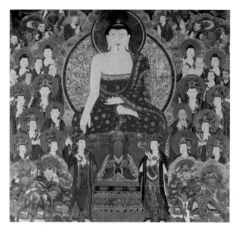
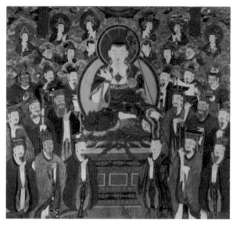

도86. 장육사 영산회도, 1764 도87. 장육사 지장시왕도, 1764

성한 지장시왕도(도87)도 영산회도와 거의 동일한 구도, 형태, 채색을 나타내고 있어서 예배대상만 다를 뿐 수작들이라 하겠다.

이 수화승 두훈은 법주사 괘불도(도88)를 그의 유파 14명을 거느리고 1766년 5월에 그려 법주사에 봉안한다. 두훈파는 영덕 장육사 영산회도(1764)를 필두로 지장시왕도, 통도사 괘불도(1767), 선산 수다사 지장시왕도(1771)를 그리는 등 충청·경상도 일대에서 크게 활약한 화파라 하겠다.

14미터가 넘는 거대한 초대형 화면(14.24×6.8m)에 꽉 차게 거구의 보관형 불입상이 묘사된 괘불도여서 관자觀者를 압도하고 있다. 타원형의 온화한 얼굴, 매우 넓고 둥글게 팽창된 과대한 어깨, 파격적으로 굵고 넓은 체구 등이 강렬한 인상을 주고 있으며, 화려하고 정교한 보관, 가슴의 영락 장식, 선명하게 붉은 대의나 군의의 화려하기 짝이 없는 꽃과 지그재그 무늬는 물론 둥근 신광 속 색색의 큼직하고 풍성한 꽃비 등은 이 괘불화의 성격을 잘 보여주고 있다. 이런 꽃비의 특징은 두 손으로 잡고 있는 흰 연꽃과 함께 보관형 석가불의 염화미소상을 삼신불의 화신으로 상징했다고 생각된다.[32] 꽃가지는 미륵불의 용화수로 보기도 하지만 동일 작가인 두훈파가 그린 1767년 통도사 괘불도(도89)의 조성 괘불기에 법신의 그림자인 화신 석가여래 장육금신상으로 밝히고 있어서 보관석가불이 확실하다.[33]

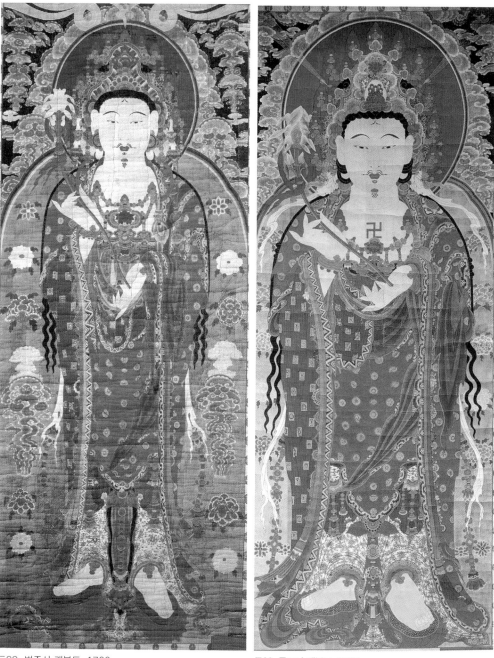

도88. 법주사 괘불도, 1766 도89. 통도사 괘불도, 1767

	수화원	화원	불화명
1, 2	두훈	재옥, 전수, 성총, 자희, 탈윤, 서잠, 지한, 인성	영덕 장육사 영산회도(1764), 지장시왕도(1764)
3	두훈	광함廣緘, 윤행, 지환, 담숙, 범찬, 청습, 성잠, 계명, 계윤, 홍식, 선오, 법조, 순우(12인)	보은 법주사 괘불도(1766)
4	두훈	성징, 탈행, 통익, 수성, 정안, 쾌정, 탈윤, 청습, 지환, 지열, 민초, 태정, 수일	양산 통도사 괘불도(1767)
5	두훈(성총)	성총, 성일, 유봉, 의진, 최선, 도선, 성잠, 계관, 성일, 봉심, 의현, 혜잠, 계우, 교원, 형창, 계윤	구미 수다사 시왕도(1771)

표14. 두훈 화파

통도사 괘불도는 1649년작 괘불도를 1766년 성도재일에 걸다가 바람에 찢어지자 1767년에 두훈 등이 새로 그린 괘불도이다. 두훈파는 1766년에 자신들이 그린 법주사 석가괘불도의 초본을 약간 수정해서 법주사 괘불도와 거의 동일하게 그리고 있다. 가령 법주사 괘불도보다 보관에 5화불을 더 그리고, 머리에 흰 리본을 단다든가, 꽃가지의 흰 꽃을 약간 붉게 했고, 가슴에 '卍'자를 첨가했으며, 어깨를 좀 더 팽창되게 한 것 등이 달라진 점이라고 하겠다.

다양한 괘불도의 등장 통도사 괘불도가 조성된지 1년 후인 1768년에는 부여(임천) 오덕사에 삼세불화 영산괘불도(도90)가 조성된다. 큰 화면(881×584㎝) 중심선에 장신의 세장한 불형佛形 석가불입상이 키형광배를 배경으로 청연 꽃가지를 잡고 서 있으며, 이 좌우로 약사, 아미타불이 좌상으로 배치되었고, 이 밑으로 사천왕입상,

32 여기에 대해서는 이미 필자가 화신 석가불임을 다음 글에서 밝힌 바 있다.
 문명대,「삼신불의 도상특징과 조선시대 삼신불회도의 연구」,『한국의 불화 ; 仙巖寺篇』(성보문화재 연구소, 1998), pp.207~226.
33 ① 한정호,「1767年 通度寺掛佛幀考察」,『1767年 梁山 通度寺 掛佛幀』(통도사 성보박물관, 2001.3).
 ② 정명희,『보물1350호 통도사 석가여래괘불탱』(국립중앙박물관, 2006.10).

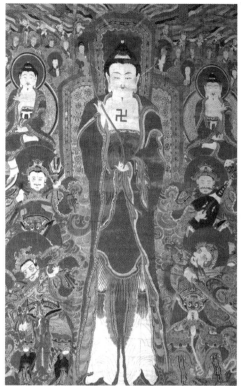
도90. 오덕사 괘불도, 1768

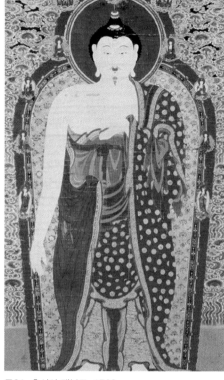
도91. 축서사 괘불도, 1768

이 위로 소형의 10대 제자, 제석, 범천, 팔부중, 2화불, 용왕, 용녀 등이 5색빛 아래에 배치되고 있는 흥미진진한 구도를 보여주고 있다. 비현실적이고 지나치게 세장한 12등신의 석가입상, 문양이 있는 옷깃 외에 문양이 없는 선명한 적색 불의, 신광의 화려한 꽃무늬 등이 선명한 채색과 함께 이 괘불도의 특징을 잘 나타내고 있다.

이 해에는 봉화 축서사 괘불도(도91)가 조성된다. 각총·설훈계로 생각되는 수화승 정일定一이 9명의 화승과 함께 그리고 있다. 타원형의 꾸민 듯한 얼굴, 우견편단한 넓고 팽창된 어깨와 뚱뚱한 거구의 체구는 두훈계의 법주사 괘불도(1766), 통도사 괘불도(1767)의 특징을 계승하고 있다. 5색 구름은 더 찬란하며, 두광 녹색, 신광의 꽃은 더 작고 더 많아졌으며, 불의의 꽃무늬들도 더 정교해져 다소 진전된 면을 보여주고 있다.

임한 화파, 유성 계파의 활약과 사명당 진영

1768년에는 안동 봉정사에 경상도 동해안 화파인 임한파의 수화승 유성有誠이 많은 영정을 조성하는데 그들 문중의 제1·2대 조사의 영정을 봉안한다. 송운당과 청허당의 진영은 화기가 남아있어서 진영 연구에 상당히 기여하고 있다.

송운당 사명대사 영정(도92)은 사명대사가 돌아간 1610년에서 불과 157년 후인 1768년에 조성되었으므로 존자尊者의 모습이 잘 보이고 있다고 생각된다. 머리가 크고 얼굴이 길며, 눈 좌우의 머리에 굴곡이 있어 근엄하면서도 기개가 넘쳐 기백있는 이목구비와 함께 장대한 7척 기골의 체구와 잘 어울리고 있는 모습이어서 살아생전의 모습을 그대로 살려낸 사명대사의 1차모사 영정이라 할 수 있다. 1773년의 표충사 사명대사 진영, 월정사 사

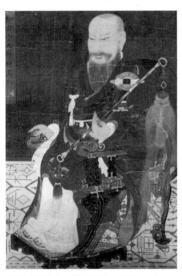

도92. 봉정사 송운당 진영, 1768

명대사 진영, 해인사 홍제암 사명대사 진영 등 대부분의 진영들이 유사하므로 원 진영을 반영하고 있다고 볼 수 있다.

법화경 수기사상과 더불어 나한 조사신앙이 유행되면서 조선적 유교의 효사상과 융합된 조선적인 조사들 이른바 소단위의 문중불교의 어른인 고승들의 진영을 다투어 봉안하고 제사를 지내고 있다. 통도사나 해인사(홍제암) 등 큰 사찰의 진영각에는 100여 점 이상 헤아릴 수 있어 조선시대 유교적 불교를 상징하는 불화의 성격이 잘 보이고 있는 가장 중요한 화목이라 할 수 있다.

불국사 영산회도

1769년에는 경주 불국사 대웅전 후불화로 3폭으로 구성된 영산회도(도93)가 봉안된다. 좌우폭은 사천왕, 본존과 협시들은 중앙폭에 그렸는데 중앙폭은 탱화이지만 좌우 사천왕 그림은 벽화로 구성된 특이한 구도이다. 중앙 본존, 좌우 10대보살, 제석, 범천, 2불로 구성된 영산회구도인데 녹색두광과 녹색 천의 등

	수화원	화원	불화명
1	유성		안동 봉정사 설봉당 운욱 진영, 영월당 진영, 청허당, 송운당, 포월당, 환성당 진영, 1768(6점)
2	유성有誠	지담, 차전, 유선, 철인, 부일, 대연, 유상	불국사 대웅전 영산회도, 1769
3	유성	천성, 약풍, 유상, 금인, 자겸, 금오, 대철	예천 묘운사 지장시왕도, 1770
		유상, 자겸, 금오, 대철	모운사 제석도, 1770
4	부일	유성, 혜우, 쾌종	예천 서악사 영산회도, 1770
5	유성	유위, 성청, 보은, 상흠, 부일, 수인, 신일, 법전, 금인, 의현, 쾌종	서산 개심사 괘불도, 1772, 영산회도(무량각)
6	정총定聰	유성, 정안, 부일, 수인, 탄오, 색일	통도사 응진전 수기 석가영산회상도, 1775
7	포관抱冠	정총, 임평, 취징, 정관, 재봉, 지언, 흥오, 계우, 책관, 학연, 탄찰, 정안, 수엽, 승연, 득혜, 유인, 정옥, 금오	통도사 약사전 약사불회도, 1775
8	화월	유성, 정관, 재봉, 지언, 흥오, 계유, 책관, 학연, 대봉, 수인, 탄찰, 수엽, 행등, 득혜, 탄오, 약선, 금우, 회인, 유인	통도사 영산전 팔상도, 1775
		색일, 정옥, 수민, 지열, 오수, 정순, 두명, 상오, 장신, 계식, 후문 외 3인, 총34인	
9	취징	정총, 도윤	영천 영지사 영산회도, 1776
10	정총	도한, 지언, 보잠, 현성, 계우, 태면, 돈성, 태봉, 봉화, 정옥	대구 용연사 영산회도, 1777

표15. 임한 화파 유성 등 계파의 활약표

으로 적색보다 녹색 위주의 화면이어서 가라앉은 분위기를 보여주고 있다. 협시들은 긴 장신으로 늘씬하지만 단아한 인상을 나타내고 있어서 임한파 화사들인 유성과 포관, 지담 등의 역량을 잘 알 수 있다.

이 유파는 부일富日과 유성, 유상이 주동이 되어 예천 서악사 영산회도와 안동 모운사 제석도 및 지장시왕도를 1770년에 조성한다. 서악사 영산회도(도94)는 부일이 수화승으로 주관한 그림인데 석가삼존도가 부각된 화면 하단 두 모서리에 사천왕 중 동·남천왕이 둥근 원광 안에 배치된 새로운 구도를 보여주고 있다. 이런 구도는 19세기에 흔히 나타난 특징인데 1770년의 이 작품에서 표현되고 있는 점이 눈에 띈다. 또한 타원형 얼굴의 이마 중심에 머리카락을 내린 점, 본존 신광을 꽃무늬로 묘사한 점, 두광 등의 진녹색과 불의 등의 적혈색 등으로 화면이 가라앉은 점 등이 이 불화의 특징으로 부각된다.

수화승 유성이 그린 모운사 지장시왕도(도95)는 상단 지장보살과 좌우 도명, 무독귀왕과 10왕 등이 둥글게 감싸고 있는 구도, 타원형 얼굴에 건장한 체구의 지장보살, 진녹색과 적혈색의 갈아 앉은 채색, 환한 베이지색의 구름 등 모두 18세기 후반기의 특징이라 하겠다. 유성이 수화승이 되어 그린 제석도 역시 환한 베이지색 구름, 적혈색 옷과 진녹색 두광 등의 가라앉은 채색 등이 지장시왕도와 유사한 편이다.

수화승 유성有誠은 그의 유파 12화승들과 함께 서산 개심사에 내려가서 영산회괘불도(도96)를 1772년에 조성한다. 주로 경북 일대에서 활약하던 유성 일파가 충청도에 가서

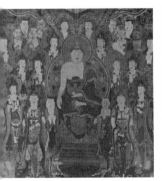
도93. 불국사 영산회도, 1769

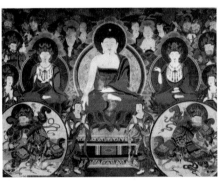
도94. 서악사 영산회도, 1770

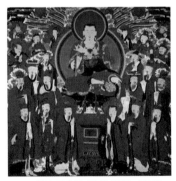
도95. 안동 모운사 지장시왕도, 1770

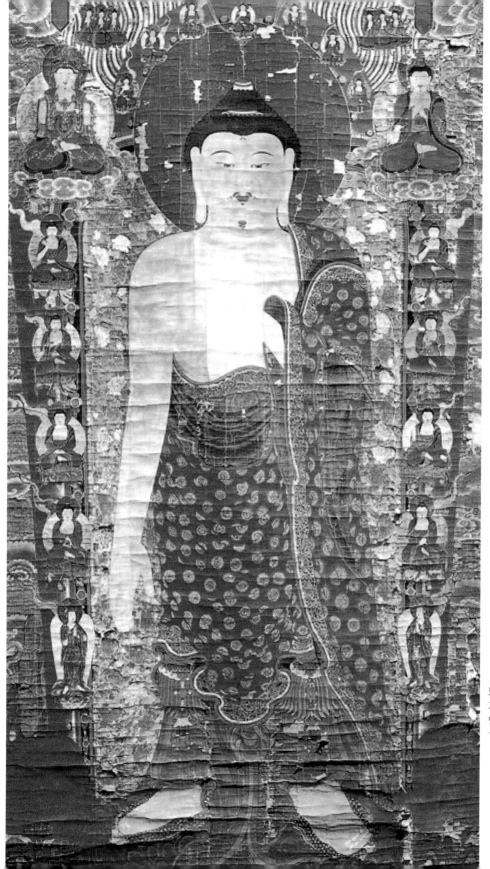

도96.
개심사
영산회괘불도,
1772

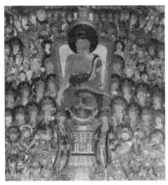
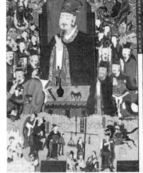
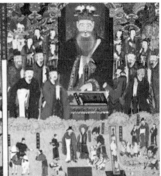

도97. 개심사 무량수각 영산회도, 1772 도98. 선산 수다사 시왕도(1·3도), 1771

대형(1010×587㎝) 괘불을 그리고 있는 것이 주목되지만 이 시기의 특징을 잘 보여주는 의
겸 괘불화의 현란한 특징을 잘 소화하고 있는 것 같다. 본존 석가불이 화면을 압도하면서
당당하게 서 있는데 녹색 두광 좌우에 법신 비로자나불과 보신 노사나불이 작아진 모습
으로 앉아 있어서 이 석가불은 화신적 성격을 나타내고 있는 것이 분명하다. 두광 주위의
7불, 신광 좌우 8불, 2보살, 상단 광선속의 6화불 등 많은 소화불小化佛이 이 불화의 성격
을 잘 알려주고 있다. 온화한 타원형적 둥근 얼굴, 이마 중앙에 내려진 머리카락은 유성
파의 특징이며, 우견편단의 당당하고 건장한 체구, 선명한 적색 대의와 작은 무수한 무늬
들, 청색 띠와 녹색 군의의 선명한 채색 등은 유성파의 불화 가운데 최고 걸작임을 잘 알
려주고 있다. 이 괘불도는 의겸 괘불화의 영향을 받은 통도사 괘불도(1767)를 계승한 괘불
화로 중요시되어야 할 것이다.

이와 함께 개심사 무량수각의 영산회도(1772, 도97) 역시 이 때에 그린 것이다. 석가본존
에는 시선을 집중하게 하는 협시들의 정연한 사다리꼴 배치구도는 해인사 영산회도, 용
연사 영산회도 등과 유사한 수법이다. 타원형적 둥근 얼굴, 이마 중앙에 내린 머리카락,
건장한 체구, 진녹색과 적색의 가라앉은 채색 등은 유성 화파의 특징인데 시주질 등이 괘
불도와 동일하므로 유성파의 작품임이 분명한 것 같다.

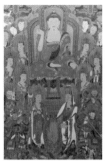
도99. 백양사 아미타
극락회도, 1775

도100. 보경사 삼불회도, 1778

도101. 보경사 삼장보살도, 1778

두훈 작 수다사 시왕도 　선산 수다사水多寺의 시왕도(도98)는 1771년에 두훈杜薰파가 그린 중요한 시왕도인데 1731년에 그린 대웅전 영산회도들과 함께 수다사의 격을 올려주고 있다. 시왕도는 상하단으로 나누어 상단은 10왕, 하단은 지옥장면을 구름으로 구획한 것은 앞선 시왕도와 동일하지만 2·3·7·8대왕의 의자가 청색, 판관의 옷 등이 청색 일색으로 사용한 점, 옥색의 지옥바탕 등이 군청색의 성행을 알려주는 새로운 수법으로 그려지고 있다.

　1775년작 장성 백양사 아미타극락회도(도99)는 18세기 후반기 극락회도를 대표할만한 수작이다. 상단에 키형광배를 배경으로 결가부좌한 아미타불은 타원형의 단정한 얼굴, 건장한 체구, 굵은 적색 테두리에 녹색바탕의 키형광배, 적색의 대의 등이 대비되며 협시들 역시 두광 등에 녹색을 주로 사용했다. 이른바 녹색 계열의 차분한 분위기를 잘 나타내고 있다고 할 수 있다.

　포항 보경사 대웅전에도 1778년에 삼세불도(도100)를 조성 봉안한다. 한 폭에 석가·약사·아미타 삼세불을 나란히 배치한 횡폭의 삼세불도로 앞서 강진 백련사 삼세불도(1762)와 함께 이 역시 새로운 수법으로 이런 형식은 이후 크게 유행된다. 석가·약사·아미타불이 나란히 배치되어 화면을 압도하고 있는데 무릎 아래 좌우 협시 육보살과 사천왕이 서 있고 머리 좌우로 가섭 아난 협시들이 작게 배치된 삼세불 위주의 배치구도, 둥근 얼굴에 건장한 체구, 적혈색에 가까운 붉은 색 등이 주목된다.

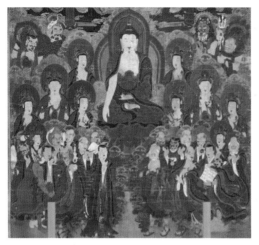

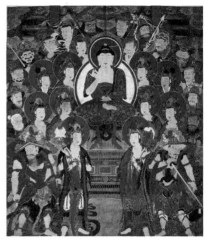

도102. 통도사 응진전 석가수기도, 1775　　　　　　　도103. 통도사 약사불회도, 1775

또한 같은 해 이 보경사 대웅전에는 삼장보살도(도101)가 봉안된다. 본존 천장보살을 위의 단을 올려 다소 크고 뚜렷하게 배치하고 차분한 화면을 나타내고 있는 것이 눈에 띈다. 보경사의 이 두 불화 모두 도난되어 현재는 소장처를 알 수 없다.

임한파(부일·포관)와 통도사 불화　　백양사 아미타극락회도와 같은 해인 1775년에 통도사 응진전의 후불도로 석가수기도(도102)가 봉안되고, 약사전 후불도(도103)로 약사회도가 봉안된다. 응진전 석가수기도는 상하단으로 나누어 상단에는 석가와 미륵, 제화갈라 수기삼존 및 8대보살, 팔부중(사부중)을 배치하고 하단에는 좌우로 십육나한을 배치한 독특한 배치 구도를 나타내고 있다. 이와 아울러 석가불의 단아한 형태, 적색 대의와 녹색 두광, 청색 간색 등이 비교적 밝은 화면을 보여주고 있어서 수화승 부일富日이 임한파를 잘 계승하고 있음을 알 수 있다.

영산회도와 함께 1775년에 임한파의 포관, 임평 등이 약사전의 약사회도를 그리고 있다. 약사 십이지상이 본존과 협시들을 빙 둘러싸고 있는 구도는 약사불화의 성격을 잘 드러내고 있으며, 타원형의 온화한 얼굴, 이마 중앙에 내려온 머리카락, 단정한 체구 등이 임한파에 속하는 유성파의 특징과 유사하며 본존 신광과 십이신장의 무기 등에 금색으로

채색한 것은 새로운 수법의 등장이라 할 수 있다.

정조시대의 불화

1776년 3월에는 영조가 무려 52년(1724. 8.~1776. 3.)이라는 장기 집권 후에 돌아가게 된다. 영조를 계승한 정조는 할아버지 대왕시대를 끝내고 신선한 새바람을 일으키고자 혼신의 힘을 다했다. 왕은 성리학적 이상정치를 구현하고자 제도의 정비와 학문의 진작을 몸소 실천하고자 최선을 다했다고 할 수 있다. 이와 아울러 정조가 북학내지 실학을 어느 정도 실현하기도 했지만, 그런 성리학과 중농주의에 너무 집중한 나머지 선대에 이어 문화 융성기를 벗어나 메너리즘으로 전환되기 시작했다고 생각된다. 정조 즉위년의 대미를 장식하게 된 불화는 천은사의 불화들이라 하겠다.

지리산 천은사의 불화

1776년에 지리산 천은사에서는 아미타극락회도와 응진전 석가 불도, 팔상전 석가후불도, 삼장도 등이 수화승 신암信庵 등에 의하여 조성된다. 아미타극락회도는 대좌 위 상단에 결가부좌로 앉아 있는 아미타불, 이를 둘러싸고 서있는 관음, 세지 등 8대보살, 6대 제자, 2불, 사천왕 등은 물론 본존의 단정한 형태, 낮은 육계, 정형화된 협시상과 함께 선명한 적색과 녹색, 현란한 5색의 무늬와 구름 등에서 밝고 선명한 화면을 볼 수 있는 것이다.

이 아미타극락회도(360×277.3㎝, 도104)에서 가장 주목되는 점은 각 도상에 명칭(아미타, 관음, 대세지 등 8대보살, 사천왕 등)이 쓰여 있어서 극락회도의 모든 상들의 이름을 분명히 알 수 있게 된 점이다.[34] 즉 사천왕의 명칭과 배치 등을 분명히 밝힐 수 있어서 한국불교회화의 도상 연구에 크게 기여하고 있는 점은 높이 평가되어야 할 것이다.

이 그림을 그린 신암과 그 일파(화원 華遠·덕장德藏·행정幸正·성잠性岑·보잠普岑 등 14인)는 충청·전라 일대에서 크게 활약한 화파들인데 이 아미타불도는 가장 대표작이라 할 수 있다.

34 유마리, 「천은사 극락전 阿彌陀後佛幀의 考察」, 『미술자료』 27 (국립중앙박물관, 1980).

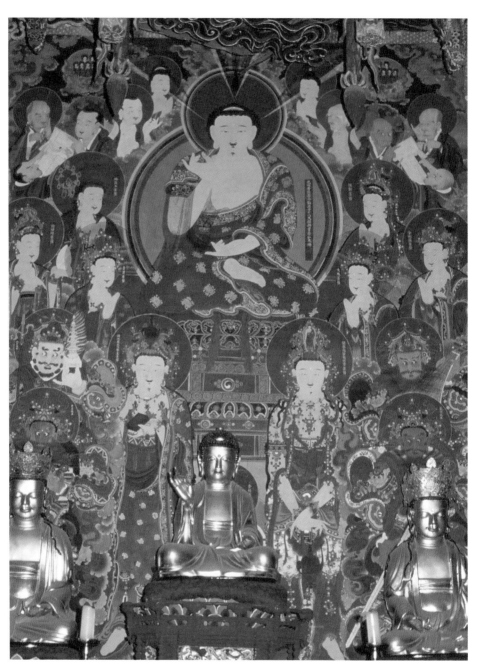

도104. 천은사 아미타극락회도, 1776

신암파에 이어 1776년 8월에 삼장보살도(도105)도 당시 대법당이던 극락보전에 봉안한다. 횡으로 긴 삼장보살도는 대부분의 삼장보살도 구도처럼 중앙 천장 (진주·대진주보살), 좌左지지(용수·다라니보살), 우右지장 보살(도명·무독귀왕)과 그 권속들을 전 화면에 걸쳐 빈 틈없이 배치하고 있다. 이들 권속들은 화기에 그 이름 들을 모두 밝히고 있어서 대체적으로 각 존상들의 명 칭들까지도 모두 파악할 수 있다.[35] 앞에서도 언급했 다시피 대화승 신암은 증명법사 중암中庵 모근慕根과 함께 불보살의 정확한 명칭을 즐겨 남기고 있어서 후

도104-1. 천은사 아미타회도 실측도,
유마리 실측

학들에게 크게 기여하고 있다. 자료는 없어졌지만, 이 보다 앞선 1746년에 조성된 응진 전과 팔상전의 석가영산회도에 대해서 언급하고 넘어가고자 한다.

응진전 석가영산회도(도106)는 항마촉지인을 한 석가불을 중심으로 횡으로 협시들이 배치된 구도이며 갸름한 얼굴, 다소 세장한 신체 형태, 대의의 꽃무늬 등은 극락전 아미

35 삼장보살도〈화기〉.
「乾隆四十一年丙申八月日敬畫三藏」會奉安于南原泉隱寺大法堂」奉爲」主上殿下壽萬歲」大施主秩」孟元 比丘」性覺 比丘」覺還 比丘」照叔 比丘」再贊 比丘」性守 比丘」達演 比丘」敬叔 比丘」快心 比丘」妙仁 比丘」○訓 比丘」重念 比丘」允坦 比丘」震逸 比丘」惠澄 比丘」極初 比丘」郭再守 兩主」韓萬芳 兩主」裵萬福 兩主」朴時三 兩主」李千寀 兩主」張漢一 兩主」金萬旭 兩主」孫貞雲 兩主」李智英 兩主」李碩仁 兩主」白光純 兩主」李碩華 兩主」李碩龍 兩主」鄭思海 兩主」王孟元 兩主」王孟官 兩主」碧虛堂贊彦 朴尙雲 保体」圓應堂義岑 持殿」學仁 比丘」緣化秩」證師中庵慕根」金魚信庵華連」來淑 比丘」德筬 比丘」敏徽 比丘」泰植 比丘」六圓 比丘」幻綜 比丘」泰華 比丘」有云 比丘」性岑 比丘」性閣 比丘」普岑 比丘」幸正 比丘」悍鑑 比丘」誦呪」硏察 比丘」泰植 比丘」允岑 比丘」洪晶 比丘」供養主」念煥 比丘」典盆 比丘」有贊 比丘」快澄 比丘」卒嵒 比丘」梵恩 比丘」開心 比丘」渾敏 比丘」有心 比丘」山中大禪師秩」聖巖 敬守」南波 覺初」靜庵 守初」退庵 華日」肯庵 景賢」冠谷 裕妥」鳳瑞 牢湜」時住持 如一」三綱」初一」眞英 宏淑」前秩」明贊 法仁」再贊」永察」守一」策英 守英」典海」福心」允坦」玗瑄」達演」施主秩」敬淑」桐坡淨心」昌勤」爲六」勤忍」一三」慈允」感海」有天」典軒」得察」日還」養還」勝雲」愁○ ○○」白連」西銀」呂察」此俊」處喜」贊允」抱玄」淨祐」桂閑」化主前御抱性 華日」持殿兼別座軟祐此寬宏哲」此寬最祐」都監前御養澄 極旻」願以此功德 普及於一切」我等與衆生 皆共成佛道」宇滿」持地會上」敎主持地菩薩」左補龍樹菩薩」右補陀羅尼菩薩」諸堅牢神衆」諸金剛神衆」諸八部神衆」諸龍王神衆」諸阿修羅衆」大藥叉衆」羅刹婆衆」鬼子母衆」大河王衆」天藏會上」敎主天藏菩薩」左補眞珠菩薩」右補大眞珠菩薩」四空天衆」十八天衆」六欲天衆」日月天衆」諸星君衆」五通仙衆」地藏會上」敎主地藏菩薩」左補道明尊者」右補無毒鬼王」觀世音菩薩」常悲菩薩」龍樹菩薩」陁羅尼菩薩」金剛藏菩薩」虛空藏菩薩」第一秦廣大王」楚江大王」宋帝大王」五官大王」閻羅大王」變成大王」泰山大王」平等大王」都市大王」五道轉輪大王」太山府君」判官鬼王」將軍童子」監齋直符」

도105. 천은사 극락보전 삼장보살도, 1776

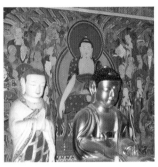
도106. 천은사 응진전 석가영산회도, 1746

타도와 거의 유사한 편이다.

팔상전 석가영산회도(1746, 도107)는 뾰족한 육계와 단정한 형태, 키형광배, 엷은 채색 등 화면의 분위기는 달라지고 있다. 삼장보살도도 횡폭으로 긴 화면에 상단 천장, 지지, 지장 등 3보살과 협시들, 하단 10대왕과 권속들이 빽빽이 배치된 구도를 잘 보여주고 있다.

영천 영지사 대웅전 영산회도(도108) 역시 이 해(1776)에 조성된다. 석가삼존 위주의 화면에 가섭, 아난 등 4대 제자가 작게 첨부되는 형식의 구도, 본존 신광의 풍성한 꽃무늬, 비교적 건장한 체구, 분홍색에 가까운 적색 위주의 채색 등이 눈에 띄는 특징 있는 불화이다. 수화승 취징取澄과 정총定聰, 도한道閑이 그린 이 영산회도는 가장 간략한 예에 속한다고 할 수 있다. 차화승 정총은 다음 해에 수화승이 되어 대구 용연사에서 꽤 큼직한 영산회도(269×237㎝)를 조성한다.

1776년에는 화엄사 지장도(도109)와 시왕도가 화엄사 명부전에 봉안된다. 중앙 지장 본존과 좌우 8존으로 구성된 작은 화면에 앉은 본존에 비해서 도명존자와 무독귀왕 등 입상의 협시들의 크기가 비등한 형태, 다소 선명하지 않은 채색 등에서 18세기 말의 특징이 잘 드러나고 있다.

1776년 3월이 되면 앞에서 이미 언급했다시피 52년간의 통치 끝에 영조가 돌아가고 그 다음 해인 1777년 손자 정조가 왕위에 즉위한지 1년이 되는 해로 정조시대(1776~1800)를 연 역사적인 해였다. 정조는 100권의 방대한 저서를 남긴 학자 군주이자

	수화원	화원	불화명
1	신암화연 信庵華蓮	붕찰, 안성, 성평, 성옥, 덕잠, 육성, 재성, 영의, 원혜, 설미, 관여, 준한	송광사 화엄경변상도(1770)
2	신암화연	래숙, 덕잠德箴, 행정, 민휘, 태윤, 육원, 환종, 성감, 태화, 유운, 성잠, 성활, 보잠(13인)	천은사 응진전 석가영산회도(1776)
3	신암화연	래숙, 덕잠, 민휘, 태식, 육원, 환종, 태화, 유운, 성잠, 성활, 보잠, 행정, 성감, (13인)	천은사 삼장보살도(1776)

표16. 신암 화파와 천은사 불화

창덕궁 안에 규장각奎章閣을 세워 문예부흥을 일으켰고, 새로운 탕평책, 수원화성 신축, 강력한 왕권강화정책 등을 실시하는 등 문화대국과 왕조중흥의 꽃을 활짝 피우게 되었다고 말하고 있다.

정조의 통치, 문화와 불교

그러나 앞에서 언급했다시피 정조의 치세를 조선 중흥의 절정기이자 하향하는 시기, 이른바 문화의 매너리즘기라는 시각에서 바라볼 필요가 있다. 53년이라는 반세기 이상 재위에 있었던 영조가 돌아가고 사도세자가 이을 왕위를 이어받은 정조(1776~1800)는 아버지의 억울하고 한 많은 왕위자리를 계승하고 수원화성이라는 최신식 성을 구축하며 아버지 묘역을 수원화성으로 이전한다. 이때 용주사를 창건(1790)하는 등 호불정책을 쓴 듯

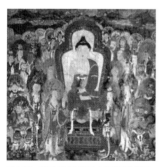
도107. 천은사 팔상전 석가영산회도,
1746

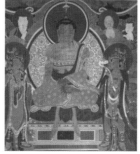
도108. 영지사 대웅전 영산회도,
1776

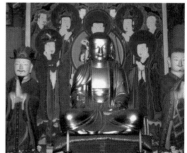
도109. 화엄사 명부전 지장도, 1776

하지만 결코 호불왕이 아니라 그동안 허용되었던 승려들의 서울 도성 출입을 엄금(1783)
하는 등 불교탄압에 앞장 선 점은 주목해야 할 것이다.

또한 왕은 산업이나 상업에도 소극 내지 반대하는 중농주의를 표방하고 있다. 청에 가는
사신들을 통제하고 서적반입도 금하였고, 개성상인들의 종이 밀무역이나 난전까지도 금지
하는 등 중농과 유교사회를 권장하는 전통적인 성리학적 조선사회를 건설하는데 매진했다
고 할 수 있다. 이 점은『정조실록』을 보면 확연히 알 수 있다. 그러나 상공업의 억압 내지
소극정책에도 불구하고 이 시기 전후하여 난전은 더욱 극성스럽게 성장하여 드디어 관상
인 육주비전六注比廛 물건 외에는 판매가 자유롭게 되어 마침내 상공업이 뜻밖에 성황을 이
루게 된다.

용연사 영산회도　　영지사 영산회도를 그린 차화사次畵師 정총은 1777년에 대구 용연사
龍淵寺 영산회도(동국대학교 박물관 소장, 269×237㎝, 도110)를 그릴 때는
수화승으로 이를 주관한다. 상단의 석가불은 꽃무늬가 가득한 거대한 키형광배를 배경
으로 둥근 얼굴, 건장한 체구의 불좌상이 항마촉지인의 자세로 앉아 있는데, 본존을 향

해 10대보살, 10대 제자, 4불, 제석, 범천,
사천왕, 팔부중, 용왕, 용녀 등 협시들이 사
다리꼴로 배치된 점, 근엄한 형태, 키형광
배의 적혈색 굵은 테두리, 신광의 풍성하고
현란한 꽃봉오리, 흰 백색 호분선의 애용,
진녹색의 두광과 간색 처리 등의 특징은 이
불화를 임한 화파인 정총계 내지 18세기 후
반기 불화의 특징을 대표적으로 보여준다
고 하겠다.

이들 임한파인 유성 · 부일 · 정총 · 포관
등은 같은 동문으로 서로 도와가며, 경북 일

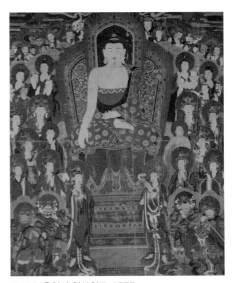

도110. 용연사 영산회도, 1777

대를 주무대로 18세기 말에 크게 활약한 것으로 파악된다.

의겸 화파, 비현, 등계 화승의 활약 이들 경상도 화파들의 그림과는 달리 의겸파의 비현不
賢과 쾌윤快允 등이 불갑사 · 금탑사 · 선암사 · 송광사
등 전남 일대에서 많은 불화를 그리고 있다. 불갑사 영산회도(도111)는 비현이 수화승, 쾌
윤이 편수로 참여하여 1777년에 조성한 그림이다. 석가불이 상단에 좌정했는데 키형광
배가 아닌 둥근 두신광, 좌우 협시가 3단으로 열지어 정연하게 배치된 점, 뚜렷한 육계표
현 없이 중앙계주가 큼직한 점, 타원형의 얼굴에 비교적 건장한 체구, 선명한 적색과 청
색의 간색이 증가된 점 등 비현, 쾌윤계 불화의 특징이 잘 나타나고 있다. 이와 유사한 그
림이 같은 1777년 동일 화사들에 의하여 조성된 불갑사 지장시왕도(도112)이다. 상단의
건장한 지장보살, 4단으로 열지어 배치된 시왕 등의 권속, 선명한 적색과 청색의 간색 등
이 앞의 영산회도와 동일한 양식으로 판단된다.

 바로 전년도에 그린 불갑사 영산회도와 같은 화원들인 비현과 쾌윤 등은 1778년 고흥
금탑사에 내려가 삼세불괘불도(648×506㎝, 도113)를 그리고 있다. 압도적으로 거대한 석
가 · 약사 · 아미타삼존상을 중심으로 무릎 아래에 배치한 작은 문수 · 보현 등 4보살, 광

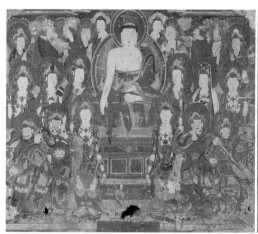

도111. 불갑사 영산회도, 1777

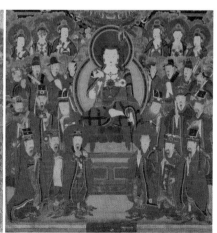

도112. 불갑사 지장시왕도, 1777

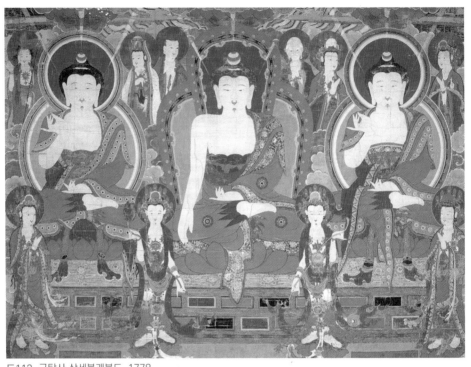

도113. 금탑사 삼세불괘불도, 1778

배 좌우 삼존상의 협시로 배치된 현저히 작은 가섭, 아난, 약왕·약상, 관음, 지장 삼존의 간명한 삼존형식, 낮은 육계에 거대하기 짝이 없는 정상계주, 둥근 얼굴 건장한 체구, 선명한 적색과 청색의 간색 등의 특징이 비현(수화승) 쾌윤快允파 화승들의 작품임을 잘 알려주고 있다. 이런 특징은 1762년 백련사 삼세불도의 배치구도나 1775년작 보경사 대웅전 삼세불도의 횡폭형 배치 특히 백련사 삼세불도 배치구도를 따르고 있다고 할 수 있다.

　1780년에는 순천 선암사에서 비현과 쾌윤 등이 화엄변상도를 조성한다. 이 화엄회도는 10년 전인 1770년에 조성한 송광사 화엄변상도를 계승했고 10년 후인 1790년에 그린 쌍계사 화엄변상도의 모본으로 중요시 된다.

	수화승	화원	
1	비현	계탄, 쾌윤	선암사 아미타도, 1751
2	비현	즉민, 래관	선암사 노사나괘불도, 1759
3	비현	재화, 복찬, 쾌윤(편수), 승보, 강운, 홍언, 지순, 평삼, 태윤, 함식, 국인, 성잠, 예준, 우관	불갑사 영산회도, 1777
		재화, 복찬, 쾌윤(편수), 승보, 강운, 홍언, 지순, 평삼, 태윤, 함식, 국인, 성잠, 예준, 우관	불갑사 지장시왕도, 1777
4	비현	복찬, 괌할, 쾌윤(편수), 승보, 강운, 홍언, 조언, 행찬, 장일, 정성, 도옥, 우관	고성 금탑사 삼세괘불도, 1778
5	참조, 화연 (신암 화연)	붕찰, 안성, 성평, 성옥, 덕잡, 육성, 재선, 영의, 원혜, 설미, 관여, 준한	송광사 화엄경변상도, 1770
6	비현	쾌윤(편수), 복찬, 현호, 성일, 강운, 궤징, 홍언, 지순, 궤연, 태윤, 근겸, 후성, 성잠, 도옥, 감한, 금찬, 어민	선암사 화엄경변상도, 1780
7	즉민	월계, 붕찰, 책횡, 은가, 치항, 래순, 모영,	선암사 33조사도, 선암사 제석도, 1753
8	쾌윤	복찬, 강운	남원 선국사, 현 현국사 삼세불회도, 1780
9	쾌윤	복찬	송광사 16국사도, 1780
10	승윤(영산회도)	함식, 평삼(편수), 만휘, 홍원, 지순, 단휘, 승문, 국연, 유성, 출정, 국인, 보신, 극찬, 찰삼, 두찬, 거봉, 계탁, 월현	쌍계사 삼세불회도, 1781
	함식(약사회도)	국인, 극찬, 계탁, 찰삼, 화주 평상	
	평삼(아미타도)	함식, 국연, 국인, 찰삼, 극찬	
11	승윤	만휘, 홍원, 지순, 평삼, 단회, 승문, 함식, 국연, 유성, 출정, 국인, 보신, 극찬, 찰삼, 두찬, 거봉, 월현, 화주 평삼	쌍계사 삼장보살도, 1781
12	평삼	홍원, 지순, 극찬, 찰민, 양수	쌍계사 제석천룡도, 1781

13	함식		쌍계사 국사암 극락회도, 1781
		두성	함양 용추사 산신도, 1788
14	평삼(금어편수)	찰삼, 극찬, 출정, 계탁	쌍계사 국사암 신중도
15	비현	쾌윤(편수), 도옥	화순 만연사 괘불도, 1783
16	평삼	지순, 홍언, 의홍, 극찬, 찰민(편수), 양수, 우심, 응편, 치영, 찬□	쌍계사 화엄경변상도, 1790
17	쾌윤	후옥, 희원, 의학, 도박, 할민, 경수	순천 선암사 지장시왕도, 1796
		후옥, 희원, 의학, 도박, 찰민, 경수	순천 선암사 신중도, 1796

표17. 의겸 화파, 비현·등계 화승

화엄경변상도

18세기 후반기에는 다양한 불화들이 나타나는데 화엄회도는 이들 가운데 한 예로 화엄경을 한 매의 그림으로 압축 묘사한 흥미진진한 7처9회의 화엄불화라 하겠다. 이들 화엄변상도들은 신라 화엄경변상도를 필두로 고려의 화엄경사경변상도인 7처9회도의 전통을 계승하여 새롭게 해석한 장대하고 화려한 우주공간에 펼쳐진 화엄 세계의 7처9회도라 할 수 있다.

송광사 화엄경변상도 1770년작 송광사 화엄변상도(287.5×255㎝, 도114)는 선암사 화엄변상도와 함께 신역 화엄경의 내용을 압축 묘사한 7처9회도 그림이다. 신역 화엄경은 일곱군데에서 아홉번 설법한 설법내용을 편집한 경전인데 한 장의 화면에 설법한 내용을 간략하게 그림으로 묘사한 이른바 7처9회도 七處九會圖이다.

땅地上에서는 3곳(적멸도량, 보광명전, 서다림)에서 5번, 하늘天宮에서는 4곳(도리천, 야마천, 도솔천, 타화자재천)에서 4번 설법했는데 땅의 보광명전 한 곳에서 3번이나 설법한 것은 보광명전의 중요성을 잘 알려주고 있다. 화면은 크게 3단으로 구성되었는데 상·중단에

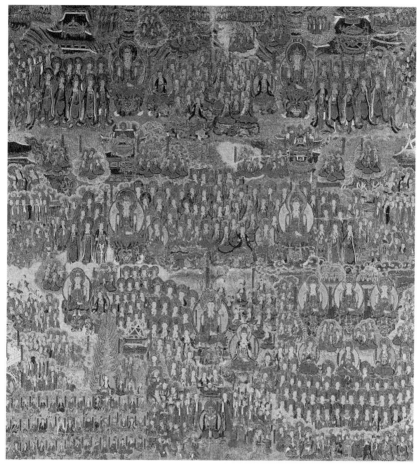

도114. 송광사 화엄전 화엄변상도, 1770

는 각각 하늘 4곳에서 설법하는 장면, 하단 3곳에서 설법하는 장면인데 오른쪽向右 보광
명전에서는 3번 설법하는 장면이 묘사되고 있다. 설법장면은 설법장면의 노사나형의 불
佛과 옆의 설주보살 그리고 청중으로 구성된다. 단정한 불·보살 청문중들이 일정한 구획
을 짓고 있으며, 화면은 상당히 밝은 편이다.[36] 이 그림은 의겸 화파인 수화승 신암 화연
이 붕찰, 안성, 성평 등과 함께 그리고 있어서 의겸 화파에서 화엄변상도 조성에 지대한
관심을 기울이고 있었다는 것을 알 수 있다.

선암사 화엄경변상도　　1780년작 선암사 화엄변상도(290×250cm, 도115)는 역시 의겸 화파인 비현이 쾌윤 등과 함께 그린 것이다. 이 변상도는 1770년작 송광사 화엄변상도의 구도를 거의 그대로 계승한 7처9회도인데 현저히 밝은 화면 등 역시 비슷한 특징이다.

　이 선암사본은 송광사본을 모본으로 그리고 있어서 거의 동일한 구도이지만 7·2·8회가 나란히 배치된 것이 2·7·8회로 배치한다든가, 존상이 다소 생략되거나 화기를 다소 빼고 있는 점 등이 달라지고 있다.

쌍계사 화엄경변상도　　이보다 10년 후인 쌍계사 화엄변상도(1790, 도116) 역시 송광사와 선암사 화엄변상도와 거의 동일한 7처9회도이다. 이 그림은 7처9회도의 경우 상·중단의 천궁설법 4장면과 지상설법 3장면이 화려하게 펼쳐지고 있는 것은 유사하지만 다른 면도 나타나고 있다. 녹색이 좀 더 짙어졌고, 좀 더 단정해지고 있다. 또한 아래쪽 화장세계도 찢어진 부분이 상당수 있어서 불완전하지만 이마저 도난당하여 제대로 된 모습을 볼 수 없다.[37]

　이 쌍계사본 7처9회도는 선암사 화엄변상도보다 10년 후인 1790년에 의겸파인 평삼이 수화승이 되어 조성한다. 이 평삼 화파(지순·홍언·극찬·찰민(편수)·양수·우심·응평·치영) 들은 같은 의겸 화파인 비현의 7처9회도의 초를 그대로 사용하여 약간씩 자신의 작품을 가미하면서 그리고 있다. 즉, 선암사본 보다 화면이 좁아지면서 화기를 좀 더 생략하

36　문명대,「新羅華嚴經寫經과 그 變相圖의 硏究」,『韓國學報』14 (일지사, 1979. 봄), pp.27~76.
37　7처9회도에 대해서는 다음 글을 참조할 수 있다.
　　① 문명대,「華嚴經과 華嚴經變相圖」,『한국의 불화』(열화당, 1977), pp.58~62.
　　② 문명대,「新羅 華嚴經變相과 그 變相圖의 硏究」,『韓國學報』14 (일지사, 1997. 봄초), pp.27~76. 이 외에 다음 글에서 조선 후기 화엄경변상도를 논의하고 있다.
　　　① 이용윤,「朝鮮後期 華嚴七處九會圖와 華嚴藏世界圖의 圖像硏究」,『美術史學硏究』233~234 (한국미술사학회, 2002), pp.187~232.
　　② 이영숙,「18세기의 화엄경변상탱화」,『전남문화재』7 (1994), pp.221~240.
　　③ 김선희,「돈황 막고굴의『화엄경』칠처구회도에 대한 고찰」,『강좌미술사』45 (한국미술사연구소·한국불교미술사학회, 2015).

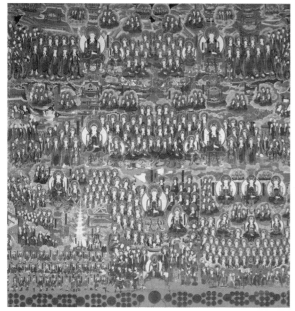
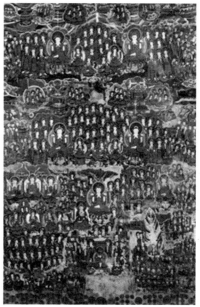

도115. 선암사 팔상전 화엄변상도, 1780 도116. 쌍계사 화엄변상도, 1790

거나 존상들을 더 생략하고 있으며, 존상의 형태가 보다 세장해지고 청색이 좀 더 많이 채색되고 있는 등의 변모를 일으키고 있는 것이다.

	불화명	조성연대	수화원	화원
1	송광사 화엄7처9회도	1770	신암 화연	붕찰, 안성, 성평, 성옥, 덕잡, 육성, 재성, 영의, 원혜, 설미, 관여, 준한
2	선암사 화엄7처9회도	1780	비현	쾌윤, 복찬, 현호, 성일, 강운, 계징, 홍언, 지순, 태윤, 근겸, 후성, 성잠, 도옥, 강한, 금찬, 어민
3	쌍계사 화엄7처9회도	1790	평삼評三	지순, 홍언, 극찬, 찰민(편수), 양수, 우심, 응평, 치영
4	통도사 화엄7처9회도	1810	동후 진철震徹	범해두안斗岸

표18. 화엄 7처9회도표

3. 조선 후반기의 불화 463

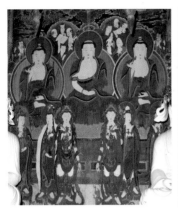

도117. 현국사 삼세불도, 1780

도118. 송광사 국사전 보조국사진영,1780

현국사 삼세불도

쾌윤은 남원 선국사장 현국사賢國寺 삼세불화(도117)를 선암사 화엄변상도와 함께 1780년에 수화승이 되어 조성한다. 1775년작 보경사 삼세불도나 이와 유사한 고흥 금탑사 삼세불도처럼 이 현국사 삼세불도는 한 폭에 삼세불을 압도적으로 강조한 삼세불도로써 금탑사 삼세불도를 편수로 참여한 쾌윤이 수화승이 되어 그린 그림이다. 상단은 대좌 위에 높이 앉은 삼세불, 하단에는 각 협시보살 3쌍씩이 배치된 구도인데 좁은 한 화폭에 삼세불을 그리다보니 녹색 신광이 겹치고 있다. 본존은 낮은 육계, 선정인의 수인, 단정한 모습 등 독특하면서도 쾌윤의 특징이 잘 나타나고 있다.

송광사 16국사진영

쾌윤은 이 해(1780)에 송광사 국사전 16국사도國師圖(도118)를 그린다. 현존 영정도로서는 오래된 편이고 기량도 뛰어난 편에 속하는 수작이다. 보조국사진영에서 보이다시피 고색창연한 의자에 오른손으로 육환장을 짚고 앞으로 상체를 숙인 채 고고하게 앉아 있는 자세에서 깨달음의 경지에 이른 고승의 고아한 자태를 잘 보여주고 있다.

쌍계사 삼세불회도

하동 쌍계사 대웅전 삼세불회도(도119)는 앞에서도 언급했다시피 1781년에 조성된 대형의 불화(496×320㎝)이다. 이 삼세불도는 대화승大畵僧 의겸파인 승윤勝允 · 함식咸湜 · 평삼平三 등에 의하여 삼장도(1780, 도120), 제석천룡도(1781), 국사암 아미타극락회도(1781, 도121) 등과 함께 조성된 당대의 대표적인 불화로 평가된다.

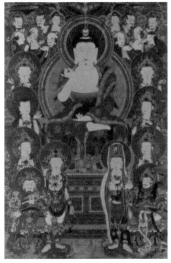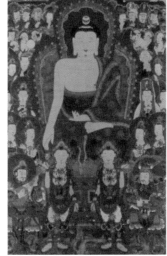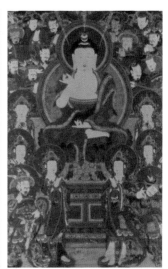

도119. 쌍계사 삼세불도, 1781

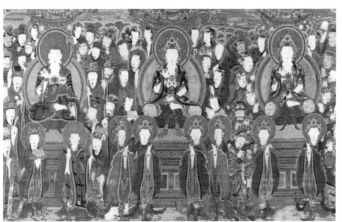

도120. 쌍계사 삼장보살도, 1781

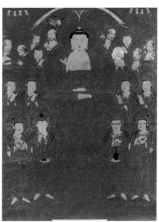

도121. 쌍계사 국사암 아미타극락회도, 1781

　석가 · 약사 · 아미타 삼세불도는 3폭으로 구성된 후불도인데 영산회도의 경우 본존 석
가불은 화면을 압도할 정도로 거대한 석가불로 큼직한 키형광배를 배경으로 우견편단에
항마촉지인을 한 건장한 형태, 둥근 얼굴, 각진 어깨, 좌우의 작은 협시들이 2열로 배치
된 점과 함께 적혈색과 진녹색의 주조색 등으로 장중한 화면을 나타내고 있다. 약사와 아

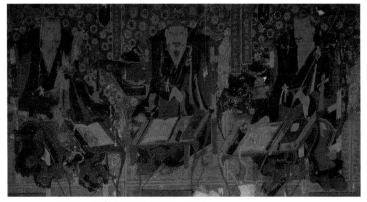
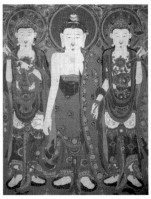

도122. 대곡사 삼화상 진영도, 1782 도123. 만연사 괘불도, 1783

미타도는 영산회도와 동일하지만 좌우협시가 1열로 배치된 것은 공간의 크기와 본존과 협시의 차별화로 인해 화면을 축소하였기 때문에 약간 달라졌다고 할 수 있다. 이와 함께 쌍계사 삼장도를 같은 화승인 승윤(수화승首畵僧), 평삼(편수片手) 등이 조성했고, 제석천룡도를 평삼 등이 만들었으며, 쌍계사 국사암 극락회도를 함식이 조성하는 등 의겸계 화파들이 18세기 말에 더욱 왕성한 활동을 활발히 하고 있다.

　　18세기 중엽 전후부터는 화사와 편수片手를 구분하여 편수는 반드시 "片手"로 기재하고 있어 화가와 화폭 제작 기술자를 구별하는 것은 주목되어야 할 것이다.

대곡사 서산, 사명 진영　　1782년에는 경북 대곡사에서 수인守印 등이 사명당四溟堂 진영, 청허당 진영, 삼화상 진영(도122)을 조성하여 진영상 전개에 크게 기여하고 있다. 조선 후반기에는 조선불교계가 선종위주로 재편되었기 때문에 삼화상 진영이 크게 유행하였고 서산, 사명계가 불교를 주도했기 때문에 서산, 사명진영들이 속속 조성된다.

만연사 괘불도　　1783년에는 비현과 쾌윤이 화순 만연사 괘불도(도123)를 조성한다. 의겸파에 속하는 비현과 쾌윤 등의 작품들은 의겸 작 불화들과 꽤 비슷하

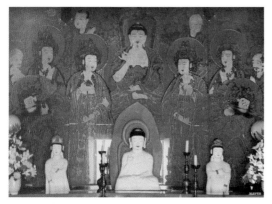

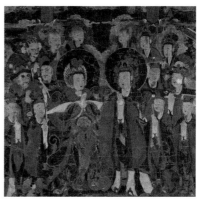

도124. 은해사 거조암 영산회상도, 1785　　　　　　도125. 관룡사 제석천룡신중도, 1787

지만 좀 더 진전된 특징을 보여주고 있다. 낮은 육계 위에 혹처럼 매우 큼직한 정상계주, 갸름하고 연약한 듯한 얼굴, 각진 사각형적 어깨와 수척한 체구와 가는 팔, 선명한 진홍색과 녹색 등은 비현, 쾌윤 작 금탑사 삼세불괘불도(1778) 등과 꽤 유사한 특징을 나타내고 있다. 또한 석가 · 문수 · 보현 등 삼존이 화면을 꽉 차게 묘사되어 있어서 협시와 차이나는 의겸 작 괘불도 보다는 달라진 특징이라 하겠다.

화승 지연파의 등장　　　　1785년에는 유명한 은해사 거조암 선묘 석가불 홍탱紅幀(도124)이 경상도 일대에서 활약한 이름난 화승 지연 일파(지연指演 · 대일大一 · 민홍敏弘 · 영수影守 · 유봉有奉)에 의해 그려진다. 횡폭에 설법인의 본존을 중심으로 협시들이 3열로 배치되었지만 비교적 자연스러운 포즈를 취하고 있고 단아한 모습이 인상적이다. 여기에 연분홍의 붉은 모시 바탕에 금선으로 유려하게 그린 세련된 필치는 이 그림을 돋보이게 하고 있다. 일찍이 고유섭 선생이 심중전아沈重典雅하다고 평한 명품으로 거론하고 있어서 잘 알려져 있다.[38] 특히 이 그림은 당대 최고의 화가 지연 화사가 돌아간 스승 화준和俊의 명복을 빌고자 특별히 발원한 불화일뿐더러 화사 지연의 사상적 계보를 알 수 있다는 점이 흥미진진하다고 할 수 있다.

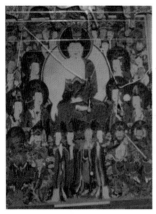

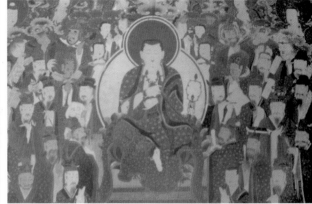

도126. 보덕사 영산회상도, 1786 　　도127. 보덕사 지장시왕도, 1786

불법사 황룡암 신중도　　이보다 2년 후인 1787년 4월에는 평택 불법사佛法寺 봉안, 창녕 관룡사 황룡암 신중도(제석천룡도, 도125)가 지연파에 의하여 조성된다.[39]

　수화승 지연과 행오, 직천, 유봉에 의하여 조성된 이 신중도는 화면의 중앙에 둥근 녹색 원광을 배경으로 제석과 범천이 좌우로 서로 비스듬히 마주보고 합장한 채 서 있고, 좌우로 신장들이 둘러싸고 있는 구도이다.

　제석천은 높은 보관, 갸름한 얼굴에 통통한 뺨, 얼굴 중심에 몰려있는 가늘고 작은 눈 작은 입과 코가 이루는 은은한 미소진 얼굴, 녹색 천의를 입은 다소 건장한 체구 등이 인상적이다. 위태천은 흰색 깃이 뻗치고 있는 전형적인 천관天冠, 갸름하고 통통한 얼굴, 합장한 팔 위에 얹은 무기, 배를 내민 당당한 체구 등 기본적으로 제석천과 유사한 형태를 보여주고 있다. 이 두상의 좌우와 위로 7구씩의 신중(5)과 동자(2)들이 각각 두 존상을 둘러싸고 있다. 이들 신중상들은 짙은 녹색과 엷은 담홍색이 조화를 이루고 있어서 18세기 말의 불화에 표현된 특징을 잘 보여주고 있는 당대의 상당히 우수한 신중도로 평가된다.

38　高裕燮, 「居祖庵의 佛幀」, 『韓國美術史論叢』(通門館, 1966.7), pp.309~311.
39　1787년 불법사 소장 황룡암신중도〈화기〉
乾隆五十三○」四月日帝釋天」龍合會幀造」成于密陽石骨」寺白雲庵移」安于昌寧観」龍寺黃龍庵」帝釋位造成施主」尹栢伸兩主」天龍造成施主」子仁守」子志守」子英守」綠化秩」證師性輔」誦呪良玭」謹守」最燁」持殿桂花」良工指演」幸悟」直天」有奉」供養主轉淨」永秋」清淑」別座守元」都監豊德」化主包澄」願以此功德」當生極樂 口王(=國)」

이 그림은 밀양 석골사石骨寺 백운암에서 조성하여 창녕 관룡사 황룡암으로 이안했다고 화기에 밝히고 있어서 이 당시 지연 일파는 밀양 석골사 백운암에다 불화소를 차리고 열심히 불화 제작에 전념했던 것으로 판단된다.

보덕사 영산회도 1786년에는 영월 보덕사에 영산회도(도126)와 지장시왕도(도127)가 조성된다. 영산회도의 화면 상단에는 항마촉지인의 석가불이 앉아 있고, 이 주위로 보살 6구와 팔부중들이 배치되어 있으며, 하단에는 가섭·아난과 사천왕 등이 1열로 배치되어 있어서 독특한 영산회도의 구도를 나타내고 있다. 둥근 두신광의 금색신광, 둥근 얼굴, 단정한 체구, 적혈색에 가까운 주조색 등도 이 불화의 성격을 알려주고 있다. 지장시왕도 역시 2단의 배치구도가 아닌 지장보살을 중심으로 둘러싸는 구도인 점 외에는 영산회도와 거의 동일한 특징을 보여주고 있다.

상겸 화파의 대활약

수화승 상겸尙謙과 그 유파(영린英璘·계관戒寬·유홍有弘 등)는 1786년 상주 황령사黃嶺寺 아미타극락회도 조성 이후 경북 상주 남장사 괘불도(1788), 충청 서산 관음사 아미타도(1788), 김천 직지사 신중도(1789), 경기 수원 용주사 감로도(1790), 상주 남장사 십육나한도(1790). 강원 평창 월정사(1790, 신겸信謙), 부산 범어사 비로자나불도(1791), 경북 의성 대곡사 포허당 진영(1793), 충북 보은 법주사 대웅전 신중도(1795), 김천 직지사 신중도 2(1797), 충북 괴산 채운사 제석도(1798), 경북 청송 대전사 주왕암 나한전 영산회도(1800)를 조성하는 등 전라도 이외의 경남 부산, 경북, 충남, 충북, 경기, 강원도 등 거의 남한 6도에 걸친 넓은 지역에 걸쳐 활동하고 있어서 18세기 말의 대표적(경북 서북부 일대에 기반한)화원집단임을 알 수 있다.

18세기 후반기에 경북 서북부 일대에서 활약한 불교 문중으로 사명계에 이어 편양계가 급격히 부상한다. 묘향산에 기반을 둔 편양계는 17, 18세기 동안 남부로 내려와 충청, 강원, 경북, 경남 일대로 세력을 확장한다. 특히 경북 서북부에는 편양의 제자 풍담楓潭 의심

	수화원	화원	불화명
1	상겸	창산, 성윤, 쾌전, 법성, 유홍(5인)	상주 황령사 아미타극락회도(1786)
		창산, 계관, 성윤, 쾌전, 법성, 유홍(6인)	황령사 신중도(1786)
2	도화사 상겸	용봉당 경한, 계관, 해순, 서홍, 도정, 덕민, 성일, 영휘, 홍민, 덕민, 성윤, 쾌전, 법성, 유홍, 처흡, 처홍, 처징	상주 남장사 괘불도(1788)
3	상겸 영수影修	영수(8,10,12,14,16도), 위전(7,9,11,13,15도) 계관, 유홍, 법성, 우열	남장사 16나한도(1790)
4	영진	영수	남장사 지장시왕도(1790)
5	만겸 또는 상겸	영린(편수), 극혜, 성인, 태민, 연홍, 영수, 유해	범어사 비로자나불회도 (1791)

표19. 상겸 화파

義諶(1592~1665)의 제자인 상봉霜峰 정원淨源(1627~1709)과 월담月潭 설제雪霽(1632~1715)의 제자인 환성 지안이 완전히 정착하게 된 것이다. 지안의 제자인 초민은 남장사 · 용문사 · 봉정사 등에 주석하게 되고 그의 제자 성원은 남장사 · 김룡사 일대에 주로 세거世居함으로써 경북 서북부일대는 편양계의 지안파가 거의 장악하게 된 것으로 이해된다. 따라서 18세기부터 19세기의 경북 서북부 일대의 불사는 이 지안파에서 주관하였고, 지안파의 화승이나 장인 또는 이들과 인연이 깊은 화파들이 주로 담당하게 된 것이라 하겠다.

황령사 아미타극락회도 상겸이 용안龍眼 즉 수화승이 되어 1786년에 아미타극락회도 (도128)를 상주 황령사에 조성 봉안하였는데 상단은 아미타불 · 관음 · 대세지의 삼존과 좌우 보살열과 8대제자, 용왕, 용녀 1열 등 2열로 구성되었고, 하단은 사보살, 사천왕 등이 1열로 배치된 3단 구도, 갸름한 타원형 얼굴과 각진 어깨지만 세장한 상체, 본존의 선명한 적색과 가라앉은 적색 등 주조색으로 다소 밝은 화면을 구성하는 등 특징있는 불화를 그리고 있다. 제석 · 범천과 동진보살을 중심으로 권속들이 좌우 3열로 구성된 배치구도 등은 같은 화승들의 작품임을 잘 알려주고 있다.

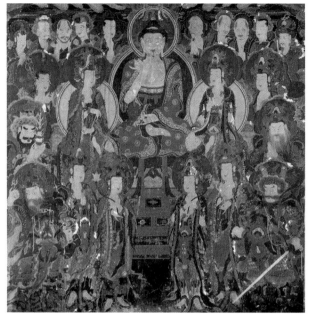

도128. 황령사 아미타극락회도,1786 도129. 남장사 괘불도, 1788

남장사 괘불도

상겸 화파들(계관·해순·서홍·도정·덕민·성일·영휘·홍민·성윤·쾌전·법성·유홍·처홍·처징 등)이 1788년에 그린 남장사 괘불도는 거대한 화면 (1023×626㎝, 도129)에 석가불입상이 키형광배를 배경으로 당당히 서 있는 그림이다. 광배 테두리의 정상계주에서 뻗친 광선에서 나온 비로자나불 등 9불이 배치된 점, 4모서리에 배치된 사천왕, 육대보살과 제석·범천과 가섭·아난 등 6대 제자, 광배 좌우 2불과 구름 위의 타방불 등 독특한 배치구도를 묘사하고 있다.[40] 오른손으로 잡고 있는 꽃가지의 가지가 보이지 않는데 후보한 살색(살구색)이 이를 지웠기 때문으로 생각된다. 불상의 타원형 얼굴이 다소 수척하게 보이는 점, 각진 어깨이지만 세장한 체구도 상겸 불화의 특징이라 할 수 있다.

40 이용윤, 「佛事成功錄을 통해 본 남장사 괘불」, 『尙州 南長寺掛佛幀』(통도사박물관, 2001.10).

이 그림은 화기에 의하면 회화소繪畵所를 차려놓고, 본격적으로 작업한 것으로 생각된다. 회화소의 담당 수장은 용봉당龍峯堂 경환敬還으로 생각되며, 상겸은 도화사都畵師로 적고 있어서 수화승을 도화사라 불렀던 것으로 판단된다.

연대있는 최초의 산신도　　연대가 있는 최초의 산신도가 의겸 화파 비현계에 속하는 함식咸湜에 의하여 함양 용추사에 봉안된다. 산신도가 언제부터 우리나라 사찰의 전각인 산신각에 봉안되었는지는 불확실하다. 대개 조선 후반기에는 산신도가 출현했으리라 판단되지만, 현재로서는 18세기 중엽부터는 산신신앙이 불교에 습합되어 융성했으리라 생각된다. 그 이전에는 불교 사찰의 전각이 아니라 신령스러운 산에 민간신앙으로 작은 사당이 마련되어 신앙되다가 사찰 안으로 들어와 불교의 신으로 확실히 자리잡기 시작한 것은 18세기 중엽 전후일 가

도130. 용추사 산신도,1788

능성이 짙다고 생각된다. 그 단적인 예가 1788년작 용추사 산신도(도128)이며, 또한 현재는 없어졌지만 1960년대까지 있었던 보령 성주사지 내 건너편 산신각도 성주사 사내 산신각이 아닌 성주사 외곽 민간 산신각이었다는 사실이 이를 증명하고 있다.

이 그림은 아담한 화면(91.5×59.8㎝)의 중심에 고개를 갸우뚱해서 동그란 눈으로 응시하고 있는 해학적인 호랑이에 걸터앉아 왼손으로 석장을 잡고 있는 다소 비만한 산신을 그린 산신도이다. 우리나라의 확실한 년대 있는 최초의 산신도로써 큰 의의가 있으나, 보존 상태가 좋지 않아 문화재 지정과 보존 대책을 시급히 세워야 할 것이다.

상겸파의 분화　　1790년작 남장사 지장시왕도(화사 영린·영수, 도131)는 화면 중앙의 장신형 지장을 중심으로 시왕과 권속들이 둘러싸고 있는 구도나 형태는 괘불도와 비교된다. 이와 함께 조성된 십육나한도(1790, 도133)는 상겸파의 영수나 계관 등

도131. 남장사 보광전 지장시왕도, 1790 도132. 보은 법주사 복천암 신중도, 1795

이 수화승이 되어 조성했는데 2폭만 남아 있다. 1폭에 5구의 나한이 산수 속에서 자유스러운 포즈를 나타내고 있지만 활달하지 않는 편인데 상마다 존상의 명칭이 쓰여 있는 점이 주목되어야 할 것이다. 여기서 보다시피 영수는 지연 밑에서도 그림을 그리는 등 상겸과 지연은 같은 뿌리에 기반을 둔 넓은 의미의 동일 유파라 할 수 있다.

보은 법주사 복천암 신중도(1795, 도132)나 괴산 채운사 제석도는 홍안·상겸·연홍과 관련있는 신겸 등이 조성했는데 신겸은 경북 화파(김룡사·남장사·용문사 등)에 속하므로 이들의 불화를 계승하고 있는 점이 눈에 띈다. 이 복천암 신중도는 위태천을 중심으로 빙 둘러싸는 복잡한 구도로 흥미있는 신중도라 하겠다.

18세기말 19세기 초에 마곡사를 중심으로 활약했던 수화승首畵僧(도편수都片手) 연홍과 그 유파(행각行覺·경잠敬岑)는 1788년에 마곡사에서 대광보전 영산회도와 삼장도를 그린 후 1791년에는 경기도 만의사장 지장시왕도를 조성한다.

도133. 남장사 십육나한도, 1790

충청 화파 연홍파의 등장 1788년도에 조성된 마곡사 영산회도(362.5×299.5㎝, 도134)는
화면의 상단에 석가불이 항마촉지인을 하고 키형광배를 배경
으로 앉아 있고 이 주위를 4대보살, 아난, 가섭 등 제자, 2불, 용왕과 용녀 등이 둘러싸고
있으며, 하단은 문수·보현보살과 사천왕이 배치되는 구도를 나타내고 있어서 18세기 영
산회도의 구도를 따르고 있지만 본존의 갸름한 얼굴, 수형의 체구, 두신광배의 연녹색,
적색의 밝은 화면 등은 연홍파의 특색으로 볼 수 있다. 이 연홍은 1798년 지연이 그린 통
도사 지장보살도에 화승으로 참여하는 등 경상도 일대 특히 통도사에서 활약하던 지연의
유파와 광범위하게 연관되고 있어서 주목된다.[41]

이와 함께 연홍練弘화사와 그 일파(행상·승익·공영·세화·영조·원기·편수片手인 운철·국후

	수화원	화원	불화명
1	도편수 연홍練弘	행상, 승익, 상훈, 축림, 삼유, 세화, 영조, 원기, 운철, 윤후, 성운, 설순, 돈진敦珍, 경잠	마곡사 대광보전 영산회도(1788)
2	연홍	행상, 승익, 공영, 세화, 영조, 원기, 운철(편수), 국후, 성운, 설순, 돈진, 경진, 경잠	마곡사 삼장도(1788)

표20. 충청 화파 연홍계의 등장

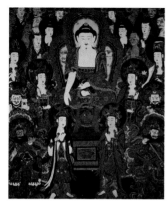

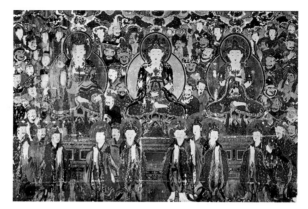

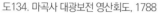

도134. 마곡사 대광보전 영산회도, 1788 도135. 마곡사 삼장보살도, 1788

· 성운 · 운순 · 돈진 · 경진 · 경잠)은 마곡사 삼장도(194×289㎝, 도135)도 그리고 있다. 다른 삼
장도와 동일한 구도인 천장 · 지지 · 지장의 삼보살을 중심으로 둥글게 둘러싸는 구도인
데 정통성을 계승하고 있는 것처럼 보인다. 갸름하고 단아한 얼굴, 늘씬한 체구, 붉은색
위주의 밝은 화면이 영산회도와 거의 유사한 편이다. 여기에 청색의 간색과 지그재그무
늬와 겹둥근무늬, 변형 연화문 등 기하학적 도안적 무늬의 등장으로 19세기로 이행되는
과정의 불화특징을 잘 보여주고 있다.

1791년에는 경기도 오성 만의사 대웅전 지장도가 조성된다. 세로의 화면에 지장을 중
심으로 세장한 협시들이 둥글게 배치된 구도, 녹색과 연녹색의 밝고 부드러운 화면 등이
특징이다.

서울 근교 민관 화파의 대두 1790년에는 수화승 민관旻官이 용주사 대웅전 삼장도(319.5
×174.5m, 도136)를 조성하면서 경기도 일원에서 크게 활약
한 민관시대를 여는 단초가 된다. 이 삼장도는 상 · 하단을 엄격히 구분하면서 상단은 천
장, 지지, 지장보살의 협시들이 좌우로 빈틈없이 배치되고 하단도 빽빽하게 열지어 있는

41 조명화 등, 『마곡사』 (대원사, 1998.11).

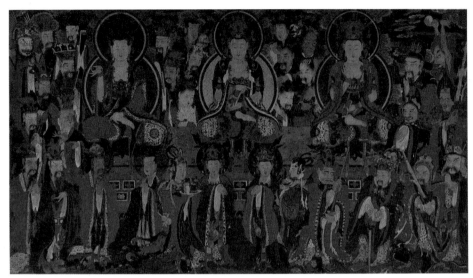

도136. 용주사 대웅보전 삼장보살도, 1790

구도를 보여주고 있다. 삼장보살은 고상한 긴 얼굴이며 장신의 체구, 두 무릎의 화려한 꽃무늬는 물론 홍·녹·청의 적절한 배합으로 밝은 화면을 구성하고 있어서 청룡사 괘불도로 이어지는 민관의 특징이 잘 나타나고 있다.

대화승 지연 화파의 활약　　한편 양산 통도사에는 1792년에 앞서 언급한 수화승 지연指演과 그 일파가 임한파의 제자인 포관抱寬계를 계승하여 크게 활약한다. 통도사 괘불도, 삼장도, 신중도 1·2(원原 연호사), 신중도3(금봉암) 등을 한 해에 모두 그리고 있기 때문이다. 지연은 통도사로 오기 이전에는 보경사와 은해사 등 경북 일대에 활약했는데 이 괘불도를 그린 이후 1798년 통도사 시왕도를 그릴 때까지 통도사에서 불화 제작에 전념하였다.

이 가운데 괘불도(1792, 도137)는 지연의 대표작이라 할 수 있다. 이 괘불도는 거대한 화면(1170×558㎝) 가득히 노사나불입상을 묘사한 것이다.[42] 둥근 두광을 꽉 차게 묘사된 7불이 있는 화려한 보관, 둥글고 단아한 얼굴, 둥글게 팽창된 어깨와 체구, 백연화가 된 녹

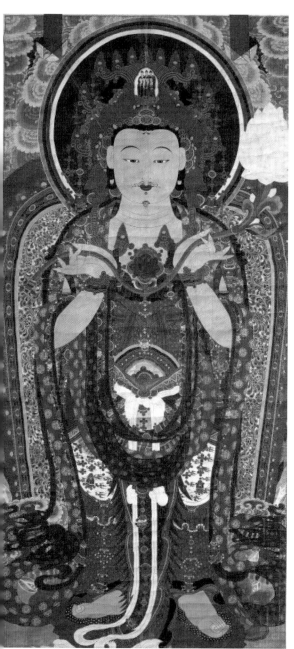

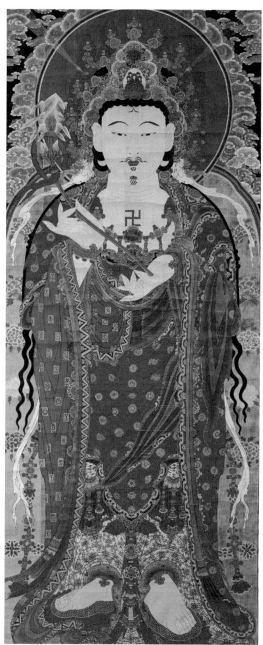

도137. 통도사 괘불도, 1792 도138. 통도사 보관석가불괘불도, 1767

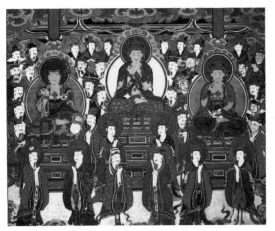

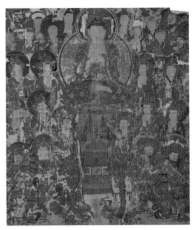

도139. 통도사 삼장보살도,1792 도140. 범어사 비로자나불도, 1791

색 가지를 잡고 있는 중품인의 두 손, 꽃무늬가 그려진 불의佛衣와 현란한 영락장식들은 1767년 통도사 보관석가불 괘불도와 거의 유사한 편이지만, 보관의 화불수가 석가불화가 5불인데 비해 7불이며, 살색이 흰색이 아니라 금색인 점, 두 손이 중품인 점, 천의가 U형으로 내려진 점, 신광의 꽃무늬가 큰 꽃송이가 아니라 현란한 5색 꽃무늬인 것이 진전된 점이라고 하겠다. 따라서 이 괘불도는 1767년의 석가불괘불도(도138)와는 다른 노사나 중품중생인中品中生印 점, 그리고 신원사 괘불(1664), 수덕사 괘불(1673), 광덕사 괘불(1749) 등 노사나 괘불도의 예, 화불이 노사나는 9불 또는 7불인 점 등으로 보아 화신 노사나로 보는 것이 순리라 생각된다.

　1792년작 삼장도(도139)는 배치구도에서 삼장도 형식을 따르고 있지만 얼굴과 형태 등은 괘불도를 따르고 있다. 상단은 삼보살이 좀 더 강조되었고, 대신 협시들이 보다 작아졌으며, 하단은 2열로 배치되어 복잡한 구성을 보여주고 있지만 화면은 녹색이 적절히 배합되어 안정감 있는 편이다.

　1791년에는 범어사 비로전의 비로자나불도(도140)가 만겸萬謙 또는 상겸(용안 즉 수화승)

42 한정호, 「1792年 通度寺 掛佛幀 고찰」, 『1792年 通度寺 掛佛幀』 (통도사박물관, 1999.4).

478 V. 조선의 불화

	수화원	화원	불화명
1	지연		영천 은해사 거조암 석가불회도, 1785
2	지연	행오, 직천, 유봉	불법사 신중도(창녕 관룡사 황룡암 원봉안), 1787
3	자비화사 지연	치심, 돈활, 포선, 쾌능, 우정, 우심, 정화, 복찬, 보심, 우홍, 상언, 찬순, 의천, 국선, 성언, 영혜, 영종, 재봉, 석웅, 복영, 영우	통도사 괘불도, 1792
4	지연(화주 겸 화공)	위와 동일	통도사 삼장보살도, 1792
5	지연(국성, 경옥, 옥인, 경보, 경옥, 국성, 우홍 - 시왕도)	태연, 계관, 치심, 연홍, 옥인, 정화, 우홍, 상언, 유화, 경보, 국성, 채언, 우백, 경옥, 회인, 승활, 열일, 상엽, 우념, 진혜, 계한, 의천, 계징, 풍욱, 경안, 정안, 수화, 진일, 치심, 태일-10왕 화승)	통도사 명부전 지장시왕도 (12폭), 1798
6	지연	경보, 국성, 경옥, 승활	통도사 지장보살도, 1801
7	지연	경보, 국성, 승활	통도사 백운암 지장보살도, 1801
8	용안 지연	행오, 영담, 관보, 계성, 채인, 의천, 취엽, 익민, 승활, ○영, 지한, 찬엽, 복안, 유옥, 여성, 의심, 희영	언양 석남사 지장보살도, 1803
9	지연	계성, 채언, 영점, 여성, 두천	동화사 양진암 신중도, 1804

표21. 지연 화파의 성황

	수화원	화원	불화명
1	승활	지한	양산 대둔사(통도사 조성이안) 천룡도, 1798
2	옥인		통도사 환성당 진영, 1799
3	옥인	우홍, 성수, 취엽, 승활, 의초, 지한, 계징, 영점, 의심, 계윤, 여성, 영순	양산 천성산 대둔사 대웅전 영산회도, 1801
4	옥인	우홍, 성수, 취엽, 승활, 의초, 지한, 계징, 영점, 의심, 계윤, 영순	대둔사 지장시왕도, 1801
5	계한	성인, 탄잠, 취엽, 계선, 영순, 조산	통도사 신중도(금강탱金剛幀), 1804
6	계한	탄잠, 성인, 취엽, 계선, 영순, 조산	통도사 신중도(제석,천룡), 1804
7	계한	성인, 상엽, 계의, 최의	통도사 자장율사진영, 1804
8	계성	천수, 관보, 승활, 지한, 계선, 의천, 진일(4인 1자 탈락)	통도사 화엄경 변상도, 1811
9	민활	지한, 계선, 시영, 봉일	통도사 아미타극락회도, 1818

표22. 지연 화파(옥인, 계한계)

	수화원	화원	불화명
1	설훈雪訓	수해정관, 영인, 정순, 승택, 선홍	서산 문수사 청련암 지장보살도, 1774
2	설훈	정순, 영우, 영화, 우겸	진천 영수사 지장시왕도, 1774
3	설훈		수타사 지장시왕도, 1776
4	설훈	경환, 원○, 지선, 사○, 처징, 협○	청계사 아미타극락회도
5	설훈		해인사 국일암 두일 진영, 세곡당 진영, 1784
6	설훈	용봉당 경환	현등사 지장전 신중도, 1790
7	설훈		용주사 관음보살도, 1792
8	설훈	덕민, 언보	경남 대원사 신중도, 1794

표23. 설훈 화파(의겸 화파, 각총 계파)

· 영린永隣(편수) 등에 의하여 조성된다. 이 비로자나불도는 상하단으로 구성된 배치구도인
데 상단에는 진녹색 원형두광, 현란한 꽃무늬의 신광을 배경으로 갸름한 듯 온화한 둥근
얼굴, 권인을 짓고 있는 단아한 비로자나불의 형태, 이를 둘러싸고 있는 보살, 제자, 2불
등과 하단의 사천왕, 보살 등은 18세기 후반기 불화의 특징이지만 상큼한 붉은색의 밝은
화면은 임한파를 계승한 상겸파의 특징이라 할 수 있다.

설훈 화파의 등장　　　　　1770년대부터 경기도 일대를 중심으로 설훈雪訓파가 활약하는데
　　　　　　　　　　　　1790년 현등사 지장전 신중도와 지장보살도, 용주사 관음보살도
(1792), 경남 대원사 신중도(1794) 등을 조성하고 있다.

　설훈은 넓은 의미에서 의겸파에 속하지만 그의 스승 각총覺聰과 함께 의겸이 해인사에
서 불사(영산회도 · 삼신도 · 지장도)를 하던 때(1729)에 의겸에게 사사하면서 의겸 화풍을 수
용한 독특한 화승으로 알려져 있다.[43] 이른바 의겸의 사사제자라 할 수 있다. 또한 경상도

43　최학,「조선 후기 화승 관허당 설훈(雪訓) 연구」,『강좌미술사』39(한국미술사연구소·한국불교미술사학회, 2012.
　　12), pp.189~211.

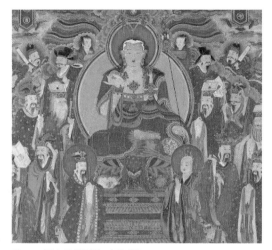

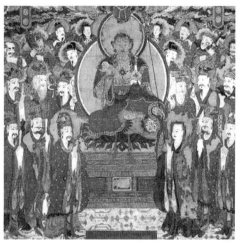

도141. 문수사 청련암 지장시왕도, 1774 도142. 영수사 지장시왕도, 1775

일대에서 주로 활약한 임한도 어떤 면에서는 의겸의 사사제자에 가깝다고 할 수 있어서 이런 점에서 유파문제는 복잡다단하기 짝이 없다고 하겠다.

설훈은 신륵사 삼장도(1758), 고운사 사천왕도(1758) 등에 화승으로 참여한 후 문수사 지장시왕도(1774), 영수사 지장시왕도(1775), 수타사 지장시왕도(1776), 청계사 아미타도 등을 수화승으로 그렸으며 1784년에 해인사로 내려가 국일암의 호적당과 서곡당 진영을 조성하고 있다. 서산 문수사 청련암의 지장시왕도는 복장 속에서 스승과 주고 받은 편지들이 발견되어 불화조성과 사제간의 관계 등을 알 수 있어 흥미롭다.[44]

문수사 청련암 지장시왕도(1774, 도141)는 큼직한 지장보살을 중심으로 좌우에 협시들이 자유분방하게 배치되어 있고, 건장한 본존의 형태는 물론 화면은 깔끔하고 산뜻하여 뛰어난 그림에 속한다고 할 수 있다. 영수사 지장시왕도(도142) 또한 구도나 형태 등을 약간만 변동시켰을 뿐 앞의 그림을 잘 계승하고 있다. 만의사 지장시왕도도 문수사 지장시

44 姜永哲, 「1774년 文殊寺 靑蓮庵 佛事의 現場資料 −首畵僧 雪訓의 書簡文信을 중심으로−」, 『東岳美術史學』 7 (동악미술사학회, 2006), p.341.

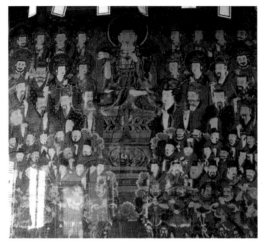

도143. 수타사 지장시왕도, 1776　　　　　　　　　　도144. 현등사 신중도, 1790

왕도를 거의 그대로 계승하여 구도, 형태, 채색 등을 잘 계승하고 있다.

그러나 수타사 지장시왕도(1776, 도143)는 본존 지장보살을 작게 그리는 대신 좌우의 협시들을 대거 등장시켜 이를 상하 7열 횡대로 정연하게 배치하여 의겸의 해인사 영산회도를 따르고 있음이 주목된다. 문수사 지장시왕도와는 구도, 채색 등에서 차이나고 있어서 다른 본을 사용했다고 생각된다.

설훈이 1790년에 그린 현등사 신중도(도144)는 본존과 협시의 구분이 모호해진 수타사 지장시왕도나 청계사 아미타도를 따르고 있으나 자유분방한 배치구도나 단정한 형태, 적녹색의 밝은 화면 등 설훈의 후기 화풍이 잘 드러나고 있는 수작이다. 대원사 신중도(1794) 역시 이를 따르고 있으나 화면은 덜 밝은 편이다.

쾌윤의 활약

이들과 함께 의겸파에 속하는 쾌윤快允은 1790년에야 수화승이 되는데 이들은 18세기 말까지도 여전히 활발히 활약했다는 것을 잘 알 수 있다. 통도사 명부전의 지장시왕도는 지장본존이 화면을 압도하고 이 좌우에 정연하면서도 본존을 둘러싸는 구도나 건장하고

당당한 형태, 밝은 화면 등이 쾌윤의 특징을 잘 알 수 있다. 신중도는 상단 제석 무리와 하단 위태천 무리의 정연한 구도는 지장시왕도와 유사하나 본존격인 제석과 위태천은 협시들과 구별할 수 없이 균등한 형태인 점은 좀 다른 면이라 하겠다. 의겸파 쾌윤이 통도사까지 진출하여 불화를 그리고 있는 점은 주목된다.

쌍계사 괘불도 의겸파가 그렸다고 생각되는 쌍계사 성보전 괘불도(도145)는 이미 앞에서 짧게 언급했다시피 1799년에 조성되는데 단독상 괘불도로서는 대형(1368×675㎝)에 속하는 초대형 불화이다. 화면 가득히 자리 잡고 서 있는 보관형 석가불 입상으로 투명 두광 안에 현란한 보관을 쓰고 있는데 보관 아래 좌우에서 5색 광선이 뻗어나가고 있다. 얼굴은 갸름하면서도

도145. 쌍계사 괘불도, 1799

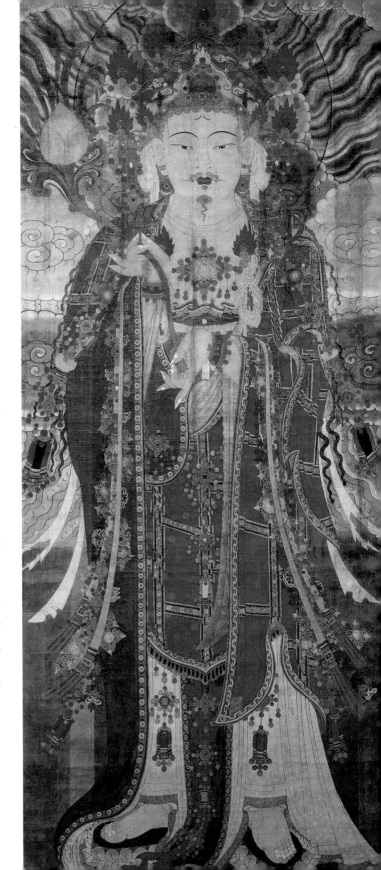

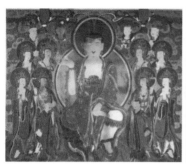

도146. 통도사 지장보살도, 1798　　도147. 통도사 명부전 시왕도
　　　　　　　　　　　　　　　　　　(제6대왕), 1798

단정한 편이며 비교적 날씬한 체구 등 당당하면서도 단아한 인상을 나타내고 있다. 두 손으로 연꽃봉우리가 있는 줄기를 잡고 있으며, 선명한 붉은 대의, 진녹색 옷자락, 청색 군의, 그리고 옷깃과 분소의 깃의 꽃무늬 등에서 화려하면서도 단정한 보관 석가불의 모습을 돋보이게 하는 것 같다. 1725년 청량산 보관 석가괘불도의 특징을 그대로 계승한 석가괘불도라는데 의의가 있을 것이다. 다만 화기를 다시 써서 주관자나 화승들은 잘 알 수 없지만 의겸유파의 쾌윤이나 평삼 또는 승윤 등 이 문파에서 조성되었을 가능성이 농후하다고 판단된다.

통도사 명부전 지장시왕도　　　1798년에는 통도사 명부전의 지장보살도(도146)와 시왕도 (도147)들이 지연과 그 일파에 의하여 대대적으로 조성된다. 지장삼존상 후불도로 조성된 지장보살도는 지장보살이 중심에 큼직하게 반가자세로 앉아 있고 좌우로 협시들이 6구씩 입상형식으로 작게 묘사되고 있다. 본존의 얼굴은 이목구비가 작아진 원만한 형태이고 체구도 안정감 있는 모습이며 채색 또한 온화하다. 시왕도들 역시 지장도와 유사하지만 하단의 갖가지 지옥장면과 상단의 큼직한 시왕상과 상대적으로 작아진 권속들은 이 시기 시왕도의 전형적인 특징을 잘 알려주고 있는 당대의 대표작이라 할 수 있다.

주왕암 영산회도　　　1800년을 장식한 불화는 수화승 신겸信謙이 그린 청송 대전사 주왕암 나한전 영산회도(도148)이다. 가로로 긴 횡폭의 화면(192×284㎝)에는 거대한 석가본존을 중심으로 좌우 2단2열로 6대보살과 가섭 아난이 배치된 정연하

지만 간략한 구도의 영산회도이다. 항마촉지인을 한 석가불의 얼굴은 갸름하지만 체구는 상당히 건장하며, 녹색두광이나 적색옷은 꽤 부드러운 편인데 흰 옷깃의 꽃무늬, 흰색 광배, 청색(코발트)의 간색 들은 이 불화가 19세기 불화로 넘어가는 특징을 보여준다고 할 수 있다.

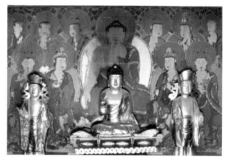

도148. 대전사 주왕암 영산회도, 1800

1799년 1월 정조왕권을 받쳐주던 채제공이 돌아간 다음 해에 조선의 영광을 되살리고자 혼신의 힘을 쏟던 정조대왕은 1800년 6월 마침내 승하하게 된다. 조선 문화 부흥의 마지막을 장식하던 시대가 마침내 종언을 고하게 된다.

4) 조선 말기(후반기 제3기, 순조 ~ 순종기: 19세기)의 불화

(1) 조선 말기 불화론

개혁정치를 강력히 시행하던 정조(1777~1800)가 1800년 6월에 돌아가고 12세의 나이 어린 순조(1801~1834)가 1800년 7월 왕위에 오르게 된다. 순조는 정조를 뒷받침했던 노론시파 김조순金祖淳의 딸을 왕비로 맞이하면서 김조순을 비롯한 안동 김씨 가문이 실권을 행사하게 되는데, 이를 이른바 세도정치勢道政治라 부르고 있다.

이러한 세도정치는 순조의 손자 헌종(1825~1849), 철종(1836~1863)으로 내려가면서 이어지는데 풍양 조씨 일가와 안동 김씨 가문이 번갈아 세도를 잡게 된다.

1864년부터 고종의 즉위와 대원군의 집정으로 세도 정치는 일시 중단되고, 서원의 철폐, 내정의 혁파 등 혁신정치가 시행되었지만, 민주 · 민생 위주가 아닌 왕권강화에만 치중하였기 때문에 결국 새로운 혁신은 이루지 못한 채 혁신의 물결은 중단되고 만다. 하여튼 세도정치의 폐단으로 농민들의 투쟁이 격화되고 평안도나 삼남지역에서 홍경래의 난이나 동학난 등 민중들의 봉기가 빈발하는 상황이 일어나 사회가 극도로 혼란해진다.

이러한 혼란을 틈타 러시아 · 청 · 일본 등 외세가 개입하게 되면서 러일 · 청일전쟁을 거친 후 일본이 조선을 무력으로 위협, 결국 순종 4년(1910)에 나라가 멸망하게 되는 국치를 맞이하게 된 것이다. 그러나 3.1 독립운동과 상해임시정부, 만주 국경 일대의 무장투쟁 등 끈질긴 투쟁과 연합군의 승리로 1945년 이후 대한민국과 북한정권이 수립되고 일약 대한민국은 세계 10위권의 선진국으로 약진하게 된다.

이 글에서는 조선의 국망 후 독립운동기에도 불화가 계속 조성되기 때문에 조선말에 활동하던 화승들이 사라져가던 1925년경까지의 불화를 중요한 작품 위주로 짚고 넘어가고자 한다.

① 불화의 변신

이러한 시대 흐름에 따라 결국 불화도 서양식인 음영법이 19세기 전반기에 대두, 후반기에는 일부 회화에서 유행하기도 했으며, 또한 1900년 전후부터 일본색이 나타나기 시

작고 1910년 이후에는 서양적 음영법이 강하게 나타나기도 하는 등 새로운 특징이 등장한다. 이를 요약하면 다음과 같다.

불화 변화의 개요

첫째, 새로운 다양한 구도가 시도된다. ① 횡화면의 성행 ② 3신三身 석가보살형, 전면 하단 원광 속 관음, 문수, 보현동자가 원 속에 배치되고, 키형광배는 사라지고 ③ 칠성, 지장의 경우 둥근 원광 속에 본존이 배치되고 ④ 신중도의 경우 대자재천大自在天(Maheśvara)과 예적금강이 등장하며, 나무통을 든 조왕신과 부채를 든 산신이 배치된다. 제석·범천·위태천이 상단에 배치되고 다종 다양한 신중도들이 성행함으로써 신중도 시대라 할 수 있다. ⑤ 서울·경기 지방에서는 구품도나 팔상도, 시왕도 등에 화면 분할이 시도되고 ⑥ 자연 산수배경이 두드러지고 있는 점 등이 특징이다. ⑦ 이외에 다양한 배치구도가 새롭게 시도되는 다종다양한 불화들이 왕성하게 등장한다.

둘째, 형태는 둥근 두신광의 유행, 풍만한 미소년의 얼굴, 건장하고 당당한 체구도 있지만 상당부분은 빈약하거나 도식적인 형태가 많아진다.

셋째, 채색은 ① 경기도 일원을 중심으로 일본을 통해 서양화기법을 받아들인 음영법이 사천왕 등 신장상, 노비구 등에 사용된다. ② 새로운 서양화적 원근법이 일부 등장한다. ③ 청색 남용과 ④ 금박 사용이 유행하며 ⑤ 20세기(1910년경 전후)부터는 일부 그림에 음영법이 전면적으로 시행된다.

역사상 가장 많은 각종의 불화들이 조성되었을 뿐만 아니라 현재까지도 거의 대부분 남아 있어서 불화 세계를 풍성하게 만들고 있다.

화면 분할의 유행

조선 말기인 19세기 후반부터는 한 화면을 여러 부분으로 나누어 선을 그어 구획을 나눈 후, 이 안에 한 장면씩 그리는 화면 분할 그림이 유행한다.

물론 그 이전 시대에도 이와 유사한 경우가 있었다. 가령 불국사 대웅전 영산회도나 동

화사 금당암 극락회도, 장곡사 영산회도(1748)처럼 한 화면을 본존 중심과 좌우 사천왕, 8부중의 외호신 부분을 나누어 구획 짓는 경우도 있고, 또한 십육나한도를 1폭에 3내지 4나한씩 그리는 경우도 있다. 하지만 팔상도나 구품도 또는 십육나한도 등의 한 장면씩을 구획짓는 새로운 시도는 19세기 후반부터라 할 수 있다.

이러한 분할식 구도를 시도하게 된 것은 첫째, 팔상도의 경우 8장면을 8폭에 나누어 그리던 것을 서울 근교의 작은 사찰의 작은 불전에 8폭을 한 폭에 압축 묘사할 필요성 때문에 8장면으로 구획하게 된 것이 가장 큰 원인이라 할 수 있다. 시왕도나 십육나한도 역시 여러 폭을 한두 폭으로 압축하기 위해서는 구획을 나누는 것이 보다 합리적이었기 때문이다. 둘째, 화면을 분할하면 각 장면의 내용이 분명하게 이해될 수 있고, 도상 특징이 보다 선명하게 부각될 수 있기 때문에 이를 선호했다고 판단된다. 이런 분할식 구도는 서울 근교(현 서울지역)와 서울에 가까운 경기도 일원에서 주로 조성된다.

현재 분할식 불화는 팔상도, 극락구품도, 시왕도, 십육나한도 등 4종류의 불화에서 주로 표현되고 있다(표1, 2, 3 참조).

팔상도는 개운사 팔상도(1883), 경국사 팔상도(1887), 호국지장사 팔상도(1893), 안성 청룡사 팔상도(1915), 안양암 팔상도(1917), 양주 청련사 팔상도(2폭 4분할식) 등이 대표적인 예인데, 한 폭에 상하로 4장면씩 8장면으로 정연하게 구획하거나 경국사처럼 상하단 2장면씩 4등분하고, 아래는 세로로 4장면씩 구획하는 경우도 있다.

극락구품도는 흥천사 구품도(1885), 수국사 구품도(1907) 등이 대표적인데 이 역시 한 화면에 상·중·하단에 3장면씩 9등분으로 구획 짓고 있다.

시왕도는 보광사 시왕도(1872), 파계사 시왕도(1878), 흥천사 시왕도(1885), 봉국사 시왕도(1898), 안양암 시왕도(1922), 안정사·청련사 시왕도(19세기 말) 등인데, 상하단 또는 한 단을 세로로 등분해서 4폭 내외로 조성된다.

십육나한도는 남양주 흥국사 십육나한도(1892), 남양주 불암사 십육나한도(1폭 16분할식, 1897), 십육나한도(1907), 봉은사 십육나한도 등이 있는데, 한 폭에 3, 4장면씩 구획하

4	3	2	1
8	7	6	5

표1. 1폭 8분할식 팔상도
안성 청룡사 팔상도(1883),
안성 청룡사 팔상도(1915)

3	2	1
6	5	4
9	8	7

표2. 1폭 9분할식 구품도
흥천사 구품도(1885)
수국사 구품도(1907)

6	5	4	삼존불상		3	2	1
10	9					8	7
16	15	14			13	12	11

표3. 1폭 16분할식 십육나한도
남양주 불암사 십육나한도(1897)
수국사 십육나한도(1907)

여 4폭 내외로 조성한다.

음영법의 확산

불화에 서양적인 음영법이 사용되기 시작한 것은 조선 후반기인 17세기부터 신장상의 얼굴, 눈 주위에 선적으로 약간의 양감을 표현하면서부터라 할 수 있다.

음영법은 불화에 일찍부터 채용되었다. 아잔타석굴 1굴의 보살 벽화에 얼굴이 음영법으로 이루어져 있는 것으로 보아 인도에서는 일찍부터 상당히 보편화되었던 것이다. 중국에서도 돈황벽화에 보이다시피 동서위東西魏에서 북제·주北齊·周 시대에 다소 음영법이 나타나기도 했다.

그러나 이런 음영법은 예배 존상의 격에 잘 맞지 않아 보편화되지 못하고 만다. 이 잊혀진 음영법이 19세기 중엽부터 우리 불화에 등장하기 시작한다. 즉 일본 문물이 일부 들어오면서 서양화의 음영법이 서울 근교의 화사들에 의하여 존상화가 아닌 외호 신중들에 일부 사용되기 시작한 것이다. 이러한 시도는 다소 새로운 기법을 추구하고자 하는 실험적 불화 작가에 의하여 추구되었다고 할 수 있다.

그러나 이 음영법의 시초는 앞에서 말했다시피 조선 후반기인 17세기 불화(안성 청룡사 영산회괘불도(1658))의 신중상 얼굴에 약간의 양감을 터치하는 식이나 선적으로 표현하다가 1800년 전후 특히 19세기 중엽(안성 석남사 영산회도(1827), 강화 정수사 극락회도(1878))부터 신중상 얼굴에 붉은 선과 약간의 붉은 양감을 좀 더 짙은 농담으로 표현하게 된다. 붉은 선과 농담이 신중의 얼굴에 본격적으로 표현하기 시작한 것은 특히 서울 근교 내지 경

기 일원에 집중적으로 나타난 사실은 주목할 필요가 있다.

이런 전면적인 명암법이 본격화된 것은 1910년 전후로 생각된다. 용주사 신중도는 이를 단적으로 알려주고 있다. 1913년에 고산古山 축연竺演이 수화승이자 출초出草한 이 신중도는 예적 금강을 본존으로 좌우 제석 · 범천과 하 위태천 등 제 천신이 자유분방하게 배치된 구도인데, 거의 대부분 서양화의 명암법을 구사하고 있다. 더구나 얼굴 및 근육질의 팔과 다리는 물론 전신에 걸쳐 명암법으로 채색되고 있다. 특히 본존의 직사각형 얼굴의 광대뼈와 벌렁거리는 코, 부릅뜬 두 눈 등 강조할 곳은 진하게 하고 주위로는 점점 엷게 검은색에 가까운 흙색으로 명암을 구사하고 있는데, 이런 점은 다소의 차이는 있지만 전 신중들에 공통적으로 적용되고 있다. 물론 제석 · 범천은 긴 장방형의 흰 얼굴에 콧날이나 뺨 등에 흰 하이라이트를 주고 있는 것의 경우 역시 명암법을 구사한 것이다.

이런 명암법은 전등사 대웅전 신중도에도 거의 그대로 표현되고 있고, 대웅전 영산회도도 동일한 편이다. 강한 인상이 많이 누구러졌고, 명암도 엷어졌지만 동일한 명암법이 구사되고 있다. 이 두 그림도 고산 축연이 수화승이자 출초하고 있고 보현이 편수가 되었는데, 화풍의 변화는 보현과 무관하지 않은 것 같다.

축연은 잘 알려져 있다시피 화원을 거친 신식 불화승으로서 일본에서 서양화의 명암법을 체험하였기 때문에 이런 명암법을 과감히 구사할 수 있었다고 추정된다. 이 축연의 전면적 명암법은 수화승 금호錦湖 약효若效 작 범어사 괘불도(1905)에서부터 유래한 것으로 판단된다.

1905년에 계룡산 화파라 불리는 충청도 화파인 약효가 조성한 이 범어사 괘불도는 아미타오존 괘불도인데 아미타삼존의 얼굴의 눈 주위와 입 주위의 윤곽선, 신체의 윤곽선에 엷은 회녹색으로 붓터치한 초보적 음영법을 사용한 것이다. 여기서 더 진행된 음영법이 용주사 신중도(1913)이고 이보다 좀 더 진행된 이른 예가 용주사 대웅전 영산회도라 하겠다. 따라서 축연은 범어사 괘불도(1905)에서 약효의 보조화사로 참여하여 초보적인 음영법을 배우기 시작한 후 1910년 전후에는 화승이 되어 전면적이고 조금 더 진전된 음영법을 구사한 것이 용주사 대웅전 영산회도이고 이를 더 진전시킨 불화가 1913년작 용주

사 신중도라 할 수 있다.

청색의 남용

청색은 고려불화의 머리카락 색 등에 일부 표현되기 시작하였고, 18세기까지는 청색이 간간이 사용되고 있지만, 이 당시의 청색은 맑고 은은한 명도가 낮은 색을 사용하여 고상한 품격을 느낄 수 있다. 그러나 18세기 말부터 특히 19세기 중엽경에는 명도가 높은 진청색을 사용하여 맑고 밝은 느낌이 사라지고 다른 원색적인 요소와 함께 19세기적인 독특한 색채감을 보여주고 있다.

특히 이 청색은 간색의 수준을 넘어서 적, 녹색과 함께 3대 색으로 자리 잡게 된다. 1759년 여수 흥국사 괘불도와 1806년 서울 청룡사 괘불도에서는 청색이 뚜렷이 눈에 띄게 표현되고 있어서 18세기 후반기에 청색이 주조색의 하나로 등장했다는 사실을 알 수 있다.

특히 19세기 중엽부터는 명도 높은 진한 청색이 과도하게 사용된다. 선암사 산신도 (1847), 남양주 흥국사 괘불도(1858), 불영사 시왕도(1880), 화계사 괘불도(1886), 남양주 흥국사 영산회도(1892), 불암사 괘불도(1895), 선암사 칠성도(1895), 파주 보광사 칠성도 (1898), 서울 연화사 괘불도(1901), 범어사 괘불도(1905), 수국사 괘불도(1908), 서울 미타사 괘불도(1915) 등은 진한 청색이 주황색과 함께 대표적인 주조색으로 점차 변해지고 마침내 너무 남용되고 있다는 사실을 알 수 있다.

이 진한 청색의 남용은 코발트 광산이 19세기 후반기부터 개발되기 시작하여 국산 코발트색이 대량으로 생산되었기 때문으로 알려져 있다. 즉 국산 코발트색을 저렴한 값으로 구입할 수 있었기 때문에 불화 제작에 값싼 코발트 청색을 남용하게 되었던 것으로 추정되고 있다. 불화 제작에 이 코발트 청색의 남용은 1920~30년대에 절정을 이루게 된다.

금박의 사용

명암법의 사용 및 청색의 남용과 함께 19세기부터는 금박의 사용이 본격화된다. 이 역시 일본의 영향 때문으로 알려져 있다. 우리나라 불화에서는 금색은 금니로 칠하여 은은

하고 고상하게 느껴지지만 일본화에서는 금박을 주로 사용하여 번쩍거리고 현란한 색채로 나타나고 있다. 이 번쩍이는 금박이 19세기부터 신장의 무기 등에 사용되기 시작하는데 차츰 확대하기 시작하여 광배 전체에도 금박을 사용하기도 한다.

서울 보문사 지장시왕도 지국천 칼(1867), 화계사 아미타극락도의 신광(1875), 경국사 팔상도 불상 신광(1887), 서울 성동구 미타사 아미타극락회도(1887)와 칠성각 칠성도(1897) 등은 물론 1900년대 불화들에는 무기류와 신광 등에 주로 번쩍이는 금박을 사용하고 있으며, 어떤 경우는 삼고저 같은 무기류에 금박을 입혀 돋을새김 기법^{新高粉法}을 쓰기도 한다. 이러한 금박은 일본 금박의 수입과 밀접한 관련이 있는 것으로 판단된다.

② 불화승 유파의 다양화

조선 후반기 제2기(18세기)의 불화승 유파들이 제3기(19세기)에 계승되어 더욱 번성하게 된다. 이 유파들을 크게 몇 개 유파로 분류될 수 있다.

경남유파, 경북·경남유파, 경북유파, 전라유파, 충청유파, 경기유파 등 5, 6개 유파이다. 그러나 경남·경북유파가 뒤섞이고 전라유파와 충청유파가 혼재되거나 전라유파에서 충청유파가 파생되기도 하고, 경북·충청유파도 섞이기도 하며, 경기·경북유파가 혼재되는 등 다양하게 전개되고 있다. 말기에는 전국에 걸쳐 활약하는 화승들도 출현하는 등 그야말로 복잡다단하게 전개되면서 흥성을 극하게 된다.

③ 극락구품도의 성행

조선 말기(1801~1910)에는 유난히 극락정토 사상이 팽배한 시대로 알려져 있다. 세도정치로 인한 국정 혼란과 잦은 민란으로 인한 피폐한 민심으로 극락왕생을 더욱 열심히 기원했는지도 모른다. 극락왕생에 걸맞은 불화는 바로 극락구품도^{極樂九品圖}이다. 극락에 태어나는 장면만을 도상화한 그림이기 때문이다.

이 시기에는 이러한 극락구품도가 특히 유행하고 있다. 관경십육관변상도를 극도로 생략하여 극락의 구품으로 태어나는 장면만을 그려 중생들의 마음을 사로잡고자 한 것으로

1. 경남 유파	통도사, 범어사에서 기림사 등 경남북동남부지역까지 널리 분포한 유파

- 포관, 임한, 지연파: 옥인, 계한, 승활, 경보, 국성, 경옥, 제한, 우영, 화혜, 문성, 덕유, 탄잠, 취엽, 계선, 영순, 우홍, 영점, 한잠, 성인, 응월, 관행, 성주, 덕화, 행문, 원선, 행권, 환일, 영안, 선우, 지한, 민활, 계의, 시영, 봉익, 의완

2. 경북·경남 유파	주로 경북서남부와 경남북부에서 주로 활동했던 화파

- 취선就善, 전기典琪, 봉규, 봉민, 상수, 영천, 석홍, 성희, 대관
- 한규, 창원, 장원, 현규, 성호, 만수, 봉화, 봉수, 진철(원 경기파), 서암, 두명, 찬규
- 경호, 두행, 상휴, 한형, 경륜, 부일, 완호, 정희, 시찬, 시인

3. 경북 유파	경북북부내지 서남부일대에서 주로 활약했던 화파이며, 일부는 경남, 충청 동부까지 진출한 화파

- 상겸尙謙, 홍안弘眼, 신겸愼謙파: 종간, 정철, 정민, 유심, 선준, 성민, 찬홍, 창우, 관홍, 정엽, 지순, 수연, 부첨, 관주觀周, 정규, 성준, 언보, 체균, 관보, 금경, 두찬, 우희宇熙, 영화永和, 자우慈友, 권행, 성주晟周, 행문, 선의, 영운(전라파), 의관, 기전, 응상, 설해, 경허, 삼안, 기형, 체훈, 행문, 위상, 상수, 두명, 봉수, 서휘, 태삼, 봉화, 소현, 두안, 성희, 묘화, 경수, 명근, 기일, 창훈, 진규, 상륜, 상근

4. 전라·호남 유파	18세기대의 화승 의겸의 문파를 계승한 의겸 회파

- 의겸·쾌윤파: 도일, 찰민, 풍계현정, 민선, 천여, 선화, 내원, 익찬, 유문, 장유, 성수, 정일, 우찬, 윤관, 호묵, 민훈, 일운, 경문, 보일, 봉월, 채종, 학선, 지만, 기종, 경윤, 기연, 도순, 달오, 선종, 취선(경북, 경남파), 묘영, 해련, 정심, 준언, 덕찬, 덕민, 영화, 서준, 산수, 찬영, 봉은, 창훈, 향림, 상은, 두업, 두해, 상열, 천희, 민우, 화연, 묘영, 두삼, 경선, 일삼, 일준, 영수, 취언, 기언, 증언, 묘연, 봉준, 문형, 창성, 세복, 종인, 경인, 창오 등

5. 충청 유파	전라 화파인 천여·봉은파에서 19세기 중엽경에 파생하여 충청지역에서 크게 활약한 유파이며, 경북파에서도 들어옴

- 천여파: 약효, 천기, 중운, 법령, 능후, 희영, 상옥, 법융, 문성, 정연, 만총, 상조, 용준, 몽화, 성엽, 세한, 법연, 경륜, 경학, 도운, 목우, 경인, 천일, 봉림, 일섭

6. 경기 유파	경북의 신겸파에서 파생한 파와 이 파와 교류한 화파 등

- 신겸파: 선준, 수연, 정인, 정순, 신선, 우희, 법담, 도증, 충운, 두일, 의윤, 환감, 혜호, 도문, 관주
- 체원·세원파: 희원, 제원, 선찰, 주경, 환익, 체정, 응석, 영환, 창엽, 상규, 응륜, 긍섭, 찬종, 일한, 긍준, 유경, 진호, 축연, 영의 봉감, 윤감, 창전, 두삼, 승의, 응성, 응훈, 진철(경북 유파), 석운, 천기, 기형, 환감, 긍순, 긍법, 혜조, 묘흡, 봉법, 중린, 창수, 금화, 성전, 규상, 선명, 창인, 상선, 종선, 창오, 서익, 두흠, 체훈, 돈조, 환순, 환조, 천기, 현조, 윤익, 성규, 경조, 돈희, 돈법, 응작, 춘담, 범천, 응륜, 재근, 상규, 규상, 천성, 묘화, 보현

표4. 불화승 유파

이해된다. 이러한 극락왕생 사상만을 도상화한 그림으로 관경변상도의 일종인 극락구품도에 대한 연구는 상당수 있지만 도상학적으로 문제점도 있어서 여기서는 도상학 중심으로 간명하게 논의하고자 한다.

극락구품도의 조성 배경

"나무아미타불, 관세음보살"이라는 염불 소리는 우리 부모 세대까지만 하더라도 언제 어느 곳에서나 입에 달고 살았을 만큼 풍미하고 있었다. 이 "나무아미타불"의 염불은 살아서는 수명장수하고 돌아가서는 극락왕생하게 하는 지극한 염원이었다.

관무량수경觀無量壽經은 갖가지 극락의 모습을 관상하게 하며 즐거움만 가득한 세상이 있고, 그 극락에는 한마음으로 지극정성을 다하여 나무아미타불이라는 염불만 해도 왕생할 수 있다는 내용을 설한 경전이다. 더구나 왕생자는 9등급의 업에 따라 아홉 가지 방법으로 극락의 칠보七寶 연못에 왕생하는데, 이를 알기 쉽게 도상화한 것이 극락구품도인 것이다. 중국의 선도나 혜원, 신라 원효의 칭명염불을 거쳐 조선 후반기에는 백암 성총(1631~1700)이나 기성 쾌선(1693~1764), 호은 유기有璣(1707~1785), 백파 긍선(1767~1852), 연담 유일(1720~1799), 금명 보정(1861~1930) 등이 염불신앙을 강조한 것이 조선 말기 염불왕생을 풍미하게 하는데 크게 기여했다고 할 수 있다. 특히 백파 긍선이 『수선결사문과석修禪結社文科釋』 등에서 구품연지의 왕생을 강조한 것과 보정이 고성 염불과 구품도를 통한 정토신앙과 염불왕생을 널리 선양한 것 등이 결정적으로 극락구품도 조성에 기여했다고 생각된다.

극락구품도는 고려의 관경십육관변상도, 조선 전반기의 관경변상도를 거쳐 조선 후반기 제2기인 조선 후기(18세기)부터 나타나기 시작하여 조선 말기(19세기)에 크게 성행했다.

극락구품도의 도상형식

조선 말기의 관경변상도인 극락구품도는 3형식으로 분류될 수 있다. 제Ⅰ형식은 아미타불 영접 설법 장면과 왕생자의 구품연지 왕생장면이 합쳐진 상하 2단 구도 형식과 제Ⅱ형

식은 화면분할식 극락구품도로 상·중·하 3품에 각 3생을 더한 9품의 극락 탄생 장면을 9등분 하여 각기 한 품씩 도상화한 형식이다. 제Ⅱ형식은 극락의 구품 칠보 연지에 왕생자들을 용선龍船으로 맞이해 간 극락구품왕생도 형식 등 크게 세 형식으로 나뉜다. 여기에 약간씩 다른 장면을 첨삭하여 좀 더 개성 있는 여러 가지 극락구품도가 창안되고 있다.

– 제Ⅰ형식 (상하 2단 극락구품도) : 아미타삼존 또는 아미타불회 장면이 상단에 위치해 있고 그 아래 하단에는 9품의 칠보연못七寶蓮池이 위치하고 있는 상하 2단 형식이다. 상단의 아미타삼존 또는 아미타불회 장면은 왕생자를 영접하고 왕생자들에게 설법도 하는 장면이다. 기본 형식에 상하좌우로 불군, 불보살중, 비구중들이 배치되거나(직지사 심적암, 동화사 염불암, 표충사, 호국지장사) 하단의 비구중比丘衆 대신 보수寶樹가 배치되거나(운문사, 통도사 비로암, 통도사 취운암, 은해사 묘봉암) 또는 아미타삼존 대신 관음보살이 있고 하단이 생략되는(경국사) 등 다소의 첨삭이 있다.

– 제Ⅱ형식 (화면분할식 극락구품도) : 이 형식은 화면을 9등분한 후 9개의 공간에 각기 9품의 극락을 묘사한 것이다. 이 구품은 상·중·하 삼품에 각기 삼생이 더해진 ① 상품상생, 상품중생, 상품하생(14관), ② 중품상생, 중품중생, 중품하생(15관), ③ 하품상생, 하품중생, 하품하생(16관) 등 9품의 극락왕생 장면인데 14~16관의 삼품삼생三品三生인 9품의 극락왕생 장면을 9개의 공간에 배치한 것이다.

이처럼 9등분의 외형은 기하학적 배치구도이지만 내면으로는 9개의 극락에 왕생자들이 칠보연못 속의 연꽃에 탄생하는 극락왕생 장면이 묘사되고 있는 것이다. 이 극락은 고려 내지 조선 전반기의 관경십육관변상도 중 1~13관의 극락의 정경을 계승하고 그 외 요지연도 같은 도교나 유교의 여러 도상들을 참고하여 조선적인 도상 특징을 창안해 낸 극락 장면이 연출되고 있다. 즉 관경십육관변상도 가운데 14·15·16관을 상품, 중품, 하품 등 3품으로 나누고 이를 다시 상·중·하생 등 3생으로 나누어 9등분 한 그림이다(표5 참조).

표에서 보다시피 세로 3열 가운데 중간 열이 14관의 상품 열이고 오른쪽向右 열이 중품

	16관	14관	15관
	하품下品	상품上品	중품中品
상생 上生	⑦ 비구중(주악천중) 하품상생	① 아미타삼존불회 상품상생	④ 보살중(주악천중) 중품상생
중생 中生	⑧ 하품중생	② 상품중생	⑤ 중품중생
하생 下生	⑨ 하품하생	③ 상품하생	⑥ 중품하생

표5. 극락구품도 배치

열이며 왼쪽向左 열이 하품 열이다. 가로 열은 상단 열이 상생 열이고 중단 열이 중생 열이며 하단 열이 하생 열이다. 이렇게 되면 세로 중간 열은 14관인 상품이 되므로 중간 열 상단 칸은 상품상생이고 중단 칸이 상품중생 칸, 하단 칸이 상품하생 칸이 되며 세로 오른쪽 열은 15관이자 중품 열이 된다. 중품 열 상단 칸이 중품상생, 중단 칸이 중품중생, 하단 칸이 중품하생이 되고 세로 왼쪽 열이 16관인 하품 열이 되는데 하품 열 상단 칸이 하품상생, 중단 칸이 하품중생, 하단 칸이 하품하생 칸이 되는 것이다.

이러한 배치는 고려 관경십육관변상도에서도 14관이 중앙, 15관이 향 오른쪽向右, 16관이 향 왼쪽向左인 점에서도 분명하다고 판단된다. 또한, 상품은 불, 중품은 보살, 하품은 비구중이 상징하는 점과도 연관이 있다고 생각된다. 그러나 위의 2안도 일단 고려해 둘 필요는 있는 것 같다.

첫째, 세로 상품 열의 상단 칸이 아미타삼존이나 아미타불회도여서 상품의 왕생자들은 아미타삼존이나 아미타불회의 원만구족圓滿具足한 색신을 볼 수 있다는 관경의 설명에서 상품의 극락왕생 장면임을 알 수 있는 것이다.

둘째, 중품 열은(세로 오른쪽 열) 상단 칸에 보살과 비구중이 구름에 싸여 있는데 이는 중품왕생자들이 극락의 보배연못에 탄생하면 상생은 즉시, 중생은 7일, 하생은 일소급이 지나야 연꽃이 피고 아미타 일행과 관음, 세지 등 보살중(하생)이 대광명을 발한다고 한

불, 보살, 나한 장면이므로 이 열이 15관인 중품 열이 되는 것이 타당하기 때문이다. 고려 관경변상도에도 향 오른쪽이 15관인 점과도 일치한다.

셋째, 하품 열(세로 왼쪽 열)은 상단 칸에 비구중이 묘사되고 있는데 관경의 중품 왕생자는 화불이 왕생자를 맞이하며 극락세계에 왕생하면 49일(상생), 6겁(중생), 12대겁(하생)이 지나야 연꽃이 피는데, 음성으로 설한다고 한 극락으로 하품 열이 된다고 할 수 있다.

이런 화면분할식 극락구품도 중 가장 이른 년대 있는 예가 흥천사 극락구품도(1885)이며 이 구품도의 전후에 연대 없는 고양 흥국사 극락구품도가 있다. 흥천사 구품도에 이어 백련사 구품도(1899), 도선사 구품도(1903), 봉원사 구품도(1905), 수국사 구품도(1907) 등이 남아있는데 이 가운데 흥천사 구품도와 고양 흥국사 구품도가 기준 구품도가 된다. 다른 화면분할식 구품도는 모두 이 기준작의 도상을 약간씩 첨삭한 것이다.

– 제Ⅲ형식 (용선접인 극락구품도) : 앞의 두 극락구품도가 단독의 왕생자를 극락에 왕생시키는 것과는 달리 많은 중생들을 용선에 가득 태우고 극락에 왕생시키기 때문에 대승불교의 대승大乘의 성격을 잘 나타내고 있어서 대승의 성격을 잘 보여주는 극락왕생도 형식이라 할 수 있다. 은해사의 예처럼 극락왕생첩경도로 불릴만큼 극락왕생하는 지름길이라고도 인식되었다. 이 형식은 제 1형식의 상하·2단 극락구품도에 용이 끄는 배, 이른바 용선龍船이 구품연못으로 접인하는 장면의 극락구품도 형식을 말한다.

1750년 은해사 용선접인 극락구품도(극락왕생첩경도)처럼 상하 2단 구품도 형식에 왕생자를 가득 태운 용선이 극락의 9품 연못을 향하여 접인하는 정경이 대표적인 용선접인 극락구품도이다. 이런 기본적인 형식에 첨삭이 가해진 극락구품도가 19세기인 조선 말기에 많이 조성된다.

은해사 용선접인 극락구품도를 계승하여 익산 해봉원(1879), 서울 안양암(20세기 초), 거창 심우사 일심관문도 중 용선접인 극락구품도(1921), 관음사(1940) 등이 현존하고 있는데, 이외에도 파주 보광사 벽화 등 벽화로도 꽤 많이 조성되고 있어서 앞으로 좀 더 많은 예가 나타날 것으로 판단된다.

극락구품도의 의의

"나무아미타불 관세음보살"만 지극 정성으로 염불해도 극락의 연못에 바로 왕생할 수 있다는 사상이 조선 후반기 제 2기인 조선 후기(18세기)에 유행하기 시작하여 조선 말기 (후반기 제 3기)인 19세기에는 크게 성행한다.

이런 쉽고도 간단한 극락왕생사상을 명료하게 도해한 그림이 극락구품도이다. 이 구품도는 관무량수경의 관경십육관변상도의 여러 가지 복잡한 극락세계(1~13관)를 과감히 생략하고 극락왕생의 핵심인 극락의 보배 연못에 왕생하는 장면만 부각시켜 사람들의 이목을 강렬하게 끌고자 한 그림이다. 아미타삼존이나 아미타불회도와 극락의 보배 연못에 극락 왕생자가 탄생하는 극락왕생 장면을 상하 2단으로 구성한 제 I 형식의 극락왕생도와 이 가운데 왕생자가 연못에 왕생하는 장면만 9등분하여 삼품삼생三品三生의 9품 왕생을 9칸에 각기 도해한 제Ⅱ형식의 화면분할식 극락왕생도, 그리고 제 I 형식의 극락왕생도에 9품 연못에 왕생자를 가득 실은 용선을 접인시키는 제Ⅲ형식의 용선접인식 극락왕생도 등 세 형식의 극락구품도가 이 시기에 풍미하게 된 것은 새로운 극락왕생도의 창안이라는 큰 의의가 있다고 할 수 있을 것이다.

특히 1, 2 형식은 한 사람의 왕생자만 순간이동하는 극락왕생 방법인데 비하여 현실성이 있는 익숙한 이동 방법인 용선으로 다수의 왕생자가 극락으로 이동하는 방법인 제3형식 등 극락왕생 장면을 일목요연하게 도해한 다양한 극락왕생도가 조선 말기에 성행한 것은 불화 도상학에 큰 의미가 있다고 판단되는 것이다. 따라서 극락구품도는 조선 말기의 다양한 불화 도상 가운데 가장 중요한 의의를 가진 불화라는 점이다.

조선 말기 극락구품도의 도상학에 대해서 새로운 관점에서 살펴보았다.

첫째, 조성 배경은 나무아미타불이라는 칭명염불만 하면 극락왕생할 수 있다는 사상이 조선 후반기, 특히 조선 말기인 19세기에 크게 성행했다는 점을 밝히게 되었다.

둘째, 이러한 극락왕생 사상은 일목요연하게 세 형식으로 도상화되었는데 제1형식은 상하 2단 극락구품도 형식, 제 2형식은 화면분할식 극락구품도, 제 3형식은 용선접인식 극락구품도 등으로 구분된다는 것이다.

셋째, 극락구품도의 의의는 조선 말기 불화 도상학에서 가장 중요한 특징을 가진 불화로서 의의가 크다는 점이다.[1]

④ 다종다양한 신중화의 시대

신중화 개요

조선 후반기 제3기인 19세기 이른바 순조·순종기에는 갖가지 신들이 난무한다고 표현해도 무리가 없을 정도로 수많은 신중그림(신중화神衆圖)들이 그려진다.

　(1) 인도 불교 재래신도: ① 제석·범천도 ② 제석·천룡도 ③ 천룡도 ④ 위태천 제석·
　　8부중도 ⑤ 예적금강도 ⑥ 39위 신중도 ⑦ 104위 신중도(토속신 포함)

　(2) 토속신: ① 산신도 ② 칠성도 ③ 조왕신도 ④ 십이지신도 ⑤ 수신水神 ⑥ 풍신風神

　위의 예처럼 크게는 인도신 계통과 토속신 계통으로 나눌 수 있고, 이들은 7종 내지 5종으로 세분할 수 있으며, 더 작게 나누면 갖가지 신중도들이 다종다양하게 조합되고 있다. 이들은 『석문의범』 등 의궤집과 함께 수륙재, 영산재 등 각종 제사의식에 감로도 등과 함께 사용된 것으로 민간신앙 또는 호법과 재난 퇴치에 필요불가결 했던 불화로 널리 애용되었던 것이다. 불교화된 인도신들 가운데 우리나라에 정착된 신들은 제석천·범천, 천룡8부중, 금강역사 등이 가장 유명하며, 그 외 8부중 천신의 하나인 위태천과 금강신 가운데 예적금강과 8금강 등이 18세기와 19세기에 각각 인기를 끌었다. 이들은 다종다양하게 조합되고 또한 우리 토속신과도 혼합되어 갖가지 신중도들이 창안 조성되고 있는 것이다.

　첫째, 인도의 최고신인 제석천만 그린 제석도(성택원 고려제석도, 대흥사 제석도(1847)), 범천만 그린 범천도, 이둘이 조합된 제석·범천도, 8부중만 그린 천룡8부중도(대원사 천룡도 (1798)), 제석·범천과 8부중이 조합된 제석천룡도(대승사(1859), 운문사(1871), 칠장사(1888)),

1　문명대, 「조선 말기 극락구품도의 도상학」, 『강좌미술사』 52 (한국미술사연구소·한국불교미술사학회, 2019.6).

대자재천 · 제석범천 합위도(천은사(1833), 통도사 극락암(1818)), 범천없는 제석천룡도(선암사 신중도(1841), 청암사(1781), 통도사 안양암(1861)), 이들과 토속신이 조합된 39위 신중도와 104위 신중도(법주사, 범어사, 전주 송광사(1897)) 또한 대예적금강 제석 · 범천도(용주사(1914), 전등사(1916)) 등이다.

둘째, 토속신을 그린 산신도는 산과 바위, 소나무와 폭포수 등 절경을 배경으로 백발 신성풍인 산신과 호랑이, 나무와 까치, 동자 등이 여러 가지로 조합된 그림이다(은해사 산신도(1817) · 고운사(1820) · 해인사(1831) · 용문사(1853) · 남장사(1841) · 선암사(1847) · 송광사(1896)).

칠성도는 본존인 치성광여래와 협시보살인 일광 · 월광보살, 보필성, 칠여래, 칠운성군, 오성, 삼태육성, 십이궁, 이십팔수, 자미대제 등 많은 별들이 갖가지 형태로 조합된 그림이다(치성광왕림도(1569), 동화사 치성광삼존불(1857), 화엄사 금정암 칠성도(1872), 대흥사 칠성도(1845), 동화사 칠성도(1850), 통도사 칠성도(1866), 청룡사 칠성도(1868), 미타사 칠성도(1887), 화엄사 금정암 칠성도(1872), 해인사 중봉암 칠성도(1890)).

조왕신도는 19세기 예가 주로 남아있는 신중도인데 부엌의 신으로 원래 불의 신을 그린 것이다. 바로 부엌에 없어서는 안되는 불씨를 지켜주는 신이자 불의 신이 바로 조왕신이고 이를 그린 그림이 바로 조왕신도인 것이다. 이 신은 가족의 안녕을 지켜주고 안택安宅을 담당했으므로 조선 후기에 널리 신앙되었던 것이다.

십이신도는 12지의 형상, 얼굴은 12지의 동물얼굴로 그리고 신체는 사람 모습으로 형상화한 그림이다. 신라 고분 십이지신상에서부터 유래하는데 조선시대에는 약사후불도와 독립된 십이지신을 그려 갖가지 제사시 사용하고 있다. 서울의 안양암, 청룡사, 지장암, 호국지장사 등의 십이지신도가 저명한 편이다.

신중도의 다양성

신중도는 부처님을 수호하고 불교를 옹호하는 모든 신들을 다양하게 그린 그림을 말한다. 이 불교의 신들은 인도의 재래 신들과 불교가 전파된 모든 지역의 토속신 가운데 불교로 습합된 두 종류의 신들을 통틀어 말한다. 따라서 우리나라의 불교신들도 인도의 재

래신들과 우리의 토속신들을 모두 말하는 것이다.

신중도에 그려진 신중神衆 즉 신들은 삼국시대부터 조선 말기까지 시대가 지나면서 점차 증가된다. 신들이 가장 많아진 시대는 조선 말기인 19세기이다. 인도신, 실크로드 중국신, 우리 토속신들 등 모두 104위의 신들에 대한 의식과 104위 신중도가 유행했다. 그러나 이 시기의 가장 대표적인 신들은 『작법귀감』과 신중도에 의하면 다음과 같다.

8대금강, 4대보살, 10대명왕, 대범천왕, 제석천왕, 사천왕, 8부중, 일·월 양대 천자, 위태천신, 20단계 제천왕, 사갈라 등 용왕, 염마왕 등 10대왕, 자미대제, 칠원성군, 삼태육성, 28수, 제 진군眞君, 호계대신, 복덕대신, 산왕대신, 제선신 등 22종류의 신들이다. 이들 신을 주제로 다양한 신중도가 다채롭게 제작되고 있다. 첫째 인도신 그림은 ① 제석도, ② 범천도, ③ 천룡도, ④ 제석·천룡도, ⑤ 제석·범천·천룡도, ⑥ 제석·범천·대예적금강도, ⑦ 제석·범천·마혜수라(대자재천도), ⑧ 39위 신중도, ⑨ 104위 신중도 등이고, 토속신 그림은 ① 칠성도, ② 산신도, ③ 조왕신도 등이 대표적 신중도이다.[2]

이 가운데 가장 많은 예가 제석·천룡도이다. 제석천은 천제석天帝釋이라고도 하는데 범천과 함께 인도의 최고신이다. 불교에 습합된 후 도리천을 주재하는 천주天主가 되어 널리 신앙되고 있다. 상단에 제석만 크게 배치하거나 또는 제석과 범천이 병립으로 서 있고, 하단에 천룡8부중이 배치되는데, 천天인 위태천이 중심에 자리잡고 있다.

이외 제석천도는 제석 단독으로 배치된 그림으로, 주로 고려·조선 전반기에 조성된 의자 자세의 예배도이다. 제석범천도는 제석과 범천이 두상으로 배치되고, 그 주위에 4천왕·8부중 들이 배치되고 있는 그림이다. 19세기에는 신중도가 다양해지고, 신들도 다채로워진다. 제석천룡도에 상단 제석과 범천 사이의 중심에 주신으로 새로이 예적 금강신(3목目 8비臂)이 자리잡게 된 그림 대예적금강·제석천룡도(용주사 금강 신중도, 1913)이다. 104위 그림에도 상단 중심에 대예적금강이 배치되고, 그 주위로 제석범천, 사천왕, 8부

2 ① 문명대, 「신중도」, 『한국의 불화』 (열화당, 1977).
 ② 김정희, 「조선시대 신중탱화 연구」, 『한국의 불화』 (성보문화재 연구소, 1997).

중(제천·7원성군 등 칠성신들, 염마 등 10왕·제지신(우편신)), 청제제금강 등 8대 금강신, 4대보살 10대명왕, 20대자연신(좌편) 등이 배치된다(법주사 104위 신중도). 이들 대예적금강도나 104위 신중도 등은 19세기에 나타나는 새로운 신중도들이다.[3]

칠성도의 성행

칠성도七星圖는 치성광여래도라고도 한다. 불교에서는 북두칠성과 함께 북극성을 습합하고 의불화하여 북극성을 치성광여래라 말하고, 북두칠성을 칠원성군으로 존칭하고 이를 의불화하여 칠성여래로 삼아 그림으로 나타내었다. 즉 치성광여래를 본존으로 하고 좌우로 칠원성군(북두칠성)을 배치하고, 이 주위에 삼태육성三台六星, 남두육성南斗六星, 9요 (11요), 28수宿, 제석과 동자, 자미대제 등이 선별적으로 배치된다.

조선 후반기인 18세기부터는 칠원성군과 그 의불화인 칠성여래가 세트를 이루어 본격적으로 도상화되어 칠성전에서는 치성광여래도 좌우로 별도의 칠성도(1폭, 3폭 등)를 배치하여 신앙화하고 있다.

칠성신앙은 인도나 중국, 우리나라 등 어느 나라나 모두 이른 시기부터 민간 신앙화되어 그 전통이 내려왔으나 인도에서는 밀교에 습합되었고, 중국에서는 도교화한 신앙을 불교가 다시 습합하였으며, 우리나라는 우리의 고유 신앙화된 것에 중국 도교 칠성신앙을 수용하여 불교의 칠성신앙으로 발전시키고 있다. 우리나라는 이 칠성신앙이 불교화 된 것은 고려부터라고 생각되는데, 고려 치성광여래강림도(보스톤미술관 소장)가 그 단적인 예이다. 조선 전반기에도 불교의 칠성신앙은 성황을 이루지 않았지만 어느 정도 있었는데, 그 예가 치성광여래강림도(경도京都 고려미술관, 1569)이다. 17세기에는 수도암 치성광여래강림도(1704), 치성광여래도·칠성도(파계사 성전암, 1717), 수도암 치성광여래강림도(1739), 천은사 치성광여래강림도(1749), 보광사 치성광여래강림도(1761), 용주사 치성광여래강림도(조선 후기) 등이 있지만 소재불명이 여러 점 있고, 그 수가 매우 제한적이어서 성황을 이루

3 백파긍선저, 김두제 역, 「신중위목」, 『작법귀감』 (동국대 출판부, 2019).

지는 못하고 있다. 그러나 19세기부터는 대부분의 사찰에 칠성전(또는 각)이 건립되고 여기에는 본존불화 또는 본존 치성광여래도와 좌우 칠성도가 배치되어 본격적인 신앙화가 이루어지는 한편 삼성각, 대웅전 등에는 칠성도가 많이 봉안되어 성황을 이루게 된다.[4]

이 칠성신앙은 『북두칠성염송의궤』나 『북두칠성연명경』에 언급했다시피 질병과 재난과 전쟁을 막아주고 현세에는 복을 받고 자손이 번성하며 수명장수하고, 국태민안하며, 내세에는 극락왕생해 준다는 믿음이어서 조선 후반기 제3기인 조선 말기에 널리 성행하게 되었다고 할 수 있다.

칠성도의 도상형식은 치성광여래도 1폭 형식과 칠성전의 경우 치성광여래도 1폭과 좌우 칠성여래 내지 칠원성군 7폭 형식 또는 2·3폭 형식 등으로 대별된다. 치성광여래 1폭 형식도 치성광여래, 좌우 일광日光(소재消災), 월광月光(식재息災) 삼존과 삼존에 원성군 형식, 삼존+7원성군+7성여래 형식, 치성광강림도처럼 치성광삼존+칠원성군(7성여래)+삼태육성+남두육성+11요(9요)+28수 형식 등 다양한 편이다.

특히 19세기에는 칠성전의 본존 치성광여래도는 물론 좌우에 칠원성군과 이를 의불화한 칠성여래가 좌우로 배치되어 예배대상화된 경우가 칠성도의 최절정이라 할 수 있다. 이를 도상화하면 표6과 같다.[5]

산신도의 유행

산신도山神圖는 산왕신도山王神圖라고도 하는데 우리나라 산짐승의 최고 수령인 산왕山王

4 ① 문명대, 「칠성 그림」, 『한국의 불화』 (열화당, 1977).
 ② 차재선, 「조선조 칠성탱화의 연구」, 『고고미술』186 (1991).
 ③ 김일권, 「고려시대 치성광불화의 도상분석과 도불교섭 천문사상 연구」, 『천태학연구』4 (2003).
 ④ 이동은, 「조선시대 치성광여래도 연구」 (동국대 석사학위논문, 2009).
 ⑤ 문명대, 「1861년 선종작 범어사 극락암 칠성도의 특징과 의의」, 『강좌미술사』46 (한국미술사연구소·한국불교미술사학회, 2016.6).
 ⑥ 정진희, 「한국치성광여래신앙과 도상 연구」 (동국대 박사학위논문, 2016).
5 문명대, 「1761년 보광사 치성광여래 강림도의 연구」, 『강좌미술사』50 (한국미술사연구소 · 한국불교미술사학회, 2018.6), 문명대, 「칠성그림」, 『한국의 불화』 (열화당, 1977).

	칠원성군	칠성불	주관세계	공덕
1	빈광성군	운의통증여래불	동방최승세계	자손만덕
2	거문성군	광음자재여래불	동방묘보세계	장난원리
3	녹존성군	금색성취여래불	동방원만세계	업장소재
4	문곡성군	최승길상여래불	동방무우세계	소구계득
5	염정성군	광달지변여래불	동방정토세계	백장멸진
6	무곡성군	법해유희여래불	동방법의세계	복덕구족
7	파군성군	약사유리여래불	동방유리세계	수명장원

표6. 칠원성군과 칠성불

이자 산신령으로 외경하는 호랑이와 호랑이를 의신선화한 신선을 그린 그림이다. 따라서 산신도는 산왕인 호랑이와 이 호랑이를 타거나 기대앉은 신선화한 산신山神이 짝을 이루고 있다.

백수의 왕인 호랑이는 우리나라 도처에 서식하던 명실상부한 산의 황제 이른바 산왕이다. 따라서 예부터 두려움의 대상이자 외경의 대상으로 민간에서는 일찍부터 신앙화하기까지 했다. 신석기 시대의 반구대 대곡리 암각화에도 주 동물로 등장하기도 했다. 특히 기암괴석이 있는 깊은 산 그윽한 골짜기를 근거지로 삼아 활동하는 습성을 가지고 있다. 그래서 산신도는 깊은 산 그윽한 골짜기인 심산유곡의 기암괴석과 폭포가 있는 노송老松 밑에서 호랑이에 기대앉은 백발이 성성한 신선을 그리는 것이 일반적이다. 때로는 어린 동자가 차를 끓이고 있는 신선도의 한 장면을 보이기도 한다. 여기에 신선을 외호하는 신장상도 묘사되기도 한다.

어쨌든 신선도는 칠성도의 칠성이 부처님으로 화하여 칠성여래가 되어 칠성(칠원성군)과 칠성여래가 세트를 이룬 것처럼 호랑이가 신선화되어 호랑이와 신선화된 산신이 한 세트가 되고 있는 것이 바로 19세기의 특징이다.

신선도의 형식은 ① 호랑이를 타고 있는 신선 형식 ② 호랑이에 걸터앉아 있는 신선 형식 ③ 호랑이에 기대앉은 신선형식 ④ 여기에 동자가 있는 형식 ⑤ 신장상이 첨가된 형식 등으로 나눌 수 있다.

우리나라 산신도의 유래는 정확히 알 수 없다. 산신도가 불교로 습합된 것은 중국의 경우 수나라 때 천태종 국청사에서 절의 수호신으로 산왕각을 세워 산신을 봉안한 이래 당나라 때부터 다소 보편화되기 시작한 것으로 알려져 있다. 우리나라도 일찍부터 민간신앙에서는 산신이 신앙화되었지만 불교에 습합된 것은 고려시대에 일부 수용된 것으로 알려져 있다.[6] 그러나 산신신앙이 불교에 습합되어 산신도 형식으로 유행한 것은 조선 후반기이며, 특히 사찰마다 산신각을 지어 성황을 이룬 것은 19세기부터라 할 수 있다.[7]

현존하는 산신도의 가장 이른 예는 함식 작 경남 용추사 산신도(1788)이며, 이후 19세기에 집중적으로 그려지는데, 현존 연대있는 산신도만 전국적으로 200여 점(서울31, 경기28, 경상도60, 전라도43, 충청도30, 강원도3)이나 있고, 연대 없는 그림까지 합하면 1,000여 점에 이를 것으로 추산된다.

한편 19세기 후반기의 신중도에도 조왕신과 함께 산신 역시 신중의 1존으로 그려지고 있는 사실은 주목되어야 할 것이다. 산신과 조왕신이 신들의 한분으로 신중도에 배치되고 있는 것은 토속신의 중요성을 잘 알려주고 있기 때문이다. 이 점은 『작법귀감作法龜鑑』의 유행과도 밀접한 관계가 있다고 생각된다.

6 문명대, 「산신그림」, 『한국의 불화』 (열화당, 1977).
7 윤열수, 『산신도』 (대원사, 1998).

(2) 조선 말기(후반기 제3기)의 불화

조선 말기의 불화들은 너무 방대한 양(수천 점)이 남아 있어서 시대별로 모든 불화들을 논의하기가 무척 어렵기 때문에 화가의 유파별 또는 지역별로 크게 경상도, 전라도, 경기도 불화 유파로 재구성하여 시대별로 편년하는 방법으로 살펴보고자 한다.

① 경상도 불화 유파

이 시기를 처음으로 장식하는 불화는 1801년에 조성된 양산 내원사 노전암 대웅전 영산회도와 지장시왕도, 통도사 백운암 지장도 등이다. 18세기 말부터 양산 통도사 일대에서 활약하던 지연 화파(지연, 옥인, 계한, 승활) 등이 1800년대초까지 이 일대를 중심으로 계속 활동하고 있는데, 이 불화들은 이들이 조성한 수작들이다.

지연 화파의 활약

임한 유파로서 앞시대에 경남 일대에서 활발히 활동하던 수화승 지연指演은 통도사 지장시왕도(1798)를 그린 후 1801년에는 양산 백운암에서 지장보살도(도1)를 그리고 있다.[8] 노전암 지장도 보다는 좀 더 둥글고 아담한 편이며 채색도 엷은 편인데, 은해사 백련암 지장시왕도(1778)와 거의 유사한 구도와 형태를 보여주고 있어서 수화승 포관의 차화승으로 참여했던 도상을 거의 그대로 묘사했던 것으로 보인다.

앞 시대 임한 유파인 옥인이 수화승이 되어 그린 노전암 영산회도(1801, 도2)는 화면(265×239㎝)을 압도하는 항마촉지인 석가불의 좌우로 정연하게 배치된 협시 구도, 이마를 맞대고 소곤거리는 듯한 제자들과 보살 사이로 얼굴을 내밀고 있는 아난, 가섭의 시선을 밖으로 돌리도록 한 파격, 본존의 단정하게 미소 띤 얼굴과 다소 건장한 체구, 본존 키형 신광의 청색 등이 특징이다. 이와 함께 수화승 옥인玉仁은 그의 화파를 거느리고 통도사 백

8 김형곤, 「조선후기 화승 지연에 관한 연구」, 『불교미술사학』11 (2011.3), pp.107~133.

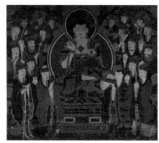
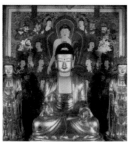

도1. 통도사 백운암 지장시왕도,　도2. 내원사 노전암 영산회도,　도3. 석남사 지장보살도, 1803
　　　1801　　　　　　　　　　　　1801

련암 제석도와 함께 지장시왕도를 조성한다. 지장의 미소 띤 단아한 얼굴, 건장한 체구, 청색의 과용, 적혈색의 의복색 등은 화승 옥인의 특징이다. 옥인은 지연의 차화승으로 운대사 아미타설법도(1797), 통도사 지장보살도(1798), 기림사 지장보살도(1799) 등에 등장하고 있다.

지연은 1803년에도 석남사에서 지장시왕도(도3)를 조성하고 있는데, 새로운 형식을 시도한 파격적인 구도를 보여주고 있다. 통도사 지장보살도(1798)의 구도처럼 시왕을 제외한 독특한 협시들과 유사한 구도와 형태이지만 통도사 지장보살도에서 새로이 시도한 조선 전반기식 반가상의 지장과는 달리 결가부좌한 지장상 아래에 지장의 시동인 선·악 동자상을 배치하여 석장과 약합을 들게 하므로써 지장의 성격을 분명히 제시하고 있다.

이러한 새로운 구도법은 어느 도상에서 유래했는지는 불분명하지만 19세기 후반기부터 서울, 경기일대에서 유행했던 새로운 구도법(홍천사 지장도(1867), 개운사 지장도(1870) 등)에 이어서 19세기 후반의 새로운 구도법의 원형(모델)으로 주목된다. 이 작품보다 앞선 예가 아직 발견되지 않아서 지연의 새로운 시도인지 다른 원형의 모방인지는 현재로서는 잘 알 수 없지만 지금으로서는 수화승 지연의 파격적인 시도로 보이고 있다.

1807년에는 울산 석남사 지장도 제작에 참여했던 승활勝活도 기림사 유묵, 태현의 영정을 그리고 있으며, 지연파인 민활敏活과 지한志閑도 통도사 극락암 신중도와 비로암 아미타도를 1818년에 각각 상화승과 차화승이 되어 그리고 있다. 자유분방한 구도와 어두운 화면이 특징인 것은 지연파의 양식이 계승되고 있는 것을 알 수 있다.

따라서 지연파의 이 작품들은 18세기 불화의 연장선이어서 과도기적 작품으로 보아야 할 것이다.

도4. 선암사 선조암 신중도, 1801

쾌윤의 마지막 불화

의겸, 비현否賢계인 쾌윤은 18세기 작품에 이어 1802년에 주석住錫사찰 선암사 나한전에 삼세후불도와 신중도를 마지막 작품으로 남기고 있다. 이 신중도는 제석천룡탱 계통으로 넓고 둥근 이마에 뾰족한 턱의 얼굴, 넓고 풍성한 소매에 합장한 수인, 녹색 두광에 붉은색 천의天衣 등은 1800년 전후 신중도의 특징을 잘 따르고 있지만 맑고 밝은 채색과 선명한 분위기는 쾌윤의 특징이라 할 수 있을 것이다. 쾌윤과 함께 많이 작업한 도일道鎰, 道日도 1801년 선암사 선조암에서 신중도(도4)를 그리고 있다. 자유스러운 구도, 진홍색 옷과 진한 녹색두광의 배색, 둥글고 다정한 얼굴 등의 특징이 잘 나타나고 있다.

홍안 화파의 등장

문경 김룡사金龍寺 일대에서 1762년부터 1804년까지 크게 활약한 대승사大乘寺 화승 홍안弘眼은 19세기에도 김룡사 영산회도(1803) 등 여러 작품을 남기고 있다.9 1803년에 조성한 김룡사 대웅전 영산회도(520×430㎝, 도5)는 수화승으로서 홍안의 대표작으로 평가되는 수작이다. 항마촉지인을 짓고 있는 석가불이 화면 상단에 큼직하게 자리 잡았고, 협

9 弘眼에 대해서는 다음 글을 참조할 수 있다. 김경미, 『朝鮮後期 四佛山佛畵 畵派의 硏究』(동국대대학원 석사학위논문, 2000), pp. 12~19.

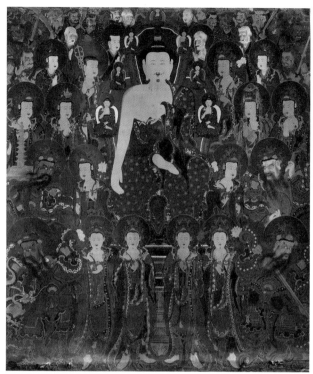

도5. 김룡사 대웅전 영산회도, 1803

시들은 좌우로 열 지어 층단으로 배치된 구도를 나타내고 있다. 이런 배치는 18세기부터 경상도 일대에서 가장 많이 애용되고 있어서 이런 특징이 잘 계승된 작품이라 하겠다. 특히 본존 좌우 어깨 부분에 협시들보다 작은 약사·아미타불이 배치된 구도는 홍안의 재치가 돋보이는 점이라 할 수 있겠다.

또한 본존은 뾰족한 육계 위에 둥글고 큼직한 정상 계주, 신체에 비해서 갸름하고 작은 얼굴, 건장하고 장대한 체구, 우견편단과 긴 촉지인의 팔 등에서 홍안의 특징이 잘 나타나고 있으며, 이 점은 협시들에서도 그대로 나타나고 있다. 여기에 명도 높은 적색과 밝은 녹색의 주조색에 금니와 금니에 가까운 황금빛 갈색, 밝은 군청색으로 원색에 가까운 밝고 찬란하면서도 격조있는 화면을 보여주고 있어서 홍안의 기량을 잘 알 수 있다.

이런 특징은 김룡사 응진전 석가불도에도 잘 나타나고 있지만 세로가 아닌 가로 화면으로 19세기에 주로 많이 보이고 있어서 다른 면이라 하겠다. 이 두 불화와 1803년의 김룡사 대웅전 신중도, 영산전의 신중도와 현왕도, 문경 혜국사惠國寺 석가불도(1804)들 역시 홍안이 차화승 신겸信謙, 愼謙과 함께 2년 사이에 모두 그린 것이다.

	수화원	화원	불화명
1	홍안弘眼	신겸愼謙都畵, 유심, 수연, 관옥, 보찬, 성수, 찬화, 계첨, 두찬, 여훈, 정철, 정민, 지언, 달인, 달홍, 체원	김룡사 영산회도, 1803
2	용안龍眼 홍안	신겸, 수연片手, 유심, 관옥, 두찬, 보원, 여훈, 정철, 달인, 체원	문경 혜국사 영상회도, 1804
3	신겸愼謙	광헌, 계관, 한영, 영수, 유심, 위성, 위전, 정잠, 부청, 도훈, 재연, 영수	법주사 복천암 신중도, 1795
4	용안편수, 수연守衍	신겸, 유심, 관옥, 두찬, 체원	혜국사 지장시왕도, 1804
5	신겸	척화陟花, 도선	청송대전사 주왕암 영신회도, 1800
6	신겸(퇴운당신겸 退雲堂信兼)	홍안, 수연, 관옥, 유심, 두찬, 보원, 여훈, 정철, 달인, 체원	혜국사 신중도, 1804
7	신겸	종간宗侃, 유심	김룡사 대성암 신중도, 1806
8	신겸	두찬, 정민, 성민, 선준, 성총, 명철, 태인, 경익, 서○, 정엽, 찬일, 수연	용문사 명부전 지장시왕도, 1813
9	신겸	선준, 찬홍, 영희, 수연	주월암 삼세불도, 1819
10	신겸	부첨	온양민속박물관 석가불도, 1821 지장보살도, 1821
11	신겸信謙	선준, 정엽, 지순, 정순, 영희, 성관, 지한, 필화	수정사 지장보살도, 1821
12	신겸	성민, 찬홍, 창우, 관홍, 정엽, 지순, 해○, 수연, 정규	김룡사 화장암 삼세불회도, 1822

13	신겸	정엽, 영희, 정규, 부홍, 유심	남장사 신중도, 1824
14	신겸	선준, 덕종, 수연, 정인, 정순, 필화, 보영, 성환, 유정, 정규	지보암 지장시왕도, 현왕도, 1826
15	신겸	선준, 수연, 정인, 정순, 일담, 경상, 연직, 채영, 치성	중흥사 약사불회도, 1828
16	신겸	선준, 수연, 정인, 정순, 일담, 채영, 치성	중흥사 아미타극락회도, 1828
17	신겸信謙, 錦謙	우영, 정인, 수연, 인선, 성민	영덕 덕흥사 아미타극락회도, 1828

표7. 경상도 홍안 · 신겸 화파

홍안 화파 신겸계의 등장

신겸은 1795년 김룡사 화장암의 침운담 진영도를 그린 이후 1804년부터 김룡사 일대에서 수화승이 되어 계속 불화를 그리고 있다. 아마도 홍안의 제자나 사형사제일 가능성이 많은 편이다. 혜국사 신중도(1804), 김룡사 대성암 신중도(1806), 용문사 명부전 지장보살도(1803), 주월암 대웅전 삼세불도(1819), 온양민속박물관 석가불도(1821)와 지장도(1821), 수정사 지장도(1821), 김룡사 화장암 삼세불도(1822), 남장사 신중도(1824), 지보암 신중도(1825), 지보암 석가모니후불도(1825)와 지장시왕도 및 현왕도(1826) 등이 신겸의 대표작이라 하겠다.

이 그림들은 큰 본존과 층단을 이룬 중요 협시들 외의 기타 협시들은 상단에 집중적으로 배치하는 구도나 질서정연한 층단식 구도, 직사각형적 형태에서 둥글고 원만한 얼굴로 점차 변해진 점, 근엄한 체구 등에서 신겸만의 특징이 잘 나타나고 있다.[10]

10 이 신겸愼謙은 17세기 중엽경에 충청도 일대에서 활약하던 신겸과는 동명이인이다(김창균, 「화승 신겸파 불화의 연구」, 『강좌미술사』 26 (한국미술사연구소·한국불교미술사학회, 2006), pp.545~574).

중흥사 삼세불회도

신겸은 1828년 중흥사重興寺 약사회도와 아미타극락회도(국립중앙박물관 소장), 영덕 덕흥사 신중도를 끝으로 사라지고 있어서 19세기 1/4분기에 경상북도 일대에서 크게 활약한 대화원으로 크게 주목된다. 북한산 중흥사 약사회도(도6)와 아미타회도는 봉명신奉命臣 백성규의 참여하에 특히 왕실에서 중흥사 대웅전 삼세불화를 발원하여 조성한 삼세불회의 좌우그림이어서 짜임새있는 세장한 구도, 단아한 형태, 세련된 채색 등이 돋보이는 신겸의 최고 걸작으로 평가된다.

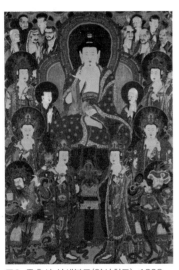

도6. 중흥사 삼세불도(약사회도), 1828

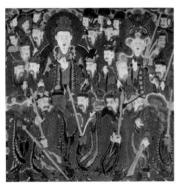

도7. 김룡사 대성암 신중도, 1806

1811년(12월)~1812년(4월) 사이에 평안도에서 홍경래의 난이 일어나 나라가 무척 어지러워졌지만 간신히 1812년 4월에 난은 평정되었다. 안동 김씨(김조순) 세도정치의 폐해가 속출하면서 일어난 조선 말기적 현상이라 하겠다.

이런 어수선한 시기에 개인과 집안, 나라를 지켜주는 신들에 대한 신앙이 자연스럽게 일어나고 있어서 다양한 신중도들도 조성되기 시작한다. 혜국사 신중도, 김룡사 대성암 신중도, 통도사 극락암 신중도, 남장사 신중도, 지보암 신중도 등이 대거 조성되고 있다.

홍안 · 신겸파는 청송 대전사에서도 그림을 그리고 있다. 김룡사 대성암 신중도(1806, 도7)를 신겸과 함께 그린 종간宗侃은 같은 파의 정철定喆, 정민定敏과 함께 대전사 명부전의 지장도를 1806년에 그리고 있는 것이다. 이를 그린 정민은 1810년에는 대전사 운수암 지장도를 선준 등과 함께 그리고, 잇따라 1812년에는 용문사 극락암의 석가영산회도를 유심有心, 선준 등과 함께 그리고 있어서 이들 유파는 경북 북부 일대에서 계속 활발히 활동하고 있는 것이다.

용문사 극락암 영산회도(1812, 도8)는 수화원 정민 등 13인의 화사들이 그린 것으로 가로가 긴 횡폭(139×188㎝)인데 자유분방하면서도 일정한 균제미를 살린 구도, 갸름하면서도 온화한 얼굴과 단정한 체구, 차분한 붉은색과 녹색의 조화 등에서 이보다 앞선 1806년에 종간과 정민 등이 그린 지장보살도의 맥을 잇고 있다. 이들의 선배나 스승인 신겸 작 불화들과 차별화되고 있는 것을 알 수 있다.

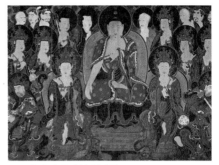

도8. 용문사 극락암 영산회도, 1812

주월암 대웅전 삼세불도(도9)는 1819년에 퇴운당 신겸과 그의 유파 선준 · 찬흥 · 영희 · 수연 등이 조성했다. 가로가 넓은 횡화면에 2단의 배치구도를 보여준다. 앞열은 삼세불좌상과 보살입상, 뒷열은 10대 제자들이 정연하게 배치

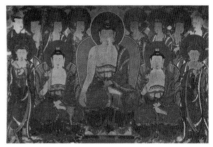

도9. 주월암 대웅전 삼세불도, 1819

되는데, 중앙본존 석가불은 약사 · 아미타불보다 한 단 높고 훨씬 큼직하게 묘사된다.

김룡사 화장암 삼세불회도 이보다 3년후인 1822년에는 같은 신겸유파에 의하여 경북 김룡사 화장암에서 주월암 삼세불화와 비슷한 삼세불화(도10)가 조성된다. 그러나 주월암 삼세불화보다 존상의 수가 배나 되어 2단이 4단구도로 변해지고 그 대신 화면을 압

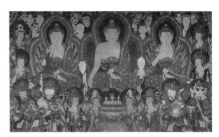

도10. 김룡사 화장암 삼세불도, 1822

도하던 삼세불이 눈에 띄게 줄어들고 있어서 달라지기도 한다. 즉 삼세불 전면에 2단이 배치되는데 제1열은 4보살, 사천왕이 나란히 배치되고 제2열은 나한 2구, 보살 2구가 배열되고 있는 것이 달라진 점이다.

계한 작 통도사 불화 – 자장진영 1804년에 계한
戒閑은 탄잠 · 성

인性仁 · 영순永淳 등과 함께 통도사 대웅전 신중도,
통도사 대광명전 신중도, 자장율사진영도 등을
그리고 있다. 지연, 옥인 화파에 속하는 이들은 동
감있는 신중들의 활력이 인상적이다.

　자장율사진영(도11)은 높은 의자 위에 신발을 벗
고 앉아 있는 원만한 모습이 독특하다. 화승 계한
과 성인性仁은 계율의 종사를 이렇게 특이한 자세
로 그려 자장율사의 뜻을 후인들에게 의미심장하
게 전하고 싶었는지 모르겠다. 자장진영을 전후
하여 추파당 대명大明진영(1801)과 종열진영(1805)
등이 조상되고 있다.

도11. 통도사 자장율사진영, 1804

진영도의 성행 　화승 옥인玉仁은 얼굴이 길고
깡마르며 눈빛이 형형한 대
선사 대명의 모습을 잘 구현하고 있으며, 화
승 제한濟閑은 넉넉하고 후덕한 대화상大和尙 종
열의 진면목을 핍진하게 묘사하고 있다.

　2년 후인 1807년에 통도사에서는 지공 · 나
옹 · 무학 삼화상三和尙 진영도가 지연 화파로
생각되는 화사에 의하여 그려지는데 영정에
돗자리를 펴고 앉아 있는 새로운 모습의 유행
이 시작되고 있음을 잘 보여주고 있다.

　지연 · 옥인 등과 함께 통도사 일대에서 활약하

도12. 기림사 유묵대선사진영, 1807

도13. 동화사 양진암 신중도, 1804 도14. 양산 비로암 아미타회상도, 1818 도15. 통도사 극락암 신중도, 1818

던 승활은 1807년에 독립해서 기림사 유묵대선사진영(도12)과 태헌대선사진영도를 그리고 있다. 얼굴이 크고 광대뼈가 나온 인상적인 얼굴과 돗자리 위에 측면관으로 앉아 있는 건장한 모습 등 서로 유사한 초상화이다.

1804년에 지연은 영점 등과 함께 대구 동화사 양진암의 신중도(103×92㎝, 도13)를 그리고 있다. 지연은 대구 등지에까지 활동 영역을 넓히고 있는 것이다. 1814년에는 통도사에서 수화승 환일幻一이 영안, 선우 등과 함께 정방형 아미타홍탱을 그리고 있는데 역삼각형 구도, 관음·세지·미륵·지장 등 4보살, 가섭·아난, 2불 등 단정한 모습을 잘 묘사해 내고 있다.

지연 화파에 속하는 지한志閑과 민활敏闊, 계의戒宜, 시영, 봉일奉日 등이 19세기 초에 통도사를 중심으로 활동하는데 민활은 1818년 양산 비로암의 아미타회상도(도14)를 지한 등과 함께 그리고 있다. 홍탱에 선묘화로 그린 이 아미타불화는 횡화면(118×164㎝)에 아미타불과 8대보살 등을 단정하게 표현한 것이다. 통도사 극락암의 신중도(1818, 도15)를 민활만 빼고 수화승 지한과 3인의 화승들이 그리고 있는데 제석·범천 등 삼존은 정면향이고 다른 협시들은 측면향으로 활달한 형태를 나타내고 있다.

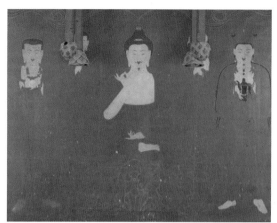
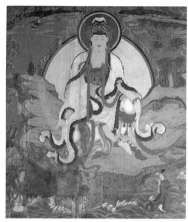

도16. 내원사 안적암 아미타삼존도, 1857　　　　　　　도17. 통도사 관음전 수월관음도, 1858

19세기 후반기 경남일대　　1818년 통도사 극락암 신중도를 조성한 후 통도사 일대에서
불화파 ; 천여와 세원　　는 불화 조성이 잘 이뤄지지 못한 듯 현존 불화들이 거의 없는
데, 불화가 이미 포화상태여서 더 이상 조성하지 않았는지 통도사와 주위 사암들의 경제
력 약화 때문인지 면밀히 논의되어야 하겠다. 통도사에는 1850년대 이후부터 가끔 불화
가 조성되기 시작하지만, 19세기 후반기에도 이 일대에서는 뚜렷한 대화승大畵僧들이 잘
보이지 않고 있다. 그래서인지는 몰라도 충청도의 대화승 천여天如나 경북·경기 일대에
서 활약하던 세원世元과 진철 등이 통도사 일대까지 와서 그림을 그리기도 한다.

　　1849년 양산 용화사 아미타불회도, 1849년 고성 옥천사 연대암 아미타불회도, 1856
년 장안사 지장도, 석가불회도 등을 전라도 화파인 천여가 선화, 체종 등과 조성했고,
1854년 문수사 칠성도를 천여의 차화사 선화善和가 그리고 있는 것이다.

　　또한 세원은 1857년 양산 내원사 아미타삼존도와 1858년 통도사 관음전 관음보살도
를 조성하고 있기 때문이다. 내원사 아미타삼존도(도16)는 정사각형에 가까운 전 화면을
꼭차게 좌상의 아미타불과 관음, 세지 등 보살 입상이 서 있는데 다소 우람한 형태, 탁한
홍색의 불의 등이 눈에 띈다. 1858년에는 통도사 관음전의 수월관음보살도(도17)를 그리
고 있는데 강렬한 붉은 하늘을 배경으로 둥근 흰 원광白圓光 속에 왼 무릎을 세운 건장한
백의관음과 왼쪽 세죽細竹 대나무, 오른쪽 바위 반석 위 병속의 대나무와 청조, 전면의 파

	수화원	화원	불화명
1	천여天如(금암당)	선화善和(응월당), 채종. 두성, 완기玩玘	양산 용화사 아미타회도, 1849.10.
2	천여	채종, 선종, 지만	고성 옥천사 연대암 아미타회도, 1849.5
3	천여	채종, 가연(편수), 묘윤, 법인, 인찬, 품연	장안사 지장보살도, 1856
4	천여	채종, 가연(편수), 묘윤, 법인, 인찬, 품연	장안사 석가불회도, 1856
5	천여	영운, 영사, 장휘, 취선, 민관, 행전, 원선, 성엽	내원사 안적암 아미타삼존, 1868
6	천여	봉의, 영안, 경선, 문화, 취선, 주성	용문사 아미타오존도, 1870
7	천여	거협, 묘영, 두삼, 준의	벽송사 신중도, 1871
8	천여	경선, 묘영, 두삼, 준의, 일준, 인원	용화사 관음암 ①아미타회도, 1875 ②칠성도 ③삼장보살도
9	덕운 영운德雲 永芸	의관, 찬성, 장흡, 찬규, 봉전, 민관, 행전, 선우, 사성, 상봉, 영기, 만규	운문사 신중도, 1871
10	영운		적천사 도솔암 영산회도, 1871
11	영운	보익, 정점, 선화, 재흡, 사성	범어사 아미타회도, 1874
12	영운	정행, 전후	백양사 아미타삼존도, 1878
13	영운	정행, 전후	백양사 신중도, 1878
14	세원世元		내원사, 1857
15	춘장	관영, 성엽, 경후, 채봉	운문사 관음보살도, 1868
16	원선元善(편수)	민관, 행전(출초), 태희, 성엽, 원규, 윤종允宗(양공)	범어사 사천왕도, 1869

표8. 경남 일대 활약한 불화파 I (천여, 영운)

도 위의 용왕, 향 왼쪽 모서리의 선재동자상 등 파격적인 화면을 보여주고 있어서 세원의 화풍을 이해할 수 있다.

진영도와 찬문, 지식인들의 불교 이해 　　　1855년에는 통도사의 성담聖潭 의전대사(~1854) 의 진영(도18)이 그려지고 있다. 통도사의 대강백

학승으로 명성이 높아 당대의 최고 문인이자 권문이던 권돈인(영의정)과 김정희 등 명사들

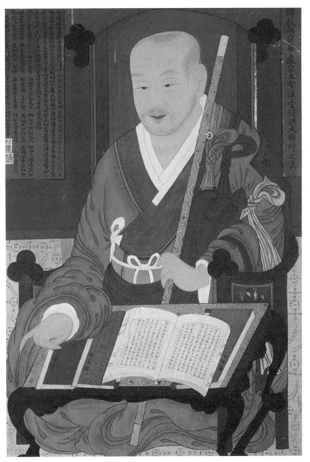

도18. 통도사 성담의전영정, 1855

과도 교류가 잦았던 성담 스님의 진영은 의자에 단정히 앉아 주장자를 잡고 경전을 펼쳐 조용히 읽고 있는 모습을 묘사한 영정인데 온화한 얼굴, 단아한 자세 그리고 잔잔한 가사 장삼의 채색, 활달한 필치에서 범상하지 않은 필력을 느낄 수 있다. 특히 스님의 오른쪽에는 권돈인權敦仁(1783~1859)의 찬문이 쓰여 있어서 이 진영의 격을 더 돋보이게 하고 있다.

"금강계단이 방광하고 영축산靈鷲山이 울린 것은 스님의 열반 때 였네. 못은 텅비고 물은 고요하여 항상 적적하니 스님은 이처럼 삼매를 나타내었네."라는 권돈인의 찬시는 스님에 대한 최고의 찬사가 아닐 수 없다. 이 성담진영은 다음해인 1858년에 선암사 해봉대사진영에 추사 김정희가 찬문을 별도로 쓴 예와 더불어 친한 벗인 당대 최고의 명사가 나란히 절친했던 고승의 진영 찬문을 쓰고 있어서 미묘한 인연의 끈 뿐만 아니라 청 문물의 새로운 이해와 함께 불교에 대한 당대 문인들의 인식이 바뀌어 가고 있는 시대상을 느끼게 하고 있다.

이 영정을 전후하여 통도사에서는 많은 진영들이 조성되어 영각에 봉안된다. 염일진영(1835), 혜언(1846), 태영(1853), 호암(1859), 우관(1859), 신민(1859), 준일(1859), 전홍(1867), 응허당(1877), 지일(1881), 우축(1891), 우담당, 구성당진영 등이 연대있는 중요한 진

영들이다. 이들 중 호암, 성암 등 몇 예 외에는 모두 돗자리에 몸을 약간 왼쪽으로 비튼 이른바 7분면한 채 주장자를 짚고 가사 장삼을 걸친 모습의 새로운 19세기 진영도의 전형적 예들이라 하겠다. 또한 영의정 권돈인의 찬문 전통을 계승하여 19세기 말에는 응허당 우담당, 금성당 등 고승의 진영에 찬문들이 보편화되고 있는 점은 불교의 위상이 변하고 있음을 알 수 있다.

화승들도 선화, 문성, 덕유, 자우, 의관 등인데 1859년작 4폭 진영들은 모두 자우 화승이 조성하여 화승 자우로서는 1859년이야말로 진영 제작에 전념한 기념비적 한 해였다고 하겠다. 특히 진영 특징이 1855년 성담진영 특징과 유사하여 성담진영도 자우의 솜씨일지도 모르겠다.

경남(통도사) 일대의 불화 제작 1861년에 통도사 일대의 화파인 성주晟周, 덕화, 행문 등이 석남사 부도암 석가불회도, 운문사 아미타불회도, 운문사 관음전 신중도 등을 조성한다. 운문사 아미타도(도19)는 수화승 관행瓘幸, 차화사 성주 등이 그린 것으로 상단 제자상 등 3단의 독특한 배치구도, 과도한 청색 사용 등을 보여주고 있는데, 밀양 표충사의 영담 작 아미타불회도의 구도와 거의 유사하다고 할 수 있다. 운문사 관음전 신중도(도20)도 큼직한 제석·범천과 중앙의 보다 작은 위태천을 중심으로 복잡한 구도를 나타내고 있으며 좀 더 자유스러운 모습이다.

도19. 운문사 아미타불회도, 1861

1861년작 통도사 안양암 신중도(화원 의행·덕화, 도21)는 이와는 달리 중앙 하단의 두 동자, 중단과 상단의 제석·범천이 세로로 열 지어 배치된 독특한 구도를 보여주고 있는 것이 특징이다. 역시 1864년 위상의 통도사 백련암 신중도도 위태천과 좌우 제석·범천이 같은 크기로 나란히 서있는 구도이며 협시들

도20. 운문사 관음전 신중도, 1861

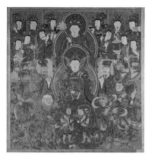

도21. 통도사 안양암 신중도, 1861

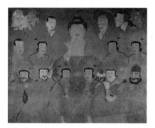

도22. 범어사 대성암 아미타불회도, 1864

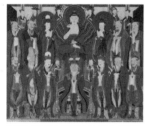

도23. 통도사 안양암 칠성도, 1866

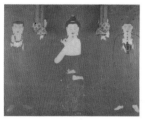

도24. 내원사 안적암 아미타삼존도, 1868

이 측면관의 활달한 자세여서 흥미를 끌고 있다.

천여파의 선종은 1861년 수화승으로 독립하여 밀양 표충사 만일회 때 칠성도를 조성하여 범어사 극락암에 이안한다. 본존 치성광불도와 7폭(1폭결실)의 칠불도들 모두 삼존 구도에 뾰족한 육계, 미소띤 둥근 얼굴, 건장한 형태, 분홍색 채색 등의 특징을 잘 보여주고 있다. 이런 특징은 표충사 서래각 아미타도에도 그대로 나타나고 있으며, 운흥사 신중도(1865)에도 보이고 있다.[11]

1864년 윤 12월 8일에 철종이 승하하고 12월 13일에 고종이 즉위하면서 흥선군이 대원군이 되어 국정을 총괄한다. 흥선대원군은 서원을 철폐하는 등 개혁정치를 실시한다. 이른바 왕권강화와 부국강병을 강행한 대원군 시대가 열린 것이다.

1864년에 범어사 대성암 아미타불회도(도22)는 수화승 응월應月, 차화승 관행 등이 조성했는데 관행의 운문사 아미타불회도처럼 중앙 아미타불을 중심으로 하단 사천왕, 관음, 대세지, 중단의 보살, 상단의 나한 등이 열을 맞추어 배치된 구도, 원만한 불상들이 유사하며 홍색 바탕에 그린 선묘 등이 인상적이다.

1866년에는 통도사 안양암 칠성도(박물관 소장, 도23)와 통도사 안양암 아미타불도 등이 조성된다. 칠성도는 상하 2단 구도, 하단의 칠원성군, 상단 치성광불과 협시가 정연하게 배치된 구도, 녹색이 풍부한 화면 등이 특징이다.

1868년 윤 4월에는 내원사 안적암 아미타삼존도(도24)를 전라도·충청도 화파인 천여·영운永芸 등이 그리고 있는데, 같은 해 4월에 천여·영운은 해인사 지장시왕도(현 쌍계사 성보전, 도25)를

11 문명대, 「1861년 선종 작 범어사 극락암 칠성도의 특징과 의의」, 『강좌미술사』46 (한국미술사연구소·한국불교미술사학회, 2016.6).

그리고 있다. 아미타불도는 횡화면에 중앙 아미타불과 좌우 관음·지장보살 입상이 일렬로 배치되었고 이 사이에 작은 가섭·아난이 배치된 아미타불도를 붉은 바탕에 선묘로 그린 것이며, 영운이 그린 해인사 지장시왕도는 세로 화면의 중심에 세장한 지장보살을 중심으로 시왕과 많은 협시들이 자유스럽게 둘러싼 구도를 나타내고 있다.

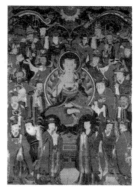

도25. 해인사 지장시왕도,
1868

1871년에 영운은 청도 적천사 도솔암 영산회도 및 적천사 백련암 아미타불회도(도26)와 운문사 신중도를 그리고 있다. 도솔암 영산회상도는 천여가 그린 내원사 아미타삼존도와 유사한 홍탱 선묘화이며, 운문사 대웅보전 신중도(1871, 도27)는 운문사 관음전 신중도(1861)의 구도를 기본으로 하여 화면의 네 모서리에 사천왕, 상단에 제석, 범천과 위태천과 대예적금강이 아래 위로 배치되고, 이 주위로 선신들이 둘러싼 경상도식 구도이다. 특히 대예적금강은 3얼굴, 3눈, 여러 팔 등과 함께 험상궂은 얼굴이 관음전 신중도와 유사한 특징으로 인상적이다.

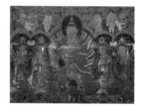

도26. 적천사 백련암
아미타불회도, 1871

아미타불회도는 횡화면에 중앙의 큰 아미타불과 좌우 4보살과 상단에 작은 나한이 배치된 단순 구도의 독특한 아미타도이다. 이런 특징은 1875년 영운의 아미타불회도(국민대학교 소장)에 나타나는데 백련암 아미타불회도를 계승하면서도 좀 더 복잡해진 구도와 홍·녹·청의 본존 신광 광선문 등의 특징을 보여주고 있다.

도27. 운문사 대웅보전 신중도,
1871

위상(偉祥)이 그린 해인사 법보전 비로자나불도(1873, 도28)도 권인(拳印)의 비로자나불과 주위를 둘러싼 협시의 상단(上段)과 4보살, 사천왕 입상의 대좌 앞 열의 하단 등의 2단구도, 상단 본존의 건장한 형태, 홍·녹·청의 광선문이 있는 둥근 신광(身光), 청색의 과용, 불·보살 얼굴의 황금색과 나한 얼굴의 흰색의 대비 등의 특징을 보여

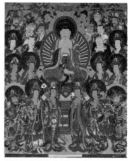

도28. 해인사 법보전
비로자나불도, 1873

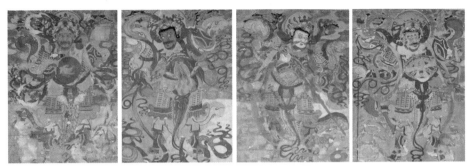

도29. 범어사 사천왕도, 1869

주고 있다.

　범어사 사천왕도(1869, 도29)는 수화승 원선元善과 출초出草 행전幸佺 등이 그리고 있는데 홍색 및 청색과 녹색 위주의 채색, 장대한 체구와 역동성있는 동감 등이 사뭇 인상적이다.

	수화원	화원	불화명
1	성주	정환, 덕운, 관행, 오연	표충사 지장보살도, 1858
2	성주	덕화, 행문	석남사 부도암 석가불회도, 1861
3	선종(영독影瀆·?)	법인, 관행, 봉의, 영안, 성주, 행문, 봉헌	표충사 아미타회도, 1861
4	관행	성주, 덕화, 행문	운문사 아미타불회도, 1861
5	선종	봉의, 영안, 재선, 주성	운흥사 신중도(현 쌍계사), 1865
6	관행	성주, 덕화, 행문	운문사 관음전 신중도, 1861
7	의행	덕화	통도사 아미타회도, 1861
8	응월 선화	관행, 담성	범어사 아미타회도, 1864
9	봉의	법선	용문사 신중도, 1864
10	봉의	주성, 전기, 혜진	청곡사 박물관, 1873 ①영산회도 ②삼장보살도

표9. 경남 일대 활약한 불화파Ⅱ(성주, 관행)

기전 · 의관 화파의 대활약과 해인사 19세기 후반기에는 해인사를 중심으로 일정한 해인사 화파가 활동하는데 영운水雲 · 의관宜官 · 기전琪銓 등이 대표적이다. 의관은 기전과 함께 해인사 화승(승통, 도감)이었는데 앞에서 언급한 천여와 같이 작업한 영운의 차화사로 1868년 해인사 지장도(현 쌍계사)를 조성한 후 1871년에는 운문사 신중도에 영운의 차화사로 다시 참여하고 있다.

경주 분황사에서는 1871년에 신중도를 그리고 있다. 제석 · 위태천 병존의 간략한 구도, 탁한 채색 등이 특징인데 하은霞隱 위상(偉祥, 偉相) 즉 응상應祥이 그린 것이다. 이미 언급했다시피 1873년에 위상은 의관과 함께 해인사 법보전 비로자나불도, 응진전 나한도 등을 그리고 있는데 선명한 원색의 채색 등 그의 특징을 잘 나타내고 있다.

해인사 화승 기전은 의관과 함께 1876년에 동화사로 가서 관음전 칠성도(즉 치성광삼존도, 도30)를 그린다. 횡화면에 갸름한 얼굴, 건장한 체구의 치성광불과 일광, 월광보살 등 삼존불을 꽉차게 묘사했는데 신광의 독특한 광선문과 함께 진한 청색이 특색을 이루고 있다.

기전은 1880년에 김룡사까지 진출하여 독성도를 그리고 있는데 괴이한 노老나한의 모습을 잘 그려내고 있다. 이 때 위상(또는 응상) 설해 · 경허 · 삼안 등은 물론 기전도 참여하여 제석천 등 간략한 구도의 신중도를 그린다. 이를 보면 기전은 원래 경북 화파 또는 김룡사 화파 출신일 가능성도 있는 것 같다. 1884년에는 용문사에서 응상 · 기형機炯 · 진철 · 체훈 · 행문 등이 영산회도 · 아미타회도 · 신중도 · 칠성도 · 시왕도 등 많은 불화를 조성한다. 영산전 영산회도는 응상이 그렸는데, 본존을 중심으로 상하 2열의 간략한 구도, 선명한 원색의 화면 등이 특징이며, 상향전 아미타후불도 역시 응상 작인데 아미타, 관음, 세지의 삼존과 가섭 · 아난 등 오존의 간략한 구도, 금색 신광과 늘씬한 형태, 원색의 채색 등 영산회도와는 또 다른 시각을 보여주고 있다.

해인사, 범어사 등 경남 일대에서 활약하던 화승들은 대구나 청도 등지에서도 활동하고 있는 것이 관례이기 때문이다. 이 용문사 칠성도 그림은 가로橫 화면에 치성광불, 일광, 월광 등 3존을 꽉차게 그린 것인데 홍 · 청색의 광선문이 있는 신광들과 과한 청색의

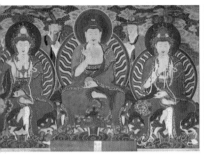

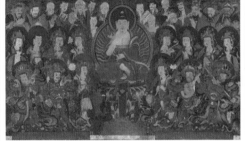

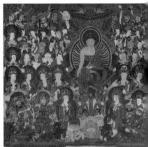

도30. 동화사 관음전 치성 도31. 해인사 궁현당 아미타도, 1881 도32. 해인사 관음전 아미타도, 1881
 광삼존도, 1876

사용, 건장한 체구 등이 특색이라 하겠다.

1881년에 의관은 화주 또는 차화사 기전琪銓과 함께 해인사 궁현당 아미타도, 해인사 관음전 아미타도 등 2점을 조성하고 있다. 궁현당 아미타도(도31)는 가로로 긴 화면(132.4 ×230.5㎝)의 중심에 아미타좌불, 좌우 3단으로 정연하게 배치한 구도, 전면 하단의 사천왕, 2보살의 일렬 배치, 녹·청색의 주조색 등과 함께 본존 신광의 청·녹·홍색 광선문 등 이 화파의 특징이 잘 보이고 있다. 관음전 아미타도(도32)는 약간 긴 가로 화면이어서 5단의 구도 배치 외에는 앞 아미타도와 거의 유사하여 어쩌면 차화사 기전은 출초화승이었을 가능성도 있다.

1881년(고종18년)부터는 조선사회가 더 한층 어수선해진다. 박정양·홍영식·어윤중 등 신사유람단을 일본에 파견하여 신문물을 수용하고자 했다. 다음해인 1882년에는 미국·영국·독일과 통상조약을 체결하는 등 이런 어수선한 시기에 임오군란이 일어나 명성왕후는 장호원으로 피난하고 대원군이 재집권한다. 이에 청과 일본은 군대를 파견하고 청은 대원군을 납치하고 명성황후는 환궁하는 수난을 겪게 된다.

다음해(1882)에 이들 화파는 부산 범어사에서 불화를 조성하는데 수화승과 차화승의 역할을 바꾸어 기전이 수화승, 의관이 차화승이 되어 범어사 대웅전 삼장도(도33), 관음전 관음도(도34), 대웅전 제석신중도(도35) 등을 그리고 있다. 여기서 기전은 가로 화면을 버리고 거의 정방형의 화면을 과감하게 사용한다. 삼장도는 천장·지지·지장보살을 상단

에 다른 상들보다 약간 크게 묘사하면서 강렬한 청색 키형 광배를 배경으로 삼아 3존을 돋보이게 하고 있다. 따라서 이들 아래로 많은 상들이 다양하게 배치되었는데 청색의 과용으로 밝지 않은 화면이 된 것은 19세기적 특징을 잘 활용하는 기전의 수법이다. 이 점은 신중도에도 그대로 표현했는데 중앙 좌우 제석, 범천의 3존이 상단에 배치되었고, 이 아래로 많은 상이 가득 배치된 것 등 삼장도와 거의 일치한다. 관음도 역시 청색 화면을 배경으로 새롭고 특이한 19세기적 둥근 원광 속에 배치했는데 수월관음도의 기전식 특징을 잘 보여주고 있다.

이렇게 기전과 의관은 수화승과 차화승을 번갈아 가면서 역할 분담을 하고 있어서, 동료 사형제 화승이었을 가능성이 있지만, 의관이 수화승일 때 기전이 화주로 참여해 있는 경우가 많아서 스승일 가능성도 있다고 판단된다. 기전과 의관 두 분 모두 1880년 전후에 해인사의 승통이나 불사의 도감과 총지나 주지 등을 지내고 있어서 당시 해인사의 실세였다고 할 수 있다. 따라서 화승들의 사찰에서의 위상이 상당히 높았음을 알 수 있다.

기전 밑에서 활동하던 긍률은 1882년에 수화승이 되어 표충사 아미타구품도를 그린다. 조선 후기의 구품도는 관무량수경, 아미타경, 무량수경 등에 표현된 극락세계를 16관경변상도 가운데 아미타극락회의 설법하는 아미타삼존과 함께 구품연못과 왕생자를 부각시킨 내용을 그린 그림이다. 서울 근교와 경상도 일대를 중심으로 발전된 새로운 형태의 관경변상도라 하겠다.

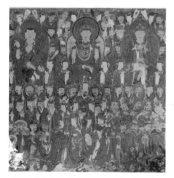
도33. 범어사 대웅전 삼장도, 1882

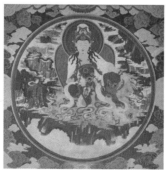
도34. 범어사 관음전 관음도, 1882

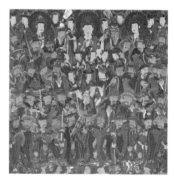
도35. 범어사 대웅전 제석신중도, 1882

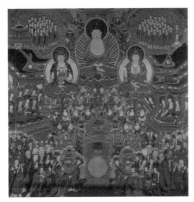
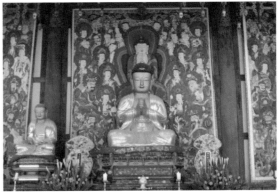

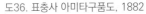
도36. 표충사 아미타구품도, 1882 도37. 해인사 대적광전 삼신불도, 1885

이 표충사 구품도(도36)는 상단 연줄기 위에 앉은 삼각구도의 아미타삼존, 중단 구품 왕
생자가 구품 연못에 왕생하는 장면, 연못 주위의 비구, 주악천중 등이 환상적으로 펼쳐지
고 있다.

이보다 1년 후인 1883년에 긍률은 운문사로 건너가 유사한 구도의 아미타구품도를 그
리고 있다. 아미타삼존이 나란히 배치되고 삼존 주위가 5색 광선으로 화려하게 장엄되었
고, 좀 더 단순화된 점 등만 다를 뿐 거의 유사한 특징을 보여주고 있다.[12]

1885년에 해인사 화승 기전은 해인사 본전인 대적광전의 후불탱인 삼신불도(도37)를
조성하면서 경기·강원 화파인 축연과 충청(전라) 화파인 약효若效를 초청한다. 자기의 화
파만으로는 기일 내에 모두 완성할 수 없었기 때문인 것 뿐만 아니라 다른 이유도 있는
듯하다. 기전 자신은 본존 비로자나불회도를 그렸고(편수片手 긍률肯律), 노사나불도는 축연
에게 맡겼으며, 영산회상도는 출초를 약효에게 일임하고 자신은 수화승이 되어 삼신불회
도를 성공리에 완성했던 것이다.[13]

12 ① 신은수, 「조선 후기 극락구품도 연구」(동국대대학원 석사학위논문, 2002).
　② 김정희, 「조선 후기 운문사의 불사와 불화」, 『강좌미술사』50 (한국미술사연구소·한국불교미술사학회,
　　2018.6).
13 전윤미, 「해인사 대적광전 삼신불회도의 고찰」, 『강좌미술사』30 (한국미술사연구소, 2008.6), pp.101~138.

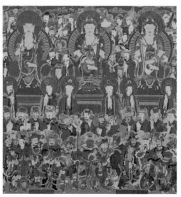
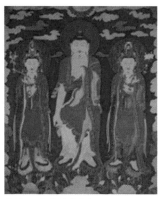
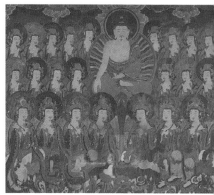

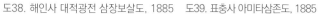

도38. 해인사 대적광전 삼장보살도, 1885　　도39. 표충사 아미타삼존도, 1885　　도40. 범어사 석가26보살도, 1887

　노사나불회도는 축연의 불화를 논의하면서 언급한 바 있는데 기전의 비로자나불화는 노사나불회도와 거의 동일하지만 거대한 키형광배가 광선문이 아니라 진청색이고 보살 등 협시들은 대부분 본존을 향하여 집중하고 있다. 활력있는 존상 형태, 사천왕과 팔부중, 제자들의 서양화식 명암처리, 청색의 과용과 덜 밝은 화면 등 서로 영향을 주고받은 기전이나 축연 등의 화풍을 알 수 있을 것 같다. 이와 함께 기전은 편수 긍률과 함께 해인사 대적광전의 삼장보살도(도38)와 국일암 구품도 및 신중도를 그리고 있다.

　삼장도는 천장·지지·지장 등 3존이 상단에 높게 나란히 배치되어 있고, 그 아래 중단의 보살과 하단의 여러 장면이 복잡하게 배치되었고 청색의 남용이 눈에 띈다. 이와 함께 기전은 긍률과 함께 밀양 표충사에서 아미타 삼존불입상(도39)을 조성하였는데 구름들이 둥둥 떠다니는 진청색의 강렬한 화면을 배경으로 아미타, 관음, 대세지보살 삼존이 서 있는 단촐한 모습을 인상적으로 나타내고 있다.

　기전은 1887년에 대구 대광명사의 아미타불화를 그린 후 범어사에서 석가26보살도(도40)를 그리고 있는데 상단 항마촉지인 석가불과 하단의 권속과 3단에 걸쳐 보살상을 줄지어 정연하게 배치된 구도와 청색 하늘을 배경으로 청색과 녹색의 과용으로 밝지 않은 화면을 보여주고 있다.

	수화원	화원	불화명
1	경운璟雲 기전琪全		울산시 석남사 산신도, 1863
2	수룡水龍 기전琪全		해인사 관음전 수월관음도, 1876
3	대전(수룡, 기전)	의관, 보화, 연선, 관행	대구 동화사 내원암 칠성도, 1876
4	수룡繡龍 기전琪全	명선, 동신	진주 청곡사 칠성도, 1877
5	대전(수룡, 기전)	봉은, 보훈, 보화, 전민, 수유, 상윤, 경전, 증언, 의순, 지순, 긍률, 취원	전주 위봉사 태조암 석가불회도 (구천오백불 주불도), 1879
6	기전	평주, 긍률, 전민, 경순, 영찰	동화사 염불암 아미타회도, 1879
7	응상	기전, 민정, 도우, 정안, 정인, 긍률, 상의, 쾌유, 봉기, 천오, 법임, 영찰	문경 김룡사(금선암,양진암) ①아미타도 ②신중도 ③사천왕도 ④신중도, 1880
8	기전		김룡사 독성도, 1880
9	기전	영선, 정규, 긍률, 한석, 영찰	목아불교박물관 석가영산회도, 1880
10	기전	영선, 정규, 긍률, 한석, 영찰	안동 연미사 신중도, 1880
11	의관	기전, 영선, 문주, 봉민, 행준, 한규, 종순, 영찰, 화주 기전	거창 심우사 신중도, 1881
12	의관	기전, 영선, 문주, 봉민, 행준, 한규, 종순, 영찰, 화주 기전	해인사 관음전 아미타도, 1881
13	의관	기전, 영선, 봉민, 행준, 한규, 종순, 영찰, 화주 기전	해인사 궁현당 아미타회도, 1881
14	기전	묘영, 혜락, 전기, 정규, 인행, 용선, 상의, 수섭, 행인, 영찰, 두화, 영준, 경우, 덕화, 봉순	범어사 대웅전 석가영산회도, 1882
15	기전	의관, 묘영, 혜탁, 전기, 정규, 인행, 용선, 상의, 수습, 행인, 영찰, 두화, 영준, 경우, 덕화, 봉순	범어사 대웅전 신중도, 1882

16	기전	의관, 묘영, 혜탁, 전기, 정규, 인행, 용선, 상의, 수습, 행인, 영찰, 두화, 영준, 경우, 덕화, 봉순	범어사 대웅전 신중도, 1882
17	기전	의관, 묘영	범어사 관음전 관음도, 1882
18	기전	의관, 계주, 경우	기장 장안사 나한전 석가영산회도, 1882
19	기전(비로자나도)	묘영, 정규, 긍률(편수), 용선, 일준, 영수, 한규, 참석, 경우, 문주, 성오, 두명, 수일, 태일/승통, 도감, 의관	해인사 대적광전 삼신불회도, 1885
	축연(노사나도)		
	기전(영산회도)	출초 약효, 긍률, 각현, 정순, 원석, 선진, 경윤, 보훈/도감, 의관	
20	기전	긍률(편수), 인준, 능호(출초), 평종, 덕향	해인사 삼장도, 1885
21	기전	긍률, 수인, 병초, 경우, 두명	해인사 국일암 아미타구품도, 1885
22	기전	긍률, 수인, 병호, 경우, 두명	해인사 국일암 신중도, 1885
23	기전	긍률	표충사 아미타회도, 1885
24	기전	상규, 천규, 삼인, 찬규, 창원, 계행, 전학	범어사 극락전 아미타회도, 1887
25	기전		대구 대광명사 아미타회도, 1887
26	기전	주주, 두명	통도사 취운암 아미타구품도
27	기전	상수, 봉규, 경천, 덕림, 석홍, 성희, 대관	해인사 원당암 아미타불회도, 1890
28	긍률	임후, 경운, 덕화	표충사 아미타구품도, 1882
29	긍률	대홍, 천규, 경운	운문사 아미타구품도, 1883

표10. 기전 · 의관 화파

경남 화파 봉규와 봉민

1889년에는 통도사 일대의 기전유파계 경남 화파들인 봉규^{鳳奎}와 봉민^{奉玟}이 활약하는데 봉규는 울주 석남사 독성도(도41)를 1898년에 그린다. 폭포가 쏟아지는 기암의 암반 위 흰구름이 감기어 있는 고송^{古松} 아래 나반존자가 단주와 석장을 잡고 앉아 선정에 든 모습이다. 선인 모습의 고고한 자태와 천태산의 기절한 절경이 잘 어울리는데 다소 도식적이고 청색이 남용된 것은 시대적이면서도 이 시기 봉규적 독성도의 특징을 잘 보여주고 있다.

봉규는 1890년에 해인사 원당암 아미타불회도(도42)를 수화승 전기^{典琪}와 함께 그리고 있다. 가로화면 중심에 청·녹·홍 3색 광선문 광배를 배경으로 결가부좌한 아미타불과 좌우 13보살씩 총 26보살이 좌우대칭으로 열지어 배치된 구도, 진청색의 신광, 옷깃과 하늘 등으로 강렬한 청색의 화면을 보여주고 있다.

이 그림과 함께 전기는 같은 해에 수화승 취선의 차화승으로 홍제암 석가불회도(도43)를 그리고 있다. 정방형에 가까운 화면에 청색 하늘을 배경으로 상단 중심에 본존 석가불과 8대보살, 사천왕, 나한들이 둘러싼 구도, 탁한 홍색과 청색의 과용 등 해인사 수화승 취선과 전기 등의 도상 특징을 잘 나타내고 있다.

또한 취선은 같은 해인 1890년에 차화승 전기, 편수 상수 등과 함께 해인사 중봉암 칠성도(도44)를 그린다. 긴 가로 화면 중앙에 독특한 입상의 치성광불과 일광·월광 삼존, 칠성불과 나한, 전면 하단 좌우 산봉우리형 선 안에 칠원성군과 협시들이 배치된 특이한 구

도41. 석남사 독성도, 1898

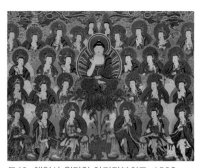

도42. 해인사 원당암 아미타불회도, 1890

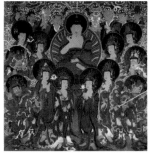

도43. 해인사 홍제암 석가불회도, 1890

도의 칠성도여서 특이하고 새로운 구도와 형태, 색채미 등이 상당히 주목되고 있다.

차화승이던 전기典琪는 수화승이 되어 차화승 상수, 출초 편수 두명斗明 등과 함께 1892년에 해인사에서 괘불도와 팔상도 등을 그리고 있다. 괘불도(도45)는 장대한 화면(875×457.5㎝)에 지나치게 긴 세장한 불입상과 좌우로 사천왕, 2보살, 가섭·아난 등이 아래에서 위로 배치된 구도, 양록색 광배와 청색 옷깃, 세장한 형태 등을 표현하고 있어서 해인사 화파인 전기의 특색인 것 같다.

팔상도(도46)는 두 폭인데 한 폭에 4장면씩 배치한 분할 구도, 녹색 자연경관과 청색의 과용, 세장한 인물표현 등 해인사 화파인 전기나 상수의 특징이 잘 보이고 있다. 이 팔상도는 금어, 편수 외에 좌편장左片丈과 우편장右片丈이라는 직책이 있는데 편장은 편수 위의 좌우 도편수일 가능성이 있다. 서울 근교에서 유행하던 분할구도가 해인사불화에서도 수용되고 있는 점은 유의할 필요가 있을 것이다.

해인사 출신 대화승大畵僧인 기전은 1880년대에 해인사에서 활약한 전기와 이름 앞뒤가 바뀐 화승이나 이명동인異名同人 일 가능성은 거의 없지만 제자인지 손제자인지는 면밀히 살펴볼 필요가 있다.

수화승 전기의 차화승이던 상수는 수화승이 되어 두 명과 함께 1893년에 해인사 십육나한도(도47)를 그리고 있다. 세 그루의 고목 밑에 3조사가 각각 앉아 있는 모습의 이 나한도는 장신의 형태, 탁한 청록색 등 19세기적 양식이면서 또한 이 화파의 특징이 잘 살아있다. 이 해에도 진주 청곡사

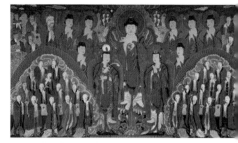

도44. 해인사 중봉암 칠성도, 1890

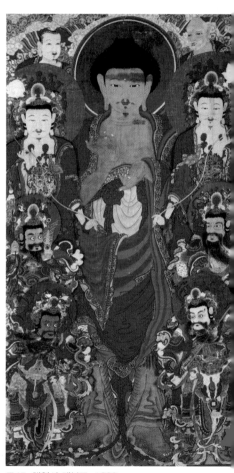

도45. 해인사 괘불도, 1892

도46. 해인사 팔상도, 1892

시왕도가 민규玟奎에 의하여 조성되는데 각 한폭씩 10폭으로 이루어져 있다.

　1893년에는 해인사 길상암에 5폭, 원당암에 1폭 등 6폭이나 되는 다량의 불화를 그리게 된다. 해인사 화파들인 봉화奉華·두명斗明·상수尙守·봉수奉秀·진철震徹 등 많은 화승이 참여하고 있는데 진철은 경기 화파로 생각되지만 경상도에서 더 많이 활동하고 있어서 주목되는 화승이다.

　지장시왕도(도48)는 상단의 긴 지장보살, 좌우 시왕과 권속의 다양한 배치, 탁한 홍색과 청색의 과용 등이 특색이다. 진철의 제석도는 범천과 위태천이 빠지고 의좌상의 제석천이 부각된 화면이지만 불투명한 홍색의 옷과 청색 옷깃 등이 흥미를 끌고 있다. 십육나한도를 그린 봉화는 산신도를 그리면서 호랑이를 두르고 있는 산신을 나한처럼 표현하고 있다.

　길상암 지장시왕도를 그린 상수는 봉수, 진철과 함께 해인사 원당암 신중도(1893, 도49)를 그린다. 제석, 범천과 위태천이 삼각형 구도를 이루고 있어 위태천이 화면의 중심에 있지만 보다 작아서 위태천이 부각되지 않는 구도, 다양한 신들의 표현 등 제석천룡도의

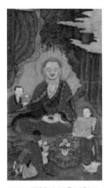

도47. 해인사 십육나한도
(右), 1893

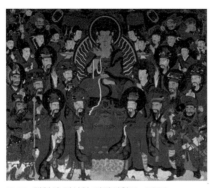

도48. 해인사 길상암 지장시왕도, 1893

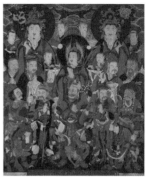

도49. 해인사 원당암 신중도, 1893

전통을 계승하고 있다.

해인사 일대에서 보조화승 역할을 주로 담당하던 두명은 함양 영원사에서 경호景昊, 두행斗幸 등과 함께 수화승으로 신중도(1894)와 지장시왕도(1894)를 그리고 있다. 신중도는 두 명이 보조화승으로 참여했던 해인사 길상암 제석도(1893)와 유사한 특징을 보여 주는데 위태천이 중심이 되어 보다 역동적이다. 지장시왕도는 두행이 출초한 것으로 본존이 단정한데 비해 협시들이 다채로운 편이다.

1904년에는 해인사 각 암자에서 여러 점의 불화가 조성된다. 국일암 지장시왕도, 약수암 신중도, 홍제암 신중도, 홍제암 아미타삼존도, 홍제암 산신도 등이다. 홍제암 신중도(도50)는 제석천룡탱인데 제석과 범천이 나란히 서 있고 그 아래 위태천이 배치된 역동적 신중도로서 취선就善이 서암, 상수, 찬규 등과 함께 그린 그림이다. 약수암 신중도는 제석, 범천이 떨어져 있고 위태천이 강조된 힘찬 신중도로서 약간의 차이밖에 없다.

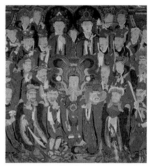

도50. 해인사 홍제암 신중도, 1904

도51. 홍제암 아미타삼존도, 1904

도52. 신흥사 영산회상도, 1904

도53. 부산 청송암 아미타도, 1904

도54. 통도사 감로당 영산회도, 1904

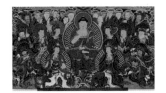

도55. 해인사 삼선암 아미타도, 1911

홍제암 아미타삼존도(도51)는 큰 원광 속에 3존이 큼직하게 횡선으로 그려진 독특한 선묘화인데 경기·경북·경남 등 전국적으로 활동했던 진철이 상휴尙休 등과 그린 그림이며, 산신도 역시 특이해서 주목된다.

한형과 신흥사 불화　　　신흥사 영산회도(1904, 통도사박물관 소장, 도52)는 수화승 한형漢炯이 경륜 등과 함께 그린 불화인데 본존 석가불이 강조되고 세장한 보살 6구와 가섭·아난만 빙 둘러싸고 있는 단순한 구도와 청색 바탕에 화려한 문양이 돋보이는 설법도이다. 부산 청송암 아미타도(도53)는 홍제암 신중도 조성에 참여한 상휴가 수화승이 되어 신흥사 영산회도 수화승인 한형을 차화승으로 하여 그린 그림이다. 신흥사 영산회도 본존과 유사한 광선문 신광을 배경으로 한 본존과 사천왕이 없는 구도는 비슷하지만 3단으로 열 지은 협시, 연한 청색 등은 달라지고 있다. 통도사 감로당 영산회도(도54)는 청송암 아미타도를 그린 상휴가 출초승 성환 등과 그린 영산회도인데 사천왕이 네모서리에 배치된 점은 다르지만 3단 구도, 본존의 형태, 채색 등은 유사하여 출초화승이 달라져 다소 변모된 구도만 다를 뿐 전체적으로 유사한 그림으로 판단된다.

신흥사 영산회도와 청송암 아미타도를 그린 한형은 합방되던 암울한 시대인 1910년에 도성암 칠성도, 해인사 삼선암 아미타도(1911)와 신중도(1911) 등을 그렸고 상수도 해인사 삼선암 칠성도(1911)를 그리고 있다. 삼선암 아

미타도(도55)는 긴 횡화면에 광선문 신광을 배경으로 아미타삼존이 부각되고 다른 협시들이 삼단으로 열 맞춘 구도, 원색의 채색 등 한형의 특징이 잘 보이고 있다. 신중도(도56)는 정면향의 제석과 나란히 서 있는 위태천이 제석을 바라보고 있는 측면관의 독특한 구도, 청색과 녹색이 조화된 너무 밝은 화면 등이 눈에 띈다.

이러한 화면의 특징은 해인사 삼선암 칠성도(1911, 도57)에도 나타난다. 해인사 홍제암 신중도 조성에 참여했던 상수爽洙가 수화승이 되어 그린 이 치성광불도와 칠성도 등 8폭은 녹색 두광, 광선문 신광을 배경으로 건장한 불상, 무릎 아래로 내려간 협시 2존 등 칠성 3존불은 고려불화의 배치로 돌아간 듯하며, 원색의 화면이 인상적이다. 이와 함께 해인사 삼선암에는 독성도, 산신도, 용왕도들이 봉안되는데 유사한 특징을 보여주고 있다. 특히 용왕도가 독립된 존상으로 봉안되고 있어서 다양한 불화의 특징을 잘 보여주고 있다.

1914년 범어사 칠성불도(도58)는 3폭의 횡화면에 같은 크기 불상의 3구 · 2구 · 3구의 배치구도, 청색의 배경 등은 해인사 화파의 그림과 유사한데 수화승 정희正熙, 시찬 등 경남 화파들이 그리고 있다.

통도사 사명암 영산회도(도59)는 1917년에 완호가 그리고 있는데 긴 횡화면에 본존 설법인 석가불과 문수, 보현 등 6보살이 나란히 배치되고, 전면 모

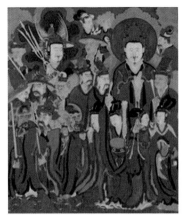

도56. 해인사 삼선암 신중도, 1911

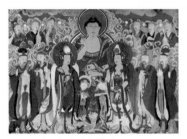

도57. 해인사 삼선암 칠성도, 1911

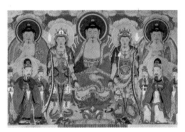

도58. 범어사 칠성도, 1914

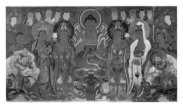

도59. 통도사 사명암 영산회도, 1917

3. 조선 후반기의 불화 535

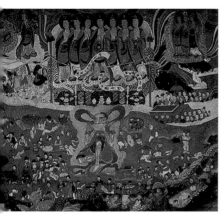
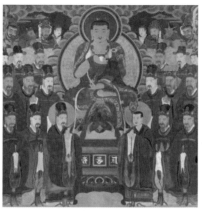
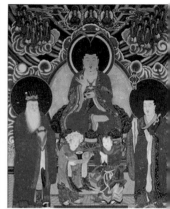

도60. 통도사 사명암 감로도, 1917 도61. 안적사 지장시왕도, 1919 도62. 해인사 지장삼존도, 1925

서리 흰 원광안에 사천왕 중 2대천왕과 상단에 나한 등이 작게 묘사된 독특한 구도이어서 개성있는 시도라 할 수 있다.

상휴가 그린 통도사 사명암 감로도(1917, 도60)는 7불, 시식, 아귀가 중심에 배치된 전통적 구도, 청색의 과용으로 강렬한 인상을 주고 있다. 사명암 신중도는 정면관의 제석과 측면관의 위태천이 나란히 배치되었지만 제석 중심의 구도 등은 경남 화파가 약간씩 달리하면서 즐겨 그린 그림의 특징이다.

완호가 그린 1919년의 안적사 지장시왕도(도61)는 긴 장신의 지장보살과 3단의 열 지은 협시들의 구도나 청색의 과용은 이 화파에서 자주 애용한 특징인데 1920년에 완호가 그린 사명암 지장시왕도 역시 광선문 신광 외에는 거의 유사한 편이다. 이 완호는 1920년에 통도사 자장암 영산회도(103×148㎝)와 축서암 영산회도(106×220㎝)를 그리고 있다. 시찬, 시인이 차화승이 되어 그린 자장암 영산회도는 항마촉지인의 석가불과 4보살이 주축인데 비해 축서암 영산회도는 항마촉지인 석가불은 거의 같지만 미륵과 지장보살, 2천왕, 상단의 나한 등이 더 배치된 더욱 긴 횡화면이 다르다고 할 수 있다.

1925년경에는 해인사 등에 충청도의 약효파인 문성文性이 해인사 지장삼존도(도62)와 조왕도를 그리고 있는데 하늘에 무수한 화불이 찬란하며, 원색의 강렬한 채색이 눈에 띈다.

도63. 선암사 도선국사진영,　도64. 선암사 대각국사진영, 1805　도65. 직지사 계월당진영, 1807　도66. 기림사 태헌대
1805　　　　　　　　　　　　　　　　　　　　　　　　　　　　　　　선사진영,1807

진영도의 성행　　　　19세기 초에는 편년을 알 수 있는 고승 영정이 많이 조성되며, 19세기
　　　　　　　　　　중엽 전후부터는 고승에 대한 찬문이 크게 유행한다. 앞에서 언급한 계
한戒閑 작 통도사 자장율사진영(1804)과 도일道日 작 선암사 도선국사진영(1805년 중수, 도
63) 및 대각국사영정(1805년 중수, 도64), 직지사 소장 계월당진영(1807, 도65), 승활勝活 작
기림사 경암당유묵진영과 역시 이미 언급한 승활 작 기림사 태헌대선사진영(1807, 도66)
등이 눈에 띄는 작품이다.

　자장, 도선, 대각영정 등은 의자에 앉은 측면관 영정으로 비교적 온화한 모습과 녹색 장
삼이 주조색을 이루는 특징있는 진영인데 비해 계월당, 유묵태헌영정은 바닥의 돗자리에
약간의 측면관으로 앉아 있는 모습으로 이마가 넓고 턱이 긴 개성있는 모습을 보여주고
있는 것이 이미 앞에서 언급했다시피 달라진 면이다.

　돗자리 측면관은 이후 19세기 영정의 한 정형으로 자리잡아 일세를 풍미하게 된다. 선
암사 양 국사영정을 그린 도일道日(道鑑·度日·度鑑)은 선암사 일대에서 활약한 수화승으로
1819년에는 선암사 신중도를 그렸고, 1823년에는 천여天如 등과 함께 송광사 광원암 삼
세불도를 그리고 있어서 크게 주목된다. 즉 천여는 출신을 알 수 있는데 의겸 계통인 평
삼評三 등과 옥천사 괘불도를 그리고 있어서 그 연원 관계가 분명해지고 있다.

특히 대각국사진영은 고려시대에 제작된 원본 영정이 계속 모작을 하여 내려온 것으로 판단되는데 1805년에 도일이 앞 영정을 보고 모작했을 것이다. 더구나 현존하는 대각국사진영은 유일한 대각국사진영으로 중요시되고 있다.

19세기초의 괘불화 1780~90년대에 경기도 일원에서 활발히 활동하던 수화승 민관^{旻官}은 영탄^{永坦}·환감^{煥鑑} 등과 함께 1806년에 도봉산 원통사에서 청룡사 소장 비로자나 삼존괘불도(도67)를 그리고 있다. 앞에서 말했다시피 민관^{旻官}(旻寛, 敏寛)은 양주에서 활약했으므로 양주파라 흔히 부르고 있다. 이 삼신불은 언뜻 보면 비로자나, 문수, 보현보살 삼존으로 보기 쉬우나 왼쪽 상이 두 손을 항마촉지인 한 전형적인 보관 석가불 상이며 왼쪽^{向右}은 두 손을 설법인 한 노사나불이어서 이른바 1불 2보살형 비로자나 삼신불상인 점에서 현존 유일한 예로 주목되어야 할 것이다. 둥글고 온화한 얼굴과 늘씬한 체구, 밝고 화려한 붉은색과 청신한 푸른색의 배색, 정교한 꽃무늬

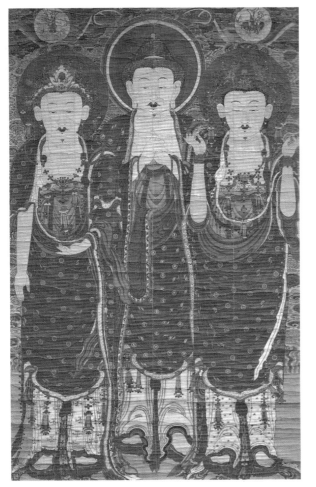

도67. 청룡사 괘불도, 1806

등에서 19세기 최고의 기량을 보여주는 대표적 불화이
자 가장 뛰어난 걸작 괘불도라 할 수 있다. 이 괘불도를
끝으로 민관은 불화계에서 은퇴하고 만다.[14] 이 민관의
괘불도에 대해서는 경기도 불화유파에서 다시 언급하고
자 한다.

이 괘불도에 이어 1808년에 조성된 괘불도가 고성 옥
천사玉泉寺 괘불도(도68)이다. 앞에서 언급했다시피 의겸
화파인 평삼評三은 석규·유성·도일·편수 찰민察旻 등과
함께 거대한 옥천사 석가삼존괘불도(1009×735㎝)를 그리
고 있다. 석가불, 문수, 보현보살 삼존과 본존머리 좌우로
가섭·아난·3화불이 가득 매운 화면에 본존 두광 좌우
로 높다란 정상계주, 갸름한 얼굴, 우견편단의 각진 어깨,
장대한 체구, 적혈색에 가까운 홍색 가사에 듬성듬성한
꽃무늬 등이 의겸파의 영향임을 알 수 있다.[15]

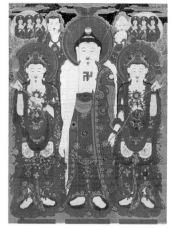

도68. 옥천사 괘불도, 1808

신겸파 부첨의 등장 앞 시대를 계승한 이들 두 괘불도
에 이어 새로운 스타일의 괘불도
가 등장한다. 1809년에 홍안·신겸파인 부첨富添(富沾)이
수화승이 되어 금릉 계림사의 괘불도(710×327㎝, 도69)를
그리고 있다. 이 그림은 단독 불입상인데 4등신의 비례로
육계가 월등히 크고 뾰족하며, 얼굴도 짧은 신체에 비해
서 많이 크고 둥글넓적한 모습이 동화적이어서 눈에 띈

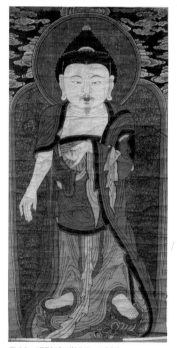

도69. 계림사 괘불도, 1809

14 문명대, 「청룡사 삼신불괘불도의 연구」, 『청룡사의 역사와 문화』 (한국미술사연구소, 2010), pp. 107~116.
 문명대, 「청룡사 삼신괘불도」, 『강좌미술사』33 (한국미술사연구소·한국불교미술사학회, 2009.12).
15 최엽, 「蓮華山 玉泉寺 掛佛幀 硏究」, 『固城 玉泉寺 掛佛幀』 (통도사박물관, 2012. 10).

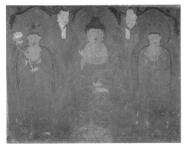

도70. 봉곡사 아미타회상도, 1818

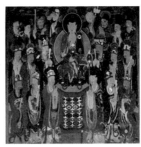

도71. 대원사 지장도, 1830

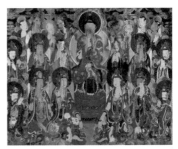

도72. 대원사 후불도, 1830

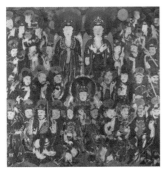

도73. 대원사 신중도, 1830

다. 이런 특징은 19세기 후반기에 꽤 많이 나타나고 있는데, 붉은색 가사나 청색 군의도 탁한 색이며, 구름 등도 도식화되는 등 19세기 불화의 한 양식적 특징이 잘 보이고 있다. 1818년에는 김천 봉곡사鳳谷寺 홍탱紅幀 아미타회상도(도70)를 성민 등과 함께 그리고 있는데 높고 뾰족한 육계, 둥글 넓적한 얼굴 등 그의 특징을 잘 보여주고 있다.

이후 1821년 부첨은 신겸의 차화사로 석가영산회도와 지장도(온양민속박물관) 등을 그리고 있는데 선준線俊 · 성민性旻 등 15인의 화원이 참여하고 있다. 이와 함께 그는 1824년 성주 선석사 대웅전 신중도를 수화승으로 그린 후 안동 대원사에서 1830년에 무경無鏡 관주觀周와 함께 수화승 또는 차화승으로 지장도, 후불도, 신중도 등을 그리고 있다.

그의 말기 화풍은 대원사 지장도(도71)에서 보이듯이 얼굴, 신체 모두 세장한 특징으로 변하고 있으며, 선명한 홍색과 녹색을 사용하고 있는 것이 주목된다. 후불도(1830, 도72)는 가로로 긴 횡화면 상단에 본존 설법인 불좌상이 장신長身으로 표현되었고, 협시들은 좌우 3단으로 열 지은 구도, 녹색 두광과 청색 옷깃, 적혈색 옷 등으로 화면이 밝지 않은 점 등이 특징이다.

신중도(도73) 또한 수화승 관주, 차화승 부첨 등이 그리고 있는데 이 시기의 특징인 거의 정방형 화면의 상단에 제석 · 범천이 나란히 서 있고, 그 아래 위태천이 삼각형을 이루고 주

도74. 파계사 신중도, 도75. 덕흥사 신중도, 1828 도76. 수정사 삼세불도, 1840
　　1824

위에 4단으로 열지어 빽빽이 배치된 구도, 밝지 않은 화면 등 관주의 특징이
라 하겠다. 지장보살도는 수화승 부첨, 편수 정규 등이 그린 것으로 장신의
지장보살이 상단에 앉아 있고 좌우 3단으로 열지은 배치 구도, 녹청색의 화
면 등 부첨 화파의 특징이 잘 보이고 있다.

도77. 상주 남장사 산신도,
1841

　홍안 · 신겸파로 언보言輔, 체균体均, 관보琯普, 금겸錦謙 등도 주목된다.
1824년 대구 파계사에서 체균과 관보는 금겸, 두찬과 함께 아미타극락회
도와 신중도(도74)를 수화승이 되어 그리고 있어서 동격의 사형제들임을
알 수 있다. 아미타도는 관음 · 대세지 · 가섭 · 아난의 오존도로 선화이며,
신중도는 비교적 동세가 있지만 두 점 다 밝지 않는 탁한 화면을 나타내고 있다. 금겸도
1828년에는 수화승이 되어 수연 · 성민 등과 함께 영덕 덕흥사 신중도(도75)를 그리고 있
다. 제석 · 범천 등은 비교적 자연스럽고 밝게 나타내었으나 짙은 색조의 화면을 보여주고
있다.

　1840년의 의성 수정사 삼세불도(도76)는 가로로 긴 횡화면(140×258㎝)에 삼세불상(석
가, 약사, 아미타)이 큼직하게 나란히 앉아 있고, 주위로 작은 협시들이 배치된 19세기의
전형적인 구도, 단정한 체구 등이 특징이다. 수화승을 용안龍眼이라 했고, 차화승을 도량
공都良工이라 했는데 아마도 도편수都片手를 말하는 것 같다. 수화승은 성준成俊, 도화공은
정규定奎로 경북 화파를 계승한 화승들이다. 신중도도 성준과 정규가 그렸는데 거의 정방
형에 가까운 화면에 정면관의 위태천이 나란히 배치되었고 육존의 신들이 협시하고 있는

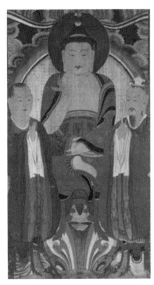

도78. 동화사 칠성도, 7폭 중 1폭,
1850

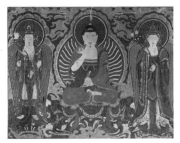

도79. 동화사 치성광 삼존불도, 1857

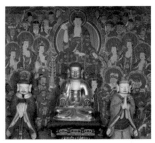

도80. 김룡사 지장시왕도, 1858

간략한 구도, 탁한 채색 등 경북 화파의 특징을 계승하고 있다. 부첨은 1841년에 상주 남장사에 산신도(도77)를 그리고 있는데 병풍을 배경으로 동자, 호랑이가 특이한 구도를 보여주고 있다.

　1850년에는 동화사 칠성불도(도78) 7폭을 유명한 신겸 화파인 수화승 우희宇希와 차화승 영화永和가 그리고 있다. 각 폭의 불상은 칠원성군을 의불화한 불상으로 각 폭은 좌우 협시와 삼존이 화면을 꽉차게 배치된 구도, 탁한 채색 등의 특징을 나타내고 있다.

　1857년에는 대구 동화사에서 수화승 응상은 치성광 삼존불도(도79)를 그리고 있다. 신겸 화파인 응상이 그린 이 삼존도는 녹색 두광, 광선문 신광을 배경으로 장신의 불좌상과 좌우 입상의 일광, 월광보살이 화면을 꽉차게 그려져 있는데 전체적으로 탁한 화면이지만 둥근 얼굴, 작은 이목구비, 5색광선무늬 광배 등 특징적인 양식을 구사하고 있어서 당시 경북 화파의 특징과 유사한 것이다.

　문경 김룡사에는 1858년에 서울 봉원사 대웅전 신중도를 그린 세원世圓이 지장시왕도(도80)를 그리고 있다. 세원은 사불산파에 속한다고 생각되지만 서울·경기일대에까지 진출하고 있는 대표적 화승으로 평가되고 있다. 정방형에 가까운 화면에 상단에 장대한 지장보살과 이를 둘러싼 협시들이 하단에서 상단으로 올라가면서 작아지는 배치구도, 다소 밝아진 화면은 세원의 특색으로 평가된다.

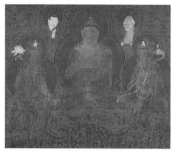

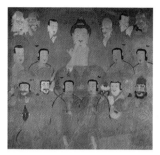

도81. 불영사 신중도, 1860 도82. 영천 운부암 아미타회도, 1862 도83. 범어사 대성암 아미타 극락회상
도, 1864

자우 · 관행 · 성주의 활약 1860년대에는 경북 동남부일대에서 자우慈友 · 관행瓘幸 · 성
주晟周 · 행문幸文 등 화승들이 활약하고 있다. 1860년에는 자
우가 수화승이 되어 선의, 관행 등과 함께 울진 불영사에서 신중도(도81)를 그리고 있다.
병풍을 배경으로 한 구도는 전통식인 제석 · 범천 · 위태천이 삼각형을 이루는 것인데 신
들의 시선이 다양한 편이며, 화면은 밝지 않은 편이다. 자우는 권행, 선의와 함께 영천 운
부암에서 아미타회도(1862, 도82)를 그리고 있는데 아미타불을 중심으로 관음과 세지, 가
섭과 아난 등을 좌우로 배치하며 둥근 원형구도를 나타내고자 했으며 본존은 다소 원만
한 모습을 보여주고 있다. 의운意雲 자우慈雨는 사불산 화파로 신겸의 문손門孫(지장사전패
기)으로 신겸 화파의 수화승이다. 경북 화파들과 서울 · 경기 화파들은 당시 교류가 상당
히 이루어졌으므로 자우는 서울 흥천사 아미타불회도(1867)도 그리고 있다.[16]

같은 화파인 관행寬幸, 瓘幸은 수화승이 되어 성주와 함께 1861년에 운문사 아미타회도
를 그렸고, 성주는 운문사 관음전 신중도(1861)를 그리고 있다. 이들은 두안진영과 함께
두안이 법주法主가 되어 개최된 운문사 만일회를 위하여 조성된 그림들이다. 당시 운문사
만일회는 상당히 유명하였던 것으로 잘 알려져 있다.[17]

아미타도는 본존 아미타불을 중심으로 하단 사천왕, 중단 4보살, 상단 제자(6구)가 3단

16 유경희, 「조선 말기 흥천사와 왕실발원 불화」, 『강좌미술사』49 (한국미술사연구소, 한국불교미술사학회, 2017.12),
 p.95.
17 김미경, 「19세기 만일 염불회와 운문사 불화」, 『불교미술사학』5 (2007).

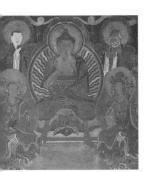 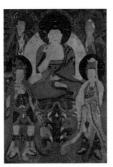 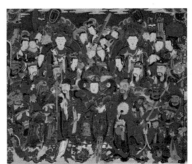 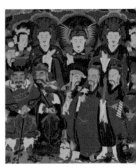

도84. 용문사 대향각
아미타회상도,
1884

도85. 용문사 상향각
아미타회상도,
1884

도86. 용문사 대장전 신중도, 1884

도87. 용문사 서전 신중도, 188

의 간략한 구도로 배치되어 있는데 사천왕 4구가 하단에 일렬로 열 지어 무릎 꿇고 있는 것이 눈에 띄는 특징이다. 무릎 꿇은 사천왕상은 표충사 아미타회도(1878), 의성 지장사 아미타회도 등 19세기 후반기 경북 화파들의 아미타도에 즐겨 사용했던 도상이다.[18]

수화승 성주의 관음전 신중도는 정면향의 제석·범천이 크고 이 사이에 대예적금강과 4금강이 배치되었으며, 그 아래에는 일월천자 등 선신과 화면 중앙에 작게 배치된 경상도 지역의 전형적 구도 형식을 보여주며 이들은 흰 얼굴을 나타내고 있는 것이 특징이다.[19]

이들 가운데 선의와 관행은 1864년에 범어사 대성암으로 내려가 선묘아미타회도(도83)를 그린다. 큼직한 본존을 중심으로 하단 관음, 세지, 사천왕, 중단의 4보살, 상단 4제자 등이 3단으로 열 지은 구도로 아미타불 전면을 관음, 세지보살이 가리고 있는 독특한 배치를 보여주고 있다.

기형이 1884년에 그린 용문사 대향각 아미타회상도(도84)는 응상의 용문사 상향각 아미타회상도(1884, 도85)와 같은 오존도이지만 대세지 대신 지장보살로 대체되었고 광선문

18 김정희, 「조선 후기 운문사의 불사와 불화」, 『강좌미술사』50 (한국미술사연구소·한국불교미술사학회, 2018.6).
19 대예적금강 등 금강신이 신중도에 배치되기 시작한 것은 19세기 초 『작법귀감』(1827) 등 의식문의 정비로
 가능했다.
 ① 이승희, 「조선 후기 신중탱화 도상의 연구」, 『미술사학연구』228,229 (한국미술사학회, 2001).
 ② 박혜원, 「조선 후기 신중탱화, 예적금강 도상연구」 (서울대학원 석사학위논문, 2005).
 ③ 김보형, 「조선 후기 104위 신중도 고찰」, 『동악미술사학』7 (동악미술사학회, 2006).
 ④ 김현중, 「조선 후기 예적금강 도상의 연구」, 『미술사학연구』278, 280 (한국미술사학회, 2013).

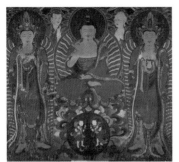
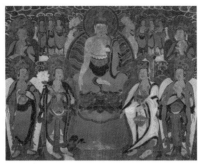

도88. 광흥사 영산암 아미타회도, 1886 도89. 동화사 금당 아미타불도, 1887 도90. 동화사 대웅전 신중도, 1887

신광, 환한 분홍색 등 또 다른 선명한 불화를 보여주고 있다. 대장전 신중도(도86) 또한 수화승 기형이 진철 등과 함께 제석·범천·위태천 등 3존 구도와 자유분방한 구도, 선명한 홍색과 청색 등 원색의 화면을 보여주고 있으며, 기형이 그린 서전 신중도(도87)는 대장전 신중도와는 다소 다른 구도인 제석·범천·위태천이 일렬로 배치된 2열의 간략한 구도를 나타내고 있다. 같은 시기에 용문사에서 나란히 여러 불화를 그리고 있는 응상과 기형은 서로 영향을 주고 받고 있는 것도 주목해야 할 것이다.

화주·진철·기형 등이 그린 칠성도 역시 강렬한 원색 화면, 현격하게 작은 상단의 협시들이 인상적이다. 이런 특징은 기형이 그린 시왕도에도 보이고 있는데 왕 외에는 너무 작은 협시들과 강렬한 원색이 특징이다. 영산전 십육나한도(1884) 역시 응상이 그린 것인데 1폭 4나한의 강렬한 채색이 인상적이며, 이것은 이 화파의 공통적 특색이다.

응상 화파의 결산 1886년에는 광흥사 영산암 아미타회도(도88)를 응상이 한규 등과 함께 그리고 있는데 횡폭에 아미타 좌상·관음·세지보살 등 삼존을 나란히 그리고 이 사이로 가섭·아난을 작게, 또한 본존 대좌 아래 청색 원광 속에 두 동자를 작게 그린 새롭고도 특이한 구도를 나타내고 있다. 이처럼 경북 북부에서 1860년부터 1880년대까지 가장 활발히 활약한 불화승 유파는 응상 유파라고 할 수 있다. 응상은 1850년대(도선암 현왕도(1854), 은해사 심검당 아미타도(1855), 석가불회도(1855), 동화사 치성광삼

존도1857))에는 응상이라 했지만, 1860년대에는 기상(수도암 독성도(1862), 국립중앙박물관 신중도(1863))이라 했다가 1863년부터 1879년까지 위상偉相이라 했으며, 1873년부터 1890년 말까지 다시 응상이라고 세가지 법명을 쓴 대 수화승으로 현존 작품만 55점을 헤아릴 수 있다.

응상은 승적을 문경 김룡사金龍寺에 두고 사불산 대승사 등 경상북도 전역과 경상남도에 걸쳐 활동한 경상도 화파이자 사불산四佛山 화파에 속한다고 할 수 있다. 특히 신겸·인간二侃과 사승師承 관계였다고 생각된다. 또한 그의 제자로는 민정, 도우, 기전, 정안, 긍률, 철유, 한규, 봉기, 법임, 서휘, 봉화 등 2~30명을 헤아릴 수 있어서 당대의 대 화파라 할 수 있다.[20]

1887년에는 동화사 금당 아미타불도(도89)와 신중도(도90)가 봉안된다. 가로로 긴 화면에 석가삼존좌상과 앞 열에 관음, 세지보살입상, 그 뒤의 열에 작은 화불들이 배치되고 있다. 장신의 본존 외에는 앞에서 위로 갈수록 작아지는 원근법이 구사되고 있는데 수화승 부일富一의 노작으로 생각된다. 동화사 대웅전 신중도 역시 수화승 지간이 진철, 부일 등과 함께 1887년에 그리고 있다. 세로로 긴 화면에 제석·범천·위태천이 다른 상들과는 거의 구별할 수 없도록 된 자유분방한 배치구도가 인상적이다.

1887년에는 대구 파계사에 응상이 석가삼존도(도91)를 그린다. 가로로 긴 화면(137×236㎝)에 석가·문수·보현보살 삼존을 나란히 그리고 사이에 가섭, 아난이 배치된 옆으로 긴 구도, 원만한 얼굴과 장신의 체구, 삼존 신광의 광선문, 청색의 과용 등이 눈에 띈다. 1887년에

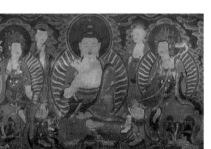 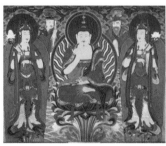 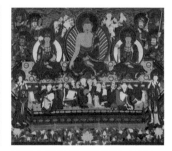

도91. 파계사 금당암 석가삼존도, 1887 　도92. 파계사 칠성도, 1887 　　　도93. 고운사 석가영산회도, 1887

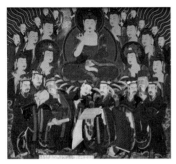
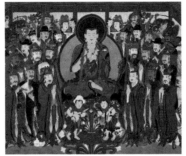

도94. 김룡사 칠성도, 1888 도95. 봉정사 지장시왕도, 1888 도96. 김룡사 독성도, 1888

응상이 그린 광흥사 아미타삼존도와는 보살이 입상이 아닌 좌상인 것이 다를 뿐 거의 유사한 그림이라 하겠다. 이 그림과 함께 응상은 신중도를 그리고 있는데 석가삼존도와 형태나 채색은 거의 유사하며, 제석·범천이 주를 이루고 있는 것이 독특한 구도라 할 수 있다.

이때 파계사 칠성도(도92)도 봉안되는데 전기가 그린 것으로 응상이 그린 금당암 석가삼존도와 상당히 유사한 편이다. 이 해(1887)에 응상은 한규 등과 함께 의성 고운사에서 석가영산회도(도93)를 봉안하고 있다. 석가삼존만 크게 부각시키고 다른 상들은 너무 작게 묘사한 구도는 특이한 편이며, 선명하고 강렬한 화면(180×208㎝) 등이 인상적이다.

1888년에는 김룡사에 독성도와 칠성도, 안동 봉정사에 지장시왕도를 응상이 철유, 한규 등과 함께 그렸고 직지사 삼성암에 신중도와 칠성도를 상수가 그리고 있다. 응상이 그린 김룡사 칠성도(도94)와 봉정사 지장시왕도(도95)는 본존을 협시들이 두세겹으로 빙둘러싼 원형구도가 독특하며, 탁한 홍색과 진청색의 사용으로 원색과는 다른 뜬 화면을 나타내고 있다. 반면 김룡사 독성도(도96)는 휘어진 노송과 푸른 산과 폭포를 배경으로 고절한 나반존자가 응시하는 모습이 선명하게 부각되고 있다.[21]

20 ① 김경미, 「화승 하은 응상의 교유 관계와 불화 특징 고찰」, 『강좌미술사』52 (한국미술사연구소·한국불교미술사학회, 2019.6).
　② 손수연, 「조선 후기 화승 하은당 응상의 불화 연구」, 「동국대 미술사학과 석사학위 논문」, 2018.
21 김경미, 「조선 후기 사불산불화 화파의 연구」, 『미술사학연구』285 (한국미술사학회, 2002).

도97. 직지사 삼성암 칠성도, 1888

도98. 은적사 대웅전 지장시왕도, 1888

도99. 대승사 묘적암 신중도, 1890

도100. 명봉사 현왕도, 1890

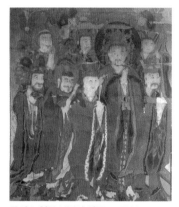

도101. 영동 보국사 신중도, 1890

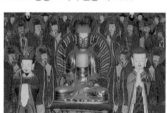

도102. 운문사 명부전 지장시왕도, 1889

1888년에 지구 서쪽 프랑스에서는 반 고흐가 실의로 파리생활을 접고 프로방스 시골마을로 내려가 흐드러지게 만발한 과수원 꽃들을 미친 듯이 그리기 시작하여 반 고흐적인 색채의 그림을 완성한 기념비적인 해이기도 하다. 이 독성도 같은 19세기 말의 원색적인 불화에서 반고흐적인 화풍을 연상해 보는 것도 미술의 이해에 도움되지 않을까.

상수가 그린 직지사 삼성암 칠성도(1888, 도97)는 치성광삼존불을 중심으로 삼단으로 열지은 칠원성군과 칠불들이 정연하게 배치된 구도, 탁한 홍색, 진청색의 남용 등은 이들 화파의 공통점이라 할 수 있다. 신중도(1888) 또한 상수가 그린 것으로 제석·범천·위태천이 나란히 배치된 새로운 19세기적 구도, 탁한 홍색

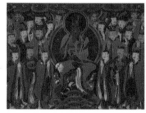
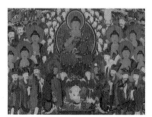

도103. 의성 지장사 산신도, 1891

도104. 고방사 산신도, 1892

도105. 석수암 지장시왕도, 1890

도106. 고운사 대응보전 칠성도, 1892

과 진청색의 화면이 칠성도와 유사한 것이다.

응상의 차화사로 활약한 한규는 대구 은적사에서 대웅전 지장시왕도(1888, 도98)를 그리고 있는데 둥근 원형 배치와 장신의 지장보살, 19세기 후반기의 특징인 대좌 전면의 두 동자 등 응상의 지장시왕도와 거의 유사한 것이다. 응상은 1890년에 대승사 묘적암의 신중도(도99)를 그리고 있다. 병풍을 배경으로 제석, 범천이 나란히 서있고, 위태천이 아래에 서있는 삼각 구도와 협시들의 간략한 배치, 탁한 홍색과 진청색의 화면 등 응상 특유의 화풍이 잘 표현되고 있다. 그러나 예천 명봉사의 현왕도(1890, 도100)는 병풍을 배경으로 현왕과 그 권속들이 간략히 배치된 구도와 원색의 화면이 또 다른 응상의 특징이라 할 수 있다. 응상은 이 해에 영동 보국사에서 신중도(1890, 도101)를 또 한점 그렸는데 제석을 중심으로 측면향으로 서있는 권속들이 덜 선명한 화면을 보이고 있다. 이와 함께 응상은 같은 해에 의성 봉림사의 석가후불도도 그린다.

한규는 1889년에 서휘, 대삼과 함께 운문사 명부전 지장시왕도(도102)를 그리고 있다. 횡화면(225×369㎝) 중앙에 장신의 지장보살과 그 좌우의 상하 2열로 10왕과 도명, 무독귀왕이 배치된 구도와 탁한 홍색과 청색의 과용 등 이 화파의 특징이 잘 보이고 있다. 한규는 또한 1891년에 의성 지장사의 산신도(도103)를 그리고 있는데 백호를 거느리고 걸어가는 듯한 웅위한 산신의 모습이 인상적이다. 1892년에 두명斗明은 김천 고방사의 산신도(도104)를 그렸는데 호랑이와 나란히 바위에 기대 앉아 있는 특이한 모습이 주목된다. 이때 의성 봉국사에도 환조 등이 신중도(1896)를 그리고 있고, 안동 석수암에서도 금주金珠 등이 지장시왕도(1890, 도105)를 그렸는데 시왕과 권속들이 지장을 두세겹으로 빙 둘러싼 원형구도를 보여주고 있어서 응상 화풍을 따르고 있다.

초기에 서울·경기에서 화업을 닦던 진철은 해인사·통도사·범어사·운문사 등 경남일대와 대구·영천 등지에서 활약한 화승이었는데 1892년에 의성 고운사에서 수화승이 되어 봉수 등과 함께 칠성도(도106)를 조성한다. 횡화면에 본존 치성광불이 큼직하게 앉아 있고 전 열에 칠원성군, 2열 칠불, 본존 주위를 빙둘러 작은 협시들이 배치된 특이한 구도를 보여주는데 탁한 홍색과 진청색이 화면을 다소 밝게 보이게 한다. 1893년에 진철과 상수, 봉

수, 봉화, 두명 등이 여러 불화를 그리고 있는데 이들은 1894년에는 경북 의성과 경남 함양 등지에까지 진출하고 있어서 넓은 지역에 걸쳐 활약하고 있는 것을 알 수 있다.

	수화승	참여화승	명칭
1	금어편수 응상	도정, 포일布日, 법현	도선암 현왕도, 1854
2	응상	포일抱一	은해사 심검당 아미타불회도, 1855 (155.7×191.2cm)
3	응상	포일	은해사 심검당 석가불회도, 1855 (동일)
4	응상	덕유, 채홍	동화사 치성광삼존도, 1857 (123.2×159.5cm)
5	기상崎祥		청암사 수도암 독성도, 1862
6	기상旗翔	봉련瑃璉	국립중앙박물관 소장 신중도, 1863 (105×68.5cm)
7	위상偉相	봉련	통도사 백련암 석가불회도, 1863
8	위상	봉련	청암사 수도암 산신도, 1864 (81×62cm)
9	위상	봉련, 탱감	통도사 현왕도, 1864 (101×83cm)
10	위상	혜화, 봉련, 탱감, 희장, 화축	통도사 백련암 신중도, 1864 (144×176cm)
11	위상	선종, 덕유, 양언, 덕화, 봉의, 영안, 경민, 태윤, 의준, 덕준	통도사 안양암 아미타불회도, 1866 (136×213cm)
12	위상	선종, 덕유, 양언, 덕화, 봉의, 영안, 경민, 덕준, 태율	통도사 서운암 칠성도(6폭), 1866 (133.5×160cm)
13	위상		운문사 조영당 원응국사진영, 1868 (133×85.6cm)
14	위상		운문사 관음전 관음보살도, 1862 (237×177.5cm)
15	하은(위상)		분황사 보광전 신중도, 1871 (161.5×120.5cm)

16	위상	이관, 출초 행전, 봉익, 법연, 동신, 성관	해인사 법보전 비로자나불회도, 1873 (161.5×120.5cm)
17	위상	정탁定濯, 정안, 창교, 철유, 정인, 봉오, 도홍, 봉석, 정의	도리사 석가불회도, 1876 (268×234cm)
18	위상	재근, 정안, 민정泯淨, 정탐, 창교, 봉계, 기형, 철유, 정인, 상오, 봉오, 봉석	대승사 지장시왕도, 1876 (189×262cm)
19	위상	재근, 정안 민정, 정탁, 창교, 봉계, 기형, 철유, 정인, 상오, 봉오, 봉석	대승사 신중도, 1876 (160×176cm)
20	응상	민정, 도우, 정안, 도안, 정인, 봉오, 천오, 사미법임	보경사 서운암 아미타불회도, 1879 (100×260cm)
21	응상	민정, 도우, 정안, 도안, 정인, 봉오, 천오, 법임	보경사 서운암 신중도, 1879 (100×120cm)
22	응상	민정, 도우, 정안, 기전, 정인, 긍률, 상의, 봉기, 영규, 법임, 천오, 서휘, 영찰	김룡사 사천왕도, 1880 (272×162cm)
23	응상	민정, 기전, 도우, 정안, 정인, 긍률, 상의, 쾌규, 봉기, 천오, 법임, 서휘, 영찰	김룡사 금선대 아미타회도, 1880 (139×165cm)
24	응상	민정, 기전, 도우, 정안, 정인, 긍률, 봉기, 상의, 영규, 천오, 법임, 영찰	김룡사 금선대 신중도, 1880 (88×136cm)
25	응상	민정, 정안, 기전, 정인, 긍률, 봉기, 상의, 영규, 천오, 법임, 영찰, 서휘	김룡사 양진암 신중도, 1880 (139×106cm)
26	응상	정인, 봉기, 범임	각화사 동암 아미타회도, 1880 (131×168cm)
27	응상	정인, 봉기, 범임	신중도, 1880 (113×123cm)
28	응상	민정,정안, 정인, 봉기, 사미 서휘, 사미 법임, 사미 천오, 사미 봉임	도리사칠성도, 1881 (117×96cm)
29	응상	기전, 정안, 봉기, 상의, 천오, 한석	압곡사 신중도, 1881 (117×90cm)
30	응상	편수 민정, 정안, 봉기, 덕화, 의률	용문사 상향전 아미타회도, 1884 (118×84cm)
31	응상	편수 민정, 도두, 정안, 능필, 상의, 봉기, 상우, 서휘, 한규, 법임, 원일, 천규, 덕화, 의률, 봉화	용문사 영산전 영산회도, 십육나한도, 1884 (164×192cm)
32	응상	도우, 한규, 서휘, 법성, 대삼, 봉화	광흥사 영산전 아미타삼존도, 1886 (166×192cm)

33	응상	법임, 한규, 서휘, 대삼, 봉화, 정선, 재관	파계사 금당암 영산회도, 1887 (148×246cm)
34	응상	법임, 한규, 서휘, 대삼, 봉화, 정선, 재관	파계사 금당암 신중도, 1887 (156×125cm)
35	응상	한규, 법임, 서휘, 봉화, 소현	군수사 극락암 제석천도, 1887 (102×85cm)
36	응상	법임, 한규, 서휘, 소현, 봉화	고운사 대웅전 영산회도, 1887 (187×215cm)
37	응상	편수 철유, 광엽	김룡사 칠성도, 1888 (173×188cm)
38	응상	편수 철유, 광엽, 법림, 서휘, 한규, 대삼, 명의, 소현, 봉화	김룡사 응진전 십육나한도, 1888 (129×263cm)
39	응상	편수 철유, 광엽, 법임, 명의, 서휘, 대삼, 한규, 봉화, 소현	김룡사 대성암 독성도, 1888 (158×158cm)
40	응상	편수 한규, 법임, 서휘, 대삼, 소현, 봉화, 정선	봉정사 영산암 영산회도, 1888 (210×316cm)
41	응상	편수 한규, 법임, 서휘, 대삼, 소현, 봉화, 정선	봉정사 지장시왕도, 1890 (175×211cm)
42	응상		반야사 석가불회도, 1890
43	응상		보국사 신중도, 1890 (135×113cm)
44	응상	봉기	의성 봉림사 석가불회도, 1890 (104×154cm)
45	응상		영동 봉림사 신중도, 1890
46	응상	금주, 봉화	명봉사 현왕도, 1890 (210×316cm)
47	응상	법임, 봉화	대승사 묘적암 아미타회도, 1890
48	응상	법임, 봉화	대승사 묘적암 신중도, 1890 (105×92cm)
49	응상	봉기, 소관, 봉화	통도사 자장암 신중도, 1890 (128×112cm)
50	응상		영동 보국사 신중도, 1890

표11. 하은당 응상 화파

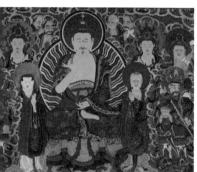
도107. 지장사 석가불회도, 1894

도108. 지장사 극락전 아미타회도, 1894

도109. 영원사 신중도, 1894

고종 30년 1893년의 조선

1893년 고종 30년 12월에 전봉준 등 동학군들이 동학혁명의 불을 당겼으나 1894년 3월에는 관군들에게 진압되고 만다. 전화기, 전등이 설치되고 태양력이 1894년 1월 1일(1895.11.17.)부터 실시되는 등, 동학혁명을 계기로 조선사회가 또 한번 변모하게 된다.

화사 봉화 봉화^{奉華}는 1894년에 의성 지장사에서 석가불회도(도107)를 그리고 있다. 긴 횡화면에 장신의 본존불이 광선문 신광을 배경으로 앉아 있고 그 좌우에 가섭, 아난, 문수, 보현, 사천왕이 두 열로 대칭되게 배치된 구도, 청·홍색의 선명한 화면 등이 특징이다. 지장사 극락전 아미타회도(1894, 도108)는 수화승 소현과 편수 봉화 등이 그리고 있는데 이 역시 횡화면에 협시들이 3열로 대칭되게 배치된 것이 앞의 그림과 유사한 것이다. 신중도 역시 소현과 봉화가 그리고 있는데 세로로 긴 화면에 재미있는 구도와 선명한 원색이 동일한 양식이라 할 수 있다. 함양 영원사에서 두명은 1894년에 경후와 두행^{斗幸} 등과 함께 영원사 신중도(도109)와 지장시왕도를 그리고 있다. 이 시기의 한 특징인 정방형의 화면에 자유분방한 배치가 눈에 띄고 있다.

대구 동화사 일대의 불화 해인사 일대에서도 활약한 묘화·봉수·진철·전기·상수·두안·소현·성희·경수 등이 대구 동화사·유가사·선석사 등지에서

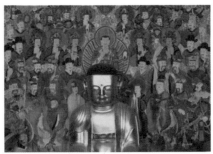

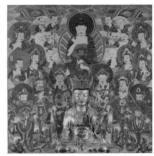

도110. 동화사 사천왕도 도111. 김천 봉곡사 지장시왕도, 1896 도112. 유가사 도성암 아미타도,
(동방지국천왕), 1895
1896

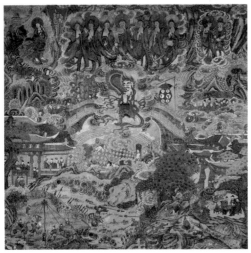

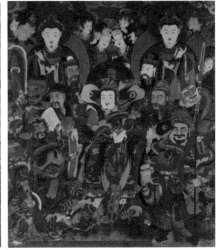

도113. 동화사 감로도, 1896 도114. 남장사 신중도, 1897

아미타도와 사천왕도 등을 그린다. 1896년 동화사 사천왕도(도110)는 동화사 천왕문에 봉안되었는데, 묘화·경수·상수 등이 수화승이 되어 4폭의 사천왕도를 각자 한 폭씩 그리고 있다. 우람하고 당당하며 다채로운 사천왕도는 19세기 후반기를 대표하는 희귀한 걸작들이다.

북방천의 편수였던 두안은 이 해(1896)에 김천 봉곡사에서 지장시왕도(도111)를 그리고 있다. 가로로 긴 횡화면을 크지 않은 지장보살과 4열로 정연하게 이루어진 작은 협시들

이 자연스러운 포즈로 가득 매우고 있는 배치구도, 녹색 광배가 두드러져 보이는 채색 등 다양한 특색이 있는 지장시왕도이다.

두안은 바로 전 해인 1895년에도 대구 유가사 도성암에서 수화승이 되어 방형의 아미타도(도112)를 그리고 있다. 정방형 화면에 크지 않은 아미타불과 보다 작은 협시들이 열을 지은 것 같으면서도 자연스럽게 화면을 가득 매우고 있어서 두안의 특징임을 잘 알려주고 있다. 이 화파인 봉화는 1896년에 동화사 감로도(도113)를 그리고 있는데 정방형 화면에 7불, 시식대, 아귀 등 작은 상들과 많은 장면들이 가득 매우고 있다. 1897년에는 상주 남장사 신중도(도114)를 수화승 봉수가 진철·소현·봉화 등과 그리고 있는데 제석·범천·위태천 등 삼각형 구도와 진청색과 용 등이 특징이다.

은해사 백흥암의 불화와 봉수 이 해(1897)에 은해사 백흥암에서 봉수奉洙가 수화승이 되어 진철·두안·봉화·소현 등과 함께 영산회도, 아미타회도(2), 신중도, 산신도, 지장시왕도 등 5점의 불화를 그리고 있다.

백흥암 영산전 영산회도(도115)는 1897년에 수화승 봉수가 진철·두안·소현·봉화 등과 함께 조성한 것으로 가로로 긴 횡화면에 중앙에 장신의 석가불이 광선문 신광을 배경으로 앉아 있고 좌우로 사천왕, 2보살, 4나한이 배치된 간략한 구도, 청색이 선명한 화면 등 이 화파의 특징이 잘 나타나고 있다.

그러나 같이 조성한 심검당 아미타회도(도116)는 벽면의 크기 때문인지 정방형에 가까운 화면, 다소 작아진 본존, 녹색이 많아져 다소 선명성이 부족한 화면 등이 앞의 그림과 다소 달라진 특징이지만 세장한 형태, 광선문 신광, 열을 짓고 있으나 다소 자유로운 자세 등은 동일하다.

대법당 신중도(도117)는 영산회도와 양식상 유사하며 제석·범천·위태천이 삼각구도를 나타낸 구도는 전통을 따르고 있다. 산신도는 하늘을 쳐다보는 호랑이의 자세나 왼팔 소매를 걷어 올리고 오른손을 어깨 뒤로 하여 손가락질하는 자세를 취하고 있는 것 등이 특징이라 할 수 있다. 명부전 지장보살도(도118)는 본존이 지장으로 바뀌는 등 존상만 달

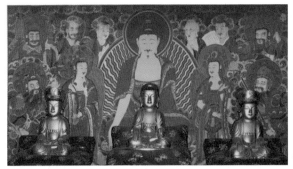

도115. 은해사 백흥암 영산회상도, 1897

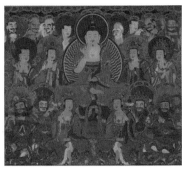

도116. 은해사 심검당 아미타도, 1897

도117. 은해사 대법당
신중도, 1897

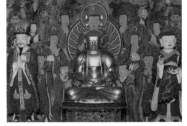

도118. 은해사 백흥암 명부전 지장보살도,
1897

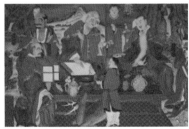

도119. 은해사 백흥암 십육나한도, 1897

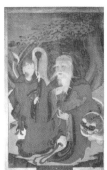

도120. 운문사 내원암
산신도, 1898

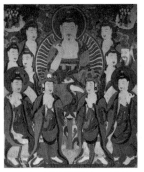

도121. 남장사 칠성도, 1898

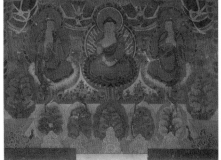

도122. 은해사 묘봉암 아미타극락구품도, 1898

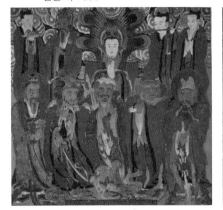

도123. 의성 수정사 대광전 신중도, 1898

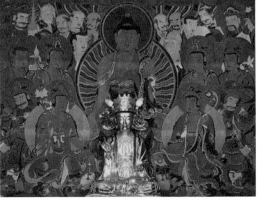

도124. 문경 대승사 영산회도, 1906

라졌을 뿐 구도·형태·채색 등이 영산회도와 유사한 횡화면의 지장보살도이다. 나한도(도119)는 3폭으로 이루어졌지만 한 폭은 4장면으로 구분하고 다른 폭은 구분없는 화폭인데 푸른 자연속에 자유분방한 십육나한들이 갖가지 모습을 연출하고 있는 것은 이 시기의 나한도들과 유사하다.

다음 해(1898)에 이들 화파 4명은 운문사 내원암 산신도(도120)를 그리고 있는데 진철은 수화승, 봉수가 차화승으로 참여하고 있다. 봉수의 은해사 산신도와 다소 달라졌지만 백발이 성성한 산신과 호랑이는 비슷한 형태를 보여주고 있다. 운문사로 가서 산신도를 그리지 않았을 가능성은 있지만 이 화승들(수화승 봉수, 차화승 진철, 상조)은 이 해에 상주 남장사로 가서 칠성도(139.5×121㎝, 도121)를 그리고 있다. 화면 상단 중앙에 광선문 신광을 배경으로 치성광불이 큼직하게 앉아 있고 전면에 일광·월광보살, 좌우로 7불이 배치된 간략한 구도, 하늘과 머리카락, 옷깃의 청색·분홍색의 원색적 화면 등 이들 화파의 특색이 잘 보이고 있다.

수화승 찬규와 성희, 경수 등은 1898년에 은해사 묘봉암에 아미타극락구품도(도122)를 봉안했는데 중앙에 아미타삼존이 강조된 간략한 구품도이다. 찬규는 이 해에 신흥사 대웅전 신중도(1898)를 그리고 있는데 청색이 화면을 압도하고 있다. 또한 이 해에 응상, 봉수 등과 같은 화파인 봉호奉昊는 의성 수정사 신중도(도123)를 그리고 있다. 위태천과 그 권속들을 간략하게 그린 것으로 동적인 자세가 돋보인다.

1900년 역사적인 20세기가 개막된다. 20세기의 신문화의 도도한 물결이 밀려와 우리나라도 근대화가 급속히 진행되고 있었지만 10년 후인 1900년도의 치욕적 한일합방이 기다리고 있는 징후들이 곳곳에 나타나고 있었다.

1906년에는 수화승 진철震徹이 상휴, 퇴경退耕(권상로權相老) 등과 함께 문경 대승사 영산회도(도124)를 그리고 있다. 횡화면의 중앙에 광선문 신광의 석가불, 좌우 금색 신광의 문수, 보현보살과 4보살, 사천왕이 자리하고 있고 상단에는 제자들이 배치된 구도와 청색의 과용 등은 경상도 사불산 화파들이 즐겨 애용한 특징이다. 특히 이 그림에서 주목되는 것은 차화승 퇴경 정석鼎奭으로, 그는 동국대학교 총장을 지낸 대불교학자 권상로 선생이

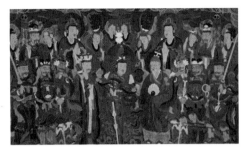

도125. 청암사 극락전 신중도, 1906

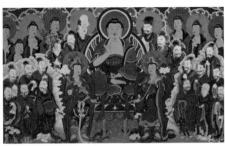

도126. 청암사 보광전 칠성도, 1909

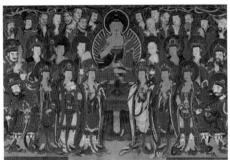

도127. 김룡사 대성암 아미타도, 1913

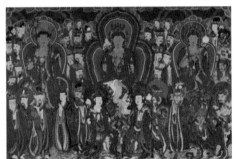

도128. 김룡사 삼장보살도, 1913

다. 선생은 『한국사지韓國寺址』를 편찬하는 등 후학들에게 크게 영향을 미치고 있는데 문인화에도 일가견이 있어서 난초그림도 전하고 있다.[22]

1906년에 그려진 김천 청암사 극락전의 신중도(도125)는 긴 횡화면에 2줄로 길게 늘어선 신들의 모습이 파노라마 사진을 보는 듯하며, 상열의 제석·범천·하열의 위태천, 산신, 조왕신의 구도, 금박의 남용 등 19세기의 새로운 특징이 두드러지고 있다. 응상, 봉수, 봉화 화파인 명근·기일·창흔昌昕·진규 등이 1909년에 김천 청암사에서 신중도·칠성도·독성도 등을 그리고 있다.

이들은 가로로 긴 횡화면에 파노라마식으로 그린 그림이다. 신중도는 수화승 창흔과

22 동국대학교 국문과 교수였던 고 이병주 교수에게 필자가 우연히 퇴경(권상로) 선생의 묵란도 1점을 구하여 전한 바 있는데 현재는 어디에 있는지 확인하지 못했다.

편수 진규가 그리고 있는데 측면관의 신중들이 일제히 오른쪽을 바라보고 있으며 칠성도 (111×188㎝, 도126)는 진규가 수화승으로 그리고 있는데 본존 치성광불을 중심으로 좌우로 칠원성군과 권속, 칠불이 사다리꼴로 배치되어 시선이 본존을 향하여 집중되도록 하고 있어서 19세기의 새롭고 독특한 특징이라 하겠다. 기일이 그린 독성도 역시 가로로 긴 횡화면에 산수를 배경으로 나반존자가 측면관으로 앉아 있는 특이한 구도이다.

국망 후인 1913년에도 문경 김룡사에서는 수화승 상륜이 상근, 창흔 등과 함께 아미타도와 삼장보살도 등을 그리고 있다. 아미타도(도127)는 긴 횡화면(184×278㎝)에 중앙 아미타불과 그 좌우로 3단에 걸쳐 입상의 보살, 사천왕, 10대제자, 8부중 등이 사다리꼴로 열을 지어 배치된 청암사 칠성도적 구도인데 비교적 밝은 편이다. 삼장보살도(도128)도 역시 긴 횡화면(211×303㎝)에 천장·지지·지장보살의 삼존이 크게 그려지고 이 삼존을 많은 협시들이 둘러싸는 구도를 보여주고 있는데 홍색과 청색이 조합되어 선명한 화면을 보여주고 있으며 삼존의 독특한 키형식 광배가 흥미를 끌고 있다.

② 전라도 불화 유파

의겸파의 계승자 도일　　　　한편 전라도에서는 의겸파가 여전히 득세하고 있다. 즉 18세기 말에 의겸파인 쾌윤, 평삼 밑에서 등장하여 19세기 1/4분기에 전라도 일대에서 크게 활약한 도일파가 있다. 이 아래 풍계楓溪 현정賢正이나 민선과 함께 천여天如나 내원乃元, 익찬益贊 등이 1820년때부터 활약하기 시작한다. 천여는 1823년에 송광사 광원암 삼세불도 조성시 수화승 도일의 제3화승으로 참여한 것이 불화계에서의 첫 등장이라 할 수 있다. 도일은 앞에서 언급했다시피 의겸계에 속한 화승인데 아마도 천여나 익찬의 스승인 풍계 현정과는 사형제일 것으로 추정된다.

의겸파의 후예 풍계 현정　　　풍계 현정은 1819년에 대흥사 천불전의 신중도를 민선, 유문, 장유와 함께 그린 후 대흥사 석가영산회도(1826) 등을 그렸으나 그의 작품은 거의 발견되지 않고 있다. 그러나 그는 대흥사 천불전의 천불상 등을 경주 석굴암에서 조성한 후 바닷길로 운반해 가다가 풍랑을 만나 일본 장기長岐(나가사끼)섬에 표류하여 3년 후 귀국, 표해록漂海錄을 남긴 불화승으로서 특이한 분이라 할 수 있다. 내원, 민선 등을 거느리고 그린 대흥사 영산회도(도129)는 홍탱에 석가불 주위로 10대 제

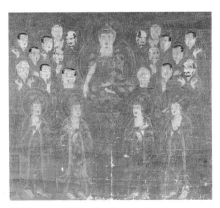

도129. 해남 대흥사 영산회상도, 1826

자를 옆으로 긴 타원형 구도로 자유분방하게 배치하고 전면에 4보살입상을 배치한 독특한 그림인 것이 눈에 띤다.

　익찬은 1824년에 벌써 단독으로 송광사 화엄전의 신중도(도130)를 그리고 있다. 상上제석, 하下위태천과 그 권속들을 그린 이 그림은(125.5×58.5㎝) 작아서인지 익찬 혼자서 그리고 있는데, 이후 상당기간 차화사로 활동한 것에 비하면 의외로 빠른 수화승의 등장이라

할 수 있다.[23] 제석천을 돋보이게 배치한 구도, 청색 천의의 과용, 얼굴의 백색 등 특징있는 화면을 보여주고 있다.

1830년에는 잘 알려지지 않은 수화승 성수誠修 밑에서 내원·익찬·정일·장유·우찬·윤관·호묵·민훈 등이 완주 화암사 지장시왕도를 그리고 있다. 사형제일 가능성이 있는 성수 밑에서 내원과 익찬 등이 함께 이 그림을 그리고 있는데 높은 지장보살의 전면 4왕과 좌우 6보살을 정연하면서도 변화있게 배치한 구도, 갸름하면서도 단정한 형태, 진홍과 진록의 선명한 색채 등에서 현정이나 도일 등 의겸 후계파들의 특징을 읽을 수 있다. 이후 1830년대부터 천여, 내원, 익찬 등은 수화승으로 활약하는데, 이들은 서로 차화승으로 차출되기도 한다.

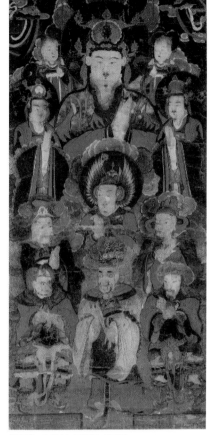

도130. 송광사 신중도, 1824

수화승 천여의 화려한 등장 대화사 천여天如에 대해서는 경상도 화파에서 이미 논의한 바 있어서 여기서는 전라도 화파로서의 천여의 역사적 위상과 전라도 불화의 화풍을 살펴보고자 한다.

먼저 천여의 작품부터 살펴보기로 하겠다.[24] 천여는 1808년 선암사 물암대사에게 출가하였으나 불화는 금파金波 도일道鎰(道日)에게 배워 의겸의 후예(4대 제자)가 된다. 천여의 작품은 40여 점 남아 있는데 천은사 극락전 신중도(1833), 금탑사 극락전 아미타도(1847), 장

23 김정희, 「朝鮮後期 畵僧 硏究 II, 海運堂 益贊」, 『강좌미술사』18 (한국미술사연구소·한국불교미술사학회, 2002).
24 김정희, 「朝鮮後期 畵僧 硏究 I, 錦巖堂 天如」, 『성곡논총』29 (성곡문화재단, 1998).

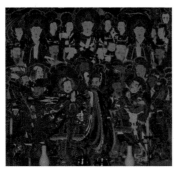

도131. 천은사 극락보전 신중도, 1833　　도132. 선암사 대승암 지장시왕도, 1841　　도133. 선암사 신중도,
1841

안사 대웅전 영산회도(1856) 등이 현존하고 있다. 화면에 변화를 주는 자연스러운 구도, 단아한 형태, 온화한 채색, 세밀한 필선 등으로 이 시대 불화계를 주도하고 있어서 크게 주목되고 있다.

천은사 극락보전 신중도(1833, 도131)는 수화승 천여, 편수 내원, 차화승 정왕, 우찬 익찬 등 당대 전라도 화승을 대표하는 명장들이 합심해서 그린 것으로 이 그림은 정연하면서도 자유분방한 구도, 단정하면서도 근기있는 형태, 홍·녹·황의 부드러운 색의 조화 등 천여 화풍의 특징이 잘 들어나 있다.

이보다 8년 후인 1841년에 선암사 대승암의 지장시왕도(도132)와 신중도(도133)를 조성하면서도 이런 전통은 그대로 살리고 있다, 여기서는 당호堂號를 금암錦庵이라 하지 않고 용하당龍河堂이라 했고, 수화승도 인도의 장인匠人 이른바 비할 수 없는 하늘의 장인 비슈누천신이란 뜻의 "비수毘首"를 사용하는 등 자신감에 넘친 새로운 용어를 쓰고 있어서 흥미를 끌고 있다. 지장도는 좀 더 선명한 색감을 썼기 때문에 화면이 밝으며, 구도 역시 정연한듯 하면서도 자유스러움이 보이고 형태도 단정한 것으로 이른바 화면이 전체적으로 좀 더 밝아진 것이 가장 눈에 띈다고 하겠다.

신중도는 앞의 그림과는 좀 더 색감이 부드러워졌고, 구도 역시 정연한듯 하면서도 자연스러운 그의 특징을(가령 천은사 신중도) 따르고 있다. 차화사들의 이름도 일운一耘(日雲),

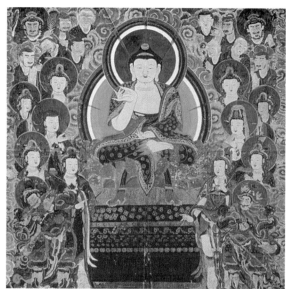
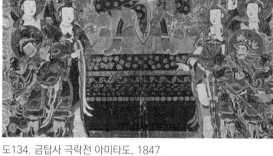

도134. 금탑사 극락전 아미타도, 1847

도135. 선암사 산신도, 1847

경문敬文(慶文), 보일補一(普一) 등 달리 쓰고 있어서 당시 화승들의 한문 이름은 일정하지 않았음을 여기서도 잘 알 수 있다. 1844년에 그린 국사도局司圖는 선명한 색감과 자유스러운 포즈에서 천여의 화풍을 느끼게 하지만 코발트색의 활용으로 이를 더 돋보이게 하고 있는 것은 하나의 변모라 하겠다.

　이런 변화가 확실히 나타난 불화는 1847년작 금탑사 극락전 아미타극락회도(347× 333㎝, 도134)이다. 본존 신광과 옷깃 및 연꽃대좌, 권속들의 옷깃 등의 선명한 청색은 천여 불화의 특징을 더욱 부각시키고 있으며 정연한 듯하면서도 자연스러운 구도, 단정한 형태는 천여의 화풍을 따르고 있다. 특히 금탑사의 주불전을 장엄하고 있는 이 대작의 후불탱은 그의 대표작으로 손꼽을 만한 것으로 평가된다. 봉월 · 채종彩珠 · 학선 · 지만智萬 · 기종寄宗 · 경윤敬允 · 기연奇演 등은 이후 그의 그림 제작에 참여하는 것으로 보아 그의 제자일 가능성이 짙다.

　같은 해에 천여는 선암사의 산신도(1847, 도135)를 그리고 있다. 고목 아래 흰 수염의 신

도136. 옥천사 연대암 신중도, 1849

선도인의 인물이 배를 불룩 내밀고 주장자를 오른쪽 어깨에 걸치고 호랑이 위에 걸쳐 앉아 있는 동자와 마주보고 있는 모습은 파격에 가까운 산신도여서 우리의 흥미를 끌고 있으며, 선명한 채색이 천여의 화풍임을 알려주고 있다.

1849년(헌종15)에는 천여와 그의 화파들이 전라도와 접경지대이긴 하지만 경남 고성으로 진출한다. 이 해에 그는 고성 옥천사와 순천 선암사에서 5점 이상의 많은 불화(4점~15점)들을 조성한다. 고성 옥천사에서는 아미타홍탱과 신중도를 그

렸는데 옥천사 아미타도는 아미타삼존도 위주의 홍탱으로 천여도 홍탱을 그리고 있다는 사실을 알려주고 있으며 옥천사 신중도(도136)는 제석 권속과 위태천 권속이 상하로 뚜렷이 분리된 화면 구성과 탁한 색감이 특징이지만 자유로운 인물 구도나 형태는 천여풍이라 하겠다.

천여는 이 해에 그의 출신 사찰인 선암사에 삼장보살도(도137)와 시왕도를 조성한다. 삼장도는 완전하게 남아 있지만 시왕도는 제8평등대왕상만 현존하고 있을 뿐이다. 삼장도는 천장天藏 · 지지地持 · 지장地藏 등 3존이 화면 상단에 나란히 배치되어 있고 이들 좌우

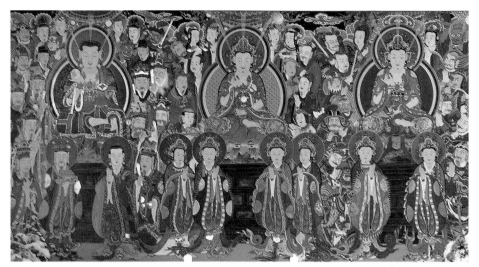

도137. 선암사 대웅전 삼장보살도, 1849

와 하단에 권속들이 질서정연하면서도 자연스럽게 배치되었는데, 단아한 형태와 수채화적인 부드러운 색감이 일품이라 하겠다. 천여와 그의 제자들, 해운당 익찬과 익찬의 제자들(또는 사형제)로 생각되는 도순 등이 참여하고 있지만 천여의 특징이 그대로 살아있는 것 같다.

이 해(1849)에 천여는 그의 화파를 거느리고 본격적으로 경남 통도사 일대로 진출하여 수년간 많은 그림을 남기고 있는 것은 이미 언급한 바 있다. 시왕도 선암사 삼장도의 그림을 따르고 있지만 좀 더 선명한 것이 특징이다. 이 시왕도의 전통은 1855년작 남해 화방사 시왕도(144×100㎝)에도 이어지고 있다. 7폭의 시왕도(1,3,5,6,7,8,10대왕)만 현존하고 있지만 거대한 광배형 녹색 의자에 앉아 심판하고 있는 시왕과 그 권속들이 하단의 지옥장면과 구름으로 분리되는 배치, 자유분방한 구도, 선명한 채색 등이 잘 나타나 있다.

천여는 도일의 차화사로 송광사 광원암 약사도를 그린 후 수화승이 되어 1833년에 제작한 불화부터 1870년작 불화까지 수십 점이 남아 있어서 37년내지 47년이라는 장기간에 걸쳐 활발히 활동한 당대 최고의 화승이었다고 할 수 있다. 그래서 그의 후반기에 속하는 작품들도 꽤 남아 있는 편이다.

 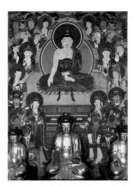 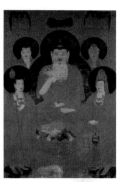

도138. 선암사 선조암　　　도139. 선암사 산신도, 1856　　도140. 장안사 영산회도, 1856　　도141. 선암사 청련암 아미
　　　아미타후불도, 1856　　　　　　　　　　　　　　　　　　　　　　　　　　　　　　　　　　1860

　　1856년작 선암사 선조암 아미타불홍탱(도138)과 산신도(도139)를 달오 · 선종 · 기연 등 그의 제자들과 함께 그리고 있다. 아미타도는 선묘이지만 광배나 대좌 등에 녹색으로 채색한 것이 돋보이는 특징이다. 산신도는 호랑이를 옆에 두고 고목나무 아래에 걸터 앉아 있는 산신은 백발 신선의 모습을 잘 나타내고 있으며 동자 두명과 함께 파격적인 구도를 나타내고 있고, 선명한 녹색 등과 함께 천여의 특징을 잘 보여주고 있는데 이 그림은 천여 자신이 그려서 단독으로 기증하고 있음이 흥미롭다.

　　1856년에도 부산 장안사 명부전 지장도와 장안사 영산회도(도140)를 그리고 있어서 주목을 끌고 있다. 이들 그림에는 청색이 거의 사라지고 부드러운 녹색 위주의 화면으로 은은한 분위기를 주지만 단아한 모습과 정연하면서도 자연스러운 구도는 천여의 특징이 그런데로 남아 있는 편이다.

　　1860년에도 천여는 그의 본사인 선암사 청련암에 아미타홍탱(도141)과 신중도(도142)를 조성하는데, 기연 등과 함께 그리고 있다. 아미타홍탱은 1856년에 그린 선암사 아미타도와 거의 같은 수법으로 두광 등에 녹색으로 채색하고 있으며, 신중도 역시 제석천과 위태천 위주의 화면 배치, 질서정연한듯 하면서도 자유스러운 구도, 부드러운 색조 등의 특징이 나타나고 있다.

　　이 그림보다 6년 후인 1866년에 구례 화엄사 구층암 아미타삼존도(188×220.5㎝, 도143)

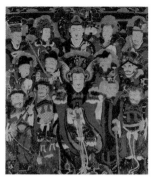
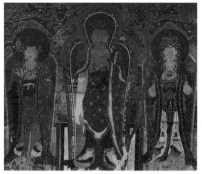
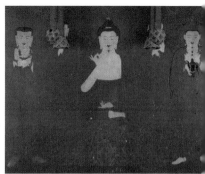

도142. 선암사 신중도, 1860　　도143. 화엄사 구층암 아미타삼존도, 1866　　도144. 내원사 아미타삼존도, 1868

를 남기고 있으며, 1868년에는 양산 내원사에 아미타삼존도(도144)를 조성했는데 천여의 특징인 홍탱의 녹색 두광 등은 사라지고 있다. 천여의 말기 작품으로는 선암사 향로암 관음보살도(1869), 남해 용문사 아미타오존도(1870, 181×140㎝), 해남 대흥사 무량전 아미타오존도, 함양 벽송사 신중도(1871) 등이 남아 있다. 파격에 가까운 독특한 사다리꼴의 배치, 단아한 형태 등 천여의 특징이 말년작까지 연장되고 있다.

특히 1869년 선암사 향로암 관음도(도145)의 현란한 원색 관음도를 그릴 때 차화사 천여 화파 취선就善과 묘영妙英은 선암사 비로암 지장시왕도를 천여 없이 그리고 있다. 세장한 지장 및 좌우 시왕과 권속들이 상단의 반원형으로 비친 광선문, 원색(녹청색) 등에서 천여의 특징을 계승하고 있으며, 비로암 칠성도(107.5×107.5㎝) 역시 녹청색과 정연하면서 자유스러운 구도 등 지장시왕도와 유사한 편이다.

함께 그린 비로암 비로자나불도(홍탱紅幀, 도146)도 취선과 묘영이 그린 것으로 사자좌 위의 세장한 형태가 인상적이다. 아마도 천여는 1870년 이들 작품을 끝으로 또는 이 전후에 화필을 놓은 듯하다.

천여의 제자 가운데 가장 성공한 이는 기연錡衍(琦衍·騎衍), 선화善和 등이라 할 수 있다. 기연은 1840년부터 천여의 차화사 중 말단으로 등장하는데 1847년 금탑사 극락전 아미타도, 1849년 선암사 대웅전 삼장보살도 등에 주화승(금어金魚)으로 당당히 나오고 있다.

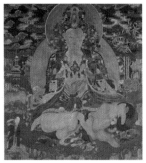
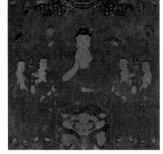
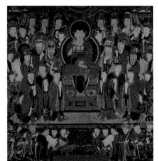

도145. 선암사 향로암 관음보살도, 1869　　　도146. 선암사 비로자나불도, 1869　　　도147. 송광사 지장시왕도, 1851

이후에도 화방사 시왕도(1855, 편수)와 선암사 선조암 산신도(1856) 등에 천여의 차화사로 나오고 있지만 1850년대부터는 수화승으로 독립했다고 볼 수 있다. 기연도 그의 스승처럼 정연하면서도 자유스러운 구도를 많이 활용하고 있는 것 같지만 송광사 지장시왕도(도147)는 상당히 파격적이며, 수도암 칠성도(1860, 송광사박물관)처럼 청색과 청색에 가까운 녹색을 그의 스승보다 파격에 가까울 정도로 쓰고 있는 것이 주목된다. 이러한 특징은 1865년작 청○암 아미타도에도 표현하고 있는데 옆으로 긴 횡폭의 화면에 본존 아미타불을 둘러싸고 타원형으로 앉아 있는 협시들과 머리 위로 뻗친 광선의 반원을 그린 구도, 흰색의 신광 등이 눈에 띄고 있다.

	수화승	참여화승	명칭(연대)
1	천여		합천 해인사 산신도, 1831
2	천여	내원, 정박, 우찬, 익찬	구례 천은사 극락전 신중도, 1833
3	천여	일운, 경문, 보일, 보문, 보유	순천 선암사 대승암 신중도, 1841
4	천여	일운, 경문, 보일, 녹보, 오준	순천 선암사 대승암 지장시왕도, 1841
5	천여	일운, 태원, 금정	태안 미타암 신중도, 1842
6	천여	영운, 경문, 태원, 창기, 재순, 오인, 행선, 금정 자유, 일운, 봉정	송광사 대웅전 영산회도, 1844

7	천여		송광사 꾸사도, 1845
8	천여	기연, 기종, 경윤, 학선, 지만, 채종, 명욱, 침허, 예존, 풍월, 후은	고흥 금탑사 극락전 아미타회도, 1847
9	천여	태원	선암사 산신도, 1847
10	천여	익찬(부편수), 영운, 도순, 재순, 채종, 기종, 준언, 명욱, 지만, 달오, 선종, 해련, 기연	선암사 대웅전 삼장도, 1849
11	천여	익찬(부편수), 영운, 도순, 재순, 채종, 기종, 준언, 명욱, 지만, 달오, 선종, 해련, 기연	선암사 지장전 지장보살도, 1849
12	천여	선화, 채종, 두성, 완기	양산 용화사 아미타회도, 1849
13	천여		고성 옥천사 연대암 신중도, 1849
14	천여	치경, 기성	은적사 산신도, 1850
15	천여	달오, 지만, 기연(편수)	태안사 동일암 지장도, 1853
16	천여	채종, 유약, 달오, 선종, 기연(출초), 성석	남해 화방사 지장보살도, 1855
17	천여	기연(편수)	화방사 명부전 시왕도, 1855
18	천여		화방사 칠성도, 1855
19	천여	예해, 기연(편수), 묘윤, 법인, 인찬, 품연, 채종	부산 장안사 대웅전 석가불회도, 1856
20	천여	예해, 기연(편수), 묘윤, 법인, 인찬, 품연	부산 장안사 명부전 지장도, 1856
21	천여	달오, 선종, 기연, 법인, 문오, 찬인, 찬영, 묘윤, 품연, 삼오	순천 선암사 선조암 아미타회도, 1856
22	천여	달오, 선종, 기연, 법인	순천 선암사 산신도, 1856
23	천여	지만, 기연, 익운, 육종, 삼정	선암사 청련암 아미타회도, 1860
24	천여	지만, 기연, 익운, 육종, 삼정	선암사 청련암 신중도, 1860
25	천여		선암사 천여진영, 1864
26	천여	덕운	구례 화엄사 9층암 아미타삼존도, 1866
27	천여	영운, 영학, 익운, 장흡, 취선, 민관, 행전, 원선, 성엽	양산 통도사 안적암 아미타회도, 1868
28	천여	영운, 의관, 영수, 경윤, 민관, 행전, 체훈, 잔영, 성엽, 경후, 채봉	하동 쌍계사 국사암 지장시왕도, 1868

29	천여	취선, 묘영	선암사 향로암 관음, 시왕도, 1869
30	천여	묘영	선암사 비로암 칠성도, 1869
31	천여		남해 용문사 아미타회도, 1870
32	천여		진천 영수사 신중도, 1870
33	천여	경선, 취선, 문화, 묘영	해남 대흥사 무량전 이미타회도, 1870
34	천여		해남 대흥사 청신암 이미타회도, 1870
35	천여	묘영, 두삼, 준의	함양 벽송사 신중도, 1871
36	천여		국립중앙박물관 지장보살도, 1873
37	천여		통영 용화사 신중도, 1875
38	천여		통영 용화사 관음암 칠성도, 1875

<p style="text-align:right">표12. 천여 화파</p>

수화승 원담 내원

천여와 4촌 정도의 법제자로 생각되는 원담圓潭 내원乃元도 천여의 불화제작에 익찬과 함께 참여했지만(천은사 극락전 신중도,1833) 원래 그의 스승 풍계楓溪 현정賢正 밑에서 화업을 닦았던 것으로 알려져 있다.[25] 1826년에 풍계 현정이 수화승으로 해남 대흥사 영산회도를 그릴 때 편수로 참여하고 있는 것으로 보아 더 이른 시기(1810년 전후)부터 현정 밑에서 작업했던 것으로 생각된다.

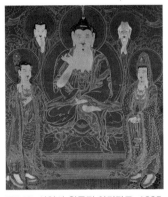

도148. 선암사 원통전 아미타도, 1835

원담 또는 원담당圓潭堂은 호이고 내원은 법명인데 "乃元", "乃圓" 등으로 쓰고 있다. 『동사열전東師列傳』, 『원담선사전圓潭禪師傳』[26]에 "풍계는

25 ① 김정희, 「앞 글」, 『강좌미술사』18 (한국미술사연구소 · 한국불교미술사학회, 2002).
　　② 장희정, 「내원, 익찬」, 『조선후기 불화와 화사연구』 (일지사, 2003.6), pp.274~285.
26 覺岸, 「圓潭禪師傳」, 『東師列傳』卷5 (広濟院, 1992).

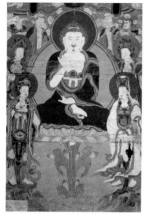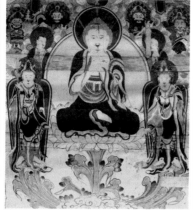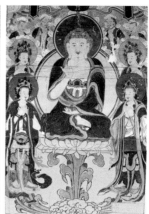

도149. 선운사 삼신삼세불도, 1840

나의 스승이요. 해운海雲은 나의 벗이며, 풍곡楓谷은 나의 법사法嗣이다."라고 말하고 있는 것으로 보아 해운은 법으로는 풍계의 동문 제자로 가장 친한 법형제라 하겠으며 수제자는 풍곡楓谷 덕인이었던 것으로 보인다. 천여와는 함께 작업(천은사 신중도, 1833)을 했지만 스승이 다른 사촌法四寸 형제로 생각된다.

내원은 1835년경에 수화승이 된 듯 1835년에 선암사 원통전 아미타불홍탱(도148)을 수화승으로 조성한다. 본존 아미타불을 중심으로 관음·지장과 가섭·아난을 좌우로 각각 배치하여 사다리꼴을 이루게 한 구도, 복스러운 얼굴과 당당한 체구, 섬세한 필치 등 세련된 화풍을 보여주고 있다. 이 그림은 수화승 익찬이 그리고 내원이 공양주로 참여한 송광사 자정암 석가불도(1835)와도 비교된다. 1840년에는 그의 대표작으로 손꼽을 수 있는 선운사 대웅전 삼신삼세후불벽화(도149)를 그리고 있다. 중앙 비로자나불화와 좌우 약사, 아미타회상도를 3벽면에 수채화적 수법으로 직접 그린 벽화로 무위사 아미타후불벽화 외에 현존하고 있는 유일한 후불벽화로 가장 중요시 되어야 할 그림이다. 또한 비로자나·약사·아미타삼불도로서 기림사 삼불도와 함께 두 점밖에 없는 희귀한 불화라는 점에서도 주목된다. 거대한 불좌상을 중심으로 협시들이 비교적 자연스럽게 배치되고 있으며, 엷은 녹색과 홍색의 색감은 수채화를 보는 듯 부드럽고 밝은 편이어서 회화성이 짙은

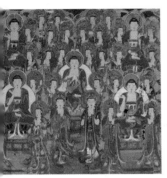
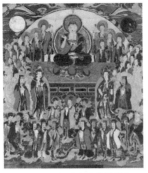

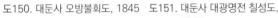
도150. 대둔사 오방불회도, 1845 도151. 대둔사 대광명전 칠성도, 1845

그림이라 할 수 있다.[27]

이 그림을 계승하면서도 다소 형식화된 그림이 대둔사(대흥사) 오방불회도(법신중위 존도法身中圍尊圖, 1845, 도150)이다.[28] 중앙 비로자나불과 사방에 4불이 배치되고 이 주위를 협시들이 질서정연하게 배치된 밀교의 만다라적 구도, 둥근 얼굴과 사각형의 긴 상체, 긴 타원형 얼굴과 풍성한 몸체의 보살, 밝고 선명한 수채화적인 색감 등에서 그 계승관계를 어느 정도 파악할 수 있다. 이 그림은 법형제 익찬과 함께 두 사형제 화승이 그린 그림이어서 더욱 흥미를 끌고 있다. 두 화승은 이 그림과 함께 또 한 점의 불화를 더 그리고 있다.

바로 1845년작 대흥사(대둔사) 대광명전 칠성도(177×163.5㎝, 도151)이다. 화면 상단을 가득 채운 거대한 흰 원광圓光을 배경으로 큼직한 수미단 위의 중앙에 거대한 치성광여래, 좌우로 7불을 입상과 7구씩의 권속이 배치되었고, 원광 좌우로 거대한 해日와 달月을 묘사하였으며, 수미단 아래의 화면 하단에는 일광, 월광보살이 우뚝 서 있고 이 아래로 칠성과 그 권속들이 배치된 특이한 구도의 새로운 칠성도이다. 녹색광배나 옷, 붉은색 불의나 청색 옷깃 등은 연한 수채화적 분위기를 나타내고 있으며, 이와 함께 당당하고 건장한 본존불과 늘씬하게 서 있는 보살 입상의 형태미 등에서 선운사 삼신삼세불화의 전통이 그대로 살아 있는 것을 알 수 있다.

이러한 수채화적 수법을 좀 더 진하고 선명하게 나타낸 불화가 송광사 관음전 아미타삼존도(1847, 도152)이다. 아미타·관음·지장의 아미타삼존입상이 전 화면을 꽉 차게 서 있으면서 본존이 훨씬 돋보이는 구도, 다소 늘씬하면서 단정한 형태, 그리고 무엇보다도

27 문명대, 「선운사 대웅보전 삼신삼세불형 비로자나 삼불벽화의 연구」, 『강좌미술사』30 (한국미술사연구소·한국불교미술사학회, 2008), pp.75~100.
28 김정희, 「大興寺 法身中圍尊三十七尊圖考」, 『미술사학연구』238, 239 (한국미술사학회, 2003.9).

	수화승	참여화원	명칭(연대)
1	내원		순천 선암사 아미타회도, 1835
2	내원 (태안사지)	익찬, 정수, 후은, 선묵	태안사 명적암 후불탱, 1835
		익찬, 정수, 후은, 선묵	태안사 봉서암 상단탱, 1835
		익찬, 정수, 후은, 선묵	태안사 성소암 신중도, 1835
3	내원	익찬	해남 대흥사 대적광전 법신중위회37존도, 1845
4	내원	익찬	대흥사 대적광전 칠성도, 1845
5	내원		순천 송광사 관음전 아미타삼존도, 1847
6	내원		구례 화엄사 나한전 석가불회도, 1854
7	내원		구례 연곡사 신중도, 년대미상

표13. 내원 화파

양록과 홍색과 청색이 이루는 수채화에 가까운 선명한 색감의 분위기는 선운사 벽화의
양식을 계승하면서도 한결 밝아지고 원색적으로 진해진 화면으로 생각된다. 이 그림에는
화원 도순과 해련 등이 들어가고 익찬이 빠진 것이 달라졌다고 할 수 있다.

　내원이 이 그림보다 7년 후인 1854년에 그린 하동 한산사(현 화엄사 나한전 소장) 영산회
도(도153) 또한 앞의 아미타삼존도를 보다 확대한 그림이라 할 수 있다. 초록색이나 홍색

이 좀 더 짙어졌고, 좌상의 십육나
한에 둘러싸인 석가불좌상과 입
상의 4보살이 상·하단으로 구별
된 2단 구도의 석가십육나한도라
는 사실이 다를 뿐 형태나 수채화
적인 분위기는 여전히 내원의 특
징이 계승되고 있는 것을 알 수 있
다. 우리가 주의해서 보아야 할 것

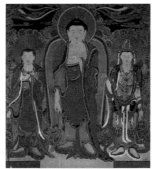 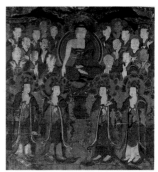

도152. 송광사 관음전 아미타삼존도,　도153. 한산사 영산회도, 1854
　　　1847

은 수화승 내원이 익찬과 함께 작업을 많이 한 도순을 데리고 이 그림을 그렸기 때문에 익찬과 도순의 특징도 상당히 배어 있을 것이라는 점이다. 이후의 불화 화기에 내원의 이름은 보이지 않고 있어서 1854년경부터 화필을 잡지 않았을 것으로 생각된다.

익찬의 활약 의겸파 화승으로 천여, 내원과 함께 19세기 중엽 전후에(19세기2/4~3/4분기) 가장 활발히 활동한 화가는 익찬益贊이다.[29] 이미 앞에서 말했다시피 익찬은 호가 해운海雲 또는 해운당인데 내원과 함께 풍계 현정의 제자였다. 그러나 현존하는 불화 가운데 익찬이 처음 참여한 작품은 1830년작 완주 화암사 명부전 지장보살도인데 수화승 성수誠修 밑에서 그의 사형제 내원과 함께 참여하고 있다. 3년 후에는 수화승 금암 천여 아래서 내원과 함께 천은사 극락전 신중도(도154)를 그리고 있다. 그러나 2년 후인 1835년에는 송광사 자정암 영산회상홍탱(도155)을 독자적으로 그리고 있는데 공양주는 사형 내원인 것으로 보아 둘의 합작품일 가능성이 농후하다. 그것은 같은 해(1835)에 선암사 원통전 아미타오존홍탱을 내원이 독자적으로 그린 것과 일맥상통하고 있어서 흥미롭다. 사형제 두 분 모두 비슷한 양식의 홍탱을 첫 작품으로 택하여 수화승의 연습을 했던 것으로 생각된다.

그러나 이 그림을 독자적으로 그린 후에 익찬은 내원과 천여의 차화사로 주로 10여 년

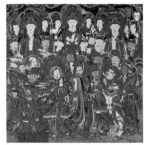 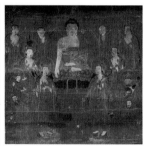

도154. 천은사 극락전 신중도, 1833

도155. 송광사 자정암 영산회상홍탱, 1835

이상 활동하다가 1847년 이후부터 수화승으로 주로 활동하지만 천여나 내원의 차화사로 계속 참여하고 있어서 현재 수화승으로 제작한 작품은 많지 않은 편이다. 익찬은 1847년에 도순道詢과 함께 대흥사의 제석천도(277.5×441㎝, 도156)와 범천도(281×441㎝, 도157) 한 짝을 그리

29 김정희 「조선 후기 화승연구2: 헤운당익찬」,『강좌미술사』18 (사.한국미술사연구소·한국불교미술사학회, 2002.6).

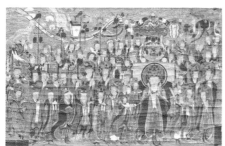
도156. 대흥사 제석천도, 1847

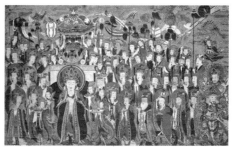
도157. 대흥사 범천도, 1847

고 있다. 제석천도나 범천도는 거의 유사한 구도를 보여주는데 제석천이 화면 오른쪽向右에 서 있는 반면 범천은 화면 왼쪽向左에 서 있지만 많은 권속들이(50구 이상) 화면을 가득 채우고 있는 구도, 녹·홍·청색의 수채화적인 부드러운 배색 등 천여, 내원파를 계승하여 동일한 특징을 보여주고 있다.

이보다 3년후에도 대흥사에 단독으로 칠성도(1850, 도158)를 그리게 된다. 이 칠성도는 1845년에 내원의 차화승으로 그린 대흥사 대광명전 칠성도와 거의 동일한 특징을 보여주는데 상하 2단 구도, 상단의 치성광불과 권속들을 둘러싼 거대한 원광, 부드러운 색감 등이 거의 동일하지만 권속들이 다소 줄어진 것만 눈에 띄고 있어서 앞의 칠성도를 충실히 따르고 있는 것을 알 수 있다. 대흥사에서는 1854년에도 동일한 칠성도를 그리고 있어서 내원, 익찬 화파의 칠성도 특징을 잘 알려주고 있다. 익찬은 1853년에 정심正心·준언準彦·덕찬德贊 등을 거느리고 천은사 삼일암 아미타극락회도(도159)를 그린다. 상하 2단 구도, 단정한 형태, 녹색의 분위기 등 그의 특징을 보여주지만 여기서는 진한 녹색으로 변하고 있다.

1854년에도 여러 점의 불화가 조성된다. 선암사 대승난야 칠성도(도160)는 내원·익찬 화파의 독특한 칠성도의 구도인 본존과 권속을 둘러싸고 있는 거대한 원광이 완전히 표현되고 있어서 1854년 대흥

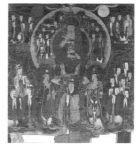
도158. 대흥사 칠성도, 1850

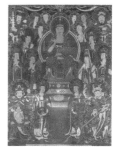
도159. 천은사 삼일암 아미타도, 1853

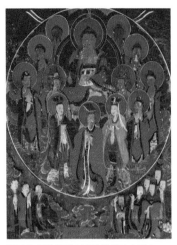

도160. 선암사 대승난야 칠성도, 1854		도161. 대흥사 현왕도, 1854

사 칠성도와 거의 일치하고 있으며, 이 그림은 익찬 유파에서 그린 것이 확실하다. 이와 함께 대흥사에서 수화승 익찬은 봉화·봉은·경욱을 거느리고 현왕도(139×102.5㎝, 호림박물관 소장, 도161)와 지장시왕도를 그리고 있다. 현왕도는 현왕인 염라대왕과 그 권속의 옷이 붉은 색이 많은 반면 지장도는 녹색과 청색이 많아 현왕도가 보다 밝은 편이지만 전체적으로 부드러운 화면을 나타내고 있다. 수화승으로 그린 4점 이외에 화엄사 나한전 영산회도 조성에 수화승 내원을 돕고 있어서 익찬은 1854년 한 해를 불화 조성으로 동분서주하면서 바쁘게 지냈던 것 같다. 1856년에 수화승 익찬은 경상도 성주 선석사까지 진출하여 영산회도(301×237㎝)를 그리고 있다. 덕인德仁·준언·영화永和·서준 등과 함께 그리고 있는데 입상의 8대보살과 4대제자가 좌상의 본존(석가)을 둘러싸고 있는 단순한 구도이며, 진한 홍색·녹색·청색이 어울려져 화면이 다소 무거워지고 있다.

1856년(철종 7)에는 이 천여파(익찬益贊)에서 그 유명한 추사의 마지막 걸작인 해붕대사화상찬海鵬大師畵像贊이 있는 해붕대사진영(도162)이 조성된다. 추사의 친필은 따로 전하고 있지만 진영의 오른쪽 상단에는 추사체의 화상찬이 쓰여 있어서 우리를 진영眞影의 세계로 인도하고 있다.

"해붕대사의 공空은 오온개공五蘊皆空의 공이 아니라 색즉시공色卽是空의 공이다. 해붕의 공은 곧 해붕의 공일 뿐이니라."는 추사의 찬은 해붕대사의 일생을 꿰뚫어 보는 심안에서 우러나고 있다고 할 수 있다. 1856년경에 조성되었다고 생각되는 해붕대사진영은 낮은

의자에 앉아 주장자를 짚고 있
는 단아한 모습으로 의지에 찬
얼굴, 단정하면서도 엄정한 체
구에서 선과 교에 두루 밝았던
당대 최고의 대선사의 진면목
을 잘 알 수 있다. 또한 연한 푸
른색의 가사 장삼에서 풍기는
천여 일파의 담채색 일색의 채
색세계가 잘 나타나 있다.

 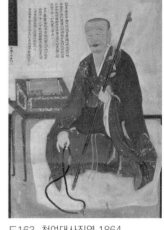

도162. 해붕대사진영, 1856 도163. 천여대사진영,1864

이와 함께 천여파의 종장이
던 천여天如의 진영(1864, 도163)이 그의 제자들에 의하여 그려져 본사인 선암사에 봉안
된다. 삼각형의 해맑은 얼굴, 마른 단아한 체구와 돗자리 위에서 왼손으로 긴 주장자를
잡고 오른손으로 긴 염주를 들고 있는 모습에서 일생을 예술가로 살아간 흔적보다는
일생을 참선으로 보낸 대선객의 모습이 보이고 있다. 그러나 담담한 장삼 위에 걸친 붉
은 가사의 강렬한 인상에서 천여의 의지가 담겨있는 듯 하다. 진영 향 왼편의 화상찬은
추사와 짝을 이루는 대선객 초의의 화상찬이 있어서 당시의 시대상을 잘 반영하고 있
는 훌륭한 화가의 진영이 아닐 수 없다.

	수화승	참여화원	명칭(연대)
1	익찬		국립중앙박물관 소장 아미타회도, 1821
2	익찬		순천 송광사 신중도, 1823
3	익찬	도순	해남 대흥사 제석 · 범천도, 1840
4	익찬	기국, 대○	순천 송광사 신중도, 1850
5	익찬	정심, 준언, 덕찬	구례 천은사 삼일암 아미타회도, 1853
6	익찬	덕인, 도순, 찬영, 준언, 산수	구례 화엄사 각황전 삼세불회도

표14. 익찬 화파

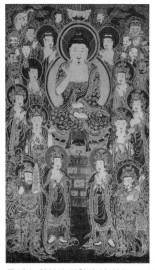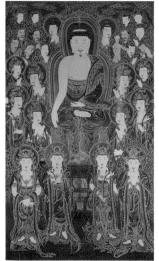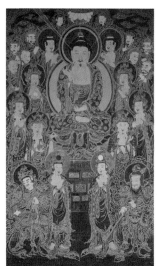

도164. 화엄사 각황전 삼세불도, 1860

화엄사 각황전 삼세불도 익찬은 그의 최대 걸작인 화엄사 각황전 삼세불도(670×400
㎝, 도164)를 1860년에 조성하는 것으로 말년을 화려하게 장
식한다. 왠만한 괘불도 수준으로 거대한 이 3폭의 불화는 아미타불·석가·약사의 삼
세불화를 그린 삼세불회도三世佛會圖이다. 원래는 불상과 함께 석가·다보·아미타 삼불
도를 조성했다고 생각되지만 이 후불도는 1860년에 중수하면서 불상을 조성했던 불
교의궤집과는 관계없이 석가·약사·아미타의 삼세불화로 조성했던 것으로 추정된
다. 이 삼세불화는 채색화가 아니라 홍색 바탕에 선묘로 그린 홍탱이지만 워낙 거대하
기 때문에 도편수 익찬 등 35명의 화원들이 동원된 대작불사大作佛事였던 것이다. 화원
명단은 약사불화의 화기에만 적혀 있고, 석가와 아미타불화에는 시주질과 연화질, 산
중질 등 화원 명단을 제외한 참여명단이 적혀 있다. 익찬은 덕인·도순·찬영·준언·
산수 등 직간접 제자나 사형제들과 회심의 대작을 완성한다. 활달한 필치, 정교한 무
늬가 돋보이는 이 그림은 거대한 본존을 둘러싼 보살, 나한, 사천왕, 팔부중들이 짜임
새 있는 구도, 풍만한 직사각형의 얼굴과 건장한 체구의 형태, 녹색광배, 청색대좌, 변

도164-1. 화엄사 각황전 삼세불도 中 석가불, 1860 (우측)

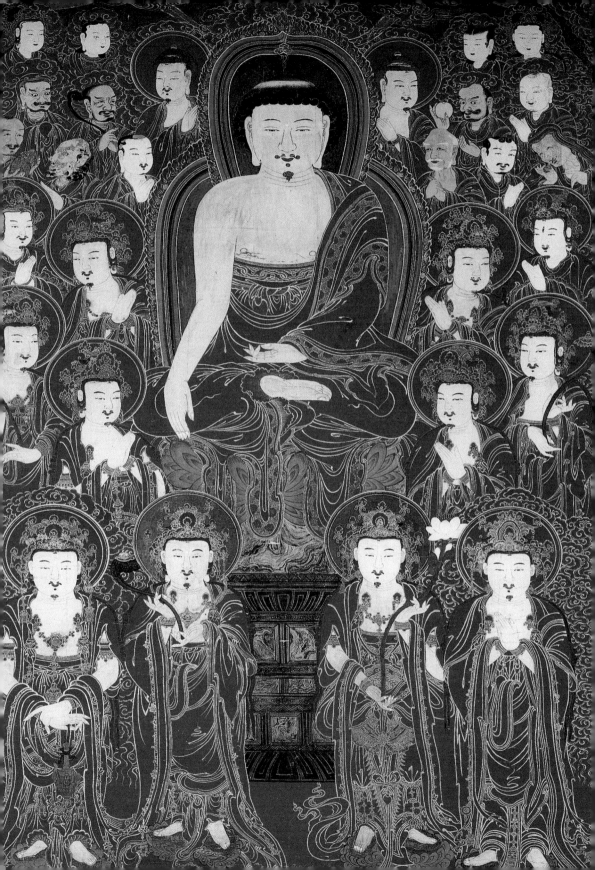

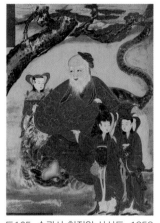
도165. 송광사 청진암 산신도, 1858

화있는 살색 등 19세기 후반기의 불화로서는 뛰어난 수작이자 당대를 대표할만한 걸작으로 평가될 수 있을 것이다.

익찬과 함께 많이 작업한 도순道詢(道順)도 1858년에는 독립하여 작은 그림을 그리고 있다. 송광사 청진암 산신도(113×82㎝, 도165)와 송광사 신중도이다. 굽어진 고목과 폭포수 아래 우람한 산신이 호랑이를 끼고 있는 산신도와 다소 규격화된 신중도는 도순의 역량을 가늠해 볼 수 있다.

수화사 봉은의 등장 1861년에 익찬계의 봉은奉恩은 창훈昌訓·향림香林과 함께 공주 마곡사 부용암 아미타도(도166)를 그리고 있는데, 흰 원광 속 중앙에 아미타불, 좌우에 자유스러운 협시들의 배치구도, 탁한 채색 등이 특징이다. 이와 함께 같은 해에 이 봉은은 편수가 되고, 경욱敬郁은 수화승이 되어 창훈·상은·두엽·두해·향림 등과 함께 마곡사 청련암의 영산회도(도167)를 그리고 있다. 긴 횡화면(143×211㎝)에 장신의 불좌상, 좌우의 상, 중, 하 3열 배치구도, 녹색 두광으로 인한 다소 탁해진 화면 등이 화파의 특징이 잘 나타나고 있다.

1867년에 차화승 봉은, 수화승 산수山水는 봉곡사 영산회도와 지장도를 그리고 있는데 영산회도(164.5×195.5㎝, 도168)는 중앙에 본존을 중심으로 협시들이 둘러싸는 구도, 선명한 채색 등이 눈에 띈다. 다음해(1868)에는 봉은이 화엄사 소장 태조암 구품도(141.5×208.5㎝, 도169)를 그리고 있다. 긴 횡화면 중앙에 아미타와 4보살이 배치되고 좌우 하단의 사천왕, 상단의 둥근 흰 원광 안에 9품 장면과 6화불이 배치된 간략한 구도를 나타내고 있다. 따라서 천여, 내원파의 특징이 잘 계승되고 있는 사실을 알 수 있다.

그 다음해(1869)에 수화승 봉은은 상열 등과 함께 부여 무량사 은적암의 칠성도(도170)를 그리고 있다. 방형 화면의 중앙에 치성광불, 일광, 월광보살 등 3존불이 배치되었고,

도166. 마곡사 부용암 아미타회도, 1861

도167. 마곡사 청련암 영산회도, 1861

도168. 봉곡사 영산회도, 1867

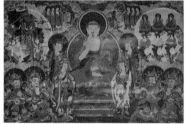
도169. 화엄사 태조암 구품도, 1868

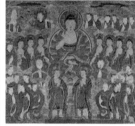
도170. 무량사 은적암 칠성도, 1869

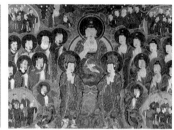
도171. 운수암 칠성도, 1870

좌우 하단에는 칠원성군, 중단 7불, 상단 권속들이 배치되고 정연하면서도 자연스러운 구도, 다소 밝지 않은 화면이 인상적이다.

봉은은 경기도 안성 운수암까지 진출하여 칠성도(1870, 도171)를 그리고 있다. 긴 횡화면(135×183㎝)으로 변한 것만 다를 뿐 무량사 칠성도(134.5×147.5㎝)와 상당히 유사한 편인데 중앙 치성광삼존불로 시선이 집중되게 배치된 사다리꼴 구도, 녹색 두광, 청색의 간색, 밝은 화면 등 상당히 유사하지만 네모서리에 흰색 원광과 원광속의 배치 등은 흥미있는 구도라 하겠다. 1871년에 봉은이 그린 완주 화암사 극락전 현왕도 역시 청백 병풍을 배경으로 앉아있는 의자상, 사다리꼴 배치구도, 밝은 화면 등은 앞 그림의 전통을 잇고 있다. 이후 봉은은 1879년에 완주 위봉사 태조암 석가영산회 후불도·백양산 운문암 독성도(담양 용화사 소장), 은적암 지장도(무안 원갑사 소장) 등을 그리고 있어서 1879년경까지 활약한 것으로 생각된다.

③ 충청도 불화 유파

충청도 대화사 약효의 활약 　　충청도 마곡사 출신 약효若效(면호당綿湖堂)는 1880년대부터 충청도, 경상도, 전라도, 경기도 등 전국에 걸쳐 가장 활발히 활약한 전국적 화승이며, 조선조 말의 대 화파이다.[30] 약효(1846~1928)는 예산 출신으로 마곡사 근처(영탑사 등)에서 출가하여 마곡사에 근거를 둔 화승인데 1868년경부터 화승에 입문하여 10여 년간 수련을 거친 후 1892년부터 편수가 되고 1893년부터 수화승이 된 것이다. 즉 약효가 참여한 현존하는 불화는 1879년 봉령사 석가불도와 칠성도이며 1882년 용주사 오여래도를 조성하면서 수화승 중운衆芸의 편수로 참여하였고 1883년에는 갑사 대비암 독성도를 수화승으로 조성하고 있다. 시자를 거느린 나반존자는 하체가 약한 다소 불균형적 체구, 진녹색이 진하지만 홍청의 원색이 인상적이다.

1884년 약효는 법륭과 능후와 함께 정혜사 극락전 칠성도(공주 마곡사 소장, 도172)를 그리고 있다. 긴 횡화면(109×220㎝) 중심에 치성광 삼존좌불과 그 좌우로 많은 권속들이 자유스럽게 빽빽이 배치된 구도, 홍·녹·청색의 원색 화면 등이 눈에 띈다. 1885년에 약효

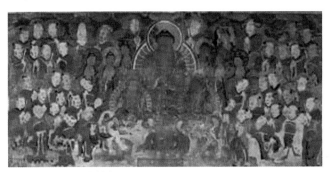

도172. 정혜사 극락전 칠성도, 1884

도173. 갑사 대비암 신중도, 1885

30　김정희, 「綿湖堂 若效와 南方畵所 鷄龍山派-조선 후기 화승연구(3)」, 『강좌미술사』26 (한국미술사연구소 · 한국불교미술사학회, 2007). 이후 다음글이 있다. 김소의 「화승 금호당 약효의 불화연구」, 『불교미술사학』14 (2012).

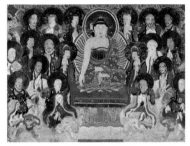
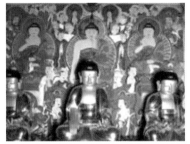
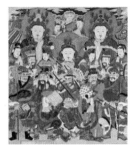

도 174. 천관사 석가모니후불도, 1891 도175. 문수사 삼세불도, 1892 도176. 문수사 신중도, 1892

는 희영喜英과 함께 갑사 대비암의 신중도(1885, 도173)와 칠성도를 그린다. 신중도는 제석
과 범천 그리고 위태천이 역삼각형 구도를 이루고 있고 붉은 원색의 화면 등이 특징이며,
칠성도 역시 홍색이 진한 원색 화면과 정연한 듯 하면서도 자연스러운 배치구도 등 약효
의 특징이 잘 보이고 있다.

　해인사 대적광전에는 1885년에 비로자나삼신불회도가 조성되는데 비로자나불도는
기전, 노사나불도는 축연, 석가불회도는 출초 약효, 수화승은 기전이 그리고 있어서 충청
도에서 주로 활약한 약효는 해인사 삼신불회도 조성에까지 출초로나마 참여하고 있다.
아마도 약효는 초草만 제공했을 것으로 생각된다.

　함께 그림을 그리던 약효와 법융法融은 1887년에 신원사와 갑사에서 그림을 그리고 있
다. 약효와 법융은 동학으로 생각되는데 신중도의 출초는 약효, 수화승은 법융이며 갑사
신흥암 신중도는 법융이 담당하고 있다. 신원사 영원전 신중도는 제석 · 범천 · 위태천의
역삼각형 구도, 홍색의 원색적 화면 등 약효 · 법융의 특징이며, 갑사 신흥암 신중도 역시
동일한 특징을 보여주고 있다.

　1890년대에 들어서 약효는 더욱 활발히 활동한다. 전남 천관사 응진전 석가모니후불
도(1891, 도174)를 그리고 있다. 본존 석가불과 좌우 십육나한과 2보살을 자연스럽게 배
치한 구도, 진녹색 두광과 원색적인 홍청색 등의 특징이 더욱 강조되고 있다. 다음해
(1892)에 약효는 상옥 · 능후 등과 함께 서산 문수사에서 삼세불도와 신중도를 그린다.
능후는 사미를 벗어나 신중도를 출초하면서 화승이 되고 있다. 문수사 삼세불도(도175)

는 가로 긴 화면(218.8×279.5㎝)에 석가 · 약사 · 아미타 삼세불이 크게 자리잡고 있으며, 삼세불 때문에 좁게 된 화면을 상하로 연장하여 아래 하단의 전면에는 큼직한 보살들과 상단의 뒷면에는 작은 권속들이 배치되어 삼세불외에는 원근법을 적용하고 있는데 청색이 많아지고 있다. 신중도(도176)는 세로로 약간 긴 화면(177.5×159.5㎝)에 큼직한 제석 · 범천 · 위태천의 역삼각형 배치와 상대적으로 작아진 여러 제신諸神의 구도, 원색적인 청색의 과용 등의 특징이 나타나고 있다.

　1893년에는 수화승 약효가 상옥 · 법융 · 문성 · 능후 등과 함께 진안 천황사에서 대웅전 삼세불도(도177)와 신중도를 그리고 있다. 1892년 문수사 삼세불회도와 거의 유사한 세로로 긴 화면에 삼세불을 나란히 배치한 구도와 원색화면 등의 특징인데 전면 하단의 사천왕, 2보살 입상이 상단 삼세불과 뚜렷이 구별될 수 있도록 한 구도는 삼세불을 돋보이게 하는 개성있는 배치라 하겠다.

　신중도 역시 제석 · 범천 · 위태천이 역삼각형을 이루는 배치나 원색의 밝은 화면, 자유스러운 구도 등 약효의 특징이다. 여기에 비해서 보덕사 관음전 아미타도(1893, 도178)는 가로 긴 화면(106.5×211.5㎝)에 아미타 · 관음 · 세지 등 아미타삼존불과 2보살, 사천왕, 상단의 나한 등의 정연한 듯 하면서 자연스러운 배치구도, 원색의 밝은 화면 등 전라도 화파인 천여 봉은파를 계승한 약효의 특징이 잘 나타나고 있다.

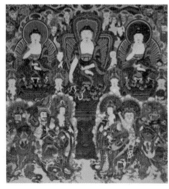

도177. 천황사 대웅전 삼세불도,
　　　1893

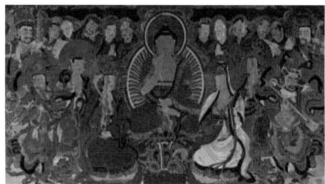

도178. 보덕사 관음전 아미타도, 1893

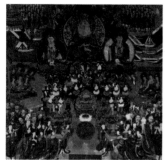

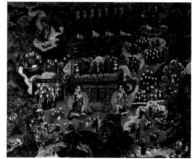
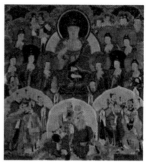

도179. 호국지장사 구품도, 1893 도180. 호국지장사 감로왕도, 1893 도181. 보덕사 칠성도, 1894

약효와 화장사 불화 　약효는 1893년에 서울로 진출하여 호국지장사(화장사華藏寺)의 신
중도와 지장도, 구품도, 감로왕도, 현왕도, 독성도 등을 경기파 화
승들과 제자인 능후, 정련과 구품도의 경우 경상도 화파인 환순, 봉화 등과 함께 그리고
있다. 약효의 특징도 다소 보이지만 채색 등은 달라지고 있다.

구품도(도179)나 감로왕도(도180)는 새로운 시도를 보여주고 있는 그림인데 구품도는 표
충사 구품도와 유사한 구도로 상단 아미타삼존 설법 장면을 크게 배치하고 하단 좌우로
구품을 배치한 구도이며, 감로도는 청록산수 속에 7여래上, 시식관과 아귀中, 생활도下를
배치한 구도와 하단의 단순화 등 독특한 특징을 보여주고 있다. 지장시왕도는 본존 지장
을 중심으로 시왕 등 많은 권속들이 둘러싼 자유분방한 화면이 인상적이다. 산신도와 독
성도는 청록산수를 배경으로 동적으로 묘사된 나반존자와 음영법을 사용한 사실적 표현
의 산신 등은 약효의 기량을 잘 보여주고 있다.

1894년 보덕사 칠성도(도181)는 이들과는 달리 하단의 칠원성군이 3개의 큰 원안에 배
치되어 상단의 치성광불과 칠성불이 구름처럼 배치된 구도, 원색적인 채색 등 약효의 특
징이 잘 나타나고 있다.

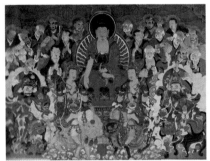

도182. 갑사 대자암 석가십육나한　　도183. 개심사 신중도, 1895　　　도184. 갑사 대성암 신중도, 1895
　　　　도, 1895

약효와 정련　　　1895년에 약효는 정련·문성文性 등과 함께 갑사 대자암과 대성암, 개심사 신중도 등의 불화를 그리고 있다. 그런데 약효 화파는 사미들이 출초出草하는 경향이 있는 것 같다. 사미 능후는 출초했고 1891년 천관사 석가도의 출초도 역시 사미 묘련妙蓮이 했으며 이 그림들(석가십육나한도, 신중도)도 사미 만총万聰이 출초하고 있는 것은 우연이 결코 아닌 것 같고 이 화파의 전통일 가능성이 있다. 또한 정련이 약효파의 제2인자로 자리잡고 있는 점도 눈여겨 볼 일이다.

갑사 대자암 석가십육나한도(1895, 도182)는 나한전 또는 응진전의 석가수기삼존상의 후불탱화로 봉안한 석가수기불회도라 할 수 있는데 석가불이 횡화면의 상단에 크게 좌정하고 있고 이를 문수, 보현 2보살과 십육나한, 사천왕 등이 둘러싸고 있는 구도, 원색적인 홍색이 많은 밝은 화면, 사천왕이 크게 그려진 형태 등이 특징이다.

1895년에 개심사에서 수화승 약효는 정련이 출초한 신중도(도183)를 그리고 있는데 구도는 정련식이지만 원색적인 밝은 채색은 약효의 특징이다. 그러나 약효는 한 점만 그리고 다른 불화는 참여 정도만 하고 있으며 다른 제자들이 두루 그리고 있다. 1895년작 갑사 대성암 신중도(도184)는 약효가 참여하지 않고 그의 제자인 정연·문성·만총이 그리도록 했다. 제석·범천·위태천의 역삼각형 배치와 자유분방한 신중들의 구도 등은 천황사 신중도와 유사하지만, 채색은 원색이 감소되고 있어서 정련과 만총 등의 특징이 나타나고 있는 것으로 생각된다.

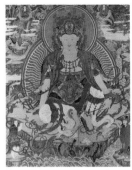

도185. 법주사 관음보살도,
1897

도186. 법주사 대웅전 삼장보살도, 1897

도187. 법주사 대웅전 104위 신중도, 1897

약효와 법주사의 불화 1897년에 약효 화파들은 법주사에서 여러 점의 그림을 그리는데 법주사의 원통보전 관음보살도(도185), 대웅전 삼장보살도(도186)와 신중도(104위, 도187), 그리고 원통보전 신중도(도188) 등이다. 약효는 총감독이자 총지휘자 역할을 담당하면서 제자 화승들과 함께 직접 수화승이 되기도 하지만 그림은 제자들에게 일임하는 형식을 취하고 있다.

도188. 법주사 원통보전 신중도,
1897

정련이 수화승이자 출초, 편수이고 약효가 주관자로 참여한 관음보살도는 바닷가 암반 위에 유희좌로 앉아있는 정면향의 관음보살과 대각선 모퉁이의 선재동자, 머리부분의 향向왼쪽의 정병 등 의겸 작 흥국사 · 운흥사, 불교박물관의 수월관음보살도 등을 원류로 한 의겸계의 천여가 그린 선암사 향로암 수월관음보살도(1869)와 거의 유사한 특징인 것이다. 정연이 수화승이자 출초하고 약효가 참여한 삼장보살도는 수많은 권속들에 의하여 두둥실 올려진 듯한 천장, 지지, 지장의 삼장보살과 권속들은 너무나 복잡하고 빽빽한 구도와 원색이 감소된 화면이 너무나 인상적이다.

봉화와 약효 약효와 친밀한 경상도 화승으로 알려진 봉화奉化(奉華)가 앞그림들과 같이 그린 104위 신중도는 예적금강이 중심이 되고 이를 신들이 빽빽이 둘러

싸고 있는 자유분방하고 복잡다단한 구도, 원색이 감소된 특징은 앞 그림과 유사한 것이다. 봉화는 정연과 함께 아미타도와 사천왕도를 그리고 있는데 머리가 얼굴에 비해서 큼직하고 청색이 과용된 특징을 보여주고 있다.

약효는 법주사 원통보전 신중도, 팔상전의 팔상도를 상조·정연과 함께 그리고 있다. 신중도는 역삼각형 구도, 청색의 과용 등이 약효의 특징이다. 팔상도(도189)는 현존 유일의 목탑 1층 탑찰간 사방면에 각 21점씩 배치된 팔상도인데 청록산수를 배경으로 석가의

도189. 법주사 팔상전 팔상도, 1897

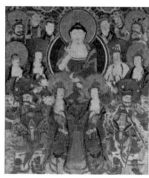
도190. 고산사 석가불회도, 1899

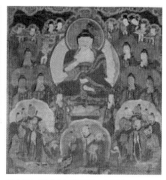
도191. 고산사 칠성도, 1899

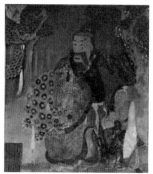
도192. 향천사 산신도, 1899

일대기를 8장면으로 그리고 있어서 약효의 기량을 알 수 있는 당대 최고의 팔상도 그림들이라 할 수 있다. 위봉사 삼세불회도는 용준·만총 등 약효와 관련있는 약효파 화승들이 조성하였으므로 약효와 친밀한 봉화, 정연의 법주사 아미타도(1897)에 표현된 특징과 친연성이 짙은 것이다.

약효는 1897년 법주사 팔상전 팔상도를 전후로, 특히 1899년 고산사 석가불회도와 칠성도에서부터 화풍이 다소 달라지고 있다. 채색이 엷은 수채화적인 기법으로 변하고 범어사 괘불도 같은 노골적인 음영법이나 인물 묘법 등 파격적 특징도 등장하고 있기 때문이다.

고산사 석가불회도(도190)는 설법인의 석가불과 3단배치이면서도 자연스러운 구도, 두광 등의 엷은 양록색과 청색 등의 독특한 특징이 보이고 있으며, 칠성도(도191)도 이를 따르고 있어서 하단의 흰 원광속의 칠원성군과 삼태육성三台六星 등을 제외하면 이 역시 3단의 자연스러운 구도, 엷은 양록과 청색 등이 앞의 석가불회도와 유사한 것이다. 1899년 향천사 산신도(도192) 역시 약효의 이런 특징을 보여주면서 호랑이를 끼고 있는 산신의 위용이 돋보이고 있다.

1905년에도 약효와 그의 화파들은 그들의 영역인 마곡사(대웅전 삼세불화), 갑사(대웅전 삼장보살도)는 물론 멀리 부산 범어사까지 진출하여 범어사 팔상전 석가불회도, 나한전 석가수기불회도와 십육나한도, 범어사 괘불도를 조성하고 있어서 전국적인 화승으로 명성을 날리고 있었다. 범어사 팔상전 석가영산불회도(228×201㎝, 도193)는 편수 문성이

도193. 범어사 팔상전 석가　　도194. 범어사 나한전 석가영산불회도, 1905　　도195. 범어사 나한전
　　　 영산불회도, 1905　　　　　　　　　　　　　　　　　　　　　　　　　　十육나한도, 1905

스승인 약효를 모시고 그린 그림으로 약효의 특징이 그대로 살아있다고 할 수 있다. 화면에 비해서 거대한 키형광배를 배경으로 큼직한 항마촉지인 석가불이 앉아 있고 주위를 전형적 석가불의 작은 협시들이 둘러싼 구도, 선명하지 않은 채색 등의 특징이 표현되고 있다.

　나한전의 석가영산불회도(도194)와 십육나한도(도195) 또한 문성이 출초하고 주관했으며 약효가 지도한 그림이어서 앞그림과 거의 유사한 성격을 보여주고 있다. 석가불회도는 가로 긴 화면이어서 많은 협시들이 중앙의 항마촉지인 석가불의 주위를 둘러싸고 있는데 정연한듯 하면서도 자연스러운 구도, 선명하지 않은 화면 등 약효 화파들의 특징이 나타나고 있다. 십육나한도(1905) 역시 기암괴석과 첩첩산중으로 구성된 자연풍광을 배경으로 2·3의 나한들이 자유분방하게 자리잡고 있는 6폭 구도와 형태, 선명하지 않은 화면 등 석가불회도와 동일한 특징이라 하겠다.

파격적인 범어사 괘불도와 문성의 진출　　이들에 비해서 1905년의 범어사 괘불도(도196)는 뒤에서도 다시 살펴보겠지만 약효가 수화승이 되어 주관한 것으로 생각되는데 그래도 문성은 도편수로써 깊이 관여했다고 하겠다. 특히 축연竺演이 말석에 참여하고 있어서 명암, 채색은 축연의 영향이 컸다고 할 수 있을 것이다. 석가·문수·보현 등 석가삼존과 가섭·아난이 상단에 첨가된 형식으로 단순 명

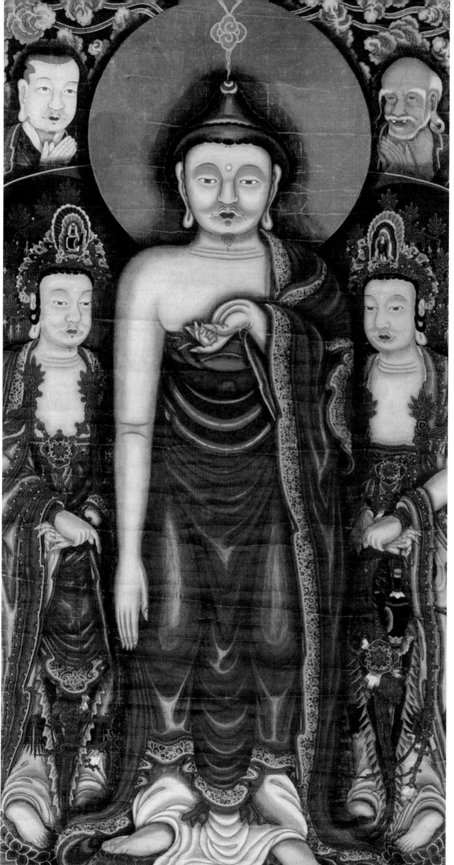

도196.
범어사 괘불도,
1905

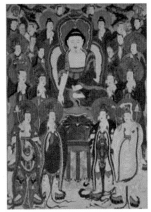

도197. 마곡사 대웅보전 삼세불도
(석가불도), 1905

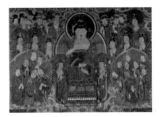

도198. 수덕사 금선대 칠성도, 1906

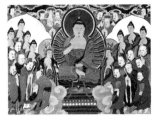

도199. 영국사 칠성도, 1907

도200. 영국사 산신도, 1907

쾌한 구도, 강렬한 채색은 물론 불상과 보살상에까지 최초로 과감하게 명암법이 사용되었고, 팔을 경직되게 내리는 등 석가불의 경직성이 선명히 나타나고 있어서 파격적이고 특이한 괘불도로 널리 알려지고 있다. 이렇게 강렬한 명암법의 과감한 사용은 축연의 영향력을 간과하고는 생각할 수 없는 기법의 혁명이 아닐 수 없다. 이 점은 같은 해에 그린 다음의 그림들과 비교하면 선명히 들어날 것이다. 약효가 주관한 세로 화면의 마곡사 석가불회도(1905, 도197)나 가로 긴 화면의 갑사 삼장보살도(1905)는 선명하고 밝은 화면, 양록과 청색이 어우러진 채색, 호리호리한 형태 등 이 역시 또 다른 약효의 특징이 잘 나타나고 있다.

다음 해인 1906년에 약효는 몽화夢華·성엽性曄과 함께 수덕사 금선대의 칠성도(도198)를 그리고 있다. 긴 횡화면에 큼직한 치성광불을 중심으로 하단 보주형 원광 안에 칠원성군과 삼태육성이 배치되고 상단에 칠불과 권속들이 배치된 전형적인 약효파 칠성도라 하겠다. 다음 해에 그린 영동 영국사 칠성도(1907, 도199)는 치성광불 좌우에 큰 보주형 흰 원광속에 칠불, 칠원성군들을 배치하는 새로운 구도를 표현하고 있어서 약효는 끊임없이 새로운 구도를 시도하고 있다. 영국사 산신도(도200) 역시 수화승 약효가 편수 문성文性·성엽 등과 함께 그리고 있는데 호랑이가 휘감고 있는 괴이한 산신과 두 시동은 1893년 서울 호국지장사에서 약효가 그린 산신도와 거의 유사한 모습이어서 같은 초를 조금 변형하여 그렸다고 할 수 있겠다.

약효의 후기 제자인 문성文性이 수화승인 약효·세한世閒·

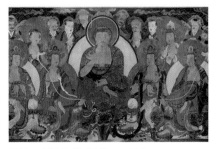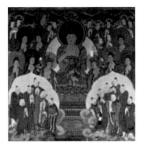

도201. 영국사 석가불회도, 1907　　　도202. 원통사 칠성도, 1907　　　도203. 갑사 팔상전 석가불회도, 1910

법연·몽화·경륜·경학·도윤 등과 더불어 1905년에 범어사 나한전 십육나한도를 그리고 있다. 6폭으로 나누어 그린 십육나한도는 앞에서 말했다시피 자유분방한 그림이다. 1909년에 문성은 몽화와 함께 해인사 백련암의 독성도를 그리고 있다. 영국사 독성도의 구도를 상당히 따르고 있는 이 독성도는 괴이한 고승이 동자를 응시하고 있는 모습을 잘 포착하고 있다. 약효가 해인사 대적광전 삼신불도 초를 그려준 인연 때문에 해인사와 통도사 등 경남지역까지 약효파는 일부 진출하고 있는 것으로 생각된다.

　수화승 약효는 문성이 독성도를 그리기 2년 전에 문성片手·정련定淵·몽화·성엽 등과 함께 1907년에 영동 영국사에서 석가영산불회도 및 칠성도와 무주 원통사의 칠성도를 그리고 있다.

　약효와 영국사 불화　　영국사 석가불회도(122×196㎝, 도201)는 긴 횡화면에 석가설법상과 좌우 6보살, 제자들이 배치된 간략한 구도, 연한 채색 등이 새로운 특징이다. 영국사 칠성도는 문성과 성엽만이 참여했는데 칠원성군과 칠성불을 모두 보주형 흰 원광안에 배치한 것이 특징인데 무주 원통사 칠성도(도202)는 칠원성군과 삼태육성만 보주형 원광안에 배치한 것으로 약효는 두 형식을 번갈아 쓰고 있어서 약효파의 칠성도는 두가지 형식이라 하겠다.

　약효는 1909년에 마곡사 은적암의 신중도를 그리고 있는데 구름 등 배경이 전혀 없는 청색 하늘을 배경으로 제석·범천·위태천이 역삼각형으로 배치된 구도, 엷은 밝은색 화

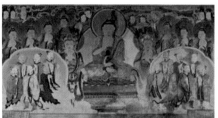

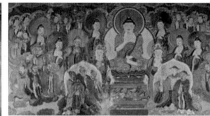

도204. 갑사 대웅전 신중도,　도205. 정혜사 칠성도, 1911　　　　도206. 마곡사 백련암 칠성도, 1914
　　　　1910

면 등 독특한 특징을 보여주고 있다.

　갑사 팔상전 석가불회도(185×190㎝, 도203)는 1910년에 약효가 출초하고 법융이 편수가 되어 그린 것으로 보주형에 가까운 거대한 키형광배를 배경으로 앉아 있는 세장한 항마촉지인 석가불, 본존의 굵은 홍색 광배띠와 짙은 양록색 두광, 본존을 둘러싸고 있는 많은 협시들의 수채화적 기법과 정방형 화면 등 약효불화의 특징이 잘 표현된 약효의 기념비적 대표작이다. 이 치욕적인 해에도 불화는 계속 그려지고 있다. 1910년 갑사 대웅전 신중도(도204) 역시 수화승 약효, 편수 법융, 출초 정연 등이 함께 그린 것으로 제석·범천·위태천의 역삼각형 구도, 엷은 채색 등 약효파 신중도의 특징이 잘 나타나 있다.

　정혜사 칠성도(1911, 도205)는 약효가 문성과 함께 그렸는데 가로 긴 화면(102×192.5㎝)에 치성광 삼존불과 칠불의 사다리꼴 배치, 전면 좌우 보주형 원광안에 칠원성군과 삼태육성이 배치된 구도, 엷은 채색 등이 약효유파의 특징을 잘 보여주고 있다. 1914년의 마곡사 백련암 칠성도(도206)는 정혜사 칠성도와 동일한 화면(126×246㎝)이지만 보주형 원광에는 삼태육성만 배치된 구도, 자연스러운 구도, 녹색 등 수채화적인 분위기를 보여주는 것이 특징이다. 1918년작 마곡사 영은암 칠성도(도207)는 가로로 약간 긴 화면(133.6×160㎝)이지만 보주형 광배 안에는 칠원성군과 삼태육성이 배치된 구도로 이러한 구도는 정혜사 칠성도와 유사한 것이다. 마곡사 영은암 신중도(1918)는 역삼각형 구도, 진한 채색 등이 특징이며, 호국지장사 산신도(1893), 영국사 산신도(1907) 등과 거의 유사한 것인데 호랑이가 휘감고 있는 괴이한 산신이 인상적이다.

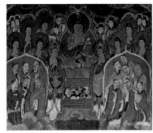
도207. 마곡사 영은암 칠성도, 1918

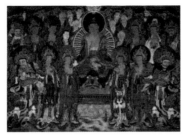
도208. 마곡사 심검당 석가불회도, 1924

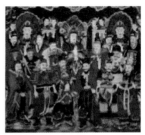
도209. 마곡사 심검당 신중도, 1924

이에 이어 1924년에는 마곡사에서 수화승 약효는 심검당 석가불회도, 심검당 신중도, 대웅전 신중도 등 3점을 그리고 있다. 심검당 석가불회도(도208)는 가로 긴 화면에 보살, 사천왕, 제자를 불상 좌우로 배치한 구도, 선명한 채색 등 갑사 팔상전 석가불회도와는 다른 구도를 보여주고 있어서 이 그림을 출초한 목우가 스승인 약효의 구도를 계승 변화시킨 그림이라 할 수 있다. 심검당의 신중도(148×165㎝, 도209)와 대웅전의 신중도(192.6×271.4㎝, 도210)는 크기도 다르지만 출초(대웅전 정연)가 달라서 그런지 중앙의 상이 심검당은 위태천이고 대웅전은 동진보살이어서 서로 달라지고 있으며, 또한 대웅전이 훨씬 많은 신중(104위)을 표현하고 있는 것이 특징이지만 선명한 채색은 유사한 것 같다.

서산 부석사 칠성도(1924, 도211)는 가로 긴 화면(117.5×197㎝)에 치성광 삼존불과 칠원성군 위주의 구도, 지나친 청색의 과용이 눈에 띄지만 상의 표현은 비교적 단정한 편

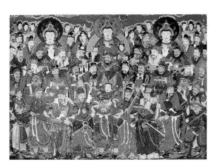
도210. 마곡사 대웅전 신중도, 1924

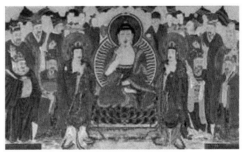
도211. 서산 부석사 칠성도, 1924

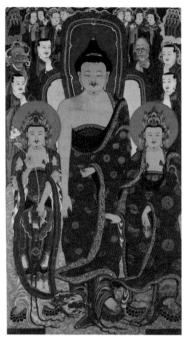

도212. 향천사 괘불도,1924

이어서 약효의 기량은 그때까지도 잃지 않고 있다. 약효는 말년의 대작으로 예산 향천사 천불전 괘불도를 1924년에 그의 제자인 정연·목우·몽화·경인 등과 함께 그리고 있는데 후반기에 주로 함께 그린 문성이 빠지고 있는 것은 문성이 스승으로부터 독립하여 독자적으로 많은 그림을 그리고 있기 때문이다.

향천사 괘불(도212)은 석가삼존불 위주의 세로 긴 화면(567×314㎝)이지만 삼존 뒤에 제자들이 작게 표현되어 독특한 구도를 보여주고 있는데 다소 딱딱한 면도 있지만 꽤 당당한 모습의 형태, 지나치게 뾰족한 정상 계주, 선명한 홍·녹·청의 화면이 약효의 특징을 잘 살리고 있다. 1924년을 계기로 약

	수화승	참여화승	명칭, 년대
1	약효	법융	갑사 대비암 도성도, 1883(106×81cm)
2	약효	법융, 능후	정혜사 극락전 칠성도,1884(109×220cm)
3	약효	법융, 사눌, 오성	갑사 대비암 신중도, 1885(147×129cm)
4	약효	법융, 사눌, 오성	갑사 대비암 칠성도, 1885(145×191cm)
5	약효	상옥	공주 영은사 석가불회도, 1888(158×172cm)
6	약효	상옥	영은사 원통전 칠성도, 1888(134×130cm)
7	약효	사미묘련, 법인, 성수	순천 천관사 응진전 석가불도, 1891(170×132cm)
8	약효	상옥, 능후, 사미 사눌	서산 문수사 신장도, 1892

9	약효	상옥, 능후, 사미 사눌	서산 문수사 삼세불화, 1892(177×159cm)
10	약효	허곡, 일옥, 기형, 능후(대우), 윤감, 정련, 문성, 묘성, 묘언, 치연, 경흡, 윤식, 속현, 봉화	서울 화장사(지장사) 지장시왕도, 1893 (171×181cm)
11	약효	정련, 묘성, 사미윤식	화장사 신중도, 1893(149×197cm)
12	약효	기형, 경흡	화장사 현왕도, 1893(153×109cm)
13	약효	능후, 사미문성, 성은	화장사 감로도, 1893
14	약효		화장사 독성도, 1893
15	약효		화장사 산신도, 1893
16	약효	긍순, 봉화	화장사 구품도, 1893
17	약효	상옥, 법윤, 출초 문성, 만총, 양운, 동수, 상오, 천수, 경진	진안 천황사 대웅전 삼세불화, 1893(430×400cm)
18	약효	봉준, 능후, 사미 성언	천황사 신중도, 1893(196×194cm)
19	약효	출초 능후, 응단	예산 보덕사 관음전 아미타불회도, 1893 (166×211cm)
20	약효		보덕사 관음전 칠성도, 1894(110×103cm)
21	약효	정련, 비구 문성, 사율, 출초 사미 만총	공주 갑사 대자암, 16성중도, 1895(128×171cm)
22	약효	정련, 문성, 사율, 출초 사미 만총	갑사 대성암 신중도, 1895(134×152cm)
23	약효	출초 비구 정련, 행열	서산 개심사 신중도, 1895(179×165cm)
24	약효	상조	보은 법주사 원통보전 신중도, 1897
25	약효(정련)	출초편수 정련, 봉수, 법임, 경훈, 소현, 봉호, 상조, 능범, 긍보, 원의, 전수, 세일, 몽찬, 우성	법주사 원통보전 수월관음도, 1897(420×332cm)

26	약효	정련, 소현, 몽찬, 우성, 봉화, 긍화, 전수, 봉수, 범임, 상조, 경훈, 능범	법주사 팔상전 팔상도 , 1897(190×95cm)
27	약효	문성	예산 천장암 지장시왕도, 1898(180×149cm)
28	약효	문성	천장암 현왕도, 1898(110×59cm)
29	약효(편수)	정련 덕진(출초), 목우 덕진	고산사 석가불회도, 1899(183×149cm)
30	약효(편수출초)	덕진	고산사 칠성도, 1899(140×126cm)
31	약효		향천사 산신도, 1899(124×103cm)
32	약효(금어 출초)	계은, 봉법, 대호	남양주 원흥사 독성도, 1903(177×193cm)
33	약효	사미 영삼, 사미 몽화	진천 용운암(영수사) 칠성도, 1904((115×118cm)
34	약효	목우, 문성, 정련, 상오, 천일, 성수, 몽화, 상현, 대형, 유연, 성엽	공주 마곡사 대웅전 삼세불화, 1905(411×285cm)
35	약효	법융, 문성(편수), 목우(출초), 상오, 정련, 천일, 몽화, 대형, 상현, 성택	공주 갑사 대웅전 삼장보살도, 1905(4288×367cm)
36	약효	문성, 정상, 종인, 세한, 한형, 경륜, 천일, 전규, 경학, 병력, 법정, 도윤, 몽화, 대형, 축연	범어사 나한전 석가불회도, 십육나한도, 1905(190×250cm)
37	약효	문성, 정상, 종인, 세한, 한형, 경륜, 천일, 전규, 경학, 병력, 법정, 도윤, 몽화, 대형, 축연	범어사 팔상전 아미타불화, 1905(224×202cm)
38	약효	문성, 정상, 종인, 세한, 한형, 경륜, 천일, 전규, 경학, 병력, 법정, 도윤, 몽화, 대형, 축연	범어사 괘불, 1905(1078×568cm)
39	약효	몽화, 성엽	예산 정혜사 금선대칠성도, 1906(92×125cm)
40	약효	사미○○ ○○	아산 오봉암 현왕도, 1906(115×160cm)

41	약효	법융(편수), 문성, 정련, 선정, 도순, 몽화, 천오, 대형, 선종, 대흥	갑사 대적전 삼세불화, 1907(330×304cm)
42	약효	문성(편수, 출초), 정련, 천오, 몽화, 대형, 일오, 성엽, 대흥	금산 신안사 석가불회도, 1907(436×290cm)
43	약효	법융(편수), 정련(출초), 도순, 대형, 성택	공주 갑사 신향각 사천왕도, 1907(238×96cm)
44	약효	문성(편수), 정련(출초), 천오, 몽화, 대형, 일오, 성택, 대흥	영동 영국사 석가불회도, 1907(122×196cm)
45	약효	문성(편수), 몽화	영동 영국사 독성도, 1907
46	약효	정련(출초)	영국사 신중도, 1907
47	약효	문성(편수)	영국사 산신도, 1907(104×85cm)
48	약효	문성, 성엽	영국사 칠성도, 1907
49	약효	문성(편수), 정련, 천오, 몽화, 대형, 일오, 성엽, 대흥	무주 원통사 원통전 칠성도, 1907(148×149cm)
50	약효	청응(목우), 천일, 봉주, 창일	예산 수덕사 대웅전 삼세불화, 1908(249×389cm)
51	약효	몽화, 성엽, 행성	공주 마곡사 은적암 신중도, 1909(141×83cm)
52	약효	청응	보은 법주사 복천암 독성도. 1909(101×71cm)
53	약효 출초 (법융)	법융(편수), 목우, 상옥, 응란, 문성, 정련, 선법, 천우, 봉주, 몽화, 대진, 성엽, 흥섭, 경인, 춘화(청신사)	갑사 팔상전 석가불회도, 1910(185×190cm)
54	약효	법융(편수), 목우, 상옥, 응란, 문성, 정련, 선법, 천우, 봉주, 몽화, 대진, 성엽, 흥섭, 경인, 춘화(청신사)	갑사 대웅전 신중도, 1910(195×186cm)

55	약효(출초)	법융(편수)	갑사 대성암 독성도, 1910(125×89cm)
56	약효	출초 이춘화(청신사)	갑사 대웅전 현왕도, 1910(169×88cm)
57	약효	문성, 유경인(사미)	청양 정혜사 칠성도, 1911(103×192cm)
58	약효	문성(편수), 정련, 상오, 도순, 천일, 몽화, 성엽, 창호, 대흥, 재찬, 중목, 경인, 몽일	마곡사 영은암 신중도, 1912(138×128cm)
59	약효	성엽, 경인(사미)	마곡사 청련암 칠성도, 1912(101×129cm)
60	약효	성엽, 경인(사미)	마곡사 청련암 독성도, 1912(88×65cm)
61	약효	성엽, 경인	마곡사 백련암 독성도, 1913(120×83cm)
62	약효	이향암(비구), 성엽	마곡사 백련암 칠성도, 1914(126×246cm)
63	약효	김청암, 이향암	마곡사 영은암 칠성도, 1918
		청암	마곡사 영은암 독성도, 1918
			마곡사 영은암 산신도, 1918
64	약효	정련, 목우, 천일, 몽화, 석찬, 경인, 윤규, 사미, 래순, 재학	마곡사 심검당 석가불회도, 1924
		정련, 목우, 천일, 몽화, 석찬, 경인, 윤규, 사미, 래순, 재학	마곡사 심검당 신중도, 1924
65	약효	정련(편수, 출초), 목우, 천일, 몽화, 재찬, 경인(연암당), 윤규, 래순, 재학	마곡사 대웅전 신중도, 1924(192×271cm)
66	약효	정련, 목우, 몽화, 경인, 재찬, 래순	예산 향천사 괘불, 1924(567×314cm)
67	약효(주관)	금어 응파(법융), 사미 복동	목아박물관 신중도, 20세기 전반기

표15. 대화사 약효 화파

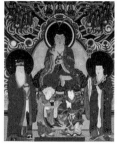 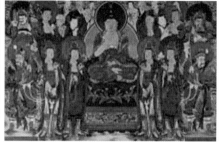 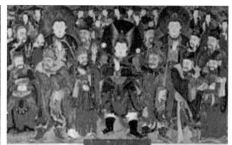

도213. 해인사 지장삼존도,　도214. 수덕사 정혜사 영산회도, 1925　　도215. 수덕사 정혜사 신중도, 1925
　　　　1925

효는 활동을 멈추었고 이후에는 그의 제자인 문성과 정연이 활발히 활동하게 된다.

문성의 계승　　문성은 1925년에 합천 해인사에서 지장삼존도(도213)를 그리고 있다. 이
　　　　　　　 그림은 삼존의 머리 위 공간의 화려한 광선 속에 3부분으로 나뉘어 수많
은 불·보살들이 구름속에 싸여있는 구도로 바로 문성의 특징이며, 지장삼존의 건장한
형태, 아래쪽의 두 동자의 표현, 선명한 채색 등도 인상적이다. 이 해에 해인사 약수암에
서 부엌신인 조왕도를 역시 문성이 수화승으로 출초까지 하고 있는데 독성도를 변형시킨
듯한 그림이다.

　이후 문성은 왕성한 활동을 하고 있다. 수덕사의 정혜사 영산회도(1925, 도214)는 긴 횡화
면에 중앙 석가불과 좌우 사천왕, 6보살, 제자들이 다소 정연하게 배치된 구도, 선명한 채
색 등 약효파의 특징이 잘 보이고 있다. 정혜사의 신중도(도215) 역시 1925년에 정연이 천
일天日, 몽화 등과 함께 그리고 있는데 영산회도와 같은 횡화면, 제석·범천·위태천이 거
의 나란히 배치된 구도, 선명한 채색 등이 앞의 그림을 따르고 있는 것이다. 약효파인 봉
린과 일섭은 송광사 성산각의 칠성도(1925)를 그리고 있다. 횡화면, 지나친 청색의 과용으
로 조화롭지 못한 화면 등이 새로운 특징이라 볼 수 있겠다. 이후 일섭은 서울을 중심으
로 근대까지 가장 왕성하게 활동하고 있어서 주목된다.

④ 19세기말의 전라도 불화 유파

천여 화파의 계승과 그들의 대활약

1870년 전후부터 천여나 익찬의 제자들이 전라도 일대를 중심으로 활발히 활동하게 된다. 곡성 도림사 신덕암 아미타도(도216)는 천여의 제자 준언俊彦이 문자·인우 등과 함께 1870년에 그리고 있다. 긴 횡화면(104.3×176㎝)에 아미타삼존불을 중심으로 2열의 보살, 제자(8인) 등이 자연스럽게 배치된 구도, 진한 녹색·홍색의 무거운 화면 등이 특징이다.

2년 후인 1872년에 준언은 인우와 함께 화엄사 금정암의 칠성도(도217)를 조성한다. 긴 횡화면 상단에 치성광불과 칠성불이 큰 원광 안에 배치되고 중단에 일광·월광보살과 좌우 협시, 하단 2열의 칠원성군과 삼태육성 등 수많은 협시들이 정연하면서도 자유스럽게 표현된 구도, 수채화적인 배경색으로 한 진녹·홍·청색의 무거운 화면 등 신덕암 아미타도를 따르고 있다. 준언은 이 해(1872)에 화엄사 금정암에서 산신도(도218)를 그리고 있다. 세로 화면(113×66㎝)에 산신을 중심으로 4동자와 큰 호랑이가 둘러싸고 있는 구도를 보여주고 있으며 호랑이 꼬리가 앞으로 둘렸고, 청홍의 부드러운 채색이 인상적이다.

1879년에는 천여의 제자들인 묘령妙寧과 두삼·경선·일삼·일준·영수 등이 선암사 염불당의 신중도(도219)를 그리고 있다. 세로 긴 화면의 상단에 제석천과 협시, 하단에 위태천과 협시(사천왕, 팔부중) 등이 배치된 구도, 진·홍·청색의 화면 등에서 준언 천여계의 특징이 잘 나타나고 있다. 천여계인 묘영妙英은 일준 등과 함께 하동 쌍계사 국사암의 칠성도(도220)를 그리고 있다. 상단의 치성광 삼존불과 칠불, 중·하단의 많은 권속이 정연

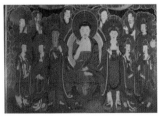
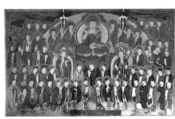

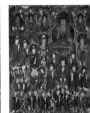

도216. 곡성 도림사 아미　도217. 화엄사 금정암 칠성도, 1872　도218. 화엄사　도219. 선암사　도220. 쌍계사 국사
타도, 1870　　　　　　　　　　　　　　　　　　　금정암 산신도,　염불당 신중도,　칠성도, 18
　　　　　　　　　　　　　　　　　　　　　　　　1872　　　　1879

한듯 하면서도 자유스러운 배치구도, 진홍, 청색의 화면 등 준언의 화엄사 금정암 칠성도
와 상당히 유사한 편인데 큰 원광이 표현되지 않고 덜 정연한 것이 다르다고 하겠다.

취선과 청진암 아미타회도 　　　천여계인 취선은 천희·민우 등과 함께 송광사의 암자(청진암·
　　　　　　　　　　　　　　자정암·광원암)에서 1879년에 불화를 그리고 있다. 청진암 아
미타후불도(도221)는 상·하단으로 나누고 상단에는 주존과 좌우 2보살, 하단에는 주존
아래 관음보살과 좌우 보살 및 2천왕, 가장 위로 제자, 협시 등의 구도, 진녹·청·홍색의
무거운 화면 등의 특징을 보여주고 있는데 백의관음이 상단의 주존불과 유사하게 하단의
삼존 중심에 배치된 파격적인 새 구도는 관음의 위상을 잘 알려주는 특징이어서 이 불화
의 성격을 잘 보여주고 있다.

같은 해에 취선이 그린 자정암 지장시왕도(도222)는 중심에 지장보살이 선명한 홍색의
신광배를 배경으로 입상으로 당당하게 서 있는 인상적인 모습으로 희귀한 특징이라 할
수 있다. 청진암 신중도 역시 상단에 제석천, 중단에 위태천, 하단에 사천왕이 배치된 독
특한 구도, 선명하고 밝은 화면 등이 앞의 그림과 유사한 것이다.

취선은 그 후 1890년에 해인사파인 전기·상수 등과 함께 해인사 중봉암 칠성도(도223)
를 그리는데 약효의 특징을 받아들인 듯 치성광 삼존과 칠불의 역삼각형 구도, 좌우 타원
형속의 칠원성군과 삼태육성의 배치, 엷은 채색 등이 특징이다. 이처럼 천여파인 취선은
독보적인 불화를 새롭게 그려 일세를 풍미하고 있다.

구례 천은사 아미타도(1881, 도224)를 천여계인 인우가 취원·기연 등과 함께 그리고 있

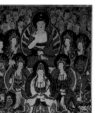

도221. 송광사 청진암
아미타도, 1879

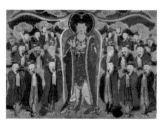

도222. 송광사 자정암 지장시왕도,
1879

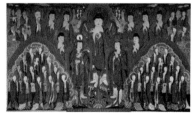

도223. 해인사 중봉암 칠성도, 1890

도224. 천은사 아미타도, 1881

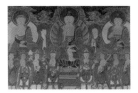

도225. 정토사 기봉암 삼세불도, 1892

도226. 송광사 산신도, 1896

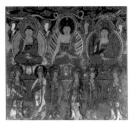

도227. 선암사 대승암 삼세불회도, 1898

도228. 송광사 산신도, 1898

다. 중앙 아미타 본존과 좌우 2열의 6보살, 가섭과 아난 등 구존도의 단순한 구도, 진홍·녹·청색의 무거운 화면 등이 특징이다.

중언과 기봉암 삼세불회도　　1892년에 천여계인 증언·묘연·봉준 등은 백양사 극락전 신중도와 정토사 기봉암 삼세불도(백양사 박물관 소장)를 조성한다. 기봉암 삼세불도(도225)는 약간의 가로 긴 화면(158×172㎝)에 상단에 석가·약사·아미타 삼세불 사이에 가섭과 아난, 하단에 팔대 보살이 배치된 구도, 엷은 수채화적인 홍·녹색과 진청색의 화면, 건장한 형태 등의 특징이 나타나고 있다. 극락전(청류암) 신중도 역시 엷은 홍·청색과 진청색 화면, 제석·범천·위태천 등이 상단에 배치된 구도 등이 특징인 것이다.

송광사 산신각의 산신도(1896, 도226)는 묘영이 천희와 함께 그렸는데 호랑이와 시자를 거느린 산신 입상이어서 가장 특이한 산신도라 하겠다. 취선의 송광사 자정암 지장보살입상과 함께 천여파 후예들이 마음놓고 새로운 구도와 형태를 표현하고 있어서 이 시대 불화의 다양성을 잘 보여주고 있다.

이어 1898년에는 묘영이 경성, 기철 등과 함께 선암사 대승암 삼세불회도(도227)를 그리고 있는데 상단의 석가·약사·아미타 등 삼세불좌상, 하단에는 각 불상 무릎 아래인 대좌 전면에 각기 2보살 입상씩을 배치한 독특한 구도, 여기에 불상의 두 광배 사이에 제석·범천·가섭·아난이 작게 배치된 구도, 엷은 녹·청·홍색의 화면, 늘씬한 장신의 형태 등이 특징이라 할 수 있겠다.

송광사 산신도(성보박물관, 도228)는 1898년 문형文炯이 그렸는

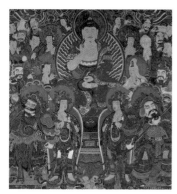
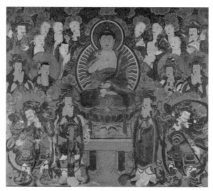

도229. 송광사 감로암 영산회도, 1904　　　도230. 선암사 운수암 아미타도, 1912　　　도231. 만연사 선정암
독성도, 1916

데, 고송古松아래 긴 꼬리가 달린 호랑이에 기대어 3동자를 거느린 풍채 좋은 산신은 선명한 홍색 도포를 입고 있는 독특한 그림이다.

묘영과 감로암 영산회도　　　1904년에는 송광사 감로암 영산회도(도229)를 묘영이 성일出草과 함께 그리고 있다. 거의 정방형에 가까운 화면(182×172㎝) 상단 중앙에 설법인의 석가불이 앉아 있고, 이를 둘러싼 협시들이 아래에서 위로 가면서 작아지는 원근법 구도, 홍·녹·청의 선명한 화면이 묘영의 특징인 것이다. 송광사 해청당 신중도와 장경각 칠성도 역시 과도한 청색과 분홍색 등이 앞의 그림과 유사한 것이다.

천여계인 두삼斗三도 선암사 운수암 아미타도(1912, 도230)를 국망國亡후 2년 만에 그리고 있다. 정방형에 가까운 화면(184×217㎝)에 대좌 위의 아미타를 둘러싸고 있는 구도, 장신의 체구, 연한 녹·청·홍색의 수채화적인 화면 등 천여계의 특징을 잘 보여주고 있다. 만연사 선정암 독성도(도231)는 천여계 창섭이 세복과 함께 1916년에 그리고 있는데 역시 수채화적인 특징이 보이고 있다. 1918년 순천 선암사 나한전 제석도와 범천도 또한 편수 창오昌旿와 수화승 종인, 경인과 함께 그리고 있는데 하늘의 특이한 구름을 바탕으로 의자에 앉은 제석, 수채화적인 채색 등이 앞의 그림들을 따르고 있다.

⑤ 경기도 불화 유파

조선시대 화원 작가들은 활동하던 지역이 대개 정해져 있다. 서울 · 경기 일대, 전라도 일대, 경상남 · 북도 일대가 뚜렷이 구별되며 충청도나 강원도가 별도로 구별될 때도 있지만 충남은 전라도와 겹치거나 충북과 경남, 서울, 강원도까지 진출하거나 반대로 경상도 화원이나 서울 · 경기도 화원이 전국적으로 활동하는 경우도 간혹 있다. 그런데 수원 화성 조성에 전국 화원들이 동원된 이후에는 서울 · 경기 화원이 경상도 일대까지 진출하는 일이 빈번히 일어나거나 그 반대의 경우 등 화원들이 전국적으로 활동하는 일이 앞시대보다 더 많아지고 있다.

19세기 전반기 서울 · 경기 지방의 불화들은 현존하는 예가 드문 편인데 애초부터 뛰어나게 많이 조성되지 않았던 것 같다. 수화승 민관이 조성한 청룡사 괘불도(1806) 외에는 중흥사 아미타불도(1828)나 남양주 봉영사 지장도가 현존하는 불화 가운데 가장 이른 예라 하겠다. 민관은 18세기 후기에 활동하던 화승들 가운데 마지막 화원이어서 19세기 작가라고는 할 수 없기 때문에 19세기 초기(1/4분기나 되는 오랜 기간) 동안 서울 · 경기 일대에는 불화들이 많이 조성되지 않았다고 할 수 있다. 1821년에는 양양 영혈사 아미타불도가 조성되지만 그 외의 불화는 거의 현존하지 않아서 앞으로 이 지역 불화들이 더 이상 발견되지 않으면 그 실체를 알 수 없을 것이다.

양주파 민관의 괘불도 　19세기 초의 괘불화에서 이미 언급했다시피 민관閔寬이 조성한 서울 청룡사 괘불도(1806, 도232)는 원래 도봉산 원통사圓通寺에서 조성되었는데, 당대 최고의 걸작으로 평가된다. 대공덕주가 나라에 충성을 다한다는 보국진충補國盡忠 상궁尙宮 최씨여서 일종의 왕실불화로 생각되는데 그래서인지 당대 최고의 화승인 양주파 민관이 괘불화 조성을 담당하고 있어서 뛰어난 수작이 조성되었다고 할 수 있다. 이 괘불도는 중앙 비로자나불, 좌 보관형 노사나불, 우 보관형 석가불의 삼존불상이 화면을 꽉차게 자리잡고 있는 희귀한 삼신불괘불도이다. 좌우 협시가 앞 본존 비

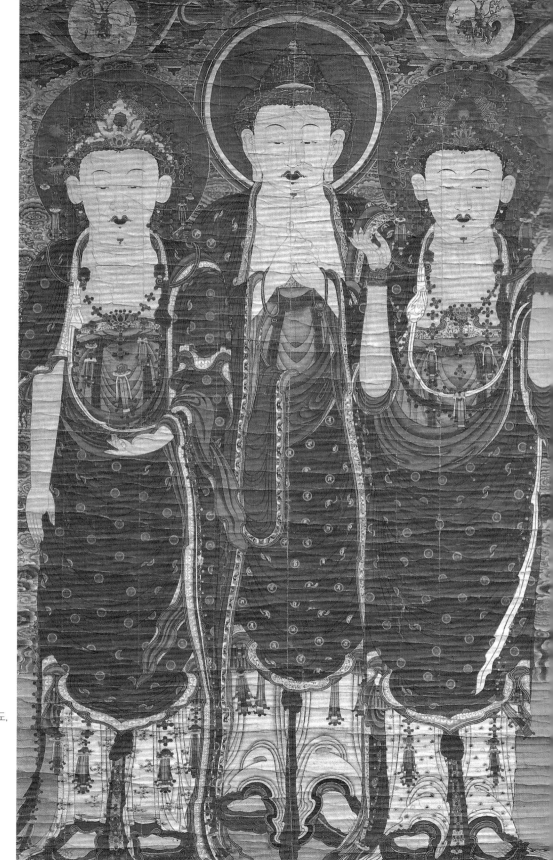

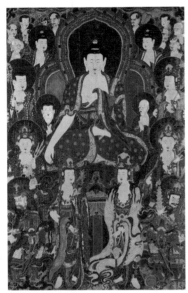

도233. 중흥사 삼세불도(아미타불도), 1828

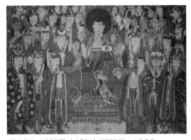

도234. 남양주 봉영사 지장도, 1828

로자나불이 뒤에 배치된 구도, 지권인의 비로자나불, 두 손 설법인의 노사나불, 항마촉지인의 석가불의 독특한 수인, 세련된 계란형의 온화한 얼굴, 대형이지만 곧고 단정한 체구, 온화한 붉은색 대의大衣와 청, 백, 녹색의 간색 조화, 옷깃과 대의 등의 세련되고 잔잔한 꽃무늬, 주름선의 명암법 처리 등에서 전체적으로 원만하고 온화한 도상 특징을 잘 나타내고 있어서 19세기 전반기의 불화를 대표한다고 해도 무리가 없을 것 같다.[31]

1828년작 중흥사 아미타불도(국립중앙박물관 소장, 도233)는 경북 지역 최고 수화승 신겸信謙파(선준禪俊·수연守衍·정인定仁·정순定淳)가 그린 후불탱이다. 녹색 두광頭光 이외에는 밝은 홍색의 화면, 좌우대칭의 정연한 구도, 갸름한 얼굴과 하체는 건장하지만 상체는 날씬한 체구 등의 특징을 잘 보여주고 있어서 서울·경기 지역 불화의 경향을 어느정도 이해할 수 있다. 이 점은 같은 해에 그린 남양주 봉영사 지장도(1828, 도234)에서도 찾아볼 수 있다. 역시 경상도의 신겸 화파로 생각되는 신선愼善(화담당華潭堂)파(우희于希·법담法曇·도증道證·충운忠雲·두일斗一)가 조성한 지장시왕도이다. 새롭게 유행한 옆으로 긴 횡화면에 본존 지장보살 좌·우 4열로 정연하게 배치된 구도, 좀 더 부드러운 홍색 위에 밝은 화면, 갸름한 얼굴과 건장한 하체 등에서 신겸파의 특징을 계승한 당대의 수작임을 알 수 있다.

31 문명대, 「청룡사 삼신괘불도의 연구」, 『강좌미술사』33 (한국미술사연구소·한국불교미술사학회. 2009.12).

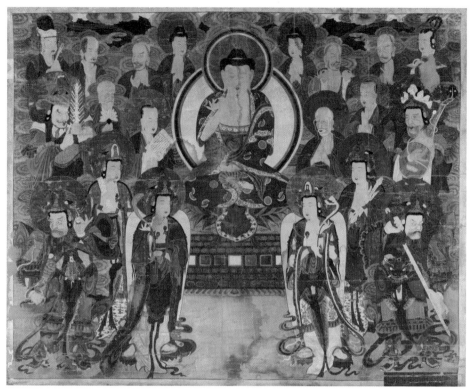

도235. 영혈사 아미타불회도, 1821

영혈사 아미타불회도　　1821년작 강원도 양양 영혈사靈穴寺 아미타불회도(도235)는 경상,
　　　　　　　　　　　강원 화파에 한암당 의은義銀 수화승이 제작한 희귀한 불화이다.
의은 작으로 희귀할 뿐 아니라 강원도에 현존하는 귀중한 불화로서 19세기 전반기를 대표
할 수 있는 상당히 뛰어난 수작秀作의 아미타불화라는 점에서 의의가 크다고 할 수 있다.

　　첫째, 영혈사 아미타불회도는 군도형식이다. 군도형식이면서 좌우가 엄격한 대칭을 이
루고 있고, 세로도 상하 2단으로 구성되어 상하좌우가 대칭적 균형미를 나타내고 있다.
본존 아미타불을 중심으로 관음·세지·금강장·제장애 등 4보살과 4천왕·나한·팔부중
등으로 구성된 것이다.

　　둘째, 아미타불회도는 작가계보가 사불산 화파에 속하고 있다는 것이다. 수화승 한암

당 의은은 이 영혈사 아미타불화와 함께 그 다음 해인 거제 장흥사 소장(문경 봉암사 소장, 1822) 지장시왕도를 조성했는데, 이 지장시왕도 조성의 증명법사가 화승 여훈呂訓이여서 의은은 여훈의 제자 아니면 같은 화파인 사불산 화파로 분류되고 있다는 사실이다. 즉 여훈은 사불산 화파의 유명한 흥안·신겸·수연 등과 함께 문경 혜국사 석가영산회도를 그리고 있는 것으로 보아 의은 역시 그에 속한다고 볼 수 있다. 경상도 북부의 화승들은 강원도 내지 경기도에까지 진출하고 있는 사실이 파악되고 있으므로 이 영혈사 아미타불회도는 사불산 화파의 뛰어난 수작 불화로 평가될 수 있는 것이다.[32]

셋째, 이와 함께 이 아미타불화는 당시로는 드문 본존상의 우아한 형태, 협시상 들의 건장하고 동적인 자세, 흰바탕의 비교적 정교한 문양 등에서 18세기 전반기 불화 가운데 뛰어난 불화로 평가된다고 할 수 있다.

넷째, 앞의 특징과 함께 흰색과 흰색 바탕에 청색 문양, 청색의 활용이 나타나고 있어서 새로운 양식 특징이 대두되고 있는 사실을 잘 알 수 있으므로 중요시되어야 할 것이다.

이상과 같이 영혈사 아미타불회도는 1821년에 조성된 사불산 화파계에 속한 대표적인 수작이고 또한 강원도의 19세기 불화 가운데 가장 우수한 불화로 중요시되어야 하는 것이다.

신선의 등장　　　신선은 1832년에 의윤·환감·도증·도문·혜호 등과 함께 흥천사興天寺 괘불도(도236)를 그리고 있다. 화면 가득히 비로자나삼신불(노사나, 석가)을

32　영혈사 아미타불회도 〈화기〉(2017년에 엔가드에서 보존처리 했음).
　　「道光元年辛己五月」日襄陽府靈穴寺」奉安于緣化秩」證明龍波慧楚」誦呪永月巨欽」道奉○願」金魚漢庵義銀」聖波盛演」比丘大益」比丘道允」比丘体信」都○比丘○仁」別座比丘軏根」供養比丘　植」淨頭立禪陳國」持殿化主南溪世能」三綱」僧○比丘世演」首頭比丘煖○」書記比丘世煖」本寺秩」老德比丘洪鑑」比丘大仁」比丘信悅」比丘最云」比丘壁信」比丘贊熙」(慧)」大施主秩」大施主盧俊及」婆湯主陳允桓」己五月」

33　다음 글을 참조할 수 있다.
　　① 김창균, 「조선 후반기 제3기 괘불화의 도상학적 연구」, 『강좌미술사』40 (한국미술사연구소·한국불교미술사학회, 2013).
　　② 고승희, 「흥천사 괘불도 연구」, 『흥천사의 불화』 (한국미술사연구소, 2019.10).
　　③ 유경희, 「조선 말기 흥천사와 왕실불화」, 『강좌미술사』49 (한국미술사연구소·한국불교미술사학회, 2017.12).

그리고, 노사나불과 석가불 하체에 걸쳐 가섭, 아난을 배치했고 그 아래쪽 흰 원광圓光 안에 동자와 동녀를 각각 배치한 특이한 구도, 당당한 거구의 3신불이 한쪽 어깨를 겹치게 한 자세, 홍·녹·청의 선명한 채색 등이 돋보이는 괘불도이다.[33]

동자가 들어있는 흰 원광은 1830년작으로 알려진 현등사 지장시왕도(도237)에서 표현된 것이 현존하는 예로서는 첫 번째라 할 수 있다. 즉 신겸파의 관주觀周로 추정되는 화원 등이 그린 이 지장도의 지장삼존이 흰 원광 안에 배치된 그림으로 현존하는 불화로서는 첫 예라 할 수 있다. 화면 중앙의 거대한 흰 원광 안에 그 권속들이 정연한 듯하면서도 비교적 자유롭고 활달하게 배치된 특이한 구도, 밝은 홍·녹·청색의 화면, 단정한 형태 등이 인상적인데 대흥사의 내원, 익찬계 칠성도는 이 지장시왕도와 깊게 연관되고 있는 것 같고, 서울·경기 일대의 19세기 후반기 이후의 동자 원광도 마찬가지라 하겠다.

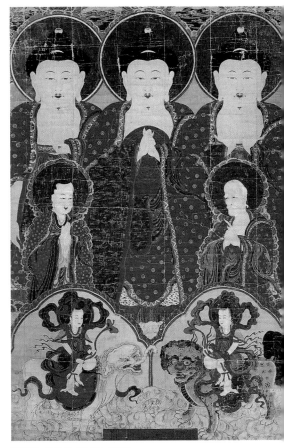

도236. 흥천사 괘불도, 1832

이런 원광은 같은 현등사에서 20년 후에도 계승되는데 1850년 조대비趙大妃의 발원에 의하여 조성된 수월관음도(도238)가 대표적인 예이다. 거대한 금색, 원광을 배경으로 넓은 암반 위에 유희좌로 앉아 있는 당당한 모습의 수월관음이 화면을 압도하고 있다. 왼쪽의 기암 위에 간명한 두 그루의 대나무와 오른쪽의 괴석 위에 버들가지가 꽂혀 있는 태극무늬 정병, 만면滿面 가득히 미소 띤 직사각형의 친근한 얼굴, 옷깃의 독특한 꽃무늬, 그리고 관과 대의의 특이한 분홍색 등은 이 불화의 독특한 매력이며, 새로이 등장하는 태극무늬 정병은 동국대박물관 소장 부석사 철정병에서 볼 수 있는 이 시기의 특이한 무늬 정병으

도237. 현등사 지장시왕도, 1830

로 주목된다. 이런 특징은 헌종(1827~1849)의 도솔천왕생과 왕실제위의 만수무강을 빌고자 왕대비 조대비가 발원한 불화답게 우리를 감동하게 하고 있다.

흥천사 괘불도가 그려진 1832년에는 은평구의 수국사 감로도(현재 프랑스 기메박물관 소장, 도239)가 희원熙圓·제원·선찰에 의하여 조성된다. 희원은 세원世元과 함께 1831년 양산 내원암에서 수화승 경욱敬郁, 慶郁과 아미타불도를 그린 후 그 다음 해부터는 서울·경기도로 돌아와서 다시 활동한 양주 화파의 사제 관계 화승들이었다고 생각된다. 수국사 감로도(도239)는 사방 2미터 정도의 큼직한 화면을 꽉 차게 그린 감로도인데 상단에 과거 칠불, 중단에 성반, 하단에 두 아귀가 배치되어 있고, 좌·우 하단에 걸쳐 의식중儀式衆과 갖가지 장면들이 역동감나게 표현되고 있다. 이 그림에 참여한 세원(1831~1861)은 봉은사 대웅전 신중도(1844, 도240)를 수화승 체정体定 밑에서 편수로 참여하고 있는데, 이를 그린 화승들은 서울·경기 화파들이라고 할 수 있다. 이 신중도는 상단에 제석·범천상과 나란히 위태천을 배치하는 파격적 구도법을 보여주고 있는데, 상단 제석·범천, 하단 위태천(팔부중 등 권속)을 배치하는 일반적인 구도를 벗어나 하단의 위태천을 상단 제석·범천의 왼쪽向右에 배치하는 새로운 화면을 보여주고 있다. 이러한

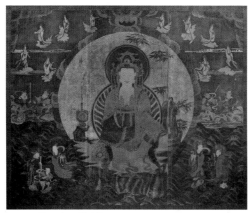

도238. 현등사 수월관음도, 1850

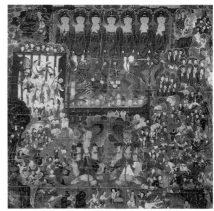

도239. 수국사 감로도, 1832

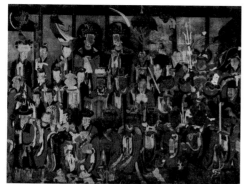

도240. 봉은사 대웅전 신중도, 1844

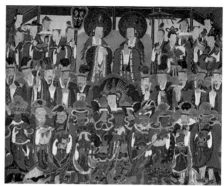

도241. 청계사 신중도, 1844

구도는 1790년작 현등사 신중도에서부터 나타나 19세기 경기화원의 신중도(봉은사 대웅전 신중도, 흥국사 신중도(1868), 서울 사자암 신중도(1880), 흥국사 신중도(1892), 서울 미타사 신중도(1899), 진관사 신중도(1910)) 등에 주로 유행하고 있다.

같은 해에 청계산 청계사에 신중도(1844, 도241)가 봉안되는데 앞의 봉은사 신중도와 다른 전통적인 구도를 보여준다. 같은 서울·경기 화파로 생각되지만 1832년 흥천사 괘불도를 수화승 신선 밑에서 말단 화원으로 참여한 혜호 慧皓가 수화승이 되어 상규·계심戒心·지관智宣 등과 함께 전통적 신중도식으로 그리고 있어서 봉은사 대웅보전 신중도와는 다른 편이다. 상단 중심에 제석·범천, 중하단 중심에 위태천, 이외 좌우로 상·중·하단으로 이루어진 다소 질서정연하면서도 운동감 있는 배치구도를 보여주고 있으며, 밝은 화면을 나타내고 있어서 19세기 중엽의 대표적 신중도로 평가된다.

2년 후인 1846년에 혜호는 남양주 흥국사 현왕도 (불암사佛岩寺 소장, 도242)를 단독으로 그린다. 몸은 왼쪽, 얼굴은 오른쪽으로 향한 우측면관의 현왕現王을 중

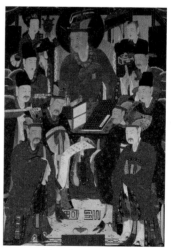

도242. 남양주 흥국사 현왕도, 1846

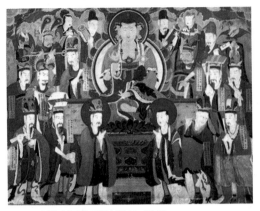

도243. 서울 사자암 지장시왕도, 1846

심으로 병풍을 배경으로 많은 협시들이 둘러싸고 있는 구도, 근엄한 긴 얼굴, 밝은 분홍과 청색이 돋보이는 이 현왕도는 청계사 신중도와 함께 혜호의 특징이 잘 들어나고 있다. 이 현왕도에 이어 또 한 점의 현왕도가 다음 해인 1847년에 그려진다. 앞의 현왕도와 달리 정면향으로 책상 앞에 앉아 있는 현왕과 현왕을 둘러싼 협시 칠존의 간략한 구도, 밝은 화면 등이 특징이지만 밝은 청색과 분홍색의 특징은 앞의 신중도와 비슷한 편이다.

1846년에는 서울 사자암에 지장시왕도(도243)가 봉안된다. 화기에 의하면 좌우 별도의 시왕탱도 함께 봉안되었다고 생각되는데 현재는 지장시왕도만 남아 있다. 가로로 긴 화면(133.2×172.7㎝)의 중앙 상단에 지장보살이 앉아 있고, 이 좌우 3단에 걸쳐 도명, 무독귀왕과 10왕 및 협시들이 배치되어 있는데 정연한 듯하면서도 생동감 있는 구도를 보여주고 있다. 본존과 협시 모두 얼굴이 길고 풍만하면서도 미소를 띄고 있으며, 체구도 건장한 편이며 다소 탁한 적혈색 위주의 청·녹·백색이 배색된 채색 등 19세기 중엽 불화의 특징이 잘 나타나고 있는데, 이런 특징은 19세기 후반기 불화양식의 선구로 볼 수 있다.

19세기 후반기의 경기 불화 유파　　19세기 후반기에는 수많은 불화들이 전국적으로 조성되었고 아직도 상당수 남아 있는 편이다. 이 시기 동안 서울·경기 일원에서도 불화의 조성 활동이 활발하게 일어난다. 앞시대 화승들의 일부도 있지만 대부분 19세기 후반기에 주로 활동한 화원들이다. 응성당應性堂 환익幻翼·체정体定·세원世元에 이어 응석應錫·영환永煥·창엽瑲曄·상규尙奎·응륜應崙 등 수십 명의 수화승들이 활발히 활동한 것으로 알려져 있다.

양주파 환익의 활약 양주파인 응성 환익은 10명의 화승들과 함께 남양주 봉영사에 아미타불회도(1853, 도244)를 조성·봉안한다. 탁자식 독특한 대좌 위에 앉아 있는 비교적 작은 편의 아미타불 좌우로 협시들이 3단으로 배치되었지만 비교적 자연스러운 자세이며, 날씬하면서도 단정한 형태, 녹색과 청색이 다소 두드러진 화면 등 경기 화파의 특징이 잘 들어나고 있다. 이 그림을 그린 화원의 말석에 창엽과 응석이 참여하고 있어서 응석은 이 그림에서부터 화원으로 등장하고 있다.

그러나 환익은 1855년에 남양주 불암사佛岩寺에서 수화승 주경周景의 보조화사로 창엽(한봉漢峰 창엽瑲曄), 긍섭 등과 함께 지장시왕도(도245) 조성에 참여하고 있다. 환익은 이 지장도에서는 별 역할을 하지 않은 듯 횡 화면에 본존 지장보살이 큼직하게 배치되었고 좌우로 시왕과 권속들이 3단으로 열 지어 있는데, 청녹색도 있지만 밝은 홍·황색이 주조여서 환익 작 봉영사 아미타불도보다 화면이 밝아지고 있다. 이 해(1855)에 환익은 또 하나의 신중도(국립중앙박물관 소장, 1855)를 보조화사로서 그리고 있다. 수화승 체정体定의 차화사로 응석 등과 함께 그리고 있어서 여기서는 일정 부분 역할을 한 것 같다. 이 그림의 수화승인 체정은 봉은사 대웅전 신중도(1844)를 세원 등과 함께 그리고 있어서 오랫동안 활약한 것으로 생각된다.

1854년에는 수화승 찬종讚宗이 파주 검단사에서 해운당海雲堂 일환一環 등 6명의 화원과 함께 가로로 긴 횡화면의 석가후불도(도246)를 그리고 있다. 검단사는 영조때 인조를 위

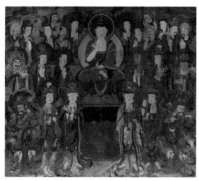

도244. 남양주 봉영사 아미타불회도, 1853

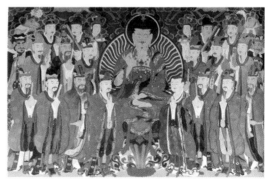

도245. 남양주 불암사 지장시왕도, 1855

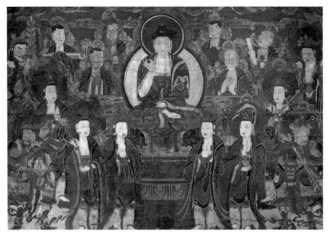

도246. 검단사 석가후불도, 1854

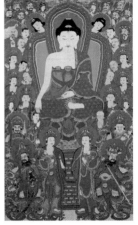

도247. 영은사 괘불도, 1856

한 원당으로 지정되어 사격이 있는 사찰인데 19세기에도 번성하고 있었다. 설법인의 본
존을 2중으로 둘러싼 협시들은 비교적 자연스럽고 세장한 형태, 청색의 남용이 두드러진
아담한 불화(118.8×171.4㎝)이다.

그러나 2년 후인 1856년에는 수화승 찬종이 수화승 긍준肯濬의 보조화승으로 강원도
영은사 괘불(도247)을 그리고 있어서 경기·강원 일대에서 활약하던 화승인 것 같다.34 큰
화면(840×409㎝)의 중앙에 상단 석가, 하단 문수·보현보살을 큼직하게 그리고 이 좌우로
사천왕, 보살, 나한 등이 전면에서 점차 작아지는 배치구도, 키형 두신광, 세장한 얼굴과
체구의 형태, 원색의 현란한 채색(두드러진 청색과 양녹색) 등 19세기 후반기의 새로운 양식
의 대두가 눈에 띄며, 특히 사천왕의 얼굴에 국한된 음영법의 표현이 새로운 불화 경향을
잘 보여주고 있다. 수화승 긍준과 차화승 긍섭, 찬종 등은 음영법 같은 새로운 불화양식을
앞장서 표현하고 있다. 이들 화파는 남양주 불암사 칠성도 화원(주경·창엽·환익·긍섭)의
예에서 보다시피 양주 화파로서 긍준·긍섭 등은 아마도 축연보다 선행했던 음영법 화파

34 다음 글을 참조 할 수 있다.
　① 문명대, 「韓國의 掛佛幀畵」,『영은사 괘불탱화 수리보고서』(강원도 평창군, 2003.12).
　② 김창균, 「영은사 괘불탱화에 대한 연구」,『영은사 괘불탱화 수리보고서』(2003.12).

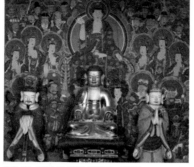
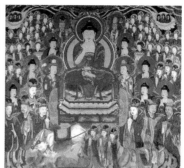

도248. 송암사 신중도, 1856 도249. 김룡사 지장시왕도, 1858 도250. 화계사 칠성도, 1861

로 생각된다.

남양주 송암사 신중도(1856, 도248)의 수화승 세원世元은 1844년에 봉은사 대웅전 신중도를 그린 수화승 체정体定 밑에서 보조화승으로 참여한 경기 화파인데 12년 후에는 수화승이 되어 이 신중도를 그리고 있다. 전통적인 제석 · 범천도와 같이 상단은 제석 · 범천, 하단은 위태천, 이 좌우 권속들의 배치, 녹색과 청색이 두드러진 특징 등 양주파의 특징을 보여주고 있다. 세원은 1857년 경남 양산 내원사로 내려가 아미타삼존도를 그렸고, 1858년에는 경북 문경 김룡사에서 지장시왕도(도249)를 그리고 있어서 경기(양주) 화파의 화승이 경상도와 긴밀한 관계를 유지하면서 양 지역을 왕래하며 활동하고 있었던 것 같다. 세원은 서울 화계사 칠성도를 1861년에 수화승 유경宥景의 차화사로 참여하고 있는 것으로 보아 1860년경 이후에는 다시 경기도로 귀환한 것 같다.

화계사 칠성도(현재 현등사 소장, 도250)는 수화승 유경이 세원 · 혜호 · 진호 · 창엽 등 후에 수화승이 된 화승들과 함께 그리고 있는데 화면(168.5×188.5㎝)의 상단에 본존 치성광불을 크게 부각되게 배치하고, 칠원성군과 7불, 28수宿 등 수많은 존상들이 둘러싸고 있으며, 녹색과 청색이 두드러진 화면, 단정하면서도 자유스러운 포즈 등 전통적인 불화의 전통이 상당히 계승되고 있다. 유경은 천축사 삼신괘불도(도251)를 1858년에 그리고 있다.[34] 큼직한 얼굴, 비교적 당당한 체구, 부드러운 홍색 위주에 청색이 가미된 채색, 가지런한 산신불(불형佛形 비로자나, 보관형 노사나, 석가)의 배치구도 등 청룡사 삼신괘불도의 전

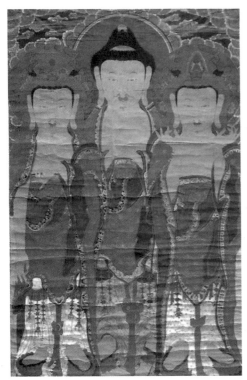
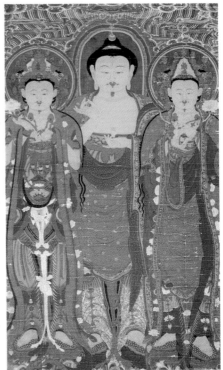

도251. 천축사 삼신괘불도, 1858 도252. 남양주 흥국사 영산회괘불도, 1858

통을 잇고 있다.

　19세기 후반기(1850~1900)인 철종(1850~1863)에서부터 순종(1907~1910)까지 약 60여 년간 서울 · 경기 지역에서 가장 많이 활동한 화승은 앞에서 언급했다시피 금곡당金谷堂 영환永煥 · 응석應碩 · 창엽璟曄 · 축연竺衍 등이다.36

　이들이 함께 모여 그린 그림이 1858년에 제작된 흥국사 영산회괘불도(도252)이다.

35　고승희, 「도봉산 천축사 비로자나 삼신괘불도 도상 연구」, 『강좌미술사』47 (한국미술사연구소 · 한국불교미술사학 회, 2016.12).

36　김창균, 「19, 20세기 서울지역 불화화승 유파 연구」, 『서울의 사찰불화』 II (서울역사박물관, 2008.12), pp.276~305.

1858년 남양주의 흥국사 괘불도를 조성할 때 수화승 영의永義 밑에서 영환(개금편수改金片手)·응석(탱편수幀片手)·창엽·봉감 등 후에 당대 최고의 화원들이 차화승으로 함께 참여하고 있는 것이 흥미진진한 편이다. 그런데 영환과 응석 둘 다 괘불도의 편수로 참여하고 있어서 흥국사 괘불도의 조성에 수화승 못지 않게 큰 역할을 했음이 분명하다. 화면(544.5×306.4㎝)을 꽉 차게 석가삼존 입상을 배치했는데 본존석가불은 뒤에, 두 보살 입상은 석가불 앞에서 불상 측면을 살짝 가리는 배치구도를 보여주고 있어서 19세기 경기도 일대의 괘불 특징을 보여주고 있다. 즉 장대한 신체에 비해서 넓은 이마, 가늘고 작은 눈, 도식적인 둥근 얼굴은 물론 두드러진 청색과 옷깃, 본존 군의의 흰색 바탕에 그려진 치밀한 꽃무늬 등 이 시기 경기도 괘불도의 특징이지만 같은 해에 조성된 천축사 괘불도보다 얼굴이 작아지고 채색이 진한 것은 다른 면이라 하겠다. 화기에 의하여 이 괘불도는 흥국사 영산재의 재의식에 사용했던 괘불임을 잘 알 수 있다.

흥천사 불화 1867년 서울 흥천사에는 1832년 왕실발원 괘불도를 조성한 전통을 이어 고종 내외의 강력한 후원으로 극락보전의 후불탱인 아미타극락회도가 조성된다. 이 불화 조성은 비단 불화 한 점의 조성에 그치지 않고 흥천사의 왕실 원찰 복원은 물론 전국적인 불교 중흥의 바람을 일으키는 계기가 된다.

1863년 12월에 철종이 승화하고 고종이 즉위하면서 대원군이 집정하게 된다. 대원군은 경복궁 중건 등 강력한 왕권강화 정책과 함께 사액서원(47) 외의 전국 서원 철폐, 삼정문란 혁파 같은 혁신 정치를 강력히 추진하게 된다. 이와 아울러 불교 지원 정책도 시행하여 서울 근교의 사찰 중건과 불사 후원 정책을 적극적으로 시행한다.

이러한 시기를 맞아 흥천사도 흥선대원군의 의지(권선문)로 신흥사의 원래 이름인 흥천사興天寺로 다시 개명하고 1865년에 대방과 요사채, 명부전 등이 건립되는 등 중흥의 기틀이 마련된 것이다.

이 일환으로 많은 불화들이 조성되는데[37] 1867년에는 주불전인 극락보전의 후불탱화인 아미타극락불회도(168×239㎝, 도253)가 국왕 부부의 발원으로 조성되기에 이르게 된

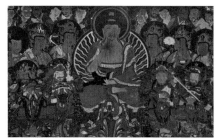

도253. 흥천사 극락보전 아미타극락회도, 1867

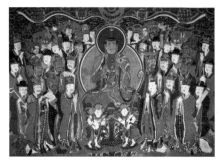

도254. 흥천사 극락보전 지장시왕도, 1867

도255. 흥천사 극락보전 신중도, 1885

다. 이 불화는 바로 경북 화파 특히 사불산 화파 신겸의 문손인 자우慈雨가 담당하게 되는데, 이것은 우연의 일치라고 보기 어렵다. 흥천사 중흥의 일등 공신이자 왕실의 지원을 받은 사불산문 김룡사의 고승 경운景雲 대선사가[38] 같은 문파의 대화사 자우에게 불사를 맡겼다는 것은 자연스러운 일이기 때문이다.

횡화면의 삼단구도, 건장한 체구, 강렬한 채색, 선명한 광배문과 옷깃의 흰색 바탕의 화려한 무늬 등의 특색이 돋보이고 있다.

이와 함께 지장시왕도(158×220㎝, 도254)도 조성된다. 건장한 지장보살과 선악동자, 도명·무독귀왕, 시왕, 판관, 사자, 옥졸들의 자유 분방한 배치, 동그란 눈동자, 좁은 이마의 풍만한 얼굴, 건장한 체구 등에서 자우 화파의 특징이 파악된다. 자우는 경기 화파인 응석화파와 1859년도부터 교류하였기 때문에 서로간의 영향 관계가 이루어진다.

흥천사에는 1885년에도 왕실 후원으로 대대적인 불사가 이루어져 다량의 불화가 조성된다. 신중도, 극락구품도, 시왕도 등 15점 이상이 동시에 조성된 것이다. 수화승 체훈과 선법·득눌·축연·석운·완오·성전·긍법 등 서울·경기 화파들이 대거 참여하고 있다.

신중도(도255)는 제석·범천과 위태천의 역삼각형 구도에 많은 신중들이 비교적 자유 분방하게 배치되었고, 대소 신중들이 다채로운 자세와 형태로 나타내고 있어서 응석 화

도256. 흥천사 극락구품도, 1885

파와 유사한 특징을 보여주고 있다.

극락구품도(도256)는 횡화면(152×229㎝)을 9등분한 화면 분할식의 독특한 구도를 나타내고 있다. 이런 화면 분할식 구품도는 서울·경기지역에서 19세기 말내지 20세기초에 주로 유행한 특징으로 화계사(1886), 백련사(1899), 도선사(1903), 봉원사(1905, 망실), 고양 흥국사(19세기) 구품도 등이 남아 있다. 횡화면(152×229㎝)을 세로로 3등분하고, 가로로 3등분하였는데, 세로의 중앙이 상품이고, 좌左가 중품, 우右가 하품이며, 각기 상생, 중

37 흥천사 불화에 대해서는 다음 글을 참조할 수 있다.
① 문명대의 『600년 왕실 원찰 서울 흥천사 불화』(한국미술사연구소, 2019.10).
② 문명대의 「흥천사 불화특집」, 『강좌미술사』45 (한국미술사연구소·한국불교미술사학회, 2020.12).
38 경운 이지에 대해서는 다음 글을 참조할 수 있다.
손신영, 「19세기 왕실 후원 사찰의 조형성」, 『강좌미술사』42 (한국미술사연구소·한국불교미술사학회, 2014).

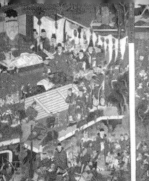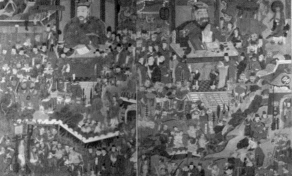

도257. 흥천사 시왕도, 1885

생, 하생으로 구획된 것이다. 각 상·중·하품과 3생 각 장면은 각기 개성있는 화면을 구성한 9장면의 극락인 셈이어서 각 중생들의 업에 맞게 왕생하는 성격을 잘 나타내고 있다.[39]

시왕도(도257) 역시 4품을 2·3면씩 분할한 화면분할식 10왕도이고 자유분방한 구성과 형태를 보여주고 있어서 체훈 화파의 특징이 보이고 있다.

1890년에도 대방의 아미타불회도, 신중도, 제석천도 등이 수월관음삼존상의 개금과 함께 왕실 발원(상궁尙宮주도)으로 조성된다. 이들은 수화승 선조와 지한·정익·축연·환감·긍법·성전·응기·혜근·계선·경림·혜관 등 서울·경기 화파들이 대거 동원되었는데, 지한·정익·축연·긍법·성전 등은 1885년에 이어 다시 참여하고 있어서 주목된다.

아미타극락회도는 금박의 강렬한 화염문 둥근 두신광을 배경으로 앉아 있는 아미타불과 좌·우 의자세의 8대보살, 오불, 나한, 제석·범천, 의자세의 사천왕 등은 가로 긴 구도(164×261㎝)의 특징에서 형성되었음을 잘 알려준다. 이와 함께 풍만한 형태와 홍녹의 채색, 옷깃의 무늬와 선묘들의 특징은 수화승 선조宣照의 의지가 엿보이는 수작이라 할 수 있다. 신중도와 제석천도 역시 아미타불회도와 거의 유사한 특징인 질서 속의 자유분방한 구도와 형태를 보여주고 있다. 특히 제석천도는 8부중이 모두 입상이어서 죽죽 뻗은 수직미를 나타내고 있으면서도 본존 제석천으로 집중되는 구도의 묘를 잘 살리고 있어서 수작의 제석천도라 하겠다.[40]

39 ① 문명대, 「조선 말기 극락구품도의 도상학」, 『강좌미술사』52 (한국미술사연구소·한국불교미술사학회, 2019.6).
　　② 문명대, 「흥천사의 극락구품도 연구」, 『흥천사의 불화』 (한국미술사학회, 2019.10).

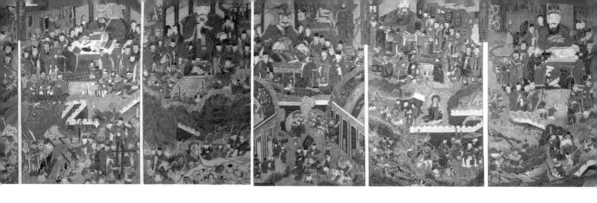

수화승 영환 화파의 약진　　　영환과 응석, 창엽 등 이들 화파들은 서로 수화승과 차화승을
　　　　　　　　　　　　　　번갈아 담당하고 협조하면서 그림을 그리고 있다. 1868년에
는 남양주 흥국사와 서울 청룡사에서 여러 불화들을 함께 조성했지만 흥국사 불화는 영
환이 모두 수화승이 되었고, 청룡사에서는 번갈아 가면서 수화승이 되고 있다. 이를 보면
경기 양주 화파에서는 영환의 위상이 상당했다고 할 수 있다. 영환은 금어편수金魚片手의
직함을 가지고 양주 화파의 본산인 남양주 흥국사에서 1868년에 지장도, 신중도, 감로
도, 칠성도 등 총 4점의 불화를 그리고 있다.

　칠성도(도258)는 영환이 윤감 · 창전 · 두삼과 함께 상당히 큰직한 화면(191.3×225.3㎝)
에 그리고 있다. 하단에 일광 · 월광보살과 상단에 치성광불을 큰직하게 배치했는데, 3존
모두 둥근 신광에 금박을 입혀 본존임을 강조하고 있다. 그 외 7원성군과 7불은 삼존 좌
우로 3단으로 배치했고 그 위로 작은 협시들을 빽빽하게 배치하였으며 이들은 단정한 모
습, 녹색 두광과 붉은색 가사와 의복 등 화면은 상당히 밝아지고 있어서 전통성과 신식이
공존하고 있는 셈이다. 이런 특징은 승의勝宜와 응륜應崙 등과 함께 그린 지장시왕도(도259)
에도 잘 나타나고 있다. 층단식이면서도 다소 자유로운 배치구도, 단정한 지장보살과 10

40 「흥천사 불화 특집」『강좌미술사』55 (한국미술사연구소 · 한국불교미술사학회, 2020.12).
　　문명대, 「흥천사 왕실발원 불화의 성격과 화면분할식 극락구품도의 도상학적 연구」
　　고승희, 「흥천사 비로자나삼신괘불도의 도상 연구」
　　유경희, 「흥천사 아미타불회도의 조성배경과 화승 연구」
　　김경미, 「흥천사의 약사신앙과 약사여래회도의 도상 연구」
　　김정희, 「흥천사 극락보전 지장시왕도 연구」
　　신은미, 「흥천사 신중도의 도상 연구」

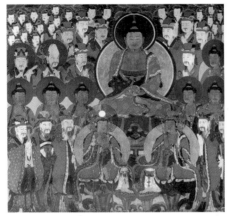

도258. 남양주 흥국사 칠성도, 1868

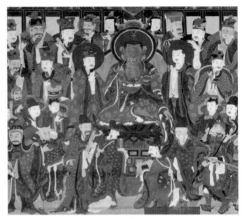

도259. 남양주 흥국사 지장시왕도, 1868

도260. 남양주 흥국사 신중도, 1868

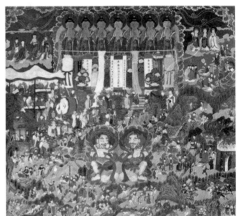

도261. 남양주 흥국사 감로도, 1868

왕 등 협시군, 지장보살의 찬란한 금박신광과 녹색 두광, 붉은색이 많은 화면 등이 서로 유사한 편이다. 여기에 비해서 응석을 차화사로 쓴 신중도(도260)는 제석·범천과 위태천이 상단에 배치된 것은 앞에서 말했다시피 새로운 배치이며, 위의 3존이 크게 부각되지 않았고, 녹색과 청색이 많아진 점이나 호리호리한 세장한 형태 등은 약간의 차이를 보여주고 있다. 창엽 등과 함께 그린 감로도(도261)는 청색과 녹색이 많아지고 두 마리의 작아진 아귀가 하단으로 내려온 점, 자유분방한 배치 등에서 특징적이라고 할 수 있다.

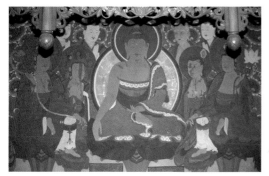
도262. 청룡사 영산회도, 1868

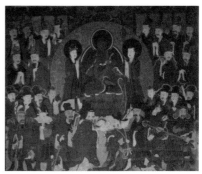
도263. 청룡사 지장도, 1868

청룡사 불화　　　서울 동대문 청룡사에도 1868년에 신중도, 영산회도, 지장도, 칠성도, 현
　　　　　　왕도 등 5점을 영환·창엽·응륜·승의 등이 서로 수화승이 되어 번갈아
가면서 조성하고 있다.[41] 수화승 영환은 응륜·윤감·응훈·응성 등과 함께 신중도를 그
리고 있다. 세로로 긴 화면에 상단 제석·범천, 하단에 위태천과 좌우에 8부중 등이 둘러
싼 배치구도, 긴 얼굴과 건장한 체구, 청색과 탁한 연분홍 채색의 화면 등은 흥국사 신중
도와는 배치구도에서 달라졌지만 전체적인 특징은 유사한 편이다.

　같이 조성한 영산회도(도262)는 창엽이 수화승이 되어 조성했지만 수화승 영환이 그린
1868년 흥국사 칠성도 등과 거의 유사한 편이다. 횡화면은 서울 근교의 작은 사찰에서
19세기에 유행한 형식이며, 석가불과 관음, 세지, 지장, 미륵의 4대 보살, 아난, 가섭 등 4
대 제자가 횡화면에 그려진 간략하면서도 작은 화면(100×160.5㎝), 갸름한 얼굴에 다소
건장한 체구의 형태, 원색의 선명한 연분홍색, 흰 옷깃의 꽃무늬, 녹색 두광에 금박신광
등은 영환 작 흥국사 칠성도 등과 친연성이 강한 것이다. 이들은 서로 번갈아 가면서 또
는 차화사로 참여하면서 서로 양식적 특징을 공유했기 때문일 것이다.

　응륜이 수화승이 되어 그린 지장도(대웅전, 도263) 역시 동일한 특징을 보여주지만 지장,
도명, 무독귀왕의 3존상이 들어있는 원광(내원 작 대흥사 칠성도(1854), 선암사 칠성도(1854), 익

41　문명대, 「청룡사의 불교회화」, 『청룡사의 역사와 문화』 (한국미술사연구소, 2010).

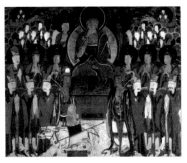
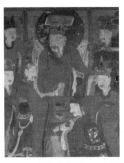
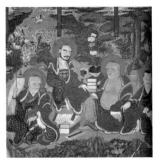

도264. 청룡사 칠성도, 1868 도265. 청룡사 현왕도, 1868 도266. 보광사 영산전 십육나한도
(제 1,3,5,7존자), 1877

찬 작 칠성도(1850)의 영향은 흰 원광이 아니라 금박 원광이어서 영환의 영향으로 볼 수 있다. 그러나 정작 수화승 응륜이 창엽 및 승의와 함께 그린 칠성도(도264)에서는 본존 주위의 원광은 그리지 않고 있어서 응륜이 왜 지장도에만 금박 원광을 배치했는지 좀 더 생각해 보아야 할 것이다. 승의가 그린 현왕도(도265)는 창엽의 영산회도와 유사한 분위기를 보여주고 있어, 청룡사 불화는 화승들간에 서로 친연성이 강했던 것 같다.

보광사 십육나한도 1869년 흥국사 팔상도 조성에 참여한 후 수화승이 된 영환은 강화 청련사 지장도(차화사 창엽, 1874), 보광사 십육나한도(1877) 초草를 그린 체훈体訓과 함께 보광사 수기삼존도와 십육나한도를 공동으로 그리고 있다. 수기삼존도 및 십육나한도 가운데 십육나한도(도266)는 4폭에 각 폭 4나한상씩 배치된 구도, 산수山水, 수목樹木을 배경으로 1, 3, 5, 7존자, 9, 11, 13, 15존자, 2, 4, 6, 8존자, 10, 12, 14, 16존자가 노·장·청년 등 개성 만점의 모습으로 자유분방하게 앉아 있는 큼직한 나한상, 얼굴 주름의 명암법 처리, 원색적인 홍·녹·청색의 채색, 도식적인 산수, 수목의 형태 등 특색있는 도상특징을 보여주고 있는데,[42] 이들은 1884년작 진관사 나한도들(수화승首畫僧 진철震徹)과 친연성이 많지만[43] 존상의 모습은 다소 다른 점이 눈에 띈다.

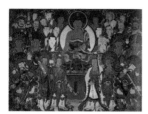

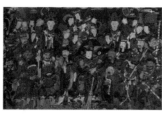

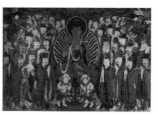

도267. 미타사 아미타극락회도, 1887

도268. 미타사 극락전 신중도, 1887

도269. 미타사 극락전 지장시왕도, 1887

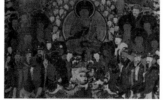

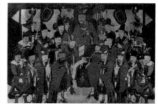

도270. 미타사 감로도, 1887

도271. 미타사 칠성도, 1887

도272. 미타사 현왕도, 1887

미타사 극락회도와 불화　　영환은 보광사 십육나한도를 그린 후 3년째인 1887년에 서울 성동구 미타사에서 극락전 아미타극락회도와 신중도를 그렸는데 이 때 학허鶴虛 석운石雲, 영명影明 천기天機와 공동으로 수화승이 되어 지장도(석운), 감로도(석운), 칠성도, 현왕도(천기) 등을 그리고 있다. 영환이 이때 체훈·임혁 등과 함께 횡화면(180×219.2㎝)으로 그린 이 아미타극락회도(도267)는 영환이나 응석 등 이 유파의 불화 특징을 잘 보여주면서도 정성을 기울여 제작한 수작으로 평가된다. 본존 아미타불을 중앙 상단에 배치하고 2단에 걸쳐 좌우로 8대보살, 가섭, 아난, 네 귀퉁이에 사천왕을 크게 그리고 제자, 화불, 팔부중을 작게 그린 구도, 네 모서리에 배치한 사천왕, 아미타불과 협시들의 비교적 건장하면서도 양감있는 형태, 둥근 녹색 두광과 금박신광, 사천왕 얼굴의 음영법 등은 영환의 수작임을 잘 알려주고 있다.

　신중도(141.7×228.8㎝, 도268)는 석운·진철 등과 함께 그린 수작인데 횡화면(141.7×

42　金芝延,『坡州 普光寺羅漢殿 十六羅漢圖의 研究』(동국대대학원 석사학위논문, 2008).
43　문명대,「진관사의 불교회화」,『진관사, 진관사의 역사와 문화』(한국미술사연구소, 2007.7), pp.56~62.

228.8㎝)에 많은 존상들이 자유분방하게 묘사되고 있는데 제석, 범천과 위태천이 상하로 배치된 전통적 구도와 근엄한 형태, 이에 비해서 다양한 표정을 짓고 있는 팔부중과 동자들은 이 시기의 신중도 가운데 수작임을 보여주고 있다.

석운은 지장도와 감로도를 그리고 있는데 지장도는 창엽, 기형과 함께 그렸고, 감로도는 명응明應 환감幻鑑 · 허곡虛谷 긍순肯巡 · 보암普庵 긍법肯法 · 혜조慧照 등과 함께 그렸다. 지장시왕도(도269)는 횡화면의 중앙에 큼직한 지장보살과 이 전면에 두 동자가 배치되었고, 좌우에 10왕과 협시들이 빽빽하게 배치된 구도, 건장한 지장보살과 시왕들의 형태, 지장보살의 녹색 두광과 광선무늬 신광, 탁한 채색 등에서 영환 작 아미타불화의 특징과 다소 다른 점이다.

감로도(1887, 도270) 역시 횡화면(155×220.8㎝) 중심에 7불, 성반, 두 아귀 등의 배치는 다른 예와 동일하지만 좌우의 산수山樹, 아귀 얼굴의 음영법, 성반 앞의 의식, 청색의 남용 등은 석운 등 19세기 후반의 특징이라 하겠다. 석운의 칠성도(도271)도 건장한 체구, 금박신광 등은 영환 등의 작품과 유사하지만 본존을 둘러싼 Ω형 구도는 새롭고 독특한 특징이어서 흥미진진하다. 이런 수화승 천기의 미타사 현왕도(1887, 도272)는 횡화면, 청색, 현왕의 관이나 향로 등의 금박, 탁한 분홍색, 건장한 체구 등에서 신중도 등과 친연성이 짙어서 화승들 서로간의 교류가 잘 들어나고 있는 것이다.

미타사 불화를 대량으로 그리던 1887년에는 영환은 운수암 아미타회도(도273)를 창엽 · 응륜 · 봉법 등과 함께 그리고 있다. 횡화면(144×200㎝), 건장한 아미타불의 체구와 8대

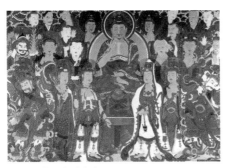

도273. 운수암 아미타도, 1887

보살 등의 가로 3열 배치구도와 형태, 금박의 본존 신광, 청색의 과용 등에서 미타사 아미타도 등과 유사한 것이다. 영환과 함께 아미타도를 그렸던 묘흡妙洽(妙冾)과 체훈, 봉법 등은 1887년에 수원 청련암에서 칠성도와 독성도 등을 그리고 있는데 횡화면의 배치구도, 건장한 체구, 금박신광, 채색 등에서

영환 등의 불화와 유사한 특징을 나타내고 있다.

칠장사 불화 1888년 수화승 영환은 창엽 등과 함께 안성 칠장사에서 대웅전 지장도, 명부전 지장도, 신중도, 칠성도, 현왕도(수화승 창엽) 등을 그리고 있다. 대웅전 지장도와 명부전 지장도는 수화승이 영환이지만 초본草本 화원이 달라서 그런지 배치, 구도 등이 다르다. 대웅전 지장도(도274)는 정방형 화면(248.3×245.5㎝)에 녹색 두광과 금박 신광을 배경으로 건장한 지장보살이 상단에 배치되었고, 탁한 분홍색과 청색이 사용된 전통양식을 약간 수정한 지장시왕도인데 비해 명부전 지장도(도275)는 중앙 상단의 흰 원광 속에 지장·도명·무독귀왕의 삼존을 배치하고 이를 둘러싼 많은 협시군, 청색의 과용, 탁한 채색 등 내원 때부터 시작된 새로운 배치법 특히 1830년 현등사 지장시왕도의 초본을 사용하였는 듯 거의 동일한 배치구도인데, 다만 청색과 녹색이 더 많아진 것이 다른 점이라고 할 수 있다. 원통전 신중도(도276)는 상단의 제석·범천, 하단 위태천과 권속들이 상하단으로 배치된 삼각형 구도, 청색의 과용, 탁한 채색 등은 대웅전 지장도와 친근성이 많은 편이다. 칠성도 역시 본존의 금박 신광, 탁한 홍색, 청색의 과용 등에서 신중도 계열을 따르고 있다. 창엽이 단독으로 그린 간략한 현왕도 역시 수화승이 창엽으로 바뀌었지만 신중도와 거의 유사한 것 같다.

이 해(1888)에는 서울 백련사에서 중린仲麟이 축연·긍법·창수 등과 함께 신중도, 지장

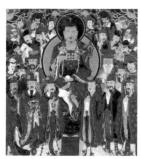
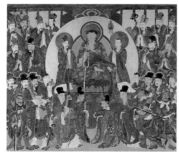
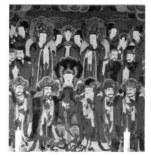

도274. 칠장사 대웅전 지장도, 1888

도275. 칠장사 명부전 지장도, 1888

도276. 칠장사 원통전 신중도, 1888

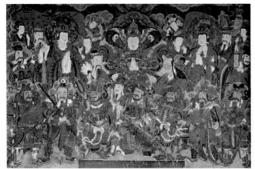

도277. 백련사 신중도, 1888

도278. 백련사 지장도, 1888

도, 독성도, 칠성도 등 5점을 일거에 그리고 있다. 신중도(도277)는 축연이 출초出草해서 그런지 범천·위태천·제석천이 화면 상단에 나란히 배치된 독특한 구도이며, 지장도(도278)는 지장보살 신광이 광선무늬, 지장 전면의 2동자의 구도, 칠성도의 청색 둥근 신광, 소나무 아래 궤좌한 독성도의 구도와 밝은 화면 등은 주목되어야 할 것이다.

불암사 삼세괘불도　　　　영환은 1895년에 서울 봉은사에서 십육나한도 조성에 수화승으로 일부 참여했지만 이 해에 남양주 불암사의 삼세불괘불도(도279)를 응석·창엽·응륜 등 절친했던 화승들과 함께 그린 것이 가장 인상적이다.[44] 커다란 큰 화면에 석가·약사·아미타 삼세불을 입상立像으로 표현하고 있다. 두 손을 가슴에 모아 연꽃을 들고 있는 석가불이 중앙에 서 있고, 이 좌우에 붉은 보주寶珠를 손에 든 약사불과 오른손은 내리고 왼손을 가슴에 올려 엄지와 중지를 맞댄 하품중생인 및 우견편단의 아미타불상이 서 있는데 본존보다 한발 앞서 서 있어서 석가불의 양쪽 측면을 살짝 가리고 있으므로 19세기 후반기 경기 일원 괘불화의 특징이 잘 들어나고 있다. 또한 석가불은 높고 좌우 약사, 아미타불은 약간 작아 삼세불의 성격을 잘 나타내고 있다. 더구나 녹색두광을 배경으로

44　고승희, 「금곡당 영환 작 천보산 불암사괘불도 연구」, 『강좌미술사』44 (한국미술사연구소·한국불교미술사학회, 2015.6).

나타낸 삼세불의 둥글넓적한 얼굴은 만면에 미소를 띄고 있어서 친근미를 과시하고 있다. 체구는 당당하지도 않고 그렇다고 위축되지도 않은 형태이며, 진한 홍색과 청색 등 영환 작 불화의 특징이 잘 표현된 개성있는 대형불화이다. 차화사 응석·창엽·응륜·성전·규상·선명·창인·상선·종선·창오 외 사미 3인 등 영환과 친밀한 많은 화승이 참여하여 조성하였는데 이 불화 조성 후 영환의 활약은 아직 보이지 않고 있어서 이 이후 머지 않은 시기에 절필했던 것 같다.

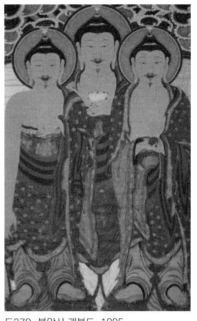

도279. 불암사 괘불도, 1895

수화승 응석　　영환과 함께 19세기 후반기에 가장 활발히 활약했던 화승은 경선당慶船堂 응석應碩(釋)이다. 응석은 남양주 흥국사 출신으로 생각되는데 사맥師脉은 신경信瓊의 화맥畵脉을 응성당 환익이 이었을 가능성이 높은 것 같다.45

　응석은 1853년 봉영사 아미타도 조성에 수화승 환익의 말단 화승으로 참여했다가 보문사 신중도(1855), 흥국사 괘불도(1858)에 보조 화승을 거친 후 예천 반야암 신중도(1859) 조성에 수화승이 되었으며, 1912년 천축사 신중도, 현왕도, 산신도 등의 조성을 마지막으로 화필을 접었던 것 같다.

　1858년 흥국사 괘불도 조성에 탱편수順片手로 참여한 이후 예천 반야암 신중도(1859)를 수화승으로 조성한다. 상단 제석·범천 부분을 간략히 처리하고 위태천을 중심으로 나무통 든 조왕신과 부채 든 산신 등 삼존을 부각시킨 새로운 구도를 처음으로 시도한 예로 중요시 된다.

45 신광희, 「朝鮮末期 畵僧 慶船堂 應釋 硏究」,『불교미술사학』4 (통도사 불교미술사학회), pp.285~314.

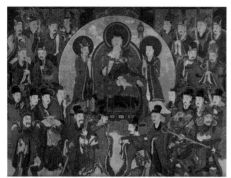
도280. 보문사 지장시왕도, 1867

도281. 보문사 신중도, 1867

　1864년 안양암 아미타도, 1866년 양평 윤필암 독성도 등을 조성하지만 소재 불명이고 1867년에 서울 보문사에서 지장시왕도와 신중도를 조성한다. 보문사 지장시왕도(도280)는 횡화면(181×143㎝) 상단 중심의 거대한 금박원광 속에 지장, 도명, 무독귀왕의 3존이 배치되었고, 그 좌우에 시왕, 하단에 사자, 판관, 우두·마두옥졸, 장군 등이 배치된 새로운 구도, 작은 머리, 건장한 체구의 지장보살의 형태, 탁한 연분홍 채색 등 서울·경기 유파에서 유행한 새로운 지장보살의 특징을 보여주고 있다. 청룡사 지장시왕도와 함께 현등사 지장도의 전통이 이어진 것으로 파악된다. 신중도(1867, 도281) 역시 제석·범천 부분이 간략화되고 위태천과 산신, 조왕신이 부각된 새로운 구도, 건장한 체구, 탁한 연분홍 채색 등 새로운 특징을 잘 나타내고 있다.

	수화승	참여화원	명칭
1	응석	사미도성	예천 반야암 신중도, 1859(127×106cm)
2	응석		서울 보문사 지장보살도, 1867(143×181cm)
3	응석		예천 용문사 부도암 신중도, 1867
4	응석		서울 흥천사 지장보살도
5	응석	돈조, 자환, 두삼, 재근-(비람강생상) 봉감, 유진, 응연, 체훈-(사문유관상) 응완, 금윤, 춘만-(녹원전법상) 영환, 서익, 두름, 장식, 춘담-(쌍림열반상)	남양주 흥국사 팔상도, 1869(208×110cm)

6	응석		서울 개운사 지장보살도, 1870
7	응석		개운사 신중도, 1870
8	응석		개운사 시왕도, 1870
9	응석	윤감	개운사 현왕도, 1870
10	응석	서익(채화彩畵)	서울 보문동 미타사 신중도, 1873 (150×200cm)
11	응석	봉감, 서익	미타사 칠성도, 1874
12	응석		서울 보문사 칠성도, 1874
13	응석	돈조 체훈	서울 개운사 괘불도, 1879(365×700cm)
14	응석	작품作品, 진철莊畵, 긍법, 봉조	남양주 흥국사 신중도, 1883(158×197cm)
15	응석	진철, 현조. 혜조	봉은사 칠성도, 1886(223×143cm)
16	응석		남양주 흥국사 산신도(소재불명), 1888
17	응석 (편수)	윤감(금어)	천축사 삼신불도, 1891
18	응석	긍법	흥국사 약사불도, 1892(185×210cm)
19	응석	윤익, 긍조, 참인, 창엽, 계현, 치현, 근식윤감, 창오, 충현, 규상, 혜관, 충림	흥국사 십육나한도, 1892(123×209cm)
20	응석 (출초)	환감, 긍법, 윤익, 재오	불암사 십육나한도, 1897
21	응석	기형, 긍순, 긍법	보광사 삼장보살도, 1898(188×261cm)
22	응석	기형	보광사 감로왕도, 1898
23	응석	기형, 윤감, 복주	보광사 현왕도, 1898
		기형, 윤익	보광사 칠성도, 1898
		정연, 창순	보광사 독성도, 1898
24	응석 (금어, 출초, 편수)		해남 대둔사 삼세불화(약사), 1901 (377×233cm)
25	응석	경연(모화), 영욱, 두흠, 성규, 명조	해남 대둔사 지장보살도, 1901(191×243cm)
26	응석	허곡, 긍순, 보암, 긍법	고양 흥국사 괘불도, 1902(600×358cm)
27	응석	봉수, 상조, 긍엽	보은 법주사 번 (여래 · 4보살 · 10대명왕 · 8금강)
28	응석		서울 진관사 독성도, 1907
29	응석	두흠, 진영, 향운	서울 삼선암 칠성도, 1909(105×220cm)
30	응석		서울 안양암 감로왕도

표16. 응석 화파

흥국사 팔상도　　1869년에는 수화승 응
　　　　　　　　석이 본사인 흥국사에
서 팔상도(도282) 8폭을 영환·봉감·체훈
등과 함께 그리고 있는데 장대한 화폭에
원색적인 현란하고 밝은 화면, 건물과 나
무, 인물의 다채로운 배치, 세밀한 형태
등 당대 최고의 대표적 팔상도를 완성하
고 있다. 팔상도와 함께 시왕도도 이 화파
들이 조성했으나 1점만 현존하고 있어서
앞으로의 조사에 기대할 수밖에 없다.

도282. 흥국사 팔상도 도솔래의상(좌), 비람강생상(우), 1869

개운사 불화　　1870년에 서울 개운사에서 수화승 응석은 체훈·윤감 등과 함께 신중도,
　　　　　　　　지장보살도, 현왕도 등을 그리고 있다. 신중도(도283)는 1867년의 보문사
신중도와 거의 같은 초본인 제석·범천 부분이 간략화되고 위태천과 산신, 조왕신 3존이
부각된 구도, 건장한 체구, 탁한 연분홍 채색 등 보문사 신중도와 거의 일치하는 그림이
다. 지장시왕도(도284) 역시 화화면 중심에 건장한 지장보살과 전면의 두 동자, 이를 둘러
싼 협시들의 배치 구도, 탁한 연분홍 채색과 금박신광身光 등 새로운 유파의 지장보살도를
보여주고 있다. 미타사의 1873년작 지장보살도(수화승 응석) 역시 개운사 지장보살도와 같
은 본을 사용하여 거의 일치하고 있으며, 대웅전 아미타불도(1873) 또한 화승 이름을 바꿨

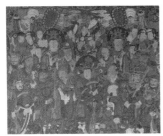 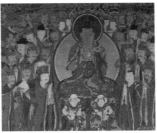 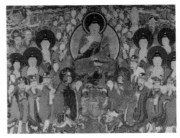

도283. 개운사 대웅전 신중도, 1870　　도284. 개운사 대웅전 지장시왕도, 1870　도285. 성북구 미타사 칠성도, 1874

지만 양식상 응석의 작품으로 볼 수 있을 것이다.

　1874년에 응석이 그린 미타사 칠성도(도285)는 소가 끄는 수레 위에 앉은 치성광불과 하단의 일광·월광보살과 공양 두 동자, 칠원성군과 7불, 협시들이 이루는 재미있는 구도, 금박 신광과 탁한 연분홍과 청색의 채색 등 응석 특유의 칠성도의 특색인데 같은 해에 조성된 보문사 칠성도도 동일한 편이다. 보문사·미타사·개운사 등의 서로 인접한 사찰에서 이 시기에 많은 불화를 그린 응석 일파의 불화 특색을 잘 볼 수 있을 것이다. 1871년에 응석은 서익瑞翊의 차화사로 만수사 신중도(서울 청량사 소장)의 조성에 두흠, 체훈 등과 함께 참여했는데 전통적인 구도를 따르고 있지만 산신과 조왕신이 배치된 새로운 구도와 채색 등이 눈에 띈다.

개운사 괘불도　　　1879년에 응석은 또 다시 개운사의 괘불(도286)을 돈조·체훈·봉법 등과 함께 조성한다.[45] 이 시기 서울·경기 일파의 화승들은 새로운 시도를 많이 하고 있는데, 응석은 그 대표적인 화승이라 할 수 있다. 이 괘불화 또한 새로운 시도의 괘불화의 예로 중요시되고 있다. 장대한 긴 화면(730×366㎝)을 구름으로 상·하단으로 구별하고 상단에 꽃을 든 염화미소의 석가불과 가섭·아난 3존을 배치하고, 하단은 청련화 위에 결가부좌한 관음보살과 보살 사방에 사천왕을 배치한 새로운 구도, 본존의 키형 광배, 건장한 체구, 탁한 연분홍과 진한 청색의 채색 등 응석 불화의 특징을 잘 보여주고 있어서 그의 대표작이라 할 수 있다. 이렇게 석가괘불도에까지

도286. 개운사 괘불도, 1879　　　도287. 화계사 괘불도, 1886

45　고승희, 「개운사 왕실발원석가괘불도 연구」, 『강좌미술사』53 (한국미술사연구소·한국불교미술사학회, 2019.12).

도288.
봉은사 괘불도,
1886

관음보살이 부副 본존本尊
으로 등장하는 것은 조선
말 관음보살 신앙의 새로
운 성행을 알려주고 있는
좋은 예라 하겠다.

이와 동일한 괘불도가
1886년 서울 화계사 괘불

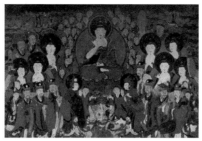

도289. 봉은사 극락보전 칠성도, 1886

도290. 봉은사 판전
비로자나도,1886

도(도287)인데 수화승 긍순亘巡이 진철·기형·축연竺衍 등과 함께 조성한 것이다. 상단 키
형광배를 배경으로 연꽃을 든 석가불과 가섭·아난, 하단의 관음보살과 사천왕의 구도,
건장한 체구, 탁한 연분홍과 진한 청색 등 모든 것이 동일한 것이다. 이처럼 응석의 괘불
도를 그대로 계승하고 있어서 이들은 응석 화파에 속한다고 볼 수 있겠다.

긍조亘照·천기天機;片手·체훈體訓;出草이 합동으로 그린 봉은사 괘불도(1886, 도288)도 응
석의 개운사 괘불도와 거의 동일하지만 꽃을 든 석가, 가섭·아난은 같으나 관음 대신 문
수·보현동자가 전면에 배치된 것은 다른 편인데 이런 실험적 새로운 구도의 시도는 둘
다 체훈이 관여했기 때문일 것이다.[47]

봉은사 불화　　　이 해에 조성된 봉은사 극락보전 칠성도(1886, 도289)도 수화승 응석이 진
　　　　　　　　철·현조·혜조 등과 함께 그린 것인데 이 역시 1874년 미타사 칠성도와
동일한 초본으로 그렸기 때문에 횡화면에 상단 치성광여래, 소수레牛車와 일광·월광과
두 동자, 이들을 칠원성군과 7불 등이 둘러싼 재미있는 배치구도, 탁한 연분홍과 진한 청
색 등 모든 점이 동일하다.[48] 봉은사 판전의 비로자나불화(도290)는 수화승은 천기이나

47　① 문명대 편, 「봉은사의 불화」, 『봉은사의 사원 구조와 문화』 (한국미술사연구소, 2008.6), p.17.
　　② 고승희, 「서울 봉은사 왕실 발원 석가괘불도 연구」, 『강좌미술사』54 (한국미술사연구소·한국불교미술사학회,
　　　2020.6).
48　김정희, 「봉은사 불화의 도상 특징」, 『봉은사의 사원 구조와 문화』 (한국미술사연구소, 2008.6), pp. 76~141.

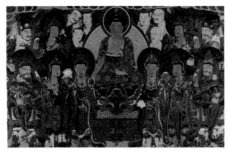

도291. 남양주 흥국사 영산전 석가영산불회도, 1892 도292. 남양주 흥국사 십육나한도, 1892

응석이 출초出草했기 때문에 응석의 작품과 거의 유사한 그림이다. 봉은사 괘불도처럼 본
존 아래쪽에 사자를 탄 문수와 코끼리를 탄 보현보살이 작게 표현되고 건장한 비로자나
불과 그 배경인 광배가 키형인 것 등이 서로 유사하여 응석·체훈·천기 등이 서로 동질
의 불화를 그렸던 것을 잘 알 수 있다. 1891년에는 도봉산 천축사에 수화승 응석은 삼신
불도와 신중도 등을 윤감 등과 함께 조성한다.

양주 흥국사 불화 1892년에는 남양주 흥국사에서 많은 불사佛事를 하게 되는데 응석과
영환, 창엽 등이 주로 활약했다. 영산전 석가불도(수화승 영환, 편수 응
석)와 십육나한도 4폭, 약사후불도, 신중도 등 7점이 일시에 조성되는데 영환의 석가불도
외에는 모두 응석이 수화승이었다. 석가불영산회도(도291)는 긴 횡화면에 항마촉지인의
석가불을 중심으로 협시들이 2단으로 배치되고 있어서 정연한 화면을 구성하고 있지만
본존 머리 주위의 6대 제자들이 파격적인 모습을 연출하고 있어서 의외로 활기 넘치는
불화가 되고 있다. 또한 십육나한도(도292)는 1폭에 4존씩 화면을 분할하여 그린 전형적
인 서울·경기 화파의 새로운 특징이다. 한 폭에 4존씩 그릴 때의 친밀하고 격이 없던 풍
경과는 거리가 있지만 독특한 개성은 살아 있어서 나름대로의 특징이 엿보인다. 녹색의
산수가 많아서 화면이 주로 녹·청으로 보이지만 이 산수 속에 자유스러운 포즈로 앉아
있는 붉은 가사의 나한들이 포인트로 작용하고 있어서 화면에 변화를 주고 있다. 이 십육
나한도는 영산전 석가후불도와 함께 한 세트를 이루면서 강렬한 색의 향연으로 이끌고

있는 것 같다.

약사불회도(도293)는 영산전 석가후불도와 상
당히 근사하지만 화면이 정방형에 가까워 본존
을 둘러싸는 구도를 한다던가 녹색두광을 양록
으로 한 점 등은 달라지고 있으며, 12신장이 배
치된 것은 약사불화의 특징이기도 하다. 1901년
에 응석은 전라도 대흥사까지 내려가 삼세불도
중 약사불회도와 지장보살도를 그리고 있다.

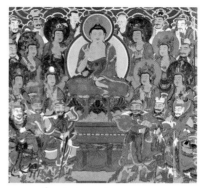

도293. 흥국사 약사불회도, 1892

고양 흥국사 괘불도 　　1902년에 고양 흥국사 괘불도(579×360㎝, 도294)를 응석은 환순·
　　　　　　　　　　　　긍법·윤익·두흠·성규·경조 등과 함께 그리고 있다. 19세기 말
서울·경기 화파의 괘불도 구도인 3존 입상의 전면에 협시를 배치하는 특징인 아난·가섭
과 사자 탄 문수, 코끼리 탄 보현보살을 배치하고 있으며, 계란형 얼굴과 단정한 체구의 형
태, 홍·녹·청색의 화사한 채색 등 응석의 특징을 잘 보여주고 있다.

이 괘불도와 같은 초본을 사용한 괘불도는 서울 연화사 괘불도(603×336.7㎝, 도295)이
다. 수화승 돈희와 봉법·
응작·돈법 등 같은 경기
화파인데 3존불 전면에 둔
가섭·아난·문수·보현
등 배치구도와 형태 등은
거의 일치하고 있지만 아
난·가섭이 가섭·아난으
로 바뀌었고, 채색이 탁한
편이어서 다소 달라지고
있다.

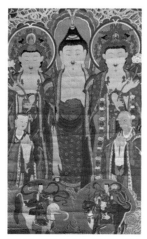 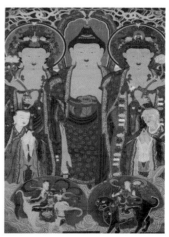

도294. 고양 흥국사 괘불도, 1902　　도295. 연화사 괘불도, 1901

도296. 진관사 독성전 독성도, 1907 도297. 진관사 칠성도, 1910 도298. 안양암 감로왕도, 1909

진관사 독성도와 칠성도 응석은 1907년 현 서울(당시 경기도) 진관사에서 독성전의 독성도(도296)를 그린다. 현존 진관사의 불화는 대부분 1884년 진철이 그리고 있지만 독성전과 칠성각의 불화는 1907년과 1910년에 각각 그리는데 건물들이 이 당시 중창되었기 때문이다. 독성전 독성도는 긴 횡화면(75.3×219㎝)에 금강산 총석정 바위처럼 생긴 날카로운 바위로 이루어진 남인도 천태산을 배경으로 고목의 소나무 아래 동자를 거느리고 꿇어 앉은 궤좌 자세의 나반존자를 백발의 산신처럼 묘사하고 있어서 독특한 구도를 나타내고 있다.[49] 춘담 범천梵天은 1910년에 진관사의 칠성도(도297)를 그리고 있다. 긴 횡화면, 2단의 배치, 딱딱하긴 하지만 변화를 주고 있는 치성광불과 성군들, 연분홍과 녹·청색의 원색적 채색 등에서 조선왕조 마지막 해를 장식한 그림답게 느슨한 그림으로 변하고 있다.

1912년작 천축사 신중도와 현왕도에 앞서 서울 동대문 밖 안양암에서 1909년에 응석이 그린 감로왕도(도298)는 성반과 아귀가 작아지면서 주위의 장면들이 많아지고 반복되어지는 구도, 연분홍 일색의 화면 등이 눈에 띄고 있다.

창엽의 불화 조성 영환·응석·응륜 등과 함께 가장 많이 활동한 화원은 한봉당漢峰堂 창엽瑲曄이다. 창엽은 1855년 불암사佛巖寺 칠성도를 주경周景의 차화사로 참여한 이래 1861년 화계사 칠성도(현등사 소장) 조성에는 말석 화원으로 참여하는

49 문명대,「진관사의 불교회화」,『진관사의 역사와 문화』(한국미술사연구소, 2010.8), pp.60~72.

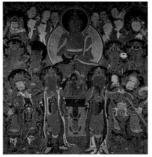
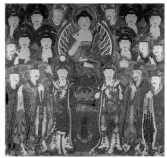

도299. 성불사 지장시왕도, 1874　　　도300. 화계사 대웅전 아미타불도,　도301. 법주사 대원암 칠성도, 1881
　　　　　　　　　　　　　　　　　　　　1875

등 10여년 이상 수련과정을 거친 후 1868년 서울 청룡사에서 앞에서 언급했다시피 영환
· 응륜 · 승의 등과 함께 나란히 수화승이 되어 영산회도를 그리고 있다. 횡화면(100×
160.5㎝), 항마촉지인의 단정한 불좌상과 금박 광배, 분홍색 불의와 청색과 녹색 같은 원
색의 채색 등 강렬한 불화가 특징이라 하겠다.[50]

　창엽은 1874년에 전남 고흥 성불사로 내려가 경기 화파인 재근在根과 함께 지장시왕도
와 현왕도를 그리고 있다. 지장시왕도(도299)는 화면(169×183.8㎝)에 비해서 본존 지장보
살은 크지 않고 시왕 등 협시들도 상대적으로 작아 많은 협시들이 자유분방하게 꽉 차도
록 배치되어 있다. 현왕도 또한 원색의 청색이 많아지고 현왕이 오른쪽으로 내려다 보이
는 협시들도 딱딱한 편이다.

　삼성각 칠성도는 자유분방한 칠불, 금박 광배, 청색의 원색 등 경기 화파의 특징이 잘
표현되고 있다. 재근은 화계사에서 1875년에 대웅전 아미타불회도(도300), 1876년 지장
도와 시왕도 등을 조성하고 있다. 세로 화면의 3단 구도, 단정한 아미타불의 형태, 분홍색
과 청색의 채색과 금박광배 등에서 비슷한 특징을 보여주고 있다.

　수화승 창엽은 1881년에 편수 체훈과 충북 법주사 대원암의 칠성도(도301)를 그리고

50　문명대, 「청룡사의 불교회화」, 『청룡사 원대웅전 후불 영산회상도』, 『청룡사의 역사와 문화』 (한국미술사연구소,
　　2010.8).

있다. 정사각형에 가까운 구도, 3단의 배치, 협시 칠불과 거의 같은 크기의 본존(치성광불), 광선문의 신광, 청색과 연분홍의 채색 등에서 체훈의 수법이 꽤 보이고 있지만 합동으로 작업한 불화로 볼 수 있을 것이다.

체훈의 등장　　체훈은 1878년에 수화승이 되어 정수사 지장보살도를 조성한 후 1881년 청련사 지장보살도, 1883년에 개운사 감로도와 팔상도를 천기, 영환, 창엽 등과 함께 그리고 있으며, 이 해에 화성 봉림사 지장시왕도와 신중도 등을 그리고 있다. 1880년에는 서울 영화사의 독성도를 그린 후 1886년과 1888년에 안성 칠장사에서 많은 불사를 하게 된다. 1886년에는 금어 영환과 편수 창엽이 합동으로 대웅전 석가불회도와 신중도, 원통전 석가후불도를 그렸으며 1888년 불사 또한 영환과 창엽이 함께 그리지만 원통전 현왕도(도302)는 창엽이 단독으로 그린 것이다. 이때 그린 칠장사의 모든 그림들은 청색이 진한 편인데 이 현왕도는 더 진하며, 현왕과 현왕을 둘러싼 협시들은 역동성을 느끼게 한다.

1891년에 창엽은 청원의 안심사에 내려가 삼세불회도(도303)를 그린다. 큼직한 화면(254×275.5㎝)의 상단에 석가, 약사, 아미타 삼세불이 붉은 키형광배를 배경으로 당당하게 앉아 있으며, 하단에는 사천왕, 가섭과 아난, 문수·보현보살이 정연하게 배치되었고, 분홍색 주류색에 청색과 녹색이 원색대로 찬란하게 보이고 있어서 강렬한 인상을 주고 있다. 이 불화는 창엽의 가장 뛰어난 수작이 될 것이다.

1892년에 봉은사에 불화 3점(삼세불도·삼장보살도 감로도)을 그리는 불사를 한

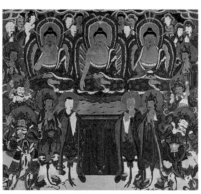

도302. 칠장사 원통전 현왕도, 　　도303. 안심사 삼세불회도, 1891
　　　　1888

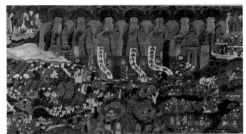
도304. 봉은사 대웅전 감로도, 1892

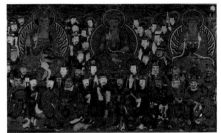
도305. 봉은사 삼장보살도, 1892

다. 천기·영환·환감·축연 등과 함께 그렸지만 축연은 감로도(도304)를 그린다. 이 감로
도는 상단 칠불과 하단 아귀와 많은 장면들이 화사하게 묘사되었다. 수화승 천기와 차화
승 영환 등이 그린 석가영산회도는 상단 삼세불과 하단 사천왕과 보살 등 위엄 넘치는 형
태, 탁한 홍색의 화면 등이 특징이며, 삼장보살도(도305)는 횡화면에 삼장과 협시들을 돋
보이게 배치하고 있어서 천기와 영환의 특색을 알 수 있게 한다.

　1895년에도 봉은사에 불화불사를 크게 일으키고 있다. 이 때 영산전의 석가불회도와
십육나한도 및 신중도 등을 조성했는데 상규·기형·영환·천기·창엽·응륜·응석·환
순 등 많은 화사들이 대대적으로 참여하고 있다. 이 때의 수화승은 거의 상규(尙奎)였는데 창
엽이나 영환도 상당히 기여하고 있는 것 같다. 십육나한도(도306)는 4폭의 각 폭마다 4등

분된 채 각 존상들
은 활달한 편은 아
니다. 사자도나 신
중도 역시 마찬가
지라 할 수 있다.
　1898년에는 서
울 봉국사의 시왕
도(도307)를 영환
과 상규(2, 4대왕),

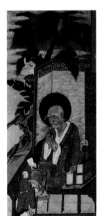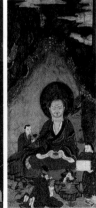
도306. 봉은사 십육나한도 1895

도307. 서울 봉국사 시왕도, 1898

규상(5, 7, 9대왕), 천성과 응륜(6, 8, 10대왕)이 함께 그리고 있으며 창엽은 환감과 함께 1, 3대왕을 그리고 있다. 이 시왕도들은 한 폭을 2, 3분으로 나누었고 시왕들은 작으며, 지옥장면은 많이 배치하였는데 붉은색과 청색이 많이 쓰이고 있어서 전체적으로 밝은 분위기를 나타내고 있다.

수국사 불화 1907년에는 서울·경기 화파인 금법淸法·두흠·봉잠 등이 수국사에 왕실 후원으로 13점의 불화를 조성하고 있다. 이 가운데 7점(상단탱·독성도·칠성도·중단탱·산신도·신중도(2)·조왕도)은 프랑스 등으로 유출되고 6점만 남아 있다. 현존 6점은 아미타극락회도, 극락구품도, 십육나한도, 감로도, 신중도, 현왕도인데 1908년의 괘불도와 함께 모두 7점의 불화가 남아 있는 셈이다.

아미타극락회도(도308)는 가로 화면(188.6×265.7㎝)의 중앙에 아미타불을 중심으로 8대보살, 나한, 제석범천, 사천왕, 8부중들이 3단으로 배열된 구도, 풍려, 단아한 형태, 적·녹과 청색 그리고 금색의 화려한 조화 다채로운 문양 등에서 비서실장 격의 불심 지극한 강문환, 강재희 부자가 황명을 받아 지심으로 봉축한 황실 발원 불화답게 국망國亡을 막아보려는 간절한 정성이 잘 어리어 있다. 그러나 황제, 태자부부, 황비 민씨가 빠진 후비 엄씨, 의친왕부부, 영친왕 등의 안녕을 간절히 기원했으나 이 보람도 없이 모두 비운의 퇴위를 당하고 만다.

이와 함께 화면분할의 십육나한도와 화면분할식 극락구품도(도309)의 특색있는 구도, 희노애락의 장면이 파노라마식으로 펼쳐진 감로도, 단순 소박한 4등신 형태 신중도, 건장

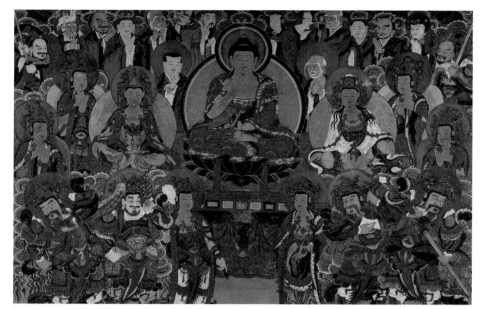

도308. 수국사 아미타극락회도, 1907

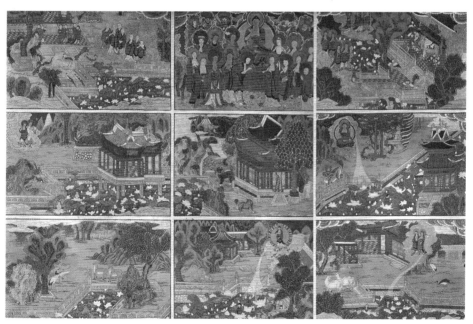

도309. 수국사 극락구품도, 1907.

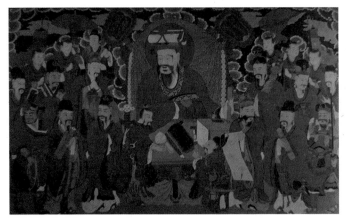

도310. 수국사 현왕도, 1907 도311. 수국사 괘불도, 1908

한 현왕과 짧은 단신의 협시 들이 이루는 현란한 구도의 현왕도(도310) 등은 긍법 화파들의 서로 일맥상통하는 동일한 특징을 보여주고 있는 조선 마지막 수작이 아닐 수 없다.[51]

또한 1908년 철유가 그린 수국사 괘불도(도311)는 국망하려던 조선의 왕실이 간절히 기원해서 조성한 삼불괘불도여서 우리의 가슴을 찡하게 울리고 있다.[52]

축연의 대활약 19세기 말부터 20세기 초까지 서울·경기지역에서 가장 활발히 활동한 화원으로 고산古山 축연竺衍이 가장 저명하고 대표적이라고 할 수 있다. 새로운 서양화 기법을 불화에 본격적으로 수용한 화가이기도 하므로 역사적으로 의의가 깊다고 하겠다. 축연은 1850년 경에 탄생한 후 1870년 경(20세) 평양 영천암靈泉庵의 화승인 성운性雲에게 지도받기 시작하여 1870~1875년 경부터 불화제작에 참여하였던 것으로 생각되고 있다. 현존하는 작품인 1875년 평창 월정사 아미타불회도(도312)의 제

51 다음 글을 참조할 수 있다.
 ① 문명대, 「수국사의 불화」, 『수국사』 (한국미술사연구소, 2006.4).
 ② 김정희, 「조선 말기 왕실발원 불화와 수국사 불화」, 『강좌미술사』 30 (한국미술사연구소 · 한국불교미술사학회, 2008.6).
52 고승희, 「1908년작 철유 필 수국사왕실발원 삼불괘불도 연구」, 『강좌미술사』 52 (한국미술사연구소 · 한국불교미술사학회, 2008.6).

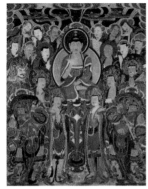
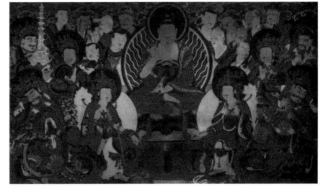

도312. 월정사 아미타불회도, 1875 도313. 안정사 석가모니불도, 1880

작에 참여한 것이 처음이기 때문이다. 44세 때쯤인 1894년에 유점사 거사로 입사入寺한 후 61세인 1911년경에 승려가 되었다고 추정하고 있다.[53] 화업에 입문한지 40년 만인 환 갑의 나이에 승려가 되었으므로 40년 내지 35년간 거사 화원으로 활동하면서 2명의 아 들까지 두었던 대처승이자 말하자면 직업 화가였다고 할 수 있다. 축연은 1927년 통도사 신중도 제작을 끝으로 화필을 접었는데, 2, 3년후인 80세 경(1930)에 돌아간 것으로 생각 된다.

그런데 축연의 작가활동 시기는 크게 3기로 나누고 있다. 즉 1875년부터 1894년까지 19년간前期은 경기(19점)·강원(24점) 지역에서 활동했고, 1895년부터 1910년까지 15년 간(중기)은 경상도(5점)에서만 약간 활동한 반휴업기인데 아마도 경상도나 일본 등지에서 신문물을 익혔을 가능성이 있고, 1911년 화승이 된 이후 1927년까지 16년간(후기)은 경 기(8점), 강원(6점), 경상(8점), 충청(6점) 및 전라(1점) 등 전국적으로 활동한 화승시기 등 3기 로 나누고 있다.[54]

1875년 월정사 아미타불도의 제작에 참여한 이후 1879년에는 강원도 은적사에서 불 화제작에 참여하였고, 1880년 서울 안정사(청련사) 석가후불도(도313) 등을 수화승으로 그

53 「佛畵의 名人 文古山 釋王寺의 金石翁과 單二人」, 『每日申報』, 1915.11.23.일자.
54 崔燁, 「古山堂 竺演의 佛畵硏究」, 『東岳美術史學』5 (동악미술사학회, 2004).

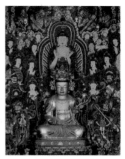

도314. 안정사 아미타불회도, 1898　　　도315. 안정사 대웅전 감로도, 1880　　　도316. 해인사 대적광전
　　　삼신불도(노사나불도), 1885

리고 있다. 횡화면의 중앙에 광선 신광을 배경으로 설법인을 한 석가불, 석가불을 둘러싼
협시, 홍색과 녹색의 배합 등의 특색있는 화면을 잘 보여주고 있다. 관음전 아미타불회
도, 감로도, 대웅전 현왕도 등은 화기에 의하여 1880년에 축연이 수화승으로 그린 것이
확인되며, 이외 지장시왕도와 시왕도, 사자도 등도 화원 명단이 없지만 축연의 작으로 추
정되며 대웅전 신중도는 1905년에 응륜, 칠성도는 총선總善이 그리고 있다.

　아미타불회도(도314)는 편수 진철과 함께 그렸는데 횡화면에 광선 신광을 배경으로 아
미타불과 거대한 흰 신광을 배경으로 관음, 세지보살이 배치된 특이한 3존구도 · 제석 ·
범천 · 사천왕 · 십대제자 등으로 구성된 간략화된 구도, 타원형의 얼굴과 건장한 체구,
옷깃의 정교한 꽃무늬, 사천왕의 간략한 명암, 탁한 연분홍과 청녹색 등 축연, 전기의 불
화특징이 잘 나타나 있다. 감로도(도315) 또한 흰 꽃무늬의 거대한 원광 속에 배치된 칠
불, 둥근 얼굴과 단정한 체구, 성반이 없어진 자리에 의식단과 재齋의 모습, 무척 작아진
아귀 두 마리, 붉은 화면 등 새로운 감로도 형식을 보여주고 있다. 이와 함께 현왕도는
횡화면의 중앙에 큼직한 현왕과 그 좌우에 협시들이 많아 본격적인 현왕도로 주목되어
야 할 것이다.

　1882년에는 강릉 보현사에 십육나한도가 조성되는데 편수 철유喆有와 출초 축연이 합
동으로 그리고 있어서 축연의 초본으로 조성된 것이다. 또한 1882년에는 금강산 유점사
에서도 후불화와 신중도를 축연이 그리고 있다.

1885년에 축연은 법보사찰 해인사 대적광전의 삼신불도 중 보신報身 노사나불도盧舍那佛圖(도316)를 그리고 있다. 비로자나불도를 그린 출초 기전琪銓, 편수 긍률肯律과 석가영산회도를 그린 수화승 기전, 출초 약효와 함께 노사나불도를 독립적으로 그리고 있는데 약효와의 친분 때문인지 알 수 없다. 이 삼신불회도에 대해서는 이미 언급한 바 있다.

노사나불도는 1970년 9월 자운慈雲 큰스님 시절에 대폭 보수했다는 후면의 보수기에 1885년 6월 3일에 고산당이 그려 봉안했다는 기록만 남아 있을 뿐 원래의 화기는 지워져 버렸기 때문이다. 개채가 다소 이루어졌을 것으로 판단되나 전체 구도나 형태 등은 원래 축연이 그린 원도原圖와 동일한 것으로 판단된다. 따라서 기전이 그린 비로자나불도나 석가불도와 거의 동일한 특징을 보여주고 있는데 거대한 키형광배의 신광은 광선문이고, 불형佛形의 본존은 두 손을 설법인한 노사나의 수인, 진한 청색의 과용 등의 특징이 눈에 띈다. 그러나 상단에 상체를 벗은 4금강이 유난히 큼직하고, 당시 유행하던 신상의 얼굴 위주로 그려진 명암법이 더 나아가 전체적으로 뚜렷이 사용하여 상당히 진전된 것이 다르다고 할 수 있다.[55]

1887년에 축연은 봉래암 신중도, 경국사 신중도(동국대박물관 소장), 경국사 극락전 신중도, 경국사 지장보살도, 경국사 감로도, 흥천사 극락구품도 등 6점의 불화를 수화승으로서 그리고 있다. 봉래암 신중도(도317)는 상하단의 상단에 제석, 범천과 그 사이에 본존적인 위태천 등을 배치하고 하단에 협시를 배치한 간략한 구도, 과도한 진청색의 사용 등은 축연의 특징이며, 경국사 신중도(동국대

도317. 봉래암 신중도, 1887 도318. 경국사 신중도, 동국대박물관 소장, 1887

55 전윤미, 「海印寺 大寂光殿 三身佛會圖의 고찰」, 『강좌미술사』 30 (한국미술사연구소·한국불교미술사학회, 2008), pp.101~138.

도319. 경국사 극락보전 신중
도, 1887

도320. 경국사 지장시왕도,
1887

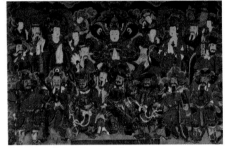

도321. 백련사 신중도, 1888

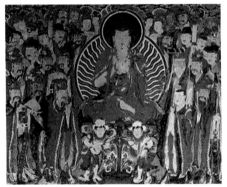

도322. 백련사 지장보살도, 1888

박물관 소장, 도318)는 횡화면의 상단에 제석과 범천, 위태천이 배치되고 보다 많은 신들과 과도한 진청색 등 축연의 또 다른 신중도 양식이다. 경국사 극락보전 신중도(도319)는 상단 제석·범천, 하단 위태천의 전통식 구도이지만 위태천 좌우에 산신과 조왕신이 배치된 새로운 특징인 것이 다른 것이다. 경국사 지장시왕도(도320)는 건장한 지장보살 아래에 고깔을 쓴 두 동자가 배치된 새로운 구도를 나타내고 있는데 앞에서 말했다시피 1786년 보덕사 지장시왕도와 1803년 지연指演 작 석남사 지장보살도에서 처음 나타난 후 다소 다른 동자가 있는 지장도도 있지만 유사한 예는 1870년대부터 서울·경기 지역에서 본격적으로 유행한다. 응석의 개운사 지장시왕도(1870), 영환의 봉국사 지장시왕도(1885), 석운, 창엽의 지장시왕도(1887)의 동자상이 거의 같은 형식이라 하겠다.

1888년에는 오대산 상원사의 십육나한도를 축연은 묘화 등과 함께 그리고 있는데 1폭에 4존을 자연스러운 포즈로 표현하고 있으며, 전면에 협시들이 배치되고 있어서 인물 중심의 나한도라 할 수 있다. 1888년에 서울 백련사에서 신중도, 지장보살도, 독성도, 칠성도 등을 조성했는데 이들 그림의 수화승은 중린仲麟으로 신중도(도321)는 출초를 축연이 담당하고 있어서 축연의 구도로 이루어졌다고 할 수 있을 것이다. 이 신중도는 축연의 경국사 신중도와 비슷하게 횡화면의 상단에 제석·범천·위태천이 나란히 배치되는 구도와 자유분방한 배

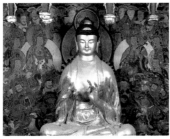
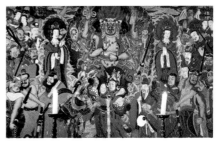

도323. 백련사 도324. 안성 청원사 아미타불도, 1891 도325. 수원 용주사 신중도, 1913
독성도, 1888

치, 진청색의 채색 등 축연의 특징도 상당히 나타나고 있다. 지장보살도(도322)는 축연이
관계했다는 기록은 없지만 경국사 지장시왕도와 비슷한 구도인 고깔을 쓴 두 동자의 배
치와 건장한 체구, 10왕의 둥근 배치 등이 주목된다. 독성도(도323)는 폭포와 소나무를 배
경으로 한 나반존자, 둥근 신광 안의 치성광여래와 좌우의 사다리꼴 배치 등이 흥미를 끌
고 있는데 차화사 긍법의 솜씨도 엿보이고 있다.

　1891년에는 안성 청원사에 아미타불도(도324)를 축연이 그리고 있는데, 횡화면(141.5×
199.5㎝)에 아미타삼존을 중심에 배치(주위에 보살)하고, 전면에 사천왕, 상단에 나한·팔부
중들을 일렬로 배치하는 구도, 다소 건장하고 단정한 형태, 진청색과 탁한 연분홍색의 특
징을 보여주고 있다. 이 그림은 서울의 신도들이 주축이 되어 축연을 모시고 조성한 것으
로 기록되어 있다. 그 후 강원도·경기도에서 활동한 후 1905년에는 부산 범어사에서 약
효의 그림 조성에 참여한 후, 1911년에 충남 보석사를 거쳐 1913년에 수원 용주사, 1916
년에 강화도 전등사·청련사, 서울 소림사 등에서 활동한다.

　이 가운데 1913년 수원 용주사 신중도(도325)는 1885년 해인사 삼신불도 중 노사나불
도의 상단 4금강에 사용된 전면적인 명암법이 전 화면의 모든 상에 적용된 첫 예일 것이
다. 나라가 망한 지 3년만에 이런 과감한 화법이 나타나고 있는 것은 일제강점기라는 분
위기와 맞아 떨어졌다고 할 수 있을 것이다.[56] 이와 함께 상단의 중앙 제석, 범천의 사이

56 전윤미, 「앞 글」, 『강좌미술사』30 (한국미술사연구소·한국불교미술사학회, 2008), pp.101~138.

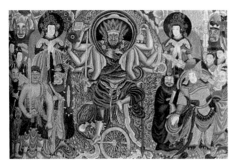

도326. 전등사 신중도, 1916

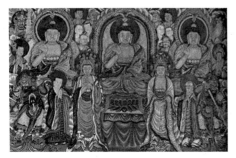

도327. 전등사 삼세불도, 1916

에 3면 8비의 거대한 예적금강이 본존으로 자리 잡고, 그 아래에 위태천이 배치되는 새로운 신장도의 출현은 국망國亡과 무관하지 않은 비장한 각오가 엿보인다고 하겠다. 물론 1885년 약효가 해인사 삼신불도를 조성할 때 같이 작업한 축연의 음영법을 본받아 1905년에 범어사 괘불도 조성에 파격적인 음영법을 시도한 것도 주목되어야 할 것이다.

이런 특징은 1916년 축연 작 강화도 전등사 신중도와 삼세불도에 그대로 계승되면서 신중도뿐만 아니라 불화에까지 전반적으로 등장하는 획기적인 변화가 일어난 것이다. 축연은 보현과 함께 그린 1916년 신중도(도326)에서 1913년 용주사 신중도보다 횡화면의 크기(199×309.5㎝)도 축소되었지만 인물들도 줄었고, 중심에 바퀴를 탄 대 예적금강 단독입상과 좌우 제석·범천, 하단 왼쪽에 위태천이 배치되어 예적금강이 주존이 된 새로운 구도, 모든 존상에 전면적인 명암법 구사, 분홍색에 청색의 과용 등 용주사 신중도에서 한걸음 더 나아가고 있다.

이렇게 전화면으로 확대된 명암법은 같은 법당 중앙에 걸린 삼세불도(도327)에까지 미치고 있다. 당시까지 불상이나 보살상에 사용하지 않던 명암법이 전면적으로 사용된 것은 파격적이라 할 수 있다. 횡화면에 석가·약사·아미타불이 큼직하게 앉아 있고 석가의 좌우와 약사, 아미타의 전면에 관음·세지·아난·가섭·사천왕(하단: 동·남, 상단: 북·서)의 사이사이에 십대제자·화불·보살 등이 배치된 간략화된 구도, 정방형 얼굴과 건장한 체구, 분홍색과 청색, 녹색 등이 모두 명암법으로 처리된 점 등이 축연의 혁신적 변모를 가장 잘 보여준다고 할 수 있다. 이런 명암법의 전면적 사용은 축연이 일본에 왕래한 사실과 밀접하게 관련되고 있다고 볼 수 있다.

여기서 우리는 용주사 대웅전 삼세후불도(도328)와 만날 수밖에 없다. 흔히 이 불화를 단원 김홍도가 새로운 기법으로 그린 불화로 유명세를 타기도 했지만 글쓴이는 일찍부터 이 불화가 19세기 말 내지 20세기 초에 특히 일본화의 영향을 받아 제작한 것으로 언급했고, 내가 지도한 문복선, 김경섭 등이 김홍도 작이 아니라는 사실을 자세히 논의한 적이 있어서 현재 학계(불화전문학자)에서는 김홍도 작이 아니라는 설이 통용되고 있는 분위기이다. 석가 · 약사 · 아미타 삼세불이 상단에 큼직하게 앉아 있고 하단에는 석가

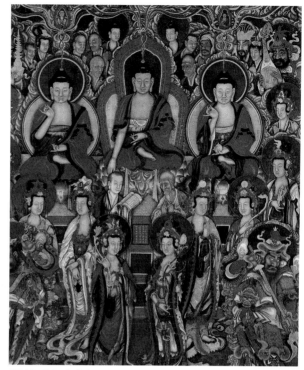

도328. 용주사 삼세후불도

전면에 문수 · 보현 · 가섭 · 아난이 자리하고 있으며 약사불의 전면에 일광 · 월광보살, 아미타의 전면에 관음 · 세지보살이 배치되고 있고, 상단에 십대제자와 화면 네모서리에 사천왕이 배치되어 보살들은 생략되었지만 기본 구도는 전등사 삼세불도와 동일하며, 특히 사천왕이 네모서리에 배치된 구도는 서로 일치하는 것이다. 얼굴들은 세장하며 일부는 전등사 삼세불과 다른 경우도 있지만 같은 축연이 그린 용주사 신중도의 존상 신체와 얼굴이 거의 동일한 편이어서 문제되지 않는다. 또한 채색도 탁한 연분홍 위주에 옷깃이 청색인 점도 동일하며, 특히 모든 불상 · 보살상 등이 명암법으로 된 기법도 거의 동일한 것이다. 그러나 불 · 보살 · 신장 등 모든 존상들의 옷채색에 명암법을 전면적으로 시행하지 않은 것이 다른 점인데, 이것은 같은 용주사의 신중도(1913)도 옷채색에 명암법이 없는 것이 삼세도와 동일해서 1913년까지는 축연도 옷채색에는 명암법을 사용하지 않았던 것

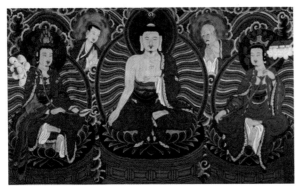

도329. 대둔사 영산회상도, 1920

으로 생각된다. 따라서 이 용주사 삼세불화는 1916년작 전등사 삼세불도가 그려지기 이전인 1900년경 내지 1913년 용주사 신중도를 그릴 때 전후해서 축연 등이 조성한 것으로 보는 것이 가장 무난하지 않나 생각된다.57

축연은 이후 말년에 법장사 아미타괘불도(1914)를 깔끔하게 그린 후58 주로 강원도 심원사 나한도(1918), 칠성도, 신중도, 전남 선암사 십육나한도(1918), 경북 선석사 지장도와 사자도(1918), 경남 대둔사 나한전 후불화와 십육나한도(1918), 경남 심우사 일심삼관문도(1921), 충북 법주사 석가불회도와 사천왕도(1925), 경남 성주사 지장도(1926), 경남 통도사 십육나한도(1926), 신중도(1927) 등 경상도·강원도·전남 등 전국적으로 왕래하면서 불화를 그리고 있다.

1920년 축연은 보현과 함께 그린 대둔사 영산회상도(도329)와 십육나한도는 횡화면, 세장한 형태, 유난히 둥근 신광의 홍·백·청의 광선문 등이 특징이며, 간략한 배치구도와 과도한 진홍색과 진청색의 사용은 축연과 보현의 새로운 수법을 잘 알려주고 있다.

불화보다 더 귀중한 예가 자수불화인데 많이 조성되었을 것으로 생각되는 조선시대 수불화들은 현존하지 않고 이를 계승한 수불화들이 동대문 안양암에 남아 있다. 1924~1926년에 독립운동가 용성 스님이 증명이 되고 대시주는 궁중의 총책을 맡았던 강신불이 담당했으며 밑그림은 화승 보경이 맡고, 수繡는 궁중宮中 수사繡師인 안근석이 맡

57 다음 글을 참조할 수 있다.
　　① 문명대, 『朝鮮佛畵』, (중앙일보사, 1984).
　　② 김경섭, 「龍珠寺 三佛幀의 硏究」, 『강좌미술사』12 (한국미술사연구소·한국불교미술사학회, 1999).
　　③ 문복선, 「조선 후기 영산회상도 연구」 (동국대대학원 석사학위 논문, 1976), pp.40~43.
　　④ 吳柱錫, 「金弘道의 龍珠寺〈三世如來幀〉과 七星如來四方七星幀」, 『美術資料』55 (국립중앙박물관, 1995).
58 고승희, 「고산 축연 작 법장사 아미타괘불도 연구」, 『동아시아 불교문화』17 (동아시아불교문화학회, 2014,9).

아 거대한 아미타괘불도(괘불도掛佛圖)가 2년 6개월이라는 장구한 기간에 걸쳐 완성된다.

아미타·관음·지장보살 등 3존의 거대한 입상인 이 지장암 자수 괘불도(561.5㎝, 도330)는 온화하면서도 입체적인 삼존불의 우람한 형태, 3존이 똑같은 크기로 나란히 서 있는 병렬식 배치, 다양한 붉은색과 녹색의 조화 등 자수 그림 특유의 아름다움을 잘 나타내고 있어서 조선시대 자수그림의 전통을 잘 이해할 수 있다. 자수 그림은 자수 가사도(보물 654호) 등 몇 점밖에 남아 있지 않아서 정말 희귀한 예이며, 특히 장대한 괘불도라는 점에서 의의가 크다고 할 수 있다.[59]

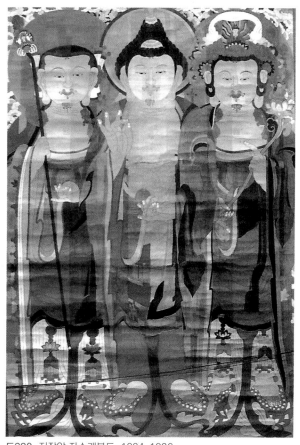

도330. 지장암 자수괘불도, 1924~1926

지금까지 조선조의 전 불화를 전반기 2기, 후반기 3기 등 5기로 나누어 불화의 특징과 흐름을 큰 틀에서 논의해 왔다. 지면 관계로 최대한 요약적으로 논의했기 때문에 처음 의도한대로의 세밀하고 명쾌한 해석은 이루어지지 않았지만 조선 말기 불화는 화승畵僧을 중심으로 조선 말기 불화의 변천에 중점을 둔 불교회화사의 틀을 시종일관 유지하고자 시도했다는 사실을 밝혀두는 바이다.

59 문명대, 「지장암 수(繡) 아미타삼존괘불도」, 『지장암의 역사와 문화』 (한국미술사연구소, 2010.3), pp.219~240.

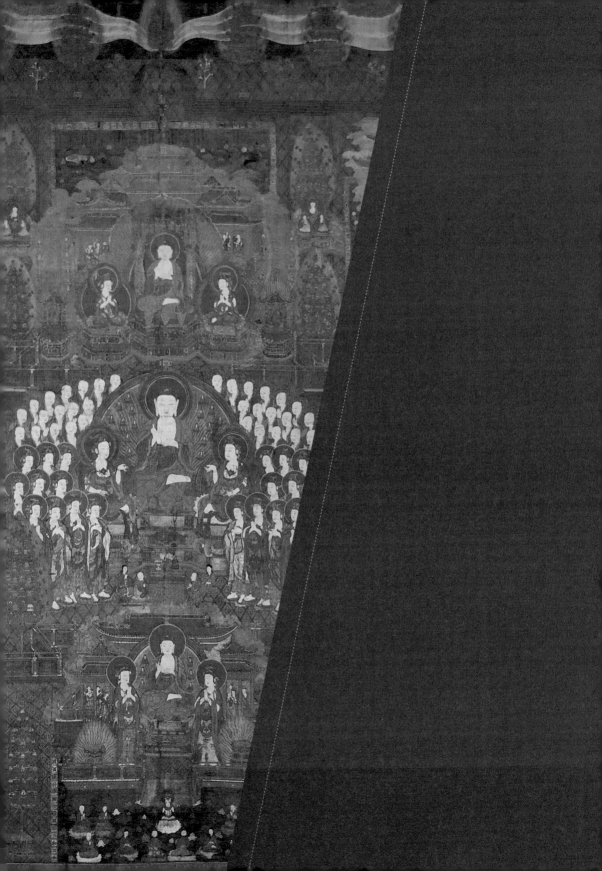

불화의 대외교류

우리나라의 불화는 불교의 수용과 함께 불화도 수용된다. 인도에서 기원한 불화는 간다라를 지나 키질석굴 등 실크로드 상의 불교사원에 전파되었고, 돈황석굴에서 융합해진 불화는 장안 일대의 사원들에서 다시 한번 재탄생하여 용문, 운강석굴을 거쳐 우리나라 삼국으로 수용된다. 이렇게 수용된 삼국시대의 불화는 인도, 실크로드, 중국의 특징이 융화되면서 삼국과 통일신라의 독특한 불화가 형성되었지만 남아있는 예가 거의 없어서 그 실상은 정확히 알 수 없다. 현재는 고려 후반기 이후의 불화들이 현존하고 있어서 대외교류관계는 이 시기부터 알 수 있을 뿐이다.[1]

1 이 불화의 대외교류에 대한 글은 다음 글을 이 장에 맞게 수정 보완했다.
 ① 문명대 「고려불화의 국제성과 대외교류」 『고려 미술의 대외교섭』(예경, 2004)
 ② 조선 불화의 교류에 대한 글은 이 책 조선 불화론 중 티베트계 명 양식의 수용과 새로운 화보류 판화의 수용을 수정보완하였다.

1. 고려불화의 대외교류

고려불화는 뛰어난 아름다움과 독특한 특징 때문에 일찍부터 주목받아 오고 있다. 이런 특징이 어디에서 유래했을까 하는 문제에 대한 관심도 역시 꾸준히 제기되고 있는 과제이다.

중국의 송·원대 불화와 서역불화와의 관계에 대해서는 여러 면으로 검토되고 있다. 그러나 이런 논의는 대개 단편적이거나 상호교류관계 보다는 수용적인 측면에서만 논의되는 등 종합적인 관점에서의 논의가 부족한 편이었다.

이 글에서는 고려불화의 대외관계를 체계적이고 종합적으로 논의하고자 한다. 먼저 지금까지 논의된 고려불화의 원류에 대한 글들을 모두 모아 체계화시키고자 하며 둘째, 중국 송宋 불화와의 관계를 살펴보고자 한다. 셋째, 원元 불화와의 관계를 논의하고 넷째, 서북방, 즉 서역의 돈황이나 베제크릭 석굴 벽화 그리고 호탄불화 등 서역불화와의 관계도 살펴보고자 한다.

고려불화의 대외교섭 발자취

고려불화의 교섭관계에 대한 논의는 고려불화에 대한 본격적인 연구와 동시에 이루어졌다. 즉 1978년 대화문화관大和文華館에서 최초로 "고려불화전高麗佛畵展"이 열린 후 『고려

불화高麗佛畵』라는 본격적인 연구 도록집이 출판되면서 이에 대한 선진적인 내용의 글이 발표된 것이다.

첫째 국죽순일菊竹淳一(기꾸다께) 교수가 발표한 「고려불화에 있어서의 중국과 일본」이다. 고려불화에 있어서의 중국적 요소와 일본에서 고려불화를 어떻게 보느냐 하는 문제를 논의한 글이다.

두 번째는 같은 책에 실린 상야아끼上野アキ(우에노)의 「고려불화의 종종상種種相」이다. 여기서는 기법의 답습과 대립, 아미타8대보살상 등의 내용에서도 단편적으로 중국불화와 비교하기도 했지만 「피모지장被帽地藏에 대해서」라는 장에서 두건을 쓴 지장의 유래는 돈황 등 서역에 있다고 논의한 것은 크게 주목되었으며, 에르미타주 미술관 소장의 카라호트 아미타래영도와 고려 아미타래영도의 관계에 대해서도 언급하고 있어서 고려불화의 교류관계 연구에 크게 기여하고 있다.

이들 보다 앞서 발표된 임진林進 씨의 고려 수월관음도에 대한 글에서는 고려 수월관음도의 특징을 『삼국유사』의 의상조와 관련시켜 밝히면서 그 원류문제도 논의되고 있어서 고려 수월관음도 연구에 가장 중요한 글로 평가되고 있다.

저자도 「한국의 불화」나 「노영 필 아미타구존도의 뒷면 불화의 재검토」 등에서 아미타구존도 기법의 원류에 대해서 단편적이나마 논의하고 있다.[2] 김종태 씨가 오백나한도의 원류관계를 문헌을 통해서 살펴보고 있는 것도 주목되며 권영필 교수의 「위지을승화법의 근원과 확산」에서 구불구불한 물결무늬의 원류와 그 전파 과정을 밝히는 글도 불화기법의 문제를 연구하는데 중요한 진전으로 평가된다.[3] 또한 유마리 학예관의 중국 돈황관경변상도와 고려 관경변상도의 비교 고찰도 고려 관경변상도의 연구에 진일보한 논의로 생각된다.[4] 겸전무남鎌田茂男(가마다)의 「대족석굴과 고려불화」도 중국 사천성 대족석굴의 지장부조와 고려 지장불화와의 관계를 논의해서 그 원류관계를 밝힌 글로 중요시되

2 문명대, 「魯英筆阿彌陀九尊圖의 뒷면 불화의 재검토」, 『古文化』18, (한국대학박물관협회, 1980. 6).

3 권영필, 「尉遲乙僧畵法의 根源과 擴散」, 『三佛金元龍教授停年退任記念論叢』Ⅱ (일지사, 1987).

4 유마리, 「中國敦煌莫高窟發見의 觀經變相圖와 韓國觀經變相圖의 比較考察」, 『강좌미술사』4 (한국미술사연구소·한국불교미술사학회, 1992. 6).

어야 할 것이다.[5] 이를 토대로 좀 더 종합적으로 논의한 글이 김정희 교수의 「한·중 지장도상의 비교 고찰」이다.[6] 두건지장의 원류를 좀 더 깊이 있게 살펴보고자 한 것이다. 정우택씨도 「실크로드와 고려불화」를 발표하였는데 고려 아미타래영도와 카라호트 아미타래영도 등 서역불화와 비교하고 있다.[7] 이에 이어 국죽순일菊竹淳一 교수도 고려불화의 교류관계를 논의하였는데 1981년도의 논문을 재정리하여 고려불화의 특성을 밝히고 있다.[8] 이 당시 중국 영파불화와 고려불화의 교류관계를 문헌과 실물에 걸쳐 다각도로 밝힌 글이 정병모 교수에 의해 발표되었다.[9] 이에 이어 박도화 교수도 고려불화와 서하불화를 아미타래영도와 판화면상도의 측면에서 밝히고 있다.[10]

고려불화와 오대·송 불화와의 교류관계

(1) 고려와 중국 오대불화의 교류

고려와 중국과의 교류관계는 태조 6년(923), 오대五代 후량後梁과의 교류에서부터 나타난다. 복부경福府卿 윤질尹質이 후량에 사신으로 가서 오백나한불화를 가져와 해주 숭산사崇山寺에 봉안한 사실인데 첫 교류에서 불화를 가져온 것이 주목된다.[11] 현재 국립박물관에 있는 고려 오백나한도의 발문에 태조가 수양산首陽山 신광사神光寺에 봉안했던 진본으로 적고 있는데 사실인지는 잘 알 수 없으나 숭산사 소장본을 모사한 것이 아닐까 한다. 여기에 대해서는 좀 더 논의해야 할 것이다.

이에 앞서 태조 2년(919)에 오월吳越의 추언규酋彦規가 귀화한 일도 있기 때문에 이런 인편으로 중국불화들이 들어왔을 가능성도 있지 않을까 한다. 후량의 후신인 후당後唐과는 태조 8년(925)부터 교류가 시작된 이래 교류가 빈번하고 교역이 활발했기 때문에 일찍부

5 鎌田茂男, 「大足石窟と高麗佛畵」, 『한국미술』2 (講談社, 1987).
6 김정희, 「韓·中 地藏圖像의 比較考察」, 『강좌미술사』9 (한국미술사연구소·한국불교미술사학회, 1997), pp.63~103.
7 鄭于澤, 「シルクロードと高麗佛畵」, 『古代東北アジアの文化交流』, 島根縣, 1995.3.
8 菊竹淳一, 「高麗佛畵의 特性」, 『高麗時代의 佛畵』, 시공사, 1997.
9 鄭炳模, 「寧波佛畵와 高麗佛畵」, 『강좌미술사』9 (한국미술사연구소·한국불교미술사학회,1997), pp.105~145.
10 박도화, 「高麗佛畵와 西夏佛畵의 圖像的 관련성」, 『古文化』 제52집, (1998.12), pp.65~84.
11 高麗史 世家 第1 太祖 六年 六月條 "六月癸未福府卿尹質使梁還獻五百羅漢畵像命置平海州崇山寺"

터 고려는 중국의 문화와 접촉이 많았다고 할 수 있을 것이다.

　가령 태조 12년(929) 8월에 장분張芬 등 53인의 사절이 은사자향로, 도검, 인삼 등을 가져가고 역서, 비단 등을 가져왔던 사실 등 많은 예들에서 이를 잘 알 수 있으며, 이에 앞서 태조 11년(928)에 홍경洪慶 스님이 민閩에서 대장경 한 부를 왕의 환영을 받으면서 가져와 제석원에 봉안했던[12] 사실을 통해서도 중국과의 교류관계를 알 수 있기 때문이다.[13] 후당 이후에도 후진, 후한, 후주後周와도 교류를 계속 했는데 후주와는 광종 2년(951)부터 교류하기 시작하여 가장 활발한 관계를 유지했다. 광종 7년 후주의 사절로 왔던 쌍기雙冀가 병으로 귀국치 못하자 광종은 그를 우대하여 국가고시 제도인 과거제도를 수용하게 된 것은 역사적 사건이다. 그 외 그의 아버지까지 귀화하는 등 혼란한 중국을 탈출하여 고려로 귀화하는 중국인들이 상당수 되었던 것으로 알려져 있다.[14]

　고려시대는 중국의 문화가 일방적으로 고려에 수용된 것이 아니라 고려의 문화도 중국에 상당히 전파되었다고 생각된다. 당말오대唐末五代의 혼란기에 불화를 포함한 중국의 문화재들이 심하게 훼손되자 고려에 이들을 구하였고, 고려의 불교사상까지 수용했다는 것은 이미 잘 알려진 사실이다. 즉, 광종 11년(960)에 오월왕 전홍숙錢弘俶이 중국에 거의 인멸되어 없는 천태종의 경서들을 고려에 요청하자 고려는 체관諦觀 스님을 보내어 천태의 여러 논소論疏들을 전해주고 사상까지 전수하여 중국 천태종을 부흥시켰으며, 그 후에도 고려의 천태 승려들이 건너가 중국 천태종의 발전에 크게 기여했다. 이에 앞서 광종 10년에는 효경孝經 등 진기한 전적典籍들을 후주後周에 보내기도 했다.

12　말미에 光緖18年 壬辰正月日沙彌充五라 적고 있어서 1889년에 된 화기이므로 태조 때 가져온 중국 그림으로 단정할 수는 없으며 양식상으로는 고려에서 모사한 것으로 추정된다. 여기에 대해서는 다음 글을 참조할 수 있다.
　　고유섭, 「고려시대의 繪畵의 외국과의 교류」, 『韓國美術史及美學論叢』(通文館, 1963.8), pp.69~81.
13　『高麗史』世家 太祖 十一年 八月條.
14　① 金庠基, 『高麗時代史』, (東國文化社, 1961).
　　② 安啓賢, 「고려 초기의 대중관계 - 특히 불교를 중심하여-」, 『동국사상』1(1958).
　　③ 李基白, 「고려 초기 五代와의 關係」, 『高麗光宗研究』(一潮閣).

(2) 고려와 송과의 불화교류

후주를 이은 송宋에 고려 광종(962)이 많은 문물들을 전해주기 시작하면서 고려와 송의 교류관계는 활발해지기 시작했다. 가령 현종 21년(1030)에는 293명의 사절단을 보내어 금그릇金器, 도검刀劍 등 다량의 문물을 전해주기도 했으며 이와 아울러 왕호王皓 등 많은 중국인들이 여전히 고려에 귀화했다.

거란과의 관계 때문에 다소 주춤하던 려·송의 관계는 문종 22년(1068) 7월 송의 신종神宗이 거란을 견제하고자 고려에 사절을 보내면서 다시 고려와 송과의 관계는 활발해진다.[15] 이때 송상宋商=黃愼을 사절격으로 활용하여 고려와 통교하기를 원하였는데 고려의 문종도 정식 사신을 파견하여 자신의 병치료를 위하여 여러 번 의관医官을 초청했고 화소공畵塑工도 초청한다.

문종 26년 6월과 8월, 문종 32년, 33년, 34년 등 매년 서로의 사절들이 빈번히 왕래했는데 이 당시의 공식적인 교역품은 매우 다양하고 화려한 것들이었다.

어쨌든 고려 전반기(광종13-의종) 려·송의 공식사절의 왕래는 고려사신이 37회, 송사신이 30회여서 상당히 빈번했음을 알 수 있다.[16] 이러한 사절들에 의하여 불교미술 특히 불화(불경화) 교역도 이루어졌다고 볼 수 있을 것이다. 이 당시 (문종 33년, 1074) 주목되는 점은 교역 항구를 산동山東=登州에서 남쪽의 명주明州=寧波로 바꾼 사실인데 이후부터 영파불화와 고려불화의 교류가 본격화 되었다고 할 수 있을 것이다. 그런데 이런 사절들과는 달리 양국의 상인들의 왕래도 활발하게 이루어졌다.

고려 전반기에 송상의 고려 입국이 200회를 상회할 정도로 빈번했는데 고려상인들도 비슷하거나 더 활발했을 가능성도 있지 않을까 한다.[17] 이런 배경하에서 고려불화와 송불화는 활발히 교류되었던 것으로 생각된다. 이들을 간략히 정리하면 다음과 같다

15 안휘준, 「고려 및 조선 초기의 대중(對中) 회화교섭」, 『亞細亞學報』13(1979.11), pp.46~170.
16 金庠基, 「海商의 活動과 交物의 交流」, 『高麗時代史』(東國文化社) 단기4294(1961).6, p.182.
17 宋史 高麗傳에 고려 선박의 표착과 사무역 규제를 여러번 거론하고 있는 점에서 잘 알 수 있다.

① 송불화의 수입

1) 희령熙寧7년(문종 28년, 1074)에 김양감을 송에 보내어 중국 그림을 거금 300민緡을 들여 구입하였다.(한치윤韓致潤 『해동역사海東繹史』 46권, 도화견문지圖畵見聞志)

2) 동 병진(문종 30년, 1076) 겨울 다시 최사훈崔思訓을 사신으로 파견하여 상국사相國寺 벽화를 모사해서 귀국했다.(『해동역사』 46권, 도화견문지)

3) 흥왕사興王寺 양쪽 벽에 있는 그림은 상국사의 것을 모사한 것이다. (『고려도경』 17권 사우 조祠宇條)

4) 송 철종(1085~1099) 때 대각국사는 철종으로부터 고려 문종 진영, 송 철종 진영, 불 조佛祖 도영圖影, 천태교도天台敎圖 2점, 백산개축도白傘蓋祝圖를 받았다. (『대각국사 문집』)

5) 선종 4년(1087) 3월에 송상宋商 서전徐戩 등 20인이 신주화엄경판新註華嚴經板을 헌납했 다. (『고려사』 세가世家 10권, 선종 4년)

여기서 보다시피 상국사 벽화를 모사해와서 이를 흥왕사 벽에 그렸던 것을 확인할 수 있으며, 역대 불조사도佛祖師圖와 천태종파도天台宗派圖 등이 수용되는 등 고려불화에 송불 화의 영향이 상당했다고 생각된다. 또한 신주 화엄경판도 송상이 헌납한 사실로 보아 판 매까지 했다고 한다면 불화 목판화에도 영향을 미쳤을 것이다.

② 고려불화의 수출

1) 시색산수도著色山水圖 등과 함께 천왕도天王圖가 중국에 전해졌다. (『오대회요五代會要』, 『해동역사海東繹史』, 『도화견문지圖畵見聞誌』)

2) 고려의 관음도觀音圖가 중국에 널리 알려져 있다. (『화감畵鑒』)

3) 고려의 관음상화는 심히 공교로운데 원래 당 울지을승蔚遲乙僧에서 나온 것이며, 필의 가 물흐른 듯 하고 무척 섬려하다.

4) 이녕李寧은 인종 때(1124) 송에 갔는데 송 휘종이 황실 화원인 왕가훈王可訓으로 하여금 이녕에게 그림을 배우게 하였다. (『고려사』 122권 열전35)

이때 그린 이녕의 그림인 천수사남문도天壽寺南門圖를 예종이 중국 그림으로 알고 송상으로부터 구했다고 한다. (『파한집』권중破閑集卷中 경성동천수사京城東天壽寺)

여기서 보다시피 고려불화들이 중국에 어느 정도 영향을 미쳤다고 할 수 있으며, 특히 관음도는 고려 후기의 관음도에 보이다시피 가장 뛰어난 그림으로 명성이 자자했던 듯하며, 이녕의 예에서 보다시피 고려의 화원들이 계속 중국에 진출하여 중국 그림을 수용하기도 했지만 고려 그림의 진수를 알려주었기 때문에 중국 그림에도 자연스럽게 자극을 주었던 것으로 생각된다. 비록 자신들을 따라 고려화공들이 많이 왔으나 이녕만이 묘수가 되었다고 평했으나 이녕만은 아니었다고 생각된다.[18] 고려 후기 불화의 예에서 보다시피 화원들은 불화도 그리는 것이 보편적이었으므로 이녕처럼 천수사 남문도 뿐만 아니라 정식 불화도 그렸을 것으로 보아야 할 것이다.

(3) 현존 고려불화와 송불화의 관계

현재까지 전해지고 있는 고려불화와 송불화의 관계에 대해서는 형식과 양식에서 뚜렷이 비교할 수 있는 예만 논의의 대상이 되어야 할 것이다. 현존 고려불화는 대부분 고려 후기의 것이기 때문에 송과는 직접적인 관련은 없다고 할 수 있다. 고려 후기 불화는 대개 남송말 내지 원초기의 영파불화와 관계가 깊기 때문에 시대가 다소 애매한 편이다.

고려불화와 송불화의 관계를 확실히 알 수 있는 작품은 어제비장전 판화御製秘藏詮 版畵이다. 어제비장전은 북송에서 20권 본(983)과 30권 본(996) 되어있는데 고려에서는 11세기에 간행되었다. 송 비장전은 현재 30권 본의 13권이 포그미술관에 소장되어 있는데 고려의 비장전도 30권본 6권이 성암 고서박물관에 있고, 13권이 일본 남선사南禪寺에 소장되어 있다.[19] 깊은 산속에서 고승과 수좌가 문답하는 장면이나 고승이 유력하는 모습 등

18 『高麗史』卷122, 列傳35, 李寧條, 全州人 少以畵知名 仁宗朝隨樞密使李資德入宋 徽宗命翰林待詔王可訓陳德之 田宗仁 趙守宗等從寧學畵 且勅畵本國禮成江圖 旣進徽宗嗟賞日 比來高麗畵工隨使至者多矣唯寧妙手賜酒綿 綺…又宋商獻圖畵仁宗以爲中華奇品悅之 召寧誇示寧日臣筆也 仁宗不信寧取圖折粧背 果有性名

탈속한 스님들의 수행생활을 새긴 장려한 판화인데 장면들의 내용은 송판과 고려판이 비슷하지만 구도나 세부 묘사20는 다른 면이 눈에 띄게 나타나는데 특히 고려판이 웅장하면서도 자연스러운데 비해서 송판은 지나치게 깔끔한 필치가 다르나 전체적으로 고려판은 송판을 모사한 것으로 판단되고 있다.21

송 초기의 불화로서 청량사 석가불에 내장되었던 석가영산도와 기사자문수, 기코끼리보현보살상, 그리고 미륵존상도 등 묵선화들이 가장 주목되는데 미륵보살상의 화기에 보이는 984년에 제작된 예를 보면 모두 984년경에 조성된 송불화 양식을 잘 보여주는 것이다. 이런 양식의 불화는 정가당 기사자문수보살상 등이 이를 계승한 상으로 생각되지만 고려 초기의 불화로 확실한 예는 별로 없다.

고려불화와 원불화와의 교류관계

고려 후반기는 무신난 이후인 1170년경부터이지만 원과의 교류는 그 1세기 후인 1270년 원과의 화해 이후부터 본격적으로 시작되었다고 할 수 있다.

원에서 고려에 가장 많이 청한 것은 사경승寫經僧들이다. 특히 금은자사경은 앞에 거의 대부분 변상도를 그리기 때문에 화승畵僧들을 동반하기 마련이므로 사경승 속에는 화승들도 포함되었을 것이다. 충렬왕 16년(1290) 3월에 사경승 35인이 원에 갔고, 같은 4월에도 65인이 갔으며 8월에도 사경승들이 원에 들어가고 있다. 충렬왕 23년(1298) 8월과 28년(1302) 8월에도 사경승들이 원에 파견되었다. 동 31년(1305)에는 100명의 많은 사경승들을 구해가고 있다.22

그런데 충선왕 2년(1310)부터는 불화를 원에 보내고 있다. 충선왕 2년 12월에 불화를 원에 보낸 것을 시발로 충숙왕 후 원년(1332)과 충혜왕 2년(1341), 그리고 말년 등에 걸쳐

19　Max Loehr, *Chinese Landscape Woodcuts*(Cambridge, Mass : The Belknap Press of Harvard University Press, 1966), pls.18~27.

20　문명대, 「고려시대의 불화양식」, 『한국의 불화』, (열화당, 1977.6), pp.143~145.

21　① 안휘준, 「고려시대의 회화」, 『한국회화사』(일지사, 1980.7), pp.57~.
　　② 이성미, 「高麗初雕大藏經의 御製祕藏詮版畵硏究」, 『考古美術』169.170(한국미술사학회, 1986).

불화들이 원에 보내지고 있다. 또한 원은 불경종이佛經紙나 불경들도 구해갔는데 가령 충숙왕 후 7년(1338)에 불경 종이를, 충혜왕 후 원년 3월에는 불경을 구해가고 있는 것이다.

현재 남아있는 거의 모든 고려불화는 13세기말부터 고려말까지 제작된 것으로 원과 화친을 맺은 이후의 작품들이다. 이들은 남송 말 내지 원대 불화와 친연관계가 짙은 것으로 파악되고 있다. 물론 북송대와 관련된 고려 전반기의 불화를 바탕으로 남송 말 내지 원대 불화의 영향과 새로운 변화에 따라 고려 후기 불화 양식이 정립되었다고 할 수 있다. 특히 고려 후기 불화는 남중국의 영파불화와 서로 상당한 관련성이 있다고 보아야 할 것이다. 현존하는 영파불화를 중심으로 한 남중국의 불화는 고려불화와 상당 부분 친연성이 있다고 판단되는데 이런 친연성을 간략하게나마 논의하고자 한다.

(1) 아미타불화

첫째, 아미타불입상 계통이다. 고려의 단독 아미타불상은 거의 대부분 측면관을 하고 있는데 이 가운데 1286년 아미타불입상은 3/4 측면관에 상체와 얼굴을 약간 튼 채 오른손을 아래쪽으로 쭉 뻗쳤고 왼손은 위로 올려 엄지와 약지를 맞댄 미타수인을 짓고 있으며, 오른팔을 감아 왼쪽 어깨 위로 넘어가게 걸친 대의의 착의법과 붉은 대의에 초대형 둥근 꽃무늬 등의 특징을 보여주고 있다. 남송의 아미타여래상으로 이와 유사한 상이 경도京都 금련사金蓮寺 아미타상인데 정면에 오른팔에 걸친 상의上衣, 굵은 두광 등만 다를 뿐 두 불상은 거의 비슷하기 때문에 송불화가 고려 아미타불화일 가능성도 있지만 어쨌든 두 불화는 상당한 친연성이 있는 것은 사실이다.[23] 이와 유사하지만 송불화적인 모습이 역력한 아미타상은 화가산和歌山 성복원成福院의 아미타입상인데 꾸민듯한 연연한 얼굴과 체구는 전형적인 송불화의 특징이 나타나 있어서 전체적인 형태는 서로 유사하지만 세부의 특징은 양국이 서로 다르다고 할 수 있을 것이다.

22 『高麗史』世家 卷28.
23 *Max Loehr, Chinese Landscape Woodcuts(Cambridge, Mass : The Belknap Press of Harvard University Press, 1966), pls.18~27.*

둘째, 아미타래영도 계통이다. 고려불화 중 가장 주목되는 것은 단독, 삼존, 구존 등의 아미타래영도로서 신체를 오른쪽으로 향하고 있는 일련의 내영도들이다. 고려의 아미타래영도들은 거의 대부분 오른쪽으로 향한 측면관 모습으로 내영자를 맞이하는 특이한 자세를 취하고 있는데 그 연원은 투르판 베제크릭 석굴 서원도 등에서 유래한다고 생각되지만 유난히 고려불화에서 성행하고 있는 것이 특히 주목된다. 1286년 아미타래영도, 서울 개인소장(구 경도京都 개인소장) 아미타삼존래영도, 일본 구세열해미술관 삼존래영도, 덕천여명회 소장 아미타구존도, 근진미술관 아미타구존도 등 고려 내영도는 한결같이 향우 측면관들인데 이런 특징적 자세는 송·원대 내영도들, 가령 일본 서복사西福寺 단독 아미타래영도, 클리블랜드미술박물관 아미타삼존래영도, 원조사圓照寺 관경서분의도觀經序分義圖 중 삼존래영도에서도 간혹 보이고 있다. 이 가운데 일부는 고려 아미타래영도이거나 그 영향을 받은 예도 있다고 생각되지만 어쨌든 내영도의 독특한 자세는 고려불화의 대표적 도상 특징의 하나라고 할 수 있다. 원조사 관경변상도는 "사명조영화필四明趙寧華筆"이라는 관기가 있어 영파의 사명산에 사는 조영화가 그린 작품임이 분명하므로 남송 말 원대초기의 작품으로 판단된다.[24]

내영도 가운데 언제나 주목되는 작품이 호암미술관 소장 아미타삼존래영도인데 관음이 한 발 앞서 허리를 굽힌 채 내영자를 맞이하는 장면이다. 이 작품은 뒤에서 언급하고자 하기 때문에 여기서는 생략하지만 독특한 내영도의 조성도 고려불화에서는 과감하게 시도하고 있다.

(2) 관음보살도

고려 관음보살은 관음보살 입상과 수월관음도 등이 대표적인 특징인데 수월관음도는 서역 쪽과 연관되기 때문에 송과 관계있는 버들가지를 들고 정병을 잡고 있는 수월관음 도상만 논의하고자 한다.

버들잎 같은 푸른 광배를 배경으로 왼손에 정병 오른손으로 버들가지를 잡은 관음보살이 얇은 사라천의를 입고 측면관으로 비스듬히 서 있는 관음보살입상이다. 이런 자세의

보살상은 아미타래영도의 관음보살상들과 함께 당대의 대표적인 유형이라 할 수 있다. 특히 오른손 버들가지, 왼손 정병을 든 보살입상은 송미사 아미타삼존상과 구세열해미술관 아미타삼존상의 관음보살입상 등도 이런 특징을 보여주고 있다.

그런데 송의 관음상에도 이런 특징이 보인다. 1180년 아미타정토도의 관음보살입상이 버들가지를 들고 정병을 든 측면관을 하고 있어서 서로의 연관성을 분명히 알 수 있으며, 그래서 아미타정토도가 고려불화로 인식되고 있다. 버들잎 모양의 광배는 남송으로 추정되는 서복사西福寺(일본) 소장 아미타불입상 그림에도 표현되고 있어서 이 역시 송불화에도 사용되었던 것으로 보인다. 또한 고려불화의 가장 중요한 장르인 수월관음도水月觀音圖에는 한결같이 버들가지를 꽂은 정병이 놓여 있다. 버들가지는 남쪽의 물을 상징하는 데 질병을 치유하는 생명수로 인식되었으므로 관음이 모든 중생들을 치유하는 치유자의 상징물로서는 제격이었다고 하겠다.

(3) 나한도

국립중앙박물관 소장의 오백나한도는 상음수존자上音手尊者나 천성존자天聖尊者, 대다존자代多尊者 등인데 이 나한도들은 923년(태조 6)에 윤질이 후량에 가서 가져와 황해도 숭산사에 봉안했던 나한도는 아닌 것이 확실하지만 앞에서 말했다시피 신광사에 봉안되었던 진본이라 한 만큼 숭산사의 나한도를 참고하여 새로이 신광사에서 제작한 것으로 볼 수 있지 않을까 한다. 이 나한도는 남송 말 내지 원 초기 나한도인 경도京都 상국사相國寺 소장 십육나한도(육신충陸信忠 필筆)나 동경국립박물관 십육나한도(김대수金大受 필筆) 등 보다 더 고격하고 좀 더 건장한 편이다. 그러나 987년 일본으로 장래한 984년경의 경도京都 청량사清涼寺 십육나한도의 형태와 상당히 유사하지만 보다 완성도 높은 작품이라 할 수 있는데 청량사 나한도보다 더 고격하다고 할 수 있다. 가령 ○양존자養尊者의 괴이한 머리는 청량사 제4존자와 비슷하면서도 좀 더 고격하며 상음수존자는 청량사 소장 제1존자보다

24 문명대, 「고려시대의 불화양식」, 『한국의 불화』(열화당, 1977.6), pp.143~145.

좀 더 청정하고 음전한 편이다. 따라서 985년 전후한 나한보다 더 고격하고 오대五代의 관휴貫休 작作 십육나한도보다는 덜 고격한 923년 숭산사 나한도를 다소 계승한 고려 초기의 나한도일 가능성도 있지 않을까 한다.

고려불화와 서북방(서역)불화(돈황·베제클릭·호탄·서하석굴)와의 관계

10세기 이후 인도 서역과 교류할 수 있는 실크로드 상의 국가는 요(遼=契丹; 907~1114), 금(金=女眞; 1115~1234), 서하(西夏=탕구트; 930(1036)~1227), 원(元=蒙古; 1206~1367) 등이라 할 수 있다. 고려와 인도 서역 사이에는 요·금·원이 중간에 있고 그 너머 서하, 그 너머 위구르가 존재하고 있었다. 고려도 서역 내지 인도와 직접 교류하는데는 많은 문제점이 있었지만 이들 제국과 직간접으로 여러 가지 교류가 있었기 때문에 인도 서역의 불교문화가 고려에 어느 정도는 수용될 수 있었다고 보아도 무방하지 않을까 한다.

요와는 현종 11년(1020) 이후 문화교류가 꽤 있었고 거란의 정식 사절들이 빈번히 왕래하면서 특히 교류관계가 깊어졌다고 하겠다. 이들을 통해서 서역의 불교문화가 수용되겠지만 이보다는 몇차례의 대거란 전쟁의 포로와 거란 멸망 전후 투항한 거란인들 가운데 많은 기예인들이 있어서 이들을 통하여 불교문화 특히 서역의 불화들이 직접적으로 수용될 수 있었다고 생각된다. 이를 송 사신 서긍徐兢은 고려도경高麗圖經에서 다음과 같이 말하고 있다.

> 또한 들으니 거란의 항복한 포로가 수만에 이르렀는데 그들의 공기工技는 열한 가지가 있으며 그들 가운데 정교한 자들을 가려 왕부王府에 머무르게 했다. 그래서 근래 고려의 그릇과 복식이 더욱 공교工巧하였다.

여기서 보다시피 서역의 불교문화는 이들 거란의 예술가들에 의해서 고려에 유입되었을 가능성이 가장 짙다고 할 수 있으며 그 외 거란의 사절들에 의해 수용되기도 했을 것이다. 서역의 불화 또한 이들에 의해서 수용되었을 것이라 생각된다. 특히 거란은 1004

년 경에는 하서회랑과 서역의 위구르까지 진출하여 함락시켰으므로 이 때 불화 화사들을 포로로 데려갔을 것이고 그 후 1036년 이후부터는 감숙과 하서회랑 일대(甘州, 沙州)를 장악한 서하를 종속한 요가 서하를 통하여 서역과 교류하면서 서역의 불교문화, 특히 불화도 들어왔을 것이다.

요를 정복한 금나라도 서하를 매개지로 하여 서역과 통교했으며 원나라는 전 실크로드를 장악하였으므로 서역 지역의 불화들이 유입되었을 것이다.[25] 이른바 송을 통하지 않고 북중국의 여러나라를 통하여 인도 서역의 불화들이 고려에 수용되어 고려 독특한 고려불화들이 정립되었다는 것이다.

특히 원 시대에는 티베트와 서역의 승려들이 고려에 들어오고 있는데 이들을 통해서 서역의 불교문화가 직접적으로 유입되었을 가능성도 짙은 것이다. 이를 고려사에서만 정리하자면 다음과 같다.[26]

1) 원종 12년(1271) 8월 丁巳蒙古吐番僧四人來王出迎于宣義門外

2) 충렬왕 20년(1294) 七月 元遣吃折思八八哈思責沙內·吃折思八者蕃僧之名 八哈思者蕃 師之稱

3) 충숙왕 7년(1321) 十二月 戊申帝以學佛經浮名流上王于土蕃撒思結之去京 師万五千里

4) 충숙왕 15년 7月 庚寅胡僧指空說戒於延福

(1) 아미타래영도

호암미술관 소장의 아미타삼존래영도는 아미타·관음·지장보살 등 삼존이 측면으로 서서 왕생자를 맞이해 가는 아미타삼존래영도라는 점도 다른 삼존래영도와 동일하지만 관음보살이 앞으로 나아가 허리를 굽혀 왕생자를 맞이하는 독특한 자세는 다른 예에서는 볼 수 없는 특이한 형식이다.

25 룩콴텐 著, 宋基中 譯, 『遊牧民族帝國史』中 5.「中國변방의 帝國들」, 6.「蒙古帝國의 創建」(민음사, 1984.1), pp.125~231.
26 『高麗史』卷26, 元宗, 卷30 忠烈王, 卷35 忠肅王 條.

이 내영도는 서역 부근의 카라호토Khara Khoto, 黑水城의 아미타래영도들과 유사하다는 사실은 송본영일松本榮一(마츠모토) 이래[27] 여러사람들이 지적하고 있다. 카라호토는 서하西夏의 수도로써 감숙과 돈황에 이르는 하서회랑 일대를 장악했던 나라로 서역 인도와 고려 중국과의 실크로드 교역의 매개지였다는 것도 잘 알려진 사실이다. 카라호토 삼존래영도는 아미타불상이 측면관으로 서있고 이 앞에 관음·세지보살이 허리를 굽혀 내영자의 혼을 연좌 위로 안내하는 모습이어서 호암미술관 내영도와 유사하다는 것을 알 수 있다. 이 내영도는 돈황 관경변상도의 내영도와 유사하며 카라호토 아미타삼존 내영도 판화와도 동일한 구도여서 서로간의 유사성을 분명하게 알 수 있다.[28] 이런 형식이 전대부터 있었다면 요의 귀화화사들에 의하여 북방루트를 통해 직접 전해졌을 것이며 원대元代의 돈황 등 서역 내영도와 같다면 이것이 동일한 길을 따라 고려로 전해졌을 것이다. 어쨌든 이 내영도의 대각선 구도와 모서리 내영자의 형태는 8, 9세기 투르판 베제클릭 벽화의 주제로 즐겨 그려진 서원도 벽화와 동일하고 향과 자세 등은 더 거슬러 올라가면 측면관의 연등불수기도燃燈佛授記圖에 근거한다고 할 수 있다.

따라서 허리 굽혀 맞이하는 관음보살의 특이한 자세는 간다라 연등불수기도 내지 투르판 서원도, 나아가 돈황 관경변상도의 내영도 등 서역불화의 구도와 자세에 바탕을 둔 그림으로 보아야 할 것이지만 카라호토 삼존래영도의 구도나 자세는 돈황, 투르판, 하서회랑 등지의 서하불교의 특성과 관계있을 가능성도 있을 것이다.

카라호토 아미타래영도는 모두 5점인데 13세기 한 점 외에는 12세기 작으로 알려져 있다.

첫째, 독존상은 내영아미타불이 오른쪽으로 비스듬히 서서 모서리에 서있는 작은 내영대상자 부부에게 오른손을 내밀고 있는 것이다.,

둘째, 삼존도로 아미타입상 앞에 관음세지보살이 한 발짝 앞서 구부정하게 동자영혼을 연대 위로 내영하는 형태이다.

27 松本榮一, 『敦煌畵の硏究』(東京東方文化學院硏究所, 1937), p.35.
28 박도화, 「高麗佛畵와 西夏佛畵의 圖像的 관련성」, 『古文化』52, (1998.12), pp.65~84.

셋째, 삼존도와 동일한 자세이지만 좀 더 경직된 13세기의 아미타삼존 그림이다.

넷째, 구름 탄 아미타삼존상으로 한발 앞에 선 관음세지보살이 허리를 약간 굽혀 나무 아래 앉아 있는 내영대상자의 동자영혼을 맞이해 가는 자세이다.

다섯째, 네 번째와 동일한 구도이지만 내영자가 입상이고 삼존이 모두 다양한 색의 옷을 입고 있으며 구름과 하늘의 천상 악기가 화려한 점이 다를 뿐이다. 이런 서하 아미타 삼존의 구도와 형태는 호암미술관 아미타삼존래영도와 친연성이 강한 것으로 거의 유사한 구도이지만 네 번째, 다섯 번째 그림과 약간 달리 내영자가 관음뿐이며 세지보살 대신 지장보살이 아미타 옆에 시립하고 있는 것이 달라진 변화여서 관음의 중요성이 강조된 고려불화의 도상 특징이 잘 반영되고 있는 것 같다.

(2) 수월관음도

수월관음도는 산호초가 아름다운 바닷가 석굴을 배경으로 바위 위에 유희좌로 걸터 앉아있는 구도인데 여기에 대나무 두 그루가 배경으로 서있고 앞 바위 위에 버들가지를 꽂은 정병이 있고 간혹 동굴 앞에는 청조靑鳥가 날고 있는 그림이다. 이런 그림은 고려불화에서는 가장 유행했던 형식인데 가장 이른 그림이 10세기 경의 돈황 출토 중국의 수월관음도(기메박물관 소장)라 할 수 있다. 관음보살이 왼쪽으로 향하여 유희좌로 앉아 있고 뒤에는 대나무가 있는 수월관음이다. 이 그림과 비슷한 수월관음도가 대영박물관에 있다.[29] 둥글고 큰 금광金光 속에 오른쪽으로 향하여 암반 위에 유희좌로 앉아 있는 수월관음은 보관에 화불化佛, 오른손에 버들가지, 왼손에 정병을 든 전형적인 관음상이지만 암반 위에 버들가지를 꽂은 정병은 아직 나타나지 않고 있는 것이 다르다. 그러나 연꽃이 핀 연못과 관음 뒤의 3그루 대나무 등은 수월관음도의 도상이 정립되어 가는 과정을 알 수 있게 한다.

그러나 12세기 경이 되면 수월관음도의 형식이 거의 정립되어가는 것 같다. 돈황 부근

[29] 『砂漠の美術館』, (朝日新聞社 1996), pp.164~165, 圖92.

유림굴楡林窟 2굴, 서벽 문 입구 남북 안쪽에 수월관음도가 묘사되어 있다. 남쪽의 수월관음은 암반 위에 오른 다리를 약간 세운 유희좌로 앉아 있는데 뒤에는 기암괴석과 대나무가 휘어져 있고 오른쪽 바위 위에는 버드나무 가지가 꽂혀있는 정병이 놓여 있다. 연꽃이 되어있는 대안에는 보살형이 서서 합장하고 있고 새 두 마리가 날고 있다. 북쪽에는 반대 방향의 수월관음이 비스듬히 기대어 있는데 비천형이 구름을 타고 관음에게 날아오고 있고 그 아래에는 말을 끌고 있는 마부와 동자승이 관음을 쳐다보면서 합장하고 있다.[30]

이 유림굴의 수월관음도는 서하시대에 그려졌으므로 수월관음도의 형식이 보다 더 잘 정립된 것으로 생각된다. 그러나 고려 수월관음도에 훨씬 근사한 것은 같은 서하시대의 수월관음도라 할 수 있다. 에르미타주 박물관 수월관음도(카라호토 출토)는 기암괴석의 석굴 속에서 두 그루의 대나무를 배경으로 암반 위에 왼쪽으로 약간 틀면서 유희좌로 앉아 있는데 왼쪽에는 3단의 층층암 위에 버들가지를 꽂은 정병이 투명한 수반 위에 놓여있고 구름을 탄 동자가 보이고 있다. 아래쪽 절벽 아래는 연꽃이 핀 연못이 보이고 대안에는 번을 꽂은 말 두 마리와 악기를 연주하고 춤을 추는 가무연주단, 그 옆 구름 위로 동자를 거느린 용왕龍王으로 보이는 인물이 관음에게 공양을 올리고 있어서 대덕사 소장 수월관음도의 구도[31]와 거의 일치하고 있는 것이다.[32] 이와 유사하면서도 약간 단순화한 카라호토 수월관음도도 있는데 붉은 배경이 환상적인 분위기를 나타내고 있다.[33]

대덕사의 수월관음도는 법화경의 내용을 반영했다고 생각되는 에르미타주 박물관 수월관음도에 화엄적인 선재동자상이 첨가되고 남쪽 보타락가산을 상징하는 산호초 등만 보충하는 선에서 구도를 나타내었다고 생각된다. 물론 고려불화는 형태나 사라천의, 화려한 금선 무늬 등의 고아하고 화려한 완성도 높은 수월관음도의 진수를 정립했다고 생각된다.

30 『砂漠の美術館』(朝日新聞社, 1996) pp.110~111, 圖43, 圖44.

31 『한국의미 7-高麗佛畵』(중앙일보사,1981.6), 圖30, p.248.

32 Thyssen-Bornemisza Foundation, Lost Empire of the Silk Road, Buddhist Art from Khara Khoto, 1993, pp.198~201.

33 앞의 책, pp.202~203.

여기서 보다시피 고려 수월관음도는 카라호토 등 서역 수월관음보살도의 특징을 직접적으로 수용했을 가능성이 짙다고 생각된다. 이 점은 앞에서 언급했다시피 사료상으로도 그 가능성은 충분하다고 생각된다. 상왕上王까지 이 지역을 왕래했다면 앞에서 예로 든 카라호토의 수월관음도 두루마리를 고려로 가져온다는 것은 그리 어려운 문제는 아니라고 할 수 있을 것이다.

(3) 두건 지장보살도

두건頭巾을 쓴 지장보살(頭巾=被帽地藏)은 중국 본토에서는 거의 만들어지지 않았으나 우리나라와 서역에서 가장 많이 만들어진 것으로 알려져 있다. 현재 발견된 두건지장의 예로는 돈황에서 총 지장보살 50점 중 17점, 투르판의 교하고성에서 1점[34] 등 서역에서 18점이 발견되었고, 고려에서는 11점, 조선에서는 대량(40%)으로 조성되고 있어서 중국의 서북지방인 서역과 한국에서만 주로 발견되고 있는 것이다.[35] 서역 두건지장은 오대에서 송에 이르는 기간이지만 주로 서하시대에 해당하며 고려에서는 중·후기에 이르는 시기이다.

이런 분포에 근거해서 서역과 고려는 직접적인 교류에 의해서 두건지장이 북방루트에 따라 전파된 것으로 이해하는 것이 통설이다. 특히 서하불화와 고려불화의 관계를 중시하고 있는 것이다.[36] 여기에 대해서는 이미 앞에서 언급한 바 있다.

두건지장의 연원에 대해서는 여러 설이 있지만 인도 서북부 내지 서역 일대에서 발생한 것으로 생각되고 있다. 특히 사막지역의 모래바람 때문에 승려들도 머리에 두건을 쓰는 것이 보편화되었다고 알려져 있다. 이런 풍습은 밀교의 유행과 관련되기도 하는데 특히 고려에 전해진 것은 토번 승려의 왕래와 고려사절 내지 상왕의 토번 왕래, 그리고 호

34 松本榮一, 「被帽地藏菩薩圖」, 『敦煌畫の硏究』(東方文化學院東京硏究所, 1937. 3).

35 金廷禧, 「韓國地藏圖像의 比較考察」, 『강좌미술사』9 (한국미술사연구소·한국불교미술사학회, 1997), pp.63~103.

36 ① 菊竹淳一, 「高麗佛畫にみる中國と日本」, 『高麗佛畫』(朝日新聞社, 1981), pp.9~16.
 ② 上野アキ, 「高麗佛畫の種種相」, 『高麗佛畫』(朝日新聞社, 1981), pp.17~23.

승胡僧 지공指空의 고려 정착 등과도 직접적인 관련이 있을 것으로 생각된다. 그래서 고려 후기 승려들도 승복에 흑건黑巾 대관大冠하는 풍습이 행해진 것을 알 수 있는데,[37] 이것은 불경의 사경화에서도 확인된다. 서역과 고려의 지장보살화의 도상은 몇가지 특징으로 정리할 수 있다.

첫째, 서역의 초기 지장보살 불화는 관음과 병좌한 예가 많다. 가령, 돈황 막고굴 출토 관음·지장시왕도(펠리오 수집품), 등정유린관藤井有隣館 지장시왕도, 시왕경十王經의 관음·지장 시왕도(대영박물관) 등은 관음과 지장이 병존된 그림인데 이런 형식이 고려의 아미타의 협시로 관음·지장이 병존하는 아미타삼존형식으로 진전되었을 것이다.[38]

둘째, 서역의 지장보살 형태가 963년 지장삼존도(대영박물관)나 오대의 지장시왕도(대영박물관), 지장삼존도(기메박물관), 아미타정토와 지장시왕도(기메박물관) 등 많은 예에서 보다시피[39] 두건 쓴 둥근 얼굴과 건장하고 장대한 체구, 반가형 유희좌 등 형태에서 양수사 소장 지장보살도, 원각사 소장 지장삼존도, 호암미술관 지장시왕도 등 고려지장도와 유사한 특징을 보여주고 있으므로 형태상에서는 서로 연계되었다고 볼 수 있다.

셋째, 서역 지장보살도의 도상형식은 지장삼존도(대영박물관), 오대 지장보살도(대영박물관), 지장시왕도(대영박물관), 지장삼존도(기메박물관) 등 모든 상이 왼손에 보주, 오른손에 석장錫杖을 들고 있는데 반하여 고려의 지장상들은 가령 양수사, 원각사, 정가당, 베를린 미술관 지장 내지 지장시왕도 지장상은 모두 오른손에 보주를 들고 있으며 왼손에는 입상의 경우 석장을 잡고 있으나 좌상의 경우 석장이 없거나 협시가 대신 가지고 있는 것이 보편적이어서 서역과 반대되고 있다. 이렇게 다른 것은 좌우개념의 차이에서 오는 결과로 보아야 할 것이며 이와 함께 도명존자와 무독귀왕의 협시가 대부분 표현된 것은 서역에는 없는 특징이다. 이것은 서역이 아닌 중국본토의 영향도 작용했을 것으로 생각된다.

37 『高麗史節要』卷26, 恭愍王 丁酉 6年條 "閏月可天少監于必興上書曰 玉龍記云…今後文武百官黑衣靑笠僧服 黑巾大冠"
38 『東アジアの佛たち』(奈良國立博物館), 圖131 및 平山郁夫 감수, 『砂漠の美術館』(1996), p.166, 圖 94.
39 ① 東京國立博物館編, 『シルクロ-ド美術展』(讀賣新聞社, 1996), 圖205, 206 참조.
　 ② 宮治昭 기획, 『ブッダ展』(NHK, 1998), 圖132.

그러나 분명한 것은 중국적인 요소가 아닌 서역적인 요소로 서역과 고려는 서로 직접적인 교류가 있었음을 강력히 알려주는 것이라 하겠다.

(4) 파상문

고려불화에는 이른바 울지을승화법尉遲乙僧畵法의 철선묘鐵線描라 할 수 있는 구불구불한 선으로 된 선묘불화들이 더러 있다. 이 가운데 가장 유명한 것이 국립중앙박물관 소장의 아미타구존도, 고려 태조 금강산배첨예배도이고, 경변상도들, 예를 들어 화엄경변상도, 법화경변상도들도 이런 예에 속한다. 이 외에 1320년 송미사 소장 아미타구존도의 본존 옷주름선이나 경신사 소장 수월관음 동자상 옷주름, 원각사 소장 지장삼존도의 도명존자 등도 이런 기법에 가깝다.

특히 고려 태조 금강산배첨예배도의 구불구불한 선묘는 독특한 울지을승尉遲乙僧의 파상문이 거의 확실하다고 말할 수 있으며, 고려의 마애불에도 상당히 널리 분포되고 있는데 충주 탄금대마애불 등이 대표적 예이다. 이런 기법의 파상문波狀紋은 서역에 광범하게 분포하고 있는 기법으로 불상이나 불화에 널리 쓰여지고 있고, 이런 기법을 중국에 전파한 이가 호탄 출신의 울지을승尉遲乙僧이다. 이들 작품은 모두 인물상으로 구불구불한 철사와 같은 물결문양으로 석가상이나 호탄 라왁 사원지의 소불상 등에 보이고 있으며,[40] 나아가 베제클릭 석굴의 서원도(20굴, 31굴 등)들의 옷주름 등에도 나타나고 있다.[41] 이런 무늬는 물결무늬에서 표출한 것으로 이해하고 있어서 '유수문流水紋'이라 부르고 있다. 그러나 글쓴이는 서역의 유수문은 사막에서 기원한 것이므로 호탄 일대의 사막에 언제나 볼 수 있는 모래가 바람에 날려 생기는 모래무늬, 이른바 유수문에서 나왔다고 보는 것이 옳다고 생각한다. 부드러운 모래바다에 바람으로 일렁이는 모래물결 모습이 그림이나 조

40 위지을승의 화풍에 대해서는 다음 글을 참조할 수 있다.
　　① 能谷宣夫, 「西域の美術」, 『西域文化研究』, 第5(法藏館, 1962), pp.90~92.
　　② 長廣敏雄, 「畵家尉遲乙僧について」, 『中國美術論集』(講談社, 1984), pp.318~325.
　　③ 권영필, 「尉遲乙僧畵法의 根源과 擴散」, 『金元龍敎授停年退任記念論叢』 II (一志社, 1987.8), pp.101~116.
41 吐魯番地區文物保管所編, 『吐魯番柏孜克里克石窟壁畵藝術』(新疆人民出版社, 1990. 5. 1).

각에 표현된 파상무늬와 너무나 흡사하므로 물이 귀한 지역의 무늬로서는 더 할 수 없이 적합한 것이기 때문이다. 따라서 라왁 사원지 소불상의 파상무늬는 유수문에서 유래한다고 보아야 할 것이다.[42] 이런 유사무늬가 당에도 전해졌지만 그 후 사막에서 직접 고려에 전해져 불화와 불상의 옷주름으로 나타났다고 할 수 있을 것이다.

지금까지 고려불화의 대외관계에 대해서 논의했다. 이 논의에서는 오대·송 불화와의 관계, 원 불화와의 관계, 서북방 서역 불화와의 관계에 대해서 시대에 따라 분류하여 그 관계를 문헌과 함께 실례를 분석한 것이다.

그래서 오대 때는 오대와의 불화교류가 활발하였으나 현재 남아 있는 예는 없지만 신광사 나한도는 오대 때 수용된 숭산사 나한도를 모사한 것으로 판단된다고 보았다. 송 불화와의 교류도 활발하였는데 어제비장전 판화나 문수보살도 등의 예에서 이를 알 수 있다.

원과의 불화교류는 남송 내지 원나라 때 수용된 중국불화가 변화되어 나타난 아미타불화, 관음보살화, 나한도 등의 예가 남아 있으며 이외에 고려의 불화는 원에 상당한 영향을 미쳤다고 생각된다. 끝으로 아미타래영도, 수월관음도, 두건지장보살도, 파상문 등이 서북방 즉 서역불화와의 관계에서 나타난 불화라는 점을 밝힐 수 있었다.

42 문명대, 「호탄(于闐)佛像의 造成背景과 그 性格」, 『실크로드문화』5 (한.언, 1993.10).

2. 조선불화의 대외교류

조선 전반기의 대외교류

조선시대(1392~1910)는 1392년 조선 태조가 개국하여 1398년까지 7년간 통치한데 비해 중국 명나라는 1368년 명태조가 개국하여 1398년까지 30년간이라는 장기간 동안 통치한 것이 다른 점이다. 조선 태조와 명 태조는 개국은 24년 차이 나지만 통치 끝은 같은 해 1398년이었다는 묘한 인연을 가지고 있다.

명나라는 성조(成祖, 永樂 1403~1424), 선종(宣宗, 宣德1426~1434)에 걸쳐 티베트의 불교와 불교미술을 집중적으로 수용하여 통치에 이용하고 있다. 이 당시 조선 태종(1401~1418), 세종(1419~1450)과 명은 사신을 통해 활발한 교류가 이루어졌는데 이 가운데 불교미술도 큰 몫을 차지하고 있다. 이 새로운 양식의 불화 불상은 몇 가지 뚜렷한 특징이 있다.

(1) 티베트계 명 양식 불상의 수용과 특징

불교미술 가운데 명에 수용되어 나타난 새로운 티베트계 명 양식의 불교미술(불상·불화)이 조선에도 유입되기 시작한다.[43]

그 대표적인 특징이 불상이다. 이 양식의 불상은 머리의 육계肉髻가 뾰족하며, 그 위에 정상계주頂上髻珠도 보주형으로 뾰족하고, 머리 중앙에도 중앙계주가 표현된다. 얼굴은 갸

름한 계란형의 고상한 모습이고 체구가 다소 건장한 형태를 나타내고 있는 등 새로운 두렷한 특징이 나타나고 있는 것이다.[44]

이런 특징은 불화의 경우 1459년 견성암간 묘법연화경판화 등에서부터 나타나며, 현존 최초의 그림은 1562년 조원사 소장 영산회도, 1578년 운문 필 영산회도(일본 대판사천왕사大阪四天王寺) 등이나 1467년 삼신삼세 오불회도(십륜사 소장) 등이 가장 이른 예이다.

불상의 경우 1450년 통도사 금은아미타삼존상, 1451년 금강산 은정골 아미타삼존상, 1458년 흑서사 목아미타불좌상 등에 나타나고 있다.[45]

(2) 항마촉지인 석가불상 등장

조선 초기가 되면 영축산에서 법화경을 설법하는 영산회도의 석가불이 설법인을 짓지 않고 마군을 항복받아 성도成道하는 항마촉지인을 짓고 있다. 현존하고 있는 그 첫 예가 1459년 견성암 묘법연화경 변상도의 항마촉지인 석가불이다. 석가불은 머리의 뾰족한 육계와 정상계주 및 중앙계주, 고상한 얼굴, 건장한 체구, 항마촉지인 등 여러 가지 특징이 새로이 나타나고 있다. 특히 법화경을 설법하고 있는 석가불이 설법인이 아닌 항마촉지인을 짓고 있는 것이 가장 큰 변화라 할 수 있다.

이 변화는 명나라간 『명칭가곡』에 보이고 있는데 이 『명칭가곡』은 티베트의 영향으로 제작된 것으로 알려져 있다.[46] 이후 영산회상도에 석가불의 수인인 항마촉지인이 표현된

43 글쓴이는 시종일관 티벤계 소위 라마계 불상이 명(明)의 영락·선덕년간에 중국에 수용된 후 성행된 티베트계 명 양식인 점을 주장해 왔다.
　① 문명대, 「고려·조선시대의 조각」, 『한국미술사의 현황』 (예경, 1992.5).
　② 문명대, 「조선조 전반기 조각의 對中國(明)과의 교섭연구」, 『조선 전반기 미술의 대외교섭』 (예경, 2006.6).
44 다음 글에 그 연원과 특징이 잘 정리되어 있다.
　① 문명대, 「고려·조선시대의 조각」, 『한국미술사의 현황』 (예경, 1992.5).
　② 이은수, 「조선 초기 금동불상에 나타나는 명대 라마 불상양식의 영향」, 『강좌미술사』15 (한국미술사연구소. 한국불교미술사학회, 2000.12).
　③ 최성은, 「조선 초기 불교조각의 대외관계」, 『강좌미술사』19 (한국미술사연구소 · 한국불교미술사학회, 2002.12).
　④ 문명대, 「조선 전반기 조각의 對 中國(明)과의 교섭연구」 (예경, 2006.6), pp.131~151.
　⑤ 문현순, 「明初期 티베트식 佛像의 특징과 영향」, 『미술사연구』13, 1999.
45 문명대, 「조선 전반기 불상조각의 도상해석학적 연구」, 『강좌미술사』36 (한국미술사연구소·한국불교미술사학회, 2011.6), pp.109~186.

것은 1463년 법화경 영산회상도나 1470년 정희왕대비발원 법화경 영산회상도 등 판화 법화경변상도에서 부터 보이고 있다.[47] 그러나 영산회도에서는 항마촉지인 석가불이 이 시기에는 보이지 않지만 삼신삼세불도인 십륜사 소장 불화의 석가불에 나타나고 있어서 1467년에 더 많은 예들이 있을 것 같다. 그러나 현재는 단독의 영산회도의 항마촉지인 석가불은 1578년 운문 필 영산회도(일본 대판 사천왕사 소장)에 이 수인이 처음 나타나고 있다. 따라서 현재로서는 이른바 단독의 영산회도에 항마촉지인 석가불이 나타난 첫 예가 된다고 하겠다.[48]

이처럼 항마촉지인 영산회상도는 조선 전반기 2기에 다소 나타나지만 보편화된 것은 조선 후반기부터라 할 수 있다.

(3) 사천왕의 배치와 도상 특징의 변화

조선초에는 티베트계 명 양식의 수용에 따라 뾰족한 육계와 정상계주 및 항마촉지인의 영산회 석가불이 나타나고 이와 함께 사천왕의 지물이 변화를 일으키고 있다. 바로 북방 다문천이 탑 대신 비파를 가지고 서방 광목천이 칼 대신 탑을 가지게 된 것이다. 이 변화 에 대해서는 일찍이 글쓴이가 신라 사천왕상 연구에서 티베트의 경전과 사천왕상 지물(동 비파·남 칼·서 탑·북 당번)에서 찾을 수 밖에 없다고 밝힌 바 있다. 사천왕상의 계인은 조 선조가 되면 크게 변하고 있다. 즉 동방천은 칼, 남방천은 용과 보주(새끼), 서방천은 보탑 과 창, 북방천은 비파를 가지는 것이 보편적인데 이것은 아마도 약사 7불의궤 공양법의 동 비파·남 칼·서 용과 여의주(새끼)·북 탑의 계인이 혼동되어 도상화되었기 때문이 아 닌가 싶다. 특히 명이나 청을 통해 들어온 라마교의 영향이 상당히 작용했을 것으로 보인 다. 라마교의 지물은 보통 동 비파·남 도검·서 불탑·북 당번 등인데 서 광목천이 탑을

46　문명대, 「西來寺 소장 1459년 견성암간 묘법연화경 영산회변상도 판화연구」, 『강좌미술사』43 (한국미술사연 구소·한국불교미술사학회, 2014.12).

47　① 천혜봉, 「조선 전기 불화판화」, 『한국서지학연구』 (삼성출판사, 1991).
　　② 박도화, 「조선조 묘법연화경판경의 연구」, 『불교미술』12 (동국대박물관, 1994).

48　문명대, 「항마촉지인 석가불 영산회상도의 대두와 1578년작 운문 필 영산회상도의 의미」, 『강좌미술사』37 (한국 미술사연구소·한국불교미술사학회, 2011.12).

든 라마교적인 도상을 보이는 것은 주목할 만하다.[49]

이 변화도상이 티베트 명 양식의 영향으로 제작된 1448년 안평대군 발원 법화경 변상도나 1459년 견성암간 묘법연화경 변상도에 처음 나타나고 있는 점에 유의할 필요가 있다.[50] 특히 견성암간 법화경 변상도는 중앙에 육계가 뾰족한 항마촉지인의 석가불상이 키형 광배를 배경으로 결가부좌로 앉아 있고, 이 좌우로 10대제자·6대보살·제석·범천·용왕용녀·4천왕·8부중·10타방불·10보수가 배치되고 있다. 더구나 왼쪽向右 하단 아래에는 동 지국천왕이 칼을 잡고 있고, 위에는 비파를 든 북 다문천왕이 배치되었으며, 오른쪽 하단에 용잡은 남 증장천왕과 탑 든 서 광목천왕이 상하로 배치되고 있어서 신라·고려 4천왕상의 동 칼·북탑·남 칼과 서 칼·금강저를 든 예 와는 다른 지물을 나타내고 있는 것이다. 이런 사천왕 도상 특징의 사천왕상은 앞서 말한 1448년 안평대군 발원 1463년 간경도감 법화경변상도 등 경판화 변상도에서부터 나타나기 시작하다가 점차 영산회도에 유행된 뒤 조선 후반기에는 거의 모든 불회도에 보편화되고 성행하게 된다. 물론 일부 사천왕도에서는 신라 이래의 전통대로 북 다문천이 탑을 든 경우도 있지만 이런 예는 극히 예외적이라 할 수 있다.

이 사천왕 판화 도상의 모본은 앞에서 말했다시피 명에서 전래된『제불여래보살명칭가곡諸佛如來菩薩名稱歌曲』의 판화변상도(1417년간)에서 유래한다는 사실은 대개 인정되고 있다.[51] 이『명칭가곡』은 태종 때부터 세종 때(1417~1434)까지 국왕 자신이 백성들에게 널리 장려했기 때문에 불교 교단에서도 자연히 수용하여 판화변상도에서부터 시작하여

49 문명대,「신라사천왕상 연구, 한국석탑부조상 연구2」,『불교미술』5 (동국대박물관, 1980.9) 및「신라 사천왕상의 기원과 전개」,『統一新羅 佛敎彫刻史 硏究』下(예경, 2003), p.272. 재수록.
賴富本宏,「라마敎에서의 四天王像의 도상적 의미」,『宗敎硏究』242.
50 문명대,「서래사 소장 1459년 견성암간 묘법연화경 영산회변상도 판화 연구」,『강좌미술사』43 (한국미술사연구소·한국불교미술사학회, 2014.12).
51 조선시대 사천왕상 도상 변화에 대해서는 필자의「신라 사천왕상 연구」사천왕상 형식② 손가짐에서 위에서와 같이 논의한 이후 16년 후부터 주목하기 시작한다. 변화의 원인에 대해서는 잘 모른다는 견해가 우세하나 필자의 견해대로 경(經)과 티베트 도상의 수용으로 일어난 현상이 분명하다.
① 문명대, 앞논문, 1980.
② 장충식,「한국불화 사천왕의 배치형식」,『미술사학연구』211(1996.9),『한국불교미술연구』(시공사, 2004) pp.174~198재수록.

불화와 불상에 까지 모본으로 삼았다고 이해되는 것이다.[52]

조선시대 불화의 사천왕 명칭과 배치는 표1과 같지만 명칭을 방제로 적어놓은 예는 청양 장곡사 미륵괘불도(1673)나 천은사 아미타극락회도(1776) 등 7예 정도 있고, 조각상도 4·5예

서西 광목천 탑	북北 다문천 비파
남南 증장천왕 용	동東 지국천 칼

표1. 고려 아미타8대보살의 배치

찾을 수 있어서 북방 다문천이 탑에서 비파, 서방 광목천이 칼이나 금강저에서 탑으로 지물이 변화된 것은 예외적인 몇 예 외에는 분명하다고 할 수 있다.

필자는 1980년 이전부터 이 변화는 티베트계 명 양식 사천왕상과 경전의 수용에 따라 변화된 현상으로 논의한 이후 이를 부정하는 견해도 일부 있으나 이제는 티베트계 명 양식·불상 불화의 영향으로 보는 것이 대세라 할 수 있다.[53]

이 도상 변화는 단순한 『명칭가곡』 판화 도상의 수용에 따른 모본의 변화로 볼 수 있지만 근본적으로는 경전이나 사상의 변화에 따른 현상이라고 생각된다.

조선 후반기의 대외교류

(1) 새로운 화보畫譜류 판화의 수용과 중국불화의 교류

조선시대는 화보류 판화를 기본으로 설화도를 그리는 것이 크게 유행한다. 그 대표적인 예가 팔상도와 십육나한도 등이다.

조선 전반기 팔상도는 세종 때 세조에 의하여 그의 모후의 명복을 빌고자 한글본으로 간행된 『석보상절』(1447)과 『월인석보』의 팔상도 판화를 기본 초로 하여 그린 것이다. 그러나 조선 후반기에는 『월인석보』 도상을 기본으로 하되 『석씨원류응화사적釋氏源流應化事蹟』의 도상을 조화시켜 새로운 팔상도 도상을 창안하고 있다. 『석씨원류응화사적』은 1486년경 중국 명나라에서 간행된 석가불의 일대기로 알려져 있다. 이 『응화사적』은 조

52 『太祖實錄』 卷3 및 『世宗實錄』 卷2·3등 참조, 이에 대해서는 임영애, 「앞논문」, 『미술사학연구』265 참조.
53 장충식·이대암·이승희씨 등이 부정적인 견해를 보이고 있다.

선에 수용되어 성행한 판화로 된 석가불의 전기이다. 이『응화사적』판화(52매 104판) 전기傳記는 우리나라에는 두 판이 간행된다. 하나는 불암사판(1673)이고 다른 하나는 선운사판(1648)이다. 이 판화의 팔상도는 조선 후반기 팔상도의 기본 초草로 널리 활용되고 있어서 크게 중요시되고 있다.

십육나한도는 7세기 당에서 번역된 대아라한난제밀다라소설법주기大阿羅漢難提密多羅所說法住記의 나한신앙에서 유래된 것이다. 특히 나한신앙은 법화경 수기품 등 법화 신앙과 조화되어 우리나라에서 크게 성행했고, 조선 후기에는 선종의 조사 신앙과 어울려 더욱 성행하게 된다. 이 가운데 십육나한신앙은 석가불이 열반한 후 미륵불이 출현하기 전까지 불법을 수호하도록 위임받은 16인의 나한을 신앙하는 법화경 수기신앙에서 유래한 것인데, 이 십육나한을 도상화한 그림이 십육나한도이다.

십육나한도는 조선 후반기에 새롭게 도상화되고 있다. 이 도상은 명나라 만력万曆년간(1673~1615) 왕기王圻가 편찬한 일종의 백과사전인『삼재도회三才圖會』라는 도상집 중 권19 인물편의 나한 판화에서 도상 특징을 다수 활용하고 있다. 이와 함께 명 만력 30(1602)년에 편찬된『홍씨선불기종洪氏仙佛奇蹤』불가지부의 나한판화에서도 일부 차용하여 십육나한도의 도상특징을 나타내고 있다. 이들 화보류의 나한도상 특징이 나타난 최초의 예는 흥국사 십육나한도(1723)와 송광사 십육나한도(1725)이다.

(2) 석씨원류의 수용에 의한 팔상도의 새로운 전개

팔상도는 앞에서도 말했다시피 석가불의 일생을 8장면으로 나타낸 석가불 전기도이다.[54] 이 8장면의 이름名稱은『석보상절釋譜詳節』에서 유래하여 현재까지 통용되고 있다. 1. 도솔래의상, 2. 비람강생상, 3. 사문유관상, 4. 유성출가상, 5. 설산수도상, 6. 수하항마상, 7. 녹원전법상, 8. 쌍림열반상 등인데,『석보상절』이래 우리나라에 완전

54 ① 문명대,「팔상전과 팔상도」,『한국의 불화』(열화당, 1977).
　② 김정희,「팔상도」,『불화』(돌베개, 2009).
　③ 박수연,「조선 후기 팔상도의 특징」,『불교미술사학』4 (통도사, 불교미술사학회, 2006).

1	도솔래의상 兜率來儀相	석가불이 도솔천에서 호명보살로 백상을 타고 내려와 마야부인에게 입태하는 장면	5	설산수도상 雪山修道相	고행림에서 삭발하고 설산에서 수도하는 7장면
2	비람강생상 毘藍降生相	룸비니 동산에서 무우수 나뭇가지를 잡은 마야부인의 겨드랑이로 태어난 탄생불 장면	6	수하항마상 樹下降魔相	보리수 아래서 마왕을 항복받고 득도하는 5장면
3	사문유관상 四門遊觀相	싣다태자가 4문을 나가 노인, 병자, 사신, 사문을 보고, 출가 결심하는 장면	7	녹원전법상 鹿苑轉法相	득도한 석가불이 녹야원에서 교진여 등 5제자를 화엄경으로 제도하는 장면
4	유성출가상 逾城出家相	태자가 부왕의 허락을 못받자 사천왕의 도움 받아 말을 타고 성문을 넘는 장면	8	쌍림열반상 雙林涅槃相	사라쌍수 아래서 열반에 든 6장면

표2. 조선 후반기의 팔상도

히 정착한 것이다.

이 그림은 조선 전반기에는 『석보상절』, 『월인석보』의 판화도상에서 유래한 팔상도상이 기본이 되었다. 이 『월인석보』 도상을 기본으로 한 팔상도는 일본 본악사本岳寺 소장 탄생도, 독일 퀠른 동아시아박물관 소장 유성출가도, 금강봉사 소장 석가팔상도(1535), 예천 용문사 팔상도(1709) 등이 대표적이다. 그러나, 조선 후반기에는 불암사판이나 선운사판 『석씨원류응화사적』의 팔상도상을 주(초)도상초로 삼았기 때문에 좀 더 복잡한 구도를 나타내고 있다.

『월인석보』에 기초하고 『석씨원류응화사적』의 도상을 많이 차용한 조선 후반기의 팔상도는 운흥사 팔상도(1719, 의겸, 광흠, 취안), 송광사 팔상도(1725), 쌍계사 팔상도(1728), 통도사 팔상도(1740, 포관, 유성, 정관, 지언), 선암사 팔상도(1780) 등이 대표적이며, 19세기에는 법주사 팔상도 등 많은 예들이 있다.

형식	폭수	조선 후반기 십육나한도	존자수 × 폭수		십육나한 존칭
1형식	1폭	1-①유형:화엄사(1858),천관사(1891)		1존자	빈도라바라다바쟈
		1-②유형:불암사(1897),수국사(1907), 흥천사()	구획	2존자	가나가바쟈
2형식	2폭	2-①유형:다보사(1890)	8존×2폭	3존자	가나카바티쟈
		2-②유형:해인사 길상암(1893)	구획	4존자	소빈다蘇頻陀
3형식	4폭	3-①유형: 파계사(1867), 진관사(1884), 상원사(1888), 흥국사(1892), 봉은사(1895), 백흥암(1897), 보광사(1898), 대흥사(1901), 동화사(1905), 마하사(1910), 해인사(19세기말); 17나한	4존×4폭	5존자	나쿠라諾距羅
				6존자	바다라跋陀羅
				7존자	카리카迦理迦
		3-②유형: 남장사(1790), 보현사(1882), 용문사(1884), 김룡사(1888), 선암사(1918)	5존×2폭, 3존×2폭	8존자	바자라푸트라
				9존자	지바카戌博迦
4형식	5폭	법주사(1896)	3존×4폭, 4존×1폭	10존자	판다카牛託迦
5형식	6폭	5-①유형: 송광사(1725), 봉정사(1888), 범어사(1905), 대둔사(1920)	3존×4폭, 2존×2폭	11존자	라후라羅睺羅
				12존자	나가세나那迦犀那
		5-②유형: 흥국사(1723), 통도사(1926)	3존×2폭, 4존×2폭, 1존×2폭	13존자	인가라因揭陀
				14존자	바나바시伐那婆斯
6형식	8폭	유가사(1862)	2존×8폭	15존자	아지타阿氏多
				16존자	수다판다카 注茶牛託迦

표3. 조선 후반기 십육나한도의 형식(신은미, 조선 후기 십육나한도 연구 참조)

(3) 화보류 수용과 십육나한도의 새로운 도상의 등장

십육나한도는 나한신앙 중 십육나한들을 도상화한 그림이다. 나한은 10대제자, 십육 나한, 오백나한 등 부처님의 직제자나 최고의 고승으로 아라한과를 얻은 수많은 나한들 중 석가입멸 후부터 미륵불 출세 때까지 석가불로부터 붐법을 수호하도록 위임받은 16 인의 나한을 십육나한이라 부르고 있다. 이 16나한을 그린 그림이 십육나한도이다.

응진전이나 십육나한전에 십육나한도를 봉안하고 있는데, 본존은 법화경 수기품의 석 가불과 미륵, 제하갈라보살 등 과거불·현재불·미래불로 계승된다는 수기삼존을 봉안 하고 좌우로 십육나한상과 십육나한도를 배치하고 있다. 따라서 법화경 사상에 의한 신 앙이자 이에 의한 나한도가 바로 십육나한도라 할 수 있다.[55]

선종에서는 이를 확대하여 석가불을 사자상승으로 계승한 역대 조사를 그린 33조사도 가 유행하며, 더 올라가면 고려시대에부터 오백나한도가 보편화되었다. 앞에서 말했다 시피 십육나한도는 『삼재도회』와 『홍씨선불기종』의 나한도상을 채용하여 십육나한도상 을 그리고 있어서 이들 화보류 판화 도상이 십육나한도상의 초로 많이 활용되고 있는 것 이다.

현존 십육나한도 중 최초의 예는 흥국사 십육나한도(1723)와 송광사 십육나한도(1725) 인데 후반기 제3기에도 25점 이상이나 남아 있다.

십육나한도 또는 십육나한도 1폭에 모두 묘사한 구도, 2폭, 4폭, 5폭, 6폭, 8폭에 그리 는 경우 등 극히 다양한 유형을 보이고 있다.

55 ① 문명대, 「응진전과 석가불화, 십육나한도」, 『한국의 불화』 (열화당, 1977).
 ② 조은정, 「조선 후기 십육나한도에 대한 연구」, (이화여대 석사학위논문, 1993).
 ③ 신은미, 「조선 후기 십육나한도 연구」, 『강좌미술사』 27 (한국미술사연구소·한국불교미술사학회, 2006.12).

표 리스트

도판 리스트

Ⅴ. 조선의 불화

2. 조선 전반기의 불화

2) 조선 초기의 불화

도3. 오백나한도, 고려시대, 비단에 채색, 188.0× 121.4, 일본 지은원 소장

도4. 법화경금니사경변상도, 1422, 천안 광덕사 소장

도5. 관경변상도, 1435, 삼베에 채색, 223.0×160.5, 일본 지은사 소장

도6. 『월인석보』 팔상판화, 1459

도7. 석가팔상도, 비단에 채색, 일본 대덕사 소장,

도8. 내불당도, 15세기, 리움미술관 소장

도9. 관경변상도, 1465, 비단에 채색, 269.0×182.2, 일본 지은원 소장

도10. 관경변상도, 1323, 비단에 채색, 224.2×139.1, 일본 지은원 소장

도11. 견성암간 법화경변상도, 1459, 일본 서래사 소장

도12. 금직천불도, 1463, 248.5×76.4, 서원사 소장,

도13. 금동불감 석가설법도, 수종사 소장

도14. 무위사 아미타후불벽화, 1476, 303.3×265.4, 봉안처 극락보전

도15. 수월관음도, 비단에 채색, 170.9×90.9, 일본 서복사 소장

도16. 지장시왕도, 비단에 채색, 206.5×162.5, 일본 서방사 소장

도17. 지장보살도, 15세기경, 비단에 채색, 129.5× 77.5, 일본 여전사 소장

도18. 약사불회도, 1477, 비단에 채색, 85.7×56.0, 일본 개인소장

도19. 약사십이신장도, 16세기, 비단에 채색, 123.0 ×127.0, 미국 보스턴미술관 소장

도20. 약사불회도, 16세기, 비단에 채색, 108.3× 80.2, 일본 연광원 소장

도21. 삼신삼세불회도, 1467, 비단에 채색, 160.4× 111.7, 일본 십륜사 소장

도22. 육존불회도, 1488~1505, 비단에 채색, 135.2

×168.1, 일본 서래사 소장

도23. 천수관음보살도, 1532, 비단에 채색, 82.9× 59.6, 일본 지광사 소장

도24. 제석천룡도, 1534, 비단에 채색, 90.5×114.0, 명천사구 소장

도25. 석가팔상도, 1535, 삼베에 채색, 372.8× 175.7, 일본 금강봉사 소장

도26. 석가팔상도, 비단에 채색, 대덕사 소장

도27. 석가열반도, 1569, 삼베에 채색, 221.0× 189.0, 일본 천광사 소장

도28. 다문사 천장보살도, 1541, 삼베에 채색, 200.5 ×163.1

도29. 지장시왕도, 1546, 삼베에 채색, 138.1×128.3, 일본 미곡사 소장

도30. 지장시왕도. 1558, 삼베에 채색, 171.5×170.3, 칠사 소장

도31. 청평사 지장시왕도, 1562, 비단에 채색, 95.5 ×85.4, 일본 광명사 소장

도32. 지장시왕도, 1546, 일본 미곡사 소장

도33. 이자실 필 도갑사 관음32응신도, 1550, 비단 에 채색, 201.6×151.8

도34. 상원사 사불회도, 1562, 비단에 채색, 90.5× 74.0, 국립중앙박물관 소장(원소장처 함창 상 원사)

도35. 석가설법도, 1553, 삼베에 채색, 128.6× 137.1, 일본 장수원 소장

도36. 약사불회도, 1561, 주색 바탕 비단에 금선, 87.2×59.0, 일본 원통사 소장

도37. 석가설법도, 1563, 주색 바탕 삼베에 황선, 95.7×96.8, 일본 지복사 소장

도38. 수인 필 석가영산회도, 1562, 주색에 황선, 백 선, 161.6×124, 조원사 소장

도39. 석가삼존도, 1565, 비단에 채색, 53.2×28.8, 강선사 소장

도40. 석가삼존도, 1565, 비단에 채색, 69.5×33.0, 미국 버크컬렉션 소장

도41. 약사삼존도, 1565, 비단에 채색, 53.4×33.2, 일본 보수원 소장

도42. 약사삼존도, 1565, 비단에 채색, 56.0×32.1, 일본 용승원 소장

도43. 약사삼존도, 1565, 비단에 채색, 54.2×29.7, 국립중앙박물관 소장

도44. 약사삼존도, 1565, 주색 바탕 비단에 금선, 58.0×30.4, 일본 덕천미술관 소장

도45. 아미타삼존도, 1565, 일본 서명사 소장

도46. 석가설법도, 1565, 주색 바탕 삼베에 백선, 207.0×188.3, 동아대박물관 소장

도47. 석가설법도, 1569, 삼베에 채색, 221.0×189.0, 일본 보광사 소장

도48. 석가불회상도, 1587, 비단에 채색, 325.0×245.5, 일본 사천왕사 소장

도49. 아미타오존도, 1586, 주색 바탕 비단, 삼베에 백선, 114.2×71.5, 일본 장안사 소장

도50. 다불회도, 1573, 주색 바탕 삼베에 황선, 백선, 199.5×138.0, 일본 금계광명사 소장

도51. 안락국태자경변상도, 1576, 비단에 채색, 105.8×56.8, 일본 청산문고 소장

도52. 지장시왕도, 1580, 대원사 소장

도53. 아미타삼존도, 1581, 주색 바탕 비단에 금선, 49.5×33.3, 개인소장

도54. 아미타정토변상도, 1582, 주색 바탕 비단에 금선, 115.1×87.8, 일본 내영사 소장

도55. 지장시왕도, 1558, 삼베에 채색, 171.5×170.3, 일본 칠사 소장

도56. 지장시왕도, 1582, 삼베에 채색, 113.0×103.5, 일본 탄생사 소장

도57. 지장시왕도, 1586, 삼베에 채색, 196.1×175.8, 일본 국분사 소장

도58. 지장시왕도, 1589, 주색 바탕 삼베에 백선, 128.8×98.3, 일본 선광사 소장

도59. 지장시왕지옥변상도, 1575, 일본 지은원 소장

도60. 삼장보살도, 1550, 삼베에 채색, 163.9×156.2, 일본 신장곡사 소장

도61. 천장보살도, 1541, 삼베에 채색, 200.5×163.1, 다문사 소장

도62. 천장지지보살도, 1568, 삼베에 채색, 147×177.5, 여의사 소장

도63. 삼장보살도, 1583, 삼베에 채색, 142.0×153.5, 일본 금강사 소장

도64. 천장보살도, 1583, 비단에 채색, 157.0×111.5, 안국사 소장

도65. 삼장보살도, 1588, 삼베에 채색, 136.0×162.6, 일본 보도사 소장

도66. 삼장보살도, 1591, 삼베에 채색, 140.0×167.8, 일본 연명사 소장

도67. 감로도, 1589, 삼베에 채색, 167.5×156.8, 일본 약선사 소장

도68. 감로도, 1590, 삼베에 채색, 139.0×127.8, 일본 서교사 소장

도69. 감로도, 1591, 삼베에 채색, 240.5×208.0, 일본 조전사 소장

도70. 제석천도, 1583, 삼베에 채색, 195.1×185.7, 일본 선각사 소장

도71. 제석천도, 16세기, 비단에 채색, 122.9×123.2, 일본 서대사 소장

도72. 치성광 여래강림도, 1569, 삼베에 황색 선묘, 84.8×66.1, 일본 고려미술관 소장

도73. 칠성도, 16세기, 삼베에 채색, 98.8×78.8, 일본 보주원 소장,

도74. 석가영산회도, 1592, 삼베에 채색, 104.5×90.0, 원(原) 석남사 소장

3. 조선 후반기의 불화

2) 조선 중기의 불화

도1. 죽림사 괘불도, 1622, 비단에 채색, 5.09×2.63

도2. 무량사 괘불도, 1627, 모시에 채색, 120.0×69.3

도3. 칠장사 괘불도, 1628, 비단에 채색, 6.56×4.04

도4. 보살사 괘불도, 1649, 삼베에 채색, 6.13×4.26

도5. 보석사 감로도, 1649, 삼베에 채색, 23.8×
 22.8, 국립중앙박물관 소장

도6. 갑사 삼신삼세불괘불도, 1650, 삼베에 채색,
 124.7×94.8

도7. 안심사 괘불도, 1652, 모시에 채색, 726.0×
 472.0

도8. 영수사 괘불도, 1653, 삼베에 채색, 780.5×
 553.5

도9. 화엄사 괘불도, 1653, 삼베에 채색, 1,195.0×
 776.0

도10. 비암사 영산괘불도, 1657, 삼베에 채색, 863.0
 ×486.0

도11. 청룡사 괘불도, 1658, 삼베에 채색, 730.0×
 607.0

도12. 신원사 노사나괘불도, 1664, 삼베에 채색,
 1,118.0×688.0

도13. 수덕사 노사나괘불도, 1673, 삼베에 채색,
 1,059.0×727.0

도14. 장곡사 미륵괘불도, 1673, 삼베에 채색. 869.0
 ×599.0

도15. 천은사 괘불도, 1673, 삼베에 채색, 894.0×
 56.0

도16. 도림사 괘불도, 1683, 삼베에 채색, 776.0×
 719.0

도17. 부석사 괘불도, 1684, 비단에 채색, 913.3×
 599.9, 국립중앙박물관 소장

도18. 부석사 괘불도, 1745, 비단에 채색, 913.3×
 599.9, 국립중앙박물관 소장

도19. 용흥사 삼세괘불도, 1684, 삼베에 채색, 708.0
 ×775.0

도20. 율곡사 괘불도, 1684, 827.0×475.0

도21. 마곡사 석가괘불도, 1687, 삼베에 채색,
 1,079.0×716.0

도22. 북장사 괘불도, 1688, 삼베에 채색, 1,079.0×
 716.0

도23. 고방사 아미타도, 1688, 비단에 채색, 293.0×
 277.0

도24. 쌍계사 영산회도, 1688, 비단에 채색, 403.0×
 275.0

도25. 흥국사 영산불회도, 1693, 삼베에 채색, 493.0
 ×427.0

도26. 용봉사 영산회괘불도, 1690, 삼베에 채색,
 615.0×580.0

도27. 금당사 괘불도, 1692, 삼베에 채색, 870.0×
 474.0

도28. 적천사 괘불도, 1695, 삼베에 채색, 1,255.0×
 527.0

도29. 동화사 극락전 아미타극락불회후불도, 1699,
 비단에 채색, 295.0×17.0

도30. 동화사 아미타도, 1703, 비단에 채색, 280.5×
 235.0, 국립중앙박물관 소장

도31. 함양 미타사 지장시왕도, 1706, 비단에 채색,

도32. 불영사 감로도, 우학문화재단 소장

도33. 내소사 영산회괘불도, 1700, 삼베에 채색,
 870.0×851.0

도34. 남장사 감로도, 1701, 비단에 채색, 250.0×
 336.0

도35. 안정사 괘불도, 1702, 삼베에 채색, 998.0×
 723.2

도36. 선석사 괘불도, 1702, 비단에 채색, 767.0×
 486.7

도37. 선암사 오십삼불도, 1702, 비단에 채색, 116.2

도8. 미황사 괘불도, 1727, 삼베에 채색, 1,170.0 ×486.0

도9. 북지장사 지장시왕도, 1725, 비단에 채색, 224.2×179.0, 국립중앙박물관 소장

도10. 구룡사 감로도, 1727, 비단에 채색, 160.5× 221.0, 동국대학교박물관 소장

도11. 동화사 지장시왕도, 1728, 비단에 채색, 185.7 ×228.0

도12. 동화사 삼장보살도, 1728, 비단에 채색, 176.5 ×274.0

도13. 쌍계사 감로도, 1728, 종이에 채색, 300.0× 260.0

도14. 쌍계사 팔상도, 1728, 종이에 채색, 179.5× 164.0

도15. 안국사 괘불도, 1728, 비단에 채색, 1,075.0× 720.0

도16. 해인사 영산회상도, 1729, 비단에 채색, 334.0 ×240.0

도17. 운흥사 괘불도, 1730, 1,052.0×726.0

도18. 운흥사 삼세불도(약사불회도, 아미타불회도), 1730, 삼베에 채색, 324.0×188.3,

도19. 운흥사 감로도, 1730, 비단에 채색, 245.5× 254.0

도20. 운흥사 삼장보살도, 1730, 모시에 채색, 207.5 ×226.0

도21. 운흥사 수월관음도, 1730, 비단에 채색, 240.0 ×172.0

도22. 의겸 필 수월관음도, 1730, 105.5×143.7, 국립중앙박물관 소장

도23. 갑사 삼세불회도 중 석가영산회도와 아미타극락회도, 1730, 440.0×284.5

도24. 수다사 영산회상도, 1731, 삼베에 채색, 367.0 ×258.0

도25. 수다사 지장보살도, 1731, 모시에 채색, 190.0

×217.0, 성보박물관 소장

도26. 정수사 영산회상도, 1731, 삼베에 채색, 135.0 ×166.0

도27. 정수사 지장시왕도, 1731, 삼베에 채색, 151.0 ×164.7

도28. 통도사 영산전 영산회상도, 1734, 삼베에 채색, 339.0×233.0

도29. 용연사 영산회도, 1777, 비단에 채색, 267.5 ×235.0

도30. 불영사 대웅전 영산회도, 1735, 삼베에 채색, 420.0×389.0

도31. 봉선사 삼신불괘불도, 1735, 종이에 채색, 785.0×458.0

도32. 석남사 영산회도, 1736, 삼베에 채색, 455.0 ×467.0

도33. 군위 법주사 아미타불회도, 1736, 비단에 채색, 346.0×335.0, 보광명전

도34. 선암사 감로도, 1736, 비단에 채색, 254.0× 194.0

도35. 백천사 도솔암 지장시왕도, 1737, 비단에 채색, 143.7×138.4, 소장처 보장각

도36. 불국사 삼장보살도, 1739, 비단에 채색, 233.8×199.4

도37. 해인사 명부전 지장시왕도, 1739, 삼베에 채색, 151.1×179.8

도38. 흥국사 팔상전 영산회도, 1741, 비단에 채색, 304.0×276.0

도39. 흥국사 삼장도(천장, 지지, 지장), 1741, 비단에 채색, 215.0×292.0, 212.0×171.5

도40. 흥국사 제석도, 1741, 비단에 채색, 129.0× 115.5

도41. 진주 청곡사 삼신불회도, 1741

도42. 영산회상도, 1741, 372.0×305.0, 한국불교미술박물관 구장

도43. 광덕사 삼세불도, 1741, 삼베에 채색, 영산회
　　도: 336.0×269.0, 아미타회도: 316.5×194.0

도44. 보경사 적광전 비로자나불회도, 1742, 삼베에
　　채색, 272.1×278.0

도45. 영축사 영산회상도, 1742, 비단에 채색, 364.0
　　×242.2, 국립중앙박물관 소장

도46. 직지사 삼세불화, 1744, 비단에 채색, 610.0×
　　300.0, 좌우 각각 610.0×240.0

도47. 직지사 시왕도 (1, 3, 5대왕), 1744, 비단에 채
　　색, 140.0×270.0, 1점 3폭, 직지성보박물관

도48. 직지사 시왕도 (2, 4, 6대왕), 1744, 비단에 채
　　색, 140.0×270.0, 1점 3폭, 직지성보박물관

도49. 옥천사 영산회도, 1744,

도50. 옥천사 지장보살도, 1744, 비단에 채색, 199.5
　　×147.5

도51. 부석사 삼신삼세오불회괘불도, 1745, 58.2×
　　850.0

도52. 다보사 괘불도, 1745, 삼베에 채색, 1,143.0×
　　852.0

도53. 무량사 삼장보살도(지장보살), 1747, 205.0×
　　302.0

도54. 장곡사 영산회도, 1748, 삼베에 채색, 좌:213.0
　　×59.0 · 중:213×186.5 · 우:213.0×59.0, 동국
　　대박물관 소장

도55. 광덕사 괘불도, 1749, 삼베에 채색, 336.0×
　　269.0

도56. 개암사 괘불도, 1749, 삼베에 채색, 1,325.0×
　　919.0

도57. 천은사 치성광여래강림도, 1749, 비단에 채색,
　　105.0×136.0

도58. 은해사 괘불도, 1750, 비단에 채색, 1,056.0×
　　474.0

도59. 은해사 대웅전 아미타삼존불도, 1750, 비단에
　　채색, 433.0×310.0, 성보박물관 소장

도60. 은해사 염불왕생첩경도, 1750, 비단에 채색,
　　159.8×306.5

도61. 부귀사 아미타극락회도, 1754, 비단에 채색,
　　233.5×244.7

도62. 선암사 아미타극락회도, 1751, 비단에 채색,
　　79.0×89.0

도63. 선암사 괘불도, 1753, 비단에 채색 1,260.5×
　　678.0, 봉안처 대웅전

도64. 선암사 팔상전 33조사도, 1753, 비단에 채색,
　　139.0×191.5,

도65. 선암사 제석도, 1753, 비단에 채색, 150.0×
　　137.0

도66. 선운사 천불도, 1754, 비단에 채색, 195.0×
　　140.0

도67. 은해사 대웅전 삼장보살도, 1755, 비단에 채
　　색, 246.5×286.0, 성보박물관 소장

도68. 운문사 삼신불회도, 1755, 비단에 채색, 466.0
　　×522.0, 봉안처 대웅보전

도69. 운문사 관음보살 달마대사 벽화, 1755

도70. 화엄사 대웅전 삼신불도, 1757, 비단에 채색,
　　437.0×294.0, 봉안처 대웅전

도71. 국청사 감로도, 1755, 비단에 채색, 196.0×
　　159.0, 프랑스 기메미술관 소장

도72. 봉서암 감로도,1759, 비단에 채색, 228.0×
　　182.0, 곡성 태안사 소장

도73. 흥국사 노사나괘불도, 1759 비단에 채색,
　　1,171.0×734.0

도74. 통도사 대광명전 삼신불도, 1759, 삼베에 채
　　색, 비로자나불도: 423.0×299.5, 노사나불도:
　　386.5×175.0, 석가모니불도: 386.5×178.0

도75. 월정사 비로자나불도, 1759, 비단에 채색,
　　178.5×204.0

도76. 수타사 영산회도, 1762, 비단에 채색, 279.0×
　　262.5

도77. 보광사 치성광여래강림도, 1761, 비단에 채색, 105.5×136.0, 소재미상

도78. 신흥사 영산회상도, 1755, 비단에 채색, 335.2×406.4, 미국LACMA 소장

도79. 도안사 아미타삼존도, 1762,

도80. 백련사 삼세불도, 1762,

도81. 대흥사 영산회괘불도, 1764, 삼베에 채색, 960.0×754.0

도82. 청곡사 아미타극락회도, 1759, 비단 주색 바탕에 선묘, 130.5×133.0, 동국대박물관 소장

도83. 통도사 이포외여래번, 1760, 비단에 채색, 109.0×50.5

도84. 관룡사 대웅전 영산회도, 1765

도85. 선암사 영산회도, 1765, 비단에 채색, 501.5×379.5

도86. 장육사 영산회도, 1764 비단에 채색, 224.0×230.0,

도87. 장육사 지장시왕도, 1764 비단에 채색, 185.0×195.0

도88. 법주사 괘불도, 1766, 삼베에 채색, 1,424.×679.0

도89. 통도사 괘불도, 1767, 모시에 채색, 1204.0×493.0

도90. 오덕사 괘불도, 1768, 삼베에 채색, 881.3×584.0

도91. 축서사 괘불도, 1768, 비단에 채색, 886.0×507.0

도92. 봉정사 송운당 진영, 1768, 비단에 채색, 120.4×79.0

도93. 불국사 영산회도, 1769, 비단에 채색, 498.0×447.0

도94. 서악사 영산회도, 1770, 비단에 채색, 123.0×172.0, 직지성보박물관 소장

도95. 안동 모운사 지장시왕도, 1770, 비단에 채색, 143.0×140.5, 봉안처 주지실

도96. 개심사 영산회괘불도, 1772, 비단에 채색, 921.0×553.0, 봉안처 대웅보전

도97. 개심사 무량수각 영산회도, 1772, 비단에 채색, 197.0×191.0, 봉안처 무량수각

도98. 선산 수다사 시왕도(1·3도), 1771, 종이에 채색, 전체크기 136.0×212.0, 1점 2폭, 직지성보박물관 소장

도99. 백양사 아미타극락회도, 1775, 비단에 채색, 351.5×236.0,

도100. 보경사 삼불회도, 1778, 366.6×403.0

도101. 보경사 삼장보살도, 1778, 종이에 채색, 260.0×208.0

도102. 통도사 응진전 석가수기도, 1775, 비단에 채색, 258.8×304.5

도103. 통도사 약사불회도, 1775, 비단에 채색, 255.5×200.5

도104. 천은사 아미타극락회도, 1776, 비단에 채색, 361.5×276.0, 봉안처 극락보전

도104-1 천은사 아미타회도 실측도, 유마리 실측

도105. 천은사 극락보전 삼장보살도, 1776, 비단에 채색, 187.0×394.0, 봉안처 극락보전

도106. 천은사 응진전 석가후불도, 1746

도107. 천은사 팔상전 석가후불도, 1746

도108. 영지사 대웅전 영산회도, 1776, 비단에 채색, 237.0×209.0

도109. 화엄사 명부전 지장도, 1776

도110. 용연사 영산회도, 1777, 비단에 채색, 269.0×237.0, 동국대박물관 소장

도111. 불갑사 영산회도, 1777, 비단에 채색, 204.0×213.

도112. 불갑사 지장시왕도, 1777, 비단에 채색, 204.0×213.0

도113. 금탑사 삼세불괘불도, 1778, 삼베에 채색,

506.0×648.0

도114. 송광사 화엄전 화엄변상도, 1770, 비단에 채색, 287.5×255.0

도115. 선암사 팔상전 화엄변상도, 1780, 비단에 채색, 269.2×247.5

도116. 쌍계사 화엄변상도, 1790, 비단에 채색, 171.0×287.0

도117. 현국사 삼세불도, 1780, 비단에 채색, 195.0×180.0, 봉안처 대웅전

도118. 송광사 국사전 보조국사진영, 1780, 비단에 채색, 135.0×77.5

도119. 쌍계사 삼세불도, 1781, 비단에 채색, 석가모니불도: 475.5×314.6, 아미타불도: 496.0×319.3, 약사불도: 493.0×313.5, 원 봉안처 대웅전

도120. 쌍계사 삼장보살도, 1781, 비단에 채색, 198.0×364.0

도121. 쌍계사 국사암 아미타극락회도, 1781, 비단에 채색, 145.0×107.4

도122. 대곡사 삼화상 진영도, 1782, 비단에 채색, 125.0×242.5, 봉안처 주지실

도123. 만연사 괘불도, 1783, 비단에 채색, 753.0×586.0

도124. 은해사 거조암 영산회상도, 1785, 비단에 채색, 278.0×426.0, 봉안처 영산전

도125. 관룡사 제석천룡신중도, 1787, 89.0×92.5

도126. 보덕사 영산회상도, 1786,

도127. 보덕사 지장시왕도, 1786, 모시에 채색, 183.0×183.0, 월정사 성보박물관 소장

도128. 황령사 아미타극락회도, 1786, 비단에 채색, 185.0×178.0, 직지성보박물관 소장

도129. 남장사 괘불도, 1788, 비단에 채색(모시), 1,023.0×626.0, 봉안처 극락보전

도130. 용추사 산신도, 1788, 종이에 채색, 91.5×59.8

도131. 남장사 보광전 지장시왕도, 1790, 비단에 채색, 127.5×105.5

도132. 보은 법주사 북천암 신중도, 1795, 190.0×158.0

도133. 남장사 십육나한도, 1790, 비단에 채색, 112.0×219.0, 직지성보박물관 소장

도134. 마곡사 대광보전 영산회도, 1788, 비단에 채색, 352.5×295.5

도135. 마곡사 삼장보살도, 1788, 비단에 채색, 189.6×289.5, 불교중앙박물관 소장

도136. 용주사 대웅보전 삼장도, 1790, 면에 채색, 174.5×319.5

도137. 통도사 괘불도, 1792, 1,170.0×558.0

도138. 통도사 보관석가불괘불도, 1767, 삼베에 채색, 1,204.0×493.0

도139. 통도사 삼장보살도, 1792, 비단에 채색, 221.0×259.8

도140. 범어사 비로자나불도, 1791, 비단에 채색, 220.0×196.0

도141. 문수사 청련암 지장시왕도, 1774, 면에 채색, 133.0×157.0, 봉안처 수덕사 근역성보관

도142. 영수사 지장시왕도, 1775

도143. 수타사 지장보살도, 1776, 비단에 채색, 186.0×205.5

도144. 현등사 신중도, 1790, 비단에 채색, 111.0×115.7

도145. 쌍계사 괘불도, 1799, 삼베에 채색, 1,295.6×589.0

도146. 통도사 지장보살도, 1798, 비단에 채색, 190.0×231.7

도147. 통도사 명부전 시왕도(제6대왕), 1798, 비단에 채색, 120.0×87.0

도148. 대전사 주왕암 영산회도, 1800, 비단에 채색, 192.0×285.4

4) 조선 말기(후반기 제3기)의 불화

도1. 통도사 백운암 지장시왕도, 1801, 비단에 채색, 140.5×160.5, 통도사 성보박물관 소장

도2. 내원사 노전암 영산회도, 1801, 비단에 채색, 265.0×239.0

도3. 석남사 지장보살도, 1803, 비단에 채색, 162.0×199.5

도4. 선암사 선조암 신중도, 1801, 비단에 채색, 146.0×98.0, 송광사 성보박물관 소장

도5. 김룡사 대웅전 영산회도, 1803, 비단에 채색, 471.0×416.0

도6. 중흥사 삼세불도(약사회도), 1828

도7. 김룡사 대성암 신중도, 1806,

도8. 용문사 극락암 석가영산회도, 1812, 삼베에 채색, 155.0×197.0

도9. 주월암 대웅전 삼세불도, 1819, 비단에 채색, 131.0×201.0

도10. 김룡사 화장암 삼세불도, 1822, 비단에 채색, 189×270

도11. 통도사 자장율사진영, 1804, 비단에 채색, 147.7×96.6, 통도사 성보박물관 소장

도12. 기림사 유묵대선사진영, 1807, 비단에 채색, 95.0×69.0, 기림유물관 소장

도13. 동화사 양진암 신중도, 1804, 비단에 채색, 103.0×92.0, 봉안처 법보전

도14. 양산 비로암 아미타회상도, 1818, 삼베에 채색, 118.8×164.4

도15. 통도사 극락암 신중도, 1818, 비단에 채색, 132.0×107.0, 봉안처 무량수각

도16. 내원사 안적암 아미타삼존도, 1857, 비단에 채색, 205.0×215.0, 봉안처 선해일륜

도17. 통도사 관음전 수월관음도, 1858, 비단에 채색, 231.5×203.0

도18. 통도사 성담의전영전, 1855, 비단에 채색, 110.2×75.1, 봉안처 영각

도19. 운문사 아미타불회도, 1861, 비단에 채색, 201.0×193.5, 봉안처 조영당

도20. 운문사 관음전 신중도, 1861, 비단에 채색, 169.5×158.5

도21. 통도사 안양암 신중도, 1861, 비단에 채색, 121.0×128.0

도22. 범어사 대성암 아미타불회도, 1864, 비단에 채색, 150.5×180.0

도23. 통도사 안양암 칠성도, 1866, 비단에 채색, 133.5×160.3

도24. 내원사 안적암 아미타삼존도, 1868, 비단에 채색, 166.0×220.0

도25. 해인사 지장시왕도, 1868, 비단에 채색, 276.0×205.0

도26. 적천사 백련암 아미타불회도, 1871, 종이에 채색, 208.0×155.5, 동화사 성보박물관 소장

도27. 운문사 대웅보전 신중도, 1871, 비단에 채색, 237.0×265.0

도28. 해인사 법보전 비로자나불도, 1873, 비단에 채색, 279.8×241.8

도29. 범어사 사천왕도, 1869, 삼베에 채색, 355.7×258.1

도30. 동화사 관음전 치성광삼존도, 1876, 비단에 채색, 102.8×154.8

도31. 해인사 궁현당 아미타도, 1881, 면에 채색, 132.4×230.5

도32. 해인사 관음전 아미타도, 1881, 비단에 채색, 199.5×261.0

도33. 범어사 대웅전 삼장도, 1882, 면에 채색, 243.5×243.0

도34. 범어사 관음전 관음도, 1882, 면에 채색, 193.0×196.2

도35. 범어사 대웅전 제석신중도, 1882, 면에 채색,

도36. 표충사 아미타구품도, 1882, 비단에 채색, 184.0×170.0

도37. 해인사 대적광전 삼신불도, 1885, 면에 채색, 비로자나불도: 495.0×404.0, 노사나불도: 492.0×397.0, 영산회상도: 500.0×402.0

도38. 해인사 대적광전 삼장보살도, 1885, 면에 채색, 298.5×286.0, 봉안처 대적광전

도39. 표충사 아미타삼존도, 1885, 면에 채색, 225.5 ×183.0

도40. 범어사 석가26보살도, 1887, 비단에 채색, 143.0×183.5

도41. 석남사 독성도, 1898, 삼베에 채색, 97.7× 76.0, 봉안처 주지실

도42. 해인사 원당암 아미타불회도, 1890, 면에 채색, 197.0×257.5

도43. 해인사 홍제암 석가불회도, 1890, 비단에 채색, 248.5×235.0

도44. 해인사 중봉암 칠성도, 1890, 면에 채색, 110.6×203.1

도45. 해인사 괘불도, 1892, 비단에 채색, 875.0× 457.5, 봉안처 대적광전

도46. 해인사 팔상도, 1892, 면에 채색,
도솔래의상 · 비람강생상 · 사문유관상 · 유성출가상: 334.0×265.0
설산수도상 · 수하항마상 · 녹원전법상 · 쌍림열반상: 335.5×315.0

도47. 해인사 십육나한도, 1893, 면에 채색, 168.9× 184.1, 봉안처 대웅전

도48. 해인사 길상암 지장시왕도, 1893, 면에 채색, 216.0×201.5, 봉안처 지장전

도49. 해인사 원당암 신중도, 1893, 면에 채색, 140.8 ×123.4, 해인사 성보박물관

도50. 해인사 홍제암 신중도, 1904, 면에 채색, 146.0 ×163.0, 봉안처 인법당

도51. 홍제암 아미타삼존도, 1904, 면에 채색, 122.0 ×97.2, 봉안처 삼소굴

도52. 신흥사 영산회상도, 1904

도53. 부산 청송암 아미타도, 1904, 면에 채색, 182.0 ×157.5, 봉안처 대웅전

도54. 통도사 감로당 영산회도, 1904, 면에 채색, 147.0×142.5, 봉안처 감로당

도55. 해인사 삼선암 아미타도, 1911, 면에 채색, 127.0×224.8, 봉안처 인법당

도56. 해인사 삼선암 신중도, 1911, 면에 채색, 134.5×115.5, 봉안처 인법당

도57. 해인사 삼선암 칠성도, 1911, 비단에 채색, 102.5×145, 봉안처 약사전

도58. 범어사 칠성도, 1914, 면에 채색, 83.0× 125.0, 범어사 성보박물관 소장

도59. 통도사 사명암 영산회도, 1917, 면에 채색, 108.5×203.0, 통도사 성보박물관 소장

도60. 통도사 사명암 감로도, 1917, 면에 채색, 102.2 ×129.3

도61. 안적사 지장시왕도, 1919, 면에 채색, 150.0× 149.5, 범어사 성보박물관 소장

도62. 해인사 지장삼존도, 1925

도63. 선암사 도선국사진영, 1805, 비단에 채색, 132.5×106.0

도64. 선암사 대각국사진영, 1805, 비단에 채색, 129.0×104.5

도65. 직지사 계월당진영, 1807, 비단에 채색, 107.6 ×71.0

도66. 기림사 태헌대선사진영, 1807, 비단에 채색, 95.0×69.0, 기림유물관 소장

도67. 청룡사 괘불도, 1806, 삼베에 채색, 500.0× 320.0

도68. 옥천사 괘불도, 1808, 비단에 채색, 948.0×

703.0, 봉안처 대웅전

도69. 계림사 괘불도, 1809, 삼베에 채색, 693.0×
317.0, 직지성보박물관 소장

도70. 봉곡사 아미타회상도, 1818, 비단에 채색,
146.0×187.0, 직지성보박물관 소장

도71. 대원사 지장도, 1830, 비단에 채색, 145.0×
152.0

도72. 대원사 후불도, 1830, 비단에 채색, 144.0×
190.5, 종무소, 중대사

도73. 대원사 신중도, 1830, 비단에 채색, 162.0×
165.5, 종무소

도74. 파계사 신중도, 1824, 비단에 채색, 97.5×
78.0

도75. 덕흥사 신중도, 1828, 비단에 채색, 132.0×
107.3, 봉안처 대웅전

도76. 수정사 삼세불도, 1840, 비단에 채색, 140.0×
258.0, 대광전

도77. 상주 남장사 산신도, 1841, 비단에 채색, 99.8
×74.5, 봉안처 주지실

도78. 동화사 칠성도, 7폭 중 1폭, 1850, 비단에 채
색, 120.0×70.0, 동화사 성보박물관 소장

도79. 동화사 치성광 삼존불도, 1857, 비단에 채색,
123.2×159.5, 동화사 성보박물관 소장

도80. 김룡사 지장시왕도, 1858, 비단에 채색, 235.5
×260.5, 봉안처 명부전

도81. 불영사 신중도, 1860, 모시에 채색, 214.0×
224.0, 봉안처 대웅보전

도82. 영천 운부암 아미타회도, 1862, 비단에 채색,
219.8×204.0, 봉안처 원통전

도83. 범어사 대성암 아미타 극락회상도, 1864, 비
단에 채색, 150.5×180.0

도84. 용문사 대향각 아미타회상도, 1884, 비단에
채색, 111.4×116.2, 용문사 성보유 물관 소장

도85. 용문사 상향각 아미타회상도, 1884, 비단에

채색, 111.4×116.2, 용문사 성보유물관 소장

도86. 용문사 대장전 신중도, 1884, 모시에 채색,
158.0×196.5, 용문사 성보유물관 소장

도87. 용문사 서전 신중도, 1884, 종이에 채색,
119.4×120.5, 용문사 성보유물관 소장

도88. 광흥사 영산암 아미타회도, 1886, 비단에 채
색, 165.8×192.4, 봉안처 요사

도89. 금당 아미타불도, 1887, 면에 채색, 151×194,
동화사 성보박물관 소장

도90. 동화사 대웅전 신중도, 1887, 비단에 채색,
213.5×168, 봉안처 대웅전

도91. 파계사 금당암 석가삼존도, 1887, 비단에 채
색, 148.0×246.5, 봉안처 수장고

도92. 파계사 칠성도, 1887, 비단에 채색, 125.8×
155.3, 봉안처 수장고

도93. 고운사 석가영산회도, 1887, 비단에 채색,
187.5×215, 봉안처 대웅보전

도94. 김룡사 칠성도, 1888, 비단에 채색, 173.5×
188.5, 봉안처 금륜전

도95. 봉정사 지장시왕도, 1888, 면에 채색, 175.0×
211.0, 봉안처 대웅전

도96. 김룡사 독성도, 1888, 비단에 채색, 83.0×
58.8, 봉안처 금륜전

도97. 직지사 삼성암 칠성도, 1888, 마에 채색,
149.0×146.0

도98. 은적사 대웅전 지장시왕도, 1888, 비단에 채
색, 112.0×132.3, 봉안처 대웅전

도99. 대승사 묘적암 신중도, 1890, 마에 채색,
115.0×99.5

도100. 명봉사 현왕도, 1890, 비단에 채색, 106.0×
77.0, 직지성보박물관 소장

도101. 영동 보국사 신중도, 1890, 비단에 채색,
135.5×112.7

도102. 운문사 명부전 지장시왕도, 1889, 비단에 채

색, 224.0×370.0, 봉안처 명부전

도103. 의성 지장사 산신도, 1891, 삼베에 채색, 94.0×71.0, 직지성보박물관 소장

도104. 고방사 산신도, 1892, 삼베에 채색, 94.0×71.0, 직지성보박물관 소장

도105. 석수암 지장시왕도, 1890, 면에 채색, 101.5×146.0

도106. 고운사 대응보전 칠성도, 1892, 비단에 채색, 145.0×211.5

도107. 지장사 석가불회도, 1894, 면에 채색, 133.0×181.0, 주지실

도108. 지장사 극락전 아미타회도, 1894, 면에 채색, 174.0×228.0, 봉안처 극락전

도109. 영원사 신중도, 1894, 비단에 채색, 120.7×117.0, 두류선림 소장

도110. 동화사 사천왕도(동방지국천왕), 1896, 면에 채색, 292.0×177.5, 동화사 성보박물관 소장

도111. 김천 봉곡사 지장시왕도, 1896, 면에 채색, 212.0×146.5, 봉안처 명부전

도112. 유가사 도성암 아미타도, 1895, 면에 채색, 162.8×163.5, 봉안처 도성선원

도113. 동화사 감로도, 1896, 면에 채색, 184.5×186.5

도114. 남장사 신중도, 1897, 비단에 채색, 136.0×117.4

도115. 은해사 백흥암 영산회상도, 1897, 비단에 채색, 119.0×200.0, 봉안처 영산전

도116. 은해사 심검당 아미타도, 1897, 면에 채색, 210.0×233.4, 봉안처 심검당

도117. 은해사 대법당 신중도, 1897, 면에 채색, 204.2×155.8

도118. 은해사 백흥암 명부전 지장보살도, 1897, 면에 채색, 331.0×242.0

도119. 은해사 백흥암 십육나한도, 1897, 면에 채색,

105.1×174.0, 봉안처 영산전

도120. 운문사 내원암 산신도, 1898, 비단에 채색, 99.0×64.4, 봉안처 요사

도121. 남장사 칠성도, 1898, 비단에 채색, 139.5×121.3, 봉안처 금륜전

도122. 은해사 묘봉암 아미타극락구품도, 1898, 면에 채색, 110.6×154.8, 은해사 성보박물관 소장

도123. 의성 수정사 대광전 신중도, 1898, 면에 채색, 111.0×121.0

도124. 문경 대승사 영산회도, 1906, 비단에 채색, 219.9×287.9, 대승선원 소장

도125. 청암사 극락전 신중도, 1906, 133.5×232.6, 봉안처 극락전

도126. 청암사 보광전 칠성도, 1909, 면에 채색, 111.1×188.3, 봉안처 보광전

도127. 김룡사 대성암 아미타도, 1913, 비단에 채색, 278.0×184.0, 봉안처 인법당

도128. 김룡사 삼장보살도, 1913, 면에 채색, 196.0×291.7, 봉안처 대웅전

도129. 해남 대흥사 영산회상도, 1826, 면에 채색, 132.5×148.4, 대흥사 성보박물관 소장

도130. 송광사 신중도, 1824, 비단에 채색, 125.5×58.5

도131. 천은사 극락보전 신중도, 1833, 비단에 채색, 166.0×174.0

도132. 선암사 대승암 지장시왕도, 1841, 비단에 채색, 142.5×153.0

도133. 선암사 신중도, 1841, 비단에 채색, 149.0×101.2, 원봉안처 선암사 대승암

도134. 금탑사 극락전 아미타도, 1847, 비단에 채색, 360.0×325.0

도135. 선암사 산신도, 1847, 면에 채색, 111.8×100.7, 원소장처 선운사 석상암

도136. 옥천사 연대암 신중도, 1849, 비단에 채색, 121.0×83.5

도137. 선암사 대웅전 삼장보살도, 1849, 비단에 채색, 191.0×371.0

도138. 선암사 선조암 아미타후불도, 1856, 비단에 채색, 113.0×169.0

도139. 선암사 산신도, 1856, 비단에 채색, 102.0× 63.5, 선암사 성보박물관 소장

도140. 장안사 영산회도, 1856, 비단에 채색, 438.0 ×325.0

도141. 선암사 청련암 아미타도, 1860, 비단에 채색, 174.0×119.0

도142. 선암사 신중도, 1860, 비단에 채색, 162.5× 142.5

도143. 화엄사 구층암 아미타삼존도, 1866, 비단에 채색, 188.0×220.5

도144. 내원사 아미타삼존도, 1868, 비단에 채색, 166.0×220.0

도145. 선암사 향로암 관음보살도, 1869, 비단에 채색, 129.0×115.2

도146. 선암사 비로자나불도, 1869, 비단에 채색, 156.0×149.5, 원소장처 비로암

도147. 송광사 지장시왕도, 1851, 비단에 채색, 185.5×179.5, 원소장처 송광사 천자암

도148. 선암사 원통전 아미타도, 1835, 비단에 채색, 148.5×136.0, 원봉안처 원통전

도149. 선운사 삼신삼세불도, 1840, 토벽에 채색, 476.5×430.0, 봉안처 대웅보전

도150. 대둔사 오방불회도, 1845, 비단에 채색, 254.0×281.0

도151. 대둔사 대광명전 칠성도, 1845, 비단에 채색, 177.0×163.5

도152. 송광사 관음전 아미타삼존도, 1847, 비단에 채색, 188.5×173.5

도153. 한산사 영산회도, 1854, 삼베에 채색, 151.5 ×142.5, 봉안처 대웅전

도154. 천은사 극락전 신중도, 1833, 모시에 채색, 165.0×175.0

도155. 송광사 자정암 영산회상홍탱, 1835, 비단에 채색, 162.5×167.5, 송광사 성보박물관 소장

도156. 대흥사 제석천도, 1847, 비단에 채색, 277.5 ×441.5

도157. 대흥사 범천도, 1847, 비단에 채색, 281.0× 440.7

도158. 대흥사 칠성도, 1850, 비단에 채색, 142.5× 136.5

도159. 천은사 삼일암 아미타도, 1853, 비단에 채색, 170.5×133.0, 원봉안처 삼일암

도160. 선암사 대승난야 칠성도, 1854, 비단에 채색, 131.5×107.0, 선암사 성보박물관 소장

도161. 대흥사 현왕도, 1854, 비단에 채색, 139.0× 102.5

도162. 해봉대사진영, 1856, 비단에 채색, 84.5× 77.0

도163. 천여대사진영, 1864, 비단에 채색, 110.0× 76.0

도164. 화엄사 각황전 삼세불도, 1860, 비단에 채색, 670.0×400.0

도165. 송광사 청진암 산신도, 1858, 비단에 채색, 113.0×82.0, 송광사 성보박물관 소장

도166. 마곡사 부용암 아미타회도, 1861, 비단에 채색, 139.0×184.8, 봉안처 법당

도167. 마곡사 청련암 영산회도, 1861, 비단에 채색, 150.4×213.3, 봉안처 고방

도168. 봉곡사 영산회도, 1867, 비단에 채색, 164.5 ×195.5, 봉안처 극락전

도169. 화엄사 태조암 구품도, 1868, 비단에 채색, 141.5×208.5, 원소장처 화엄사 봉천암

도170. 무량사 은적암 칠성도, 1869, 삼베에 채색, 134.5×147.5, 봉안처 우화궁

도171. 운수암 칠성도, 1870, 비단에 채색, 135.0×183.0

도172. 정혜사 극락전 칠성도, 1884, 면에 채색, 107.2×219.4, 봉안처 극락전

도173. 갑사 대비암 신중도, 1885, 면에 채색, 147.0×129.0, 봉안처 큰법당

도174. 천관사 석가모니후불도, 1891, 면에 채색, 137.4×196.5, 순천 송광사 성보박물관 소장

도175. 문수사 삼세불도, 1892, 면에 채색, 218.0×279.5, 봉안처 극락보전

도176. 문수사 신중도, 1892, 면에 채색, 177.5×159.5, 수덕사 근역성보관 소장

도177. 천황사 대웅전 삼세불도, 1893, 면에 채색, 430.0×400.

도178. 보덕사 관음전 아미타도, 1893, 면에 채색, 106.5×211.5, 수덕사 근역성보관 소장

도179. 호국지장사 구품도, 1893, 면에 채색, 165.5×171.0

도180. 호국지장사 감로왕도, 1893, 면에 채색, 150.0×195.7, 봉안처 대웅보전

도181. 보덕사 칠성도, 1894, 면에 채색, 110.0×103.5, 수덕사 근역성보관 소장

도182. 갑사 대자암 석가십육나한도, 1895, 면에 채색, 128.2×171.0, 봉안처 구법당

도183. 개심사 신중도, 1895, 면에 채색, 180.0×165.0, 봉안처 대웅보전

도184. 갑사 대성암 신중도, 1895, 면에 채색, 134.5×152.3

도185. 법주사 관음보살도, 1897, 면에 채색, 420.0×332.5, 봉안처 원통보전

도186. 법주사 대웅전 삼장보살도, 1897, 면에 채색, 289.5×341.0

도187. 법주사 대웅전 104위 신중도, 1897, 면에 채색, 292.0×341.0

도188. 법주사 원통보전 신중도, 1897, 면에 채색, 186.5×152.5

도189. 법주사 팔상전 팔상도, 1897, 면에 채색, 오른쪽부터 도솔래의상191.0×91.5, 바람강생상191.0×90.5, 유성출가상 188.2×95.7, 사문유관상 188.0×97.1, 설산수도상 191.5×99.3, 수하항마상 192.2×99.0, 녹원전법상 191.7×99.3, 쌍림열반상 191.0×98.5

도190. 고산사 석가불회도, 1899, 면에 채색, 183.5×160.5, 수덕사 근역성보관 소장

도191. 고산사 칠성도, 1899, 면에 채색, 140.0×126.5, 수덕사 근역성보관 소장

도192. 향천사 산신도, 1899, 면에 채색, 124.0×103.0, 수덕사 근역성보관 소장

도193. 범어사 팔상전 석가영산불회도, 1905, 면에 채색, 224.0×201.8

도194. 범어사 나한전 석가영산불회도, 1905, 면에 채색, 190.5×248.5

도195. 범어사 나한전 십육나한도, 1905, 면에 채색, 160.4×215.0

도196. 범어사 괘불도, 1905, 면에 채색, 1,016.0×530.0

도197. 마곡사 대웅보전 삼세불도(석가불도), 1905, 면에 채색, 411.0×285.0, 봉안처 대웅보전

도198. 수덕사 금선대 칠성도, 1906, 면에 채색, 92.5×125.0, 봉안처 능인선원, 원소장처 정혜암 금선대

도199. 영국사 칠성도, 1907, 면에 채색, 100.0×134.5, 봉안처 만세루

도200. 영국사 산신도, 1907, 면에 채색, 101.5×85.3, 봉안처 산신각

도201. 영국사 석가불회도, 1907, 면에 채색, 120.4

×194.7, 봉안처 요사

도202. 원통사 칠성도, 1907, 면에 채색, 135.5× 136.0, 봉안처 원통보전

도203. 갑사 팔상전 석가불회도, 1910, 면에 채색, 185.5×190.0

도204. 갑사 대웅전 신중도, 1910

도205. 정혜사 칠성도, 1911, 면에 채색, 102.0× 192.5, 봉안처 칠성각

도206. 마곡사 백련암 칠성도, 1914

도207. 마곡사 영은암 칠성도, 1918

도208. 마곡사 심검당 석가불회도, 1924

도209. 마곡사 심검당 신중도, 1924, 면에 채색, 148.6×165.9

도210. 마곡사 대웅전 신중도, 1924,

도211. 서산 부석사 칠성도, 1924, 면에 채색, 117.5 ×197.0, 봉안처 극락전

도212. 향천사 괘불도, 1924

도213. 해인사 지장삼존도, 1925,

도214. 수덕사 정혜사 영산회도, 1925, 면에 채색, 134.5×208.5

도215. 수덕사 정혜사 신중도, 1925, 면에 채색, 110 ×190.5

도216. 곡성 도림사 아미타도, 1870, 비단에 채색, 104.3×176.0

도217. 화엄사 금정암 칠성도, 1872, 비단에 채색, 141.0×215.7

도218. 화엄사 금정암 산신도, 1872, 비단에 채색, 113.9×66.5

도219. 선암사 염불당 신중도, 1879, 비단에 채색, 146.2×99.5

도220. 쌍계사 국사암 칠성도, 1879, 면에 채색, 214.0×228.9

도221. 송광사 청진암 아미타도, 1879, 면에 채색, 127.5×131

도222. 송광사 자정암 지장시왕도, 1879, 비단에 채색, 154.5×221.5

도223. 해인사 중봉암 칠성도, 1890, 면에 채색, 110.6×203.1, 해인사 성보박물관 소장

도224. 천은사 아미타도, 1881, 비단에 채색, 117.0 ×131.8, 봉안처 명료암

도225. 정토사 기봉암 삼세불도, 1892, 비단에 채색, 158.3×172.0

도226. 송광사 산신도, 1896, 면에 채색, 88.0×71.0

도227. 선암사 대승암 삼세불회도, 1898, 비단에 채색, 136.5×154.0

도228. 송광사 산신도, 1898, 비단에 채색, 103.0× 91.0, 원소장처 청진암

도229. 송광사 감로암 영산회도, 1904, 면에 채색, 182.0×172.0, 송광사 성보박물관 소장

도230. 선암사 운수암 아미타도, 1912, 면에 채색, 184.0×217.0, 선암사 성보박물관 소장

도231. 만연사 선정암 독성도, 1916, 면에 채색, 91.9 ×50.7

도232. 청룡사 괘불도, 1806, 삼베에 채색, 500.0× 320.0

도233. 중흥사 아미타불도, 1828, 비단에 채색, 268.5 ×181.8, 국립중앙박물관 소장

도234. 남양주 봉영사 지장도, 1828, 비단에 채색, 139.8×193.5

도235. 영혈사 아미타불회도, 1821, 비단에 채색, 183.0×228.0

도236. 흥천사 괘불도, 1832, 비단에 채색, 556.0× 403.0

도237. 현등사 지장시왕도, 1830, 비단에 채색, 151.5 ×182.3

도238. 현등사 수월관음도, 1850

도239. 수국사 감로도, 1832, 면에 채색, 157.5×261.0

도240. 봉은사 대웅전 신중도, 1844, 비단에 채색,

200.5×245.0

도241. 청계사 신중도, 1844, 비단에 채색, 161.0× 195.0, 봉안처 극락보전

도242. 남양주 흥국사 현왕도, 1846, 비단에 채색, 155.0×109.5

도243. 서울 사자암 지장시왕도, 1846, 면에 채색, 133.2×172.7

도244. 남양주 봉영사 아미타불회도, 1853, 비단에 채색, 206.0×228.3

도245. 남양주 불암사 지장시왕도, 1855, 비단에 채색, 191.5×192.0

도246. 검단사 석가후불도, 1854, 비단에 채색, 118.8×171.4m

도247. 영은사 괘불도, 1856, 모시에 채색, 8.17× 5.03

도248. 송암사 신중도, 1856, 비단에 채색, 143.2× 114.0

도249. 김룡사 지장시왕도, 1858, 비단에 채색, 235.5×260.5, 봉안처 명부전

도250. 화계사 칠성도, 1861, 비단에 채색, 168.5× 188.5

도251. 천축사 삼신괘불도, 1858, 삼베에 채색, 507.0×312.0

도252. 남양주 흥국사 영산회괘불도, 1858, 비단에 채색, 554.5×306.4

도253. 흥천사 극락보전 아미타극락회도, 1867, 비단에 채색, 168.0×239.5

도254. 흥천사 극락보전 지장시왕도, 1867, 비단에 채색, 158.2×220.7

도255. 흥천사 극락보전 신중도, 1885

도256. 흥천사 극락구품도, 1885, 비단에 채색, 152.0×229.0

도257. 흥천사 시왕도, 1885, 1,3왕도: 100.0× 133.0, 99.5×133.0, 2·4왕도: 134.5×99.7,

134.5×100.5, 5·7·9왕도 : 122.7×70.4, 122.7×74.5, 122.7×70.8, 6·8·10왕도: 122.7×72.2, 123.5×73.2, 121.5×72.5

도258. 남양주 흥국사 칠성도, 1868, 비단에 채색, 191.3×225.3

도259. 남양주 흥국사 지장시왕도, 1868, 비단에 채색, 170.3×199.4

도260. 남양주 흥국사 신중도, 1868, 비단에 채색, 170.7×188.6

도261. 남양주 흥국사 감로도, 1868, 비단에 채색, 173x191.5

도262. 청룡사 영산회도, 1868, 비단에 채색, 100× 160.5

도263. 청룡사 지장도, 1868, 비단에 채색, 149.2× 180.6

도264. 청룡사 칠성도, 1868, 비단에 채색, 122.5× 150.5

도265. 청룡사 현왕도, 1868, 비단에 채색, 114.4× 88.7

도266. 보광사 영산전 십육나한도(제 1,3,5,7존자), 1877, 비단에 채색, 137.0×146.0

도267. 미타사 아미타극락회도, 1887, 비단에 채색, 180.0×219.2

도268. 미타사 극락전 신중도, 1887, 비단에 채색, 141.7×228.8

도269. 미타사 극락전 지장시왕도, 1887, 비단에 채색, 151.0×227.5

도270. 미타사 감로도, 1887, 비단에 채색, 155.0× 220.8

도271. 미타사 칠성도, 1887, 비단에 채색, 140.5× 219.8, 봉안처 극락전

도272. 미타사 현왕도, 1887, 비단에 채색, 151.2× 229.5

도273. 운수암 아미타도, 1887, 면에 채색, 129.5×

210.5

도274. 칠장사 대웅전 지장도, 1888, 면에 채색, 248.3×245.5, 봉안처 대웅전

도275. 칠장사 명부전 지장도, 1888, 면에 채색, 156.5×179.5

도276. 칠장사 원통전 신중도, 1888, 면에 채색, 137.3×133.6

도277. 백련사 신중도, 1888, 면에 채색, 145.7×221.5

도278. 백련사 지장도, 1888, 면에 채색, 141.8×178.0

도279. 불암사 괘불도, 1895, 면에 채색, 574.0×347.0

도280. 보문사 지장시왕도, 1867, 비단에 채색, 145.0×200.0

도281. 보문사 신중도, 1867, 비단에 채색, 140.0×195.0

도282. 흥국사 팔상도(도솔래의상, 바람강생상), 1869

도283. 개운사 대웅전 신중도, 1870, 비단에 채색, 149.0×185.0

도284. 개운사 대웅전 지장도, 1870, 비단에 채색, 149.0×185.0

도285. 성북구 미타사 칠성도, 1874 비단에 채색, 155.0×218.4

도286. 개운사 괘불도, 1879, 비단에 채색, 694.0×356.5

도287. 화계사 괘불도, 1886, 면에 채색, 685.0×390.0

도288. 봉은사 괘불도, 1886, 면에 채색, 686.0×394.5

도289. 봉은사 극락보전 칠성도, 1886, 비단에 채색, 155.0×229.8

도290. 봉은사 판전 비로자나도, 1886, 면에 채색,

302.3×236.0

도291. 남양주 흥국사 영산전 석가영산불회도, 1892, 면에 채색, 137.4×219.7

도292. 남양주 흥국사 십육나한도(제2,4,6,8 존자), 1892, 면에 채색

도293. 흥국사 약사불회도, 1892, 면에 채색, 185.0×210.2m

도294. 고양 흥국사 괘불도, 1902, 면에 채색, 597.0×360.5

도295. 연화사괘불도, 1901, 면에 채색, 603.0×336.7

도296. 진관사 독성전 독성도, 1907, 면에 채색, 75.3×220.0

도297. 진관사 칠성도, 1910, 면에 채색, 91.6×153.0

도298. 안양암 감로왕도, 1909, 비단에 채색, 162.0×156.5

도299. 성불사 지장시왕도, 1874, 비단에 채색, 169.0×183.8

도300. 화계사 대웅전 아미타불도, 1875, 비단에 채색, 251.0×225.6

도301. 법주사 대원암 칠성도, 1881, 면에 채색, 134.5×147.0, 봉안처 용화보전

도302. 칠장사 원통전 현왕도, 1888, 면에 채색, 143.0×101.8

도303. 안심사 삼세불회도, 1891, 면에 채색, 254.0×275.5, 봉안처 대웅전

도304. 봉은사 대웅전 감로도, 1892, 면에 채색, 200.0×316.5

도305. 봉은사 삼장보살도, 1892, 면에 채색, 198.4×402.5

도306. 봉은사 십육나한도, 1895, 면에 채색, 101.3×193.0

도307. 서울 봉국사 시왕도, 1898, 면에 채색, 제1.3대왕: 134.6×200.8, 제2,4대왕: 131.5×201.3, 제5,7대왕: 128.0×210.0, 제6,8,10대

왕: 127.4×208.2

도308. 수국사 아미타극락회도, 1907, 면에 채색, 178.6×244.6

도309. 수국사 극락구품도, 1907, 면에 채색, 158.7×254.0

도310. 수국사 현왕도, 1907, 면에 채색, 150.8×248.3

도311. 수국사 괘불도, 1908, 면에 채색, 670.0×397.5

도312. 월정사 아미타불회도, 1875, 면에 채색, 172.0×135.0

도313. 안정사 석가모니불도, 1880, 비단에 채색, 226.5×134.5, 봉안처 대법당(서울 종로)

도314. 안정사 아미타불회도, 1898

도315. 안정사 대웅전 감로도, 1880, 비단에 채색, 156.0×184.0, 봉안처 대웅전(서울 종로)

도316. 해인사 대적광전 삼신불도(노사나불도), 1885, 면에 채색, 495.0×404.0, 봉안처 대적광전

도317. 봉래암 신중도, 1887, 면에 채색, 89.5×83.3

도318. 경국사 신중도, 1887, 면에 채색, 130.0×221.0, 동국대박물관 소장

도319. 경국사 극락보전 신중도, 1887, 비단에 채색, 169.0×161.5

도320. 경국사 지장시왕도, 1887, 비단에 채색, 171.0×174.0

도321. 백련사 신중도, 1888, 면에 채색, 145.7×221.5

도322. 백련사 지장보살도, 1888, 면에 채색, 141.8×178.0

도323. 백련사 독성도, 1888, 면에 채색, 100.3×59.0, 봉안처 극락전

도324. 안성 청원사 아미타불도, 1891, 면에 채색, 141.5×199.5, 봉안처 대웅전

도325. 수원 용주사 신중도, 1913, 면에 채색, 199.0×209.5

도326. 전등사 신중도, 1916, 면에 채색, 176.5×266.4, 봉안처 대웅보전

도327. 전등사 삼세불도, 1916, 비단에 채색, 198.5×301.0, 봉안처 대웅보전

도328. 용주사 삼세후불도, 비단에 채색, 419.0×350.0

도329. 대둔사 영산회상도, 1920, 비단에 채색, 119.0×198.7, 종무소

도330. 지장암 자수괘불도, 1924~1926, 비단에 채색, 448.0×303.5

찾아보기

기타

* 이 연구 저서는 『韓國佛教繪畵史 研究』란 주제로 정부재원(교육과학기술부)인
 한국연구재단의 지원(우수학자연구비, 2015 SIA5B1009359)을 받아 연구 저술되었다.

한국불교회화사

2021년 6월 14일 초판 1쇄 발행
2023년 4월 20일 초판 2쇄 발행

지은이	문명대
펴낸이	김영애

편 집	윤수미 │ 안희숙
디자인	최혜인 │ 이문정 │ 이유림
마케팅	김배경

펴낸곳	SniFactory (에스앤아이팩토리)

등록일	2013년 6월 3일
등록	제2013-00163호
주소	서울시 강남구 삼성로 96길 6 엘지트윈텔 1차 1210호
전화	02. 517. 9385
팩스	02. 517. 9386
이메일	dahal@dahal.co.kr
홈페이지	http://www.snifactory.com

ISBN	979-11-91656-03-9 (93600)

ⓒ 문명대, 2021

가격 55,000원